U0123447

1966年〔楊翼注像〕製作完成。左一為楊英風，右二為于斌主教。　楊英風　龍種　1967　大理石　龐元鴻攝

楊英風　鳳凰來儀　1970　鋼鐵　大阪萬國博覽會中國館前

1980年大漢雷射科藝研究社成員與葉公超（右三）合影。

1981年楊英風（右一）與親友攝於第一屆中華民國雷射景觀雕塑大展展場。

1981年第一屆中華民國雷射景觀雕塑大展展出楊英風作品〔生命之火〕。

楊英風與杜聰明博士攝於
〔杜聰明博士胸像〕前，約
1982年。

1983.12.29謝東閔副總統參
觀雕塑家中心主辦「台灣的
雕塑發展」展覽。圖為楊英
風（左一）正在介紹其作品
〔孺慕之球〕。

楊英風　稻穗　1984　水泥　北投葉榮嘉宅　龐元鴻攝

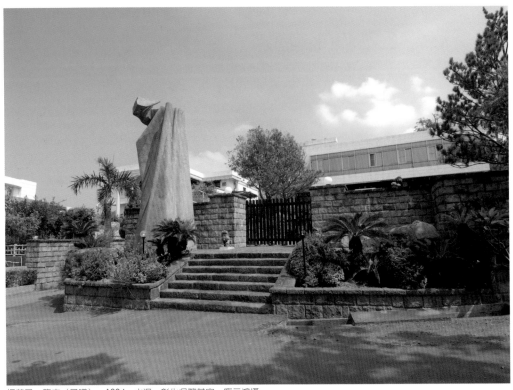

楊英風　龍穴（晨曦）　1984　水泥　彰化吳聰其宅　龐元鴻攝

1985.7.10楊英風與莊淑旂博士攝於東京。

1985.10.25省美館尖端藝術展籌備第一次小組會議。

1986.7楊英風（右）與林淵（左）
及友人攝於埔里。

1987.7.30楊英風與山口勝弘合影。

1987.12楊英風與二女美惠合影。

1987年楊英風（前排中）參加
日本石川縣金澤市ASPACAE
國際美術展時與親友合影。

1989.4.2楊英風（右二）與大
陸學者黃逖、馬世長、湯池、
宿白（左起）合影。

1989.4.3楊英風參加北京中央
美術學院座談會之情形。（下
圖）

1989.5.10楊英風攝於新竹福嚴佛學院。

1989.7.16楊英風攝於台北靜觀樓。

1990.1.11楊英風與父親楊朝華攝於埔里自宅前。

1990.1.11楊英風與二女美惠攝於埔里自宅。

1991.5.8楊英風（右）與恩師寒川典美（中）攝於台北。

1992.9.30李登輝總統（中）參觀楊英風（左二）美術館。劉蘇甯攝。

1992年楊英風與第二任妻子呂碧蘭合攝。

楊英風與作品〔茁生〕合攝，約1992-1995年。

楊英風　家貓　1993　不銹鋼　龐元鴻攝

1993年楊英風作品〔輝耀（三）〕於法國巴黎第二十屆當代
藝術國際博覽會（FIAC）展出。

1994.7.16楊英風攝於紐約現代美術館。

工作中的楊英風，1994年攝。

1994.7.17楊英風（右二）與親友攝於紐約士嘣欽雕塑公園。

1995.2.8楊英風（左二）參加高雄國際雕塑創作營初審會議時與友人合影。

1995.5.1楊英風整理作品〔耶穌受難圖〕。

1995年正在製作木雕〔古木參天〕的楊英風。

楊英風　擎天門　1995　銅
苗栗全國高爾夫球場

1995年楊英風與作品〔茁壯〕攝於加州柏
克萊大學。

1996.5.15「呦呦‧楊英風‧景觀雕塑特
展」於倫敦查爾西港預展開幕酒會。

1996.6.23楊英風（左一）與楊振寧博士（右三）夫婦及親友合攝。

1996.7.15楊英風（右四）師大同學會於楊英風美術館舉行。

1996年楊英風與國立交通大
學校長鄧啓福合影。

1996年楊英風攝於作品〔緣
慧潤生〕前。

1996年楊英風攝於楊英風美
術館內。

楊英風　宇宙飛塵　1997　不銹鋼

1996.5「呦呦‧楊英風‧景觀雕塑特展」於倫敦查爾西港舉行，圖為楊英風與作品〔龍賦〕合影。

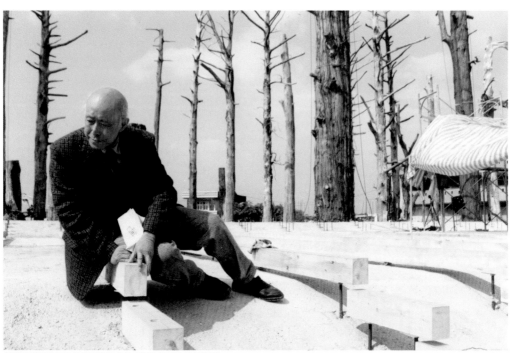

1997年楊英風攝於宜蘭縣政府前〔協力擎天〕工作現場。

楊英風全集

YUYU YANG CORPUS

第十五卷 | Volume 15

文集Ⅲ | Article Ⅲ

策畫／國立交通大學
主編／國立交通大學楊英風藝術研究中心
　　　財團法人楊英風藝術教育基金會
出版／藝術家出版社

感謝 APPRECIATE

國立交通大學　National Chiao Tung University

朱銘文教基金會　Nonprofit Organization Juming Culture and Education Foundation

新竹法源講寺　Hsinchu Fa Yuan Temple

新竹永修精舍　Hsinchu Yong Xiu Meditation Center

張榮發基金會　Yung-fa Chang Foundation

高雄麗晶診所　Kaohsiung Li-ching Clinic

典藏藝術家庭　Art & Collection Group

謝金河　Chin-ho Shieh

葉榮嘉　Yung-chia Yeh

許順良　Shun-liang Shu

麗寶文教基金會　Lihpao Foundation

許雅玲　Ya-Ling Hsu

杜隆欽　Long-Chin Tu

洪美銀　Mei-Yin Hong

劉宗雄　Liu Tzung Hsiung

捷拓科技股份有限公司　Minmax Technology Co., Ltd.

永達保險經紀人股份有限公司　Everpro Insurance Brokers Co., Ltd.

霍克國際藝術股份有限公司　Hoke Art Gallery

梵藝術　Fine Art Center

詹振芳　Chan Cheng Fang

對《楊英風全集》的大力支持及贊助　For your great advocacy and support to Yuyu Yang Corpus

楊英風全集

YUYU YANG CORPUS

第十五卷

Volume 15

文集Ⅲ

Article Ⅲ

目錄

contents

目錄
contents

計畫書..........361

不息

文集 III

Article III

這是一項耗費鉅的工……分屋內牆……改自後方象入……因此，我便鼓起嘗試的開創風氣的意義，並且

蘭女士所設計，屬於……是。我看過了圖樣以及州我的建議：與其在建排着干雕刻品作裝飾，的一部分，讓二者和諧議獲得了劉廳長和修，接着，我幾經考慮，

深赭色的磁磚，浮雕的質料用白水泥。

這兩大塊浮雕的造型應該是怎樣的呢？這是重要的問題。我確定的原則是：採取半抽象半寫實的手法；線條是中國風味的；基本上要和整個建築設計的風格調和一致。在這樣的原則下，我最初的構圖為一對經過變形了的鳳凰，這古中國的瑞鳥。線條大體融合古器物上的鳳紋而成。可是，廳方以為用鳳凰作浮雕，題材及立意方面有不盡適合之處，主張另闢蹊徑，並給予作者在創作上的最大自由（鳳凰浮雕的一部分，改安裝在噴水池中。）

第二次的構圖被劉廳長欣然同意了。日月潭給了我以豐富的靈感，我的兩幅浮雕底造型，一幅代表「日」，另一幅代表「月」。在「日」的這幅裡，以體魄壯健、精神奕奕的男子象徵太陽神，他高舉的双手隱沒在雲霧中，掌握着宇宙的一切。他雙手的上方，有一圈橢圓形的環，代表行星的軌道。其上一顆圓球，是行星，也是原子能的象徵。太陽神腳下和身旁有許多強有力的線條，顯示出他無比的權威。而概略地看來，這一部分的圖形，宛如一條燿起的大魚；又像太陽神乘着寶筏在廣大無垠的

吳 序

　　一九九六年，楊英風教授為國立交通大學的一百週年校慶，製作了一座大型不銹鋼雕塑〔緣慧潤生〕，從此與交大結緣。如今，楊教授十餘座不同時期創作的雕塑散佈在校園裡，成為交大賞心悅目的校園景觀。

　　一九九九年，為培養本校學生的人文氣質、鼓勵學校的藝術研究風氣，並整合科技教育與人文藝術教育，與楊英風藝術教育基金會共同成立了「楊英風藝術研究中心」，隸屬於交通大學圖書館，坐落於浩然圖書館內。在該中心指導下，由楊教授的後人與專業人才有系統地整理、研究楊教授為數可觀的、未曾公開的、珍貴的圖文資料。經過八個寒暑，先後完成了「影像資料庫建制」、「國科會計畫之楊英風數位美術館」、「文建會計畫之數位典藏計畫」等工作，同時總彙了一套《楊英風全集》，全集三十餘卷，正陸續出版中。《楊英風全集》乃歷載了楊教授一生各時期的創作風格與特色，是楊教授個人藝術成果的累積，亦堪稱為台灣乃至近代中國重要的雕塑藝術的里程碑。

　　整合科技教育與人文教育，是目前國內大學追求卓越、邁向顛峰的重要課題之一，《楊英風全集》的編纂與出版，正是本校在這個課題上所作的努力與成果。

<div style="text-align:right">

國立交通大學校長
2007 年 6 月 14 日

</div>

Preface I

June 14, 2007

In 1996, to celebrate the 100th anniversary of the National Chiao Tung University, Prof. Yuyu Yang created a large scale stainless steel sculpture named Grace Bestowed on Human Beings. This was the beginning of the relationship between the University and Prof. Yang. Presently there are more than ten pieces of Prof. Yang's sculptures helping to create a pleasant environment within the campus.

In 1999, in order to encourage the students' understanding of humanity, to encourage academic research in artistic fields, and to integrate technology with humanity and art education, National Chiao Tung University, cooperating with Yuyu Yang Art Education Foundation, established Yuyu Yang Art Research Center which is located in Hao Ran Library, underneath National Chiao Tung University Library. With the guidance of the Center, Prof. Yang's descendants and some experts systematically compiled the sizeable and precious documents which had never shown to the public. After eight years, several projects had been completed, including the Establishment of Image Database, Yuyu Yang Digital Art Museum organized by the National Science Council, Yuyu Yang Digital Archives Program organized by the Council for Culture Affairs. Currently, *Yuyu Yang Corpus* consisting of 30 planned volumes is in the process of being published. *Yuyu Yang Corpus* is the fruit of Prof. Yang's artistic achievement, in which the styles and distinguishing features of his creation are compiled. It is an important milestone for sculptural art in Taiwan and in contemporary China.

In order to pursue perfection and excellence, domestic and foreign universities are eager to integrate technology with humanity and art education. *Yuyu Yang Corpus* is a product of this aspiration.

President of
National Chiao Tung University
Chung-yu Wu

張序

國立交通大學向來以理工聞名，是眾所皆知的事，但在二十一世紀展開的今天，科技必須和人文融合，才能創造新的價值，帶動文明的提昇。

個人主持校務期間，孜孜於如何將人文引入科技領域，使成為科技創發的動力，也成為心靈豐美的泉源。

一九九四年，本校新建圖書館大樓接近完工，偌大的資訊廣場，需要一些藝術景觀的調和，我和雕塑大師楊英風教授相識十多年，遂推薦大師為交大作出曠世作品，終於一九九六年完成以不銹鋼成型的巨大景觀雕塑〔緣慧潤生〕，也成為本校建校百周年的精神標竿。

隔年，楊教授即因病辭世，一九九九年蒙楊教授家屬同意，將其畢生創作思維的各種文獻史料，移交本校圖書館，成立「楊英風藝術研究中心」，並於二○○○年舉辦「人文・藝術與科技──楊英風國際學術研討會」及回顧展。這是本校類似藝術研究中心，最先成立的一個；也激發了日後「漫畫研究中心」、「科技藝術研究中心」、「陳慧坤藝術研究中心」的陸續成立。

「楊英風藝術研究中心」正式成立以來，在財團法人楊英風藝術教育基金會董事長寬謙師父的協助配合下，陸續完成「楊英風數位美術館」、「楊英風文獻典藏室」及「楊英風電子資料庫」的建置；而規模龐大的《楊英風全集》，構想始於二○○一年，原本希望在二○○二年年底完成，作為教授逝世五周年的獻禮。但由於內容的豐碩龐大，經歷近五年的持續工作，終於在二○○五年年底完成樣書編輯，正式出版。而這個時間，也正逢楊教授八十誕辰的日子，意義非凡。

這件歷史性的工作，感謝本校諸多同仁的支持、參與，尤其原先擔任校外諮詢委員也是國內知名的美術史學者蕭瓊瑞教授，同意出任《楊英風全集》總主編的工作，以其歷史的專業，使這件工作，更具史料編輯的系統性與邏輯性，在此一併致上謝忱。

希望這套史無前例的《楊英風全集》的編成出版，能為這塊土地的文化累積，貢獻一份心力，也讓年輕學子，對文化的堅持、創生，有相當多的啟發與省思。

國立交通大學前校長 張俊彥

Preface II

National Chiao Tung University is renowned for its sciences. As the 21st century begins, technology should be integrated with humanities and it should create its own value to promote the progress of civilization.

Since I led the school administration several years ago, I have been seeking for many ways to lead humanities into technical field in order to make the cultural element a driving force to technical innovation and make it a fountain to spiritual richness.

In 1994, as the library building construction was going to be finished, its spacious information square needed some artistic grace. Since I knew the master of sculpture Prof. Yuyu Yang for more than ten years, he was commissioned this project. The magnificent stainless steel environmental sculpture "Grace Bestowed on Human Beings" was completed in 1996, symbolizing the NCTU's centennial spirit.

The next year, Prof. Yuyu Yang left our world due to his illness. In 1999, owing to his beloved family's generosity, the professor's creative legacy in literary records was entrusted to our library. Subsequently, Yuyu Yang Art Research Center was established. A seminar entitled "Humanities, Art and Technology - Yuyu Yang International Seminar" and another retrospective exhibition were held in 2000. This was the first art-oriented research center in our school, and it inspired several other research centers to be set up, including Caricature Research Center, Technological Art Research Center, and Hui-kun Chen Art Research Center.

After the Yuyu Yang Art Research Center was set up, the buildings of Yuyu Yang Digital Art Museum, Yuyu Yang Literature Archives and Yuyu Yang Electronic Databases have been systematically completed under the assistance of Kuan-chian Shi, the President of Yuyu Yang Art Education Foundation. The prodigious task of publishing the *Yuyu Yang Corpus* was conceived in 2001, and was scheduled to be completed by the and of 2002 as a memorial gift to mark the fifth anniversary of the passing of Prof. Yuyu Yang. However, it lasted five years to finish it and was published in the end of 2005 because of his prolific works.

The achievement of this historical task is indebted to the great support and participation of many members of this institution, especially the outside counselor and also the well-known art history Prof. Chong-ray Hsiao, who agreed to serve as the chief editor and whose specialty in history makes the historical records more systematical and logical.

We hope the unprecedented publication of the *Yuyu Yang Corpus* will help to preserve and accumulate cultural assets in Taiwan art history and will inspire our young adults to have more reflection and contemplation on culture insistency and creativity.

Former President of
National Chiao Tung University
Chun-yen Chang

劉 序

　　藝術的創作與科技的創新，均來自於源源不絕、勇於自我挑戰的創造力。「楊英風在交大」，就是理性與感性平衡的最佳詮釋，也是交大發展全人教育的里程碑。

　　《楊英風全集》是交大圖書館楊英風藝術研究中心與財團法人楊英風藝術教育基金會合作推動的一項大型出版計劃。在理工專長之外，交大積極推廣人文藝術，建構科技與人文共舞的校園文化。

　　在發展全人教育的使命中，圖書館扮演極關鍵的角色。傳統的大學圖書館，以紙本資料的收藏、提供為主要任務，現代化的大學圖書館，則在一般的文本收藏之外，加入數位典藏的概念，以網路科技為文化薪傳之用。交大圖書館，歷年來先後成立多個藝文研究中心，致力多項頗具特色的藝文典藏計劃，包括「科幻研究中心」、「漫畫研究中心」，與「楊英風藝術研究中心」。楊大師是聞名國內外的重要藝術家，本校建校一百週年，新建圖書館落成後，楊大師為圖書館前設置大型景觀雕塑〔緣慧潤生〕，使建築之偉與雕塑之美相互輝映，自此便與交大締結深厚淵源。

　　《楊英風全集》的出版，不僅是海內外華人藝術家少見的個人全集，也是台灣戰後現代藝術發展最重要的見證與文化盛宴。

　　交大浩然圖書館有幸與楊英風大師相遇緣慧，相濡潤生。本人亦將繼往開來，持續支持這項藝文工程的推動，激發交大人潛藏的創造力。

<div style="text-align: right">

國立交通大學圖書館館長

2007.8　　劉美君

</div>

Preface III

Artistic creation and technological transformation both come from constant innovation and challenges. Yuyu Yang at National Chiao Tung University is the best interpretation that reveals the balance of rationality and sensibility; it is also a milestone showing that National Chiao Tung University (NCTU) endeavors to provide a holistic educational environment leading to the development of a well-rounded and open-minded 'person.'

Yuyu Yang Corpus is a long-term publishing project launched jointly by Yuyu Yang Art Research Center at NCTU Library and Yuyu Yang Art Education Foundation. Besides its outstanding achievements in science and engineering, National Chiao Tung University (NCTU) is also enthusiastic in promoting humanities and social studies, cultivating its unique campus culture that strikes a balance between technological advancement and humanitarian concerns.

University libraries play a key role in paving the way for a modern-day whole-person educational system. The traditional mission of a university library is to collect and access informational resources for teaching and research. However, in the electronic era of the 21 century, digital archiving becomes the mainstream of library services. Responding actively to the trend, the NCTU Library has established several virtual art centers, such as Center for Science Fiction Studies, Center for Comics Studies, and Yuyu Yang Art Research Center, with the completion of a number of digital archiving projects, preserving the unique local creativity and cultural heritage of Taiwan. Master Yang is world-renowned artist and a good friend of NCTU. In 1996, when NCTU celebrated its 100th anniversary and the open house of the new Library, Master Yang created a large, life-scrape sculpture named "Grace Bestowed on Human Beings" as a gift to NCTU, now located in front of the Library. His work inspires soaring imagination and prominence to eternal beauty. Since then, Master Yang had maintained a close and solid relationship with NCTU.

Yuyu Yang Corpus is a complete and detailed collection of Master Yang's works, a valuable project of recording and publicizing an artist's life achievement. It marks the visionary advance of Taiwan's art production and it represents one of Taiwan's greatest landmarks of contemporary arts after World War II.

The NCTU Library is greatly honored to host Master Yang's masterpieces. As the library director, I will continue supporting the partnership with Yuyu Yang Art Education Foundation as well as facilitating further collaborations. The Foundation and NCTU are both committed to the creation of an enlightening and stimulating educational environment for the generations to come.

Director, National Chiao Tung University Library
Mei-chun Liu
2007.8

涓滴成海

楊英風先生是我們兄弟姊妹所摯愛的父親，但是我們小時候卻很少享受到這份天倫之樂。父親他永遠像個老師，隨時教導著一群共住在一起的學生，順便告訴我們做人處世的道理，從來不勉強我們必須學習與他相關的領域。誠如父親當年教導朱銘，告訴他：「你不要當第二個楊英風，而是當朱銘你自己」！

記得有位學生回憶那段時期，他說每天都努力著盡學生本分：「醒師前，睡師後」，卻是一直無法達成。因為父親整天充沛的工作狂勁，竟然在年輕的學生輩都還找不到對手呢！這樣努力不懈的工作熱誠，可以說維持到他逝世之前，終其一生始終如此，這不禁使我們想到：「一分天才，仍須九十九分的努力」這句至理名言！

父親的感情世界是豐富的，但卻是內斂而深沉的。應該是源自於孩提時期對母親不在身邊而充滿深厚的期待，直至小學畢業終於可以投向母親懷抱時，卻得先與表姊定親，又將少男奔放的情懷給鎖住了。無怪乎當父親被震懾在大同雲崗大佛的腳底下的際遇，從此縱情於佛法的領域。從父親晚年回顧展中「向來回首雲崗處，宏觀震懾六十載」的標題，及畢生最後一篇論文〈大乘景觀論〉，更確切地明白佛法思想是他創作的活水源頭。我的出家，彌補了父親未了的心願，出家後我們父女竟然由於佛法獲得深度的溝通，我也經常慨歎出家後我才更理解我的父親，原來他是透過內觀修行，掘到生命的泉源，所以創作簡直是隨手捻來，件件皆是具有生命力的作品。

面對上千件作品，背後上萬件的文獻圖像資料，這是父親畢生創作，幾經遷徙殘留下來的珍貴資料，見證著台灣美術史發展中，不可或缺的一塊重要領域。身為子女的我們，正愁不知如何正確地將這份寶貴的公共文化財，奉獻給社會與眾生之際，國立交通大學張俊彥校長適時地出現，慨然應允與我們基金會合作成立「楊英風藝術研究中心」，企圖將資訊科技與人文藝術作最緊密的結合。先後完成了「楊英風數位美術館」、「楊英風文獻典藏室」與「楊英風電子資料庫」，而規模最龐大、最複雜的是《楊英風全集》，則整整戮力近五年，才於 2005 年年底出版第一卷。

在此深深地感恩著這一切的因緣和合，張前校長俊彥、蔡前副校長文祥、楊前館長維邦、林前教務長振德，以及現任校長吳重雨教授、圖書館劉館長美君的全力支援，編輯小組諮詢委員會十二位專家學者的指導。蕭瓊瑞教授擔任總主編，李振明教授及助理張俊哲先生擔任美編指導，本研究中心的同仁鈴如、瑋鈴、慧敏擔任分冊主編，還有過去如海、怡勳、美璟、秀惠、盈龍與珊珊的投入，以及家兄嫂奉琛及維妮與法源講寺的支持和幕後默默的耕耘者，更感謝朱銘先生在得知我們面對《楊英風全集》龐大的印刷經費相當困難時，慨然捐出十三件作品，價值新台幣六百萬元整，以供義賣。還有在義賣過程中所有贊助者的慷慨解囊，更促成了這幾乎不可能的任務，才有機會將一池靜靜的湖水，逐漸匯集成大海般的壯闊。

楊英風藝術教育基金會
董事長　釋寬謙

Little Drops Make An Ocean

Yuyu Yang was our beloved father, yet we seldom enjoyed our happy family hours in our childhoods. Father was always like a teacher, and was constantly teaching us proper morals, and values of the world. He never forced us to learn the knowledge of his field, but allowed us to develop our own interests. He also told Ju Ming, a renowned sculptor, the same thing that "Don't be a second Yuyu Yang, but be yourself !"

One of my father's students recalled that period of time. He endeavored to do his responsibility - awake before the teacher and asleep after the teacher. However, it was not easy to achieve because of my father's energetic in work and none of the student is his rival. He kept this enthusiasm till his death. It reminds me of a proverb that one percent of genius and ninety nine percent of hard work leads to success.

My father was rich in emotions, but his feelings were deeply internalized. It must be some reasons of his childhood. He looked forward to be with his mother, but he couldn't until he graduated from the elementary school. But at that moment, he was obliged to be engaged with his cousin that somehow curtailed the natural passion of a young boy. Therefore, it is understandable that he indulged himself with Buddhism. We could clearly understand that the Buddha dharma is the fountain of his artistic creation from the headline - "Looking Back at Yuen-gang, Touching Heart for Sixty Years" of his retrospective exhibition and from his last essay "Landscape Thesis". My forsaking of the world made up his uncompleted wishes. I could have deep communication through Buddhism with my father after that and I began to understand that my father found his fountain of life through introspection and Buddhist practice. So every piece of his work is vivid and shows the vitality of life.

Father left behind nearly a thousand pieces of artwork and tens of thousands of relevant documents and graphics, which are preciously preserved after the migration. These works are the painstaking efforts in his lifetime and they constitute a significant part of contemporary art history. While we were worrying about how to donate these precious cultural legacies to the society, Mr. Chun-yen Chang, President of National Chiao Tung University, agreed to collaborate with our foundation in setting up Yuyu Yang Art Research Center with the intention of integrating information technology with art. As a result, Yuyu Yang Digital Art Museum, Yuyu Yang Literature Archives and Yuyu Yang Electronic Databases have been set up. But the most complex and prodigious was the *Yuyu Yang Corpus*; it took five whole years.

We owe a great deal to the support of NCTU's former president Chun-yen Chang, former vice president Wen-hsiang Tsai, former library director Wei-bang Yang, former dean of academic Cheng-te Lin and NCTU's president Chung-yu Wu, library director Mei-chun Liu as well as the direction of the twelve scholars and experts that served as the editing consultation. Prof. Chong-ray Hsiao is the chief editor. Prof. Cheng-ming Lee and assistant Jun-che Chang are the art editor guides. Ling-ju, Wei-ling and Hui-ming in the research center are volume editors. Ru-hai, Yi-hsun, Mei-jing, Xiu-hui, Ying-long and Shan-shan also joined us, together with the support of my brother Fong-sheng, sister-in-law Wei-ni, Fa Yuan Temple, and many other contributors. Moreover, we must thank Mr. Ju Ming. When he knew that we had difficulty in facing the huge expense of printing *Yuyu Yang Corpus*, he donated thirteen works that the entire value was NTD 6,000, 000 liberally for a charity bazaar. Furthermore, in the process of the bazaar, all of the sponsors that made generous contributions helped to bring about this almost impossible mission. Thus scattered bits and pieces have been flocked together to form the great majesty.

President of
Yuyu Yang Art Education Foundation
Kuan-Chian Shi

Kuan - Chian Shi

爲歷史立一巨石—關於《楊英風全集》

　　在戰後台灣美術史上，以藝術材料嘗試之新、創作領域橫跨之廣、對各種新知識、新思想探討之勤，並因此形成獨特見解、創生鮮明藝術風貌，且留下數量龐大的藝術作品與資料者，楊英風無疑是獨一無二的一位。在國立交通大學支持下編纂的《楊英風全集》，將證明這個事實。

　　視楊英風為台灣的藝術家，恐怕還只是一種方便的說法。從他的生平經歷來看，這位出生成長於時代交替夾縫中的藝術家，事實上，足跡橫跨海峽兩岸以及東南亞、日本、歐洲、美國等地。儘管在戰後初期，他曾任職於以振興台灣農村經濟為主旨的《豐年》雜誌，因此深入農村，也創作了為數可觀的各種類型的作品，包括水彩、油畫、雕塑，和大批的漫畫、美術設計等等；但在思想上，楊英風絕不是一位狹隘的鄉土主義者，他的思想恢宏、關懷廣闊，是一位具有世界性視野與氣度的傑出藝術家。

　　一九二六年出生於台灣宜蘭的楊英風，因父母長年在大陸經商，因此將他託付給姨父母撫養照顧。一九四○年楊英風十五歲，隨父母前往中國北京，就讀北京日本中等學校，並先後隨日籍老師淺井武、寒川典美，以及旅居北京的台籍畫家郭柏川等習畫。一九四四年，前往日本東京，考入東京美術學校建築科；不過未久，就因戰爭結束，政局變遷，而重回北京，一面在京華美術學校西畫系，繼續接受郭柏川的指導，同時也考取輔仁大學教育學院美術系。唯戰後的世局變動，未及等到輔大畢業，就在一九四七年返台，自此與大陸的父母兩岸相隔，無法見面，並失去經濟上的奧援，長達三十多年時間。隻身在台的楊英風，短暫在台灣大學植物系從事繪製植物標本工作後，一九四八年，考入台灣省立師範學院藝術系（今台灣師大美術系），受教溥心畬等傳統水墨畫家，對中國傳統繪畫思想，開始有了瞭解。唯命運多舛的楊英風，仍因經濟問題，無法在師院完成學業。一九五一年，自師院輟學，應同鄉畫壇前輩藍蔭鼎之邀，至農復會《豐年》雜誌擔任美術編輯，此一工作，長達十一年；不過在這段時間，透過他個人的努力，開始在台灣藝壇展露頭角，先後獲聘為中國文藝協會民俗文藝委員會常務委員（1955-）、教育部美育委員會委員（1957-）、國立歷史博物館推廣委員（1957-）、巴西聖保羅雙年展參展作品評審委員（1957-）、第四屆全國美展雕塑組審查委員（1957-）等等，並在一九五九年，與一些具創新思想的年輕人組成日後影響深遠的「現代版畫會」。且以其聲望，被推舉為當時由國內現代繪畫團體所籌組成立的「中國現代藝術中心」召集人；可惜這個藝術中心，因著名的政治疑雲「秦松事件」（作品被疑為與「反蔣」有關），而宣告夭折（1960）。不過楊英風仍在當年，盛大舉辦他個人首次重要個展於國立歷史博物館，並在隔年（1961），獲中國文藝協會雕塑獎，也完成他的成名大作——台中日月潭教師會館大型浮雕壁畫群。

　　一九六一年，楊英風辭去《豐年》雜誌美編工作，一九六二年受聘擔任國立台灣藝術專科學校（今台灣藝大）美術科兼任教授，培養了一批日後活躍於台灣藝術界的年輕雕塑家。一九六三年，他以北平輔仁大學校友會代表身份，前往義大利羅馬，並陪同于斌主教晉見教宗保祿六世；此後，旅居義大利，直至一九六六年。期間，他創作了大批極為精采的街頭速寫作品，並在米蘭舉辦個展，展出四十多幅版畫與十件雕塑，均具相當突出的現代風格。此外，他又進入義大利國立造幣雕刻專門學校研究銅章雕刻；返國後，舉辦「義大利銅章雕刻展」於國立歷史博物館，是台灣引進銅章雕刻的先驅人物。同年（1966），獲得第四屆全國十大

傑出青年金手獎榮譽。

　　隔年（1967），楊英風受聘擔任花蓮大理石工廠顧問，此一機緣，對他日後大批精采創作，如「山水」系列的激發，具直接的影響；但更重要者，是開啟了日後花蓮石雕藝術發展的契機，對台灣東部文化產業的提升，具有重大且深遠的貢獻。

　　一九六九年，楊英風臨危受命，在極短的時間，和有限的財力、人力限制下，接受政府委託，創作完成日本大阪萬國博覽會中華民國館的大型景觀雕塑〔鳳凰來儀〕。這件作品，是他一生重要的代表作之一，以大型的鋼鐵材質，形塑出一種飛翔、上揚的鳳凰意象。這件作品的完成，也奠定了爾後和著名華人建築師貝聿銘一系列的合作。貝聿銘正是當年中華民國館的設計者。

　　〔鳳凰來儀〕一作的完成，也促使楊氏的創作進入一個新的階段，許多來自中國傳統文化思想的作品，一一湧現。

　　一九七七年，楊英風受到日本京都觀賞雷射藝術的感動，開始在台灣推動雷射藝術，並和陳奇祿、毛高文等人，發起成立「中華民國雷射科藝推廣協會」，大力推廣科技導入藝術創作的觀念，並成立「大漢雷射科藝研究所」，完成於一九八〇的〔生命之火〕，就是台灣第一件以雷射切割機完成的雕刻作品。這件工作，引發了相當多年輕藝術家的投入參與，並在一九八一年，於圓山飯店及圓山天文台舉辦盛大的「第一屆中華民國國際雷射景觀雕塑大展」。

　　一九八六年，由於夫人李定的去世，與愛女漢珩的出家，楊英風的生命，也轉入一個更為深沈內蘊的階段。一九八八年，他重遊洛陽龍門與大同雲岡等佛像石窟，並於一九九〇年，發表〈中國生態美學的未來性〉於北京大學「中國東方文化國際研討會」；〈楊英風教授生態美學語錄〉也在《中時晚報》、《民眾日報》等媒體連載。同時，他更花費大量的時間、精力，為美國萬佛城的景觀、建築，進行規畫設計與修建工程。

　　一九九三年，行政院頒發國家文化獎章，肯定其終生的文化成就與貢獻。同年，台灣省立美術館為其舉辦「楊英風一甲子工作紀錄展」，回顧其一生創作的思維與軌跡。一九九六年，大型的「呦呦楊英風景觀雕塑特展」，在英國皇家雕塑家學會邀請下，於倫敦查爾西港區戶外盛大舉行。

　　一九九七年八月，「楊英風大乘景觀雕塑展」在著名的日本箱根雕刻之森美術館舉行。兩個月後，這位將一生生命完全貢獻給藝術的傑出藝術家，因病在女兒出家的新竹法源講寺，安靜地離開他所摯愛的人間，回歸宇宙渾沌無垠的太初。

　　作為一位出生於日治末期、成長茁壯於戰後初期的台灣藝術家，楊英風從一開始便沒有將自己設定在任何一個固定的畫種或創作的類型上，因此除了一般人所熟知的雕塑、版畫外，即使油畫、攝影、雷射藝術，乃至一般視為「非純粹藝術」的美術設計、插畫、漫畫等，都留下了大量的作品，同時也都呈顯了一定的藝術質地與品味。楊英風是一位站在鄉土、貼近生活，卻又不斷追求前衛、時時有所突破、超越的全方位藝術家。

　　一九九四年，楊英風曾受邀為國立交通大學新建圖書館資訊廣場，規畫設計大型景觀雕塑〔緣慧潤生〕，

這件作品在一九九六年完成，作為交大建校百週年紀念。

　　一九九九年，也是楊氏辭世的第二年，交通大學正式成立「楊英風藝術研究中心」，並與財團法人楊英風藝術教育基金會合作，在國科會的專案補助下，於二〇〇〇年開始進行「楊英風數位美術館」建置計畫；隔年，進一步進行「楊英風文獻典藏室」與「楊英風電子資料庫」的建置工作，並著手《楊英風全集》的編纂計畫。

　　二〇〇二年元月，個人以校外諮詢委員身份，和林保堯、顏娟英等教授，受邀參與全集的第一次諮詢委員會；美麗的校園中，散置著許多楊英風各個時期的作品。初步的《全集》構想，有三巨冊，上、中冊為作品圖錄，下冊為楊氏日記、工作週記與評論文字的選輯和年表。委員們一致認為：以楊氏一生龐大的創作成果和文獻史料，採取選輯的方式，有違《全集》的精神，也對未來史料的保存與研究，有所不足，乃建議進行更全面且詳細的搜羅、整理與編輯。

　　由於這是一件龐大的工作，楊英風藝術教育教基金會的董事長寬謙法師，也是楊英風的三女，考量林保堯、顏娟英教授的工作繁重，乃商洽個人前往交大支援，並徵得校方同意，擔任《全集》總主編的工作。

　　個人自二〇〇二年二月起，每月最少一次由台南北上，參與這項工作的進行。研究室位於圖書館地下室，與藝文空間比鄰，雖是地下室，但空曠的設計，使得空氣、陽光充足。研究室內，現代化的文件櫃與電腦設備，顯示交大相關單位對這項工作的支持。幾位學有專精的專任研究員和校方支援的工讀生，面對龐大的資料，進行耐心的整理與歸檔。工作的計畫，原訂於二〇〇二年年底告一段落，但資料的陸續出土，從埔里楊氏舊宅和台北的工作室，又搬回來大批的圖稿、文件與照片。楊氏對資料的蒐集、記錄與存檔，直如一位有心的歷史學者，恐怕是台灣，甚至海峽兩岸少見的一人。他的史料，也幾乎就是台灣現代藝術運動最重要的一手史料，將提供未來研究者，瞭解他個人和這個時代最重要的依據與參考。

　　《全集》最後的規模，超出所有參與者原先的想像。全部內容包括兩大部份：即創作篇與文件篇。創作篇的第1至5卷，是巨型圖版書冊，包括第1卷的浮雕、景觀浮雕、雕塑、景觀雕塑，與獎座，第2卷的版畫、繪畫、雷射，與攝影；第3卷的素描和速寫；第4卷的美術設計、插畫與漫畫；第5卷除大事年表和一篇介紹楊氏創作經歷的專文外，則是有關楊英風的一些評論文字、日記、剪報、工作週記、書信，與雕塑創作過程、景觀規畫案、史料、照片等等的精華選錄。事實上，第5卷的內容，也正是第二部份文件篇的內容的選輯，而文卷篇的詳細內容，總數多達二十冊，包括：文集三冊、研究集五冊、早年日記一冊、工作札記二冊、書信六冊、史料圖片二冊，及一冊較為詳細的生平年譜。至於創作篇的第6至12卷，則完全是景觀規畫案；楊英風一生亟力推動「景觀雕塑」的觀念，因此他的景觀規畫，許多都是「景觀雕塑」觀念下的一種延伸與擴大。這些規畫案有完成的，也有未完成的，但都是楊氏心血的結晶，保存下來，做為後進研究參考的資料，也期待某些案子，可以獲得再生、實現的契機。

　　本卷為楊英風文集中的第三卷（全集第十五卷），相對於文集第一卷的創作自述，序、評論，以及第二卷的作品理念闡述與訪談，本卷主要是對各類相關問題的雜論，也顯示楊英風關懷面向的廣泛。

作為台灣戰後最具影響力的藝術家之一，楊英風在大量的實際創作之外，仍不斷地以文字陳述、闡析自我的藝術理念。楊氏是生長在一個傳統與現代、西方與東方激烈衝突的時代，既不願作一個孤芳自賞、侷促自閉的保守型藝術家，也不願成為一個隨波逐流、盲目追求西潮的藝術工作者；因此，只有為尋求中西文化的融和、建立具有自我文化特色的現代藝術而殫思竭慮，形成作品、也化為文字。這些文字對理解楊英風乃至當時的藝術家，具有不可取代的史料價值。

出生於日治時期，接受日文教育的楊英風，以中文來抒發自己的理念，其實是相當辛苦的；但他始終沒有因此擱下寫字作文的筆，反而為理念的宣揚而永不怠懈。這當中，固然有部份文字，是來自楊氏的口述，由他人代筆，但絕大部份，仍是出自他個人一字一句的撰寫；大量留存的手稿，可證明此事。

個人參與交大楊英風藝術研究中心的《全集》編纂，是一次美好的經歷。許多個美麗的夜晚，住在圖書館旁招待所，多風的新竹、起伏有緻的交大校園，從初春到寒冬，都帶給個人難忘的回憶。而幾次和張校長俊彥院士夫婦與學校相關主管的集會或餐聚，也讓個人對這個歷史悠久而生命常青的學校，留下深刻的印象。在對人文高度憧憬與尊重的治校理念下，張校長和相關主管大力支持《楊英風全集》的編纂工作，已為台灣美術史，甚至文化史，留下一座珍貴的寶藏；也像在茂密的藝術森林中，立下一塊巨大的磐石，美麗的「夢之塔」，將在這塊巨石上，昂然矗立。

個人以能參與這件歷史性的工程而深感驕傲，尤其感謝研究中心同仁，包括鈴如、瑋鈴、慧敏，和已經離職的怡勳、美璟、如海、盈龍、秀惠、珊珊的全力投入與配合。而八師父（寬謙法師）、奉琛、維妮，為父親所付出的一切，成果歸於全民共有，更應致上最深沈的敬意。

總主編　蕭瓊瑞

A Monolith in History :
About The *Yuyu Yang Corpus*

The attempt of new art materials, the width of the innovative works, the diligence of probing into new knowledge and new thoughts, the uniqueness of the ideas, the style of vivid art, and the collections of the great amount of art works prove that Yuyu Yang was undoubtedly the unique one In Taiwan art history of post World War II. We can see many proofs in *Yuyu Yang Corpus*, which was compiled with the support of the National Chiao Tung University.

Regarding Yuyu Yang as a Taiwanese artist is only a rough description. Judging from his background, he was born and grew up at the juncture of the changing times and actually traversed both sides of the Taiwan Straits, Japan, Europe and America. He used to be an employee at Harvest, a magazine dedicated to fostering Taiwan agricultural economy. He walked into the agricultural society to have a clear understanding of their lives and created numerous types of works, such as watercolor, oil paintings, sculptures, comics and graphic designs. But Yuyu Yang is not just a narrow minded localism in thinking. On the contrary, his great thinking and his open-minded makes him an outstanding artist with global vision and manner.

Yuyu Yang was born in Yilan, Taiwan, 1926, and was fostered by his aunt because his parents ran a business in China. In 1940, at the age of 15, he was leaving Beijing with his parents, and enrolled in a Japanese middle school there. He learned with Japanese teachers Asai Takesi, Samukawa Norimi, and Taiwanese painter Bo-chuan Kuo. He went to Japan in 1944, and was accepted to the Architecture Department of Tokyo School of Art, but soon returned to Beijing because of the political situation. In Beijing, he studied Western painting with Mr. Bo-chuan Kuo at Jin Hua School of Art. At this time, he was also accepted to the Art Department of Fu Jen University. Because of the war, he returned to Taiwan without completing his studies at Fu Jen University. Since then, he was separated from his parents and lost any financial support for more than three decades. Being alone in Taiwan, Yuyu Yang temporarily drew specimens at the Botany Department of National Taiwan University, and was accepted to the Fine Art Department of Taiwan Provincial Academy for Teachers (is today known as National Taiwan Normal University) in 1948. He learned traditional ink paintings from Mr. Hsin-yu Fu and started to know about Chinese traditional paintings. However, it's a pity that he couldn't complete his academic studies for the difficulties in economy. He dropped out school in 1951 and went to work as an art editor at *Harvest* magazine under the invitation of Mr. Ying-ding Lan, his hometown artist predecessor, for eleven years. During this period, because of his endeavor, he gradually gained attention in the art field and was nominated as a member of the standing committee of China Literary Society Folk Art Council (1955-), the Ministry of Education's Art Education Committee (1957-), the National Museum of History's Outreach Committee (1957-), the Sao Paulo Biennial Exhibition's Evaluation Committee (1957-), and the 4th Annual National Art Exhibition, Sculpture Division's Judging Committee (1957-), etc. In 1959, he founded the Modern Printmaking Society with a few innovative young artists. By this prestige, he was nominated the convener of Chinese Modern Art Center. Regrettably, the art center came to an end in 1960 due to the notorious political shadow - a so-called Qin-song Event (works were alleged of anti-Chiang). Nonetheless, he held his solo exhibition at the National Museum of History that year and won an award from the ROC Literary Association in 1961. At the same time, he completed the masterpiece of mural paintings at Taichung Sun Moon Lake Teachers Hall.

Yuyu Yang quit his editorial job of *Harvest* magazine in 1961 and was employed as an adjunct professor in Art Department of National Taiwan Academy of Arts (is today known as National Taiwan University of Arts) in 1962 and brought up some active young sculptors in Taiwan. In 1963, he accompanied Cardinal Bing Yu to visit Pope Paul VI in Italy, in the name of the delegation of Beijing Fu Jen University alumni society. Thereafter he lived in Italy until 1966. During his stay in Italy, he produced a great number of marvelous street sketches and had a solo exhibition in Milan. The

forty prints and ten sculptures showed the outstanding Modern style. He also took the opportunity to study bronze medal carving at Italy National Sculpture Academy. Upon returning to Taiwan, he held the exhibition of bronze medal carving at the National Museum of History. He became the pioneer to introduce bronze medal carving and won the Golden Hand Award of 4th Ten Outstanding Youth Persons in 1966.

In 1967, Yuyu Yang was a consultant at a Hualien marble factory and this working experience had a great impact on his creation of Lifescape Series hereafter. But the most important of all, he started the development of stone carving in Hualien and had a profound contribution on promoting the Eastern Taiwan culture business.

In 1969, Yuyu Yang was called by the government to create a sculpture under limited financial support and manpower in such a short time for exhibiting at the ROC Gallery at Osaka World Exposition. The outcome of a large environmental sculpture, "Advent of the Phoenix" was made of stainless steel and had a symbolic meaning of rising upward as Phoenix. This work also paved the way for his collaboration with the internationally renowned Chinese The completion of "Advent of the Phoenix" marked a new stage of Yuyu Yang's creation. Many works come from the Chinese traditional thinking showed up one by one.

In 1977, Yuyu Yang was touched and inspired by the laser music performance in Kyoto, Japan, and began to advocate laser art. He founded the Chinese Laser Association with Chi-lu Chen and Kao-wen Mao and China Laser Association, and pushed the concept of blending technology and art. "Fire of Life" in 1980, was the first sculpture combined with technology and art and it drew many young artists to participate in it. In 1981, the 1st Exhibition & Congress of the International Society for Laser Artland at the Grand Hotel and Observatory was held in Taipei.

In 1986, Yuyu Yang's wife Ding Lee passed away and her daughter Han-Yen became a nun. Yuyu Yang's life was transformed to an inner stage. He revisited the Buddha stone caves at Loyang Long-men and Datung Yuen-gang in 1988, and two years later, he published a paper entitled "The Future of Environmental Art in China" in a Chinese Oriental Culture International Seminar at Beijing University. The "Yuyu Yang on Ecological Aesthetics" was published in installments in China Times Express Column and Min Chung Daily. Meanwhile, he spent most time and energy on planning, designing, and constructing the landscapes and buildings of Wan-fo City in the USA.

In 1993, the Executive Yuan awarded him the National Culture Medal, recognizing his lifetime achievement and contribution to culture. Taiwan Museum of Fine Arts held the "The Retrospective of Yuyu Yang" to trace back the thoughts and footprints of his artistic career. In 1996, "Lifescape - The Sculpture of Yuyu Yang" was held in west Chelsea Harbor, London, under the invitation of the England's Royal Society of British Sculptors.

In August 1997, "Lifescape Sculpture of Yuyu Yang" was held at The Hakone Open-Air Museum in Japan. Two months later, the remarkable man who had dedicated his entire life to art, died of illness at Fayuan Temple in Hsinchu where his beloved daughter became a nun there.

Being an artist born in late Japanese dominion and grew up in early postwar period, Yuyu Yang didn't limit himself to any fixed type of painting or creation. Therefore, except for the well-known sculptures and wood prints, he left a great amount of works having certain artistic quality and taste including oil paintings, photos, laser art, and the so-called "impure art": art design, illustrations and comics. Yuyu Yang is the omni-bearing artist who approached the native land, got close to daily life, pursued advanced ideas and got beyond himself.

In 1994, Yuyu Yang was invited to design a Lifescape for the new library information plaza of National Chiao Tung University. This "Grace Bestowed on Human Beings", completed in 1996, was for NCTU's centennial anniversary.

In 1999, two years after his death, National Chiao Tung University formally set up Yuyu Yang Art Research Center,

and cooperated with Yuyu Yang Foundation. Under special subsidies from the National Science Council, the project of building Yuyu Yang Digital Art Museum was going on in 2000. In 2001, Yuyu Yang Literature Archives and Yuyu Yang Electronic Databases were under construction. Besides, *Yuyu Yang Corpus* was also compiled at the same time.

At the beginning of 2002, as outside counselors, Prof. Bao-yao Lin, Juan-ying Yan and I were invited to the first advisory meeting for the publication. Works of each period were scattered in the campus. The initial idea of the corpus was to be presented in three massive volumes - the first and the second one contains photos of pieces, and the third one contains his journals, work notes, commentaries and critiques. The committee reached into consensus that the form of selection was against the spirit of a complete collection, and will be deficient in further studying and preserving; therefore, we were going to have a whole search and detailed arrangement for Yuyu Yang's works.

It is a tremendous work. Considering the heavy workload of Prof. Bao-yao Lin and Juan-ying Yan, Kuan-chian Shih, the President of Yuyu Yang Art Education Foundation and the third daughter of Yuyu Yang, recruited me to help out. With the permission of the NCTU, I was served as the chief editor of *Yuyu Yang Corpus*.

I have traveled northward from Tainan to Hsinchu at least once a month to participate in the task since February 2002. Though the research room is at the basement of the library building, adjacent to the art gallery, its spacious design brings in sufficient air and sunlight. The research room equipped with modern filing cabinets and computer facilities shows the great support of the NCTU. Several specialized researchers and part-time students were buried in massive amount of papers, and were filing all the data patiently. The work was originally scheduled to be done by the end of 2002, but numerous documents, sketches and photos were sequentially uncovered from the workroom in Taipei and the Yang's residence in Puli. Yang is like a dedicated historian, filing, recording, and saving all these data so carefully. He must be the only one to do so on both sides of the Straits. The historical archives he compiled are the most important firsthand records of Taiwanese Modern Art movement. And they will provide the researchers the references to have a clear understanding of the era as well as him.

The final version of the *Yuyu Yang Corpus* far surpassed the original imagination. It comprises two major parts - Artistic Creation and Archives. Volume I to V in Artistic Creation Section is a large album of paintings and drawings, including Volume I of embossment, lifescape embossment, sculptures, lifescapes, and trophies; Volume II of prints, drawings, laser works and photos; Volume III of sketches; Volume IV of graphic designs, illustrations and comics; Volume V of chronology charts, an essay about his creative experience and some selections of Yang's critiques, journals, newspaper clippings, weekly notes, correspondence, process of sculpture creation, projects, historical documents, and photos. In fact, the content of Volume V is exactly a selective collection of Archives Section, which consists of 20 detailed Books altogether, including 3 Books of literature, 5 Books of research, 1 Book of early journals, 2 Books of working notes, 6 Books of correspondence, 2 Books of historical pictures, and 1 Book of biographic chronology. Volumes VI to XII in Artistic Creation Section are about lifescape projects. Throughout his life, Yuyu Yang advocated the concept of "lifescape" and many of his projects are the extension and augmentation of such concept. Some of these projects were completed, others not, but they are all fruitfulness of his creativity. The preserved documents can be the reference for further study. Maybe some of these projects may come true some day.

This volume is the thirdly one of Yuyu Yang's Article (*Yuyu Yang Corpus* Volume 15), comparing with volume- author's creation preface, preface and critique, and volume two- idea elaborations for works and interview, this volume focuses on discussions for every kinds of questions, which represents Yuyu Yang's broad care.

Being one of the most influential artists in the postwar Taiwan, Yuyu Yang not only had a mass creation, but constantly

described and elaborated his own artistic idea literally. Yuyu Yang grew up in a conflict age with the bump between tradition and modern times, western world and orient world. He was not willing to indulge in self-admiration and become a conservative artist. Besides, he is reluctant to drift along blindly pursuing western trends. Therefore, what he could do was to devote himself mixing Chinese and Western culture, building up modern art with our own characteristic culture, and becoming works and wordings. These wordings are un-replaceable historical data for understanding Yuyu Yang and other artists at that time.

Born in the Japanese dominated period and educated under Japanese style, Yuyu Yang expressed his own idea through Chinese characters. Though it was really hard, he didn't give up writing. Instead, he kept going on for propagating his idea. Some of the writing was written by other people through his oral narration, but most of them were written by himself. The mass manuscripts left are the evidence.

It was a wonderful experience to participate in editing the Corpus for Yuyu Yang Art Research Center. I spent several beautiful nights at the guesthouse next to the library. From cold winter to early spring, the wind of Hsin-chu and the undulating campus of National Chiao Tung University left me an unforgettable memory. Many times I had the pleasure of getting together or dining with the school president Chun-yen Chang and his wife and other related administrative officers. The school's long history and its vitality made a deep impression on me. Under the humane principles, the president Chun-yen Chang and related administrative officers support to the *Yuyu Yang Corpus*. This corpus has left the precious treasure of art and culture history in Taiwan. It is like laying a big stone in the art forest. The "Tower of Dreams" will stand erect on this huge stone.

I am so proud to take part in this historical undertaking, and I appreciated the staff in the research center, including Ling-ju, Wei-ling, Hui-ming, those who left the office, Yi-hsun, Mei-jing, Lu-hai, Ying-long, Xiu-hui andShan-shan. Their dedication to the work impressed me a lot. What Master Kuan-chian Shih, Fong-sheng, and Wei-ni have done for their father belongs to the people and should be highly appreciated.

Chief Editor of the Yuyu Yung Corpus
Chong-ray Hsiao

Chong-ray Hsiao

編輯序言

　　楊英風一生相關的出版品很多，除了一九七六年出版的《景觀與人生》收錄了七○年代以前的創作及思想觀外，並無一本完整且全面性的文集問世，而此書則補足了這個缺點，收錄了楊氏所寫的及口述的文章，包括已出版及未出版的文稿，不但具有研究價值，也可使讀者對楊氏的創作觀念、創作思想及創作歷程等有所了解。

　　楊英風文集為《楊英風全集》的第十三至十五卷，依文章的性質分成六類：創作自述、序‧評論、作品與規畫、訪談、計畫書及雜論。

　　此卷收錄「雜論」及「計畫書」兩大類。「雜論」是收錄無法歸類至其他類別的文章，共計一○六篇。內容雖然多且雜，但仔細閱讀仍可發現其中較多的是對於賞石、雷射藝術、佛教藝術、手工藝和中國美學或中國文化的論述。這些文章依年代編排，大致可以看出楊英風在不同階段所關注的重要議題。此外，也可在收錄文章中看出楊英風平日除了埋首創作之外，還非常關心與藝術相關的話題，並終身致力於推動景觀藝術，希望用藝術改善生活環境、讓人類生活得更美好而努力。「計畫書」則包括楊英風所寫的規畫草案、規畫構想和建議書等，並扣除掉與第六至十二卷景觀規畫案重複的文章，共計二十篇。楊英風一直對創辦藝術相關的學校或科系很熱衷，從〈呦呦藝院構想草案〉、〈輔仁大學文學院美術工程學系規劃草案〉、〈中國雕塑景觀學校擬議〉等篇即可得知，而後來更是致力於美國加州萬佛城法界大學新望藝術學院的規畫，只可惜這些規畫都因種種原因而無法實現，但藉由這些計畫書讓我們得知一位藝術家想要創辦學校，並推廣藝術、作育英才的宏願。而〈東部生活空間開發的起點〉、〈未來美麗的新加坡〉、〈高雄之愛──洪都山公眾景觀建設之建言〉等篇，則關於地方建設或發展的建議書。此外還收錄一些關於美術館、雕塑公園或藝術中心的建議書。

　　感謝交大圖書館提供工讀生協助打字及校稿，最重要的是基金會董事長寬謙法師的支持及總編輯蕭瓊瑞老師的指導，讓此冊得以順利出版。

<div style="text-align: right">

楊英風藝術研究中心
研究員　賴鈴如

</div>

Editor Preface

Through the book titled *Landscape and Life* published in 1976, readers can have an insight into Yuyu Yang's creation and viewpoints before the '70s. However, amongst the considerable number of publications related with Yuyu, only *Yuyu Yang Corpus* Volume 13, 14 and 15 offers a complete and comprehensive compilation of both Yuyu's written and oral articles, including manuscripts both published and unpublished. Therefore, this volume provides not only academic value but also an overview of Yuyu's artistic concepts and thoughts as well as his creative procedures.

Yuyu Yang Corpus Volume 13, 14 and 15 are classified into 6 categories: Yuyu's Personal Interpretations, Preface & Commentary, Works & Lifescape Design, Interviews, Proposals and Mixed Articles.

This volume is divided into two categories, Mixed Articles and Proposals. "Mixed Articles" collects 106 writings that do not fit into any other categories. Although the contents are various, readers can find statements themed stone appreciation, Laser Art, Buddhism Art, handcrafts, Chinese aesthetics and Chinese culture. These statements are edited chronologically so that readers can see clearly what Yuyu Yang's concerns in different stages of his life. Additionally, aside from working on his creations very hard, Yang also took care of art related subjects. He devoted himself into promoting landscape art, expecting a better environment for people through art. In the category of "Proposals," readers can find draft plans, schemes as well as proposals completed by Yuyu Yang, altogether are 20 pieces, excluding the Lifescape Design appeared in the Volume VI to Volume XII. Yuyu Yang had had enthusiasm for promoting art related departments or colleges. He made several proposals in order to establish schools, promote art and educate the next generation, such as *Proposal for Yu Yu Academy of Art*, *Proposal for Department of Art Engineering, College of Liberal Art, Fu Jen Catholic University* and *Proposal for Academy of Chinese Sculpture and Landscape*. Later, he addressed himself to the planning for Chinwan Arts School of Dharma Realm Buddhist University, Thousand Buddhas City, California, U.S.A. Unfortunately, none of the proposals had been accomplished for various reasons. Besides, there are also proposals that are related to local development, such as *Starting Point of Eastern Taiwan*, *Beautiful Singapore Will Be*, and *Love of Kaohsiung - Suggestions for Public Landscape in Mt. Hung Du*. In this category, readers can also find proposals for museums, sculpture parks and art centres.

A host friends and colleagues have been instrumental in bringing this book to fruition. I am hereby indebted to National Chiao Tung University Library, for their offering more manpower to assistant us in many ways, such as typing and proofreading the texts. Most important of all, I must thank President Kuan-chian Shi of Yuyu Yang Art Education Foundation who has been extremely supportive, and Mr. Chong-ray Hsiao who has been very kind in being our instructor.

Yuyu Yang Art Research Center
researcher
Ling-ju Lai

雑　論

中國雕刻的演變

藝術是人類最高的表現。它的起源約在一萬年乃至兩萬年之前。洞窟是人類最初完成的建築物，同時那壁上所刻的，是人類最早的雕刻，所畫的也是最早期的繪畫。

當人類開始生活，便同時向物質與精神兩方面追求。我們從原始民族所使用的器具材料或圖案，可以推想到他們進化的程序。自從當原始人類開始集團生活，同時也開始遺棄洞窟而作著洞坑式的居所或者湖上住宅。從此所產生的雕刻，也具備著顯明的特徵，單純、莊嚴、樸素、強勁……等，那些正與古代的雕刻的特色相同。因為太古代人的生活是單純的，情感也是率直的，雕刻也反映了他們的生活，因此，我們現代人看到那些作品，會感到結實有力。

在東方，大部分雕刻是一直孕育在佛教之中。最初印度西北區犍陀羅，模仿希臘神像製作了許多佛像。後來此一形式傳到中印度地區，也傳到敦煌、大同。當北魏的勃興，雲岡石窟開始建築，這時才創造出中國民族的新式樣來。量感的充實，面的表現樸素等便是其最明顯的特徵。這可說是當時北方民族的偉大藝術的創造。

除此之外，天龍山或龍門的石窟佛像也是代表雕刻，其優越，是印度佛像所罕見的。在雕刻方面，六朝時代是為最發達的時期，及至唐朝可以說是達到最高頂，可是，一到宋代，雕刻藝術即走下坡，實為中國雕刻史的黃昏時期。

雕刻的對象並不只是自然，過去的中國雕刻家，以最簡單樸素的材料，表現著極其單調的對象，那已經有數千年的歷史了。可是，在那單純的物質之中，蘊藏著智慧。我們後代的藝術工作者，必須先檢討我們祖先的業績。科學家對於先人所研究的成果一無所知的話，其研究過程中所蒙損失是無可比擬的。在藝術的場合說來，也是同樣的。我們忽視了先人的智識經驗，難免患上極大毛病。創造經常與太古精神有著一脈相通之處。在那裡，蘊藏著先人的純樸的精神，偉大的民族特質的創造力。

因此，我們必須十分敬仰祖先所遺留的偉業，以它們的精神為創造的樞軸，創造出符合於近代生活感覺的作品。當然，吸取歐美文化，是目前迫切需要解決的課題之一，可是，對於祖先所創造的遺產，究竟他們是如何來解釋自然之美？他們如何來創造出中國雕刻？我們研究這些問題，對於我們的創作定可獲得圓滿的答案。

具備著複雜的現代感覺的雕刻家們，如果如在這方面探求、努力、創作的話，中國雕刻史上的復興期是不會太遠的。

原載《中華畫報》第36期，頁18，1956.12.15，台北：中國新聞出版公司

中國雕塑的衍變

雕刻在中國，可謂淵源久遠，流脈彌長。

周口店的「北京人」同一地層中，曾經發現過若干骨質的刻片。周口店的猿人文化期，相當於舊石器時代的前期，當時華北尚在紅土時期，離開現在至少有一百萬年。他們除了有石製、骨製的用具外，還刻上簡單的紋飾。到了殷商時代，我國的雕刻技術，已經達到成熟期。無論玉器、銅器、陶器、石器，都製作得極為精美。人類文化是逐漸演進的，我們相信在此以前，可能還有較為接近原始的東西，可是我們找不出具體的實證。

殷代銅器，經過范鑄手續，仍可見到原模刻製的精緻，其時的玉器、雕花骨和白陶器，是直接用刀鐫刻的，其熟練精美，令人驚歎！中央研究院歷史語言研究所於民國二十三年三月在河南省安陽縣侯家莊西北岡發掘的大理石雕成的鴞和虎各一件，鴟鴞是作坐立狀，兩足與尾著地，兩翅以及頭部、背部的羽毛，都形成圖案化，小的羽毛，如魚鱗依次密佈，周身的雕刻，有些用鐫刻，由三十種圖案綜合組成。石虎作跪坐狀，張口、露齒、豎起雙耳，渾身上下，也是用圖案組成，祇就牠的軀體而言，就有八種花紋，前肢有十四種花紋，後肢有八種花紋，連同其他各部份算起來，有五十種圖案。從牠的形態看來，兇猛可怖，其蹲坐之狀，頗似守衛門戶的裝飾品。

以上兩件石質雕刻品毫無殘缺地顯示其雕刻設計和技術的精到，另外還有一件石刻的人像，面目雖不十分清晰，但當時的衣著和體貌的大概，已表露無遺，現在我們無法也不可能查考這件人像有無模特兒，假定這件東西有模擬的對象，那真是了不起的藝術品哩！

周代的銅、陶、玉、石器，進入發達時期，陶器和玉器在形制的構成上逐步脫離殷代的軌範，花紋裝飾更見別緻，現存的石器有石鼓，它是春秋靈秦公三年的製作品，上面刻有大篆書寫的詞句。此外，據古籍所載，秦代尚有長池的石鯨，和蜀郡鎮壓山川的石牛，然而現在已無法見到了。

漢代雕刻比起秦前的要複雜而進步。薄銅器、花紋鏡、玉雕、陶製明器，以及石刻，俱是此一時代工藝美術的特點。明器中，尤其是淡綠釉陶製品的層樓、黍倉、灶、車、井、豬圈、羊圈……對於陶土的塑造，已經到了維妙維肖的地步，不過真正用泥土去塑造人像，還在較後的時期才普遍的，這個時期雕刻石質的立體人物倒非常之多，現存的山東曲阜魯孝王墓上的石人，陝西長安昆明池的牛郎織女，興平霍去病墓前的馬踏胡人像，這是屬於西漢的。東漢的作品，因為時代較晚，自然比西漢為多，如河南南陽宗資墓的辟邪，山東嘉祥武氏祠的石獅子，都是以形肖生動著稱的。設計與奏刀的精確，自不待言！

漢代的浮雕見於石闕，漢代的宮廷門闕，現時已不得見，這些石刻的門闕，卻能使我們想像當時宮廷門闕的大概。現存的石闕，記上年月的，有山東沂水發現的「南武皇聖卿闕」，是元和三年的作品。四川雅安發現的「益州太守高頤闕」，是建安十四年的。在山東、四川、河南、陝西等省有十餘處之多。不記年月的有四川境內「幽州刺史馮煥闕」、「益州牧楊宗闕」、「上庸長司馬孟臺闕」、「侍御史李華闕」等，但比起前者記年月的雕刻，更要玲瓏精美。石闕上所雕刻的有車馬、人物、鳥獸、花卉圖象。在安排結構上，因為要使其凸出，鐫刻時自然是需要較深的功力。

在漢代的立體浮雕石刻之外，還有畫像。由於近似雕版，與雕刻的方法各異其趣，但是它卻為我們傳下漢代繪畫的規模，和漢前繪畫的軌跡。這當然是指由畫條勾勒畫像而言，有些將全部景物凸刻出來，有些刻陷下去，便與繪畫的趣味不同了，單獨保存繪畫特點的，以山東朱鮪祠畫像為最。其他如武梁祠、孝堂山、南陽等地，便參用其他方法了。有人主張把畫像歸納到繪畫一系，猶如把石刻碑文歸納到書法一系一樣。但我們在這兒，因為它尚有不同於繪畫技法的地方，故仍然將它列入雕刻之中。

在漢代的作品中，很少看到攝取中亞細亞和歐洲作風的地方，到了南北朝，由於海道交通的發展，雕刻的裝飾上，便看出東西作風混合的成分。無論從陵墓的石刻或佛教的雕塑，都可予以證實。例如南朝蕭梁梁武帝之父蕭順之的建陵，陵前有石質的華表，下為希臘式的石柱，上為印度式的蓮華，還加上中國風的承露盤。華表之前的石刻辟邪，除了兩翼，其他仍承襲殷代蹲虎的形狀。佛教的雕刻在北朝最為提倡，最早的石刻佛像，當推河北涿縣的沙岩佛（已為日人大倉氏所收藏），稍後的雲岡石窟，開鑿於後魏文成帝興安二年（西元四五三年），歷七年始成。再後的龍門石窟，始於北魏孝文帝太和七年（西元四八三年），至孝明帝正光四年（西元五二三年），完成歷時四十年，用工八十萬二千三百六十六，規模宏大可知。南朝的石窟是江蘇棲霞山南齊時代開鑿的，原來非常精緻超逸，可惜後代俗匠不斷修補，不若雲岡、龍門之能保持本來面目。此一時代的佛教雕刻，部份受到希臘雕刻影響下的健陀羅風所左右。人體的扁平狀，笑容的神秘味，鼻部成楔形，而衣服寬敞下垂，有如絲質衣料緊貼於肌膚。在龍門石室中，雕有穿中國衣服的菩薩，這大約是唐代開始的，因為唐太宗時魏王發願在龍門開鑿佛窟，唐代慣於消化了外來文化而代以中國風，其中雄視龍門最大的佛洞，內有三十五尺高的毗盧舍那佛的坐像，即是唐高宗時所造的，作風顯然與北魏不同！

　　北魏時的泥塑像見於陶土捏製的明器陶俑，和泥塑的佛像菩薩、供養人等，它們的形態，則是腰支苗條，身體曼長，衣服緊窄，北朝泥塑像，比陶俑尤爲難得。敦煌專家羅吉眉劉先伉儷藏有二尊，據說是從敦煌莫高石窟用重價向喇嘛買來的。我們看到這二尊泥塑像的面部眉、眼、口、鼻和髮式，純粹以當時中國仕女爲模塑對象，不禁歎服當時雕造技術的高明。

　　泥塑比起石雕，實際上當然易於處理，如是以龍門、雲岡的整個雕刻看來，窟內牆壁、藻井、門楣、窗櫺都滿雕佛像，像貌圓滿，衣褶流暢，有些「飛天」，振衣凌空，拈花微笑。參以珍禽怪獸，奇花異卉，襯托出諸天佛國的莊嚴華美，縱橫變化，極其工巧，委實難能可貴之至！中國之雕塑由於佛教之信仰開放出奇葩，到了唐代，泥塑與夾紵、銅鑄佛大見盛行，最精純的當推楊惠之的塑像，楊氏在當時所塑各佛寺佛像，數逾千百，現時僅存的有蘇州用直鎮的羅漢像，或坐，或臥，或立，或欹或橫眉豎目，或笑口常開，或默默沉思，或顯示神通，神情姿態，無一相似。而身首肢體比例，又非常正確，此一代大師的創作，即以此一處而言，已足媲美歐西雕塑而有餘。

　　唐代的石窟造像，在四川境內分境不少，廣元的千佛崖，沿嘉陵江兩岸鑿窟，雕佛無數，四川樂山的大佛，大竹、渠縣諸地的石刻佛像，都尙完整，其面容圓滿，眉、目、口、鼻，俱使其儘量中國化，這一點與楊惠之的作風，甚爲相近。其他如陝西的昭陵六駿、乾陵飛馬、石人等等，雖不同於佛像，而雕琢奇妙，實無多讓。

　　宋元開鑿石窟極少，但在四川渠縣和大竹，以及居庸關附近，也還殘存一些所雕佛像，泥塑佛像較唐代澆薄，多無足觀。關於陵寢方面，宋代的永昌陵、永熙陵前的石人、石象、石獅、石羊、石蟹，雕刻雖精，而雄渾生動不逮前朝。明代的南京孝陵，北平西北的長陵，規模雄偉。兩陵甬道前，大理石牌坊，有五闋六楹，甬道兩旁的石人、石獸，都較古代帝王陵寢的氣魄爲大，而石人、石獸雕刻之樸實、沉厚，在在示人以安定感。明代的木雕和泥塑，未見精彩。清代更是一仍其舊，較之唐代或唐前，相距不可以道里計！

　　民國初年的雕塑，開始受到西洋技法的影響，眞正著手弄石雕的幾無一人。大家都是用油泥仿塑對象，磊定了型，開始造模，用石膏和水，把原型縛貼起來，乾後，敲下模型，拼湊縛牢，內腔擦油，灌進石膏，待發熱後，將外模啓下，塑像便告成功。江小鶼而後有李金髮，寫實的成份都很重。稍後，從法國、日本習雕塑的人，紛紛返國，他們塑製的作品，並未把中國固有的雕塑作風揉合進去。目前在台的雕塑人才比起繪畫人才來，眞

是少得可憐。能夠將對象磊塑得像樣的尤其不多。要想把中西雕塑的特異優點加以融會，使其產生新的作風，殊有待我們作進一步的努力！

　　問題是首先了解中國古雕塑的造型和蘊藉，同時還要明瞭西洋雕塑演進的道理。中國古代雕塑，未必像現在一樣安排模特兒，而群象即能一一形成。較爲原始的雕塑更有其自由意象的發揮，並不爲固定的形象所拘限。現代西洋的雕塑，已由純眞純美的範疇，走上超現實的道路。他們已認爲「繪畫和雕塑非爲視覺上『自然形體』之再現。」而是爲表現現代人的思想與感情而造型。這一點似乎和中西繪畫的分野相似，中國畫不一定主「形似」，但仍主張「取神」，西洋畫始而求眞，繼而廢形，到目前已走向極端，未如中國畫之從容中道，若以現時最新的雕塑趨向來看，我們認爲與其廢除形象，毋寧參用中國古雕塑的變形取神，西洋雕塑有它的長處，我們也應攝取它作爲技法的佐助，以求表現優美的中國風格，但不可一味跟在西洋積極求新者的後頭，捨棄了雕塑的基本技法，忘了中國古代雕塑給予我們的優厚恩賜，而去向旁門左道投降！筆者認爲雕塑一如繪畫，應該求變。不過變要變得有根有譜，千萬不可模抄別人，弄得非驢非馬，變成四不像，連自己也莫名其妙，那就非常可悲了！

原載《中國手工業》第36期，頁5-6，1961.10.1，台北：台灣手工業推廣中心

包前孕後

一項卓越精采的美術設計，非僅經過一種思維，一種技法，而是導源於獨特的認識，和豐富的內涵。

美術文化有其世界的共通性，但其特點，都在含蘊其民族性。東方的不同於西方，中國的不同於日本，不同的主因，乃是各個民族有其傳統文化。

孕育於自己民族的傳統文化中，自會產生獨特的認識與豐富的內涵。

我們這群朋友，都是中國的美術設計者，也許西洋的技法與造形已先滲入了印象，但是根據美術史家的研探，中國的造形，在今天已直接間接的影響了全世界，我們的國家與民族是這麼古老，美術文化是這麼源遠流長。我希望我們進一步探索尋找我們祖先的智珠與靈魂，使優美的文化傳統，在我們的手裡能夠「包前孕後」，「巧變不竭」，放射出燦爛的光華！

原載 《中國美術設計協會成立紀念特刊》頁5，1962.9.9，台北：中國美術設計協會籌備委員會

建築創作的時代性

　　建築是一種時代文明的最高表現，它可以充分的顯示出這個時代的民族文化水準，生活方式的型態，所以良好的建築應是一件藝術品，因為它不單是物質造成，而且超脫於其物質之外，更蘊蓄著人類精神的一面。在美術的領域裡，可以概分為平面繪畫和立體造形。建築本身可以說是一種最高的造形美術，所以古今中外，偉大的建築師，莫不注意整體造形的美感。所以建築與造形美術──雕刻，有著及其密切的關係。

　　在文化的使命上，五十二年代的新中國，應該不是一個無知的幼童，處處只知道抄襲模仿。她已經長大成人，年輕有為。壯麗的前程在前面向她招手，創造的衝力在燃燒著她的內心。她應有獨特的面目屹立於世界，她要創造出瑰麗雄奇的時代文明，貢獻給人類。然而今天的文化方面，卻仍是一片荒涼的土地，到處陳列著古代的東方文明和現代的西方文明，看不到這種兩種文化調和同新生的幼苗，萌芽茁長來創造中國偉大的新生命，這是多麼令人傷心的事。回想民國初年，第一任教育部長蔡元培先生，主張藝術代替宗教，教育年輕學子，把藝術當作宗教一樣的神聖，從事培養創造時代文明的生力軍。可惜後續無人，藝術教育沒有人繼續注重提倡，致使到了五十年代的今天，中國還沒有足以代表我們這時代的新文化的真面目出現，由此可見藝術教育在文化的推進方面，是多麼重要。

　　由於純粹藝術教育的荒廢，致使國人無法了解美術的真義，過去人們只知平面的美術而已，根本很少人了解立體的造形美術的真諦，殊不知立體教育乃是美術教育的重要部份。人類的一切生活上必須的器具，無論食、衣、住、行，沒有不是立體的。這些日常生活必需品和建築工藝等，都是代表著今天造形藝術的文明，然而今天我們所看到的，儘是些古代東方形式的因襲，或現代西洋文明的模倣，很少具有時代性的新文明出現。由此可知，立體藝術是沒有被地解決，立體的基本教育是雕塑，而目前一般人對雕塑的看法，都認為雕刻是做人像而已。其實真正的雕刻意義，是在追求造形的美與應附有的生命含義、力量等的具體化，它的目標是要創造具有時代性的民族性的形體，也就是說要創造具有民族風格的時代文明。所謂時代文明，並不是外表形式的問題：而是在內容上具有一望而知的氣氛。

　　那麼純粹雕刻家要如何產生具有上述要求的作品呢？他（她）們不單是追求高度的技巧，技巧是初學者應追求的事而已，真正純粹藝術家是不會太注重技巧的，而是著重於靈性的修養，從日常生活做起。他的內心要充滿了誠摯純真的感情。追求宇宙人生的哲理，探索大自然永恆的生命所在。所以藝術家須要靜思冥索，以坦率的心靈將真正的「自己」

赤裸裸的搬出來，獻給大眾。所以藝術家必須充實自己的學識與修養，以自己國家過去優厚華麗淵博的文化為基礎，加上現有的科學文明知識，融會貫通而成一種新的事物。以這種心靈所表現出來的作品，一定具有民族風格人類的通性和時代性，由於世界全人類，都是具有人類心靈的共通性。因此優良的作品同樣可以感動其他民族，這就是藝術是人類最直接語言的原因了。

建築藝術是一種最高的文化結晶。因為它是綜合平面美術，立體造形和空間的處理，所以建築家或工藝家如果以純藝術家這種心情與態度，經過純粹雕刻美術的訓練，一定可以更收到文化使命上所期待的效果，現代的建築、工藝等造形不應該依靠外來的形式，因為西洋的建築造形是他們文化結晶，以他們的歷史背景、地理環境、人文思想、智慧技術生活方式所產生的。所以我們不能搬用西洋的現代造形，襲用別人的文化成品，林立在我們自己的國土上，不是無異是說自己沒有文化嗎？更不能把我們祖先的遺產全盤搬出來，回憶過去的光榮，儘管古代建築式是多麼莊嚴華麗，但那畢竟是古代的歷史背景、人文思想、生活方式所產生的，根本不適合於今天中國人應有的文化顯現，今天是民主政治的新文化、建築應是大眾性的，有親切感的，使人感覺一律平等，所以宮殿式的建築，不應再重現於今日。如果為了紀念性的建築，必須回顧古代的光榮，也應該盡量減少裝飾，注重整體造形，不應完全抄襲，應以有如夢中那併攏的氣氛回顧的印象，從古代建築擷取它的構成精神，來變形來處理整體造形，秉棄繁文縟禮的雕樑畫棟，因為今天是太空時代，人們沒有古代那種悠閒的時間來做這些事了。

現代藝術既不能滿足於古代的因襲或西式的模仿。於是建築家必須要尋求新的路線，解決「怎樣產生中國新建築」這一問題，我想建築家應該從東方哲學思想、現代生活方式和自由思想為基本原則，加上自己和文化的自信力來創造今天的建築。自然富有中國氣氛，而形式也沒有抄襲跡象。建築本身就是一種抽象造形，並非要像什麼？只要切合目的，有高度意境的空間與生命力的表現，即可成為優良的建築，所以建築家研究抽象美術，可以培養自由創造的能力。況且抽象美術思想並不是西洋人的東西，而是中國固有的，例如中國的書法便含有深刻的抽象意味，龍飛鳳舞，氣勢磅礴的書法，就是西洋人看不懂字義，也會感覺出它的美好藝術是視覺的問題，氣韻生動的線條，不就是可以使人感動嗎？所以第一流的建築師是重視整體造形的美，因為優良的建築不該被材料所控制，好像美術不該為外形所束縛一樣，而應具有控制運用材料的能力。事實上，經濟也是建築重

要條件之一，但爲了造形上有機變化，浪費一些材料是必要的。因爲優良的建築在文化上的貢獻，以及給人類的益處與效果實在遠超過於物質浪費的代價，不知幾千萬倍。因爲人是物質與精神兩面兼顧的。現代的雕塑藝術，本是獨立的。但爲了更明顯的發揮建築上的目標，可以配上適當的雕刻品。在人類靈性的感覺上，大體上是雕刻比建築更明顯、更強烈，因建築本身大多是靜態的，而雕刻大多屬動的（非絕對性），動靜配合得好，可以使作品的氣氛更爲活躍。

在這裡，我爲了建築文化的前途，提出一點建議，就是希望教育當局應在藝術學院或其他藝術教育機構，增設美術建築系使有志研究美術建築的青年，大部分的時間致力於純粹美術建築方面的探求，藉以培養一些創造時代新文明的偉大建築家來造福人群，建設國家成爲一個文物輝煌的泱泱大邦。

原載《百葉窗》第3卷2期，頁26-27，1963.12，台南：成功大學建築系

我在羅馬

三年前，我有一個機會，讓我能到這世界藝術發源地——羅馬、希臘觀光、考察、學習，這眞是對我說來已經夢寐以求很久了。

在我離台前，就答應好一位旅菲僑領楊老先生的邀請，爲他塑像，楊老先生是位老教育家，他有學者風度，亦有念書人的果敢。當時因爲申請到菲律賓的手續，延誤了我很多時間，本來已打算取消菲律賓之行，可是不知怎麼湊巧當我準備直飛羅馬時，菲律賓大使館竟通知我前往領入境證，這一下不知讓我怎麼好。因爲時間不久，我只好先到馬尼拉，拍了很多楊老先生的照片，也花了些時間觀察老先生的言行，我帶著好幾卷底片，以及印滿腦海楊老先生的印象，到了羅馬。

1964年春楊英風攝於羅馬鬥獸場前。

那時正是十月，初寒秋風已瀰向羅馬廣場，因爲我有很多手續必須辦，再者楊老先生的塑像必須早日完成，在百事待舉情況下，我擇重就輕的把該做的事都辦妥了。記得我躲在雕塑室裡，塑著楊老先生像的初胚胎時，正值雙十節，從日曆裡知道正是國慶佳節時，一股莫名的思鄉情懷，一湧而出了！那是我知道我離鄉已遠，想家想念祖國的第一個感覺。

義大利的羅馬……是一個到處有塑像，到處是名畫的地方，我在那年冬天幾乎走過所有可以欣賞的地方，我深深的從那博大而古老的藝術之國裡，不知有多少感受在腦海澎湃。

因爲我來義大利，除了對自己作些吸收工作外，必須要對保送我來義的天主教作些工作，我也塑了一些耶穌、聖母的雕像，我以新的造型，中國古銅色彩注入內涵，這些作品不少被公家及團體收藏去。再者，我也連絡了國內的畫會團體或畫家，在義大利舉行了幾

次巡迴展覽，把我們這一代年青畫家的作品，讓義大利的人士作一番比較。

我利用空閒時間，到處旅行，不管古蹟名勝，建築都曾激起我不忍離去的依戀。

在國外漂泊，其中有愉快、興奮，但也有很多寂寞與淒涼的日子。

我常想念孩子，想念年紀已很高的母親和妻子，我同時更懷念自己的國家，甚至家裡常吃的炒米飯或圓環的生魚片。

每當夜深，我在街頭散步，我直想早到回到那讓我懷念的祖國。

原載《幼獅文藝》第25卷第4期，頁28-29，1966.10，台北：幼獅文化事業股份有限公司

五十五年度全國「十大傑出青年」
頒獎典禮演講稿

主席！各位來賓！各位評判委員！各位青年商會會員！我是楊英風。

今天被當選為「傑出青年」，非常惶恐慚愧，也非常感激感動。

諸位也許比我更明白，我們中國在古代藝術是極偉大的，風格是極特殊的；但是今天，時代已經進展到中華民國，我們似乎還沒有產生「現代的」中國藝術風格。譬如，大家都認為只有宮殿式才是中國建築，其他的風格都不是，其實宮殿式只不過是明朝和清朝的風格，絕對不能代表中華民國。在繪畫、雕刻、建築、工藝以及生活環境裡，今天我們必須創造中華民國的風格，那就是新的、現代的、中國的風格。我願意多多努力研究，希望對於早日產生中華民國藝術有所貢獻。

其次，在藝術方面，雖然我的興趣極廣，建築、雕塑、繪畫、版畫、工藝、設計等等，但是主要的是在雕塑方面。我們一般的雕塑家，有成就的和有貢獻的不少，可惜大家幾乎都停留在人像的階段，很少超過。今後我希望能夠，除了自己創作以外，盡量多多教育比我更年輕的青年，共同努力。

最近我出國三年，到歐洲去繼續研究，大部分時間在義大利羅馬。三年中間，最使我深刻地感覺到的是：立體美術教育的重要。中國的美術教育，也許是我們書畫藝術傳統的關係，在大體上是平面的。今後我願意多多在立體美術教育這方面努力，希望對於美術教育有所改變。

我初到國外，準備一年半載看一看就回國，可是到了歐洲，立刻感覺到歐洲藝術的豐富絕對不是短時期可以學習了解的，因此為了比較透徹深刻的認識，為了自己創作的將來和少誤人子弟，在相當艱難的情形之下，結果耽了三年，相信那三年並沒有虛度光陰，而有極大的收獲。

在中國想做一名藝術工作者是極不容易的，因為社會家庭都不鼓勵，本人希望社會各界領袖能夠多多認識藝術的重要而盡量給有志於藝術的青年幫助和鼓勵。至於我個人，在學習和研究的過程中，獲得許多師長、前輩、父母及親戚朋友等給我很大鼓勵和支持，而特別是我的太太辛苦協助與培育兒女。以上各位我都借此盛會公開表示無限的感激和感謝。

謝謝諸位！

1966.12.4演講稿

後浪與前浪

　　日本，尤其是日本的東京，近幾年來那有如雨後春筍的新建築，非但已表現出他們這一代的獨特個性，而且堪稱已走向建築與藝術結合之途了。

　　但，最近這幾天，日本的建築界與美術界，卻自認為突然如大夢之方醒，發現要創造今日與明日的日本建築，非將建築與藝術緊緊地結合在一起不可。他們有了這項意念之後，迫不及待地召開了一次包括建築家美術家及評論家的籌備會，日本的「建築美術協會」（他們稱之為「建築と美術との協力」）就此在這一會議中將要誕生，並且決定了日本建築界今後的新動向，以及藝術家在建築中應擔負的重責大任。

　　顯然的是，他們開始想到了一個問題，並且發現，當前日本建築與藝術的結合仍未臻於理想。他們說，以往的建築雖然已有不少走向藝術之路了，但建築家與藝術家觀念的溝通上仍太不夠。

　　我在日本拜會日本名建築師佐藤武夫的那天，正當他主持此一具有歷史意義的籌備會議，因此我應邀成為那次會議的「特別來賓」。

　　佐藤武夫告訴我，世界建築會議計劃在不久之後舉行一項建築與藝術結合的展覽，日本被邀收集目前日本的具有藝術價值的建築，拍成照片，參加展出。邀請函寄給了日本美術家聯盟，美術家聯盟因此找到了佐藤武夫。

　　這封邀請函刺激了日本的建築與藝術界，使他們深深察覺，在面對今日與明日人類生活環境的改造，他們必需緊緊地結合起來，合力去創造。

　　那次的會議，決定了在東京舉行一次藝術建築照片展覽，從這次展覽出發，從事各項建築家與藝術家的結合工作。

　　我之所以成為那次會議的特別來賓，沾了台北市建築藝術學會的光，他們把我奉若上賓，要我告訴他們一點有關結合建築家與藝術家的工作經驗。

　　參加那次會議的都是日本當代一流的建築家、建築藝術評論家與美術家，他們驚訝台北竟早在他們之前三年，已思想到建築與藝術的結合問題，並且立了建築藝術學會，他們口口聲聲把「台北建築藝術學會」當作他們的老大哥。

　　這次會議，只包括日本的建築家與美術家。我告訴他們，我們的建築藝術學會的會員，除了建築家與美術家之外，並網羅了小說家、詩人、音樂家、舞蹈家等，好使社會上各個工作崗位的人，都能貢獻他們的智慧與力量，共同為改善人類的生活環境而努力。

　　他們聽到我的報告，都很佩服台北建築藝術學會創始人遠大的構想，他們說他們也要

考慮將他們的協會陣容擴大，向我們的學會看齊。

他們在會中向我們的建築藝術學會提出了一項要求，希望我們能把學會三年來工作的資料與經驗提供給他們，好使他們的協會得以儘快萌芽、茁壯。他們並計劃在不久的將來派出若干的記者與攝影記者來台，實地將我們三年來的成果介紹到日本去。

我沒敢在他們那次的會中告訴他們，我們以往的三年裡所實現的成績雖然不少，但大多是「述而不作」。我的頭在出著汗，我不知道我們將能向這個初成立的、謙虛的協會貢獻些什麼，當他們的特派記者專程來到台灣時，我更不知道我們真能讓他們看到多少三年來的成果。

很顯然的，自稱「小老弟」的「日本建築美術協會」，他們的謙恭，他們的急起直追，以及他們永不自滿，力求進取的精神，應能給予我們的建築界與藝術界一種相當的刺激。我們今後應如何從理論、觀念的探討，踏上實際工作的表現，該是刻不容緩的事了。

那次的會後，日本建築藝術協會對我們臺北的讚揚之聲，稱呼我們為「老大哥」之聲，似乎猶在耳際，但我不得不冷靜地想一想。我真是惶恐極了。日本建築藝術協會雖然今天才成立，然而，日本從東京籌辦世運會以來，他們已開始以實際行動將建築與藝術結合在一起了。我們只能說，他們的協會成立以前，是他們「作而不述」的階段。如今，他們將針對以往建築與藝術結合得不夠完美之處，重新檢討，作更大的努力了。

我這次的東京之行，一半的時間化在東京保羅畫廊為我展出雕塑作品的周旋工作上，但我另一半的時間，的確已有計劃地、小心地，看了看日本今日建築藝術的發展。自稱「小老弟」的日本，顯然的，在建築藝術上已比我們走先了一步。

在東京的都市計劃與公共設施已邁向一個美麗都市之路，兩層的快車道，解決了東京的「亂」。建築物開始以新的、藝術的造型出現。很多建築開始用大量金屬的建材，而且金屬與大理石，木材等色澤的配合上，更是別具匠心的。巨大的建築中每一個細小的部份都是那麼講求精細、講求美化。燈光的處理更是精心而藝術的。

無論從這些新建築的造型、色澤、燈光、佈置，在在說明了藝術家的構想，已實際在這些新建築中展現，使這些建築不再像以往建築的冰冷如機器房，顯現的是可愛與親切。

由於金屬建材的大量應用，大規模的建材製作所便應運而生，我曾訪問了田島製作所，那裡有許多藝術家研究造型的設計，使每一塊建材都是藝術的。並且因著這些建材製作所的設立，建築家與藝術家可以挖空心思並隨心所欲地創造建築的新造型。

日本是一個地震頻仍的國家，目前他們高達一百五十六公尺三十六層的一座三井「霞關大廈」，已在東京興建，比以前最高的「丸大廈」三十一公尺高出五倍，這在說明他們在建築上的努力與成就。

日本非但在建築物上已實地走著建築與藝術結合之路，在建築物周圍環境的設計上也是努力發揮著日本獨特風格與新藝術觀的。我曾專程到京都研究那裡的造園藝術。

京都的石園仍保存著我國唐朝的風味，相傳最早的京都石園便是由中國的移民在那裡興建的，早期的造園藝術為添景式，漸漸由具象轉化為抽象，安放的石頭，充份表現出人們內心的抽象情感。這園裡整理成波浪式的白沙，是京都造園藝術中最大的特色，白沙代表著浩瀚的海洋，都是最初中國移民在那裡對故園的一種懷念，他們用波浪起伏的白沙表現他們的思緒，表現著那將家鄉隔開的茫茫大海。

我還參觀了大阪的一九七〇年世界博覽會會場模型製作所，真正的會場已在三月十五日行破土典禮，全部設計是由丹下健三、岡本太郎、伊藤邦輔等三人主持的，並動員了全日本廿餘位知名的年青雕塑家研究各種藝術上的新造型，以佈置整個博覽會會場。

丹下健三是整個博覽會場工程部份的總設計，岡本太郎負責會場美術佈置的總責，伊藤邦輔則負責開幕後會場內節目的表演。

此一佔地三百卅萬平方公尺的博覽會場，計劃以六千五百億日幣的經費去興建，它的建築是以表現「人類的進步與調和」為主題，其表現的內容則是以繁榮和平去表現廿一世紀以鋼管為主而設計的博覽會場，在造型上表現著日本建築家觀念的新，並且從其模型的製作上已可看出，「藝術」的份量並不比「建築」為輕。

總括我這次日本之行的印象，我發現日本的建築與藝術已從很多方面緊緊握起手來了，難得的是他們仍感到不滿，自認為覺醒地開始自動組成了日本建築藝術協會，準備從根本上再加探討，作更緊密地結合。

我們的台北市建築藝術學會，面對著日本的這種「覺醒」與行動，該怎樣地從「述而不作」更往前邁上一步呢？顯然這已是我們今天每一個建築家、藝術家，甚至每一個台北市民所應思考的重大問題了。否則日本建築藝術協會的後浪壓倒了我們台北建築藝術學會的前浪還事小，更重要的問題是我們該如何向歷史交代呢？

原載《建築與藝術》第3期，頁5-6，1968.4，台北：建築與藝術學會

夢與現實

主講／**楊英風**　筆記／**龍冬陽**

各位同學我今晚能跟全科同學見面，覺得很高興。

首先我要講的「夢與現實」，是想說一說最近往日本旅行的觀感，然後放一些由歐洲帶回來的幻燈片，介紹歐洲人的「夢與現實」，可使大家再比一比我們自己的「夢與現實。」我以立體美術的觀點去考察各國現實社會的進展來提醒我們對於這方面的努力。

這次借東京保羅畫廊為我舉辦雕塑個展的機會，前往日本三星期在各地看到了不少值得研究的事物。東京在前幾年為世界運動會的籌備曾發揮了使人驚訝的成果。當時許多建設使東京市容與生活提高到國際水準，發揮了日本的潛在力量，做到了一次很成功的文化傳播。交通地獄的東京，因全市的快車道設備而改觀！市民的生活環境整理的非常清潔美好！這種高度水準的改善須要依賴有關當局的精密計劃與人民之自覺，同為一遠大的美夢所努力出來的成績。這美夢實現的最原始力量全依美好的各種設計與藝術結合所產生出來的作品。

最近完成的一座東京市的三井霞關超級大廈，高達一四七公尺，地下三層，地上三十六層，有一萬多人上下辦公。與過去最高丸大廈三十一公尺相比，已超出了五倍的高度，在地震國能出現此一奇蹟，真使人驚訝萬分，當然此一超級大廈出現之先，早已經過建築藝術科學等各種專家的精心研究，解決了耐震、耐風、輕量建材的使用等等問題。此一成功，即可步入如紐約市的市容，使都市人的工作與傳播功能更為集中，更能發揮力量。

1968年楊英風（中）與友人攝於東京保羅畫廊展場。

　　建材方面應用了輕量美觀的鋁、銅等金屬之加工品，配合大理石的新建築在東京很多，這種金屬結合藝術之大量使用，使東京的生活環境的美觀上又邁進了一步。輕重工業之發達促進了美術設計的功用，可以很自由地使設計家們之美好計劃隨意實現出來。這種進步的現象，我們可以發現他們的一般大眾美術教育的成功，由於大眾的「眼高」，藝術家或各種專家，爲之「手高」才能充分發揮美好的設計或遠大的計劃。進步的社會裡是不怕藝術家的「手低」，只要一般大眾的「眼高」，那將像一條有力的鞭子，驅策著藝術設計家們產生一天比一天夠水準美好的作品出來。設計家與大眾是相關呼應的，都有高水準的思想與遠大的美夢，才能促進進步的、美好的生活環境之創造。我舉一個例子：日本名建築師丹下建三由於大東京人口的膨脹，使他設計做一個偉大的幻想，將地面使用伸延到海面的無限利用，計劃建設海上都市，把東京之人口散到東京灣上。這偉大的計劃已展開到精密的研究，到了成熟階段，即可把這美夢實現出來。這計劃是動用了科學上的成就與重工業之發達，將在海底立上許多粗大的基幹，如海上大樹由基幹再伸長支幹，把一切生活必須的電、水、暖冷氣、衛生、電梯等施設進去。各大樹與陸地再以大規模的海上橋樑連接，處理交通系統，然後在工廠大量製造活動房屋，經過特別設計，將這房屋整個能自由地運往海上某一選訂的樹支幹上吊掛，接通所有的各種生活用施設。如家庭人口增加，則再增添房屋單位，如想搬家，又可隨意遷移。這種幻想的生活環境即成了如鳥在樹上做巢，利用單人用飛具又即可滿天飛舞。未來的人類生活環境將是多彩多姿了。

　　舉一個月前的例子：同是丹下的設計，動員了許多科學與藝術方面的人材，積極地在推動一九七〇年的大阪國際博覽會的計劃與設施。我旅日本期間的三月十五日在大阪舉行了破土典禮，我另在東京的籌備處參觀了博覽會場全場設計模型，聽到了各種新奇的計劃。

　　博覽會的主題是「人類的進步與調和」，將要花費六千五百億日幣（合六百五十億台幣）去建設他們的幻想，向國際間大規模地推進第二次的文化傳播。

　　在三百三十萬平方公尺的博覽會全場地區，設施暖冷氣保持最適合的溫度，這雖不是創舉，但如此大地區要同時做到，是件非常不易的事。

　　場內將有大規模的電動道路，只要人踏上，即可送到目的地，這電動道路又將有快道與慢道，使人自由踏上。

　　表演廣場的設計又很特別，利用鋼管建築出非常寬大的空間，同時可以表演好幾個單

位，均由機械人指揮安排節目推進所有的演出，觀眾可在地面或屋頂鋼管的走廊看下，並自動移動。全場的建築及環境佈置是沒有一絲抄襲往日的痕跡，但在氣氛上卻又能有東方情調的流露。為了加強環境的美化，他們再動員了二十位前衛雕刻家支配經費製作現代雕刻。並現正在籌備禮請世界各國的名雕刻家往大阪，在大的鋼鐵工廠內製作金屬大雕刻，以備陳列於會場。

場內將建高一百五十公尺的展望塔，由可容納五百人的喫茶室看下全場風光，夜間以七彩燈光射照全場。電視設備的電話又將普設，使人能面對電視談話。每一建築物均以新的造型取勝，美觀大方……。

東京世運會以後，他們在計算成果時，證明了他們的投資與努力的一切都已獲得了豐收與進步。這些世界性的活動都能為日本造成「群賢畢至，萬商雲集」的時機，使國勢與工商起飛。所以在這一次大阪國際博覽會的籌備，他們知道充份的創作，最能達到傳播與教育的功能，他們的夢幻將在他們穩重而又緊密的步子裡漸漸地實現了。

戰敗國的日本，經過了二十年的努力發展，成了今天如此充滿了信心與幻想的世界，這個世界僅離我們三個鐘頭飛機的旅程距離，與我們這個世界形成了一個很大的對比。

我們的生活環境、城市、公園、鄉村、風景區、國土等等為何不能美化？原因何在？日本人作了許多的改善生活環境幻想是忠於「美」的真理，有「真」與「善」的根據在支持。美術教育、科學教育與現代觀念之普及，使他們獲得輝煌的成果。我們的大眾就是缺少了「美」的教育，不感覺到需要「美」的生活環境，「美」的觀念成了社會的盲點，而不自覺。大眾對「美」的「眼低」正是存在我們今天社會中最嚴重，最可怕的現象。「手高」的設計家在「眼低」的大眾中自然是曲高和寡的，設計家們所做的美好的幻想與計劃怎麼能實現呢？

因此現代生活美化的理想，必須從大眾的美術教育著手，將成為一件刻不容緩的大事。我認為美術教育的傳播沒有比建立許多現代美術館更重要更迫切了。在古代美術館（譬如故宮博物院與歷史博物館之類）。館中我們可以教導大眾了解吾國文化的真面目，但在今天的生活環境之改善或「美」的時代觀念，必須要在現代美術館裡獲得啟發教育，才能讓人們在欣賞我們的古物、古藝術品之後，思考如何面對今天與明天的生活環境，從中華文化復興中，建立屬於我們今天與明天的一切。

原載《銘傳》第41期，頁24-25，1968.6.10，台北：銘傳商專

自述

　　父母生下我不久，就離開台灣到大陸，我是在外祖家長大的。外祖家的人們和宜蘭其他的親戚都特別愛護我，尤其是舅父陳朝枝先生。最重要的是：凡是我想做的、學的，只要是向上的，無不鼓勵幫忙。宜蘭山明水秀，風光優美。那也許給小孩子的我許多興趣和靈感畫畫，此外還愛做手工。初期學習美術的條件總算是很順利的。小學時期應該感謝宜蘭公學校美術教員林阿坤先生，他給我最早的啟發。父親曾經在上海天主教辦的震旦大學讀書。他愛攝影和電影，他最喜歡照人像，還會做一種絨布的剪帖。母親會刺繡。我的愛好藝術或許遺傳和環境都有影響。

父親抱著出生不久的楊英風。

　　抗日戰爭中，母親曾經匆匆到過台灣，不久又回到大陸去，這次帶著我走，於是我到了北平，中國文化藝術精華所在的古都。能夠到大陸，尤其是北平，對於我從事藝術創作，關鍵太重要了。那是敵偽期間，只好進日本中學，但是因此而幸運地遇到了淺井武和寒川典美兩位先生，得到前者的繪畫指導和後者的雕塑指導，他們都是我的恩師。特別是寒川先生，如果沒有他，我也許既不會開始學雕塑，更不可能立志想做雕塑家。後來也是因為他的鼓勵，中學畢業之後，就到日本進東京美術學校，就是現在的東京藝術大學前身。在東京一面學雕塑一面學建築。學建築的人不會雕塑，能做雕塑的人不懂建築，都是非常遺憾的。在東京美術學校裡，我入的是建築系，系裡的雕塑教授朝倉文夫先生是我真正的第一位雕塑老師，他在日本很有名氣，風格是羅丹影響的。當時在日本塑雕界，坐著第一把交椅。他有一個極好的工作室，在那裡面我打了初期結實的基礎。

　　戰爭快結束的時候，父親吩咐我一定要回到北平，於是我轉入輔仁大學美術系西畫組。我們家在北平，房屋很大，我和二弟景天利用暑假開闢了一間工作室，作畫做雕塑。不久日本戰敗，寒川和淺井兩位中學老師倉皇回國，非常感謝他們把凡是帶不走的工具和圖書參考資料等等都留贈給我們兄弟二人，那樣我們的條件更優越了。

　　最初母親帶我到大陸去，宜蘭的親戚們幾乎都一致反對，因為大家相信把孩子們一個個帶走，那麼將來回到宜蘭來的機會就減少了；協商之下，提議我和比我大一歲的姨表姊訂婚，好像是一項交換條件，然後通過放我走。表姊李定女士是和我青梅竹馬的伴侶。光復第二年，我回到宜蘭，原定計劃把表姊帶到北平繼續求學，親戚們認為那樣夜長夢多，最好立刻成婚，結果恭敬不如從命。父母親又匆匆回到大陸去了，至今沒有回來，已經十多年不通音訊，連存亡都不知道。這種悽慘的情形在這悲壯的大時代也太平常了。

　　結婚以後，故鄉那種中世紀的舊環境，在心理上，給我的威脅和壓迫很大。為了逃避可怕的現實，更是為了不放棄藝術，毅然考進省立師範大學藝術系，當時藝術系剛創辦，所以再從一年級念起。到這裡就樣大學念了三所（東美、輔大、師大）三處地方（東京、北平、台北）念了兩遍，始終還是沒有念完，這輩子也念不完，也不必念完了。好在大學可以教出藝術家來，藝術家卻不一定從大學之門裡出來，雖然我很遺憾沒有大學畢業。師大念到三年級，岳父李榮振先生過世，經濟負擔漸漸到我肩上來，從此以後，一直掙扎著，唯一的安慰只不過是到今還在文化的戰線上堅守著藝術的崗位，沒有退怯而已。「文化復興」是不能空談的，藝術是最具體的文化，高唱「文化復興」而不腳踏實在地提倡藝術，一切都會落空。不重視藝術的文化是貧血的文化。

　　然後，參加農復會的豐年社擔任美術編輯，前後十一年，多少次想脫離，全部時間從事藝術創作，多少次因為顧到家庭負擔而躊躇作罷。然而很幸運地獲得了轉機於民國四十九年三月國立歷史博物館為我舉辦一次雕塑特展專介紹我的雕塑與繪畫研究過程，並出版《楊英風雕塑集第一輯》之後社會才開始有系統地認識了我的工作。在豐年社工作期間，我也在國立台

1944年楊英風（右）與恩師寒川典美（左）攝於北京日本中學校校門前。

1947年楊英風結婚照。

1965年楊英風攝於羅馬住所。

灣藝術專科學校與復興藝術工藝學校教雕塑，後來爲了做日月潭教師會館的兩片大浮雕，被借調三個月，我覺得非全部時間製作藝術不可，藝術家同時擔任公教人員是不行的，於是辭「豐年」職務。我初在台北齊東街的房子客廳當工作室用，來一位客人都沒有地方坐，所以第一件事便是解決房屋問題，終於找到了南海路二十一號的房子，那也是許多親友的愛護和協助，感激不盡。

五十年我獲得了美國馬麗蘭州州立大學藝術學院全額獎學金兩年。非常遺憾的是因爲種種關係，兩年之內遲遲不能成行，一直到現在還沒有機會訪問美國。

又過了兩年，承母校校長于斌總主教之鼓勵輔仁大學校友總會之援助到歐洲去繼續研究，前後滿三年，起初很艱苦，後來漸漸好轉，居然能夠做了不少作品。第二年才入羅馬國立美術學院雕刻系，第三年同時又入羅馬國立錢幣徽章雕刻學校。他們的美術學校和我們的很不一樣。我們似乎只教技巧，雖然連技巧也未必一定教好。他們不怎麼教技巧，而著重在灌輸許多基本觀念，再加上若干新概念，譬如「怎樣發揮個性？」「怎樣培養各人特殊的風格？」「怎樣提高作品的藝術性？」等等。也許他們一般社會的藝術水準比較高，小中學的美術教育也比較充實，不像我們這種非常功利主義，目光短淺的，把文藝教育錯誤地看做點綴品，他們的美術學校不怎麼適宜初學的人，因爲不教基本技巧，所以往往有雕刻畢業生都不知道怎樣翻石膏的，至於有程度而參加深造的人卻可以受益不淺。

　　美術學校訓練的都是製作大件的東西，錢幣徽章學校是小件的東西，不過非常精密細膩的，而牽涉的技巧很多。我們一面極希望迅速增加美術學校，一面也急需開辦至少一所國立的錢幣徽章雕刻學校，那恐怕對我們大有幫助。在錢幣徽章學校裡我學到許許多多奇奇怪怪的製作方法，那些都是極有用處而我們一無所知的技術，不但在錢幣徽章方面，而且對於我們比較精細的工藝品也大可參考。

　　事先我有幸拜識了錢幣徽章學校前任校長季安保理（Giampaoli）氏；他已經完全退休，不再教書；但是見了我的作品十分喜歡，於是破例額外傳授給我他一生的心得。那真是一項意外的收穫，恩情可感！也因爲他的特別推薦，竟被選爲義大利全國徽章雕刻家協會會員，協會會員共四十人，過去從來沒有容納過外國籍會員，我是破例第一人。

楊英風（右）與錢幣徽章學校前任校長季安保理（Giampaoli）（中）合照。

　　在歐洲三年間，我舉辦了十二次個展，四次中國作家合展（現代和當代各兩次）；個人參加義國和國際美展各五次，獲獎四次，永久入會二團體，除了前面已經提到了徽章雕刻家協會，此外還被選爲義國派斯屯（Paestum）學會會員。派斯屯是古希臘地名，在義大利南部，學會是一個研究文學藝術的團體。我的作品被蒐藏的有：〔梅花鹿〕（銅製雕刻）（教宗保祿六世辦公室），〔虛靜觀其反覆〕（油畫）（國立羅馬現代美術館），〔旋轉〕（油畫）和〔花之舞〕（版畫）（義大利南部西西里島梅惜那大學美術館））等等二十餘處。

　　現在說一說留學的感想：沒有出去以前，想多走幾個國家，多看一些地方，到了義大利之後，立刻感覺到留學不能走馬看花，簡單走一走之後，應該安定下來在一個國家一個地方從容觀摩，否則不容易徹底了解：什麼是主要的潮流？怎樣才是藝術運動轉變的過程？所以我原定在歐洲停留一年半載，然後到美洲，結果改變計畫，三年功夫一直以羅馬爲中心，完全在歐洲耽擱下來。

楊英風攝於義大利杜林（Torino）龐圖畫廊（Galleria Il Punto）個展（1964.6.1-17）內。

　　到了歐洲，回想起國內的藝術朋友們，都沒有機會看到西洋藝術無論繪畫、雕刻、建築的原作，其實連我們老祖宗傳下來的古代藝術品也極少見，（我出國以前，故宮博物院還沒有從台中搬到台北來），通常都是看看外國雜誌，大部分都自日本來的，而且大多數外國文程度都一知半解，那樣了解世界藝術潮流是不容易的，新觀念也很難接受，大家進步自然慢了。這一點必須趕快改善補救。

　　其次東西文化完全是兩回事，今天這個世界，到處都是西方文化稱霸氾濫，如果東方人不再急起直追，恐怕不是完全被打倒便是全部給淹沒了。我們不該僅陶醉在我們五千年的悠久歷史文化中，我們不能讓人認為中華民國時代的文化是一片荒漠，我們不能使美術教育直到五十五年的今天仍是一片空白。現在也許是最後的機會中東方人、亞洲人，聯合起來，文化救亡！千萬別迷信西方，必須自己整理出一套新的東方的文化與標準，便沒有資格談世界文化。單單靠老祖宗傳下來的舊的一套恐怕不行了。

　　西方社會，組織第一。什麼都是組織。我們東方人什麼都是沒有組織，樣樣事情都是靠個人，結果大家便不能打成一片應付西方人，特別是我們的藝術界最不能團結一致對外。其次，西方人守法，我們比較不守法，藝術界不能例外。西方人因為有組織，所以他們有美術館，有畫廊，有評論家，我們都沒有辦到了一個理想的水準，結果我們的藝術家什麼都在自己攬，做藝術之外，自己宣傳，自己評論，自己賣作品，往往做藝術有時候反而沒有時間精力，這樣是永遠攬不好的。希望有一天我們的藝術家自己管自己的作品就夠了。尤其重要的是藝術家必須虛心接受別人的感想和意見，無論表示的人是不是內行，內行外行只要肯反應，都是不寂寞。我們必須團結力量打到國際藝團上去，個人或小團體打天下，絕對不會太成功。

　　回到國內，看到觀光事業好像在表面上非常發達。談觀光事業，必須注重整個環境的安排，尤其要加強藝術氣氛。特別願意提醒努力觀光事業的人士，觀光事業不只是招攬外國遊客，尤其重要的是提倡國內一般人的健康育樂，那才有助於國家民族的根本。觀光事業第一必須重視設計。尤其是藝術的設計。而整個環境的通盤設計是最基本的出發點，零零碎碎，頭痛醫頭，腳痛醫腳的設計只會教觀光事業越辦越糟。

　　至於說我自己的藝術風格，近多少年來，的確是迅速在轉變。十年以前，我的作品都是寫實的，具象的，有形式的。那種舊方法，我漸漸感覺到越來越不能夠充分表達自己，在相當長的一段時間中，我非常苦悶、徬徨，看不出任何光明的將來，甚至於不知道是不是應該繼續做下去。就在那前途茫茫的時候，呆板的、缺乏想像力的、摹仿自然或其他的形式在不知不覺中漸漸消失，即不消失，也已經退卻到僅僅或現或隱的距離，不再佔據作品最主要的地位。然而經過一段「無形」的時期，最後走到「抽象」。今天，有時候，也許我還是「寫實」，還是「具象」，不過那已經是一種新的「寫實」和新的「具象」，和古老的已經完全不同。總之，我想，無論具象或抽象，大家不創作則已，如創作必須創新，必須勇往直前，一切的老調不應該重彈，再繼續不斷地攪老花樣，創作，風格，藝術這些美麗的字眼就沒有意義了。

　　今天我們中國有一個可怕的現象，就是衣食住行，生活起居，都講究「流行」，而所謂流行，幾乎完全是「洋化」，也就是「西洋化」或「東洋化」，其實「東洋化」也就是「西洋化」；日本人最會摹仿，最崇拜西洋，「東洋化」不過是間接的「西洋化」罷了。我想，講究時髦和流行，不應該盲從西洋，而非自己獨創一整套的「中國現代風格」，包括內容和形式。千萬不要老受外來影響，好的接受，壞的拒絕。我們中國國民性和中國文化遺產都極深厚，都比日本或其他東方人優秀，如果我們能夠有真正的文化政策，而且切實推行，再加上我們的努力，不相信沒有豐碩的成果。

原載《輔仁》第6期，P.125-126，1968.10.25，台北：輔仁大學校友總會

呦呦鹿鳴

從人類文化史，或從世界藝術史去觀察，今天的世界正躍進一個嶄新的紀元。假如需要我爲這個新紀元的里程碑上縷刻一個記號，我要刻上「群體文化」四個大字，好爲這個講求「群體」的新世界而頌讚！

太空探險，以至征服月球，這些人類空前的成就，正是群體文化的產物。它不只使我們的眼界一新，而且在藝術的領域裡，它也用了最艷麗的色彩，最引人的姿態，爲人類新的生活環境環境奏出了最振興的音符。

「群體文化」的確爲今日社會的經濟、文化帶來了驚濤裂岸的變動。個體的小機器集結成電腦等的大機器，個人的智慧與才能也集結成一個爲共同目標而創造的整體。群體結合的機械能在一小時內洗出數千噸的衣服，群體的機械能代替數千人，甚至數萬人的團體去分析、思考、創造或工作。結果，個體的努力與奮鬥，顯得那麼微小而不足道。

在藝術上，「群體文化」的力量最顯而易見的是，「個人主義」已漸漸悄失，一幅繪畫不再囿於它四週的畫框，一件雕刻也從它的座子上走了下來。當一個好的繪畫掛上一面牆壁，這面牆壁的周遭一切，都已成爲畫的一部份了；當一件好的雕刻安置在一間房子裡或一個庭園內，整個房子與庭園，已成爲這件雕塑的新座。

換句話說，新的繪畫與雕塑，已經不再在一個狹窄的畫框內或一個有限的台座上，去表現一個藝術家的思維了。當這幅畫，這件雕塑融進了大的生活環境裡的時候，人們所看到的繪畫與雕塑，是整個大的，美的生活環境。

這種傾向，正是「群體文化」所帶來的轉變，藝術家開始覺悟他們對人類生活環境的美化，肩負著責無旁貸的重任。因爲，他要在新時代裡創造他的作品，必需要以整個人類生活環境，最少也是一部份的生活環境，作爲他揮動彩筆或揮動斧鑿的地方。

同時，建築家、設計家也覺悟到，他們爲人們建造一座建築、一個庭園，甚至一項都市計劃時，他們已不能單憑力學，結構學等原理爲滿足。在分工細密的今天，很自然地，建築家、設計家與藝術家，便非攜起手來，而無法去創造一件好的作品了。

群體文化在西方早好多年便爲人們帶來這種覺悟。但在我們這裡，大多數的藝術家還不知爲新的目標奮鬥，建築家則仍不斷地僅用力學、結構學等，在人類生活環境內建築一些讓人們緊張的、煩燥的、窒息的建築。他們壓根就沒想到他們在設計很多東西時，應讓藝術家的才華配合著他們表現。業主也只知在一幢建築落成後，購幾幅畫、幾件雕塑，放進這幢建築，便以爲美不勝收了。

　　從我們大的都市計劃，到小的一件商品、一張包裝紙，我們都很難看到科學技術與藝術結合的例子，我曾經為這種令人傷感的現象而深思，而咭嘆。我也曾把握好多機會，作聲嘶力竭的呼籲，以求更多的人，為我們美的周遭而創造。但是這一切都讓人那麼的失望！

　　我開始覺悟到坐而言不如起而行，失望與咭嘆，更不能為周遭的環境，增添一點美的色彩。我必需站起來，聯合起我身邊的一些朋友，為新時代的使命去努力。

　　當我把我的想法，告訴了我一些建築師、設計師、藝術家、企業家、文學家……的朋友後，他們都跟我一樣的興奮。他們都說：「是的！我們該從我們本身的合作開始！我們還要把這項觀念推廣出去！」

　　「第一步該怎麼做？」當這個問題被提出之後，又使我們落入了深思。我們曾興奮地談了不少該做這，該做那的事，但誰也不知道，我們第一步該先怎麼做，才能達到我們的理想！

　　先設立一個都市計劃公司去承攬新都市計劃的設計呢？還是先設立建築事務所或商品藝術設計室去改良現代建築或商品的美化呢？我們發覺，這些公司、事務所等即使全開起來，也不可能為理想做出多少貢獻。

　　終於我們想到該先有一個經常讓藝術家、建築家、設計家、業主等坐在一起談談，好交換意見的場所，讓這個場所成為「技術」與「藝術」合作的溫床。在那裡要有經常性的「技術」與「藝術」結合的成品展覽，我們還要在那裡邀請各方面的專家作技藝結合的演講，為技藝結合的問題開實際的座談會……。

　　中山北路二段有一個四十幾坪地的三樓，我們終於大膽地將它租下，並在大樓的前面掛上了「呦呦藝苑」四個大字，「呦呦藝苑」將是我們理想的起步。

　　鹿在發現美好的食物時，總愛發出「呦呦」的鳴聲，以吸引他的同伴去共享。我們深信「呦呦藝苑」在我們的理想下，能不斷地以美好的展出，美好的講演，以及許多美好的意念，提請關心我們生活環境美化問題的人去共賞。

　　同時，西方的藝術家，為了美化他們的生活環境，為了在他們新的藝術作品中，更具有生命的力量與大自然的精神，他們已開始向東方探索。而中國固有的藝術精神，無論在繪畫上、雕塑上、建築與庭園佈置上，正是配合著自然的，充滿生命活力的，講求與自然環境配合發展的。「呦呦藝苑」目前已集結了一群中國的青年，他們雖然在專長上各不相

同，但在復興中華固有文化上，卻具有同樣的熱衷。而且我們相信，在今後的日子裡，會有更多與我們志同道合的朋友，參加我們的陣營而共同努力。我們未來的成果，我們有信心會是西方所渴望的，因此我們也將向著西方的世界，發出「呦呦」的鹿鳴！

<div align="right">（五十八年一月於「呦呦藝苑」）</div>

<div align="right">1969.1打字稿</div>

關心子女　因才施教

口述／**楊英風**　筆記／**楊尚強**

　　楊英風是名雕塑家，本省宜蘭人，畢業於羅馬藝術學院，現任淡江文理學院及中國文化學院建築系教授。

　　楊氏有四女二男，由於受其藝術之薰陶，個個均喜雕塑、繪畫及音樂。

　　在我年幼時，父母即時常鼓勵我，喜歡什麼就去做什麼，不必過份保守，不必過份猶豫。祇要是在發展興趣方面，我提出什麼要求，父母必使我滿足，由於這點關係，使我今日能在藝術領域裡一直努力不懈。

　　因為父母對我的這種影響，因此我也鼓勵子女，儘量朝自己所好方面去發展，我不強求他們應該學什麼，但是興趣找到之後，就應專心努力鍥而不捨。

　　我經常在工作室中從事雕塑創造，我也經常在工作室中教導學生，但我卻從不去提示子女，也應和父親一樣學雕塑。說也奇怪，幾個女子在我不教不管的情形下，個個都能雕也能畫，我想這該是耳濡目染的關係。

　　對於孩子的興趣，我總是盡量鼓勵他們發揮，從不留難。譬如次女自小就喜歡蹦蹦跳跳，我就把她送到劉玉芝舞蹈研究所學跳舞，幾年下來，她的精神非常愉快，而且身體發育也更好。由於舞蹈與音樂有關，她現在竟把興趣轉移於音樂方面，幾乎沈迷於鋼琴之中。她學了幾年舞蹈而放棄，我並不感到惋惜或者痛心，因為她藉此已找到了自己真正興趣所在。

　　相關的音樂會，我總不惜工本，鼓勵她去聽。而且在經濟能力可能時，我將替她購置一架鋼琴。

　　現年僅六歲的幼男，總喜歡拿把剪刀到處剪剪貼貼，有時甚至把我需要的東西給剪了。淘氣可說淘氣到家，但我並不惱火，也沒阻止他這種「嗜好」，我深信將來他必會朝藝術路上去發展。

　　假如子女個個都有自己的興趣及嗜好，就不致將精力轉移到壞的地方去，則許多問題，也不致發生。

　　同時我覺得父母無論再忙，對於子女的態度應特別留心，假如發現有什麼不對的地方，就應尋根究底，找出原因，加以解決。

　　我的長子一度功課甚壞，甚至發現他有逃學的企圖。當時曾引起我和內人的困擾及不安，之後，用盡種種方法才自他的同學口中探悉出長子為什麼不喜上課的原因。原來他的

1963年楊英風全家福。

導師對他甚嚴，引起了長子的懼怕及嫌惡感，因此我和導師取得聯繫，以後盡量用鼓勵方法，使他向正途上去發展，長子情緒逐漸穩定，恢復上課後，成績竟進步了很多。

如果當時對於他的這種反常行為不加注意的話，很可能引起無法收拾的後果。這就是一個例子，主要在於強調父母應對子女關心，一個小孩也最怕得不到父母的關心。

子女的行動，只要不逾越常規，我很少去加以約束。以信宗教而言，我篤信天主教，內人則是個虔誠的佛教徒，但我的六個子女中，則沒有一個天主教或佛教徒，做父母的也絕不去勉強他們。

前面已說過子女受於父母的影響最大，父母的好壞，子女學的最快。我和內人對於孩子的態度，始終誠懇，因之他們對父母親也很誠懇，有困難有問題，必會坦白的說出來。

多年來我一直堅信音樂美術是陶冶性情的最好工具，我讓孩子循著興趣，朝這方面去發展，就不可能染上什麼惡息。

祇要不是壞的習慣或不合理的要求，我總是盡量去滿足子女。因為孩子提出的要求，如果一連串遭受回絕，很可能產生不滿及反抗心理。

總之父母對於子女，應因才施教，不能以囫圇吞棗方式，強迫子女。

原載《民族晚報》第7版，1969.4.7，台北

爲東洋的獨自空間注入一股勇流
—— 藉由參加ISPAA的機會

文／楊英風　　翻譯／廖慧芬

　　中國某評論家爲了讓西洋人了解所以寫了兩三篇有關東洋畫和西洋畫的簡介書，之中指出了東西美術之精神和靈感的本質差異。不同於西歐的畫家在追求理想的時候，一定會回歸到女性型態上，東洋的畫家總是會望著一把草或者一塊岩石而感到無比的喜悅。這顯著的差異透過其對節奏的理解和鑑賞可得知。如果說東洋美術是沉潛內在的感情的話，那麼西洋美術則是將外在的情感露骨的展現出來。一邊是尋找自然的內在之美，以自然爲基礎進而超越美的境界，另一則是虛無和破壞、狂亂和渾沌以外什麼都不剩，只是單純的燃燒官能感受而已。近代藝術的課題爲，探求節奏以及如何捕捉呈現內在意境。而東洋美學大多是以此爲基本進而表現，是我們必須引以爲傲的。

　　但是自從鴉片戰爭以來，完全失去自信和自尊心的中國人，一味的崇拜西洋的教養，而學習、成長。因此我們的文化也變的也以西洋的想法，模仿西洋人的看法，轉而輕蔑東洋文化注重靜態、精神的自然性了。但諷刺的是就在同時，發祥於希臘文化的動態、官能性的西歐美術終於走到瓶頸，轉向東洋美學尋求出路。舉凡畫風受日本浮世繪影響的羅特列克、受中國書法影響而提倡抽象繪畫的蘇拉奇、弗朗茲·克萊恩等不計其數。那麼他們到底領悟到了什麼呢。呈現出來的東西已經是有形的東西了。有形的東西，已經是生命終結的東西了。那已是生命的碎片，美的足跡罷了。於清朝盛世時期在朝廷當官的義大利人郎士寧將中國和西洋融合所展現的寫實畫風，卻造成江南畫派寫實的低俗化，最終到達入目不堪。而浮世繪畫家應用西洋遠近法，卻只是流於粗俗而已。蘊含抽象要素的東洋繪畫，即使只是在描繪風景，卻不只是這麼簡單。畫紙到處充滿自由的空白空間，隱藏著無限遐想。這可稱爲「自由的廣場」。我們可在此作無限的冥想，創造無限的可能性。現今主流的抽象藝術的元組，非東洋莫屬。

　　老實說，現今中國美術並不能說已跳脫窠臼。老一輩的中國畫家，在與現實正面衝突前停下腳步，只靠著傳統的技巧，卻無法讓人發自內心的感動，年輕畫家卻只流於畫面上的協調性，無法呈現出自由的生氣和精神。提倡「將美術教育和宗教的地位互換」並將之訴諸行動的是民國初年的教育部長蔡元培，但可惜的是如此的良策卻隨著當事者的卸任而消失了。我們八人藉由此次參加ISPAA的機會，今後將成爲先鋒，爲一厥不振的中國畫壇注入一股「活」，讓一面倒向歐風的人覺醒，並和在國外的盟友並肩合作，爲大家一起帶來一股勇流。

原載《ISPAA》第7期，1969.9.1，日本大阪：ISPAA（國際造形藝術家協會）事務局

世界大同與ISPAA的使命

　　ISPAA（國際造形藝術家協會）於一九六二年成立以來，已經十歲了。我國會員起初僅有七人，現在已增至十二人。目睹它由生長、茁壯，而展露出一幅美麗的景象時，欣慰充滿了我的心頭。國際展覽、文化交流、世界大同──這些ISPAA高舉的旗幟，也是我們不斷追求的理想和目標。際此二屆東南亞美展在台北舉行之時，奚以會員中的「老大書生」的資格，略贅數言，藉作芻蕘之獻。

　　大家往往都誤認西洋為造形藝術的發祥地。當然，巴黎之所以曾經成為美術的中心，其本身所具的人文地理、民族氣質和國際條件等，都有利於新藝術的發展。可是，在經過兩次大戰後的巴黎，感覺雖照舊敏銳，卻多被「世紀末」的頹廢和極端個人自由所侵蝕，顯得暮氣沈沈了。其實，東方的歷代文物美術，早已蜚聲寰宇，特別是中國五千年輝煌燦爛的史蹟，也可以看做是部美術發展的歷史。先人云：「胸中脫去塵濁，自然丘壑內營。」這說明中國藝術的特質是寫意，所注重的是意境，因此，往往把自己的品格移入作品，使之人格化與生機化。鑑賞中國美術，首先要瞭解它的深刻的意蘊，才能認識它那內在的生命和文化的淵源。西洋自十八世紀起，法國繪畫即感染了中國風格，畫面不拘對稱，不求形似，所謂「中國風」逐漸普及於西歐美術的一切領域，乃至十八世紀末葉以後的美國，無不深受它的影響。現代派許多大師，那個不是向東方學習，從而汲取創作的靈感？高更、梵谷、勞特勒克、畢卡索、馬蒂斯與亨利摩爾等比比皆是。洋大師模仿東方，我們又模仿洋大師，那是何等愚蠢之事？因此，我們與其說順應潮流，毋寧說是一種「回歸」來得更恰切。ISPAA負責人田中健三先生，到底是位東方藝術家，他毅然決然地將要把這國際美展，從亞洲各地推展到歐美每一個國家中，因為他已領略了東方文化所具有的整體性、統一性的真諦。這證明了他的慧眼與魄力，對於ISPAA的聲譽，真如烘雲托月，光芒萬丈。

　　現代派藝術，一方面是藝術本身的必然發展，另一方面是現社會必然進化途徑的必然產物，彼此間的血緣，殊難剖分。時代所賦予我們的重要使命，是要從先人們所遺留下來的寶貴遺產中，汲取清新的靈感，完成時代的創造。中國藝術象徵著我國的民族精神和生活意義，它是代表高度文化的結晶，自有其不可磨滅的優點。可是，在藝術上的一種造詣和境界，達到了頂點之後，如不另創新格，只有江河日下，因為藝術是創造，而不是模仿。往昔的畫家，師法古人之餘，故步自封，拘泥不化，也只是「依樣畫葫蘆」而已。千萬不必迷信權威，更不必崇拜偶像，藝術之門應當大大開放，吸收別人的優點而能掙脫羈

絆，心爲鎔爐，筆透天機，這才是獨立自主的創造境地。何況「太空科學」神速進展的今天，世界猶如一家，人文將要發生巨變，藝術豈獨例外？盼望？一位會員，不可因每次展覽的成就而心滿意足，因爲在藝術的大路上，絕對不容許片刻的停滯。惟有希望，才能誘發出理想的火花；惟有希望，也才能使一個組織蓬蓬勃勃，前程萬里。

原載《國際造型藝術家協會第十屆展特刊》1972.8.4，台北：國際造形藝術家協會中華民國分會

文化與生活空間

　　一回到台灣，從飛機上看下來，房子是水泥顏色，高樓大廈也並不美，因人不順從自然環境，違反了自然，才產生這樣的結果。

　　建築必須注重人性，但近代社會商業發展得太過分，於是，建築只考慮經濟實用，忽略了美；再加上從學校畢業的年輕建築師，不注重視覺、觸覺和生活空間的需要，疏忽了何種住宅對人有益，於是公式化的住宅相繼出現，形成了刻板的城市。

　　現在，很多建築師蓋房子只蓋一個空殼。對於室內外美化則不予考慮，認為那是室內裝璜家、設計家的事情，這種想法與當年在日本國立東京美術學校建築系所的建築美學的觀念完全不符。

　　東京美術學校的建築系與普通工學院的建築系不同，它較重人性、美學，尤其美學的課程佔了一半，它的目的，就是希望建築有人性和美。

　　一幢住宅，除了實用價值外，還應講究舒適，而一般人只想到實用，卻不管人們是否住得舒服的反應問題，當然，這與經濟有關，因為若考慮到美的需要，就必須花一筆可觀的錢，為了節省，弄得不考慮美學，不注重人性，蓋好的建築物性格像是機器的倉庫，或動物的住所。

　　其實，空間對人類的影響很大，偶然住刻板式的建築，可能不會產生妨害，但住久了會形成公害，這種公害的嚴重性，是其他公害無與倫比的，這種公害的發現，是最近幾年的事，全世界已為這問題的改善在做最大的努力。

　　不美化的建築，為何會形成公害呢？由於建築只重商業上的經濟效果，使建築成為刻板的環境，充滿冷淡、不親切的氣氛，長久自然會造成人們不健康的心理。

　　一般以為工廠的煙囪、化學藥品、水、空氣的污染、或食物上的變化、交通問題會形成公害，其實這是有形的，但比這更嚴重的，是很多呆板的建築破壞了自然環境，使人們的生長、精神在不知不覺中造成不良的影響。

　　這種長期的影響，就像台南和台北，北平或上海，甚至擴大為北方人和南方人，西方人或東方人，在性格上的不同一樣。天然條件不同產生不同的性格，是沒法抵抗的，在歐洲發現地球上每一角落的礦物、山水均不同，不同的景象使動植物受影響，在環境學而言，是必然性的，人逃不了，動植物也亦然。

　　舉例而言，美術是人性的表露，但全世界各民族對繪畫的表現，隨地域、年代均不相同。

　　人住怎樣的環境，才能使視覺、觸覺感到舒服呢？這就與美學和美化環境大有關係了。而美學與美化環境，又牽涉到人與大自然的關係，因為，人類始受大自然的影響，其次才是受人為環境的影響，理由如下：

　　一、人是大自然中的一部份，即是說，人的小自然也與大自然相通。在中國，常說「地靈人傑」，就是說明人受自然影響。而各民族的文化性格，是由於了解他們所處的自然與環境而產生的，中華民族從游牧到黃河流域農耕，才有家族，才產生倫理觀念與家庭制度。同時，由農耕得以了解植物生長與氣候、季節有關，進而了解春耕秋收的自然規律，這就是觀察與研究宇宙的開始，使生存和生活內容變得豐富，逐漸形成中國式的生活、文化和人生觀，也就是說中國大陸的大自然造成了中國的傳統文化。

　　由於人受環境的影響，我們的祖先研究環境，生活的美學就這樣的推展開來，中國人由於對宇宙的了解，不會違背自然，知道違背自然是一種損傷，取自然之所長，才會活得有人性，此種性格可由家庭、朋友，上下禮節看出，這是人的世界，異於動物。

　　二、由於人有思想懂得利用自然，懂得採取自然精華，把自然濃縮，這可從中國的庭園設計、住的空間可以看出。

　　中國在漢唐時代，建築物已非常華美，考古學家且在殷墟發現了城市、宮殿，這是人類從穴居的利用自然，到自己製造環境、創造空間，使自己住得更舒服，這就是人為環境了。

　　自然環境影響人，人造環境當然也會影響人類，今日社會的倫理觀念、文化、禮樂等種種事務，都可以說是自然環境和人為環境相互影響而逐步形成的，這也是大家承認的看法。

　　我要特別強調，西方較強調後天性環境的力量（人為的偉大），這可從西方人歷代的生活方式找到根據，比如西方人蓋房子，把樹木全部砍掉，重排列後再種，不要天然的，佔有後就要改變，這與東方的美學觀念有基本差異。目前美學的常識是西方較發達，但真正懂得順應自然的美學是在中國，問題是今天很多人被西方迷惑而失落了自己。

　　我是研究雕塑的，一般人對雕刻的認識，認為只是雕塑銅像、雕泥菩薩，塑得愈像愈好，這是仿造而不是創造，沒有立體學的觀念，沒有人性的辨別。塑像實際上是創造表現，支持雕塑發展的是造型學，這也就是美化環境的工作，跟雕得像不像根本沒有關係。

　　在雕塑時，我看周圍環境是立體，所有東西都是立體的，沒有東西的無限空間也是立

體的，立體美學的研究，是觀察一切問題，以視覺、觸覺研究人的反應。

塑像是立體美學的一部份，平常做一塑像，不考慮立體美學，則人像不美，一件好的藝術品不是看其人體像不像，而是看這人像美不美，有無生命力量，有生命力量才會感覺美，因此一個藝術家對造型美學應有研究，才不會在雕塑時不知姿態如何安放的困難。

立體美學與生活空間處理合乎自然性，才會使人類的感覺形成美好、舒服，對人才不會產生公害，這也就是我努力的目標和我的理想。

很多人迷惑於西方的一切，現在，我願就我所知，比較一下東西方生活空間的不同和其發展的方向。

西方由於不注重自然，注重實際效率，尤其近幾世紀商業和經濟的發展，僅考慮生活空間的功用，而產業革命後，又形成貧富不均的社會，工業發展成品控制所有人類的環境，因此，生活空間產生的公害一天比一天嚴重，這是因為在生活空間的發展方面，形成幾何圖形，（人發明的一種方便圖形，較經濟、實際。）也就是西方誇張人為的後果，所以科學特別發展，也就對基本文化、人與人之間的關係少予考慮，變成了一個人情味淡薄的社會。

而東方不然，東方的生活空間是一種自然線條構成，懂得利用自然地形，在生活空間的發展方面很少有幾何圖形，也因此東方社會較重感情。

如中國古代的都市計劃，就是看山水定城市的，依其地理環境再加以大規模後天性的環境設計，這就是東西生活空間的不同。

因此，做一個藝術家，必須重視自己的環境，才能很自然的表達屬於自己文化的藝術品，不必模仿外來的，但今日台灣的藝術和生活空間為何呈現這麼亂糟糟的景象呢？

以我個人來看，主要在清朝沒落後，中國受了各種打擊，引起全盤西化的學潮，此種學潮延伸過久，甚至把自己的文化都放棄了，一味崇尚西方的科學和物質文明，並把它硬搬過來使用，這種矛盾造成了今天人為文化和天然環境的混亂。

在台灣，現在有來自歐美、日本未消化的物品，我們生活環境也是各種各樣的外來品擠在一堆無法調合，在不調合下，整體環境形成一種新的公害，更將嚴重影響下一代人的性格，往遠一點看，化學藥品對人類的污染只是表面上的，但是生活空間對人類的污染卻是內部的，並非遷移環境就能見效。既然生活空間對人類的影響如此嚴重，我們若想推展一個有希望的社會，環境整頓是首先要考慮的。

改善環境的方法有下列三點：

一、純粹從環境立場而言，對已形成的環境，如要改善較吃力、困難，而開闢新的環境，找一些處女地，重新製造環境是最好的方法。

台灣目前有許多尙未開發的理想環境，製造一個獨特理想環境，不僅可刺激過去的習慣，而且能與以前的環境做一比較，就能積極改變自己環境的缺點。而這新環境必須不受任何的干涉、束縛，以及不抄襲（模仿）外來物，根據那一塊地的必然性求發展，用我們傳統性的生活思想（非西方思想），做一批示範的環境模型，讓一批專家研究、實驗，求出未來生活空間的最佳發展，由政府和個人自動出資出力，自然會有成效。

二、爲了要使將來有一美好的生活空間，要開始重視文化（生活空間即爲文化表達方式之一），重視立體美學對生活的影響，以及東方式生活空間的改善。

三、改善環境最積極、見效最快的是對環境的設計，用健康的方法，以期使環境變成很健康的、很實在的環境。

過去對美的教育，是把裝潢性的物當做美，其實蓋房子的形態本身要求美，不是用裝潢來求美，這是對環境所需要的基本美學思想，一個美好的房子本身不需要裝潢，因爲裝潢是多餘的，多餘物應儘量避免；裝潢是奢侈品，是不健康的，心理上發展受不健康的影響，使人會變成虛僞。比如雙溪公園，以我個人的眼光來看，令人感到造作，它因用假的木頭、竹子建造的。這種造作在目前社會形態而言是必然性的發展。

今日社會很多造作是必然性的發展，但形成這必然性是不對的，必需要改善，使人們有審美觀念，最好是帶有健康做法的環境設計及早出現，否則，造作太多，會使人對一切環境不信任，會有害人的性格，影響是非常深遠的。

因此，台灣的一切建設要抓住特點，充分抓住，才能改善氣氛，把舊有的習慣改善，使環境健康，使生活在這個環境裡的人不知不覺受到潛移默化。

目前，環境的改善已是一件刻不容緩的事情，必需每一個人反省。對生活空間，假若每個人都能自覺、自動、自發的去改善，群策群力，產生的效果也自然大，才能使健康的、美的生活空間及早出現。

原載《聯合報》1972.9.9、10，台北：聯合報社

迷失・探索與迴響

──記國際造型藝術家協會的源起・進展與台北展出

田中健三先生說：「十一年前，偶然的遇見一位來自巴西的作曲家，在日本研究東方音樂。作曲家很不好意思的表示著『失望』的遺憾。『日本的音樂奇怪的充滿了西方音樂的內容與風格，日本在那裡？東方在那裡？』他很迷惘亦納悶。於是，我若有所感的帶著他訪走京都、奈良一帶，想讓他從一些日漸式微的『雅樂』和『民間歌謠』中，聽到些許東方的聲息。我這樣做，一方面可以減少做現代日本人的歉疚，一方面我問自己，我們真在這個五花八門的世紀中迷失了嗎？古老優雅，『美麗與哀愁』的日本真渙散在『西潮』的聲色中嗎？

漸漸，他聽出點聲息來了。那種東西不是沒有；是東方意境的神秘悠靜，埋得太深太遠了。他對這方面的工作又恢復信心和熱愛。他激動的表示，這樣的『樂壇』應該好好研究、發揚，而且最重要的是，東方的音樂，應該有自己的聲音。

之後，我又帶他去韓國，那也是東方的一角。那裡的音樂，傳統的遺留或許較豐富。

我是從事美術造型研究的，這樣的音樂探索歷程，突然使我感悟到美術方面的工作不也一樣嗎？東方，我們生長的地方，我們對它原來這麼陌生。音樂、繪畫、雕塑、建築，我們都在『西潮』中翻滾太久太久了。跟同時代的西方人比較起來，他們是不斷地在『推銷』他們自己，而我們是忘記自己，儘量使用他們的『銷售』，危機何其大，差距何其深？這位可敬的巴西朋友使我覺醒；在美術造型上，我們是否也應該尋找東方的特質，團結東方的造型家，表現東方的性格，向西方推介？

我們等不及回國，走到那裡就做到那裡吧！

在漢城，我們聯合了當地的藝術家，以探索東方『美』的特質為宗旨，舉辦了一次展覽會，當時參加的有日本、韓國、巴西。這算是ISPAA第一次組會，開始了這個團體的萌芽工作，那是一九六二年六月。

說到東方，豈可遺忘中國？於是四年前，我們來到台灣。」

當時，ISPAA，這麼迅速的跟我們建立關係，實在是我們藝壇上一大幸事。實在說，ISPAA的目標，也正是此時此地的藝術家們多年來的願望啊！

因此，立刻先聯合了此地七位藝術家，成立了「ISPAA中國」，我們開始按步做充實成員的工作，遴選有代表性格的藝術家，依照會中的規約，獨立經營這個組織。在會中，無任何界分，大家純真溝通情誼和畫藝，一步步走上集體探索東方美學精神的程途。我們的呼號，激起了同好的迴響，不斷地有新朋友加入，力量就擴大堅實多了，從中也慢慢建

1970年楊英風攝於大阪萬國博覽會中。

立起我們向西方現代藝壇進軍的信心。

「ISPAA中國」組成後，團結的力量從此就步上多面發揮的途徑，萬博會是一例子。

萬博會場在大阪，ISPAA會長田中健三世居大阪，是大阪藝術大學的教授，及西日本藝術家聯盟委員長。同時，在萬博會期間，他也是日本產業館的美術部主持人。由於我是ISPAA會員的關係，我在中國館的工作都受到日本ISPAA很週全的照顧，特別是來自田中先生方面的，使整個中國館的建設工作，都獲得很多必要的協助，得以順利推展，大家在精神上的往來實重於作品的來往，在「人間關係」的建立，已樹立良好親切的基礎。實在說，藝術品是藝術家的創作，雖然重要，但總不如「人」的重要，歸根結底，藝術的功能在於滿足「人」的美感需要和應用途徑的擴大，藝術家與藝術家間有了好的聯繫與關照，互相投射影響力，藝術家不再是獨特與孤寂的，他應該廣開「心眼」，多方瞭解他人，也多讓他人瞭解。這樣，藝術家在形於外的創作活動上以及沉諸內的精神生活上得以調和進展，享受真實的生活情趣，這也是ISPAA這個組織的特色之一。

以往，日本對外文化經濟、政治的交流，都依賴關東領導，（以東京為中心）久來，已使關東逐漸西化，在重要的文經活動上，日本獨有的特質已在逐漸隱退。近年來，情勢卻大有改觀。因為關西居然在從事日本的國際活動上，漸漸取得領導地位。本來，關西（以京都與奈良為主）在文化和風習方面就始終處於較保守的狀態，對外國的交通，也不如關東那麼頻繁，也許因此便保存了若干日本文化的風範吧！而近年二次國際性的文化活動，卻為關西打開了與國外文化交流的門限。

這兩次活動一是在大阪舉行的國際音樂活動，一是萬國博覽會。經過兩次大規模的開放後，關西在文化活動上就逐漸為自己開闢出一條坦途，它所包容的較多的文化特質也得機予以發揮，揭示予外人。

如此的動態，間接地也帶動了藝術界的創作活動，藝術家們充滿活力的進行各種創作展示，特別是ISPAA的會員們，成績更為可觀。如這一次原先要隨團而來的日本會員林康

夫，是京都有名的陶藝家，行前參加義大利陶藝展，獲得大獎，他趕往義大利領獎，所以未能在這次同來。

這樣的現象，表示出什麼結果呢？那就是以東方精神的追索與發揚為重點的文化活動的指頭，向西方投射，傳播其影響力。

ISPAA（全名為International Society of Plastic and Audio-Visual Art），在田中會長的領導下，自一九六二年六月創辦以來，陣容日趨壯大。目前有十五個國家的會員近百名，並且仍在擴展中，經常舉辦國際巡迴性的藝術活動，有繪畫、雕塑、音樂、映象等項目。

本次ISPAA在台北展出，是屬於大會的第十次巡迴展，也是東南亞地區的第二次。往年展出的地區有中華民國、日本、韓國、巴西、法國、瑞士、蘇格蘭、德國、阿根廷、美國、香港、泰國、新加坡、馬來西亞等地。這次台北展出，以田中健三為首的日本ISPAA會員，來了四位，其他三位是增田正和、坂田明道、久保田益弘。此行雖屬民間國際性的文化交流活動，也受到官方與民間熱烈盛情的招待；如歷史博物館、文化局、中日文經協會、日本大使、欣欣傳播公司等，都給予會員們無比的支持和鼓勵。這樣的盛景深深的感動了日本會員們，他們表示此地的藝術家們這麼熱情而富有理想的團結在相同的目標下推動整體性的建設，實在是日本已經難得看到的活動。在這次的聚會中，大家商談的計劃有設立現代藝術館，建立藝術家互相策勵的關係，達成作品與情誼的交流，理想的與抱負的實現等願望。歷史博物館展出後，計劃年底至中南部巡迴展出，以期激起更廣闊更深入的迴響。明年（一九七三年）在日本兵庫縣現代美術館即繼續舉行巡迴展，同時在京都國際會議廳召開ISPAA國際會議進行向世界藝壇推介的實際活動，以及充實強化這個國際性的藝術團體。

田中一行不但做了一次相當成功的文化藝術交流，難得的是他們對在旅行中南部、花蓮、橫貫公路等地時所聞所感的諸事物，都留下深刻的印象。看到中國使他想起日本，無論在文化上風習上，這兩國都表現出緊密的相關性。尤其他們更感動於此地在國際局勢動盪混亂的時刻，尚能穩健地、充滿朝氣的，扶持文化事業的成長，為整體的建設而集結而奮鬥。他們極願意把這些感動帶回去給日本的朋友。

從迷失中走出，我們看到藝術海洋的浩瀚及深遠，但已無須惶恐，因為我們已探索到自己該走的路途，努力走下去，我們不會孤寂，途中，我們已聽到無數的迴響。

原載《美術雜誌》第24期，頁12-16，1972.10，台北：美術雜誌社

從一顆石頭觀看世界

—— 東方雕塑第一課：認識石頭

　　英國詩人，威廉‧布雷克，一首通俗的詩其中兩句：「從一粒細沙觀看世界，從一朵野花想像天堂。」以詩人思維之纖細，道盡對大自然的瞭解與讚美。

　　慣常以一個雕塑工作者的眼光與心靈透視外物，我不敢說從一粒細沙中能探知什麼，但我知道這是個純屬意念的問題，而我亦可以說，在一顆石頭中，觀看世界，已足以令人興奮感動不止了，特別是對一名中國的藝術工作者而言。

　　我們通常只關心與生活息息相關的財富，而看不見大自然與生俱來的財富。說實在，真正的財富，是隱藏、含蓄、沈默，甚至可說是帶著羞怯的，它們創造的是生生不息的文化果實。如這裡說的「曖曖含光」的石頭，給藝術，尤其是中國人的藝術，帶來根深蒂固的影響，而生成中華文化特有的財富的事實，是我們必須認知的。

　　就「石之美」的發現與欣賞，中國人可謂是富有特異秉賦的民族。自傳說中，我們知道有上古神女，女媧採五色石補天的故事，石器時代，則終日與石為伍，與其他民族並無二致，但石器製品雖屬生活工具之一，亦可象徵人類文明開始演進的第一步。到了虞舜時代，石頭開始跳越了實用價值的範疇而回歸於代表自然的意義；孟子說：「舜之居於深山之中，與木石居之」的真意，乃是讚美舜崇尚自然的化育，而藉以陶情冶性而言。至於楚人「和氏之璧」的故事[註]，以寶石象徵貞士之情操的比喻，對石頭的認識，更昇華了一層境界。到漢代，玉石則成為當世所珍重的物品，舉凡祭祀、分別官階、裝飾等，莫不慎用之。石頭普遍成為玩賞的珍物，應該是唐宋時代。南唐後主，酷嗜天然精巧而具形山水的雅石，放在文房用具硯台旁邊，稱之為華架山，放在硯台後面叫硯山，成為日後收集山水形石的典範。此外更搜羅了玲瓏剔透，奇形怪狀的石頭，放在几案上，稱為奇石。此後，愛石者代出奇人，但是玩賞石頭的精微理論，卻在宋代大放異彩。宋代大書畫家米芾（字元章）愛石成癖，據說他看見一顆奇醜的石頭，就穿戴整齊衣冠敬拜它，口中還呼它為「石丈」，人家都叫他「米癲」。

　　米芾在玩味石頭之餘，更重要的是，他研創了一系玩賞鑑定「美」石的學理。這番微妙的創議，可以說也揭示了中國山水畫、雕塑、造園等藝術特質的表現方法。米芾論石：「曰瘦，曰縐，曰透」，以後有人又加了一個「秀」，成為後人賞石所崇尚的四原則：瘦、

【註】：春秋時卞和在楚山中得一玉璞，認為是稀世寶物，獻給厲王。厲王叫玉工審視，結果說不過是普通石頭，厲王怒其欺君犯上，便刖去他一足。厲王死，武王即位，卞和再獻玉璞，又失去一足。武王死，文王即位，卞和不敢再獻，乃抱玉璞坐楚山下哭泣。三天三夜，淚盡血流，文王得知，著人剖開玉璞，果得稀世美玉，為紀念卞和，稱之為「和氏之璧」。

楊英風攝於〔太空行〕前。

縐、透、秀。所謂瘦，則線條鮮明、生動、簡單有力，質地密緻。所謂縐者，是表面粗糙自然，自由奔放。透則是石質漏有空間，或窪洞或縫隙，疏而有秩，富有變化；秀則是蘊有自然靈秀之氣。這四原則的建立，遂成為後世的鑑石經典，千古不易。而且更影響到繪畫、雕刻、建築等的造型與結構。米芾愛石之深、鑑石之誠，以致有此偉大精闢的創見，與其說他是品石家，勿寧說他是藝術家來得恰當。「瘦」、「縐」、「透」三個字，簡直是道破中國藝術精奧所從出的妙處。三個字給人的印象也許是一個「醜」字，正如蘇東坡對雅石的玩賞又創一史無前例的「醜」字，以醜觀其變化，故曰「醜而雅，醜而秀」學說。石之醜即為石之美，綜此等意念的擴大，可以滲透應用到其他任何藝術的欣賞上。這三個字把我們欣賞外物的能力，引發並推進到更深遠更自在的境界；不但看到外物的形，更透視了它的質，與「形」「質」交互所生的變化。在這變化中，我們可以看到天生俱來的美，不經人工造作的美，純樸坦率的美，這些美都是我們如不經提示都將逐漸淡忘的自然特質。在瘦、縐、透變化的小世界中間，我們看到的不再是寸土石頭，而是由一支天地之骨所撐開的全然開放的大自然。在其間臥遊山水百態，捉摸清冷貞固的氣韻，讓緊縮窄隘的情感得到舒放，呆板疲乏的「人性」得以活潑生動起來。

就研究雕塑而言，特別是中國雕塑，首先該學的就是認識石頭。鑑石四原則也就是雕塑四原則，唯有這四原則的把握，才能創造一個活有生機的作品，而展示廣大豐實的內涵。英國雕塑大師亨利摩爾的作品之所以成為西方劃時代的創作，道理亦在於此。其作品

楊英風　天外天　1972　花蓮大理石與蛇紋石
台北中山北路可樂那咖啡廳景觀雕塑，大世界縮影於方寸一角，仍可見遙透的太空，包含廣遠多變的生之旅程。時間棲息於堅實的空間上，四季轉換的光與熱，給人類自然不息的力量，穩健卓絕，奮勇前進。

簡單有力的造型，透漏虛無的空洞，粗糙留有紋路的表象，再再顯示他徹悟了瘦、縐、透的自然美學，而在作品中得以表現出一種內在蘊積的能力，與不息的生命力，與自然環境產生微妙的調和。

石頭的品質，因產地不同而各異其趣。這是因為石頭本是大自然的產物，外在環境不同的影響，將使之產生不同的變化。以東西而言，東方石頭色彩較雅純、含蓄、圖案濁糊；西方石頭色彩較鮮明，圖案較顯明。從這些迥然不同的特質上我們可以聯想到東西方民族性的差異，也大致與石頭的表徵相同。從這個角度看，我們就不難瞭解東西方民族對石頭，甚至於其他藝術的欣賞與處理方法不同的原因了。在西方世界，我們很難想像一個王侯將相在靜靜欣賞一塊奇醜的石頭。可是我們卻隨處可見他們用大理石蓋成的宮殿支柱或雕刻的裸體石像。他們用石頭表達了許多外在世界的美麗，如殿堂的雄偉聖潔，人體的優柔溫潤，正如他們民族的天性，對直接、實際、明朗效用的講求一般，石頭本身，不過是一種材料而已，不經過人工的改造就無法成其為「美」。這是在西方環境下人文藝術發展的必然結果。因此，從石頭的認識，可透視民族文化的差異，可分別各民族文化的特質。做為一個藝術工作者，尤其要體認這種關係；文化與大環境必然無間的配合關係。

目前，在台灣，東部花蓮是欣賞奇石的天然石園，該地是台灣天然奇石暴露最激烈最廣大的地區，無論河川、深山或溪谷，遍地皆是，每遇洪水，經水衝流，新石露出，蔚為奇觀。如花蓮三棧溪的石頭，有薔薇輝石、金瓜石、大理石、水紋石、虎石等。石小但取部份紋理，又可見之為壯大的石山山壁。此外，從太魯閣到天祥沿途，奇石景觀，更是雄渾壯麗，石峰峭拔，巖邃幽深，怪石隱現，奇巧萬狀，實令人嘆為觀止。（但取其部份特質之萬丈深淵的距離消失了，視如溪底玩於掌上之小石。所以，石頭的世界實在可大可小。）

得產石之豐，取石之便，近十年來，花蓮奇石業驟然蓬勃興起，各種奇石、水石遂成奇貨，大部份銷往日本。觀之，奇石業之興盛實應引為幸事，但此間製作經營方式，大都千遍一律，取其象形，刻作山水人物動物，置於木製呆板的檯盤上，好端端一塊石頭，被人工刻意的描繪一番，氣韻神采則喪失殆盡，且俗不可耐。長此以往殊為可惜，甚且貽笑大方。有關方面實應著意予以改善輔導，好好的運用這個自然的寶庫。

花蓮的石頭，除供觀賞中，更是創作雕塑品的上好材料。我曾為花蓮航空站設製了一面壁雕──〔太空行〕，利用當地較出色的石頭切片，拼製而成，表現太空星群及其遙遠神秘的氣勢。

其實，依我之構想，運用花蓮的奇石，構置成一奇石樂園，始能成全石景之美。在此園中，石頭好像恢復到生於大自然中那種原始形態，傲然奔放，樸實安穩。人們遊賞其中，宛如進入一奇幻世界，陶情冶性，悠然忘我。

玩賞石頭，貴在其真實、天然，取石之神勝於取石之形，如此，方能從一顆石頭觀看一個超然多彩的世界。

近來，日本對於雅石的玩賞甚為風行，尤其是京都、奈良一帶，幾乎每一中上家庭都以「家有雅石」為榮，此風，說來當然是源自中國。蘇東坡也是一愛石名士，平日喜搜取奇異之石置入水之盤中，注以清泓，寄意山水景情，稱之為水石。日人最為崇尚此法，但對於琢磨之石亦統稱為水石。日人玩石的研究亦影響到他們的造園學上，而形成一特殊雅緻的風格，不知實情的西方人士，以為那是日本的創舉，做為東方文化母國的吾們，心中委實不是滋味。

原載《美術雜誌》第26期，頁3-5，1972.12，台北：美術雜誌社
另載《楊英風景觀雕塑作品集（一）》1973.3，台北：呦呦藝苑、中國雕塑景觀研究社
《楊英風景觀雕塑工作文摘資料剪輯1952-1986》頁45-46，1986.9.24，台北：葉氏勤益文化基金會
《牛角掛書》頁45-46，1992.1.8.，台北：楊英風美術館
《楊英風六一～七七年創作展》頁299，2000.12，台北：國立歷史博物館
另摘錄本文載於板橋醉石會編《醉人雅石》頁4-5，台北：板橋醉石會

一九七五年國際海洋博覽會

參加一箇優美城市或一個新天地的開發，對藝術家而言，已不再是海市蜃樓了，它們就在我們的掌握中，假如我們有所期待並有所準備的話。

一九七五年三月二日至八月卅一日止，一個在世界上首次以海洋爲對象的國際博覽會，將在琉球本部半島的尖端，展開爲期半年的活動。

這又是一次日本政府與民間繼東京世運會、萬國博覽會、札幌冬季世運會後通力合作所籌劃的大手筆國際活動。

跟七○年的萬國博覽會一樣，海洋博覽會的設計者在大會中，也尋找出一個嚴正而屬於全人類理當關切的共同主題：「海洋──是充滿希望的未來」。

自從一九六九年七月廿日阿姆斯壯在月球土上邁出一小步的壯舉，沸騰了我們興奮的血液後，以至於記憶猶新的一九七二年十二月十九日，太陽神十七號在太平洋降落，結束了一個令人難忘的探險時代爲止，一連串耗資鉅大的太空飛行探險，迄今尚未給人類帶來任何實益。然而，就在同時，比太空還要親近我們的海洋的存在，隔著又冷又暗的重壓，對我們而言，反而比月球還要神秘不可知。對此項偏頗的矯正，該是一件以競賽速度來完成的工作。

因爲，我們至今尚無法否認的事實乃是：海洋以地球三分之二的面積，活動、生長、滋養萬物，使地球獲得一個「水惑星」的別號。從這個別號的暗示中，我們可確認海洋是生命的泉源，是人類的母體，是萬物的故鄉。當今，人類社會活動：諸如與邊遠地區的往來、民族的移轉、文化的傳達、物質的交流等，都可藉航海路線以達成。

近百年的海洋科學，雖然讓我們明白了部份海洋實態，以及其變化的跡象，但是大部份那些深底的海洋，還是屬於留在地球上唯一的未知領域，深藏著許多可能性與無限的魅力。此外，隨著人口的膨脹和慾望的多樣化，人類對海洋的依存度增高，海洋的開發不得不成爲必要，利用當今神速進展的科學技術，實不難達成此項領域的開拓。但不容忽視的乃是：海洋的空間與資源並不是無盡的，我們不能僅止於單純的撈取自然養育的成果，我們應該在海洋中播種、耕耘、施肥，一如我們在地上護植作物，來維持海洋的滋長，如以漁業而言，「捕捉漁業」轉入「養殖漁業」的研究是絕對必要的，無止境的捕取活動應該以主動的培植活動來代替，對待海洋的態度，急需改變，應如對待土壤與田園。這樣，海洋的資源始可成爲無盡的寶藏。

琉球本島　　　　　　　　　　　　　　　　　　　　　海洋博覽會標幟。

在另一方面，隨著產業也不得不生起病來。諸如此類問題，所幸，人類已意識到其危機逼近的程度，並迫切的進行反省，結集智慧，欲使清潔而富饒的海洋再生。因此，和平的國際間協力合作來探索海洋的可能性，保全海洋環境，促進海與人的交通，樹立海洋的新文化，享受海洋的最大賦予，應是全人類當前的共同課題。如何接受此項課題的挑戰，如何順應「從太空返還海洋」的潮流演變，創造人類幸福的能源，就是七五年海洋博覽會在展示中必須回答的問題。海洋博覽會的標幟，就是此等精神的凝聚。我們可迅速的開發，海洋有限度的淨化作用，已漸漸失效，大量被拋棄的廢物、油污、化學藥劑，正在扼殺海洋的生長、污染逐漸造成，海洋生態系統已顯然在失去平衡，最後，海洋以看見，這個「圓」暗示著人類的協調與和平，中央的白線是海洋的波濤，下面的深藍色，是深奧的海洋，上面的淺藍色是與海銜接的清空，整個圖形象徵著人類將結合智慧為開發海洋而努力的信心，以及締造未來嶄新文化的理想。

二、展覽會場

海洋博覽會在琉球舉辦的原因之一是為紀念琉球的復歸。但最重要的還是取琉球特具自然環境優越性的諸多條件。琉球處於黑潮流經地區，黑潮相當於墨西哥灣流，是一股暖流，溫度高、鹽度大，它經過的地方，即使緯度甚高，也彷彿有亞熱帶地區的溫暖。因此，琉球以美麗的珊瑚礁和南國特有的花木，清朗的天空、光明的陽光合成一個具有亞熱帶公園景態特色的地區。然而更重要的是，它尚未蒙受現代產業開發所帶來的污染侵害，而且，在隱藏的大陸棚中（深度兩百公尺以內的淺海，繞著大部大陸的外圍），也蘊育著未來開發的諸多可能性。此外對於研究颱風氣象顯然亦具有地利上的價值。以這一塊琉球本部半島的西半部尖端；海陸相接的一百萬平方公尺的面積，（海洋約佔三十萬坪）做為探求海洋秘密的關口，是十分恰當的。屆時，預計有五百萬參觀者進入會場。

會場的設計將依據下列的要旨進行規劃：

一、讓遊客能多方面的體驗海的變化，歡悅的達成與海親切而樸實的接觸。

二、依據國際性環境問題的觀點，探討海陸兩面的自然環境與人類活動共同協調的方向。

葡萄狀設施群圖例。

　　三、諸項設施融入自然，與自然結為一體，成為天然公園的形式。

　　四、主題——「海洋是充滿希望的未來」的象徵表現設施是建置在海上政府館上（暫稱海上城市）。

　　五、要考慮會場設施的恆久利用效用。

　　六、會場的建設應成為琉球未來開發與建設的模範。

　　因此，會場在結構上最大的特徵是——採用葡萄狀的設施群配置，每一設施群都可構成一獨立的小世界，但是跟其他設施群聯合起來，又可構成船、魚、海洋技術、海洋文化的結集展示，使日本政府、民間團體，與國際展示單位等構成一個完整而機動化的傳播體系。在這個設施群系統中分為四個副主題，每一副主題下有一個單元化的設施群。

　　一、親近海洋——為魚類的設施群，將建置一個世界最具規模的水族館，形成海洋的自然樂園，便於人們能直接的觀察海洋生態。

　　二、生活於海洋——為民俗與歷史的設施群，展開與海洋有關的民俗與歷史的蒐集與研究展示，建立完整的海洋文化。

　　三、開發海洋——為科學與技術的設施群，有關海洋開發、海洋科學的展示。

　　四、航行於海洋——為船舶的設施群，是船舶的發展史以及對海洋探險的展示。

　　在會場最適中的地點，將建置一座「海上城市」，這就是海上政府館，它浮現在海面上，從會場任何角度都可以看見它。這座「海上城市」的展示，必須具有鮮明的代表性，以象徵這次海洋博覽會的主題——「海是充滿希望的未來」。這海上城市是日本政府將引用最新的海洋科學技術建設的展示場所，是一個在無論多大的颱風侵襲下都不受影響的人工浮島。在這裡諸如模型式的航海演習，以現代映像技巧合成的「颱風劇場」都將作極富真實感、娛樂性的展示。當然，海上飯店的設置也不可或缺。

博覽會會場設施規劃圖。

此外，還設計了三個廣場和海邊市場。三個廣場是「海邊的廣場」、「夕陽的廣場」、「開船的廣場」。以此保持與海的親密接觸，從事切合各項主題的展示活動。海邊市場則有各種供應「海洋大餐」的買賣和購物的設施。各個博覽會海灘，都有各自的港口，成為通往海上城市的橋樑。在海域中有海豚的表演、音樂劇、時裝表演等等，成為「光」與「水」與「聲」的交響舞台。我們可以說這個舞台，不單是人類與海洋的交歡場所，也更是人類友誼交流的場所。

這個海洋大舞台的建置，以我的眼光看起來，除了上述的意義外，很明顯的，它更表徵出另一面深意，這就是我今天在此介紹它的原因。

當然，海洋博覽會的籌設，可視為日本迅速經濟成長中的一項成果，但是說它是時代藝術家的夢想中所具現的成果；也許更為恰當。隨著「太空科學」的神速推展，今天可說已進入一個對「群體文化」的功能及需要領悟的新時代，一切單純而獨立的東西，已無法面對這個世界整體性的需要而不感到匱乏。當然，藝術亦極其自然的被包括在群體文化影響力所及的範疇中，而藝術工作者理當順應這種潮流的興起，配合群體文化的生長來創作、發表。也許這樣說比較更貼切些；藝術家應該體認到，自己也是這個時代浪潮中的一道巨浪，負有扭轉乾坤的責任與力量，跟所有的科學家、政治家、經濟家一樣。他的創作不僅是對自己負責，更要對大眾負責，他的關心，不只是投注在一個作品或一次展覽會上，而是應該灌注在如何配合大環境大時代的建設，做有目標的展出上，他的最高成就，是將他自己埋藏在一個能包容眾生的生活空間裡，然後不斷地向外投射其影響力，對未來，他不僅止於幻想，更應具有實踐能力。走入大眾，寄望自己的理念於關乎人類性的主題上，這是真正的現代藝術家的坦途。參加一個優美的城市或一個新天地的開發，對藝術家而言，不再是海市蜃樓了，它們就在我們的掌握中，假如我們有所期待並有所準備的話。

原載《美術雜誌》第28期，頁31-33，1973.2，台北：美術雜誌社

後記

文／**楊英風**　翻譯／**羅景彥**

　　每每談論起雕刻，大部分的印象都停留在高台上矗立的銅像、展覽會場中陰氣森森的作品。然而，雕刻應該是更有趣、能夠與民同樂，並且與生活融合一體之事。雕刻，是從雕刻家、畫廊、美術館等諸多人事物的結合；所謂的雕刻是結合人的經驗與新鮮感，在生活環境中找尋各種調和的樂事。如此像是野外雕刻等，最早於生活中形成一種傳統。

　　藝術若從大眾文化中分離，將無法與現代文明相互融合。不論俗氣或是醜陋，皆有其保存的價值。美術評論家在追求「美」時，其所謂的「美」卻也不過僅是比擬成他物罷了。現代人除了國寶之外，漸漸無法瞭解何謂「美」。另一方面，過去美術作家們強行將各種具體到抽象的作品分門別類以地區隔開來；而現代的作家則企圖將那些舊有的秩序及樣式以不同的手法加以解析，以回復失去的全體性、人性。

　　如同前面所述，人類創造景觀（環境）；而下回新生的景觀將會再創造人性。交互作用後的心，才可說是能創造包容生活環境與孕育人的溫暖。如此在調和自然與人類尊重的景觀，即我們所謂的「景觀雕塑」，甚至可稱得上是「景象雕塑」。自然與人類之間的融合、或是對立的情況，可從五行原理得知。傳統與風土，必須依附著近代化的道路跨越過去的鴻溝。東洋時代的純樸與反璞歸真，是在美術界一面倒向西歐美術時的警鐘；能夠及時警惕實屬萬幸。此次能夠參加於日本國立京都國際會館舉辦的ISPAA國際造形藝術家會議（一九七三年三月七、八日），著實令人高興。我認為不論是參加會議甚至畫展，都是能夠積極思考自身問題、提供創新提案的機會。

　　我的作品集出刊一事，多賴王昶雄氏的幫助。能與文藝作家、美術鑑賞家的王先生會晤，討論藝術相關話題等實致令人意氣風發。與其說是千里馬遇上伯樂，不如說兩個反西歐美學論者的相遇；我們一致認為所謂的藝術目的就是令民眾歡欣愉悅。在百忙中還幫我編輯與擔任日本文學校稿，打從心裡向您致謝；同時也有勞劉蒼芝秘書替我整理作品與校稿，在此表達我的謝意。

原載《楊英風景觀雕塑作品集（一）》1973.3，台北：呦呦藝苑、中國雕塑景觀研究社

再見！史波肯世界博覽會

口述／楊英風　執筆／劉蒼芝

一九七四年五月四日是個大日子，因爲博覽會開幕了

一九七四年十一月三日是大日子，因爲博覽會閉幕了

從五月四日到十一月三日，是整半年的展出

事實上半年，每天都是大日子。因爲：

展示的是大事情：人類環境問題的探討

展示的鮮明主題：慶祝明日的清新環境

展示的場所就是：美國華盛頓州史波肯

史波肯是什麼

當史城的社團工商領袖們向巴黎的國際博覽會提出舉辦博覽會的申請時，在座的會員國們竟問：史波肯是什麼？

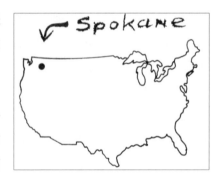

的確，在博覽會之前，它是個鮮爲人知的小城，甚至很多美國人都不知道它。史波肯是美國西北部一個約有十八萬人口的小城，屬於華盛頓州。史波肯有一條名爲史波肯的河流，博覽會就在史波肯河裡的兩個小島及河的南北兩岸舉行，佔地約一百英畝。

有很長一段時間，人們懷疑這座小城是否有能力擔當這以環境爲重點的大課題之探討。因爲史波肯河岸地區過去是鐵路調車場，堆積著廢棄的軌道、車輛，散佈著破舊的倉庫、河水污染、垃圾亂飛、房屋東倒西歪。

的確，想舉辦世界博覽會，史波肯簡直是妄想。

但是，這實在是一個必要的妄想，史城博覽會委員諸公一致做了這樣的決定。他們希望藉這次的展示，提供一個重整當地環境的機會：化髒亂爲潔淨，腐朽爲神奇。利用這次大規模的整頓，從中獲取環境整理的要領，自己用、或給其他相同的「問題環境」用。因此，以環境探討爲主題的博覽會，在史波肯舉辦，再合適不過了。況且史城周圍還有舉世罕見的天然美景，觀光價值不容忽視，終於史城的申請通過了。那是一九七一年十一月廿四日，七四年博覽會就這樣交給史波肯。

環境博覽會是什麼

跟不知道史波肯一樣,很多人弄不清楚「環境博覽會」到底是怎麼回事,甚至有些參展國家的展覽館亦然。

事實上也難怪,自一八五一年倫敦的水晶宮博覽會開始,博覽會舉辦二十一次,從來沒有一次像這次這樣的博覽會,以環境為主題,沒有科技競爭,沒有商業炫耀,沒有建築的爭奇鬥麗,只有把人類生存環境所產生的問題,當作一個專題來研究,引發人們對環境問題的重視,開發一條重建環境的路徑,把人類由絕滅導向新生。所以說它是一個具有良知的博覽會。規模雖然小,參展國並不多,引起的注意還不夠,但是它仍然是近年來最重要的博覽會。因為它所揭示的問題,乃是人類今後存續的問題。

史波肯世界博覽會場全景模型。

人類的存續問題是什麼

人類的存續問題就是環境問題;就是人類的生活空間發生了巨大的變化,人類的生存環境遭受到嚴重的破壞,人類的生存面臨殘酷的威脅。這問題與我們切切相關,我們不得不與大會一樣的對環境問題,付予全部的關心。

環境問題是怎麼發生的

環境問題的發生,嚴格說來不是短時間所造成的,我們應該從工業革命算起。

十八世紀工業革命,帶來產業上巨大的變化;以機械代替手工,帶動大量的生產,造成了物質豐盛的供應和流傳,也相對的開始累積起工業的遺害,侵害到自然的秩序與它們生存環境的潔淨,安適。

在精神上,工業革命造成的變化亦非常明顯。人們,在物質方面得到征服自然、利用自然的效益後,即在情緒上精神上誇張了人為的及機械的力量,採取與自然對立的姿態生

史波肯世界博覽會全景。

活，只看到人的需要，而忽略了自然也有其需要，在生活中只有人的位置，沒有自然的位置，人為萬能、萬有。

　　及至六十年代後期以來，科技文明的研究發展，繼在人類無盡慾望的趨策下，顯然達到高峰。而當人類把身居地球未能滿足的好奇射向太空時，亦正是地球天然的「能源」及「資源」呈現枯竭徵兆的時候。不可諱言，太空作業，長年來確有厚生利人之效，然其造成若干匱乏亦是不爭之實。再加上核子武器發展之競爭，惡果昭彰。種種造因相繼而來，程度有增無減，於是環境生態破壞失衡的問題就在七十年代爆發，不可收拾。悉心檢討，科技競逐並非有意造成此結果，但是至少可認定一項事實，乃科技發展未免顧此失彼，有所遺忘。即忽略了對人類寄以生存的地球，予以相對等的關心。大家對地球長期的供養視為理當所然。

　　於是地球便不得不生起病來。空氣、河川、海洋、土地的污染，野生物、動物、植物、海洋生物的中毒死亡、大自然的本身，有限的淨化及再生作用無能應付人類科技開發所產生的破壞，生物及無生物的生態循環系統遂失衡癱瘓。大自然失去了原始的功能，改變了面目，而對人類生命構成威脅。再加上人類本身人口膨脹、糧食缺乏、生活空間益狹窄，以及能源危機。人類命運的危機幾乎到達極點。這一連串的，就是人類生活環境的問題，生存的危機。

不可置換的地球

　　總算，人們在自嘗惡果後，已經悟到環境問題的因果關係。一九七二年的世界第一次

環境會議，乘機對此問題採取慎重的態度做總檢討。確認：這是個不可置換的地球（Only One Earth），意識到地球表面維持生命的物質遠比人們想像中還要薄弱，如何有計劃而迅速的保護環境、再生環境該是人類同心協力的目標。並且確認：在可預見的未來、與人類切身利益息息相關的便是此獨一無二，不可替代的地球，如何在地上清理整修，重建與萬物並生滋長的環境是當前的要務。

因此，環境問題在今天的許多開發國家已不是一個不關痛癢的問題，它甚至移轉了科學家、技術家、藝術家的注意，而佔據了報章雜誌、研究報告、學校課程的大量篇幅與時間。只是我們還停留在「知道歸知道」的隔岸觀火狀態，甚至不知道的大有人在，還有人說：那是美國人的事，那是幾百年以後的事。

今天，美國以科技大國的覺醒，舉辦此環境問題探討的博覽會，迎接環境問題的挑戰，除了關懷自己的環境整建以外，也充分顯示它對人類共同命運的關懷和愛護，以及追求人類共同真正福祉的願望。在這點上，史城的官員和百姓為美國所做的努力，實在是很重要，值得稱許和驕傲。

其實，人類幾千年來複雜且深厚的文化及文明成果，又豈不是在人間合理的生活環境中滋長壯大的呢？如今，豈可毀於旦夕？

我國既在參展之列，把握良機與眾國家相聚一堂，從中取人之長，補己之短，研究日益嚴重的環境改造問題，實急如水火。此外，提獻我國千年來的環境建設理念，於國際研究間亦為要務。在會前會後，對自己、對別人，都是應予重視的。

地球不屬於人，而是人屬於地球

檢討起來，如果說過去人們不善整建環境，倒不如說人們缺乏一項整建環境的理念。今天，在博覽會中，我們不獨看到他們如何清除河川，更欣見他們終於發現了這項理念，並以之為整建環境的宗旨，它是「地球不屬於人，而是人屬於地球」（The earth does not belong to man, man belongs to the earth）。

這是美國館所揭櫫的主題，實可作為全人類覺悟的精神目標。

是的，地球不屬於人，而是人屬於地球，人不可以任意取捨和改造它。人應該順應這唯一的，不可置換的地球。許多太空人在太空旅行歸來後，都異口同聲道，地球仍是他們所見到的最美麗、最和諧、最溫暖的東西。

面對過去的錯誤和蹉跎，這種感悟是否來得遲了些！

天人合一

早在千年前，我們的老祖宗就說出天人合一的道理。

「地球不屬於人，人屬於地球」，其實就是天人合一的變相說法。我們老祖宗的時代沒有空氣污染、公害、環境危機等麻煩問題，他們是先知先覺的感悟出人是要敬天的、是要與天合一的，才會幸福。天就是自然，就是地球，就是人所依傍的大環境。

中國文化是在長時期的黃河流域農耕生活中成長的，長期的循時序、觀天象、種五穀，人們由大自然取得所需，亦由其中體認到人與自然的關係，發現自然的神聖地位。人本是生於其中，長於其內的一極小部份。「天地人」人是放在最末位的。他所持以為本的生活信念就是如何順應它、不強求、尊重自然界草、木、樹、石、風、水的每一存在和生命，以達最後的「天人合一」境界——生活的最高境界，也是處世的自然觀。中國人這種自然觀，是西歐人的游獵文化生活史中難以產生的，所以他們一向欠缺對自然的尊重（他們只尊重上帝和人，連上帝也擬人化了），直到今天問題發生。所幸今天他們終於懂得要尊重自然——地球了。然而所付出的代價太大了。做為中國人，應該為此驕傲，也應該為此慚愧。因為我們擁有這份寶貴的遺產太久了，但是忽視它也太久了。我們並沒有好好運用它來整理自己的生活環境，以致污染公害的問題也考個第一，而始終未見徹底的覺悟。

今天，博覽會找到的路——通往自然之路，原是我們走過的，他們可以說是中國文化的傳播者，他們正在做的，原是我們早該做的，而且是該做好的。

五月四日史波肯觀察報刊登了一幅漫畫叫做：「至死都做你的一部份」（Till Death Do Your Part），畫中新郎是「人類」，新娘是「人類的環境」——「自然之母」，他們倆在七四年的博覽會結婚，誓言是「至死都做你的一部份」，這該是「天人合一」的現代式——最佳的註解了。

史波肯做了什麼

因此，史波肯博覽會雖然是個迷你型的博覽會，卻是很重要的一個。為自己，經過整建後的史波肯河區，露出它原來的面目。佔地四十公頃的淺灘、島嶼與瀑布間已成花木扶疏、飛瀑流泉相映成趣的人間樂園了。史博會當局對會場的整建要點是：

大會的標誌。

史波肯出產的六角形石塊。

（一）尋出自然環境的特點，以人造環境表現之、與之配合，提示人們與自然諧和相生之道。

（二）儘量保持野趣天成的自然面目，減少人工造作，提示人們回顧自然原始的生氣與美麗。

爲別人，更提供了一個研究環境問題的實驗場所。展示差不多全與都市計劃、保護天然景物和控制污染有關。研究的課題包括水、能源、固體廢物、空氣、殺蟲劑、噪音、輻射和人口成長等方面。也有介紹太陽能利用，水的再循環以及新型蒸汽和電動引擎等方面的展示。會中不斷邀集環境問題專家，分別研討人口控制、再循環、自然資源、能源危機等論題。

展覽會人士說，世界性的能源危機並未使這個環境研討會遭受挫折，能源危機反而加添了另一項待解的課題：如何在不損及環境的過程中克服能源的短缺。

史波肯不能預測這次博覽會能收到什麼程度的世界性效果，但是它至少說明了一件事實：一個城市，肯想肯幹，尊重專家，就可以徹底改善它的環境。

大會的六角形標誌

作爲大會的標誌是一個六角形的幾何圖誌，中以三線條，把六角形劃分成三部份。一部份爲白色——代表新鮮的空氣，一部份爲藍色——代表清潔的水，一部份爲綠色——代表自然中的植物。當然，爲環境問題的博覽會，這徽誌的設計是很成功的。

對於這徽誌，個人還有一項有趣的發現和解釋。

我在史波肯發現當地出產一種石塊，其切面呈六角形，有的很規則，有的不規則，非常美、史博會也採用它來佈置美化景觀，這種六角形的石塊就是當地環境中的特色，被設計家們抓住，被環境研究專家注意到了。於是徽章以標準的六角形製成。大會的建築構劃也以六角形所分割成的正三角形（六○度）爲設計基準。在大會的規定下，各展館建築外型皆由大會統一設計，以六角形、三角形的基形爲變化基準，而且限制使用的色彩是白藍

由空中鳥瞰中國館。

綠，不得如過去博覽會中那樣，各展館爭奇鬥艷的發展建築。因此自然環境與人造環境在六角形的特色中互相契合了，這說明了環境設計家重視自然存在的事實，成爲發揮自然特色順應自然特色的美好範例。這也是史博會的一大成就。

史博會的參展國及展館

參加展出的國家共有美國、蘇俄、加拿大、中華民國、菲律賓、西德、澳大利亞、日本、韓國、伊朗、墨西哥等十一個國家。另外還有通用汽車、福特汽車、奇異電器、柯達、貝爾電話等工商業巨擘，參加展出，各自提出維護環境的構想。

美國館：是會中最宏偉的建築，爲十四層樓的圓錐形建築；是由鋼纜支持的一個玻璃纖維半透明罩蓋。場內設有「環境行動中心區」、「環境消耗者區」、「環境問題區」的展示。垃圾處理的展示，予人印象最深。還有，在全球最大的銀幕上放映一百八十糎電影，以「天人合一」爲主題。

美國的黑人館，展示甚爲奇特。展館人員全是黑人，展示美國白人對黑人的歧視控訴，以天眞坦誠的態度，批評美國的錯誤。

附帶也提一些題外話，讓我們了解部份美國人士對史博會不同角度的看法。即史城當地部份人士對史博會卻採取反對的態度，原因是：外來太多侵擾會破壞當地環境的安寧，和人民的生活秩序。他們對外來參觀者所可能帶來的生意上賺錢的機會，亦大半置之不理。從這裡可見美國人執著於生活環境保持之一斑了。

蘇聯館：是最大外國館，介紹蘇聯的科學、工業、政府及人民如何合理利用生態環

境、自然資源。特別是對沙漠地區開發成就的揭示。

加拿大館：利用樹木廢材設製多元性的兒童遊樂設施。

中華民國館：是一個呈扇形開展，前低後高的白色建築。在總會場第四號場地，佔地一萬一千五百平方英尺，左鄰爲美國館，上有空中纜車經過。展館基形是大會根據六〇度角的發展向度設計的扇形館。館壁有我製作的〔大地春回〕浮雕。（見大地春回資料）表現中國人的環境改善理想，展出主題爲：以倫理民主科學顯示中國人的生活理想，以中庸之道求取與自然環境的和諧。介紹方式以組合式電影放映及放大照片爲主。

日本館：以迴旋活動畫面介紹其生活方式、自然風景以及環境改造的成就，並佈置了一個日式花園供遊賞。

華盛頓州館：是史博會中具代表性的展館，用古銅色玻璃和花紋混凝土建造的楔形優美建築。館內二千七百個座位的大劇院是各種表演藝術的中心。觀眾可沿著三層峭壁似的牆坐著，觀看一部「適當其時」的電影。說明人類應該及時改善由早期技術所產生的環境問題。一方面可從環繞的側鏡裡欣賞西北部太平洋沿岸的壯麗景色。此番設施將成爲永久性的會堂和歌劇院。

其他各館的展示亦都以環境的重整爲主題。陳列其生活中的重要藝品、介紹文化遺產、古物、民俗資料、藝術創作、音樂等。

福特館特別重視自然景態的運用，有廿四呎高的戶內噴泉，開闢蜿蜒曲折的森林小徑。

柯達館有利用空氣壓力支撐的氣泡戲院來放映、展示對未來環境建設的介紹。

其他還有太平洋西北印地安中心、摩門教館、蒙大拿和愛達荷等州館，不及詳述。

史博會的遊樂設施

娛樂和遊戲是相當受重視的，而且若干娛樂設施是準備永久使用的。耗資一千一百五十萬美元的美國館就是一座戲院兼展覽的綜合體。而華盛頓州館內也有一個二千七百個座位的歌劇院。有了這些高水準的視聽設施，娛樂和休閒的水準就相對的提高。在半年的會期中，日夜都有多種娛樂節目在進行著。娛樂設施也是環境建設中的一大環節。它不但要有鬆弛精神身體的功能——對健康有所裨益，而且要具有相當的啓發性，其可視爲一種教化的工具，激發想像力、創造力。而且，它的設置必須考慮到如何與環境配合，利用環境

特點。像「河航冒險」——乘坐博覽會遊艇做個輕鬆的水上旅行，沿著風景優美的河道上航行史波肯河。還有「天空遊獵」，遊客乘坐明亮的高空吊船，可以滑過博覽會的上空，觀賞會場全景，也可以直接駛入河谷，穿越史波肯河中瀑布的水浪。此外會場中亦以簡便特製的人力三輪車做為部份載客的交通工具，此物不會污染空氣，沒有噪音發生，在一切機動化的交通工具中，它令人覺得親切別有風味。踩車者是好嚮導，無形中，這種極具中國況味的東西也成為一種消遣賞心的工具。總之，娛樂設施的設計亦密切地配合著大會環境主題。

您所喜愛的未來是我們所關切的

在史博會上，中國週是從十月八日到十三日，為了慶祝光輝的十月，有國內的國劇團和特技團前去參加慶祝活動，此中國週亦為史博會的高潮節目之一。

隨著中國日之後，就漸漸接近史博會的尾聲了，十一月三日，就是閉幕日期。在此時此地，對一個曾經參與其中工作的我來說，看它開幕，看它閉幕，實有一番說不出的告別滋味；充滿感激與依依不捨以外，就是：希望再次見到這樣充滿關切與憂慮的博覽會，不論是在那裡、不論規模大小，為了人類的前途，無論如何它總是值得的，史博會不會是最後一次。假如每個地區的人都像史博會那樣說：「你所喜愛的未來是我們所關切的」（The future of those you love is our concern），我敢說：人類的希望無窮。

原載《大地春回》頁6-11，1974.10.9，台北：楊英風事務所
另名〈追記——認識史波肯世界博覽會〉載於《眾利》第2期，1975.2.1，台北：眾利投資股份有限公司
摘錄文章另名〈人類屬於地球〉載於《宇宙光》第2卷第1期，頁27-29，1975.1，台北：財團法人基督教宇宙光全人關懷機構
另載《景觀與人生》頁56-63，1976.4.20，台北：遠流出版社
《楊英風景觀雕塑工作文摘資料剪輯1952-1986》頁62-64，1986.9.24，台北葉氏勤益文化基金會
《牛角掛書》頁62-64，1992.1.8，台北：楊英風美術館
《楊英風六一～七七年創作展》頁113-119，2000.12，台北：國立歷史博物館

爲改善人類生活空間而努力

口述／楊英風　　記錄／廖雪芳

每個人一生中都有許多影響他方向的事件。對我而言除了個人決心之外，便深深感到「環境時刻影響人」這句話的眞諦；就像萬物生長於大地，花草走獸各有一定生存秩序一樣，無論人類文明發展或個人行爲、性格之形成，都與環境有密切關係。這種大宇宙的理念

〔自強不息〕為國內首次建築與美術結合的作品。

是中國傳統文化的特色，也是數十年來我旅行、創作而得，以至至今一直成爲支持我工作及生活的信條。

四十九年前我誕生於山明水秀的宜蘭，自小父母經商在外，由外祖母撫養長大。或許是爸媽很少在旁關照的緣故，使我經常將自己浸淫於自我興趣的事情中，畫畫、泥巴、雕木頭，很自由也很獨立地玩兒。

小學畢業後很幸運地，我跟隨父母來到充滿文化氣息的北平。從樸實的山城到這處處負荷著四千年歷史錦囊的故都，我那幼小的心靈是那樣眞實地被開啓了，深深驚訝於這一切的龐大、文雅和豐富！儘管未能眞正體會中華文化的偉大，卻也耳濡目染地受到薰陶；於是童年時塗抹、玩泥的那分情緻，便被培養得日趨強烈而濃厚了。那時學校裡有二位日籍美術老師，一是雕刻家寒川典美、一是畫家淺井武，他們看到十三、四歲的我對繪畫和雕塑竟如此沈迷，就利用課餘時間指導我各種技法和觀念，爲我打下素描基礎。由於家庭情況富裕，在北平的家中，我擁有很大的畫室和雕刻室，經常竟日沈湎其中不知時間的飛逝。

中學畢業時，本來投考雕塑系，但爸媽卻爲我選擇了日本東京美術學校的建築系。現在回想起來這眞是一項關鍵性的明智抉擇；因爲美術學校的建築系，不同於其他學校的建築系，學生從繪畫、雕塑、美學觀念上入手，目的卻在解剖建築空間，改善人類環境。在

當時一般建築，多偏重經濟觀點，以為建築師蓋房子，只需堅固、便宜即可，毫不關心屋子裡面是放置東西或居住人的觀念。我們總算能從這美術學校的建築系中，領悟到建築必需關懷人性與環境，並以美學為基礎。這點概念機會製作台中日月潭教師會館的大型雕塑，完成了〔自強不息〕這件國內首次建築與美術結合的作品。接著為避免自己一輩子在雜誌社中打轉，下定決心放棄豐年雜誌的優渥待遇，專心致力雕塑製作。

民國五十一年，我被輔大校校友選送到羅馬答謝教宗協助輔大在台復校的代表。抵達義大利之後，發現有太多的知識極待學習，便先後又進入羅馬藝術學院及徽章雕刻學校。從北平到台灣，個人本已體會到東西方美學觀點的不同，但未能確定何者才是正確的方向；在義大利的三年，看過那許多流傳不朽的雕塑作品，那古典、人性的尊嚴，以及歐洲雕刻家的不同態度，使我確信東西方是不能也沒有必要一致。西方思想以人為本位，以擬人化的想法來看萬物，強調人為的把握與處理；因此藝術表現說不開「人」的因素，演變成注重真實與效率的文化，及幾何圖形的生活空間。

中國文化以宇宙為整體而非以人為主，在大宇宙的觀念下，人的力量那樣微小，因此人和其他萬物的關係是合作而非統馭；人們瞭解自然之秩序並與其和諧相處，相互發展。在此天人合一的觀念下，中國美術讚美自然，以為花草樹石各有其美，儘量保持自然形態。所以中國的美學是一種平易近人、隨手可得的生活美學。中國固有的這種觀念，促使我從生活所及中去找靈感，依自然本質去創作。也因此每次外出旅行，我都就地取材，利用各種的特殊材料去創作適合當地環境的雕塑。而因為我本身是東方的、中國人，無形中也流露出獨特的自家面貌。東方與西方實不是油畫與國畫的分別；每位中國人並不一定能作出中國的東西。如果他的觀念及學習過程完全得自西方，作出來的，也未必就是西方的風味。這還要看個人的覺醒與選擇如何！

楊英風　巨浪　1964　陶

　　滯留羅馬期間，我儘量客觀地去認識西方文化，並與北平作一比較。羅馬的銅鑄廠技工技術很好，因此我作了不少線條表現的銅鑄作品；題材上則因懷念祖國家園，因而充滿一種孤寂的情緒，如有感於中國災難的〔巨浪〕雕塑及表現宇宙觀的陶瓷〔悟〕等都是這時期的作品。

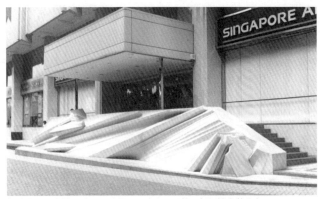

楊英風　玉宇璧　1971　大理石、水泥、鋼筋　新加坡文華酒店

　　回國後，我來到日夕夢想的花蓮，加入榮民大理石廠工作行列。仔細觀察這塊尚保持原始風貌的山地，尋找任何有特質的景態，觸摸每一塊挺拔的岩石。我告訴自己，應該全然放棄過去室內的狹隘技法，以未來整個中國雕塑發展為目標；因而著手利用花蓮大理石的自然台灣特質，塑造一系列太魯閣、太空行、大鵬，及寬達二百公尺、高十五公尺的花蓮機場的景觀雕塑等。在義大利時，我原感受到國際藝壇有種沈悶、不定的低氣壓，彷彿某種劇變即將到來。直到一九五九年奧國雕塑家卡普蘭在維也納的採石場，首先揭櫫景觀雕塑的觀念，以至十餘年來蔚為一股熱潮普及世界各地，及至我無意間從花蓮開創同樣路途以後，我才了解那股劇變是什麼。

　　目前國際間環境與景觀配合的構想，是西方領悟東方生活美學的起步，這個起步，更打破以往純粹美學的觀念，結合起雕塑家、建築師共同為改善人類生活空間而努力。國家純粹美學的觀念原由西方傳入，今日西方已有所覺悟，而我國藝術家反執著此一觀點，這實在有待改進哩。

　　多年來從台灣、新加坡、美國到黎巴嫩，無論我的作品置於何處，「中國性」與「地域性」是我的二個原則。中國性指以中國文化特質為根底，表現出東方的造型與思想；地域性則指配合作品當地的材質、民情、自然環境等，使其真正適宜且美化當地。而每次，當我進行創作、或回顧自己四十九年來的人生歷程時，都再次感到宇宙中萬物欣欣向榮的偉大和諧及大環境予我個人的督促與造就；若非機運及個人環境所形成的決心，怎會有今日的我呢？

原載《藝壇》第82期，頁19-26，1975.1，台北：藝壇雜誌社

純樸的美是無可抗拒的

口述／楊英風　執筆／劉蒼芝

純樸的美是真性真情的流露──不可抗拒

我們甚至可以大膽的說：純樸的美是不可抗拒的美！「不可抗拒」，在這裡並非意味著它有什麼巨大的震撼力使我們驚懾。而是，我們根本不會想要去抗拒它，去摒棄它，去害怕它而形成的「不可抗拒」。我們會想去抗拒一個嬰兒清純的微笑嗎？我們會去抗拒晨光中荷葉上的露珠所給予的感動嗎？不會，是的。因為它們簡單、明白、樸實、坦誠，可以接納任何人，及被任何人接納。

雖然，人類是從簡單進化到複雜的動物，在基本的天性上來說，人，還是容易親近單純、樸實的事物的。因為單純的事物，較易顯露它的「真性」──真面目，使我們免去猜疑和度測的不安，而立刻與它接近融和。單純的事物也容易表現它的「真情」──真質地，使我們忘記驕傲和自大，立即與它交感。此外我們愛一個事物時，總是想去瞭解它。純樸的事物，往往毫無隱瞞，使我們一覽無遺，一看便瞭解，根本無需耽心什麼，所以很容易使人去愛它。基於這種種原因，純樸遂造成它的不可抗拒的「力」與「美」。

當我們放眼望去，自然界的山、水、木、石、花、鳥，無時不在吸引人的愛戀與讚美，它們無一不是極其單純樸實的景物。

與純樸相對的，是複雜虛飾。複雜是「多樣多量」，虛飾是「表裡不一」，都是美的大敵人。

「多樣多量」使人目不暇接，喘不過氣來，容易混亂，抓不住目標。遂造成對人的「壓迫感」、「緊張感」。譬如，我們上街，街上車多、人多、名堂多，一會兒是快車道，一會兒是慢車道，一會兒上天橋，一會兒下地道，一會兒紅燈，一會兒綠燈，您看，誰不會緊張，提心吊膽？

「表裡不一」，使人不敢相信，摸不著邊際，費心猜測，保持距離，正如我們隔著面具看人的感覺一般。

因此，複雜虛飾使人慌亂，格格不入。

環境的美化不可忽視這方面的考慮。

我有一位朋友，是一位很喜歡佈置家庭環境的風雅之士。可是效果往往適得其反。他家中客廳的地板有紅、藍、白三種顏色，壁紙是大花大綠的貼滿屋子，更妙的，是把椅子也配成五顏六色的。牆上掛的字畫、名畫倣製，琳瑯滿目。當我往沙發上一坐，他所豢養的「愛犬」；鬆獅狗、北京狗、臘腸狗……全來向我朝拜，在腿邊嗅來嗅去，使我不安極

了。說句玩笑的話：我不知道自己到了什麼國度？及來做什麼？這眼前的花花世界，直使我目炫神搖。

常常，我們有心，有能力，想美化環境，就猶恐不及的把貴重的裝飾品、傢俱堆得滿屋子，要不，就先把客廳弄得像酒吧，像個遊艇的艙房，這是很可惜的醜化，並非美化。

在美國，現今的環境美化趨勢已不講究排場，及濃重的裝飾了，特別是年輕的一代。大家可以看見他們的所謂嬉皮文化，從衣飾到住屋，無一不是力求簡化、隨便，當然，他們的不修邊幅，也形成另一種髒亂的形態，但是，其中亦可見他們的用心；從極度的浮誇裝飾的環境裡走向單純粗糙的生活的強烈慾望。他們終於也感覺到：複雜虛飾的陳設，使人窒息、埋沒人性。當我看見一對美國年輕夫婦在客廳裡只舖了四張「榻榻米」，上面吊下一隻自己手糊的燈籠時，我實在覺得暈黃的燈光使客廳美極了，乾淨、俐落、坦實，我覺得不必跟他們說話，就能瞭解他們。

事實上，純樸也是東方文化的特質。尤其是我們中國，先人總是告訴我們要尚儉廉，戒奢華等等。近年來，由於我們的經濟漸趨繁榮，生活方式也儘量模倣西方人的紋飾浮誇，大有忘本之勢，實在可悲。其實，按世界潮流的趨勢；尤其是在當今嚴重的經濟危機下，大家已不以複雜虛飾為榮，而以純樸無華為高尚呢。特別是西洋人早已覺悟到東方文化中純樸特質的可貴，而大力追求之。假如我們連「純樸」這麼屬於我們文化本質特點的事，都要反過來求諸「野」，不是太可笑了嗎？但說真的，現在，這方面我們還真是非向他們學習不可呢。

映著紅霞的夕陽，伴著微風，掀動米黃色的窗紗，洩到湖綠色的地板上，木質無漆色的沙發坐椅前，木質無漆色的矮茶几，奉一杯清茶，望一幅輕煙淡水的字畫，是「一番心境」，也是「一番環境」。

生活環境的「純樸美化」，無分貧富都可以辦到。對於經濟能力稍差的人來說還是必要而合宜的。不要花什麼錢，到山野中去找幾塊石頭來，放在小小的門階邊，讓它伴隨幾株青草就夠人回味了。只要用點心思來環視一下您的四周，您會發現：一株乾枯的「湯團花」，斜立在一支粗糙的陶瓶中，放在書桌前的這麼一個簡單的動作，就可以使書房生色不少。

在日本的京都，有一個受世人注意已久的庭園（圖一），龍安寺的庭園，喏大的庭園裡，沒有花花草草、假山、水池什麼的，您可以看見，只有兩頭堆置的幾塊石頭，以及旁

圖一　京都龍安寺的庭園（2008黃瑋鈴攝）

邊用白色細碎石舖襯在地上的整齊密排的紋路。就這麼簡單清純的陳置，就成為博得世人一致贊譽的名園。這種純樸的美，多麼清冽甘醇，當你注視它，會不知不覺被引導到一個深遠寧靜的世界；那個世界有無盡無止的「美」。當然，站在宗教的立場，他們認為這也是追求一種「禪」的境涯。足以使人「無為」、「頓悟」，以及參悟人生真義。

絕對不是我在自說自話；這種「純樸美」的安排法，實在是學自我們中國的——我們漢唐時代的文化。據說整個京都，都是我們中國來的專家建造的，當然日本的皇室也直接監修建造。如今它古樸純實的風貌，已成為觀光勝景，令人低迴不已。

特質的美是尊嚴的放射——令人肅然起敬

「這個女孩子，美是美，但是沒有個性，跟明星一樣，千『面』一律。」我們常常聽到這樣的批評，是老生常談，但也意味著沒有特性的美是沒有什麼尊嚴可說的。說穿了，人是喜歡新奇的動物，同樣的高鼻子大眼睛看多了，也就沒意思了，甲的美跟乙的美完全相同，那也就分不出甲乙來了，更顯不出甲乙各自的尊嚴。認真說起來，沒有尊嚴的美，就是沒有靈魂的美，虛有其表，不能算是「真美」，人如此，物亦如此。

為什麼說特質的美是尊嚴的放射而令人起敬呢？因為所謂「特質」就是別人所沒有的、獨一無二的，它所反映出來的美，除了美以外，還有其他的意義，能代表自己的一切，能說明自己的一切，能建立自己的尊嚴。這屬於自己的「特質美」，雖也學不去，偷不去，怎麼不令人另眼相看而肅然起敬呢？此外，特質的美，只尊重自己的條件之下所發

現，所表現的美，自己懂得自重自尊，別人還會不尊重你嗎？

說到環境的美化，也是同樣道理。看見人家的怎麼佈置，很簡單嘛，如法泡製不就跟人家一般美了嗎？然而因襲出來的美，並非自己的美，而是人家美的翻版，絲毫沒有自己的感情在內，只有使自己美得俗氣、無個性、無尊嚴。甚至是無知和愚蠢。因為沒有站在自己環境的條件和立場來思考，沒有尊重自己的天賦的特質，光是模倣的美是沒有份量的。

特質的美，至少還有一層明顯的意義——是創造的；不是模倣的，有自己的心血和意志在其中，是不容隨意改變的。

在我們的生活環境當中——要美化自己所有的空間，先想想自己的生活習慣，自己的好惡，自己的能力，自己的特點等等，然後再根據這些衡量，去設計一個有特殊氣氛與格局的環境，千萬不要猛抄設計雜誌，或者別人的構想。如此美化出來的環境才是適合自己生活的環境，才能充分代表自己的尊嚴。尤其是，在現代這個極端物質化、機械化的社會裡，「標準化」的運動（就是物質規格品質的標準化，方便商品的推銷與流傳）已使社會面臨「特質」、「特點」消滅的危機，一切顯得刻板無趣。提倡特質的強調，又是成了今天國際間的時務與趨勢。

從歷史的角度看來，特質的美才是永久的生命的。在時間的淘洗下、空間的變遷下，還能流傳後世的，也唯有那些含有特質美的事物。

在照片（二）中，我們可以看見一個立於水池中的雕塑造型物。因為我個人是雕塑與環境造型的從業者，我就舉這個例子來說明特質美，大概比較貼切些。

這是一件亨利‧摩爾（Henry Moore）的作品。它是英國籍的雕塑家，如今名滿全球。這件作品是放置在一個公眾能接觸到的環境中（紐約林肯中心），所以它不單純是藝術品，而是美化環境的要素。

這件作品基本的造型是從人體變化而來的，雖然我們已經很難看出它屬於人體的寫實的面目。亨利‧摩爾做了很多同類的作品，他也因此而聞名。因為這類的作品所流露出來的是極其具有特質，而突出於東西方藝界的。

我們都知道西方的藝術傳統素材，都是以人體為主的，不論是繪畫、雕刻，都以人體為出發點，他們可以把任何東西比擬作人體。這一點跟我們東方以大自然為出發點是完全不同的。人體美的表現既是西方藝術表現的特質。亨利‧摩爾就尊重這種傳統的特質而秉

圖二 紐約林肯中心亨利・摩爾的雕塑

承之。但是，可貴的，不只是他的秉承，而也是他的創造。雖然有千萬人雕塑人體，但是沒有人像他那樣的作法：把人體簡化、變形，甚至穿洞。他創出了獨一無二的人體雕塑的新境界，這種境界的參透，已使他的作品價值與意義超出了人體的極限，而達到渺無際涯。這創作就是他的特質，創作與他是彼此相屬的，別人就是敢模倣也沒有意義。

在他這種以粗糙又打洞的石頭來表現人體的手法中，事實上是他悟出東方「道」與「自然」的結果。他神會了東方的「透空」、「留餘地」的美學與哲學觀，而懂得把他的雕刻「透空」，使生命流動起來。這一「空」的進入，是他的突破，是他的獨悟。使他在石頭上，表現的不再是單純的人體，而是從人體出發所透達的一個「宇宙」，一個「自然」。這項特質的成就，使他獲得曠世的尊敬與英名，建立起萬世不朽的尊嚴。

順便值得一提的是，摩爾的雕塑，絕不只是一件雕塑而已，他的作品通常都放置在公園，都市廣場中，跟人們的生活環境緊密的結合在一起，而成為強調環境特質，美化單調空間的要素。他很討厭把作品放在畫廊裡，慘淡的燈光下。

近代西方都市中，摩爾和他的雕塑，為他們的環境美化所做的努力，非常重要，也非常偉大。他作品的「特質」，所閃耀出來的光輝，使四週的環境美得鮮活，有意義。他獨一無二的美的尊嚴，震撼了當代，也震撼了未來的世紀。

原載《正聲月刊》第198期，頁15-20，1975.1，台北：正聲出版社

明日的腳步

——踏著史波肯的跳板‧跳回通往自然之路

　　從機艙望出，萬道金光從雲的那端四處閃射，燦爛耀眼得很。一九七四年，五月中旬，我飛離華盛頓州「史波肯博覽會」（圖一）回台灣。五個鐘頭之後，當然已經飛出了新大陸的上空。然，在腦海中所歷歷映現的，在雲海裡所隱隱閃現的，仍然是新大陸史波肯會場上那些要人感動一輩子的事物。它們似乎向你說：明天就在這裡，明天就是這樣走出來的。

　　像「帳篷汽車」的設計，正如我所知的，就是汽車後面可以張開一個大大的帳篷。當汽車把我們載到海邊、森林、原野，可以隨遇而安，在那裡露營、野餐。帳篷擋風、遮雨，讓我們享受一番舒適的野趣。這帳篷不是我們習見的那種童軍帳篷。它們有的像一個圓形的小舞台面，裡面可以擺設餐桌、睡床、運動器械，和身歷聲唱機。夜裡，微風輕捲薄紗的垂幕，可以看見星星。有的，折疊起來似一個坐墊，撐開，有很尖銳彈性的斜面，簡單，輕便又好看，像森林的蜘蛛，隨便結成的網子。甚至，連摩托車也不甘示弱，撐起紅色的三角帳幕，堂而皇之的添列為天地之驕子。

　　凡此種種帳篷的設計，無非是用盡苦心促使人們喜歡到野外去過短暫純樸的自然生活，暫離都市的喧囂和蕪雜。汽車，是生活中重要的工具，它也背負起這項責任。

圖一

圖二

圖三

圖四

「露天劇場」，這可不是像古希臘和羅馬時代那樣宏偉壯麗的露天劇場，不可以在裡面鬥獅子。它只是青草地上，用木板圍成的坐臺，孩子們三五成群的遊玩其間，成人們聊天、發表演講、或是只坐著看別人玩耍都美妙無比。小型的戲劇音樂發表會可以自由佔據它，較大型的就搬到它前面的舞台上去活動。人們腳踏青草，身坐木板，眼望藍天，或睡或臥，耳聽八方眼觀四面，自由自在，一切，原來可以這麼簡單。

孩子們拆散了電動火車，玩壞了洋娃娃，跑到這個「大怪物」（圖三）中來溜滑梯倒是挺新鮮的。這隻東西，是大象嗎？不像。不過孩子們的圖畫中常常有這樣的怪物，他們才見怪不怪呢。它整個身體是用廢棄的木材片釘補而成的，木片很粗糙，沒有油漆、形狀不規則。頭上用樹枝連綴起來的角，像堆木柴。只有那像舌頭又像象鼻子的滑梯部份，是刨光的，否則會劃破褲子。這些粗糙的玩具，沒有修飾賣弄，儘量保持材料原始的面目。看來似乎每個孩子拿起木板釘鎚就可以自己動手做成的。這些木製動物比電動玩具更易使人發笑吧。

玩累了，往這「圓木頭」（圖二）上一坐，不是挺舒服的？可以研究一下木頭的年輪和花紋。山上的伐木工人不是也就這樣把木頭當椅子嗎？再說，街道上那些「寬大的椅子」（圖四）還可以讓孩子們躺下來呢。旅行者也可以把行李放在上面，椅子在城市中是很重要的設置，在這方面史波肯做得很好。

圖五

圖六

　　這間「小商店」（圖五）和一間像小亭屋似的「展覽館」（圖六）也是；沒有鋁門窗，沒有鋼筋水泥，也沒有玻璃、粉牆什麼的。就只有木頭、木板、木塊、木柱、木樑、木條，簡單樸實，內外一致，又回到有巢氏造屋子時代似的，令人倍感親切與自在。那些樹木的紋路和皺皮，充分透析著生命的痕跡和力量。那是人們久久未能觸及的，也行將遺忘的。

　　這些照片中所記載的事物，似乎有著共同的意向；它們是那麼強烈的要把「人」還給自然，要把原本屬於自然的，也還給「自然」。它們要返璞歸真，要用最簡單最純一的本質來讚美生命、表現生命。讓事物自身的生命痕跡來說明自己，而不靠外加的裝飾和改頭換面。

當飛機降臨時

　　同過去每次一樣，當飛機降臨時，總是異樣的激動。從機艙再望出，果眞是思念中故鄉的天空。但，隨著璀璨彩霞的消失，那照片中美好事物帶給的欣喜也消失了。畢竟那是人家的，而我們自己的呢？爲明天，我們想過多少？……迎面的塵霧，灰暗雜亂的建築，令我不禁深深顫慄、愧疚。做了半生藝術工作，爲這片土地到底做了多少？

　　只要多看一眼，就可以感覺到的：交通壅塞混亂的街道、高低雜陳的粗糙建築、千遍一律的公寓住宅、阻擋視線的笨重天橋、五花十色的戶外廣告牌……作爲一個首善的都市和文化大國，這些生活環境中觸目驚心存在的事物，是否顯然不合宜，不調和？

　　不是說西方人什麼都好，外國的月亮圓。事實上，產業革命後他們也曾大錯特錯；他們把自然據爲己有，無限制的割取它那向來不及生長的部份，用科技摧殘自然的生命，視地球爲玩弄指掌中之物，任所欲爲。直到都市變成幽谷，空氣變成毒氣，海水足以殺死魚類，輻射塵扼殺了土地的生機。人們似乎從中獲得了高度的享受，但是卻付出了可怕的代價。現在，他們已經開始反省，在檢視那些過去的腳跡，在破損的環境裡尋覓重建清新的生活空間之途徑。七四年五月四日——十一月三日美國華盛頓州史波肯的博覽會，就是爲

此舉辦的。它事實上就是一個立體的環境檢討會，要設法彌補過錯，挽救自然和人類自己的生命。

當別人已做大幅度根本的反省之際，我們仍然在重蹈過去的錯誤；移植著別人的過失，以爲與西方人相似的棟棟高樓平地起就是進步繁榮，以爲亭臺樓閣，紅牆綠瓦遍佈就是文化的表徵或環境美化。當然，這些年來，我們並非什麼都沒有做，問題在始終沒有把方向弄清，愈做反而差誤愈大，生活環境就愈雜亂無章，毫無特色。

這次，我參與了史波肯博覽會中國館的美化工作，眼見別人對生活環境研究的努力，實感這是個藝術工作者也不得不關心的課題，雖然我知道我所能涉及的非常有限。

生活空間的開發原則存在於自然萬物的生態原則中

過去以至現在，經常有人問起：我們目前的生活空間既然如此，應該如何改善？我總是舉以下類似的例子說明一個改善的觀點和立場。

譬如，自然界的植物，並非每個地區都生長得完全一樣的。在美國生長的很好的花草，移植到台灣來，它不一定能生長，要是能生長，它必然本身起變化，來適應台灣的氣候和水土，這時候它已經不是原來的美國花草了，它一定要變成當地的東西才能存在。因爲台灣有它的天然環境條件和特點，所有的生物都直接間接的受它的支配和影響。再如北京狗，初到台灣，定然不太習慣，但是它的下一代就會習慣，毛皮形狀必然不同於第一代，甚至它的性情都會改變，它必須適應亞熱帶的氣候，才能生存，因此它自己的生理機能構造會做適當的調整。在礦物方面亦然。在地球形成的時候，地球的地表、地質、壓力、熱力各地區都不盡相同，其礦物亦各具特點。如大理石，大陸的白大理石中的花紋，其中有很明顯的山水紋路，正如同國畫中的山水，是大陸山河自然生命力的暴露（當然，反過來說，畫家也是抓住這種生命力表現的特點來作畫的）。台灣的大理石，花紋雖然有，但是較粗糙，層次是混合狀的，由淺入深很均勻。日本的大理石，花紋、顏色就排列得清清楚楚。從石頭推及文化的特點，亦大致與地理氣候、礦物、植物，產生密不可分的關係。像希臘的美術，人體雕塑非常發達，成就非凡。因爲希臘的大理石，細膩光滑，溫暖的白色中帶點黃色，很像人的皮膚，很適合雕刻人像。

從北方到南方，人們住屋的屋頂的變化是有趣的例子。北方的屋頂多半是平直厚實的，因爲北方乾燥雨水少，天氣冷，厚屋頂可禦寒。慢慢到了南方，屋頂就漸漸輕薄並且

圖七　　　　　　　　　　　　　　　　　　圖八

翹起屋角來了。因為南方雨水多，屋角上翹可以防雨水亂流瀉，南方天氣熱，薄屋頂容易散熱，翹屋角看起來輕巧涼快些。這是人們順應自然的結果，在沒有空氣調節器的時代，人們就這樣來處理生活空間，促進生活的舒適。凡此種種例子，說明無論植物、礦物、人，都深受其身處環境的影響，而各具特點，各不相同，也因為如此，世界才變得多彩多姿，文化才形成各具其態的本質。因此，從這裡看，台灣生活空間的開發或重整要站在什麼立足點上，就十分清晰了。我們應該尊重自己的天然環境的特點（包括優點及缺點），對氣候的、生態的、歷史的、人文的、地理的等等諸種必然因素予以審視，而不是一味的移植或模倣。移植或模倣將消滅自己，將違逆自己的自然環境。

生活空間的尊嚴

　　非洲許多獨立不久的國家，其生活空間的建設純然是西歐生活空間的直接移植或翻版。他們主要對外城市的建設雖然富麗堂皇，但是除了人種、語言、服飾等若干特性的保留外，你甚至無法分辨身置何國。這顯然是西歐人殖民政策的遺影，如不及時自覺，這許多獨立國不過是一個地理名詞而已，毫無獨立的尊嚴或實質可言。

　　在生活空間的建設上，集合別人所有的「美」並不能造成自己的美，反而會造成愚昧的醜。屬於有尊嚴的空間；應該是根據自身環境條件的反省，誠實地表現自己的特點，從過去、現在、到未來，都有一系列推展的計劃所建設出來的生活空間。如此必然造成與別人不同的，別人沒有的，並切合自己「精神」與「物質」環境兩方面需要的生活空間。當然在發展中，難免要參照外國人的優點，但是終究要把它消化成適合自己吸收的東西，合而構成統一的、獨特的、自主的個性，才足以象徵一個城市甚至國家的尊嚴。明日的生活空間必須有這樣的尊嚴。

踏著史波肯的跳板跳回自己的路通往自然之路

　　讓我們再回到史波肯博覽會的照片上。

圖九　　　　　　　圖十　　　　　　　圖十一

　　這是一個「人工瀑布」（圖七），在加拿大館區。全是由加拿大天然的石塊堆砌成的，在粗糙的石面上，石頭也有它的故事，它的掙扎。西方人再也不磨平它，開始像中國人一樣欣賞它的「皺」起來。但它不是乾乾的，花白的水，從上面流下來，濺濕它，使它流動些，柔和些，就像我們常說的剛柔相濟，動靜相盪。

　　關於磚，是一種古老樸實的材料，我們常常見它，用它，但是似乎從來沒有見它這麼用過吧！用磚砌成一個「圓錐體」（圖八），在圓錐頂端有水流下，孩子們可以伏下身來「洗手」（圖九），和玩水，水量不多，玩起來有趣又沒有危險。這種純樸簡單的玩具也可以成為觀賞的景物。

　　一堵「磚牆」（圖十），一排「磚燈」（圖十一），看起來多麼幽雅、單純。寧潔的燈暈下，人人會想起老祖母說的故事。

　　這是一個高級藝品的「陳列架」（圖十二），您看，架子是箝在一面粗糙的磚壁上。精緻的物品在拙樸的磚塊襯托下，益顯得巧貴。看多了那些百貨公司裡豪華裝修的櫥窗，這面陳設是否有如鄉村姑娘般純潔天真。

　　「菊花與磚塊」（圖十三），自自在在的散佈在櫥窗裡，而模特兒就站立在其中。她們的衣著是綠色與白色，跟菊花與磚塊形成美妙的調和。

　　這些拙樸無華的景物是史波肯的另一面，細心巧妙地幫助史波肯宣揚追尋美好環境的理想。

　　史波肯博覽會和這些景物反覆說明的，就是美國館的一句話：「地球不屬於人，人屬於地球」（The earth does not belong to man, man belongs to the earth）。對於科技文明所造成的錯誤──生態環境的破壞污染，提出嚴厲的警告，痛切的檢討，並且做了徹底的悔改。譬如在照片中，您可以看到「模型裡」（圖十四）有一隻兔子站在路當中擋住一部滿載預鑄房屋的汽車開往山中去蓋房子。可知它們儘量的在各項展示中提示人們回顧保持自然原始的面貌，促使人們欣賞天然材料不經裝潢修飾的美。在明日的世界中，需要這種美，這種關切。

圖十二　　　　　　圖十三　　　　　　　　　　　　　　　　圖十四

在我們文化的傳統中，回顧自然，愛護自然原是一貫的精神本質。「天人合一」的宇宙觀一直是我們所深持的信念。由人們通往自然之路，我們的祖先已經早替我們走出來了。深識中國文化的外國人士，都不得不承認他們從中國文化中汲取了寶貴的營養來助長他們的明日環境重建。而事實上，我們驀然回首，發現老祖宗替我們走出來的路，早在我們的粗心大意中被湮沒在荒煙蔓草中。我們一直興沖沖的追在外國人後面去趕時髦，比裝潢，發展科技城市。他們曾造成的錯誤，我們似乎視而不見，或見而不知。實在，我們如不覺悟，就是在加速的倒退。

史波肯的聚會中，我國也添列為重要的參展國。經過半年的觀摩，應該獲取若干心得，回來思索如何整理自己的生活空間，而不只是在會場上與人共呼：「慶祝明日的清新環境」而已。

史波肯環境博覽會已在一九七四年十一月三日結束了。切盼這之後就是我們反省的開始。環境的整建，不是單獨那一行專家的事，每一行業的專家學者都在其中被迫切地需要著，各人站在自己所致力的工作上來獻身進行檢討，共同研擬通往自然，建立有尊嚴有特質的生活空間之途徑。

我願不厭其煩的再強調；這的確是一塊恰合時宜的跳板，千萬不可吝惜這抬腳跨上去的一步。這一步，我們可以避免錯誤和浪費，而跳回我們自己的路口——通往天人合一之路。在一切還未太遲之前，趕快踏上去，這一上去，就是邁開了明天的腳步。

原載《明日世界》創刊號，頁22-26，1975.1.10，台北：明日世界雜誌社
另載《景觀與人生》頁64，1976.4.20，台北：遠流出版社
《楊英風六一～七七年創作展》頁120-124，2000.12，台北：國立歷史博物館

愛的故事

口述／楊英風　　執筆／劉蒼芝

「美」的第一階段的發生，起於「愛」的第一階段的發生——注意

　　我們的一生當中，除了事業之外，最重要的事恐怕就是「愛」這件事了。有些人，甚至為了「愛」，可以放棄事業、江山。還有，為了堅持「愛」，而放棄了尊貴無二的生命。我們，屬於這個塵世的每個人，不僅是在觀看歷史上的，或現實中的「愛的故事」，我們也是「歷史上的」，或「現實中的」「愛的故事」的創造者。我們無法也無需否認，大多數的我們，在生命的歷程中，都要求過愛，得到過愛，或者，也失去過愛。換句話說，我們都或多或少的有過「愛」的經驗，無論是愛，或被愛。

　　為什麼「愛」是這般重要？這般普遍？這般永恆？

　　簡而言之，因為「愛」的結果，會產生「美」，而「美」卻是生命中、生活中的要素。是人類異於其他動物的表徵。

　　為什麼「愛」會產生美呢？而為什麼我要在如何美化環境的專題中談「愛」的問題呢？各位看下去就會明白。

　　從「愛」產生「美」並非直接的結果，其中的過程，說起來，是十分有趣的。細心的朋友，也許早就觀審到這點。

　　「啊！這個女孩真可愛。」當我們對一位過眼的女子發出這樣的讚詞時，我們最低限度是注意到她了，她的存在，吸引了我們的注意。否則，假如我們心不在焉，根本無視於眼前的事物，就是她再美麗，再可愛，我們也不會發現的。所以，我們可以說「美」的發生，起於「愛」的第一階段的發生——注意。

　　當然，人皆有愛美的天性，從嬰兒時期起，與他的智慧進化到某種程度時，他就會有某種程度的美的要求。他愛看鮮明的顏色，愛聽活潑的歌曲，愛吃甘甜的食物。隨著年齡與知識的增長，對美的要求將日趨強烈。這是人在天性上有異於其他動物的一點。在討論到美的發生時，我們不能忽視這點人類本性的要求與欲望。

　　因此，我們會「注意」一個美的對象。也因為我們的「注意」我們會「發現」一個美的對象。反過來說，也因為他們的「注意」會發現一個「不美」的對象——假如我們的對象是醜的話。故一切的美與醜，均繫於「注意」而生。注意——是美產生的第一階段要素。

　　這時候，我來談談環境的問題。

對於我們身處的環境——任何環境；家居環境、學校環境、社會環境、工作環境等，都是同一道理，我們要先有「注意」，才會發現環境是美的還是醜的。假如，我們的生活環境很美好，不注意，是不會發現的，假如，我們的生活環境不美好，不注意，也不會發現的。

因此，雖然我們在前兩期中曾研討過環境「如何爲美」的基本問題，告知一些環境美的基本因素，因這因素來作觀察美，評論美的基點。但是，這些都必須經由——注意，才會有效果，沒有「注意」，一切的標準都是沒有用的。

拿我們的家庭來說吧！有很多人的家亂七八糟；地上散滿報紙、果皮，牆上掛滿衣服、物品，傢俱東倒西歪。他視若無睹，任它下去，不以爲「不美」，這就是毫不「注意」的結果。他連注意都不注意，也不會發現這是不美的，就更不必說去整理收拾了。對於都市的街道亦復如此，我們常常看見的，街道上穢物飛揚，這都是大家亂丟的結果，大家對都市的整潔毫不注意，對自己的行爲也毫不注意。

所以，「注意」是環境美化的第一步，沒有這最先的注意，根本就不會有美化的行爲。從對「人」的注意，到對環境的注意，道理是相同的。

「啊！她眞可愛，能跟她在一起該多好。」當我們對一個女子生出這種感覺，這種「她眞可愛」的發現就不是跟我們毫無關係的了。至少，我們喜歡她這種可愛，想擁有這份可愛，想跟她這種可愛建立關係。於是，我們會採取行動。想辦法去跟她打個招呼，跟她認識，做做朋友……甚至獲得她的注意和青睞。這時，就是我們進一步的表示——「關心」的開始。因爲，唯有從此關心她，才能更進一步的認識，才能跟她建立更深的關係，才能引發她的注意和興趣。這種關心，跟開始的注意不同，可以說比注意，更深刻一點。我們不但注意到她的可愛，我們也發現我們需要這種可愛。這可以說是愛的第二階段的發生，也可以說是美的第二階段的發生。

對環境亦是如此，我們常在看見電影中一座美麗的花園或華屋時發生這樣的感嘆：如果能擁有這片花園該多好，如果能住進這棟華屋該多幸福！這就是說，當我們發現了這種美好的環境時，想跟這種美好的環境建立起一種新的關係，而不只是作一名旁觀者。

當我們對環境有了關心，環境的美好能使我們歡心，而環境的醜陋也能使我們厭惡了。到了這個階段，就會使我們對環境採取若干改善的行動了。

由「情人眼中出西施」這句話來思考，這又是愛的第三階段的發生，也就是美的第三

103

階段的發生。

因為對她的關心，而生出一種很特殊的情感；她真是無處不美，無處不可愛，十全十美。在我們對她的關心之下，她變成集美大成的象徵。而事實上，她真的那麼美嗎？她真的毫無缺陷嗎？不然，一個人不可能十全十美，她在我們眼中所以十全十美，皆是因為我們對她有「情」，有關心，故成為我們眼中的「西施」，卻無法成為別人眼中的西施。她為什麼會成為我們眼中的「西施」呢？因為我們對她採取了一種「彌補」的行動。這「彌補」使她完美。

什麼是彌補呢？人家說她眼睛小，才不呢，小眼睛是東方女性美的特徵。她的身材太矮小吧！怎麼會，我不覺得，再說矮小有矮小的玲瓏小巧之處。她的皮膚會不會太黑了點？會，不過這樣她才顯得健美。這就是「彌補」的作用，她的缺點，我們會替她找理由來解釋，來遮掩，這就成為彌補。在彌補之後，不美的，變美了。有缺陷的，變沒有缺陷了。完美的西施，於是乎從中產生。雖然這種彌補是個人心理上的好惡改造成的，是心理作用，然而對事卻實在有所補益。此外，在關心的愛下，也會有實質的彌補產生，而不止是心理的彌補。譬如說，我們所喜愛的這位女子，左看右看，憑心而論，是有點胖，我們會給她買直線條的衣服穿。她的臉色實在略嫌蒼白，我們會給她加營養，使她臉色紅潤。這些付諸行動的彌補，就是實質上的彌補。經由這種實質上的彌補，她的「完美」亦產生。

因此，我們可以說，「注意關心、彌補」是愛的三個階段，愛愈來愈深刻，愛也愈來愈完整。換言之，三者，也是美的三個階段，美愈來愈深刻，也愈來愈完整。愛是美的原源，愛的故事就是美的故事。

由此可知，環境美化的最大意義在於彌補。環境缺點的彌補完成，就是環境美化的完成。

不管是人造的環境，亦或是天然的環境，它們都或多或少的有此缺陷的。當我們經過注意、關心的二個階段，發現了此項缺陷，假如由於發現，而不採取修正、彌補的行為，那麼缺陷將永遠是個缺陷，環境的美將永遠無法建立。

當然，環境缺點的彌補，談何容易，它必須附帶著犧牲一般；我們必須犧牲幾個月的香煙錢，和一個可以大睡一覺的星期天，陪她上街去挑選。因為我們對這位女子有了注意、關切和彌補其缺陷的欲望，這種犧牲遂變為很自然、很情願的事。也唯有對自己有所

犧牲，對對方的愛，才能徹底而完整。所以「愛」與「犧牲」是常常連在一起的。甚至有人認為，愛就是犧牲。在這裡，我們可以套用過來，美必須要有所犧牲才能完成，跟愛相同。環境美的建立，當然也要有所犧牲。我們常常聽到這樣的話：不是我不願意美化我們的環境啦！實在是沒有這份能力啦，及沒有時間等等。這實在是推託之詞。而不是沒有能力與時間的問題，而是不願意有所犧牲。眼見門口果皮、紙屑亂飛，就不願意犧牲看電視的時間來清掃一下。庭園中的雜草長了，也不願意犧牲一點金錢買把鐮刀來割一下。由小處看大處，都是同樣的道理，都市所以髒亂，都是大家絲毫不肯有所犧牲的關係。事實上，美化生活環境並不需要大量的金錢作大堆頭的裝飾，（那不叫美化，那是偽飾）而只要我們在日常生活中，懂得不時做有計劃的「犧牲」，犧牲少量的時間和遊樂，可加添多少生活環境中的優美。

從「愛的故事」談起，我們發現「愛」和「美」是一體的兩面，有了愛，才會有美的發現、美的完成。假如我們把環境當作我們的「愛人」或者，我們「愛」的對象，對它付出注意、關心和彌補、犧牲，環境的美化可以毫不費力的完成。

最後，我要附帶提一提的是，如今美化的觀念已經作大幅度的轉變了。金碧輝煌式的美化方式已經成為過去，人們開始講求「小家碧玉」「鄉村姑娘」式的美化方式。特別是在歐美那些物質文明程度發達的國家中，一般人更為厭棄那種用金錢堆置起米的人工美、機械美。公園中的座椅，再也不想採用法國式的捲曲鋼條的座椅了。他們就簡簡單單的把三段木頭綑成一束，直立在地上，就成了一座美好的座椅了。孩子們坐在上面，可以研究木頭的年輪和紋理。他們美化的原則是儘量減少人造的東西而增加自然的東西。

人們整理環境的方式和觀念，也非做調整不可。過去那種貴族式的、宮廷式的「環境美」，早已成為歷史的陳跡。地氈、壁紙、吊燈、上等的傢俱、華貴的建築已經不是環境美化的重點。如今的歐美家庭，最注意、最忙碌的是修剪草坪，移花接木。再不然就是競相的洗刷街道。這些簡單的「美化」，無需花費大量的財力就可辦到，只要我們付出注意、關心、彌補、犧牲的心緒。

我們常常會抱怨現代人和社會的冷酷、無情。這冷酷、無情其實是環境的冷酷無情所造成的。所謂環境的冷酷無情就是我們對環境的漠不關心所造成的。我願意再次強調，環境的美化，不是任意在環境中加深什麼裝飾品就能成為美化。要付出關心和犧牲，跟愛的過程一樣，這樣的環境才能有人性，有溫暖氣息。

　　在歐美的街道上，我常常看到他們用簡單的木板釘起來的「花盒子」放置在商店的玻璃門前，花盒子當中就可以栽植花草，甚至樹木。這種簡單的盆景，代表人們一種心意，一種殷切的關心，給街景頻添幾分秀色生氣。

　　在中國古代人的生活中，人們倒是十分注意、關切自己的生活環境的美化。他們重視在廳堂中掛起一幅字畫，放置一棵盆景，窗外植幾株芭蕉。他們的關心，塑造了中國人的傳世不朽的生活文化。今天的我們，漸漸失去這種關心和「愛」，豈不可悲？

原載《正聲月刊》第199期，頁16-21，1975.2，台北：正聲出版社

山水之樂

口述／楊英風　執筆／劉蒼芝

　　老牌滑稽明星查利・卓別林，曾演過一部叫「摩登時代」的有聲電影，記得其中一段，這位卓老大穿著吊帶工作褲，兩手各持一支扳手，當生產線上的機器轉動到他面前時，他立刻就用兩支扳手同時扳兩個螺絲帽，整天就重覆著這個動作，不用動腦筋，好像他自己也變成了大機器的一部份──專門扳扭螺絲帽。有時候手腳慢了，螺絲帽跑遠了，他還得馬上跑過去扳扭它們，然後再返回原位，不時弄得頭昏眼花。

　　有一天，工廠散工了，他手持扳手疲倦地跟著大夥走，忽然眼見前面一位女士的大衣後襬有兩顆扣子，他一個箭步上去就用扳手用力一拉，扣子即時落地。然後，他又看見這為女士胸前的排扣，照樣把它們扭了。他把扣子當作螺絲帽了，女士的大驚失色，當然不在話下。

　　這段電影很尖刻地諷刺了三十年代的機械文明熱潮。人，大量地製造了機械，運用了機械，反過來也被機械所用，也變成了機器，不用大腦而動作，也失去了情感與思想，變成了一個沒有人性的「人」了。我以前曾說過，人造了環境之後，環境可以造人，套用過來，也可以說人造了機械以後，機械也可以造人。

　　卅年代過去了，電影中所諷刺的事實卻沒有過去，不但沒有過去，今天反而變本加厲了。

　　當然，機械文明是基於人類的需要而產生的；鑑於手工的不足，而以機械代替手工。我們可以說機械是手的延長，這一延長，人類的手可以伸到「無遠弗屆」的地區，可以做到無數事情。今天，我們可以看見的這一個龐大的世界就是我們人類用這機械的手所建造起來的。悉心算一算，其中我們人類得到多少？又失去多少？特別值得我們檢討的是：我們中國人在其中的得失又如何？

　　而我願坦率指出，西方人在陷溺於長期的機械文明中，終於發現了自然的可貴，而我們卻在不斷的追逐機械文明中忘記了自然的可貴。換言之，我們的損失不知道有多大。這種損失雖然是無形的，屬於觀念上的，但是卻是直接地影響到我們的生活環境。

　　我們中國古代，本有一套很完整的生活美學，這套生活美學雖然沒有編輯成專書，但是一直在廣大的民間社稷流傳著，支配著人們的生活。這套生活美學的本質就是──天人合一，自然與人合而為一。

　　一提起古代的繪畫，大家立刻會想到山水畫、花鳥等等。古代的中國畫家們最喜歡畫的就是這些大然中的事物。我們認為人間最美的，最有意義的，也最偉大的是山水，是自

然的，不是人造的任何事物。我們很少畫人物，或住屋，廟堂什麼的，即使有，也是簡簡單單的幾筆就帶過去了，而以大幅空間來畫雲霧、山水、林木等。這些畫家們都認爲畫山水，就等於把自己都畫在山水裡面了，所以畫山水也等於在畫自己，而不必畫一大堆畫像，不同的山水畫就代表不同的自畫像。

還有，我們常常聽說這麼一句話：「仁者樂山，智者樂水」形容仁者或智者喜歡親近山水。也暗喻多親近山水可以使人增智懷仁。其實山水並非狹意指山或水，而是大自然的代表，常常接近大自然可以修養自己的心性品德。因爲大自然所展現的從不僞裝，它有什麼就表現什麼，一會兒刮風、一會兒又下雨，一下開花、一下花謝（不像人造花，永遠不會謝）每一個時節，都以它最眞實的面貌對人，不會用假的外表來掩飾內裡，該它枯，它就葉落枝萎，該它榮，它就蔥青盈翠。它營養不良就不結果，它一經地震就山崩地裂，毫不客氣。總之，大自然所表現的爲最眞。這個「眞」字，往往是人類最難做到的，人漸漸被大社會污染成一種最會僞裝的動物，所以說，多親近山水等大自然，會慢慢受它的薰陶，養成「眞」的體認及實行的常習。而眞卻是一切德行的根本。

此外，在古代的文學作品中，如詩詞歌賦等對自然的歌頌吟詠更是比比皆是。他們寫盡山、水、花、木、鳥、石的千情百態，也因此成就了文學上傳世不朽的佳作。有些文學家，並不止於模寫自然的情態，他們常常以自然的變化隱喻人生的變化，使其感懷更深刻、更美妙。他們把喜、怒、哀、樂等七情六慾的表達都用自然的事物做爲媒體來敘述。我們常常譏之爲「吟風弄月」或說他們盡寫些風花雪月的文章什麼的。

不但是文人如此崇尚自然，一般百姓或達官顯貴也樂此不疲。陶淵明那種「採菊東籬下，悠然見南山」的飄逸與淡泊的情境，也常爲百姓及官家所樂道。大家幾乎一致認爲個人的生命融入自然，始爲生命的不朽。

盆景、假山的玩賞，似乎是中國人特有的玩意兒，日本也有，但它是從中國傳過去的，盆景假山可以說是大自然的縮影，在無法動身暢遊山水之時，就把「山水」搬到家中來「神遊」一番。於是把樹養在花盆裡，取其奇形怪狀短小者，舖配以怪石奇岩，或置水盆中。在花園亭台中設一假山，造一曲水，間雜以花草樹木，遊走其間就彷彿進入眞實的山水之中。（關於盆景、假山等以後另有專文介紹）。

以上所指出的多半是文人畫家、政治家對自然的愛好，現在要說說農民對自然的愛好了。

農業，是中國的立國之本，農民不但是中國人從業者最多的，也是最重要的，士爲

首，農在其次，眾所週知。農民在其生活中幾乎是時時與自然相處的。他們觀天象、循時序、種五穀、探風水等等，都與自然密不可分，因為自然界的任何的變化都會影響到他們的生活。譬如雨下少了，田地會乾旱，下多了又會鬧水災。下雪可以把土壤的害蟲凍死，但過多了，也會把農作物凍死。從中，他們體會出過多過少都不行，必須適中，即所謂「中庸之道」了。

「自然是不會欺騙人的」，這種信念也是從農耕生活中建立的。在地上種東西來說，種瓜得瓜，種豆得豆是真理。所以中國人相信自然，而且重視因果關係。

甚至，中國的曆法，都是以農耕的時序來安排的，所謂：農曆是也。到了什麼時節，會吹什麼風開什麼花，所謂廿四種花信風，根據這種風的到來，花的開放，就知道該種什麼東西。大自然季節的變化都深深地印入農民的心底，他們根據這種變化來推算時日節令，因此，他們必須而且自然會關心自然的每一種變化，他們對農業愈關心，也就對自然愈關心，由關心而尊敬，由尊敬而崇拜，故而，天及自然成了他們的神或宗教。他們依持這種對「天」的信賴立於「地」上，驕傲地做他們的「人」，所謂過著「天」「地」「人」和諧並存的生活，說著「日出而作，日入而息，帝力於我何有哉」的自在話。

不論階層，不計貧富，不分士農，中國人幾千年來以各種不同的方式在自然中，一直到機械文明入侵中國。在這幾千年的與自然結合的生活中，中國人已經發展出各種順應自然，愛護自然，尊重自然的生活美學。在這裡，我稱之為「自然的生活美學」。「自然的生活美學」不是理論上的，也從來沒有人把它寫成理論。它是在各種階層的人的生活中具現出來的各種順應自然感受的情態。換言之，剛才說過的，文人在文章中表現自然之美時，他也會在生活中體會到自然之美。畫家在畫紙上表現自然之美時，他同樣的也可以在生活中體會到自然之美。農人在耕種時會尊重自然之美，他在任何生活中也都會尊重自然之美。不論文人、畫家、農人，他們都在自己的日常生活或工作中順應自然之美；與自然之美結合。這就是「自然的生活美學」。

林語堂先生在《生活的藝術》中曾提到：中國人是最懂得生活的民族，他的真意乃是說：中國人是最懂得過順應自然的生活的民族，唯有順應自然與萬物齊進的生活才能算是真正的生活，也唯有這種生活的民族才能得到生活的樂趣。順應自然的「生活美學」成了中國文化中最精華的部份。

然而，曾幾何時，我們遺忘了這種「自然的生活美學」，甚至丟棄了它。那也許是當

西方的機械文明隨著西方人的侵略來到的時候。

西洋的堅船利砲打破了我國的國門，打壞了我們的建設，並不可悲。可悲的是打傷了我們的民族自信心，打垮了我們對自然的信心，打碎了我們對「自然的生活美學」的依恃，換言之，我們是對整個中國文化的根本失去信心。

我們發現拳頭不能對抗子彈，大刀不能對抗砲彈。我們發現人工不如機械，人力不如蒸汽機。我們認為我們之所以打敗是因為機械不如人等等。現實中的挫敗，使我們完全的否定自己而相信別人；相信機械文明的利益。

我們於是趕緊學習機械，立刻派留學生們去學西洋的武器製造術，機械製造術，科技的研究……。

結果我們只對了一部份而錯了大部份。

我們矯枉過正，有所偏失。我們在學習別人的時候完全把自己遺忘或拋棄。我們不但學這些科技，還順便學其所附帶的「生活方式」——這就是錯了大部份的那部份。換言之，我們拋棄了自己大好的自然生活文化，而去適應機器的生活文化，像西洋人一般，是絕對的不適宜。

本來，我們喝茶喝得好好的，偏偏我們要換成喝咖啡，我們本來美好的花園中，種植的自然伸展的樹木也學洋人把它們剪成「平實」、或「方頭」、或「圓頭」。我們曲徑通幽的庭園水池也改成幾何圖形的直路噴水池。我們客廳中牆上的字畫被橫臥的裸體女神所代替……。

在東西對抗的槍砲的聲音漸漸停息下來的時候，我們捫心自問，在這些機械文明學習、發展的後面，我們得到了什麼？在以幾千年的「自然的生活美學」換來的機械生活美學的生活中，又得到什麼？我們而今壯大了嗎？文化的表現更輝煌了嗎？沒有。我們只是比從前更迷惑、更混亂。特別是我們的生活環境，我們生活「美」的信念方面。我們今天所能看到的這一切髒亂，雜陳無章，沒有個性特點的環境就是我們所得的代價。這是否與我們所期望的恰恰相反？為什麼我們的認真會變成這一團的糟糕？

檢討一下，我們會立刻發現毛病就出在我們學習西方人的機械文明這個問題上。機械文明本身沒有錯；歸根結底它是為幫助人類而存在的。而是它所附帶的生活方式的錯誤，這種錯誤對我們東方人來說，尤其不適合。而我們竟然不管三七二十一就把這種錯誤的生活方式搬進我們的生活，並以它代替原有的：合乎自然的生活美學。

因此，說我們不懂得整理環境，倒不如說，我們不懂得我們曾經有過美好的生活美學，而今卻失去了它，是故，從現在起，我覺得重新發掘古代的生活美學觀念是很重要的。將來也準備繼續在這方面多加說明。

原載《正聲月刊》第200期，頁24-29，1975.3，台北：正聲出版社

芬芳鄉土想芬蘭

—— 看因「緩」得福的台灣東部、多麼自然的芬蘭與芬蘭人！

口述／楊英風　執筆／劉蒼芝

> 在我庭園終了的地方
>
> 就是睡覺的湖
>
> 我愛這片國土
>
> 尤其對湖水比什麼都喜愛
>
> 湖水沉澱了我所有的思想
>
> 這思想誰也看不見
>
> 誰也不知道
>
> 只有湖
>
> 裝滿了我的秘密

芬蘭詩人伊雷‧索雷庫蘭在詩文中，這樣描寫芬蘭人對湖水的喜愛。

芬蘭，是一個森林與湖的連續性空間，國土的十分之四是森林，十分之一是湖泊——六萬多個。芬蘭人自稱是森林與湖泊之國。從北到南，從高處眺望，就像一塊神秘的碧玉，直擴展到地平線盡頭。

芬蘭，雖然是個工業化程度相當高的國家，卻仍然保持著這樣天然的面貌。早晨起來垂釣，一會兒功夫，就可以釣到一百條以上的魚。到樹林裡散步，隨時可以拍到啄木鳥正在啄樹根的照片。魚兒很乖（容易上釣），鳥不怕人……這是芬蘭人所熟悉的自然。

除了森林與湖水，最令人觸目驚心的，恐怕就是巨大的冰蝕結晶岩石了：黑色的是片麻岩，約有二十億年代。赤色的是花崗石，也有十六億年之久。一萬年前的冰河期結束時，才露出這些冰蝕的岩石。岩石被冰削蝕得很厲害，所顯示的痕跡也很特別，全朝一個方向揚長而去，如此，便完成了地球上最古老的雕塑，使人感覺到一種壓倒性的，不可思議的逼迫力，形成一幅非常突出而特異的景象。

自然與設計

在十二世紀，基督教傳入以前，芬蘭的原始宗教是崇拜自然。如森林、湖泊、岩石、風、火、雷、電等，都是崇拜的對象。像自然空間中充滿了精靈，隨時與人交感呼應。芬蘭人從這些自然的神祇中，獲得了寧靜致遠的生活信念。堅實粗糙的自然形貌，也間接地形成芬蘭人生活的骨架，支持他們抗拒每個相同的嚴冬，而希望無窮。因此，自然的精靈

今天並沒有消失，自然的崇拜仍然支配及刺激著現代的芬蘭人。

在室內設計的性格上，表現相當明快，充分地反映了森林物產的特性。如赫爾辛基，很多赤松，樹幹筆直，平均都有二十公尺以上的高度，沒有節，木理、紋路非常清楚，而且色調明朗，因此，做起家具來，也自然顯示出鮮明潔白的效果。我們經常用暗色調的木料做家具，看到這麼鮮明的家具質地，清晰的木理樹紋，實在很新奇。

在房屋建築上，最使人注目的是，建築物與四周的環境構成一種美妙的調和狀態。房屋多採平房的格局建構，碰到石塊，並不把石塊挖走，而是傍石而築，或者乾脆向地下挖下去，把房子建築在地下，像把房子埋在地下，絲毫不改變地上的景觀。林木當然也盡量保護，甚至房屋都隱藏其中。在旅館裡，也隨處可見新的人造環境，但是因為它們作法素簡，多用自然的材料，因此，外面那種生意盎然的氣息也延入到室內，自然的精靈也在室內飛舞，使所有的用具和陳設充滿生命。

「我喜歡在白樺樹林中，聽西比流斯（Jean Sibelius 1865-1957）的音樂。」芬蘭的青年人，有時會這麼告訴遊客。

在赫爾辛基市內，可以看到一座音樂家西比流斯的紀念碑。他的「芬蘭頌」（"Finlandia" 1899-1900音樂詩）使芬蘭人心目中終於奔流出強烈的國家主義與浪漫主義的色彩。這個紀念碑高十公尺，重二十四噸，是用幾百支長短不齊的个銹鋼管焊接而成的；排列有如管風琴，好像其中可發出音樂，讚美宇宙。那件雕塑是一位患有胃潰瘍的女作家的作品，雖然是為環境設計而作的，但是從中卻可感覺出「尊重個性」和「自由革新」的氣息。芬蘭人在美好的自然中，也找到了一個自己說話的位置而不完全被自然所埋沒。

芬蘭人的孤獨沉默

芬蘭是東歐大陸中被孤立起來的一個角落；受氣候與地理因素所壓迫，過去也被漠視多年。芬蘭人受了這種自然環境的影響，沉默寡言是出了名的。尤其是中西部人，從古代開始就鬧過很多笑話。如在現代文明發達的社會中，商場上的活動，非要靠自賣自誇的推廣活動不可，在這點上，芬蘭人是無技可施的，他們還是我行我素，少用語言，然而他們只靠「貨真價實」與「真心誠意」，往往效果也是同樣的，而且相當不錯。

芬蘭人的「樸素的親切」是很特別的。對待旅遊人用最簡單的語詞與動作來表現親切，而當你看到他們對待自己本身動作與語詞的樸素的程度，你就知道這種親切就是徹底

的親切了。這種樸素，包括了一切的樸素——衣著、飲食、居住、活動……等，與高度經濟成長的社會中的人事形成強烈的對比。因之，我們將視他們這種天性為真正文化社會中的瑰寶。

與寡默相隨的附產品是孤獨的執著。他們多半喜歡獨來獨往，互不干擾，尊重思索，原因大概是地理上的影響；夾在蘇聯與瑞典兩大國之間，非要發揮獨立自處的個性與能耐不可。

但是，儘管孤獨沉默，而由於國民的勤奮，又把芬蘭變成了全世界生活水準最高的國家之一。他們今天所擁有的這份幸福，不是本來就有的，而是他們在困苦、沉默、孤獨中，所專心致力建立的。

芬蘭人大多住在靜靜的林子裡，有別莊、水池、小船，過著健康寧靜的生活。

我們可以看出來，他們給予所有東西充分的關切和設計，這種設計純然是為了生活者自己的需要；為了解決生活者日常的生活問題以外，什麼都不為。所以他們不必故意偽裝什麼，掩飾什麼。而我們一般的設計，剛剛相反；為了別人，為了遊客而設計，卻忘記了自己生活中的位置。

住木造的平房，騎沒有裝備的馬，走沒有柏油的道路，喝有草香的牛奶，吃素煎的白魚，採林中的香菇，這是當地的景觀和人們生活的一個速寫。或者再加一張用松材和帆布製成的小凳子，很樸素結實，人們坐在上面，倚在爐邊烤火。鄉鎮上有很多十九世紀留下來的街道，立著原木所蓋的平房，到現在還有人住。據說一座村落，都是用原木蓋的一層的平房，有一天，一個從外地賺了很多錢的人回來，馬上大興土木，把平房改建為樓房，結果村人聯合把他趕出去，理由是他破壞了當地自然景觀。

僅有的財富與生活

從資源上看，芬蘭並非富有，從氣候、風土、地理上看也有嚴重的缺陷，但是四百五十萬人很健康的在此生存下去，幾乎是不可能的事，其中必定有特別的理由。

芬蘭這個名字的意思是「最後土地」的意思，是指其民族所漂流到的一個最後的地點（假如還有地方，就再漂流下去，不會在此定居），人們對天然條件的缺陷的認識乃是很清楚的，唯一的財富來源就是森林，四百五十萬人就以自己這點生存的可能性，充分地成長。從中可想可知，他們是多麼依賴那種「森林」的自然條件，但是並沒有因為利用而造

成與自然對立的態勢，反而小心的愛惜起來，用的很節省，很樸素。表面看，以為很容易做到這樣，國民的用心確實良苦。他們花了很大的精神去研究過環境的保護、生態的平衡等問題，而從政治、教育、民生等各方面著手，經過非常的苦難，才在「用心」與「智慧」上，建立起一個獨特的社會，使人與自然和諧地繁榮下去。

現代都市中最無法無天的難題就是汽車的問題。芬蘭是最早留意到而處理這個問題的國家。道路的設計是放射狀的，把車疏散到鄉下，而非集中於某一都市。道路四通八達，車道以外，還有供賽跑的道路。公園很大，很多，對現代文明破壞的應對，非常敏感的改善，這種苦心、細心，如非不富有，是不會有決心做到的。

中小企業的發展，相當穩定的存在，堪稱「發達」。最重要的是他們在企業的發展過程中，注意到環境的保護，在製造產品的過程中，不損及自然。不像其他各國的企業界，先想到自己，而造成大量的污染及破壞。他們的企業家對地區總是想法子貢獻什麼，與社會結成一體。

芬蘭人的生活方式是非常觸覺性的。從建築、陳設、家具、工藝品等，一切處理都是造型化的，充分表現自然的長處，追求人與自然接觸的感覺，所以用的材料都很樸實。

在西方國家，尤其是前衛派的藝術作品，往往連觸覺性的都把它視覺化，結果都是技巧繁複的顯露，蓋過材料本身應現露的光澤與美麗。只能看到表面，無法感覺內在觸覺性的世界。芬蘭的設計就不會發生這等偽裝造假的事，其儘量保持、發揮材料本身生命的痕跡。坦率而簡單的技巧，不敢超越這種痕跡的表現，只要達到功能上圓滿的要求，決不損及原料應有的美麗。

平時芬蘭人見面的招呼語是：「多天馬上要來了。」意思是多天必定會來的，要早做準備，大家彼此提醒、警惕。由此可見芬蘭的多天是多麼淒涼與無色，所以在設計上多講究明朗的色調、光線應付嚴冬。

在他們的言語中沒有奢侈這兩個字，他們自然地生活著，所以不懂什麼是奢侈。為了不浪費任何一滴牛奶，花很大的力量去研究保持牛奶新鮮的方法。看來似乎很傻，但是他們收到下功夫的代價。在現代物質文明、科技文明過度發展的社會，大家拼命喊「回歸自然」的口號，芬蘭是不必的，因為它自始就生活在自然最根源的地方。

藝術家進入工廠

　　二十世紀初，在歐洲有個否定「定形」的國際浪漫主義運動，而影響到芬蘭。影響的初期，跟歐洲的其他國家一樣，重視優美、華麗。但是很快的又被當地厚重、踏實、樸素的氣質代替、改變。改變者是一批新銳的藝術家與建築師，他們的目標是廣大的社會環境與民生。自這批建築師和藝術家登高一呼，大家重新發現質樸實用的可貴，而揭起一股廣大深重的回歸熱潮。從紡織、裝飾到各方面，都順著這股質樸的回歸而推展出來。這就是西比流斯作「芬蘭頌」喚起民族精神的時期，是各方面產生巨大變革的時期。

　　一九四○到五○年代是芬蘭定型化的時代。它開始完成自己的性格，不受外來的影響。把芬蘭推進到這種年代的大功臣是工業設計家。因為二次大戰結束後的這段時間，有無數的藝術家進入工廠，參加實際的生產工作，而成為工業設計家，直接左右產品的形質定型及改善。這種藝術家進入工廠運動，在三十年代已發端，因戰亂無法開展工作，直到和平之後才真正推動起來，成為全國性的熱潮。他們把戰時苦悶灰色的調子一掃而光，創造明朗自由的色彩與造型。當時的生產大部份還停在傳統手工業的形式上，從此階段之後，終於走向企業化大量生產與工業設計的坦途，不但給芬蘭帶來巨變，也影響到整個斯堪的那維亞半島，乃至歐陸。芬蘭的製品具有人性與自然的特點，是藝術家與企業家合作的成果，自此領導著其他國家。對設計關心的美術館，自此開始收集芬蘭的製品，芬蘭的藝術家與設計家們變成國際設計界的明星。

　　此外，產品計劃也構成環境計劃的一環，把產品與環境放在一塊兒考慮，尋求整體性、相關性的和諧；產品與環境的問題也是一致的。

　　芬蘭的家具設計原以木材為主，但是漸漸也發展到其他新材料的運用。然而簡潔、明朗、樸素的天性，仍然成為新材料的運用中極為吸引人的特色之一。

　　產品設計的目標，最初只是純商業的考慮，而今已進步到保護文化的考慮。目標放在增進人類的文化生活，如環境的保護及健康生活的顧全等，設計家與社會的關係很密切。在學校教育方面，也配合這種趨勢，而作系統化的訓練。工業設計以狹窄的、滿足自我的唯美主義推展，是不會有前途的，要根據社會的需要，做實際的整體安排，才不致變成花花世界而空無內容。

為「水」而設立的法庭

芬蘭人對處理公害的想法是：事後處理，不如事先防備。他們主要的工業是木材業或造紙業，很容易把水弄髒，如果不小心，把六萬片湖水都弄髒了，後果不堪設想。所以設了一個特別的「水」法庭，屬林產部管轄，設水質管理，工廠建設審議部等。法官由三人組成，一人為法律界人士，其他是工程師，必要時也動員化學、建築、經濟、湖沼生物、魚類生態學方面的專家。對於被害者決定賠償，對於侵害者給予制裁。

此外，新社區的整體構劃與環境的配合，芬蘭也是開先河者。由於戰後需要重建，在重建中，他們考慮得很慎密，而發展出社區性的整體建設計劃，以環境做中心來處理重建問題。

芬蘭人的秘密是：小國家的智慧，但是做大幅度的發揮，使芬蘭在各方面都成長為泱泱大國。

台灣東部的開發藍本

台灣東部包括宜蘭、花蓮、台東三縣，是目前自然景觀較為原始而美好的僅有地區。因為交通不便，延緩了它們的開發，而受到破壞的程度也較淺，可謂因「緩」得福。

花蓮有美好豐富的石材，雄壯偉麗的山巒。宜蘭有林木山材，廣闊的平原，未來的前途不可限量，開發是指日可待的。問題是要如何來開發它？站在什麼立足點來開發它？再把它們蓋成千遍一律而又糟糕的髒亂都市嗎？

東部不能再重蹈過去的錯誤，我們應該站在自己的需要上，尋找將來自己發展的位置與目標。我們必須像芬蘭一樣，慎視自己的天然寶藏，運用自己的「天質」來建設自己，發展自然所給予的諸種美好特點；維持樸素的面目，不亂蓋高樓房屋，不破壞原始的自然，不裝飾，不造假，坦實地展露其如村姑的面目。木材與石材的運用，不是先為外銷，而是為建設地方（否則像花蓮目前外銷一停滯，石材就沒有絲毫出路），用自己的物產建設自己，成為與其他地方不同的特色，沒有比這種方式更美麗實惠的了。

大海、平原、高山、森林是台灣東部的生命，這種背景很像芬蘭，心裡想的卻是東部。希望在它沒有被破壞之前，提出芬蘭的例子，做為有關當局建設開發的藍本，或參考資料。企圖藉我們共同關心，能在不久的未來，在建設已就的自然中，握住一把芬芳的鄉土。

原載《明日世界》第3期，頁25-28，1975.3.10，台北　明日世界雜誌社
另載《景觀與人生》頁98-105，1976.4.20，台北：遠流出版社

沙漠甘泉

──阿拉伯式的建築與風土

口述／**楊英風**　執筆／**劉蒼芝**

棗椰子對油椰子

　　北部非洲，是沙漠中的乾熱地帶，產生了種所謂的「棗椰子文化」。因為當地雨量少，氣候乾燥，植物生長不易，所以人民非常珍惜植物。他們想辦法挖渠引水，灌溉堅硬貧瘠的土地，呵護出幾株綠樹。棗椰子是較適合當地風土生長的植物，他們就拼命保護棗椰子，繁殖棗椰子。於是棗椰子的樹影在強烈的日光下連成一片蔭涼。

　　而在西部非洲的熱帶多雨地區，卻產生了相反的「油椰子文化」。這個地區，因為雨量多，樹木無需特別栽植，就生長得很茂盛。特別是油椰子，遍生各處。且看此地人民是如何對待它；他們用山刀到處砍伐它，絲毫不珍惜它。

　　因此，棗椰子的北非，生活中的要事是掘水渠，灌溉棗椰子，於是人與棗椰子之間的關係，就用挖溝渠的「鋤鍬」做代表標誌。油椰子的西非，則用砍油椰子的「山刀」，做為人與油椰子之間關係的代表標誌，這是個很有趣的，自然形成的對比。

　　在這裡，我們可以發現人與環境的關係多麼微妙。

　　乾燥無雨地區的住民，對他們的自然環境往往採取敵對態度；人對沙漠有敵對的感情，於是想用植物來彌補，略為改善人與自然的關係，彌補自然的缺陷。所以，人們非常喜歡種植物，「樹以稀為貴」，所以產生了特殊的棗椰子文化及棗椰子「綠洲」。

　　但是在多雨的熱帶林區，大自然的條件不錯，油椰子生產得又快又茂盛，住民對它不稀罕，反而討厭起來，於是有意的揮刀亂砍，造成特殊的油椰子文化。

　　從棗椰子對油椰子的迥異其趣，我們可以發現，人們對自然的關心，表現著兩種極端相反的情緒與行為，原因在於他們所處的大環境不同。這一點，在談建築時，必須被檢討到。因為，畢竟是環境的產物，人與環境的關係，應該是建築學中率先考慮的。

桂離宮對開羅住宅

　　從日本人觀點看，阿拉伯式建築經常是對外（自然）封閉的，而日本的建築卻是對外（自然）開放的。他們曾拿桂離宮與開羅的住宅來作比較。

　　桂離宮是日本京都的名景之一，它的建築四週圍是向自然開放的。建築以柱子為特色，模倣自然中的枝幹，橫豎交錯生長。因此，建築物化入自然，變為自然的一部份，或庭園的一部份（桂離宮四週的林木山色就等於是它的庭園）。而，相形之下，開羅的厚牆包圍下的方形住宅就形同閉鎖的牢獄。

　　其實，日本的開放式建築是日本那種溫暖濕潤的氣候與風土下的必然產物。阿拉伯式封閉建築則是那嚴酷乾燥的氣候與風土下的必然產物。把桂離宮蓋在阿拉伯地區乾燥的大地上是不可能的，它決無法忍受大自然的條件。因此，沒有考慮到氣候風土是建築的先決條件，而輕率斷定：日本建築是與自然共存，阿拉伯建築是與自然敵對的，這只能說是一般觀光客的皮相看法，我們該深思：果眞阿拉伯式建築是與自然敵對的嗎？

　　日本人以爲柱子是代表人與自然之間唯一的共存關係，而阿拉伯人發展對內庭園，把自然關在外面，則是對自然加以排斥，不想溝通自然的原故。事實並非如此，阿拉伯世界的人也渴望有美好的、青翠的自然環境，而在其建築中開闢一個靜謐的內庭，繁植著蒼鬱的植物，讓高高的青空映入水池；這難道不是表現人與自然共存關係的一種美與和諧嗎？難道不是說明阿拉伯人溝通自然的意向嗎？

　　當然，柱子的美是無疑的，它是跟庭園一體而化入庭園的，這樣的建築，儘量把自己消化在自然中。而阿拉伯式的建築恰恰相反；它是把「自然」包圍在建築中，所以在中庭，我們仍然可以遙望青空，在內庭，仍然有扶疏的花木。阿拉伯式建築是把「自然」建築化了，其中卻見人性的流露。

　　從這點看來，在阿拉伯地區蓋日本柱子結構的建築，與在日本蓋阿拉伯式建築，把「自然」關在「內庭」，是同樣滑稽。近代日本，崇拜西方文明的結果，經常排斥自然，日本的自然實有變成沙漠的可能。

殘忍的兒子對寬容的母親

　　在阿拉伯世界，自然對人是很嚴酷的，因此人也形成獨立的性格。他們並不把自己全部委身於自然，也不想從自然得到什麼，相反的，他們會在有限的條件下照顧自然。這種生活方式，與日本的全然依賴自然是絕對不同的。並且，以日本完全被自然吞掉的生活方式來攻擊阿拉伯對自然不關心，是不合理的。

　　日本人對自然的態度是：把自然當作母親，躺在她的懷裡。認爲這位母親對人是無所不愛的，因此，日本人變成了一個被寵壞的孩子，反而有時會輕易破壞自然，像西非人亂砍油椰子般地殘酷。例如，他們需要空地，就開動起重機、開山機，把山地所有的植物及泥土推走。他們相信暫時的污染是可以恢復的，以爲做母親的「自然」不管兒子做什麼，對他還是會原諒的。然而，假如這位母親還年輕的話，她還有能耐忍受，還有力量恢復，

問題是，日本的自然，已經是年老的母親，要恢復破壞，實在是心有餘力而不足。而，日本人卻是一個長得太大的孩子，這個大孩子任所欲爲的向母親剝取，卻寄望於衰老的母親自己恢復，去再生長，希望是微乎其微的。

這種把自然當作永遠可以依賴的母親，而盡驕慣兒子之能事的地方，不止是日本，我們這兒也差不多。

今年年初，我曾參加了台灣一個縣份的「地方建設座談會」，主席提到該縣去年的收入極爲可觀，所以計劃如何運用此款項從事建設。後來，我才知道，這筆豐富的收入來自森林的砍伐及木材的出售，這當然是可喜之事。然而，去年該縣份的水災特別嚴重，政府在這方面的損失也不少。深思之下，水災莫不與森林的砍伐有關，我們對待我們大好的自然，也是一個驕慣殘忍的大孩子。

用自己的手蓋自己的家

有一些埃及地區的建築師，今天已逐漸站在整體環境的基點來從事現代建築。其中哈森·法西（Hassan Fathy）是佼佼者，他曾經就埃及的許多傳統建築作研究，也開始從事阿拉伯的現代建築建設。他寫了一本書叫「爲窮人的建築」（Architecture for the Poor），介紹埃及與阿拉伯古代一直採用的建築技巧；如用泥磚（Mud Brick）的技巧等，並且使這種種技巧與概念重生，教導窮苦的人用自己的手蓋自己的家。

他認爲泥磚所造的橋和圓拱結構的建築，是價廉而安定的，並且，從沒有一種材料更適合調節室內的氣候，在阿拉伯世界的天然環境與社會環境來說，是必要的。

在他的理論中，最重要的還是他倡導一項理念：「用自己的手蓋自己的家」。

他認爲這是人本能的行爲，如動物做巢一樣。這種行爲比人類其他任何行爲還要原始。也可以說：「自己的房屋自己蓋」是手工藝的延長，對人類所帶來的幸福、喜悅是很大的。但是在現代文明的推展中，這些幸福及喜悅完全被剝奪掉了。人們自己無法蓋自己的房子，而把這個權利交給千篇一律的公寓建造者，然後再用一生辛苦所得，去換回一席立足之地。有時，爲了賺錢買屋，不喜歡的事也要一輩子做下去⋯⋯這是沒有道理的。

事實上，自己蓋房子是古代人民最普遍的行爲，全世界皆然。在我國，老百姓自己動手，興土木，蓋房子，是件人生大事，這方面至今還留下許多禁忌和規矩，以示其莊嚴的性質。孩子生多了，不夠住，再加蓋下去，兒子娶媳婦再加蓋⋯⋯如此，一有空，一有需

要，就動手做，慢慢形成村落、鄉鎮。然而，這種用自己的手就可輕易做到的事，今後我們是無法想像得到了。與現在我們用半生退休金還不知道能否購得適合的住屋相比，簡直是天壤之別。

柳暗花明又一村

三十年前，哈森‧法西就把他的理想附諸實行了。

他在埃及南方的一個村落叫葛魯那（Gourna）的地方開始了他的重建工作。

他使用了許多傳統阿拉伯建築的概念和原則，諸如泥磚、圓拱、圓屋頂、內庭、風窗等等，來建設一個新的葛魯那村。

農舍是依當地農人的各別需要而設計的，每戶有一個庭園，一個室內起居區，和室內外起居區。都是模倣阿拉伯傳統的建築Qáa（室內起居間）和Iwan（室內外起居間）建成的。

每一屋群，都圍繞者一個半私人性質的方場（Square），提供公共活動的空間。回教寺院也圍繞著庭園；這個庭園有四個室內外起居區。連教室也圍繞著庭園而設計，每間教室都有風窗，以便空氣流通。其他，市場、戲院、公共建築，莫不是在適合當地村人的生活條件下建成，單純有力，鄉村風味的性格表現得非常統一而完美。

哈森‧法西在葛村的建設計劃，並非全部因襲傳統，一成不變。他除了在計劃中適度地滿足了村人固有的經濟要求、社會制度要求，此外，他還滿足了創新的要求。因為「時間」已經由傳統過渡到現代，在原則和概念上，他延用那些美好的因素，然而在造型上，他必須給葛村一個新面貌，告訴葛村的住民，他們是活在現代，也讓葛村的住民告訴其他地區的人們。

回看我們農舍建築，至今還是開著小窗的紅磚房舍。「小窗」的保留是一項絕大的錯誤。過去的農舍，開著小小的窗子，是為了防盜的侵擊，窗子之「小」，有防禦的作用。而今，盜匪的因素消失了，窗子還保持原來的「小」，就沒有什麼道理了。至於磚頭的運用，本來是很好的一種材料，很適合農村樸素的性格，但是從過去到現在，它的運用一成不變，家家依樣劃葫蘆，就沒有什麼深義了。在歐洲，磚頭的運用，花樣很多，也很普遍。從磚本身的形態大小，就有很多變化，再加上彼此組合的變化，使磚材的建築給景觀帶來多姿的面貌。如今，政府正在全力推展小康計劃及鼓勵大眾注意鄉村建設，我們的建築業者，是否應該在這方面也投下一些關切，研究一套適合此地農村環境的建築計劃，來

協助指導百姓建設他們自己的「新」家園，讓百姓自己也能參加工作，來建設一個「新」村落。幫助我們的小康計劃，眞正由「小處」著手，走「經濟、實用」的路線，達到「純樸健康」的目的，像哈森‧法西爲他的百姓所做的一樣。

海市蜃樓對沙漠甘泉

今天，在許多開發中國家，建築師特別迷惑不解的是：有關現代建築的問題。現代建築是否應該依賴傳統，或者是依賴西方的摩登觀念而行。在建設現代建築中，到底什麼觀念是必須遵循的？在這裡，我們看到哈森‧法西的研究，也許可以獲得解答。

傳統的阿拉伯式建築的設計概念和原則，是阿拉伯地區環境和文化的清楚表現；有庭園的屋子，如一面充滿涼氣的牆壁，可以略盡調節室內氣候的功能。網狀的窗格子，能減少室外刺眼光線的反射，並且保持空氣流通。窗格子上的雕花，是民間手工藝的表達，雕花千變萬化的圖案也是民間美術天才的發揮，使單調而堅硬的牆壁柔軟一些，加著一些人性的痕跡。這與我們中國人的雕花格子窗，有異曲同工之處。

還有，那在房頂端，展向天空的「風窗」（Wind-Catch），則隨時準備「抓風」下來給人們。

今天，阿拉伯世界最大環境沒有改變，仍是沙漠、強光、熱燥……爲什麼這些傳統建築的美好原則和觀念不能應用，而硬去抄襲西方世界的東西。像我在黎巴嫩首都貝魯特所見到那樣——拿屋頂的設計來說，他們的屋頂因氣候關係，原來也像阿拉伯式建築一樣是平頂無瓦的，政府爲了模倣北歐的建築，卻鼓勵他們蓋紅瓦片的尖頂房屋，並給他們免交房屋稅的優待。像這種作法是否顯然的不合理而又愚蠢。因爲當地雨量少，不蓋尖頂是自然的事，不能說爲了美觀，就做這種倣北歐的建築安排。而且紅色是否適合，還是個問題。再說，充滿了紅瓦尖頂房屋的黎巴嫩，跟北歐又有什麼分別呢？花了九牛二虎之力，結果又把自己造成別人的縮影，又有何光榮可言？

我曾在一九七一年十月赴貝魯特，替黎國當局設計國家公園中的「中國公園」。在設計上，我儘量保持平頂建築的特色，以揉和入阿拉伯地區的特質。此外，我在庭園方面也運用中國庭園的有機安排，來破除幾何圖形的單調。在水池與整體地形的造型上，沙漠地形那種高低起伏的沙紋變化給我很好的靈感，我就把這種沙漠地形的特色運用在其中，再間接配合簡化的殷商銅器的鑄紋。

貝魯特中國園設計模型

在阿拉伯世界，建築師不顧當地的環境特質，而生硬地搬弄些西方的建築進去，這對阿拉伯地區來說，才是真正的「海市蜃樓」，沒有根性的虛幻構築罷了！

雖然，在其他地區，像哈森‧法西這樣的思想不曾被考慮，甚至是被反對的（諸如他們詰問在城市狹窄的生活空間裡，如何動手自己蓋房子？材料、工具、時間的問題，技術問題……），然而我們確知他是對的。傳統的建築原則和概念，一定有他的必然性，不容忽視。而且哈森‧法西證實了，在相同的自然條件下，這些原則仍然適用。在解決「人與環境」的調和上，有其歷史性的功能，也可以彌補自然的缺陷，減少對自然敵對的感覺。

哈森‧法西之可貴，還是在於他對於窮人的關心，正如他的書：「為窮人的建築」所做的研究。他處處在為一般大眾平民的建築努力，他要建立一個：人人能用自己的力量為自己造房子的理想國，生活中基本的樂趣由民間自己去發展。

現今，世界各地的建築師中，大部份的人都一直在追求高度的建築技巧，簡直找不到真正致力於平民建築的建築師，像哈森‧法西那樣，開闢一個供平民百姓居住的樸素園地。因此，哈森‧法西這種對現代建築的生產方式的根本否定，在西方建築界所引起的反應豈只是浮面的反對，他們已逐漸進入反省的階段，重新肯定人與自然、與建築環境不可分的關係。

所有的百姓能為自己蓋房子──這是建築的起點，百姓能從中養成對自己生活環境的關心，不依賴別人，這是民族尊嚴的起點。在這兩個起點上，哈森‧法西已把他的同胞推向現代化一大步。這才是他們未來的沙漠中，一脈永恆的甘泉。

原載《明日世界》第4期，頁35-39，1975.4.10，台北：明日世界雜誌社
另載《景觀與人生》頁106-113，1976.4.20，台北：遠流出版社

回頭是岸

口述／楊英風　執筆／劉蒼芝

　　一九七四年五月四日，上午十點四十分，晴朗的長空，突然綻放出一連串的煙花。震耳的炮聲掩蓋住地面上的歡聲雷動。從世界各地來的六萬多貴賓同時仰起頭來，朝著史波肯河的上空望著，期待著。

　　禮炮一停，天空又驟然升起一片「花海」，由五彩繽紛的汽球佈成，冉冉飄飛。接著，從花海中，突然又展現出白鴿的翅膀，扇動這些汽球，如天使翩然飛昇……剎那間，地上的六萬人，就像變成一個人似的，屏息凝視，物我兩忘……忘了自己是誰，來這裡做什麼？

　　直到美國總統步上花壇似的水上舞台，鼓掌聲才使大家猛然清醒過來。他們才記起；這裡是美國，是西北部華盛頓洲的史波肯，今天，他們是為慶祝七四年世界博覽會在此地舉行而聚集在一塊兒的。然而更讓他們深深感動的是：這個博覽會，不是以往任何的博覽會，而是一種新生的「環境博覽會」。

　　這個博覽會不以豪華的建築爭奇鬥麗，也不賣弄工業技巧、科學發展，它是專程為擔憂我們生命的延續而來的。

　　「笑話，我不是還活著嗎？」我們大家說。

　　「不錯，你是活著，而且還活得挺不錯。但是我要告訴你，地球可活得不好，它正在生病……」

　　「地球生病？不要騙我，地球怎會生病？」

　　「我不懂你的意思，你是被炮聲震昏頭了吧，我從來沒有聽說地球會生病！」一個站在炮車邊的人說。

　　「我沒有昏，但是希望你醒醒，想想看，你們把工廠的廢水，那些含劇汞的廢水，倒入海裡，魚吃了，要不要生病，……」

　　「唔……報紙上是說有幾種……什麼魚……不能吃……」

　　「魚生病，海裡其他的生物也跟著會生病……然後又是石油的廢棄物質丟進來，油污佈滿海面，生物無法呼吸，只有死亡。……」

　　「是的，我們也看到電視上照出，海面上佈滿了翻白肚子的死魚……，我還以為有人毒了它們……」

　　「海裡的生物生病的生病，死亡的死亡……想想看，海是不是也就這樣生病以至死亡？」

「說了半天,你是說海洋污染這檔子事哪!我聽多了。」

「但是,你有沒有關心它……」

「我只關心,糖漲價之前先去搶購兩磅,……海的事離我太遠太遠……」

「是的,太遠太遠,所以它的病痛和呻吟你聽不到,你知道,有一天,你從海裡就再也吃不到東西了,不是嗎?」

「唔……」

「於是……這就是說你的生命就要受到威脅。」

「那怎麼會,我們不吃海的東西,還可以吃陸地上的東西。」有人強辯道。

「陸地上的情形……恕我直言。空氣污染,直接使你健康發生問題。土壤污染,植物的生長受影響,野生動物大量死亡;世界人口,每秒多兩個……大家都要吃,你想,地球怎麼不會生病,怎麼不該生病!」

「那……我們該怎麼辦?」

「所以,我們才開這個有關環境的博覽會,來研究如何保護醫治我們唯一的地球,使它病好,可以供給我們幸福地活下去。」

「那麼說來,這個會的確是在關切我們生命的延續囉!」

「那裡那裡。」

這個性質特殊的環境博覽會,展出半年,主題是「慶祝明日的清新環境」,從根本處探討人類的環境問題。

人類的環境問題,就是人類的存續問題;也就是人類的生活空間發生巨大的變化;人類的生存環境遭受到嚴重的破壞,我們不得不對它關心。

環境問題是怎麼發生的

環境問題的發生,嚴格說來不是短時間所造成的,它應該從工業革命說起,跟前一期所說的;西方人誇張「人」的能力,有直接關係。

在「永恆之城」中,我指出西方人誇張「人力」的林林總總(受大環境的塑造以成)人可以開山闢地,涉水造橋,人甚至可以造一座「永恆之城」光耀萬世。然而面對浩瀚的大自然,人的努力仍嫌不足,渺小。於是工業革命在西歐的英國發生了。

這工業革命最主要的意義是帶來「機械的文明」。

這十八世紀萌芽的機械文明就是造成我們今天這福禍並存的世界的主因。

工業革命，製造了大量的機械，用這些機器來替人、做人手做不夠或做不到的事情。因此，我們可以說，「機器是人手的延長」。這個動機追根究底，還是在誇張「人力」，發揮「人智」，一切以人為中心，為出發點，不出西歐人的天性。我的手伸不到那麼遠，而我又想伸到那麼遠，我可以借助機器替我伸到那麼遠。我本來推不動這麼重的東西，借機器我可以不費吹灰之力就做到了。我本來跑不了那麼快，借機器，我可以跑得比任何動物還快。孫行者的一個跟斗十萬八千里，已經不是神話了。看吧，人，多偉大，這個世界幾乎沒有他不能做的事，連上月球，他也做到了。是的，這就是機械文明所帶給我們的福祉和神技，機械萬能，然而創造機械的人更是萬能，人的一切，又在此做了一次絕對的高昇。人自以為無所不能，故也就無所不為了。

他可以在竟日內砍伐一大片的森林，於是他就拼命砍，把木材賣了很多錢，改善了生活。他發明了殺蟲劑，把作物的害蟲殺死，於是農產品豐收得倉庫都堆不下。他可以從石油裡提煉許多有極大用處的塑膠原料及甚至可以做成食物的蛋白質，使世界多彩多姿。諸如此類的事，不斷地在推動，機械日益求精，效能也日益擴增，世界就在短短的幾十年中，完全改變了它的面目，在某一方面說它是人間的天堂。豐富的物質享受，使人類的文明又向前跨了一大步。在某一方面來說，它將又是人間的地獄，而且這種勢態正在以驚人的速度進行。為什麼呢？

讓我們轉回頭去看看在這過程中犯了什麼錯誤！

森林驟然間砍伐殆盡，露出光禿禿的山地，一下雨，水土無法保持，就造成雨後的水災。土壤經過了強烈的殺蟲劑，所長出來的作物也多少含有殺蟲劑，於是殘餘的殺蟲劑便危害到人體的健康。並且土壤的抵抗力也被破壞，殘留的害蟲卻產生更強壯的抵抗力，下次的殺蟲劑份量就得更重些……長此下去土壤就生病無用了。至於石油所造成的禍害更存在於水與土地二者之中，如大量被拋棄的塑膠品廢物，丟在水中，不會腐化，而造成水的污染與阻塞，埋在土中，也不會腐化，久之又破壞了土質……等。有利就有弊，在這裡得到最明顯的證實。這些惡果，漸漸在人們豐富的物質生活之後，顯現出來。因此，我們的任所欲為，我們的急功好利，使環境便不得不生起病來。

空氣、河川、海洋、土地的污染、野生物的中毒……大自然本身，原有的淨化作用，是非常有限的，它無法應付這麼嚴重而廣大的污染及破壞。生物與無生物的生態循環系統

1974年楊英風攝於史波肯世界博覽會會場。

也逐漸失去平衡，大自然失去了原始的功能，而大自然的原始功能又是人類生存所必須依賴的……再加上核子武器競賽，人口澎脹，糧食缺乏，能源危機……於是人類命運的危機到達極限，人類生存的可能性受到嚴重的威脅，這一連串的，就是環境問題。

不是地球屬於人類
而是人屬於地球

幸而，人類的覺悟，還來的不算太遲，人們在自嘗惡果之後，已經知道自己過失的原因。

這一次的博覽會，就是追求彌補這種過失的方法而開的，大家共同在一起相聚半年，共同提供一個研究環境改善的實驗場所。展示多與都市計劃、保護天然景物和控制污染有關。研究的課題包括水、能源、固體廢物、空氣、殺蟲劑、噪音、輻射、和人口成長方面等。

美國館的展示最具代表性，遠遠的，我們就可以看到兩段話：「地球不屬於人，而是人屬於地球」（The earth dose not belong man, Man belongs of the earth）。這是美國人徹底覺悟的表白。

是的，地球不屬於人，而是人屬於地球。人不可以逞一時之快，任意取捨它，和改造它。人應該知道，至少在目前及可見的未來，它仍然是人類唯一的去處。雖人類已嘗試登陸其他星球，但是那離人類可以搬上去生活的時間還有一段很長的日子。我們不能在沒有找到新家前先毀掉自己的老家，而事實上，「新家」即使找到，是否能適應我們過活，過自自在在的生活，還是個大問題。

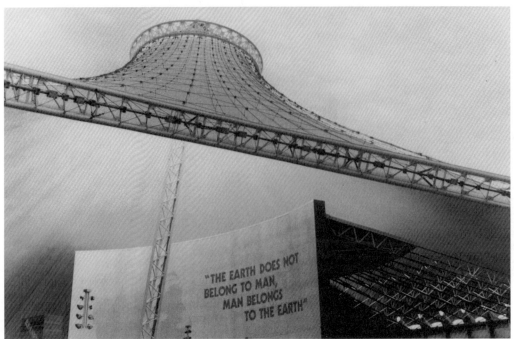

1974年史波肯世界博覽會美國館最具代表性的兩段話。

　　許多太空人，在太空旅行歸來之後，都異口同聲說；地球仍是他們所見到的，最美麗，最和諧，最溫暖的東西。

　　在美國館，我看到一項展示很有趣，那是一些塑膠的模型。描寫一部卡車載著一幢一幢預鑄房屋，要送到山上的森林中去安裝。而在路上被一隻可愛的野兔當路攔截，兔子搖手說：請不要把你們的房子搬上去。它的意思是說，難道你們在地上所造的孽還不夠嗎？它在警告我們不要太過份地侵犯自然，要當心遭到自然的報復。

　　今天，我不是在此反對機械文明，我反對的是機械文明發展的過程中，未免顧此失彼，忽略了對我們賴以生存的地球的存在，和自然不容侵犯的尊嚴。反過來說，也就是「人」太自大，狂想與自然分庭抗禮於天地間，把自然據為己有。他們以為這個地球是屬於他的，可以玩弄於指掌之間，結果才產生了這麼可怕的危機，差點斷送人類的前途。

　　去年曾看過一部譯為「金蛙王」的片子，描寫人類侵犯大自然之後，所遭受到各種殘酷的報復；來自各種動物的報復，雖然屬於神奇片，但它所昭示的意義是很有價值的。它提出血淋淋的教訓，使人猛醒。

　　博覽會雖然已在去年十一月三日結束了，但是我覺得有很多東西還值得我們參考，我還會在此陸續介紹。

　　常聽說：苦海無邊，回頭是岸。生活環境破壞的苦海確是可怕的，但是只要我們回頭、反省，重新把自己投入自然，去改善、去保護，我們會安全著陸的。

原載《正聲月刊》第202期，頁50-56，1975.5，台北：正聲出版社

保護精神文明的遺產——鄉土古蹟

口述／**楊英風**　　執筆／**劉蒼芝**

最近某天黃昏，我特意走到板橋的林家花園。因爲替板橋市設計並督建一座市內公園——介壽公園，所以經常必須跑板橋，對於現在的板橋，想多一分了解，對於過去的板橋，想捕捉一點痕跡。

然而，再見「林家花園」，我不知道該用什麼字句來形容當時的心情和感覺。「慘不忍睹」和「不堪回首」也許只能形容對它外表的觀感。而實際上，它目前的存在，已足構成一種「羞辱」，一種「否定」；對文化的「羞辱」，對人智的「否定」。

臭氣四溢，來源於隨處可見的垃圾和污水。隨便搭蓋的「住屋」像瘡上又長出的瘡，佔據在原有古老的磚瓦建築之上，裡裡外外，橫七豎八。殘牆破壁上塗滿孩子們的臘筆畫，荒枝敗葉隨風飛揚，……。

在北台灣，「林家花園」算得上是一處小有名氣的文化遺跡，記得在若干年前，我還看過它的若干面貌出現在風景明信片上向國外人士推銷。現在，當我站在一片「死去的」土地上。我看不見那昔日稱爲「林家花園」的規模，找不到古老建築的幽雅，觸不到紅磚土牆的溫暖……。

然而，我確知，我確實看到，這片曾經輝煌的建築不全是自己敗死的，它是住在這兒的人們殺死的。在這裡，我不便問人們爲什麼被允許搬進來住的理由，（我猜想除了經濟問題還是經濟問題），但是，我卻要問爲什麼把這片土地仕成這模樣？爲什麼把一個「碩果僅存」的遺跡破壞成這般面貌？

不知道該說是人們的殘忍呢？還是愚蠢？用這種態度來對付一處有文化歷史意義的地方。假如一位外國人士，看到如此的局面，他不會相信我們是有五千文化的民族，有文化的民族，不會如此對待他們的文化遺產。

特別使我觸目驚心的是那遍地的髒和亂。在最近全國消除髒亂的呼聲中，不知爲什麼這片土地竟成了「事外逃員」，對那大大小小的呼聲從沒聽到過似的。人們在垃圾堆上安之若素。也許我們中國人是個最能容忍的民族，對於髒與亂，大家忍一忍就「沒事」了。

站在這片由厚厚的土牆圍起來的天地中，不禁爲眼前所見感到悲傷，爲未來耽憂。

也許站在實用立場看來，破牆爛瓦，漏簷坍樑的構架早該拆除，過去的就讓它過去，何必費力保護它，又不能給現實的生活增添什麼利益。話雖不錯，但是這些破牆爛瓦、漏簷坍樑是一頁生活的記錄，是一種生活的縮影，應該是歷史的一段，不容抹殺，不許毀棄。

在世界上，其他的文明國家，對古蹟的態度，那可說是一種接近於宗教的崇敬。對古蹟的愛護被視爲「責任」與「榮譽」。

的確，古蹟在現實中是沒有什麼利益可言的，然而它可以說明一個民族的成長，它是文明進程的鏡子，它可建立文化的尊嚴，而文化，又是立國最重要的東西。

這種對古蹟的態度，我直覺到就是對「文化」的漠視甚至於是羞辱。百姓固然不對，有關當局亦難辭其保護不週之咎。或者我們可以說這是有關當局不重視文化生活所導致的結果。文化生活代表精神文明的一面，獨立國家的基本尊嚴乃是從其精神文明中所建立的，而不是科技文明或物質文明。

七十年代中的今天，物質文明藉著科學的推進把世界改頭換面，增進了生活某一方面的享受，乃是不爭之實，各個國家因此不遺餘力的來推動這方面的建設。就普通的認識而言，這雖然是國家強盛與尖銳化的表現，並不是強國之本。理由在於，科技的發展，各個國家只要有認識，只要願意，是可以逐步而行的，且有其極限，一個國家的尊嚴並不能在此確立。因爲在科技方面所表現的功能將統一一切，使一切沒有特質。以科技爲對象的人，只能有一種人，這種人不是包含民族、國籍、性別、年齡等因素的區別，與科學本身的特質一樣，是純粹制度化的、機械化的。如，對於計算機的操作和利用，中國人是無異於美國人的，它的設計和運用，有一定的程式，你非按照這種程式來操縱使用不可，不論你是中國人、美國人、日本人。所以，對於計算機的有效因素而言，它所選擇的，只有一種人，所決定的也只有一種人；那就是認識它的操作程式的人，而不是屬於那個民族、那個國家，多大年紀的男人或女人，所以在計算機的使用上，並不能替我們表現出那一種人、那一個國家的什麼特質。再如當今電器化用品的使用，也是同一道理。所有的電插頭電插座，全世界都是一個規格的，方便大家使用。（這是商人推銷商品的方法之一，可以大量生產，大量流通）大家也都順著這個方法使用。像打電話，中國人使用電話的方法也無異於美國人。像電冰箱，沒有說中國人用它來冷凍食品，而美國人卻用它來焙烤食品的事。所以，對於電話、電冰箱來說，它對每個人的功能和人對它必需的使用方法，都是一致的，因此，以它爲對象的人，只有一種，無分東方人或西方人，所以在它的使用和推展上，不能界分出什麼民族、國家的特色。

在這裡不只是電腦、電梯、電話、電冰箱如此，甚至當今太空科學一日千里的進展，也不出這個道理。月球，雖然是美國人捷足先登了一小步，它所標榜的意義，卻是人類的

一大步。月球上印了太空人阿姆斯壯的腳印，並不標示美國人對月球有任何特權。將來，只要願意，任何國家、任何人都可以造訪月球。因此美國人不能以「登陸月球」這件事實來確立美國固有的國家尊嚴、和界分美國與其他國家不可置換的特質。

所以我們就更大的範圍說，科學物質的文明，是大家都可以發展的，而且有它的極限，終有一日大家的發展都會到達這個極限。所以我們無法單從科學物質的進展來確定某個國家的特質，和界分其不可置疑的尊嚴。

不止如此，我們可以大膽肯定的另一件事實是，按照純科學和純物質需要的取決，其結果只能造成全世界一種模式的人，就是不含有任何「人性」因素的人，那實在是純屬機械的世界，而不是人的世界。這種情形，誠足可憂，所以實際上今天許多科學物質文明先進的國家，已經有所警惕，都正在或多或少的避免陷溺其間的努力中。他們終於體認出科技物質無能的一面，而轉向精神世界去拓展。

「精神世界」的精義應該是精神文明主持下的世界；是人性化的世界。

精神文明的特質在於它是以「人」為本位的表現，是順乎人性需要的發抒結果。

人的思想、情感、意志，以其不佔空間不具重量的形式存在，並且可以不受時空的限制，是多變化的、是鮮活的、是無窮盡的，因此，以此為基礎的精神文明的發展也是多變化的。譬如繪畫藝術，東方人表現的有東方人的特質，西方人表現西方人的特質，其歸納演繹的結果，二者絕對不會混淆。像對大自然的描繪，東方人的立足點是在大自然一個廣大的面上，所以，在同一張畫紙上，他可以畫出重重疊疊的山水雲霧，掩掩隱隱的草木樹石，間或有人物、動物，小橋流水，點綴其間，色彩是單純的，平實的，它的趣味不單是面的，而且是好幾個層次的，不是零碎的，而是整體的，不是現實的，而是超現實的。西方人呢？他們的繪畫是站在割取自然的一小部份的一點為基礎，把一方景物依照透視學的原理，再現於畫布上，吾人視線的焦點，最後將集中到一個點上。還有，它們充滿了幾何圖形的趣味，畫題以人體、以風景為主，而東方人則以山水花鳥為主，人物畫一向是屬於極不重要的地位的。在這兩種趣味截然不同的繪畫中，就可以顯示出東西人的不同的特質來。

不但是繪畫如此，其他任何藝術都具有這種有效而無限的功能。嚴格說，它們並不直接相等於精神文明，而只屬於精神文明的範疇，只是精神文明通常表現的幾種方式或途徑而已。我們應該著力的重點是在這些藝術形式開始造成時的主觀和客觀因素，這才是精神

文明的本質。因此，它所涉及的範疇就非常深廣，最少有幾項條件是必須考慮的，如民族、國家、地理、氣候、時代、人種、社會組織等，這種種條件彼此經過長時期的融鑄調和，漸漸會形成一種不易受制於時空變化的力量；不易被磨損的質地，它如果從藝術的途徑上表現，便形成多樣性多變化的藝術品，如果把這種彼此互異的特質，從個人經過家庭團體，社會組織，到國家民族，做一系列的歸納時，當然這一體系的表現便足夠顯示出國家民族間不同的特質。假如這種特質的提鍊，能產生優秀於他國之上的結晶，那麼，無疑的，一個賴以自信自強的尊嚴即可建立。

再說，科技文明的發展成果是隨時可以超越的，隨時可以革新的，一種功能較便捷的途徑，其成果容易建立，亦容易被破壞或被改革，故科技文明的成果，其持續性是很薄弱的。

精神文明就不一樣，它不是短時間內能建立的，也不是短時間內能有所變異的，和被破壞的。其成果是必須以舊有的成果來改善的（與改革不同），所以是累積的，在時間上由過去至現在至未來是一脈相承延的；有時，幾千年累積的成就不過爾爾，如果做斷代的發展，當然不可能有成果，但是一旦建立起來，而有相當的成就，比科技文明不易被異動和破壞，在時間上有持續性，是不容置疑的。

以上，從科學、精神兩方面就其特質和功能的分析比較中，我們不難確定在國家基本要素，國家不可置換的尊嚴的建立中，精神文明的建設，乃是我發現的一條最根本最可靠的途徑。我們當今，只知道重視科技、理工、經濟的推展，而單獨讓文化、精神的發展落後，這是很可悲的事。我有許多外國友人，對我發表來台的觀感，他們說很失望，他們看不到能代表中國人氣質和尊嚴的東西，「看來看去，都在跟我們學」。是的，汽車、洋房，能給我們享受，但是不能代表中國的文化。這一方面，我們還要學習，從愛護古蹟，珍視歷史的遺產開始學習。板橋林家花園，只是一個例子，相信其他地區相同的情形必然還有，有關當局對此破壞文化古蹟的行為，應該有所行動。

原載《正聲月刊》第204期，頁30-36，1975.7，台北：正聲出版社

家在台北

——被隔絕的「行」、被分離的「住」

口述／**楊英風**　執筆／**劉蒼芝**

想馬路——此路「通」嗎？

「馬路如虎口，大家要小心」

「讓一步路，保百年身」

「走路要禮讓，行車莫爭先」

「…………」

幾乎跟我們一塊長大的馬路，我們對它只能認識這麼多。

於是小孩被禁止玩到馬路上去，老人張惶半天過不了馬路，只有年輕人，膽大氣壯，橫行無阻（不怕瞪眼和按喇叭）。至於我們中年人，朋友馬路上碰見了，連名字都沒想起就得揮手道再見。

馬路屬於所有車輛，和馬路自己——半夜三更時，就是不屬於人。

現代人一出生，就看到這樣的馬路，以爲這就是當然的馬路。人，「爬」天橋，「鑽」地道，讓汽車在頭上來去，在腳底穿梭，以爲這才是當然的「現代人」。

馬路原是「溝通」人的，但，顯然它現在是「隔絕」人的，它只能通「地」，不能通「人」，這樣的馬路「通」嗎？

把馬路還給行人

「當一個人買了一部車，就好像他買了一條馬路。」華盛頓郵報駐台記者魏伯儒感慨地說。台北開車人的囂張以及行人的懦弱，行人對車感到恐懼、慌亂、討厭，甚至「自卑」！

寬闊筆直的馬路不斷出現，也不斷淹沒在車海裡。路愈多，車愈多，人愈無路可「走」（只好統統擠進車去）。於是，馬路上只有車的活動，沒有人的活動，偌大的都市，只見「車性」，不見「人性」！

雖然，七十年代的城市不得不如此，台北更是無法例外；對現代人而言，路，只是一段必須在最短時間內完成的「過程」。但是，馬路不能完全被車輛霸佔，不能給行人（甚至乘客）造成壓力，更不能隔絕人與人最起碼的「交通」活動。

「交通」應該是包括「活動」、「交往」、「接近」、「親愛」等意義，而不只是「路過」，從一地到另一地。

人，除了必要的乘車，有很多時候更喜歡走路；用自己的雙足緊踏大地，自由自在，

所謂「逛街」。而今天的馬路卻不給人這樣的機會，並且迫使人壓抑這種需求，最後遺忘這種需求。

「把馬路還給行人」，是近十年來世界許多城市努力的目標。他們發現不見人帶著微笑、悠遊活動的城市很可怕。

八年前，日本重要的銀座區就是有名的一個；它在星期日，禁止車輛入內，是為「禁車日」。全把馬路「還」給行人，於是人潮湧至，水洩不通。有些都市的某些地區，根本就禁止行車，不論時日。當然，這不是最好的方法，但不無小補，確有必要。至少有一段時間，人們可以忘記汽車，看見朋友。

馬路上的提琴手

羅馬（還有其他許多城市）的「路邊攤」，是馬路上「交通」的好地方。也是馬路上「人性」流露的舞臺。

它們包括陽傘、桌、椅、飲料、食品、音樂師（通常是小提琴手）等。可以吃飯、喝茶（咖啡……）、聊天、談生意、休息，不分晝夜。當一對情人坐下來，大家一眼瞧出，馬上受到熱情服務。這時，小提琴手早站在身邊，拉奏起來了。羅曼蒂克的音樂傾琴而出，其陶醉狀，怎能令情人不陶醉？不但提琴手，其他所有在四週的人，都會協助愛侶造成氣氛，他們幾乎希望人人都戀愛。說真的，在那裡，人人都感覺自己在戀愛。藍天下，螢光裡，靜靜瀏覽城市，欣賞人群，不期然的就對城市生出感情，覺得溫暖，覺得整個城市包括馬路，都屬於自己，自己更屬於它。

〔清明上河圖〕中的馬路情景，大人、小孩在寬大的街道上成群遊戲，猴戲雜耍當街表演，娶親的鼓吹隊喜氣洋洋，做買賣的、吃喝的、叫嚷的、打架的……凡是人的活動，大都可在馬路上搬弄，馬路是人與人、人與事、人與物交往的中心，不只是「過程」，而是享受人生的重要場所。濃郁的人情味由是而生，「吾民」如何不屬於「吾土」？「吾民」又如何不能不愛「吾土」？

視馬路為自己的庭園

既然把馬路還給百姓，百姓對馬路自然會產生感情。因為他有經常接觸馬路的機會，因為他大部份的活動可以在馬路進行，他必然會關心馬路，照顧馬路，照顧到馬路也等於

照顧到城市。

　　北歐的婦女，對洗刷馬路，就像洗衣服那麼簡單。像荷蘭的用紅磚鋪設的小馬路，婦女們經常挨家挨戶，你洗過來，我洗過去，把馬路保護得光潔鮮耀。她們還喜歡在窗邊栽花草，讓馬路成為自己的室外庭園。

　　他們視馬路如自己的地方範圍。

　　而今，我們以為馬路屬於政府，屬於汽車，屬於馬路清掃夫，而從此不想馬路的事，只想自己門限裡的事，所以他可以在馬路上隨地吐痰、亂拋紙屑、亂掛招牌、亂堆東西。今天，我們只見「消除髒亂」的字牌，卻不見髒亂消除，部份原因在此（另外的原因是我們已經習慣於髒亂，不以為髒亂）。

　　馬路及馬路上的人家，形成為城市的「面貌」，如果人們不能把馬路當作自己的地方，這張臉永遠漂亮不起來。

把自己的庭園分給馬路

　　為了抵抗馬路行車的囂張、噪音、蕪雜、和防盜，台北人喜歡一有機會就築圍牆，把自己的活動一股腦包在牆裡，別人的活動一個勁阻於牆外，將所圍圈出來的地方，變成為自己的私家花園。

　　圍牆，代表一種不信任的、敵對的、甚至是侵佔的情緒，對城市及馬路來說，更增加了它的冷漠與隔絕，有時甚至是紊亂，因為圍牆形色各有千秋。

　　替人家設計圍牆內的庭園時，我總是希望把圍牆變成象徵式的（如果能不要最好），而把庭園的景觀分給馬路。

　　如此，花草樹木也自然成為馬路景觀的一部份，給馬路憑添幾分姿色，多少有助美化市容。名攝影家顏國華先生的庭園就是一個例子。開放的庭園，種花草，點燈光給路人享受。

　　最重要的，這種開放性的庭園，代表一種寬大的與人分享的愛心，也是溝通「人」與「馬路」的表現。馬路的氣氛會因此柔和美麗些。

想公寓——此「居」安否？

　　出門、開門、進門、關門，不知上下左右是何許人也。除了上班、上學、外出，就是

被關在公寓裡，成了一個「盒子人」。於是看電視、打麻將形成了盒子人的新「風俗」。

面對面不相識，沒有機會「交通」，各人過各人的，老死不相往來，只有私生活，這是生存而已，談不上生活。

封閉狹窄的水泥盒裡，不見天日，不通空氣，蒼白、陰鬱，窒息了人的生氣。有人形容這樣的居民是「白老鼠」。

除了在馬路上，人與人之間在現代化的公寓中，又被隔絕了一次。

人，只有在這個被分離的世界中，默默地、機械地從事單元化的活動，吃飯、工作、睡覺。

這樣的公寓，能讓人安和樂利嗎？

房子的聚集不是住宅區

嚴格說，我們沒有真正社區計劃，我們只有蓋房子。房子的聚集，就成了所謂「住宅區」。

大多數時候，商人就是社區計劃專家，只考慮一塊有限的土地如何多蓋幾間房子，所以我們的住宅變成水泥盒子的雜陳，其間沒有公共設施、公園綠地，也沒有任何屬於「公眾」的空間，只是無數狹窄私人空間的分割，再分割。

因比，住宅區，只是商人大規模控制下的商業行為，以營利為出發點的產物，並沒有真正替住民設想。而一般住民，也以為買到了一個吃睡的地方，就是「住宅」。

有些時候，連水電管道、區間走道都沒有完成，就算蓋好了。天雨泥濘，天晴塵揚，住民苦不堪言。

這樣的房屋群中，談什麼公共團體活動，居民間又有什麼親切來往？住民怎麼不變成孤立的「白老鼠」？

住宅區應該屬於完整社區計劃中的一部份，應該配合了其他設施群的存在，如學校、醫院、市場、公共娛樂場所等，才有意義。

住宅區不只是供給住，應該是供給生活——真正健康完整的生活，人人親切往來，互相照顧，共同活動。

大巴窰的完整社區

　　大巴窰在新加坡，原來是聚集著流氓地痞的風化、貧民區。近年來面目煥然一新，新加坡政府把它建成一個最現代化的完整的新社區。

　　它最大的特色是：居民不必搭車外跑，就能過完整的生活，衣、食、住、行、育、樂都有整體性的照顧。

　　值得一提的是：它設有小型的衛星工業區（不造成污染者），提供住民工作機會，使住民不必外出求生，在社區內就能賺錢過活。其他如娛樂、教育、商業也相同。週日大家不必往城市擠，就可以購物、消遣。對上下班及假日時城市交通情形的改善，功莫大焉。

　　社區計劃，不是都市的膨脹，而是都市的分化。儘管我們在台北郊外發展衛星城鎮或社區，但是其居民還是得跑進台北來工作、上學、娛樂……一切活動還是集中在台北，這樣交通永無改善之日，多築馬路，也只能使他們跑進台北更快捷。

　　因此，我們在郊區需要完整的社區計劃，來解決居民全面的生活活動，而非片面的居住或工作。也只有如此，才能減緩都市的膨脹，而確實繁榮郊區。但是，這不是郊區的城市化，而是郊區的現代化。

愛帶來真美

　　初到義大利，對一件事很不習慣：敲釘子的時間規定在早上九點以後到傍晚五點，其他時間不能敲。我專攻雕塑，晚上不能做發出聲音的工作，令我很頭疼。還有，晚上九點以後，應避免打電話，恐怕打擾了別人。聽說德國某些公寓，晚上十二點以後不能洗澡，因為流水的聲音會騷擾別人。

　　這是他們做為居民所受的一些限制，也是居民的公共道德方面的要求。

　　現代化的居民，屬於整個社區，而不只屬於他自己。他一切與公眾有關的行為，在正常的情形下，都必須受到制約。在進住宅之前，他要學習認知許多「禁止」的事項，然後才有資格成為居民。

　　也許義大利是城邦政治發展出來的國家，和歐洲其他國家一樣，一般人對城市的意識很強；很知愛惜自己的城市、居所，不用政府來規定。要發展美好的住宅區，應注重居民的觀念教育和住宅區本身目標重點。這包括公共道德的養成，法律規章的遵守，公眾活動的參與……居處環境美化等觀念。

這一切，在於居民自己的醒悟，比國家的約束來得重要有效。

常見人們拼湊各種好材料來建造或裝修房子，結果成了五花八門、五彩繽紛的建材展覽。原要美化，變成醜化，就顯示沒有「文化」。現代生活空間，以樸實無華爲貴，最忌造假虛飾。

能眞正愛護居處，才能了解居處環境的優劣、裕缺，改善及發展才能奏效。那時就不會全盤搬外國人的觀念來經營自己的環境。以愛出發，必會找到眞美。

襯托人活動的廣場

在台北，可經常看到民間節慶時，街頭巷尾搭起棚臺，演歌仔戲、布袋戲，附近住民，不堪其聲響。

不是演戲不對，而是地方不對。他們需要一個寬大的，與住宅隔離的廣場，而他們沒有。我們的社區計劃從不考慮這個。其實廣場很重要，尤其是在我們的馬路被車輛佔領之後，更重要。

在歐洲，我們隨時可以發現一個個大廣場，突然在小巷道的盡頭展開。這些廣場都是古代城邦政治時代所建置，當時是供居民從事慶典活動、交誼活動，甚至是戰爭活動的。雖然時間變成現代，但是它們的功用未變，它們仍然是今天歐洲居民生活中最多彩多姿的地方。人們約會、散步、玩耍、休息。畫家速寫、擺地攤。小販叫賣、觀光客遊覽、露天餐飲店，都離不開這種廣場。它代替馬路成爲公眾活動的中心。人們在此可以過公眾的生活，與大眾親近、交通。在充斥機械感的城市裡，這種廣場別具人情味！

有廣場，人們可以從事集體的、一致的遊戲及活動，才有風俗節慶的產生，而風俗節日的慶典，才是文化生活的最高表現與傳達。現代的社區中，應該有這種空間，讓居民走出盒子屋，活躍在大眾的歡笑中。

永不被征服的自然

威尼斯是一座建立在海中珊瑚礁上的歷史古城。它之所以蜚聲世界，在於它以溫順的姿勢依附著海洋，讓海水成爲它的血脈骨骼而生長繁榮。它從不想征服海洋，聖馬可教堂的冬天，海水淹沒廣場。

它沒有汽車，交通全靠航道裡的船隻，這也是它的絕對順從於海洋。然而，它可以換

得珍貴的清潔空氣。此外，沒有汽車，才在這兒看到人們鮮耀的活動及人們生活該有的情調。人不會被汽車埋沒，因此顯得很活潑。

水，長時期浸潤著城市和人民，助長了人民溫柔的天性，和靈性上的發展。一切交通是人對人的交通，非機械對機械，或人對機械的交通。因此，一切都在人力的範圍之內伸展，在人的控制下活動，人的地位很清晰。

所有的房子、馬路、橋樑都是人自己造的，是大規模的手工藝品（磚與石頭的藝術品），充滿了人的痕跡和溫暖。當然，人們會加倍愛惜這由自己雙手所建造出來的城市。

威尼斯，因此常有人民的各種集會，和慶典活動，把歡樂推向高潮。文化活動更多，大部份受到國家的保護和支持；畫展、影展，都擁有世界性的聲譽。

擺渡人會為你唱歌，最擅長情歌，最愛向情侶唱。觀光客很快就會迷上它，並且染上浪漫的情緒。

在威尼斯住了一段日子，才發現它是很有東方況味的，很像蘇州。有無數的拱橋，據說是模倣自清明上河圖。著名的利亞露多橋便是例子之一。

看看威尼斯，各方面是不是與我們的台北（或其他都市）恰好形成對比？

關渡澤地水鄉夢

關渡，有一片淡水河所造成的廣大開闊水澤廢地，有山有水，風景絕佳。因屬洩洪區，至今尚未開發，對台北近郊的土地利用而言，實在是很浪費。

我曾受委託，考慮它的開發，結果完成了水鄉的規劃。

當然，它是一項以觀光、旅遊開發為主的社區計劃，但是它仍以國人為對象（非專為外國人的旅遊），台北郊區至今還欠缺有規模、有特色的遊樂區，水鄉是針對此欠缺來的，希望它能為大眾活動的樂土。

「水鄉」構想雖然是來自威尼斯，但不是要搬威尼斯過來。「水鄉」有自己的條件，必需要發展自己的特色。

此地，水多，能利用水，表現水，順服水，就是特色。因此，建築物挑高（防洪），第一層為公共建築空間，求其大而便；第二層為相連結的交通系統空間，商店市場在其中，雨天水災也可以全境穿越通行，不受影響。

當然，這兒也是無車地帶，只靠水路交通，備有各種船隻。是讓居民甚至遊客學習認

識海洋的開始，了解如何根據自然的條件，順應自然生活。

　　要發展中國氣質的生活空間，必要在有水的環境中。我們看見慈湖的蔣公靈寢，依山伴水，素簡的四合院式建築，謙虛地對天空作揖，化入自然。「水鄉」，可以作為實驗中國未來生活空間的基地，研究把中國的文字再放回生活的可能性。（過去，中國書法是生活中必有的，而今，不見了，原因是現代的生活空間，水泥盒子，難以容納文字。）「水鄉」不是Showground，而是生活區，以住宅為中心，參與文化、藝術、娛樂等活動，但求過完整的現代生活，從內心到外表一致的安和樂利。面對台北的真實，這是個夢，我知道，你知道。所以我們還要加緊工作。把台北的真實──「隔絕的行」、「分離的住」──除去，那麼這個夢不就可以成為台北的真實了嗎？

原載《明日世界》第7期，頁21-24，1975.7.10，台北：明日世界雜誌社
另載《眾利月刊》第8期，1975.8.10，台北：眾利投資股份有限公司
《景觀與人生》頁124-133，1976.4.20，台北：遠流出版社
《楊英風六一～七七年創作展》頁165-171，2000.12，台北：國立歷史博物館

談「生活空間的美化」

各位觀眾好：

今天我想以「生活空間的美化」的範圍來談談一些基本的原則。

在我們這個年紀的人，如果稍微留意，就可以清楚的看到一些轉變，這轉變的結果，使我們漸漸脫離成為中國人的特質而變成西洋人或東洋人（日本人）。當然，這是非常不幸的事。所以我要特別提醒大家趕快覺醒，而即時控制這種不合理的轉變。

本省自光復以來，修明的政治帶動了經濟上、科技上巨大的改善，國民所得日益提高，在物質享受方面，不但有美好的現在、更有美好的遠景。國民漸漸從搭公共汽車而進步到擁有私家汽車，從平房住進高樓大廈……。我們整個立體的生活空間，建立在科技與經濟的基礎上，急速的在改變。然而，不幸的是，配合這種改變，我們整個文化體原地在改變，這種變化是漸漸把自己的本質丟棄，把自己偽裝成外國人，這是衰退、是沒落，趕不上在物質上的進步。這種物質進步而文化退步，一加一減的結果，我們沒有進步，而是在大大的退步。

如室內外的佈置這件事來說，它無疑是我們物質生活、經濟條件提高的第一象徵。但是沒有文化做根基的佈置，就容易流於奢侈，浮華，虛偽，紊亂，形同暴發戶似的裝修。我們今天正走向此種境地而不自覺。我們把人家（西歐或日本）的設計一本照抄，從室內裝修到室外，於是生活空間全變成外國人的了。再加上使用國際標準化的電氣產品、交通工具，我們是差不多洋化了，在生活中用那點可以證明我們是中國人？

過去，我們的住宅中，字畫是必備的，家家戶戶無論貧富貴賤，都能欣賞字畫，都愛字畫，不但愛，還能自己寫，自己畫，以能寫能畫為榮。更視其字畫為道德修養的一部份，也是生活行為的一部份。

從字畫再發展到「對聯」，「門聯」，我們就可以清楚看到我們對文字的運用，係在表現生活，表現文化。

家家戶戶，在年節上，或平日裡，都會在門口或廳堂上懸置聯語，這聯語不管是自己寫的，或別人寫的，都在表現自己的希望，對未來的理想，財產方面，道德文章方面，收成方面，對大自然美景氣候的讚揚方面，乃至於對生命的歌頌，都發揮的無微不至。從這裡，我們可以透視一戶家庭的本質。像這種文字的表現，是一種生活文化，多麼美好，多麼重要，而今天，這些表現逐漸在喪失，我們的公寓生活空間中，再也無法容納文字圖畫。我們只能掛掛西洋的風景畫。

楊英風　山水　1969　銅

像喝茶，也是中國人特別的嗜好之一。喝茶的藝術，代表品味體認一種樸素高潔的生活，茶味的苦澀清香，使我們清醒、苦中作樂，但是，今天，「茶道」似乎成了日本人的專用名詞，我們不知何時變得咖啡加牛奶了？

再如插花、盆景等藝術，本來是我們中國人所講究的，但今天，反倒要向日本人學習，學來的都是草月流、池坊流什麼的，還是人家的東西，只能代表日本，不能代表中國。我們的自然比日本的自然強有力，我們應該有自己一套插花的藝術，來配合我們的自然環境。但是我們現在沒有，就一般的情形而言，我們的生活空間中，難得一見花草的佈置。只在過年時才見花瓶中胡亂的花枝──菊花，劍蘭，玫瑰……插的一堆，實在缺乏真正插花的心情。像美國人，插花雖不及日本人講究，但亦有其性格，他們絕不會把兩種性格不同的花插在一起，雖然是一把一把的，讓花們各就各位，也有一番單純自然的趣味……。

像石頭的欣賞，在中國有長遠的歷史，發展出一套完美的「石藝美學」，講究石頭的瘦、縐、透、秀，從石頭看大自然，看空間的變化，從這件單純的自然物的欣賞中，所表現的生活文化素質的高雅，所表現的崇尚自然情操，世界上任何民族都趕不上。日本人從我們這方面學習了很多、很徹底，成為他們今天向西方人炫耀的瑰寶。

我個人基於中國人的體認，對石頭會下過一番苦功。我發現花蓮的石頭，具有一種強大的力與美，跟我國大陸的山水有異曲同工之妙，於是我創造一系列有關山水的雕塑，表現台灣地質環境的特色……。

再如：端午節，除了粽子、龍舟，家家戶戶懸掛菖蒲、燒艾草，除毒軀邪，顯示我們對自然植物的信賴。（我也以此創造了不銹鋼的雕塑）。

從此，我們看看民間的風俗節慶，傳說故事，幾乎都與自然脫不了關係，我們拜月亮

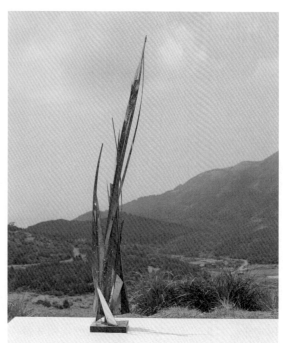

楊英風　菖蒲　1970　不銹鋼

（中秋節）、拜土地（田公生）、拜萬物草木村石……我們是一個以「自然」爲宗教的民族、是崇拜自然的民族，我們在生活行爲中，更處處表現這些特質。因此發展出一套傲世獨行的生活文化，支持我們在世界文明舞台上扮演一個重要的角色。

　　然而，如今這些美好的崇尚自然的本質，已逐漸喪失，我們大力提倡科技，經濟，但是卻忽略了這種尊嚴的繼續經營，我們模倣西方人的科技、經濟制度與形態，連生活行爲也一股腦搬進來了，這是一種危機。

　　因此，今天我所擔心的，不是如何美化一座庭園，一處居所，而是如何去找回這種屬於我們自己所應有的文化生活體系，去傳衍一套我們自己的自然生活美學。恢復崇好自然的民族秉性，這是根本，這根本不建立起來，我們的生活空間再美好，再設計，也變不出自己的生活空間，變來變去還是別人的生活空間。

　　今天，國際間探討文化的途徑，已經轉向東方文化中去尋求，也就是「自然精神」的追求。回到自然的原點，重視自然、化入自然，已經成爲一種風尚，風俗，我們還處在違反自然，發展非自然空間的建置，拼命學人家科技物質上的競爭，這不是顯然的退步？

　　在「敬重自然」方面，我們可以發現美的原則是：單純、樸素、是不做作、不僞飾，你看過自然的景觀會假裝嗎？自然的美，是自來的美，能教給我們誠實，簡樸、坦率，讓我們爲自然共繁榮，過最健康的生活。

　　這些也是美術、藝術的原則。美化環境，不是裝修，虛飾，不是與生活脫節。更不是有錢以後才可以做的事。沒有錢，照樣可以過「美好」的生活，只要我們珍視自然，從天空、海洋、山岳、河流、花草、樹木、魚蟲、石頭、泥土，我們可以找到一條通往「美」的永恆道路。

　　因此，「美」不是藝術家才能給予的，也不是藝術家才能掌握的，每一個人，只要師法自然，他就是「美」的創造者和擁有者。

1975.8.16台視節目「住的展覽」之講稿

閒話年俗

　　我在宜蘭完成小學畢業後，就跟隨父母遠赴北平唸中學，前後共計約有八年光景，如今大陸淪陷，神州變色，人文薈萃、素有中國「文化古都」之雅稱的北平，備加令人懷念，在此謹以個人羈居北平時有關北平年俗的一些特色和見聞做個簡略介紹：

　　在北平舊曆十二月廿三日是送灶神的大喜日子，晚飯後，即由家長備有糖果、芝麻、馬草……等物品，藉供祭祀灶神之用，尤其馬草係灶神騎馬時所給予的飼料，更不能欠缺，一切準備就緒後，男人們均須整裝靜候以便供奉灶神，而女人則必須迴避。迎灶神至正廳後再奉送至庭院，旋即燒金紙、銀紙，以代替錢幣，直至灶神昇天，祭神大典才算完畢。十二月卅日大年除夕，須將其歷代祖先畫像懸掛於正廳，另須置備桌椅、茶几，象徵其人尚置身人間。到了初一大清早，晚輩均須向長輩行叩頭禮以示尊敬。依照一般人的習俗，從過年開始五天以內不得動刀，所以一切食物均應於除夕之日做好，或者冷凍，或者風乾，以資貯存。大年除夕前庭後院都燃燈以增添年節的喜氣，闔家團聚，共享天倫之樂。十二點鐘以後，舉凡商人、中醫師均須祭祀利市仙官，藉以求其保佑，使彼等在新的一年內財源滾滾而來，大吉大利，尤其商人更須另祭算盤、磅秤等有關經商所需置備的器材。一般家庭則細察曆書記載決定子夜時分應向何方接神，上香、點蠟燭，迎至大廳，而後舉家守歲。第一件大事是包水餃，餃子種類繁多，計有素餃、肉餃等不一而足，到了大年初一早上一切不吉祥之事物均須絕對避諱，另備一碗飯、樹枝、小紙人、乾果，用以供奉祖先。在年節期間吃喝玩樂悉聽尊便，然而有些忌諱的事項是不得不注意的，諸如部份家庭禁忌大年初一至十五之間有女人前來拜年。大年初二，天尚未破曉就須起身祭拜財神爺，祭品以年糕、活鯉魚為主，故而北平家家戶戶均養有鯉魚，初八祭星星，以湯圓、紙花為主，後者包括有紅、黃、白各種顏色，其中最大者代表家長。年節期間北平廟會備受重視，其中場面最為盛大者首推東嶽廟，往昔農業社會由於交通不發達，唯有依賴此種活動來促進人際關係。歸根結底，農業社會過年乃是闔家團聚的大好日子，自有其特殊意義，不容加以抹煞的。

　　反過來看看今天的社會，自從海禁大開以來，西風東漸日甚一日，致使我國固有傳統觀念為之動搖，時下一般年輕人深受媚洋心理作祟，誤以為中國習俗是愚昧、落伍、不屑一顧的，經年累月，以訛傳訛，遂貶損了我中華民族的優良習俗和傳統美德，仔細推敲起來，何其危險，何其不智，言念及此，怎不令人憂心忡忡！

　　衡諸實情，好的風俗亟應加以保持並發揚光大，壞的習俗則應加以廢除，如能經過整

理，並密切配合時代潮流的趨勢，想必中國五千年悠久歷史文化尚足以享譽於寰宇，屹立而不墜。試看世界各地現在普遍流行「中國熱」，便可略見端倪，中國功夫、哲學理念，在在受到西方人的讚賞和歡迎，而我們身爲中國人，竟侷限於口號和標語之上，而不能付諸行動，寧非怪事。

　　恢復並妥善整理中國固有優良習俗是當前刻不容緩的課題，由於環境的差異、民情風俗亦有所別，崇洋媚外心理是絕對要不得的。外國人與中國人的生活空間更是迥然不同，而我們現在一直以外國科學成果來取代中國的名勝古蹟，如此豈不貽笑天下？所以如何整理中國固有傳統並發揚光大是當前最迫切的問題。

原載《今日生活》第112期，頁24，1976.1，台北：今日生活雜誌社

綺麗一抹就來

——環境平面設計藝術

口述／楊英風　　執筆／劉蒼芝

　　　　　大樓的一截透明成青空，把一隻不小心的鳥撞昏。

　　　　　坍牆頹壁開闢作牧場，牛羊昂首闊步青草真好吃。

　　　　　史蒂夫麥昆熠熠巨星，也是睥睨街道的巨人。

　　　　　輪船載著永不落下的太陽，七海遨遊。

　　　　　……。

　　　　　只因為

　　　　　一抹顏色

　　　　　世界就如此這般美麗起來。

海濱農莊的浪花

　　查理斯・摩耳（Charles W. Moore）是耶魯大學建築系主任，一九六五年到一九六九年這段時期，他在加里福尼亞州的所諾瑪鄉間海濱，從事著一項有趣而隱約著挑戰性的實驗。

　　他蓋了一幢海邊農莊式共同住宅（Sea Ranch condominium），是外表非常簡單、樸素的鄉村式木造房子，與四周圍的風景：海洋、樹木、岩石、陽光十分調和，在靜穆中返回自然。但是，它內部的陳設裝修卻與外表截然兩回事；他用鮮明的色彩、幾何的圖案和各種現代化的材料，把整個內部裝點成炫麗鮮明又奇幻的世界，跟房子的外表，形成強烈的對比。

　　這是他很刻意的一件「作品」，發表之後，引起建築界與設計界相當的注意。由於他的不斷實驗和推廣，遂構成一種運動，涵蓋著平面設計的擴散（Super graphics）以及環境平面設計（Graphics in Environment）等主要意義。帶動了六〇年代後半期在建築和設計上重要反省，導致了設計的基本性格起了很大的變化。

　　事實上，摩耳所做，並非新創。六十年代以前，歐洲這種作法就很多。歐洲有很多有歷史價值的建築與民間房屋，它古老的外表被極端小心的維護著，其內部又被極端現代化、科學化的裝修充塞著。內與外，新與舊就這麼一體的「對立」著。其實這個作法很合理，歷史古蹟是人類文化進程的痕記，不可輕易毀棄，而生於今世，我們又必須過現代的生活，這的確是個兩全其美的辦法。當然，摩耳的立意並不在於「古屋新住」這個觀點上。他的價值在於：引以為慎並且有計劃的去結合、混合（mix）兩種在傳統上被視為敵

對的性格和狀態，成為一種「第三種」的奇幻式的存在，把平面設計擴大到生活環境的設計。「海濱農莊共同住宅」是他在六〇年代後半期，投入設計界和建築界的巨石，激起的浪花和迴響，至今仍不衰減。

逃離印刷機進入生活環境

平面設計（Graphic）本來是應用美術，工業革命以後，一直在可印刷的複製技術所限定的範圍中，與商業結合，作大量的生產和細密深廣的流傳（如海報poster、書冊）。——被視為一種情報傳達的媒體，甚為狹窄而專精化的在一方小天地中，作無限的重覆。到六〇年代後期至七〇年代前期，科技公害日趨嚴重，帶動普通的覺醒和檢討，包括「人性的復活」「自然的回歸」「環境生態重建」等與科技相對立的課題，這是一個劃時代的大潮流。同此時，被印刷複製機械所操縱禁錮已久的「平面設計」也終於在震撼中醒來，伸手展腿，去攀爬那堵圍牆，超越紙張、書冊的限制，探到人類文化的根基處：「生活環境」，並大膽的跟「生活環境」結起婚來！

六十年代後半期以迄七十年代上半期，太空科技發展，除了太空探險本身的成就外，它有一個了不起的「附作用」。它附作用乃是促使人們覺悟一種復雜而精密的「異體組合」的重要及偉大。（因為太空活動即是完全依賴龐大的精密的「異體組合」的結果）工業革命以後，各行各業所發展的「單純化」「專精化」使研究愈趨細密，每人只研究一小部份，也只懂那一小部份。如此壞處是：整體不斷的「分化」，遺忘了「整體性」，不能顧全「整體性」（平面設計之侷於印刷範圍即是一種「分化」）。太空活動固然要求細密專精的分工，但更要求系統的「異體組合」，那「整體性」的成果——飛向月球再飛回來，才是大家關心的，透過個人專精的研究卻不斷同時關心著「整體」的成果。

因此，從太空活動，人們重新認識了「整體性」的重要，對以上所謂大潮流：人性、自然、環境、生態的探討，不無促進之功，係因這些都是人類「整體性」的課題。

所以，平面設計之擴散而步入「生活環境的平面設計」，從「情報廣告」、商業性的設計過渡到「生活環境」、「人性與自然」的文化性設計，也是一種「異體組合」的領域，間接受太空科技影響的感悟以致。

虛實之間美的跳躍

在摩耳研究環境的平面設計（Graphics in Environment）的稍早時期，約一九六○年，費城某地有個餐廳叫「大餐廳」（Grand Restaurant），在進行內部裝修時，設計人別出心裁，把餐廳的名字「放大」「反寫」在牆壁上，而且寫得滿滿的。因為是反寫，一刹間看不懂。但是牆對面有大鏡子，鏡子中的字就「正」過來了。如此，牆上的是實但亦是虛，而鏡中是虛但亦是實，這一虛一實之間，「罩成」了一種微妙而神秘的第三度空間，沒有動到建築的結構，僅靠平面的繪飾就產生了很徹底的幻象，稱之為平面設計擴散的幻象（Super graphic illusion）。這是當時從事同樣工作中最傑出的例子。（可惜後來被主人擦掉了，因為生意不好，就怪罪到這種裝修上來）。

在六十年代的現代派建築師們，一直很嚴謹的恪守著幾點建築學上的金科玉律；要忠於材料，忠於機能，忠於使用目標，反對裝修。然而碰到平面設計的擴散（Super graphic），卻完全把他們的堅持否定掉了。於是建築師與這批平面設計的藝術家們即相當明銳的對立起來。

建築師們說：只用薄薄的那麼一層油彩，就輕易的把我們辛辛苦苦蓋好的建築完全改觀，把我們精心構劃的事實抹殺，而那不過是一種虛假的幻覺而已。

看來建築師的成果確是受到某種程度的「侵犯」。不錯，這批「幻覺製造家」從印刷機的滾筒下，一溜煙跑到街道、廣場、工廠、社區，「大膽的」「大筆的」給一些建築物的內外以「顏色」瞧瞧，改變了建築物原始的功能和人的情緒。

建築師的憤怒沒有錯，問題是在「人」的本身是否需要「這些」或「一些」幻覺？光是機能、結構、材料的本身就能滿足人性上的較完整的需要嗎？

對於大部份的人來說那些建築上的基本、單純的存在，是冰冷的、本然的、客觀的，難以流暢的、親近的、柔軟的與人溝通。一團色彩也許就輕而易舉的改變了那種存在。問題是這種改變有否必要？既使是建築師受到侵犯，他也不得不深思這個問題。

今天我們看到色彩伴隨著圖案，挾龐然氣勢，爬上室內的空間以至於整棟大樓的外牆的眾多事例，和它們所造成的奇佳效果，是否也看出建築師們對立的姿態已經逐漸轉化為同意乃至於合作的事實呢？

環境的平面設計（Graphics in Environment），係在完成一種繪畫性的景觀（我稱之為景觀繪畫），講究表面的處理，平面的油彩塗上立體的空間，它可改變質料及造型、空間乃至

於時間，力量相當強大，如果運用得宜，可以把建築的目標主題表現得更強烈鮮明，並且讓使用者與設計者進入相同的精神境界，享受某種幻覺所造成的趣味，拓展感覺的領域。

其實，環境藝術的提倡，遠在一九四五年代就開始了。當時就指明建築、繪畫、雕塑之間有密切的關係，並且經常可以互相結合。物體（指建築物一切陳置）是必須在它周圍的環境中呼吸起來的，不論室內或室外。

強烈的裝飾性

環境的平面設計是裝飾性的，並且是壁畫性格很強烈的東西。譬如紐約有許多舊房子陰暗晦澀、死氣沉沉，又不能拆，於是用鮮麗的色彩和簡單的線條造型就把它改觀。舊東西塗上新色彩新線條，會特別顯出「裝飾性」「彌補性」，並且這種裝飾性有特別的趣味：一種mix的趣味，可以看出是清清楚楚「結合」上去的。當然新東西也同樣有這種「趣味」與「裝飾」的感覺，不過預先設計，預先考慮的意味比較強烈吧！

街頭就是美術館

它是把街頭當作美術館，好像把美術館的牆打掉、玻璃拿掉，把畫直接掛到街頭。ＹＭＣＡ，牆上的不是一幅完整而精緻的普普畫嗎？

在波士頓有很多名畫家把作品畫到城市的牆上，在街頭就可以欣賞到名家的作品。日本有位專門在牆上畫影子的畫家小川隆之，很出名，作品也受歡迎，好像是行人的投影，也是一幅畫。

這些線條所組成的點、線、面、高大的盤據街頭的建築上，就如一幅沒有框的畫，有一個很重要的作用即是：它可以把旁邊的景物拉「進來」或「近來」成為襯景或背景，它構成視野的焦點。本來引不起注意的景物，由於這一「拉」就格外被注意到了。換言之，它是一幅大畫，旁邊的建築或景物就是掛大畫的「大牆」。因為沒有框框，它不會排斥旁邊的環境，而與環境密切結合。

地方性、民間性、民俗性、生活性

這種街頭平面藝術是具有強烈地方色彩的，是民間性的、民俗性的、風土性的。多半透露著當地生活的特點。如在洛山磯的街頭壁畫，就是把電影棚中的佈景、明星等放大搬

到街頭的牆上。因為當地影城好萊塢的關係。一方面是一種美化、趣味、裝飾、一方面是標示地方性的特點，作為「Landmark」。如果把這些佈景明星搬到台北街頭，那就不倫不類沒有意義。因此，由這些壁畫就可洞悉當地的文化生活水準的大概。

建築物機能的強調

環境的平面設計如今被運用在強調建築物和空間的機能，已經是很普遍的存在。譬如在劇院的門口用鮮明的色彩繪飾出一種活潑變化又奇幻的感覺，與劇場的原始機能謀合，並強調了此種機能。另如在美容院，牆上畫佈著美人面部的線條，強調了美容的目標。再如於兒童遊樂場畫著許多玩耍的姿態，強調遊戲的功能，空間的作用。在洗手間以「急奔」的男女分別標示著洗手間的位置和作用。因為它畫得很大，幾乎與真人無異，而且更透出了上洗手間的心理狀態，所以它不僅只是一項標誌。都市的辦公大樓每間辦公室看起來都差不多，於是在牆上用色彩畫許多線條，每一線條代表某一公司，只要順著線條找就很容易找到。

記號性商業目標的強調

係在強調某種商業目標，如瑞士有家汽車公司，把汽車的局部放大畫到牆上。強調了自己的商業目標和公司的性格，雖然有廣告的意味，但是由於其藝術性的處理精緻復優美，（商標並無畫出）也算得一件成功的藝術品。再如果菜市場用果菜的簡單繪飾來標指其商業行為。

最後，由於平面設計的擴散（Super graphic），無所不能，容易造成幻覺及特殊感覺，故經常用於製造一種非日常性的空間，如遊戲場所和展覽空間。

有人說平面設計的擴散是個時代的「大怪物」。的確，它從印刷機解脫出來後就以強大的力量參與了生活環境的製造而且效果昭彰，魔力無邊。如果失去了控制，它真的會變成一個製造視覺污染的大怪物。這「控制」意味著嚴謹的態度與高超的技巧等等，也意味著把它視為一件藝術品的製作過程和結果的必要。好在如今在世界各地存在的例子還少有「失去控制的大怪物」。有批城市藝術家在政府與市民的支持下，日夜為他們城市的環境設計努力著。

其實，「繪畫性」的表達是人類的天性，是人類原始的喜愛。像塗繪自己的面部和身

體，然後出發去打獵打仗或參與祭典儀式的原始民族，這鮮明色彩的塗繪可以使自己暫時脫離原來的人格或位置，而「神化」或「鬼化」，具有超越自己的能力，不恐懼不緊張，甚至忘掉自己。這是人類最早應用的繪畫性所造成的幻覺，這幻覺使人壯大自己。

大自然中動植物也用色彩線條所造成的幻覺來保護自己，所謂保護色警戒色。

人與大自然的動物並無二致，為了生存，時常必須脫離日常脆弱的存在，變自己為「強者」，色彩是最方便的「偽裝」。

事實上這種用色彩來偽裝自己的習性，人類至今一直沒有停止，那就是人類的「化妝」。近代只有男人稍為停止，我們的女人的化妝從古迄今是愈來愈進步發達了。這化妝就是不折不扣的運用色彩的幻覺，來美化自己、強化自己。男人因為一慣的理性、絕對的自信，輕視自然原則而停止了對自己的「化妝」。不過近年來似乎男性又恢復了這方面的重視；我們看見男性化妝品的應時大量而生，男人留長頭髮，穿著「奇裝異服」等等，再再顯示，既使是男人，也要有某種程度的「化妝」。這並非對自己失去自信，而是一種「天性」的恢復「人性基本需要」——「繪畫性」幻覺的滿足。

但是，「繪畫性」的幻覺與過度和累死人的裝修是兩回事，前面我曾強調「控制」是很重要的。

平面設計的擴散（Super graphic）和環境的平面設計（Graphics in Environment），有其時代性、地方性和技術性，運用得宜發揮得體，確實是我們視覺感覺性空間的一大開拓。我們的城市何時可以看到這種精心設計的環境平面藝術創作來代替驚心動魄的巨幅襯衫廣告，奶粉廣告？

1976.2.10文稿

生一個「設計生活」的兒子

　　設計協會成立於民國五十一年九月，今天中南部的分會終於成立了。將近十五年的努力，生這兩個「兒子」可真不容易。值得欣慰的是；這兩個「兒子」一生下來就營養良好，十分健壯，許是「懷孕」年份十分充足的關係吧！

　　記得設計協會成立之初，正是台灣廣告業萌芽時期，設計界的成員，適時地成為廣告界的「生力兵」，幫助了廣告業的發展，當然間接的也促進工商經濟的蓬勃，一直到現在。設計家也因此獲得其不可被代替的社會地位。

　　但是，設計家以商業廣告為設計工作重心的時代，到今天為止，應該做更進一步的跨越。跨越到以生活環境的整體設計做重心。

　　當然，今天有眾多的設計家事實上已經投身於室內、室外的空間設計，甚至房屋建築有關的空間設計，而成為這方面的巨擘。當然這是某種程度與生活環境的結合。然而，我所想像的不只是這樣。那是，設計家應該是──「設計一個環境以及這個環境中的生活」。我們不能說「這個環境中的生活，是業主自己所選擇的，所安排的，與我們無關」。如果我們的設計無能透達一種影響力，促使使用者過著與設計的空間相調和的生活，假如我們的設計與生活無關，只能算是一種虛偽的裝飾，可有可無。

　　與設計家相關的平面設計（Graphic），本來是應用美術，工業革命以後，一直在可印刷的複製技術所限定的範圍中，與商業結合，作大量的生產和細密廣大的流傳（如海報、書冊）──被視為一種情報傳達的媒體，甚為狹窄而專精化的在一方小天地中，做無限的重覆。到六〇年代後期至七〇年代前期，科技公害日趨嚴重，帶動普遍的覺醒和檢討，包括「人性的復活」、「自然的回歸」、「環境生態重建」等與科技相對立的課題，這是個劃時代的潮流。同此時，被印刷複製機械所操縱禁錮的「平面設計」也終於在震憾中醒來，伸手席腿，去攀爬那堵圍牆，超越紙張、書冊的限制，探到人類文化的根基外；「生活環境」，並大膽的跟生活環境結合。

　　六十年代後半期，以迄七十年代上半期，太空科技發展，除了太空探險本身的成就以外，它有一個了不起的「附作用」──促使人們覺悟一種複雜而精密的「異體組合」的重要及偉大。（因為太空活動即是完全依賴龐大而精密的「異體組合」的結果。）工業革命以後，各行各業所發展的「單純化」「專精化」使研究愈趨細密，每人只研究一小部份，也只懂那一小部份。這裡面的壞處是：整體不斷的分化，遺忘了整體性，不能顧全整體性，（平面設計之局限於印刷範圍即是一種分化）。太空活動固然要求細密專精的分工，

但更要求系統的「異體組合」，那整體的成果——飛向月球再飛回來，才是大家所關心的，透過個人專精的研究，卻不斷同時關心著「整體」的成果。

因此，從太空活動，人們重新認識了「整體性」的重要，對以上所謂大潮流，大課題；人性、自然、環境、生態的探討，不無促進之功，係因這些都是人類整體性的課題。所以，平面設計之擴散而步入「生活環境」設計，從情報廣告商業性的設計過渡到人性與自然的文化性設計，是一種時代的時向與潮流。與太空時代之來臨一樣，是一種必然的趨勢。

我覺得設計家應該走上一種立體「生活的環境」設計（因為生活是立體的）。設計家就是藝術家，藝術家就是照顧人們整體性生活的人。如今，世界性的觀點認為不必細分版畫家、繪畫家、雕塑家、設計家什麼的，而統稱為藝術家。需要做設計時就設計，需要做雕塑時就雕塑。當然這樣豈不要求藝術家成為萬能？不盡然，只是在保護人們生活環境的方面成為一個較為週全的照顧者。所以，做為一個設計家，我們有責任在整體性的能力要求上訓練自己，成就自己，而不是被印刷機所限定，被商業媒體所籠罩的那些要求所佔據。

原載《中國美術設計協會中南部分會成立特刊》1976.3.10，台北：中國美術設計協會

序言絮語

感謝

謹以此書向──《明日世界》、《房屋市場》兩雜誌致謝！

難為他們每月不厭其煩的催稿。這些文章原是刊載於兩本雜誌中「景觀藝術」專欄的，現在遠流出版社把它們輯集出版，將使他們辛苦的成績延續到未來，散佈到更多人手中。

還要感謝我的秘書──劉蒼芝小姐。

她與我一起工作六年。我說，她寫；給我的「老調」增添跳躍的音符。她在豐富我作品的努力中，一直用功不懈。

藝鄉

廿多年來，我在國內外從事結合「生活、環境、美術」的工作，自己覺得很高興。

在國外替人家做，雖然待遇和條件十分優厚，但是比比看，人家各方面已經夠好了，我的增添沒有什麼意義。所以這幾年就一直留在國內，多做點，總是想做出一點改變。今天，我們這裡，以環境作中心來看，不關重要的改善中，錯誤的比正確的多，早做彌補，對未來的損失較小。其實我們有長遠的文化體系做基礎，將來在生活環境的重建工作上，可以引導西方人才是。依這種關切，最近我在企業家陳雨帆先生的贊助下，創辦了「藝鄉」（在台北市松江路二二○號五洲大廈九樓）。這是一個畫廊，也更是一個研究「生活」、「美術」、「環境」三者如何根據我們的地方、民族、文化的條件，做適當的結合與改善的地方。開始，推動得很慢，假如大家都來參加活動的話就會很快。

這本書，一直談到「環境、景觀、人性、生活」的問題，也就是「藝鄉」的立足點。希望在這個基點上，建立一些關心，引發一些改變。

念差

這事，是「一念之差」就可以造成的，我稱之為「念差」。在理論上，要改善環境是談何容易的事，其實，難是難在「觀念」。目前，在基本想法上，大家沒有這方面的認識與需要，就無從做起，而且就算是改善了，也還是不習慣，久而久之又恢復原狀。

這事，也不是只有藝術家才有資格或能力去過問的。不受美術教育的人，只要觀念上有所轉變，只要關心，也一樣可以改善。但「觀念」如何來？要靠教育、靠學習、靠虛心

檢討自己四週環境的得失!

樸素

目前台灣把「多餘的裝修」當作是設計。其實設計應是反映生活、說明大環境的。事實上,在台灣現在的情況而言,應該是盡量減少裝修、返回樸素,才符合今天艱苦奮鬥的大環境、大背景。

所以,在我個人而言,如何拿掉多餘的裝修才是設計,不是加上去。如何恢復到自然的本位才是環境設計。

樸素也是今天國際間的時髦風尚。

七○年的大阪萬國博覽會,是經濟繁榮、科技發達的一個高峰表現,極盡奢華富麗之能事。但是當時曾受到許多專家反對,理由是用很多錢誇耀「錢」,用很多科技誇耀「科技」。有些藝術家譏之爲「用砲彈打麻雀」。他們在熱鬧中看出危機。之後,經濟開始走下坡,一陣恐慌之後,大家才發現人類在地球可享受的繁榮非常有限,如不節約,無異於自取滅亡。這才發現了「返樸歸素」的路。七四年的史波肯博覽會,就是一個反省的、節約的、樸素的博覽會。目的在研究把過去被污染與破壞的環境重建,減少人工的裝飾,維護自然環境。

自然

很多人說好久沒有看見我做作品了。但實際上我一直在做。做在工廠的大門口、學校的廣場、市民的公園、辦公室的電梯口……我是把雕塑放在環境中,成爲環境的一部份,而不只是一件作品,也不想特別突出。花木、草皮、石頭都是我的材料,所以做了,也不容易看到。這樣最好,這正是我個人走向自然的路。

原載《景觀與人生》頁2-3,1976.4.20,台北:遠流出版社

簡介我寫的一本書《景觀與人生》

這本《景觀與人生》，是我今年（一九七六年）四月底出版的新書，敘述我自一九四六年至一九七六年之間約三十年之久的一系列工作和思想。

在一九六八年以前的十五年當中，我的作品大多是單純的雕塑藝術創作，是我接受一系列美術教育之後加上我個人的努力的成果。請參閱該書第15頁至39頁的黑白圖片。在這一系列的雕塑作品中，從「寫實」到「半抽象」再到「完全抽象」，我是不停的在變化。您可以發現我漸漸拋棄了完整而具體的「形」（form）以及破壞了一些純熟的技巧，以取得「形之外」的一種「自由」及「自然」。

《景觀與人生》封面。

然而，就在這個年代的末期，我的作品已經慢慢走向與環境結合的路。如我替日月潭教師會館製作的大型壁上浮雕〔日神〕及〔月神〕（見該書第26頁）。在當時，中華民國的藝術家能像那樣的製作自己的作品並長期放在一個公眾性的環境中的人恐怕還不多。

一九六八年以後，我才算大幅度的改變。我的雕塑作品，再也不是一起來。我開始憑著記憶和手邊的資料比較東西文化的相異之處，我慢慢發現中國文化的精妙之處。於是，我是站在西方文化的典型地帶——歐洲，開始加速的返回到自己所從出的「文化」與「傳統」的根源。在這根源的地方——譬如殷周漢唐的文化與藝術的成果，我發現了美的根源——美是根植於生活的，那些偉大的藝術品無一不是與生活密切結合的，無一不是真有改善生活形質的功能的。我終於抓住了這個重點——「藝術要能促進生活的豐富美好才有意義」。

因為藝術與生活必須發生關係，所以藝術與環境也必然發生密切的關係，我的藝術要通過一個「環境」才能進入一種「生活」。

此外，我更發現中國文化中一再強調的是「自然」以及這個名詞下的諸多意義：諸如

「天人合一」。吸收了這項「自然」的觀念之後，我正好趕上世界性的「回歸自然」的潮流。西方世界利用了高度的科技在加速他們返回自然的懷抱。一個藝術家我者，如何回到自然？我想最方便而能力所及的辦法是通過「環境的設計」。如公園、庭園、甚至建築物、室內外空間的設計，或大者如社區計劃。通過這些工作，我來追求自然，表現自然之美，我想是有益於大眾的。因此，我就從此緊抱住「環境」這個主題，去實現我追求自然，返回自然的夢想。

以下，我將按照該書的內容依次把我的工作做一個簡單的介紹，如果您有興趣的話，不妨仔細跟該書對照著看。

（一）預備文化的禮拜：有關 蔣總統紀念堂以「文化社區」的方式來建造的建議。Page 40。

（二）龍來龍去：談「龍」代表中國人的「自然觀」，在中國今年是龍年。Page 46。

（三）大地春回：敘述我在一九七四年的美國史波肯博覽會中，為我的國家的展覽館設計浮雕美化展館的整體性環境的經過。Page 50。

（四）再見，史波肯博覽會：向國內同胞介紹這個以重建人類環境為主題的有良心的博覽會。Page 56。

（五）明日的腳步：希望我們能關心環境問題以便走上明日的路程（否則就只有今天而沒有明天）。Page 64。

（六）一個夢想的完成：敘述我在一九七○年的日本萬國博覽會上為中國館的門前塑製一隻大鳳凰的經過。這隻鳳凰是當時景觀的重心，也是追求幸福美麗的象徵。Page 72。

（七）巨靈之歌：敘述國外雕塑藝術如何與環境及生活結合，以及我為貝聿銘（I. M. PEI）先生的建築塑製門前大雕塑的經過。Page 88。

（八）芬芳鄉土想芬蘭：敘述芬蘭如何運用自然的資源以及保護自然的資源。Page 98。

（九）沙漠甘泉：敘述阿拉伯式的建築如何與自然的環境謀取調和，阿拉伯世界的人民如何在劣勢的生存條件之下，安排生活空間，我曾於一九七二年到貝魯特為黎巴嫩政府設計「中國公園」，對阿拉伯地區的風土人情、自然環境有所認識。Page 106。

（十）太陽與海交會的關島：談關島的自然環境應如何運用。Page 114。

（十一）家在台北：談台北的交通與居住的改善。Page 124。

（十二）未失去的樂園：談台北近郊的土地利用與社區開發。Page 134。

（十三）台灣手工業的明天：我在省政府建設廳的「手工業研究所」擔任顧問（該研究所是經由我的建議創辦的），我建議台灣手工業該如何改進。Page 142。

（十四）山明水秀建宜蘭：宜蘭是我的故鄉，我參與了該地的十年長程開發計劃並提出整體開發的構想。Page 150。

（十五）叩著一柱〔擎天門〕：我以一塊石體的豎立來象徵一座「青年公園」的大門。Page 160。

（十六）育達的春天：我從事一座學校環境改善的經過。Page 166。

（十七）燃燒吧，寒漠上的生命：我從事一家蒙古烤肉店設計工作的經過。Page 172。

（十八）太空行：我從事花蓮飛機場環境美化的紅綠。Page 180。

（十九）亞士都組曲：我替花蓮亞士都飯店塑造環境特色。Page 188。

（二十）〔鴻展〕的誕生：替台灣裕隆汽車公司改善工廠環境。Page 194。

（二十一）〔起飛〕：替一家紡織公司設計辦公大樓的內部環境。Page 202。

（二十二）新加坡「文華大飯店」工作錄：我替新加坡最大的飯店「文華大飯店」從事環境美化的一系列工作記錄。Page 208。

（二十三）新加坡雙林花園的設計：我替新加坡旅遊局從事「雙林寺」名勝古蹟設計及建造庭園的經過。Page 218。

1976.4.26打字稿

角落裡的遊戲

──生活用具中的平面設計

口述／**楊英風**　執筆／**劉蒼芝**

　　我們曾在今年一月號介紹過平面設計藝術在生活環境中的運用，那是大規模的、大範圍的、屬於公共性的、大眾生活環境素質的改變，故稱之爲「外化的」平面設計應用。這裡，我們再簡介屬於個人的、小規模、小範圍、稱之爲「內化的」平面設計的應用。

　　「內化」一詞，意指「化入個人的生活」，與個人生活細節處相關的「化入」。這內化的平面設計應用，同樣是突破印刷機與紙張的限制，但是它進入的是浴缸，是廚房，是安樂椅，是書架，是窗簾，都是私人性的生活「角落」。我們可以看到圖片中──「躺」在浴缸裡的女人，「坐」在椅子上的美女，有人「躲」在後面的窗簾，這些都是屬於內化的平面設計。在我們個人的生活天地中，可以說我們高興如何就如何；如在浴缸中有「美女」陪伴，在安樂椅上有美女相依偎……。這種設計，不盡是人人喜歡的，也不是人人必要的，故不是純粹考慮商業價值的可能性。它最大的目的是在「愉悅」，引起一種「趣味」或「情調」，它是「遊戲性的」，與促進實際的功能功用無關，它的存在，也不一定是「美化」或者要求美化。這是內化的平面設計的最大特點。因爲屬於「個人的遊戲」，所以是可以充分發揮想像力的、大膽的、假設的。我們再看圖片，一塊紫藍色爲主調的窗簾後面伸出一雙勾住窗簾的手，猛一瞧會嚇一跳，呀！「隔簾有眼」，適才我跟阿二……豈不被他瞧去大半。所以這種遊戲的成份中，還帶有諧謔的意味（也許遊戲本身就是一種諧謔的行動）。

　　但是，既使是一種遊戲的供給，它還是經由「設計」而達成的。它不可能把一個燈泡畫在浴缸裡，一個燈泡與浴缸之間沒有直接而清晰的關係，而一個美女與浴缸的關係確是人人都想像得到的。所以，無論如何，這種設計還是與物體的功能有著相搭配的關係，才能表達出「趣味」「詼諧」。如「隔簾有眼」的來歷；孩子不是經常利用窗簾來躲貓貓嗎？我們不是經常幻想一個小偷如果躲在它的後面該怎麼辦？電影裡的殺手不是經常從厚厚的簾幕後面放出陰冷的一槍嗎？所以雖是遊戲，其中的來龍去脈確是很清楚的。雖是狂妄，在某一程度上還是能引發共鳴的。這樣的設計，才會改變物體客觀而單純的存在，而給我們精神上注入一種刺激，引起一種感覺，製造一種幻覺，擴大加深了我們行動和思想的層次。當我們端起一只杯子，我們看見它有一個小小的龍頭，咖啡從那裡流洩了一盤子，主人無需對你說抱歉，因爲咖啡還是好好的在杯裡。

　　從事這類工作的藝術家們，給冰冷的、千遍一律的、機械性的產品製造生命，使它不僅供人們應用，還能跟人們交談、交感。鮮耀的人性如此被賦於其中，使規則的、幾何

的、單調的用具用品，有了活潑的面目，給生活例行的事務帶來生氣、情趣。

此外，內化的平面設計藝術的功用，也被擴及於平衡或沖淡一種紊亂的氣氛。譬如，我們看到圖片中，在熨衣台上、書架上、堆滿雜物，而畫有一隻大貓的畫掛在其中，我們的視線立刻會被集中於這隻大貓，把紊亂的景物立刻摒置到一個不注意的「賓位」上去；我們的注意力被偷偷的轉移了，而紊亂的景物就得到適當的掩遮。當然，這只是一種幻覺的製造，並非真正改變了真實的存在，只是改變其感覺而已。這是平面藝術的特徵，我們無關向它要求更多。在此，值得注意的是；這樣的畫面，必須非常單純，簡樸（近乎版畫的效果），一目瞭然，才有力量從紊亂的環境中抽離出來，而把紊亂拋出一個矩離之外。如果圖畫本身太複雜、太曖昧，那就立刻被紊亂吞沒，而參與到紊亂之中。

當然，這也利用了對比的效果，因為對比太強烈了，就把那紊亂比下去了。這辦法不失為懶者的「生活藝術」，是「亂中有秩」，對於忙碌的家庭主婦、單身漢的「美化」身邊環境，值得參考。

既然內化的平面設計藝術有濃厚的遊戲成份，那麼看看把它發展到玩具上面去如何？於是我們看到用一個簡單的袋子，畫上簡單而鮮明的動物圖案，套在孩子們的身上，孩子們立刻脫離了人的位置而變成個自所喜愛的動物了。我們也可以看到利用厚紙板折疊剪割成各種圖形的空洞繪飾些簡單的色彩，放在孩子們的遊樂室中，配上小火車，積木等玩具，就可以構成充滿幻覺的空間，供孩子們遨遊神馳其中。我們也可以把透明的塑膠板剪成各種動物、植物、靜物，然後任意排列，一面組合，一面自己編造故事，利用那個平面的「色」「形」產生的幻覺而在心理上產生立體的故事。組合可以任意變化，於是故事也就千變萬化。

內化的平面設計藝術還有一個特點，那就是你可以拿起筆來自己畫，自己作。因為是屬於個人主觀的生活情趣的製造或調整，好壞可以不在乎。僅僅是薄薄的一層色彩，也許就是生活中一筆大大的快樂。大環境加上小環境，大用具加上小用具，它們的光彩明耀，也是構成我們生命多彩多姿的一環。

1976.5.12文稿

雕塑家楊英風先生演講摘記

——極待努力的我國手工藝品業與生活空間的佈置

<div style="text-align:center">

時間：四月廿二日

地點：樂113

</div>

　　人類經歷數千年的生活所得的結晶就是文化，這個結晶是人類所獨有，其他生物是無由產生的。人之所以能有這獨特的產品，除了腦力的不同外，就在人能靠著雙手創造。這種特性，使人產生了富創造性的生活方式。人的雙手是非常靈敏的工具，藉著雙手靈敏的觸覺，在各種不同的材料上，依照它們軟硬疏密等的不同，可使作者融合了自己的情感與材料的特性，表現出他所想表達的東西來。這樣製做出來的物品，自然存有靈性，這是機器製品所缺乏的，也是令人喜愛它們的原因。而這些手工藝品也可說是人類文化的產品。人類自從知道利用工具來補助手的不足以改善生活，用手製做出來的工具，在我們的生活中就佔有極重要的地位。而現在，我們更利用這些工具來佈置我們的生活空間，美化我們的生活。比如在義大利，不論是鄉村城市，每個地區均有其獨特而完整的一套生活方式。各種手工藝品，民間藝術，甚至風俗習慣的不同，顯示出他們文化的獨特處。這種生活才是將文化融和生活的文化生活。一個民族想要進一步發展他們的文化，就必須保存他們的文化生活。

　　我國的文化，輝煌燦爛，歷史悠久，而且一向本著順從自然的方式來發展，所以是最溫和敦厚而自然的。西方文化就不是這樣，他們的文化向以征服自然、克服自然的方式而發展，所以發展成科技文明，以科學、機械來統御人類的生活。在這種機械空間下，人類的情感漸漸被抹殺，生活也漸漸失去了情趣，此外更產生許多人類所不願有的公害。職是之故，他們已注意到保護自然，挽救危機的重要，期能謀求人類真正的幸福。

　　現今，在一些文化程度較高的國家（如英國、瑞士、芬蘭、法國、西班牙、義大利、蘇聯、西德、香港、日本等地）內，已普遍的注重生活空間的佈置與生活情趣的尋求。他們對手工藝品的製造，也有很大的成果。反觀我國的情形，雖然我們是個文化古國，而現在，在我們的生活環境內，卻毫無這種文化生活的情趣存在。我們的生活用品簡陋而粗糙，我們的生活空間雜亂而無章，即或有刻意佈置其生活空間的，佈置出來，也是繁亂而不調和的。因為整個大的環境是繁雜的，即使在一個小空間內佈置出整體而美觀協調的環境，也無法和整個大環境相調和。會造成這種情形，該是因環境的動盪而形成的。我國自民國以來，社會一直不穩定，一方面受戰亂影響，又受退守台灣的遷移影響，人們若能維

持溫飽已經很滿足了，怎會再想到自己生活空間的佈置與生活情趣的培養呢？不過我們知道，這種情形在一、二十年前應該就過去了，現在社會也有了可觀的進步，經濟繁榮，國民平均所得亦大為增加。在這種情形下，我們對自己的生活空間不能再抱著漠不關心的態度了！

我們既應努力改善自己的生活空間，對於改善生活空間的一大要物——手工藝品的發展，就得加以重視。但是好的手工藝品，在台灣很難得看到，以致不知道如何發展自己的手工藝業，至今尚停留在摹倣的階段。台灣省政府，雖然有心扶助這門行業的發展，撥發鉅款；現正於草屯建築一座夠水準的手工藝研究所及陳列館，並積極蒐羅各地的手工藝品，尋求這方面的人才。然而我們發現，這些人才很難找到。並非台灣缺乏這類人才，而是他們分散在其他行業中，無法加以集中。原因在於他們的作品，向來未受重視，因而無法使他們獲得應有的報酬，為了生活的緣故，只有另謀生路。所以我們應該喚起大家對這一行業的重視，培養人才，為我們生活環境的美化、生活情趣的培養，與手工藝品業的發展而努力了！

原載《畫話》第2期，頁7，1976.6.5，台北：國立師範大學美術研究社

美勞教育以生活為基點

人類的「文明」、「文化」是怎麼樣開始建立的？在我想，有一個很重要很簡單的答案：「雙手動」。

人人「動用」自己的雙手，才能過生活，獲得生活的持繼，這是文明的起點。在照顧生活之餘，用空下來的雙手，也同時創造了文化。

「雙手做出來」是人類的本能，在人類自身的諸種「本能」中，無疑是最強有力的一種。這種本能比其他任何動物的也都最強。所以，人由「雙手萬能」而成為「萬物之靈」。我們的世界因此而漸漸豐富起來。

基於這種本能，幾乎所有人都從小喜歡「動手動腳」。而且，大多數時候，這些「動手動腳」不為什麼，只為做點什麼，這點「什麼」不一定有用，其中有很多遊戲的成份。

隨著時間的累積，時代的推進，人們的愈來愈減少了「雙手做出來什麼」的機會了。因為科技的完備，物質的豐盛，分工的細密，別人都替你做好了。也許，人們只需站定在一個位置上，動手扭轉一顆螺絲釘，那就是他一天八小時所唯一需要動手做出來的什麼。

他也只是一個大工廠的一枚螺絲釘而已。

表面上，人類的「文明」、「文化」如今是在這樣的萬千螺絲釘的連鎖關係中推進著。而事實上，人類卻從此失去了照顧「整體」的能力，而變得愈來愈需依賴別人，削減了自己無數思考創作的本能。這可說是人類的「退化」；獨立生活能力的退化。

學生的美勞教育課程，我想是針對此點本能「動手做」的提示而設立的。因此我認為這份鐘點不多的課程十分重要。在自己動手做當中，可以完成學生若干基本品行與技能的訓練；諸如「心」、「細心」、「組合力」、甚至「創作力」。在學校安排的課程中，除了正式的美術課程以外，這是最能發表自己意願與傾向的課程，其他的

課程只有聽講接受的份，很少有需要自己動手做出能代表自己思想與情感的東西的時候。學生在此可以表現一些志趣，發現一些自己動手的快樂，在一切都是別人替我們準備好了的生活模式裡，至少還保留著這麼一點自己動手的權利。這點權利是引導我們的孩子走回人類文化開始的原點的契機。在升學的壓力下，我個人希望教育單位不要剝奪了學生這點「權利」。

個人一直在從事雕塑以及生活環境改善的工作，近年來又兼顧台灣手工藝（業）的推展等工作，在其中頗有所感，我想運用到美勞教育上，原則是相同的。

我以為美勞教育的重點在生活情趣的提高，它要以生活為「出發點」以及「終點」，才有意義。從這個觀點來檢討，當今的美勞教育就有許多特別該強調的重點。

地區性

「地區性」是學生美勞教育的第一項要素。

生活是根植在一個環境中的，這個環境中的一切，就構成「地區性」，生活是地區性的表白，美勞教育要能從「地區性」出發，才能做到生活情趣的提高。

所謂「地區性」，我舉個例子來說明。

我國農村生活，農家父母等長輩在農閒時利用稻草、竹葉、蘆葦等替孩子們（或教孩子們）折做蚱蜢、小雞等農村昆蟲、動物（見所附圖片）。這就是典型的美勞活動。首先，它是閒時的娛樂，沒有特定的功能，純粹是增進生活情趣之所為。其次，它充分代表

農村地方性的特色。它的材料是農村環境中現成的，垂手可得的，不是花錢購買的（這是表現閒情逸緻最明顯的地方）。它所做的題材是農村常見的動物。

再如日本，許多鄉村利用本地河谷中的石子，畫成簡單的五官，縛以稻草，就變成了一個很可愛的石娃娃。像這類的作法，不需花費什麼金錢和精神就可以完成的很有人情味的玩物，很值得做為我們的提示。

再如我國特有的剪紙（有稱刻紙）藝術，也是利用農閒期間，用簡單的工具和材料，人人動手剪製而成的圖案花色，作為生活的裝飾。

像以上所說的，是民間藝術活動的形態，也是手工藝品的基礎，充分表達了「地區性」、「民族性」的特色。如今的美勞教育據知所使用的教材大都是半成品（或者是外來的材料），不一定與自己本身的生活有關，不一定與自己所居住的環境有關。當然，在都市環境中很難尋得製作的材料，不過這種觀念值得建立。特別是生長在都市的小孩更有此需要。科技的發達，促使人愈來愈遠離自然，忘掉自然的存在，學生在美勞活動上，可以稍作自然之回顧。

自然

來自自然的材料，引導學生走向自然。

譬如像洪通的畫，我們看見他把紅豆、綠豆沾上畫紙，構成圖畫，是利用自然素材很好的方法。美勞教育我想應該注重此項特色的建立；引導學生從自然的材料著手而尋求接近自然的機會。

閒情

美勞活動有很濃厚的遊戲成份；是手的遊戲，心理的遊戲。我們可視之為調劑學生單調枯燥生活的甘草，所以學生只要做，就達到教育上的目的，不必要求他做得如何好，好了如何生產，甚至賺錢等經濟上的目的與創造的。

原載《工藝月刊》創刊號，頁4-6，1976.7，台北：工藝月刊社

我對籌建現代美術館的看法

口述／楊英風　執筆／顏君如

　　美術是生活思想之具體表現，不祇狹義的繪畫、雕刻，更有廣義的內涵，如不明美之具足真善美一體，美之在保護人性，創造生活，則無文化進展可言。一個國家若不重視文化，即是自己扼殺民族性靈。基於此，我們如何忍心望見生民飄泊荒野中？怎能目睹國魂迷失在新潮的激流裡？近世「文化沙漠」的恥辱，在我同胞心底淌著淚，滴著血，而今「文化熱潮」又將匯成一股巨大血脈，翻滾著洶湧的波浪，在我中華文化底生命中震盪著、伸展著。只為那生生不息的命脈，與源遠流長的文化，我們齊來追求理想與希望吧！

建館的意義

　　所謂現代美術館成立的意義即是以保護人性，發揮生命為精神，具體地保護本國藝術，創造現代新文化。

　　我很興奮，林市長籌建現代美術館的遠見。打從心底明白，不只我自己，還有三十年來那些為現代美術，無言地耕耘的藝術家；為現代生活，默默地創造的文化人；為祖國文化，竭誠地擁護的赤心者。他們的心在跳躍，在激盪。是喜悅的淚水含在胸膛裡興奮著。三十年來，他們的熱忱遭遇了冷落，而無一席真正可資生存發展之地，而今那曾是孤零，曾是飄泊的浪兒，總算有個歸屬了。

　　多少年來文化的品質總是被誤解著，所以社會群眾拋棄了它，也迷失了自己。難道現代文化只是物質的追逐？一味地盲從科技文明、機械生活、競逐商品利祿與享受，徒使精神空虛，離棄了自身本有的樂園。一味地模仿不是屬於自己的文藝，如詩歌、小說、戲劇、音樂、美術、建築，乃至生活方式與習慣，徒然遭人鄙視。西方人說：「這是我們的呀！你們的在那裡？」因為他們到了台灣，看不到屬於台灣特性、中華風格的作品；想了解台灣目前生活成就及未來希望，而無一處「有整理與推展」可資參考，協助了解現代文化的藝術館。不獨友邦人士難以了解，我們的百姓也無從了解，因為現代文化總是被誤解著，它的發展也猶如老牛拉車，提不起勁。由外國人的失望，可知這就是我們虛偽不求真的良心懲罰，「文化沙漠」的譏諷可謂咎由自取。我們應為國家尊嚴所負的責任而愧咎，我們應為國格所負的道義而負荊。而今現代美術館構想的出現，誠然是文化覺醒的一個象徵。

　　現代美術館肩負著任重而道遠的使命。舉世周曉，中國往日光輝燦爛的文化，來自他們先祖先民的睿智慧眼，依著自然環境而創出一種屬於中華民族向自然、好和平的獨特文

化。但往者不可追憶，我們不能流連於故宮博物院的古物，更不能時時搬古代文物來炫耀，只有繼往開來，把握現在才是永恆的、眞實的。現代美術館的建館實現，不獨保護了一群苦心孤詣、歷經滄桑的現代藝術文化人的作品；它更與文化人的心靈長相左右，爲保護人性而設計，爲創造現代生活之眞善美而努力。它引導社會群眾了解美術生活的內涵與功能；它更使我們的美術界在國際間提高地位，因爲有個美術館，總算可以名正言順地參與國際間的文化交流了。因之我們不由得加以讚美：

　　它，爲現代文化而生存、而創造、而開展。

　　它，是現代中國心理的、精神的建設。

　　它，是外交的敦睦者。

　　它，任重而道遠。

　　今天，時代是變了，可是我們仍然源流著先祖的血液，傳承著中國人的精神，踐踏著中華民族的土地。所以我們應珍惜祖先留給我們的餘蔭，再創屬於這動盪時代中，堅毅不撓的中國文化。

目標與內容

　　現代美術館的基本目標是：「整理過去，推向未來」。是從過去的美學發展到提高今日、未來的生活文化。有關過去的，目前有故宮博物院、歷史博物館，他們照顧得很週全，成績斐然。有關今天的及未來的生活則要從現代美術館開始。它不只是展示作品，培養藝術作家，最重要的是推展「美與生活的結合」。

　　在人類生活的周圍，不論平面或立體，唯有充滿了美的特點、美的自然，才有美的生活空間可言。美，不獨賞心悅目，還要注意生活的實質，人性的保護。所以美術館發展的目標應以尊重人性自然、區域自然，生活自然爲原則，如此美的生活才有獨特的風格，自由順適的空氣。不祇注意個人生活之小我，它同時也有計劃地研究開發屬於大我的國家特性、民族風格，使之長遠地發出光芒，提高文化水準。它的目標內容如下：

　　一、審愼地保存眞正代表區域性的、時代性的作品。

　　二、介紹作家作品，鼓勵創作者創造這個時代的作品。

　　三、使社會群眾認識美的價值功能而應用於生活空間。

　　四、研究設計一套屬於我們國家民族今日及未來之生活形式。

五、在國際間做同等的現代美術館之美術交流活動。

至於它所屬的範圍有：繪畫、雕塑、版畫、建築（包括環境設計、社區計劃、公園計劃、都市計劃、國土計劃……等）工藝、工業設計（如電視、汽車……等）。藝術有藝術的尊嚴與偉大，前述所提有關的設計與計劃，純爲文化生活而設計，爲保護人性而設計，而不是以產品推銷，保護商人營利爲出發點的設計，那將會開倒車再嘗物質生活的遺毒。真正藝人的天地良心，當爲人類幸福而著想，而美術館的目標更不容曲解與被誤會。所以了解大義是必要的，如此才能協力合作，共創新的樂園。

成立籌備處，號召藝術家

成立一個籌備處，才是實實在在的開始，但不能草率，因此事關係到今日與未來之文化發展，我以爲至少須一年以上的時間來愼重籌備。籌備中的工作大致如下：

一、好好的請幾位有耐心、肯犧牲、能真正秉公處事的專家、藝術家、官方人員來成立籌建委員會。他們是大家公認具有權威性，且能站在超然立場認真地推展此事的有識之士。

二、承租一兩層樓寬大的場地做籌備處。它應是單純的空間，而不受其它因素來干擾發展。可先利用一層的空間，進行收集資料作品，舉辦展示，爲美術館成立後作準備。另一層則爲籌備處辦公地方。

三、號召藝術家們，集中此地，團結聯誼，共同認清美術與生活的關係，互謀文化生活的研究與發展，鼓勵創造好作品，爭取國家令譽，爲美術館誕生而努力。

四、籌備基金。尋求國內外公私機構基金出路，或請省市政府贊助，或藝品義賣，或鼓勵慈善會、私人基金會共襄盛舉。

五、收集國際間同類型美術館之資料、史料、館刊、經營方式、推展方法、及活動內容等等，以資參考、往來、或作交換活動。

六、提高作家作品水準，以金錢收購示範性作品和蒐藏品。不能老要藝術家免費提供作品給美術館。高價收購，才有好的作品收藏陳列，才能有美術館的權威與水準，並使藝術家能以作品被購置收藏爲最大的榮譽。

七、公正選拔人員至國外考察。

八、選擇地點，由建築師、景觀藝術專家，進行館的設計。

九、委員會隨時向社會發佈館的進行程序，決議事項之通訊，使群眾了解情況並提供建議，努力合作，共謀發展。待落成之後，此刊物可成為具有教育性、權威性之館刊，並為國際間交流之資料。

單純的環境、寬敞的空間

現代美術館不衹保護藝人藝品，也關乎國家文化之創造與繼起。它是個表現精神文明的地方，故有賴一單純的、寬敞的自然環境以維持它的崇高性、獨立性，方能啟迪人們的心靈活動。基於此，現代美術館應建於大自然環境中的山坡地。目前我以為築在陽明山地區的公園預定地較佳。其理由如下：

1.環境的單純寬敞。遠離塵囂，環境空間單純寬敞，則藝術品與藝術家的重要性才能清晰地被襯托出來，展示的主題才能獲得清晰之印象。陽明山區，山青碧綠，環境寬敞單純，正合此原則。此後再配合美術館內外環境樸質的建築，避免人工造作及刺眼的佈置，則作品的展示，觀賞者的活動，才能充分表現「人性」。

2.主題力求明確。美術館內外，自始至終應為美術館的存在而存在，所以要力求明確，而不能參雜或附設於其它不相干之機構或建築物當中，以免館的推展受阻礙。現代美術館若築於陽明山區單純的山坡地上，可與外雙溪的故宮博物院做一新舊文化的連結，建立出新的生活文化中心，孕育成一種真正現代的精神生活典範。

職是之故，我們不同意將美術館附屬於 國父紀念館中。因為那是不應該且不公平的事。美術館的主題不容分散，同理，我們亦得尊重 國父紀念館之為紀念 國父而設，處處當以 國父事蹟，興國救國為中心，如何可以有類似辦雜貨，弄雜耍之昧舉呢？徒有成為笑柄罷了。一旦有了奔放豪情的裸體作品破壞了紀念性之神聖，更成何體統。觀夫國際各大都市的紀念堂、博物館，或美術館，主題個個分明，處於逆流動盪中的我們，萬不可再貽笑他邦。

3.自然的回歸。今日國際藝壇的趨勢便是反樸歸真，此乃對科技物質文明遺害之覺醒。實則，天地父母生下我們，我們便是大自然的子民，所以應順應自然與之和諧相融才能為全人類謀幸福。再者，我們是愛好自然的民族，天人合一即是中國人的思想。如今看西方人的覺醒，我們怎能不珍惜這分屬於我們自己的東西？陽明風光，秀逸自然，走入了屬於大自然的陽明山中，人性與自然會靜靜地凝結著。

4.心理的準備。欣賞藝術品先要有安定情緒的準備過程，故進入美術館要有如朝聖、膜拜之心懷，虔敬專一，才能體會真善美的本質。觀西方人入歌劇院要盛裝也是一種重視優雅氣氛的心理過程準備。陽明山區離台北市不遠，在北陽公路道上，沿途風光明媚，蒼松疊翠，浮雲若絮，淡水如帶，使人心境轉變，雜念頓除，於是藝術的情緒自然孕育出來了。

也是爲了尊重欣賞藝術的情緒，所以我們不同意設現代美術館於市區內的新公園中或青年公園內，讓人群車馬的喧囂，壓住了藝術的心緒，破壞了藝術的氣氛。更不忍心見美術館成了熱鬧場所，讓人以路過心情來走馬看花，觀櫥窗似地誤解美的內涵。

建築風格，空間設計

現代美術館建築物的本身及周圍環境皆屬於美的作品，因之館的內外應作適當的處理與設計，一切皆爲藝人、民眾、社會而充分表現人性美。在這大環境大作品中要注意坦蕩、優雅、寧靜，如此館的影像才能顯著特出，人性亦可提升高超。館的建築不應一味因襲舊式中國建築，也不模仿純西式建築，它應爲照應現代中國人生活之真實與乎保存中國固有樸實自然的風格而設計，使館的大環境本身、館務及藝術創作品，都能發揮最大意義與功效。

現代美術館的空間應具有：

1.室內展示空間。

2.戶外展示空間。

3.美術圖書資料室。

4.光學藝術實驗及展出空間：光學藝品的表現與應用，對於生活空間的影響至大，世界多數國家已將它列爲藝術探討的重要課題，是平面與立體美學中另一度空間的探討。現代美術館中應有起碼的設備，以從事實驗。

5.生活藝術的展示空間：是一個較爲綜合性的，爲了實際生活的、創造性的生活空間展示場所。展示的不是單純的藝術品，而是一項室內設計、社區設計、國土設計。用模型、圖表甚至實際的佈置來展示。因與生活攸關，也必須包括手工藝品及工業產品的展示空間。這是現代生活設計的範疇。

6.大教室：供人多的藝術教學活動或展示。如電影、幻燈、視聽、藝術家講演、藝人

藝品介紹等等。

　　7.小教室：供人少的藝術教學活動或展示。

　　8.藝術家工作研究室：如畫室、模型製作室、雕塑室、生活設計室等，提供藝術家工作研究的空間。

　　9.民眾實習工作室：提供材料、師資，使民眾得以親自體驗，認識美的生活、創造美的作品。

　　10.出版部：負責有關本館館刊及資料的出版、發行。

　　11.藝術家俱樂部：供藝術家交誼活動、聯絡感情。

　　12.餐廳、福利社。

　　13.藝人宿舍：有方便的住宿設備，可接待遠來的國內外藝術家，使之安心工作，方便研究或交流。

結語

　　猶似大旱之望雲霓，我國的藝術工作者，等待了卅年的美術館經此番林市長及有關單位的率先籌措，而償願有期矣！這不僅是解決國際觀瞻、增加觀光目標等對外宣揚的問題，對於促進藝術家的團結，鼓勵其創作，提高國人藝術生活的教育關係尤為重大。與其所謂「成不世之功，奠萬世之基」，相去不遠矣！如何盡善盡美地促成它，不但是政府的責任，更是市民的責任。我們願意在期待中奉獻一己之棉薄，為我們自己的「命運」和「財富」而盡力。

原載《今日生活》第121期，頁12-13，1976.10，台北：今日生活雜誌社

環境與文化

時間：一九七六年十月十七日中午
地點：國賓大飯店十二樓東區扶輪社例會
附：放影幻燈片二百五十張說明

（一）

所謂文化就是人類社會從野蠻到文明，表現在各方面的努力成績。這當中包含了文學、藝術、宗教、道德、教育、建築、法律以及風俗習慣……等等，所得的成就都是。從這裡，我們可以知道：有文化進步，才有文明可言，精神可言。反之，「野蠻」就會遭人鄙視與同情。

我們中國文化光輝燦爛，來自先人的睿智慧眼。他們本著人性，順應自然，而創造出屬於我們民族尚自然，愛和平和堅毅不拔性格的文化。也因此，中華民族屢經異族侵犯，始終屹立不倒。歷來，中華文化在國內則和樂度日，在外則堅毅勤奮，這都是中華文化的偉大所融鑄出來的性格。

文化不是憑空而生的。它，必然是來自時代性、空間性、人性及興趣愛好諸多因素，而當中「人」和「環境」的關係，不可須臾或離。比如在山明水秀的地方產生靈秀的園林文學作品，自然非沙漠地方所能見。反之，中國北方雄偉風光的文學、藝術作品則內地少有。因此我們知道人與環境，環境與文化的關係密切無比。今天道德衰微，時局動盪不安致人心惶惶。這是某些商業科技文明發展，利用不當所造成的禍害。我們既知文化的偉大重要，就應該積極地「開發環境，創造文化」來謀求人類和平相處，精神有所歸宿。

（二）

人在自然環境中，當他靜靜觀賞時，就會覺得和大自然有所相融默契。我，山是我，山我兩忘。漸次地由有我，無我而至於忘我的境界；精神是愉悅的、寧靜的，這也就是說：人們走入大自然的心中，去接受它的保護。而當人性受到保護，得以自然舒展時，那麼，一種真善美的文化也就應運而生。它，沒有邪惡，是善良的、和平的；能給人們帶來更高境界的精神文明。

我們都是大地的子民，生長在什麼樣的環境裡，就有一種歸屬感、親切感，愛護之心也會油然而生。既然歸屬它、愛護它，我們就要順應環境的自然去開發它、創造它而接受

楊英風攝於〔魯閣長春〕、〔太空行〕前

它的保護。現在,雖然生活在都市中的人們,離開真正的大自然景物很遠,但是我們仍可藉藝術作品,以大自然為題材創作,或將大自然之小塊擺置案頭,裝飾屋宇、亭園,則我們還是可以和大自然結合在一起,生活中有了盎然的生氣。在各位來賓所看到的幻燈片中,最先我們觀賞的是花蓮中部橫貫公路,它沿途峽谷風光,氣魄雄偉壯闊。那大理石峭壁刻劃著大自然紋理,低吟著古老歷史之沈壯。再看台灣南海岸,美國大峽谷;大自然環境不同,別有它的一番性格。南海岸沙丘多,岸石崢嶸多乳洞和中橫雄偉的大理石峽壁迥然不同。這都是大自然歷千年萬年的偉大雕作,使人賞心悅目,滌盪塵慮。即使我們截取花蓮的一小塊大理石頭,細察紋理,也能窺見出花蓮區大自然的全貌、特色。看!那放大鏡中的小石頭,不也有它的景觀嗎?高山、浮雲、流水,自成一世界。如果置之案頭、室內,不是很宜人嗎?

今日人們生活空間應和大自然息息相關。以往人們總是為了生活,從自然得到靈感;再根據經驗不同,環境不同而形成每一地區的不同造型和特色。如今曾歷經科技商業所誘的城市建設思想也想回歸到自然來了。在順從自然的需要下,城市要鄉村化,鄉村要都市化。凡與人們日息相關的建築物、公園、道路建設或藝術品、日用品等,應擷取大自然的精神特色而創造製造。這是人類生存應有的一種智慧,當人們遠離大自然時即應如此。幻燈片所示:美國史波肯博覽會中,中國館〔大地回春〕的浮雕;日月潭教師會館〔日月神〕浮雕;花蓮航空站的〔魯閣長春〕、〔太空行〕;梨山賓館前的噴水池;新加坡文華大飯店及裕隆汽車廠的雕塑;及〔夢之塔〕、〔擎天門〕等的構想,均是英風取材大自然景像,紋理、生命、融入古代中國精神,再配合時地需要而製作。像日月潭教師會館浮雕之一的日神阿波羅構圖,即取象於日月潭大自然的山水,珠嶼光華島,恆星太陽系球之永恆

裕隆汽車廠的雕塑〔鴻展〕。

運行，而在魚躍中阿波羅乘帆下來。這種和大自然共生息的作品，有別於一般雕塑家取材人物、花草、翎毛的雕作。也是近年來國際藝壇思潮所崇尚的。

人們是需要自然環境來保護的。當你用仁慈的心懷善待它，它就投報以仁慈愛護之心給你。你若待它不善，那麼，我們就會嚴酷地殘傷到自己，這是自然界不移的因果關係。目前，國際文化潮流，漸漸在尋求反璞歸真的道路，這是人類自食某些不當的工商科技文明遺毒的覺醒。反觀開發中的台灣，各方面發展尚在蓬勃起飛，凡事宜先有深謀遠慮的智慧才是。愛環境，順環境，更要創造環境。如雨後春筍的鴿籠，火柴盒式公寓，大事砍伐林地，綠地農田的被戕傷壙土，以及盲目仿模西方文藝作品，都不是我們忍心所見的景像。當我們在學習西洋科技文明時，即應將它吸收消化，依著本區自然環境取捨斟酌，以保存自己的面目，開展屬於我們的文化。

（三）

八月時，台北市林市長發表了籌建「現代美術館」的構想，真使人歡欣。藝術是文化的一環，所以，怎麼樣建好一座美術館，正是我們群眾去愛護環境，順應環境暨開發創造環境文化的一項考驗。凡是建築地點、方式、設計空間及周圍景觀，都應去親近大自然，不可與環境衝突，破壞自然之和諧。像這樣，現代美術館的精神和人群的心靈才能達到互相保護、溝通的至高功能。

凡此種種，我們都要有全盤的計劃，並且喚醒民眾，呼籲政府重視環境對文化發展的巨大影響。上下協力合作開發環境，為有個性的新風俗、新文化而摧生。

1976.10.17演講講稿

哲學與雕塑

我們知道宇宙乃是時間和空間的結合。它是一個生生不息，行健不已，時時在變在動的大生命；而人不過是這個時空萬有的大生命中，一個小生命單位而已。生存的原理全和這個大宇宙的法則相合。我們在世，無時無刻，不賴空氣，水，陽光和食物為生。尤其是農業社會尤賴天時地利，風調雨順；一切均得天地供養。也就是得之天地者太多，所以中國人即懂得應憑智慧雙手去參贊天地化育。因此，我們說：在天，它的表現為「高明」，而無所不覆。在地，它的表現為「博厚」，而無所不載。在人，他的象徵則為「德智」，而贊佐天地化育。在悠久無疆的時空裡，人法地，地法天，天法自然，是「天人合一」，是生生不息的表象。

由這個中國人生哲學做前提，我們可以很容易地想像到，人生的意義是什麼？若全體分工合作參贊天地化育，那麼才能謀求文明的進步。同理，藝術家任重道遠的職責也不能須臾或缺。他們將人間的物質精神美化，缺乏了藝術文化是可悲可嘆的。所以，身為藝術的觀賞受用者及創作家，對藝術哲學宜先有正確觀念。

在美學的範疇中，一般總把繪畫和雕塑列為純美藝術。它們本是形而下的具體表現，而一但顯露出它的藝術性及某種內涵境界時，它已超越了形而下而為形而上。所謂的物質形下與精神形上並無絕對的好壞之分。但若是站在以「人」為中心的生活空間裡，人類文明似乎宜有中庸之道。因為站在科技文明的今日，過分的物質形下，的確不能給人們帶來快樂的保障。反之，精神的形上卻是群眾極於渴望尋求的。所以，今日的藝術如何跨越形而下以保護人性是一項當務之急，重要課題。

關於這個問題，我國古代聖哲早已注意到它的重要性。藝術不止注意形象之美飾，更不能缺乏實質之內涵。易經賁掛☲☶其序卦云：「賁者，飾也。」雜卦云：「賁，無色也。」王肅注云：「賁有文飾，黃白色。」賁卦疊「離」，「艮」而成，艮為山，山之美在草木；而土石草木均為樸素之質。當夕陽反射在山上時，這些草木土石的顏色，於是或黃，或綠，或赤，或白，就成了五彩的霞光。「離」為日，離在艮下，正是反照在山之象；而山火之象即代表文飾。我們人類憑著智慧，創造出許多美好的事物，以改進原始生活，這是物質文明。同樣的，運用智慧得以改善，安頓人們的精神心性，則為精神文明。文明是歷史的演進，可喜之象，但發展中，不能汩沒了人性。所以賁在物質是文飾，在精神是文明。賁卦的賁訓釋為五色之飾，而賁字的本義卻是無色之質。蓋色彩必須加在素質上始見，非素質則色彩便無由見了。文明必須根諸人性，無人性便不成文明了。賁卦卦名

之深，洞世之明，虞世之遠，賁之一字已涵蓋無餘了。是以藝術品之創作宜照顧到實質與美飾，才能超越形而下以盡其用。

繪畫是一種以濃淡色調間接地表達人的精神狀況，或抽象幻覺，或理想，或實像於平面紙上的藝術。但細究之下，宇宙萬有中，並無絕對靜止的平面存在。一張畫紙，它的質料結構不可能是絕對很平的，一般稱之為平面藝術，只是大眾主觀的感覺而已。相反的，在宇宙人類的生活環境中，卻無時無處充滿了立體的結構，所以專門研究處理立體結構美形態的雕塑，倒是和人們息息相關了。

所謂雕，是為解散卸除；塑是合併聯結的組織。前者為減的藝術，後者為加的藝術。舉目所見，萬物多由這種分與合的現象所成，因此我們很容易發現，大凡生活環境中所有成型成體的東西都和雕塑有關。再者，不管物體或大或小，甚至景觀設計，自然的保護及國土都市計劃等等，凡工作中有關立體美學的運用，都是雕塑家可間接參與的，我們千萬莫以為只有塑像才叫做雕塑。

既然雕塑範疇在人類生活中如此廣泛，那麼雕塑品宜乎審慎，不應止於純粹美的情緒與意念的表現。它應從侷促的工作室中，陳列室中，步入群眾的生活裡。它的功用目的，不徒供人賞心悅目，陶冶情性，點綴生活情趣罷了。包括雕塑，任何一種藝術都要考慮到「人」為對象，以內涵機能為基礎，審美為歸依，再配合技巧而事創作，較能圓滿。質而言之，也就是說：從藝術的初發點來看，一般人所認為的繪畫，雕塑這種純美藝術和建築藝術，或工業設計藝術種種，它們的意義是一致的。美，必須具足真善美三位一體，在宇宙中加入了天地的化育萬物。

一件傑出優秀的雕塑品，在創作家聰慧的心靈與神妙的巧手運用下，它不但切合群眾的心靈須要，還賦予群眾生活無上的實用價值，及遠源流長的教化感悟作用。有了這種神奇奧妙的功效反應與活生生的創作過程，所以我們看得見；此雕塑品充滿靈活飛躍的生命力及振撼人性的感召力。這就是永恆不息，生生不已地與天地化育相輔相成的變化歷程。

有意義的作品才顯出神聖的價值。而這作品蓬勃的生命力，全在藝術家的神來之手與豐富的人生經驗、智慧，涵養所得。也許大家有個感覺：做一個凡人並不容易，更何況一個傑士偉人。因此，偉大藝術品的創作家確實須要經歷人生繁多的艱險旅程且有所融會體悟，才能致之。因為，他們的人生閱歷豐富，累積經驗，所以同時也是個思想家，才能製作出有創意有生命力的作品，以深入人們的生活領域中。

　　基於這個現象，所以有心雕塑偉大作品的藝術愛好者，必須先用靈敏的慧智心眼來觀照宇宙人生。我們所處的宇宙裡，萬物莫非是分合、聚散、消長之象，但此中間有它天行健，生生不息的永恆存在。仔細思量，我們從天地間得到的太多，而出之於自己的實渺如滄海一粟，故應有所知恩圖報，體認自身在宇宙間的使命，效法回歸宇宙這種分合、生生不息的原則，與之相契實，相佐贊才是。在我們雕塑藝術的世界裡也充滿了削減增補的分合現象，若雕塑家也能窺視自己生生不息的至大潛能及作品行健不已的功能現象就是和宇宙大自然之運行同體。那麼藝術家的德智和天地的高明德厚相配，我們的美麗世間才有生命與希望可言。

　　雕塑藝術與哲學同源。我們的生活環境中，凡事皆以人為中心，凡事皆充滿立體美。所以雕塑藝術創作就要考慮到人的問題。尤其人造環境，環境造人，在目前繁雜之社會中，一件美善的雕塑品更要體味宇宙的生命現象貴乎有創意，更要意境高遠，功能實際，以收有形無形的效用，臻潛移默化，陶冶性靈之功。這樣，它才能在現實生活中與群眾緊緊地相融會溝通。否則，徒具形式美，使人一覽無餘，就如同沒生命的物體一般，如何在有情的世間中，親近人性呢？

<div style="text-align: right;">1976.11.14文稿</div>

把庭園還給城市

　　我一直認為應該把私人庭園還給城市，也就是把庭園變成街道的一部份。有些人治理庭園，圍上高牆藩籬，與世隔絕，獨自孤芳自賞，外人只能瞥見部份蔓延的綠藤。在外國的社區，街道、庭院也就是整個城市綠化的一部份，與整個城的色調、風格息息相關。因此，他們只圍上矮木柵，使私人庭院景觀與街道之行道樹、花卉映成一體，非常和諧。

　　東西方的庭園佈置風格不同，各有千秋，西方是控制自然，比如弄個噴水池利用燈光造成彩色水幕，極為華麗。東方則順從自然，庭園的佈置摹仿大自然景色，未經雕琢，水流蜿蜒而下，小橋、流水、人家。意境空靈詩意。

　　庭園之設計，最好有個水池，以小馬達帶動活水，再安排休憩地方，石椅、石桌、藤椅、花草等等。燈光照明也很重要，最好能隱藏光源。燈源要比人視線低，加罩子，光亮朝向地面花草。或將投射燈藏於屋簷下或可利用地面燈光之反射，強調單一景物。歐洲之古堡、公園經常採取這方法，以黃燈襯托古物，以綠色照射花草，燈源通常低於地平面。整個庭園看不到一盞燈。

　　台灣的氣候，庭園裡適宜栽培九重葛、鐵樹、綠島榕等植物，綠島榕長於石頭縫裡，不開花、葉圓、深綠，根鬚垂向地面，非常別緻美麗。

　　另外，鴨拓草、虎斑木、黃椰子、鵝掌藤、觀音棕竹、煙火花等庭園植物也不妨種一些，增添滿園綠意。

原載《消費時代》第76期，頁6，1977.1，台北：裕民股份有限公司

我的中學時代

口述／**楊英風**　筆記／**陳芳麗**

　　從小我就是個喜歡動腦筋的人，看到許多稀奇古怪的小玩意兒，我總是會千方百計的設法把它弄來，這裡敲敲，那裡打打，非把它弄成我希望中的樣子才會罷手。

　　家裡的許多東西，常常因為我的加工，早已變得面目全非了，父母對我簡直頭痛到了極點，加上我又喜歡動剪刀、畫畫，地上常是東一堆紙片，西一堆畫料，把每天跟在我後頭清「垃圾」的母親，累得個半死。

　　等到上了中學，隨著年齡的增長，自己也稍懂事了。對於動剪刀、刻刀、畫筆，仍不減幼時的那份狂熱。那時，我們正從故鄉宜蘭舉家遷居到北平。北平的環境和那份濃郁的古都氣息，深深的吸引了我，我很高興能在這個文化古都北平，渡過我的中學時代。

在北平就讀中學的楊英風。1942年攝。

　　在北平，我們住的是四合院，環境幽靜，地方寬敞，爸媽特別為我闢了一間畫室。從此我擁有了屬於自己固定的小天地，再也不用擔心會在家裡到處製造「垃圾」了。

　　北平有許多名勝古蹟，我時常佇足其中，流連忘返。課餘時間，我喜歡背著畫架，提著畫袋，到野外去踏青，眺望遠方，把古都的一草一木，一一收入眼簾，用彩筆表現在畫布上，金碧輝煌的廟堂，巍峨莊嚴的故宮外景，都在我的畫面上留下了永恆的回憶。

　　我說過，北平是個到處充滿古老文化氣息的地方。在那裡，你可以充分感染到藝術的氣氛。我現在之所以從事雕刻工作，就是當時環境給我的靈感。我喜歡藉著雕塑工具，將我在畫布上想表現的內容，更加「具體化」。

　　提到我準備「改行」從事雕塑，還有一段頗為艱辛的歷程。從小我就較一般小孩備受父母疼愛，凡是我所要求的事，很少落空。父母總是盡可能的答應我的要求，就連學畫也是一樣，他們為我請了最好的老師指導我，希望我將來在繪畫方面能有成就。

　　我卻沒有想到，就在我將打算改學雕塑，並且計劃中學畢業後繼續攻讀雕塑的理想提

出來後，我和父母第一次起了爭執。

父親說：「好端端的讓你學畫你不要，學雕塑幹嘛？難道你準備將來去雕刻泥菩薩嗎？」父親是看到當時學雕塑的人並不多，而且以雕塑為生的人，生活比較清苦。他怕我選擇走雕塑這一條路，將來會誤了我的一生。

或許小孩子比較不知「天高地厚」，我倔強的告訴父親，我對雕塑比繪畫有興趣。並且一再向父親保證，我有繪畫的根底，在學雕塑上會比別人學得更好，更有成就，我更向父親發誓，將來在雕塑方面，我要出人頭地。父親半信半疑，拗不過我的一再苦纏，終於答應讓我學雕塑。

中學時代我開始學雕塑時，反對我最激烈的是父親，可是後來鼓勵我最多的，也是我的父親。我每天在畫室裡攪原料，作雛形，忙得不亦樂乎，在別人的眼裡，我是一天到晚在玩「泥巴」，可是父親卻不一樣，他疼我，所以他了解我。印象中最深刻的是「當我有生以來第一件雕塑作品──人頭雕塑（是用泥塑翻石膏作成的）呈現在父親眼前時，他開心的笑了。」

我知道，父親的笑裡隱藏著一份關愛和一份望子成龍的期望。現在我可以對他說，我沒有令他失望了。

原載《台灣新生報》第11版，1977.1.21，台北：台灣新生報社

版畫與生活
——看「中外當代版畫聯展」

　　中國古代的版畫家，是不在作品上簽名字的，他們以工人自處。今天我們在古人遺留下來的作品上，怎麼樣也找不到作者的姓名，但我們可以看到他們十分簡單的技巧，卻充分表現出當時的民情風俗，是那麼純真、活潑、美麗。他們難道不是藝術家嗎？

　　版畫是「民間性」的，是「生活性」的。通過簡單的印刷技巧，版畫像一首好聽的民歌，沒有作者的名字，卻在廣大的民間代代流傳、使用著。像我們所熟知的民間信箋，楊柳青年畫，民間門神畫等都是。因為是民間性的作品，所以表現的也都是有關生活上的一些事物，「生活性」很強烈。刻畫的大都是民眾所熟悉的事物，因此也表示著濃厚的「地方性」、「環境性」，擴大來說那就是「民族性」。

　　這次「中外當代版畫聯展」（七月十七日截止，在台北市新公園省立博物館展出），所收集的國外作品有：維也納的優尼歐畫廊、歐羅雅畫廊、葛瑞納畫廊、現代藝術畫廊、海克庫茲畫廊。丹麥的約翰生畫廊、愛藝畫廊。西德的葛林布克畫廊及美國各地作家等等。

　　對這次聯展的綜合觀感是，他們的作品水準很整齊，很認真，乾淨俐落，層次分明，構圖簡潔明朗，交代清楚，很能發揮版畫的特色。技巧也都很高。他們反映了他們的社會，感情與文化，不是我們處在這個與他們不同的環境中可以模倣的。

　　凡是版畫，都是很有地域性的，有些技巧、材料，方法我們沒有，有些境況我們無法表達。我們只能做到我們所有的這個程度。這個就是我們的地區性的限制。

　　因此當我們看國外的好作品時，應該是去了解，不是一味模倣，應該落實於我們自己的環境，而不是空想，這樣才可表現出我們自己的地域性。

　　希望將來我們能籌備一次中國古代版畫展，研究一下我們的好東西，這些恐怕要細心的從民間去收集。如木版水印的版畫，技巧特點都發揮到相當的境界。如果大家肯熱心提供出自己的收藏，參加展出，倒是可以鼓勵我們回味自己的文化。不要以為我們樣樣落後，無法追上西方，我們應該好好把握傳統的保有、然後加以發揚光大。

原載《聯合報》第9版，1977.7.17，台北：聯合報社

萬佛城之旅

六十年代，當嬉痞之風在美國吹起時，成群的美國青年，改頭換面，在城市、校園、山林到處遊蕩。這一運動促使美國青年與美國社會，開始對美國的文化與生活作自我反省。

隨著二次大戰的結束，以及戰後工商業的急速膨脹，導致人心惶惑、社會緊張，於是人們不禁要問：究竟我們在追求什麼？隨後，在一九六八年前後，由於越戰與美國國內失業問題的刺激，從美國蔓延到歐洲以至亞洲若干國家的學潮，更擴大了這種文化的自我反省。

但是嬉痞運動的本質與內涵是膚淺的，它所能提供人們反省的資料是有限的，於是有不少美國青年轉而向東方的古文明及傳統思想尋求進一步的答案。在這段期間，幾乎凡是涉及東方的東西，都會引起美國人的注意。因此中國的易經、禪宗，以及印度瑜伽，開始大為流行。尤其是早先由日人鈴木大拙博士傳入的日本禪，以及後來引起討論的中國唐代奇僧寒山，更是叫美國青年趨之若狂。全美現在約有二百五十個道場，大部份是日本式的禪院或教授印度瑜伽術的場所。在美國坐禪和瑜伽術確實是風行一陣子。對接受這類訓練的美國人也確實在生活上、思想上，起了或多或少的改進作用。只是這類訓練所能獲致的境界畢竟是有限的，要想再往前走，就悟不出個所以然來。所以有部份不以此為滿足，要想深入研究的美國青年，便逐漸地走向舊金山的金山寺（Gold Mountain Monastery）。

中國大陸赤化後，有部份佛教僧侶到了海外，其中少數幾個遠渡大洋，到了美洲，棲身在美國東西兩岸，繼續其弘法傳燈的工作。

其中有一個東北籍的度輪法師（宣化禪師），在舊金山創立了金山寺，並成立中美佛教總會，從事中國佛教傳揚及文化溝通的事業。

度輪法師清末出生，廿多歲出家，曾追隨虛雲和尚修行。民國卅八年從大陸到香港，十五年前到達美國。正好碰上美國社會在求變中，那些從美國各地走向金山寺的美國青年，就在度輪法師指導下參修佛典和戒律。多年以來已有男女弟子卅餘人剃度出家。這些人年紀輕，學識好，有不少是出身哈佛、史丹福、柏克萊等著名大學，並獲有博士、碩士、學士學位的。他們深覺目前青年人精神墮落、缺乏理想，過度追求物質生活的病態，希望經由佛教的理想與生活態度來充實美國文化，挽救頹風。

度輪法師對他弟子的教導，完全是按照中國佛教的傳統古風，一切起居作息的行執都是過去大陸上大叢林大道場的要求，一絲不苟。心理上，要做放棄一切物質享受的準備，

嚴格遵守戒律，勤修苦行。比方說：每天只吃一頓午餐，過午不食。

約四年前，度輪法師的兩個弟子，恆由與恆具，發願沿美國西岸，從舊金山起，三步一跪拜，一直到西雅圖，全程千餘英里，歷時一年。目的不外在藉這種苦行，表達他們祈求世界和平的赤誠，希望能感動世人。在途中他們雖曾受到很多人崇敬與禮讚，也曾受到不少侮辱與唾棄，但他們均不為所動，照預定計劃，走完全程。

說起來，度輪法師及他的弟子的修行方式，無論在海內外，都可說是絕無僅有的。但是度輪法師不喜歡人家說他是苦修僧，只是認為目前佛教精神的衰頹，必須經由這種方式才能重振，必須用苦練來警惕自己，提昇自己，同時苦修才能真正把佛性的意義傳達給學生。修行著重的是自動自發，所以有些學生在經過一段時間的苦修後，感覺受不了，要退出，也聽其自便。但也有的，雖然走了，最後還是回來。

金山寺的比丘與比丘尼除了苦行的實踐外，同時也很注意教理的參研。由於他們根柢好，悟力高，對經典的了解沒有困難，多年參研的結果，個個成為行解並重的法師。他們之中有的已負起講經說法的責任，有的從事漢文佛經英譯的鉅大工作。

在一個特殊的機緣下，度輪法師在舊金山以北一一〇英里的北加州，購下了一塊佔地約一百八十餘甲的土地及地上建築物。把它建設為一座自然的道場，定名為「萬佛城」，建為世界性的佛教中心，又在此「萬佛城」內創辦一佛教大學。多年來的心願終於實現。

原來加州政府在加州孟德西諾郡的達摩鎮附近，建了一所精神療養院，但因水源與維持費無法解決，幾經轉手，終於以低價賣給了金山寺，金山寺居然鑿出一道水源，又發動全體人員自行動手，一切問題都解決了。有一位洋比丘專門負責全校區的化糞池清理工作。一個人天天清理化糞池，開始時當然臭得不得了，後來就不知道臭了。他每天只做那麼一件事就做不完，卻一句怨言也沒有。還有一位比丘，負責萬佛城區的房間管理，提著一大串鑰匙，每天循城繞一周，開門關門就忙個沒完。此外，城區內的除草等零星工作，也都是由這些出家人自己動手來做。

雖然有現成的場地、設施和建築，但要建立一所大學談何容易，可是法界大學的和尚卻不在乎。他們也不是從大處著手，而是從一點一滴的小事，很簡單的去做，慢慢的茁壯。目前由於經費的限制，法界大學先著手開辦了三個學院——文理學院、佛學院及藝術學院。並於今年二月佛學院開始上課。

文理學院除了一般人文、社會及自然科學之外，特別著重東西文化之研究，所開亞洲

語言、文學、哲學及宗教課程極有分量。佛學院包括有學位之課程，無論在家出家、信佛與否，都可選修。重點在於使傳統及現代做學問的方法結合起來。藝術學院特別著重實用藝術，旨在將知識立即付諸實施，以建立一生活的社團。所開課程包括東西方藝術之比較研究，生態學、能源、園藝，及社區計劃等，並將開有關中國書法、佛像創作、音樂、舞蹈等特別課程。

另外，該大學還擬附設（一）虛雲佛學院，主持佛學方面之國際研究工作、會議及公開演講。（二）國際翻譯中心，主持佛經之翻譯工作，並擬開設有關翻譯學之課程，授與學位。（三）世界宗教中心，主持世界主要宗教之研究工作，以促進不同信仰人們之間的了解與親善。（四）大學博物館，著重佛教及亞洲藝術品之收藏展覽。

師資方面也甚可觀，除少數佛學課程由該校擁有學位的比丘或比丘尼擔任外，至目前約聘的各課教師有三十七人之多，但就該校之規模與計劃來看，還嫌不夠。

法界大學的理想是建設一個理論與實際並重的實驗性大學。終極目的在於謀求高品質之啓發式教育。因此一再強調該校的教育特色是重價值求變革、生活化、因材施教及老少咸宜。尤其令我心儀的一點，是他們強調教師來源與學生入學資格，不分種族、國籍、宗教、性別，或年齡，凡具有同樣理想的人，一概歡迎，這大概就是佛陀精神吧。

原載《中國時報》1977.8.13，台北：中國時報社
另載《輔友生活》第13期，頁14-15，1977.11.16，台北：輔仁大學校友總會

中韓現代版畫展獻言

在我們的回憶仍能清楚記憶的部分；我們知道東方的近代一直是傾向於模仿西方的，不論那一方面。而今天的西方文化已開始傾向於東方了，這樣的世界潮流，特別是東西雙方面的藝術家都可以敏感的感覺到。

過去，在繪畫上模倣西方，是爲了東方所沒有的新技巧，學習模倣是必然的。然而，便難免忽略了自己的地區文化與生活，藝術家們只要幻想著巴黎、紐約的風尙，就覺得在國際間可以跟人家抗衡了。其實，實際對比之下，自己馬上黯然失色。因爲那些氣質與風尙是屬於別人的環境與生活，與我們所踏的土地與人民毫不相干，便成了沒有「根由」的倣作，成了錯誤的作品。

在西方而言，西方文化體系，日漸也發生了很多問題；如戰後工商業極度膨脹，離開了自然與人性，產生了公害與能源及資源的危機。如今，他們回過頭來重視人性，研習東方一向崇尙自然的優點，尤其是藝術家們吸收了新的東方常識，表現了新的美境。

這種東西方文化上互相傾向的情形，以及雙方文化人到了某一個階段的覺醒，都是必然的。因此，今天七十年代的後半期，由於西方的回溯東方，不但引起東方自我的覺悟，更推動了全世界的大覺悟時代的來臨，大家對自己的生活、環境、文化有著共同重視與尊重的意向，再也不可能像過去的錯誤；提倡國際化的路線，離開生活、環境、漂浮在幻覺、夢境中。特別是東方的藝術家們，自己的信心加強，不再以模倣西方滿足自己。而開始追求自己的特性。

今天，中韓兩國，同屬東方系統的民族，有此機緣，聚集雙方具代表性的現代版畫藝術家們，共同展出當代兩國藝術們所覺悟、所表現的東方精神與生活感情之作品，多麼令人感奮。

此外，中韓兩國，以雙方最精彩的，並且同等數目的現代版畫家，組成兩個團體，第一次會合同台展出，有一個很大的意義就是：無形中有了互相勉勵和觀摩的性質。各自的內容可以明白讀出，彼此的優缺點可以明顯比較，兩種文化各自份量的表現，其輕重亦自然可分辨得出。

所以，在展出之後，難免彼此會有所影響；如技巧方法上的互相學習、模仿。當然，這是可以交流的，也是必然的。但往往由於技巧方法的互相模倣交流，便很容易產生類同的、相似的、甚至一體的，一致的東西。因此，所能用以分辨彼此的，就不是技巧與方法，而是彼此的生活、文化內涵的表現，性格、氣質的獨特的況味。這就是基於兩國彼此

的地理、環境、民族、風俗的天然差異所能造成的分野，彼此要充分把握這種差異才算是成功。

　　藝術的創作，應該是像一面鏡子，可以很清楚的照見自己的生活與環境，反映自己的風格與面貌，不是通過了技巧與方法的同一（相同合一），而大家變得彼此相同、渾然一體。

　　因此，希望中韓這兩個版畫團體在以後每年舉辦的會合大展中，一次比一次的彼此的路線與內容愈來愈明顯的有所不同，各有各的特點和專精。絕不會因爲經常的互相接觸，而愈來愈互相模倣，最後竟至走到一個路線上去的。如此，展出的功用，就不只是藝術上的表現，而是彼此互相勉勵的競逐於文化的表達，以及拓展各自的未來的文化生活資產。

　　國際間當今的領悟與表達，已經很清楚的轉爲重視東方文化的遺產，作爲東方人的我們，應該彼此加強對自己文化、生活與環境的體認，並

楊英風參展作品〔姊妹〕，1972年作。

清楚的表達之，方可在國際藝壇上更晉一層樓，未來才有希望發揮一股領導的功力，而不是永遠在追趕的狀態下，迷失到不知所以之境。

　　相信我們兩方面的現代版畫藝術家，都會關心這個未來的希望，以身作則，努力研修，團結奮勉以共赴之。

原載　袁德里編《中韓現代版畫集》頁10，1977.9，台北

和平・快樂・繁榮

── 萬佛城與法界大學的心路歷程

口述／楊英風　　執筆／劉蒼芝

我們是否和平？

我們是否快樂？

我們是否繁榮？

　　第二次世界大戰以後，人們恐懼戰爭，厭惡戰爭，可是爭戰仍然不斷發生。一九六〇年代以來，我們日甚一日講個人主義，追求個人享受，我們是否滿足、快樂？目前，不論高度開發的西方國家或日本，乃至於最原始的地區，都在高喊發展經濟，所獲致的繁榮是不是虛假、短暫的幻象？

　　從萬佛城回來的五月到現在，我一直在想這些問題。萬佛城的去來，使我身心經歷了五十多年來的第一次大轉變，是始所未料及的。

　　今年的四月中旬，我應「中美佛教總會」的邀請，到美國加州的一個地方——叫作萬佛城的，去規劃環境的建設。此外，在這萬佛城中，已設立了一所佛教大學——「法界大學」，我同時也要照顧這所新大學的環境。這是廿年來的本行工作，我欣然以赴。

　　「萬佛城」在加州舊金山北方115英哩，孟德西諾郡（Mendocino）瑜珈市（Ukiah）之東側達摩市（Talmage）。從舊金山，經過著名的金門大橋，沿101號公路北上，約二小時的車程即達。沿途丘陵起伏，連綿不斷，牛羊馬匹成群奔走，一片牧野風光，景色佳美。車過厚普蘭（Hopland）就進入加州的葡萄酒產地，萬佛城就在一望無際葡萄園的包圍中。

度輪法師西來宏法

　　民國卅八年，一位東北吉林省雙城縣籍的法師——度輪宣化，在大陸赤化後，到香港。度輪法師清末出生，十九歲正始出家，曾追隨虛雲和尚修行。他曾發下宏願，願將佛教傳統正法，傳授與西方人士。十五年前，他隻身前往美國，就在舊金山默默開始其宏法傳燈的工作。

　　在舊金山一所舊樓內就是開壇傳戒的道場，聚集著逐漸增多的洋弟子，在他的指導下，參修佛典和戒律。並且開始極為艱難的佛經英譯的工作。要在西方世界宣揚佛理，翻譯經典是必要而重要的。如今，這所舊樓，已正式創建為金山寺，但仍簡樸如昔。他們在此開始譯經，十餘年來。譯完十餘部重要經典。如今又成立正式的「國際譯經院」（由沈

家楨居士損獻）。此外，又成立了中美佛教總會，傳授正法，現有信徒數千人散佈各地，有美國弟子比丘、比丘尼三十餘人，均係出身於美國著名大學的青年學子。十五年之中，世事變化多端，度輪法師和弟子們只是不斷的工作、工作。在漫長寂然的歲月裡，度輪法師澄湛的眼睛，似乎看透了這些變化必然來到，而他，也似乎為等待這變化而準備著的。

我的生命跟你不同！

這是新一代美國青年發出的聲音，他們喊道：「我的生命跟你的不同！」

去年（六十五年）五月，美國維吉尼亞州的華李大學藝術系的學生十數人，由朱一雄教授帶領，來訪我藝術界。朱教授談起這批學生時，臉上透露著一股特殊感動而柔和堅定的神色。

「二個戰爭之後（韓戰、越戰。）美國百姓變得不愛國家了，政府威信喪失，而教會也沒有什麼力量……孩子們開始吃素、拜佛……討論人生問題。」

「物質的享受，結果是痛苦，是永遠無法滿足的更深的慾望。」

「我的學生中，有半數以上是吃素的，奇怪吧？真的，他們不吃肉、不殺生、不結婚。父母很擔心他們的營養不夠，硬逼他們吃肉，他們硬是不吃，到後來這也是一種反抗父母的方式。」

「學生們種菜、種樹、養雞、爬山、白天做工，從事體力勞動。晚上就到我家裡來，點支香燒燒，談談易經，圍著火爐話說古往今來的，有時我也放點幻燈片、錄音帶，介紹一點中國的東西。我不是懂那麼多，我不過是一個敲門磚。」「女孩子們想像嫁一個有錢丈夫、六聲道聲歷身、天天Honey Sweet……超級市場……但，她們也都厭倦這些了。男孩子開始沈思，他們回頭來讀哲學、談宗教、到街上跟警察打一架，叫他們是豬！（不思考）。他們比父親錢少，他們不稀罕錢，也不稀罕任何錢能買到的東西。當父親怒視著這樣不長進的兒子時，沒想到他會大聲向父親叫喚著說：『我的生命跟你不同！』而旋風似，頭也不回的離去。」

生物層面與精神層面的平衡

到底他們用什麼來劃分一個與父母不同的生命？

到底他們要求的、嚮往的，是一種怎麼樣的生命？

萬佛城一景。

　　這使我想起一九六〇年代美國的嬉皮運動；成群結隊的美國青年，唾棄現代文明與物質享受，改頭革面，在城市、校園、山野到處遊蕩，過一種與往日截然不同的生活。這一風潮的本身，促使美國青年與社會，開始對美國的文化與生活作一個反省。

　　隨著二次大戰的結束，人們渴望和平，無恐懼、無欠缺的安定生活。於是機器從武器的製造與投資轉而全力發展工業（日本是最好的例子），促使戰後工商業的急速擴張。終於把世界推向一個物質極端繁盛而充斥的高峰，無限制競逐於發展經濟，與追求致富的目標。一切的標準只用經濟衡量，這是六〇年代世界性的共同目標。正當好景燦爛，公害的問題發生了，接著又是更嚴重的能源危機，大家從過度的消耗與浪擲中驚起，人心惶惑，社會緊張。於是在七〇年代的新時代中，人們不禁要問：「究竟我們在追求什麼？最後我們真正得到什麼？」

　　對於這個問題，英國史學家湯恩比（Arnold J. Toynbee 1989-1975）」研究得很透澈、很堅決。湯氏認為以經濟擴張為生活上的最高目的是違反道德的。因為這無異是在讚美貪婪。他說：「人類之所以異於其他生物者，在於他的自動抑制恣縱貪婪的意志力。如果我們不以這種意志力約束自己，則遭到我們侵犯的自然界，遲早必將反擊，消滅我們；正如自從地球上出現生物以來，自然界已消滅其他無數的貪婪的生物一樣。」

　　接著湯恩比認為地球上生物生存所繫的「生物層面」不過是薄薄的一層土壤、空氣和水。這項滿足人類慾望的資源極其有限，人類無限制擴張經濟，最後所得的懲罰將是毀滅。

　　湯恩比認為人類為了防止這苦難及被消滅，我們需要自動限制我們的經濟目標，將人口和生產恆值置於一定限度之內。將我們的努力限於如何以有限的資源，為「生物層面」的每一個人提供足夠的食物與醫療。湯氏並認為除了「生物層面」之外，還包括人類智力、藝術和宗教等心靈活動的「精神層面」（Noosphere）可供人類去開發。這一層與生物層面不同，它是無窮無盡的，人類只要敏於追求，決無得不到的東西。

　　是的，這個劃分就是「生物層面」與「精神層面」的劃分。

萬佛城一景。

在耽溺於生物層面（物質層面）的醒覺之後，他開始要求「精神層面」的生活。美國青年的嬉皮風，在越戰與國內失業問題的刺激下，愈形昌熾的根由，就是這種「精神生命」的要求與嚮往。

聽見那等待的腳步聲了

但是嬉皮運動缺乏深厚的內涵，所能提供人們反省的資料是有限的。於是有不少美國青年轉而向東方的古代文明及傳統思想尋求進一步的答案。中國的易經、禪宗，以及印度的瑜珈，甚至中國的功夫等，都開始大為流行。這些東西有其實用性，美國人容易接受、了解。尤其是早先由日人鈴木大拙博士傳入的日本禪，以及後來引起討論的中國唐代奇僧寒山，更叫美國青年趨之若狂。全美現在約有二百五十個道場，大部份是日本式的禪院或印度瑜珈教授場所。還有功夫類的，如柔道場等。但最風行的還是生禪和瑜珈術。瑜珈是一種「動」的禪，這些就算是一種流行的風尚或形式吧。但總比一般單純的「動」好得多，至少使人能稍事安靜下來。對於美國青年，也確實在生活上、思想上起了改進節制作用。

但是，這類訓練畢竟能獲致的境界是有限的，要想深入就悟不出個所以然來了。所以，有一部份青年，為深入研究，經過長期的尋訪，便漸漸、自然的步入舊金山的金山寺了。在這裡，他們發現了一個與外界截然不同的天地。

他們都很年輕，出身良好富裕的家庭，有學問、有才幹，隨時也都在為國家與人類的前途擔心，為什麼他們會走向一座連半點「寺」的樣子都沒有的「金山寺」？這就是他們要設法回應長久以來發自內心的那個渴望——使自己或社會從過度的物質陷溺中拔出來，重建精神生活，再造屬於大世界人人能平等享受的文明；追求一個有別於當今價值判斷下的另一種生命——奉獻的、無我的、大我的生命。

度輪法師十五年來的聆聽，終於聽到那等待的腳步聲了。那聲音是年輕們的「心」在行走，在追尋所發出來的，遠遠的傳來，久久的也將傳去。

萬佛城的環境與自然

度輪法師為了向世界宏揚佛法，迎接更多的覺悟的人，約一年多以前，在一個特殊的機緣下於風景甚優美的北加州，購下了一大片理想的土地與現成的建築物，預備把它建設為一個自然的大道場與佛教生活社區，就是前面所提到的「萬佛城」。萬佛城的意義為，將有千萬尊佛在這裡誕生，走向世界弘揚佛法。我就是為規劃這座「萬佛城」而與整個事件發生密切關連的。

萬佛城在達摩市瑜珈谷的中山國家遊樂區（Cow Mountain National Recreation Area），全部面積有二百四十英畝，覆蓋於一片樹海中，現有建築物四十餘棟。附近的天然環境極好，沒有工廠，沒有公害與污染，有草原、河流、湖泊、溫泉，更有舉世聞名的紅木原始森林公園。氣候溫和乾燥，平均最低溫為華氏四十三點二度，最高溫度為七十六度，盛產葡萄、各種水果。有公路由公園橫貫，直達西海岸。西海岸有渡假海濱浴場。

萬佛城設在這裡，真是形勢天成，氣象萬千。

此地區，原是加州政府所建之一所現代化的精神療養院，所以當時建設時，是頗費一番心思設計的。建築物式樣與附近的道路，都是美國近百年以來「鄉村建築」的典型，盡量鄉村化、家庭化，不使有醫院的感覺。樹木花草，幾乎網植了全加州各地的植物，經過五十年的栽培，現在已成長一座植物園似的。在樹木下，有小溪、草地、野生動物、松鼠、野兔、小鹿等出沒其間，一片清寧祥和。眼見這一方淨土，心中的感動是無以名狀的。

此外，現有的房舍建築共有四十三棟，堅固美觀，設備齊全，可容納二萬人居住，衣、食、住、行的日常生活均能接應自如。

有了這片仙境似的土地，並不是意味著他們就在這裡當神仙。相反的，這是個無數辛勞的開始，在樂土上必須流血流汗，才能發出光明。度輪法師率同他的三十多弟子和熱心的信徒，開始為這片土地和未來的理想工作。

現有建築物將用於作道場的有：如來寺、大慈悲院等，為供僧尼修行參佛之所。另將設居士林，供佛教信徒長期居住，在自然中研究佛法，修行參禪。亦開辦安老院，收容五十歲以上之老人，不分國籍、宗教。以目前之設備可設置一所康復醫院，容納病床二百五十張，收容長期休養及慢性病之患者。

此外，預計分期創辦問題少年感化院、小學、中學、世界宗教中心、國際譯經院及佛

教美術館、博物院等。至於所有詳細籌創工作，仍在逐步規劃設計及陸續的建設中。實有仰賴諸方大德，共襄善舉，輸力輸財給予批評、支持、鼓勵。

西方第一所佛教大學
法界大學

在籌建萬佛城的同時，他們又在萬佛城內籌建了一所佛教大學、這是多年來宏法譯經以外最大的願望。由於建築設備完善，他們向加州教育部提出申請，去年九月廿三日已經獲准建校，正式校名為「法界大學」（Dharma Realm University），是美國，也是西方世界的第一所佛教大學，也是美國正式的一所大學。此大學的設立，使萬佛城的建設，更具體的展現其濟世度人的理想，以及其關心學術追求精神文明的目標。

目前，法大先開辦三個學院：文理學院、佛學院、藝術學院，佛學院已於今年二月開始上課。

其他二學院也在今年的九月開始招生上課。文理學院：除了一般人文、社會及自然科學之外，特別著重東西文化之研究。所開亞洲語言、文學、哲學及宗教課程極有分量。

佛學院：將包括有學位之課程，無論在家出家，信佛與否，都可選修。課程乃佛教僧團中富有經驗的高僧與西方佛學家密切合作所產生之結果，從初級的基本科目到高級的禪修及精神訓練，其中並包括以英語及佛經用語所主持的高級討論會。

各學院分別授予文學學士、碩士、哲學博士、佛學博士、碩士及學士學位。

法大的藝術學院
宗教與藝術的結合

其次就是藝術學院：法大設立藝術學院，實為撼人心弦的鉅獻，因，藝術與宗教關係甚為密切，無論古今中外，宗教與藝術之結合，均造成文化、藝術上輝煌的成果，遺為人類精神文明的瑰寶。

如西方文藝復興時期的美術與基督教的結合（有大師如米開蘭基羅者），產生藝術上燦爛的大時代。無數的傑作誕生了，亦造成宗教上的人性化、普及化，而深深植入民眾的生活中。談到西方的文化，宗教與藝術的結合，是其發展的主幹。

而在中國，中國的美術史；特別是後期雕塑史的部份，仍不出佛教美術的範疇。佛教

成為中國人生活中的一部份，其教義
亦重大的影響到中國人的藝術觀與人
生觀；使之崇尙自然，追求天人合一
的境界。而在藝術家而言，其以宗教
家的精神，獻身於一個理想，不計名
利，把自己化入「眾生」，創造無數
文物、藝術品，結果自己不存在了，
而文化卻一代比一代更豐富的傳延下
來。

雕刻家王泰生為萬佛城所刻之千手觀音像。

　　當今之世，美術或其他藝術，不
論中西，都「獨立化」的漸漸脫離了宗教的形式與精神，而藝術家亦不復有宗教家的那種
奉獻犧牲的志職。藝術愈走愈偏狹，愈脫離人群而陷入個人內心極偏僻的角落，專注於個
人自我的表現與滿足，遺忘「大我」的完整性創造的參與。

　　所以，讓我們重新希望；在這樣一個宗教性的學園中，以宗教的感動力，重新塑立藝
術的精神，以專精無慾的心志追求「美」。而這樣的「美」的境界亦就是佛理的至境。

　　而在另一方面，佛教的傳揚，佛理的覺悟可以借藝術為媒介，深入民間生活與群眾眞
正結合。

　　因此，不論站在藝術立場或宗教立場，此學校的設立是可寄予廣大深遠的期許的。目
前我已受聘爲該藝術學院之院長，負責推動學院各種建設及教學事項。關於本院的教學內
容與課程，將另文專述。

　　我相信研究美術原不可脫離宗教精神，而此藝術學院，恰好以豎立宗教精神，加強爲
「大我」犧牲之熱忱的訓練。如此很容易讓學生了解這方面的重要性。學生出校門就自然
有宗教性的素行，不但對藝壇有所影響，而且也必定把其思想投射在日常生活中。這是我
以一個藝術工作者，熱心參與此事的主要原因。

過午不食　夜不倒單

　　在萬佛城住了二十多天，好像是住進了另一個世界，我每日的所見所感，都使我的身
心不斷經歷著衝激、檢討與感動。與我過去所經歷的任何感動都不同。

　　我看到了度輪法師和他的弟子、信徒們那樣刻己修行、辛勤工作，而其結果不為自己，他們根本沒有「自己」，而是為——屬別人，屬世界的大理想、大責任在努力。

　　度輪法師對弟子的教導，完全是按照中國佛教的傳統古風，一切起居作息都是過去大陸上大叢林、大道場的規矩，一絲不苟。

　　首先，在心理上就要做放棄一切物質享受的準備，嚴守戒律、勤修苦行。例如每天只吃一頓午餐，過午不食，而且當然是吃素。這種訓練是把自己從喜歡吃得很飽的習慣中解救出來。我們平常一天三頓外加點心、宵夜，都會使胃腸太累，很容易破壞胃腸的功能。此外有個意義就是「一日不做，一日不食」，盡量減少個人的物質消耗，做多少事吃多少，不做就不食，把個人的工作能力盡量發揮而消耗盡量減低。這剛好跟美國人好吃的習慣相反。站在今天節約資源的觀點看，正如湯恩比主張「將我們的努力，限於如何以有限的資源，為每一個人提供足夠的食物與醫療。」是一種辦法，每人少吃一口，那挨餓的人就有一口吃。而並不是拼命使用肥料，「榨」取土地，因為自然的生命是有限的。我們應該從自己做起。當然這種節食，不是用吃三頓的胃口來吃一頓，是須要經過長期訓練慢慢適應形成的。

　　還有，他們不躺在床上睡覺，叫做「夜不倒單」，累了就坐禪、坐睡。夜裡他們常常在樹底下打坐、睡著。出外旅也不需要找旅館過宿。後來，度輪法師的美國弟子——恆觀，陪我到東部旅行，不得不住旅館，同住一房，我看他還是在沙發上打坐。有時沙發上也不見他，往窗外一看，他就在滿天星斗的樹下睡著。這也是糾正貪睡的習慣訓練。通常我們睡眠的時間都超過生理的需要，浪費光陰，又精神渙散。而反觀他們，並不因吃得少睡得少，而身體敗壞，相反的，個個精神清朗，一天工作十多小時。

　　這種種工夫，是把自己的缺點、慾望，以苦修的方式警惕改造、節制，而這種種苦行的工夫，在僧人們而言，是思以其警惕，改進自己的缺點，節制慾望，提昇靈性，讓佛性發揮，對我們當今現實生活也有很大的啟示作用。我們無限制的生產消耗，看似繁榮、富裕、生氣勃勃，實是在透支浪費著我們自然有限的資源。世界動亂，爭戰不休，誰說不是肇因於這種永無滿足的物質競奪？我們又何嘗感覺真正的滿足與快樂？

三步一拜　祈求和平

　　一九七三年十月，度輪法師的兩個美國弟子，恆由與恆具，發願沿美國西岸，從舊金

恆實、恆庭法師由洛杉磯三步一跪往萬佛城。

山起，三步一跪拜，直走到西雅圖（一人跪拜一人司照顧之職）。全程一千一百五十英哩，歷時約一年。目的是藉這種苦行，表達他們祈求世界和平的赤誠，希望能感動世人。恆具說這是效法一八八○年中國一位偉大的和尚——虛雲法師為報父母生育之恩的偉大行願的。在途中他們雖曾受到很多人的崇敬與禮讚，但也曾受到不少侮辱與唾棄、嘲笑，終於還是照預定計劃走完全程。據說，在行走途中，他們體驗到許多靈異而美妙的境界。

五月八日，我親身見識了一次這感人的行列。這次是度輪法師的另外兩個美國比丘：恆實與恆庭。預定從洛彬磯三步一跪拜，走到萬佛城，全程約六百餘英里，將費時一年。這是萬佛城僧人們第二次的「壯」舉。

那天，天氣很好，我們在洛彬磯的金輪寺送他們出發。他們以虔誠、緩慢、嚴肅的姿態跪拜；走三步、跪下、伏身、頭頂著地，然後雙手翻過來朝上，在頭邊慢慢如開花般的伸張打開手掌。整個神態美極了，像是舞蹈，有「能」劇的況味。這樣儀式的靜定，使他們看起來，不像「人」，好像已經超脫了「人」的地位與存在了。看著，有熱淚盈眶，可敬可嘆的感覺。

據說，他們一年前就發願這麼做了，只因工作太忙不能丟開，拖延至今。並且，他們早就開始天天練習；心要定、意要誠、步閥姿態有一定的規矩，不能亂，就如同平常跪拜師父、跪神座一般。這是運動量很大的動作，做起來很辛苦。由此，我看出，一個有「修養」的人，和普通人之間的差別竟是那麼大，人可以用意志力量提升自己到一個近乎「神」的性狀。

工作就是修行

在這次萬佛城的旅行中，我感動於僧人們的融修行於生活中；生活本身就是修行。工作也是修行。不是只唸經不做事。我看到一位洋比丘，天天清理全區的化糞池就工作不完，開始時當然很臭，久而久之就不知臭了。有一天度輪法師問他：「既然聞不到臭了，有沒有吃吃看呢？」

還有一位比丘，負責全城的房間開關，渾身繫著一串串鑰匙，光開門關門，一天就忙不完。當然，除草、種菜、修剪花木等零星工作，也都是他們自己動手做。此外每天研修教理、講經說法、翻譯經典、籌建準備萬佛城與法界大學等諸般事務，都是生活中的重要工作，從早到晚，埋頭苦幹，毫無怨言。他們認為目前佛教精神的衰頹，必須經由這種磨練才能重振。他們不以為這是「苦」修，度輪法師不喜歡說自己是苦修僧。雖然他們這種修行方式在今天來說，無論是海內外，都可說是絕無僅有的。

他們工作、修行、持戒律，所著重的是自動自發，從不強迫。有些學生感覺受不了，要離去，也聽其自便。有的，走了，最後還是回來。

這次赴萬佛城之前，我突然得了一種乾癬的皮膚病，在抵達萬佛城期間竟逐日加重，治療無甚起色。此病致使全身紅腫奇癢、彎腰曲臂的地方，皮膚隨時迸裂、流血。每天泡澡二小時，慢慢把破壞結厚的皮膚搓去，新皮也一碰就破至淌血，真是痛苦萬分。如果是在台北，恐怕早就不支入院。

但是看到一起生活的比丘、比丘尼們，每天那般勤修苦行，為大眾勞心勞力卻甘之若飴，就覺得自己的病算不得什麼。就把此病的痛苦當作我的修行和磨練吧！這樣一想，倒用意志力、精神力克制住難耐的苦楚，不為人覺察的繼續我考察設計的正常工作。

這次的病大概是幾十年來操心勞力的累積。我一直對自己的身體太有信心，不考慮肉體的限度，而這一病，給了我一種脫胎換骨的經驗與領悟。我驗證了現代人生活的危機；忙亂於私慾，競逐於功利，像機器一般的工作，我們又得到什麼？極力追求經濟的繁榮是否有所誤失？

我們是過著人的生活或是非人的生活？出家人所持的生活態度和工作信念，是否可以做為我們的參考、借鏡？我們的身體可比做我們的「自然資源」，過度的苛求、使用它創造財富來滿足自己那個空幻而無盡的虛榮心，是否會同樣遭到報復！身體與心智的雙雙毀滅。

這就是我在萬佛城的行程中所經歷的「心路歷程」中最頂點、最深沈的激動與自省。我最後的答案是肯定而自在的：如果藝術工作沒有宗教的意志與情操，就不能感動眾人，就不成為藝術品。從此，讓我在犧牲中建立快樂，在奉獻中找到繁榮，在無私的愛中尋找和平吧！

原載《明日世界》第33期，頁39-43，1977.9.1，台北：明日世界雜誌社

萬佛城與大乘傳揚

口述／**楊英風**　執筆／**顏素慧**

「看！那邊有個怪模怪樣的人，正吻著地面哪！」一位婦人驚訝地告訴他丈人。不只是這位婦人，一九七三年，當金山禪寺恆具、恆由兩位美國和尚，開始沿著舊金山第一號海岸公路向北一千餘英哩的西雅圖跪拜前進，祈禱世界和平時，眞不知驚動多少美國人。他們有的訝異、讚嘆，但也有不少異教對其唾棄、侮辱；然而兩位比丘終以無比的毅力恆心，三步一跪拜，歷一年餘始到達目的地。

對這件壯舉，除了文化不同的美國人禮讚外，東方有心人士內心也滿溢著讚佩和迷惑？到底是什麼驅力，竟使這般洋人出家，虔誠禮佛一至於

三步一跪拜的恆實、恆庭，後立者為度輪法師。

此？半世紀前中國虛雲和尚曾經三步一跪拜，歷三年，磕完五千哩的路程。但這彷彿是古老中的故事，人們久已不復記憶。不料今日，在科技昌明的美國，也重現這樣虔敬的洋比丘，較諸那古老的故事，還要傳奇！還要神秘！

很幸運，當人們還在百思不解的時候，我已置身舊金山金山寺。一九七七年，也就是在今年五月七日上午，尚且飛往洛杉磯金輪寺，身歷其境地參與恆實、恆庭兩位洋比丘，再度三步一跪拜，由洛杉磯前往北加州萬佛城的盛典。典禮由金山寺來的度輪法師主持。斯時，場面甚為肅穆祥和，刹那間人天感格。此行大約一年多才能到達，除了祈禱世界和平以外，另有兩個目的。一是禱祝加州萬佛城的建設早日圓滿，其次是拜謝度輪法師恩澤。兩位比丘誠摯的凝視前方，四雙眼睛不時閃鑠出大悲智、大無畏的光輝來，心海中充滿的正是深邃廣遠的理想。

此行，又是繼承虛雲和尚苦行精神，但用佛教空中大義來說，他們的心早已沒什麼畏懼，他們的軀體也沒有所謂苦痛。隨著步步的行走和跪拜，他們將揮斷今日人類精神的苦痛與煩惱。不是嗎？倘若你我皆有深遠的理想和慧智，那麼人間怎會有暴亂戰爭、搶劫盜

殺，以及彷徨無適呢？

　　我尤其景仰金山寺度輪法師，在異國篳路藍縷，引導他們認識慧命，期盼開拓人間淨土。因之，他們昂首前進，一步一步皆理想，皆希望；一跪一拜是禱祝，是聖誠，信心更如磐石般永固。

　　或者，這是所謂的因緣。早年我曾爲宜蘭念佛會雕塑佛像，也受過歷史博物館之託，依大陸石雕佛像原型，仿成銅鑄。在國內，這原是一件很平常的事，因爲我們生長在佛教寺院很多的社會。詎料，去年十一月初，舊金山中美佛教會竟來函，欲聘我前往美國，負責北加州萬佛城景觀設計，並主持法界大學藝術學院院長職務。初聞之下，頗有如臨深淵、如履薄冰之感——在美國這地方大力弘揚佛教，傳播東方藝術文化？

　　人在不了解、未曾親歷的時候，最是有許多突破不了的幻測和疑慮。但是今年四月，當我匆匆飛往美國西海岸金山寺謁度輪法師，勘察萬佛城景觀後，我的心便爲僧侶的人品操持和苦修行止懾定。往後再與法界大學副校長恆觀法師旅行東部，做美國寺院、藝術館和大學教育考察時，我對中國大乘佛教、東方藝術文化欲求在美國宣揚，產生無比的信心。

　　參加金輪寺盛典前，我原在加州舊金山金山寺和其北一一〇餘哩遠的萬佛城住些日子。當時，雖是來做勘察設計工作，然而比之在國內馬不停蹄的忙碌，已大爲輕鬆，在這種情形下，對美國地理環境和民族性之特色，認識也較爲深入。

　　金山寺是十五年前，由香港來美傳燈弘法的度輪法師所創。他原籍東北，潛心佛學研究，道行頗深。在他引導下，不少出身哈佛、史丹福、巴克萊等著名大學的博士、碩士，紛紛皈依在他座下，蒙剃度，參研佛典，持戒苦修。十五年後，他

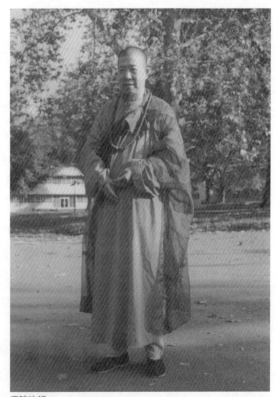

度輪法師。

更爲幫助迷失在科技物質文明中，精神枯竭無所適從的群眾，使他們靠著自己的精神和力量，自我發現一條和諧舒坦的道路前往，所以在加州，舊金山北一一〇餘哩，瑜咖（Ukiah）的達摩吉（Talmage），購下一塊包括建築物四十三棟，佔地一百八十餘甲的土地，定名「萬佛城」，準備成爲世界佛教中心。其建設包括醫院、安老院、托兒所、小學、中學、大學、研究所、書城、佛教寺院……等等。法界大學是當中所屬學術機構之一，已向加州政府立案，也是美國政府首度通過，正式承認的第一所美國佛教大學。目前設佛學、藝術、文理三學院，以研究佛教經典理論、東方語言、藝術、哲學、文學爲主。以後將再增設虛雲佛學院、國際翻譯中心、大學博物館，世界宗教中心。佛學院已在今年二月招生，藝術學院也在九月正式開課。日後，法界大學將加強與國內學界、藝術文化機構連繫，使成中華文化在美洲的重要傳播站。

就全美洲而言，資源豐饒的加州確是美國屬一屬二、富有的州省之一。該區在環境上有四大景觀。1.紅木森林。2.湖水風光。3.葡萄果園。4.海邊勝景。此四大景觀，無庸置疑是加洲最寶貴的資產。過去美國西部開荒，大部份是從南加州開始，工廠較多；反之，舊金山以北的北加州卻成了天然保護區，至今沒有工廠污染和公害遺毒。而座落在天然保護區內的萬佛城，眞是風光秀麗、氣候宜人，離紅木公路（Red Wood Highway）僅二哩，通過紅木森林約一小時車程距離的孟德西諾（Mendocino），更是世界各地藝術家聚集，名聞遐邇的「海邊小鎮」。萬佛城附近，五十年來加州政府不時在當地廣植各式各樣的花草，加上該地原有的松柏榆楓，鬱茂青翠，近年已蔚成一天然植物園。在這天成環境下，試想，化自然爲叢林道場，爲學術園地，是一條多麼美好的自然道路，洪自誠云：「花居盆內終乏生機，鳥入籠中便減天趣；不若山間花鳥錯集成文，翶翔自若，自是悠然會心」這言簡意深的話，我們還可深入探究。人，是自然的一部份。山水林園，也是自然一部份。所以，當人們親近林園大地的時候，也正是和自然和諧的時候。山林，能使人寧靜，漸消煩惱。繼而啓迪智慧，觀照自我，洞澈宇宙人生。這種照見人性，開拓智慧，似乎是千古不移的定律，古來中國文人、藝術家、詩人諸如陶淵明、王維、蘇東坡、林和靖等好與山林爲友，實良有以也。今世衰道微，人們久已放失自己的心，所以站在文化傳播立場，我們便要積極提倡認識自然與人的關係。

其實，美國人之愛好自然與中國人並無二致。我們可從環境、民族性來說明。中國地大物博，氣候合宜，所以人們好和平尙自然，胸襟開擴，溫柔敦厚，美國人亦如是。在建

法界大學佛學院一景。

築上，中國建築尚簡樸單純，順自然；美國高樓大廈的設計，也總是線條單純，自然大方。中國人處理自然環境，表現最善的便是庭園佈置，無論一花一草、一石一木、或小橋、或流水、或瀑布，總順著它們在大地中最自然的形態變化來擺置。美國人的庭園花草，雖然多幾何排列，強調人為意志，從一條街看下去，一家家的花園彷彿已連成一大片的公園了。試想這是何等的胸襟，恐是自然的最佳表現。不但如此，今日美國人之好花草，是具體表現在行動上的。每到週末假日，大人小孩，一家子齊來修剪花草樹木。如果不修剪，鄰人可認為他是懶人，討厭人物哩！

　　由庭園更想到鄉村野外。美國人最喜好戶外旅遊，假期總不忘全家到大自然鄉村或海濱渡假。或許有人會懷疑，為何他們平日往城市擠，高樓大廈一層層加高，一棟棟增建？這是一般人所費解的，今日美國城市是工商業中心，少有住宅空間。有錢人、知識份子，工作在城市，居住在鄉村郊外。真正住在城市的人，大多為貧民，不然就是黑人、有色人種。住在美國東北部文化較高地方的人，更特有一種習性，就是喜歡自己蓋小房子，打打造造，以創造景觀，模仿自然為樂。

　　話說回來，在科技高度發展之下，美國商人無止境地利用自然，破壞自然，也是不爭之事實。此事，美國人已深深覺醒，所以保護自然的思想不斷抬頭，他們已有種種措施，來控制約束無良知的商人與不法之徒。例如詹森政府重大的成就之一，就是美化美國。前些年詹森夫人並曾親自主持「天然美會議」推進保護原始森林，廣為撥給各國家公園經

費、擴展戶外遊樂地區、倡導各州發展名勝。另外像美國國家公園管理局，也表現最熱誠的服務，利用自然景色，無拘無束地任憑觀光客免費欣賞。但是他們也要求各方合作，保護美麗的資源和無害的動物。

總之，在美國，隨處可發現美國人愛好自然的景象。不唯愛好大自然湖光山色，庭園花草，與你擦身而過的行人，他們衣著、裝飾竟也是如此純樸，自然大方。他們生活在現代化環境中，違反自然麼？你會驚訝地發現自然、單純、大方。好裝飾，反而是一種自卑感的表現，「大陸性現代化觀念」永遠不離「自然」兩個字。

所以說，美國鄉村是美國文明的發源地。天人合一，吸收自然精華的文化就是大陸性文化，為中美兩國所共有。中國人好和平尚自然，美國好自由和平，在傳統上態度是一致的。愛好自然則必愛好自由與和平。自由以不妨礙他人自由為自由，是自由自在，大智的表現。和平，溫和公平，無爭亂殺鬥，是大悲的表現。「大智」可生「大悲」，「大悲」可增益「大智」。悲智雙運，度已度人，創造和平淨土就是大乘思想。大乘文化既是從東方大陸性中國山河大地光大的，那麼，在西方一塊大陸性自然環境中，對著一群生活接近自然、愛好自然的美國人，我們還畏懼文化不能相融嗎？恆具、恆由、恆實、恆庭師事度輪法師，應該就是最好的證明。另一個現象，是近年美國各大都市，素菜餐館到處林立。食客大部份是年輕人，他們未必追求東方文化，但卻是尋求精神文化的熱衷者。在此趨勢下，以東方大乘思想薰陶他們，相信世界精神文明將大大提升。

原載《今日生活》第134期，頁37-39，1977.11，台北：今日生活雜誌社

「雷射藝術與宗教」摘要

「雷射」是什麼？雷射的英文名稱──LASER是由Light Amplification by Stimulated Emission of Radiation 五個英文字母的字首所組成。意思是「受激輻射所加強的光」。它是利用物理之原子構造與分子構造所發振成功的一種「最純粹的光」。為什麼說雷射光是最純粹的光呢？因為它是由同一單純介質所激發輻射出來的。雷射因具有以下幾種特性，所以有極重要的用途：一、單色性：每種光只有一種波長，透過三稜鏡不會分成多種顏色的光，用於光譜物理學、化學及化學工業、材料科學上。二、干涉性：同一雷射發出的光相疊加，如相位相同，則強化作用，如相位相反，則抵消作用。用於全像攝影，精密長度測量及其他光學、電子學用途。三、指向性：雷射光速不分散，能單行前進且能傳送極遠，用於精密工業、醫學上。四、高度強：雷射光的強度可達到一般光源的百萬倍，用於雷射焊接，遠距離通訊及武器發展上。

一九六○年T. H. Maiman用紅寶石作媒體發振出紅色的雷射光，雷射正式誕生，後來又陸續有人用其他的固體、半導體、氣體、液體作媒體，製出各種的雷射光。二十年來不斷的研究，雷射被廣泛地應用到工業、通訊、測量、醫療、國防上，為各行各業開拓了新的天地，將來雷射更可能取代電氣，到時候將成為家庭生活的必需品。

雷射與各行各業結合可改革單頃科技之誤導。人類的世界本是用靈敏的雙手所創造出的充滿感情的世界，人性透過雙手可以直接表露無遺。一件古時留下來的藝術品，雖然經過長久的時間，仍然充滿了作者創作時的靈性，所以手工製品是有感情的、溫暖的，具有強有力的生命，只因那是智慧與雙手的結晶。從十七世紀工業革命以後，機器代替了手工，科技的發展一日千里，由簡到繁，擴到無限大，大到無從去控制，於是造成了種種公害，威脅到人類的生存，甚至是毀滅人類。

雷射的應用由繁到簡，可以非常的單純化，因為它是純光學，純能源的（它是一種光能）。雷射利用光學的現象，即用光能的力量來解決一切，使繁雜的事項簡化到一個單純的方法，且可發揮極大的功能。雷射的操作是靠人的靈性直接反應（即智慧）以及用雙手去控制的，其效用遠超過以往科技龐大的設備，此種操作對人類而言，又回復到利用雙手的手工時代。

也因為雷射的使用是用人的手操作的，雷射藝術亦像手工製品或自然的生命一樣，充滿靈性，而且件件不同，由此會更讓我們體會出天主的存在和他的偉大，因為雷射是純宇宙生命的本質，透過雷射與藝術的結合，能於短時間內讓我們領悟靈性的世界，體會到人

類靈性的本質、自然的本質、人與宇宙的關係，因而激發內心深處對生命和造物主的崇敬感。從此而知，雷射與美術、文藝、宗教等的結合將可發揮積極的教育功能，以眞化、美化、善化人類的靈性，扭轉現今一些人對未來世界所存悲觀的看法。所以雷射值得介紹給各行各業去運用，以創造新的生活智慧，豐富現代人的生活。

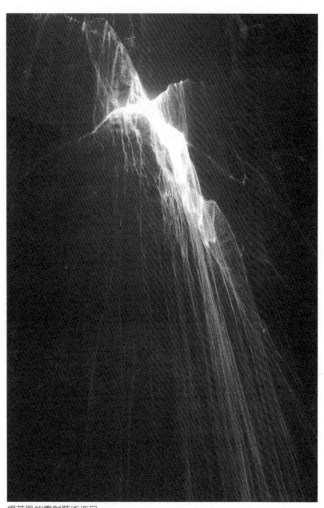

楊英風的雷射藝術作品。

一九七九年，日本醫師大城俊夫（日本雷射普及委員會委員）曾來台訪問，在台北與高雄作了兩次有關雷射醫學上應用的演講。本人和他談得很投機，他告訴我一項重要的消息，也就是有鑑於對人類有很多重要的貢獻，促使他覺得非要好好努力研究不可。他立志要創立一所雷射大學，培養一批有專門能力，可以將雷射運用自如的人才，將雷射的技術推廣到各行各業，幫助他們改善目前不能突破的困難，期能產生類似雷射與醫學結合的功能，這樣人類的生活將可有新的進展。雖然這在目前的階段還只是一個理想，要靠人的信心和努力才能使它具體化，而且推展此一工作必然有相當的阻礙，但是事在人為，本人在和大城氏短短幾天的相處中，已能深深感受到他的熱心、誠懇及對人類愛的積極志願，相信由於他的熱心、毅力和辛勤耕耘，必能達成其心願。目前在東京接受雷射治療的人很多，應接不暇，足見雷射醫學值得加速發展。大城氏在此間看到一批熱心的人士提倡

研究雷射，他很受感動，表示願意提供現有的設備，為我們訓練人才，若對雷射醫學有興趣者，歡迎去他那裡研究，他的雷射大學辦成之後，也將協助我國作此方面的發展。雷射是從宇宙最精、最純的本質所散發出的光和能，它與藝術結合所表現出的宇宙生命的跳動，從美的觀點看，竟無一點一滴的敗筆（一般人為的美術，只要有一點照顧不到，便馬上產生敗筆），且是變化無窮的，它能讓人一剎那間悟出創物主的存在和偉大，更能悟出宇宙的原理。

雷射的發明，是天主給人的恩賜，只有人類能運用此一恩賜，用得好，對人而言則可享受它的神奇效能；稍有不正常的用心，則很快會將世界扭曲、使人類趨赴毀滅的悲劇，所以只靠技術還不夠，還要培養使用者的人品，心向的轉移、善惡的分判極為重要，這是宇宙生生不息的原則。善用雷射，則可幫助人類獲得精神上的純美，進一步建立安和樂利的人間勝境，才不辜負天主所賜予的真善美世界；反之，運用的失當卻足以毀滅地球，正反的效果全在一念之差。所以，現在最重要的事應該是扭轉人心，大家齊來運用愛心，大公無私地在忘我的境地上關心一切生命，淨化我們的心靈，美化我們的家園，將人人心中的真、善、美的本能結合起來，則未來世界必是幸福的人間樂土。

原載 《第一屆聖藝美展專輯》頁28，1980.6.8，台北：華明藝廊

神祖壇位的設置：簡單樸素就是莊嚴大方

　　目前，一般家庭的佛壇祖位是沒有什麼設計的。因為大眾的住家均依賴大量建造的公寓，格局大同小異，空間有限，而且房子建設之初根本就沒有考慮神祖在家庭中的位置。所以人住進來之後，只好在狹窄擁擠當中勉強給神祖們安置一下；牆角的架子上啦，客廳的一隅啦，甚至有的只好把他們關在壁櫥裡，逢年過節打開櫥門拜祭一番。在在都無法講究，有那麼一點象徵就行了。長此以往，大家習以為常，也少見人提起這方面的問題。

神壇祖位成為家庭精神生活的重心

　　其實仔細想一想，這方面要改進還是有辦法的；沒有大辦法用小辦法。改進了有什麼好處呢？我想基本上我們中國人到現在這一代為止，還是心中有祖先的，有沒有神佛的信仰那就視人而定了。家裡設有祖先或神佛的一席之位，行禮如儀，至少是家庭中精神生活的一個重點。家庭中的每一份子，會在這個點上有所連繫、有所相屬。

　　講到神位祖位應如何設置，我沒有特別研究，不過有幾點感想，也許可以供大家參考。

獨立的角落造成僻靜的天地

　　首先，我建議神祖位不必一定設在客廳。

　　古代的正廳（廳堂）原本就是以供奉祖先為中心的，並非專門待客迎賓的。那時的建築注意左右對稱、內外之分，廳堂居中，自有莊嚴宏大的氣象。祖位設於其中當不失為位居要衝統領之地位，亦維繫住神聖肅穆的形貌。

　　而今天的客廳嗎？難說什麼端正居中，房間的格局不過是每個角落充分運用而已。客廳就成了家居生活的共同中心；家人聚此看電視、談天、接待訪客，甚至是休息嬉樂的地方。神祖之位設於其中，顯然與其間隨便、輕鬆的氣氛不協調，而且實在有失之禮貌、虔敬。

　　因此，找一個獨立的角落，甚至只容一個人的範圍也無妨，把它稍做間隔，與其他空間有個分別，把神祖安上，自成一個僻靜的天地。在這裡除了拜神祭祖外，也可以當作自己靜思、反省的地方，到這裡精神可以游離於現實之外。

減少裝飾性、求其簡單樸實

　　其次，不要把神佛的空間弄得充滿裝飾性的陳設。維持一點古色古香的氣氛就行，供

些花果、清香即可。千萬不要把廟的那一系裝飾搬回家來（目前台灣廟的裝飾性日趨複雜，是另一個值得檢討的課題）。

神祖既然住在家中應該有某種程度的生活化的形貌。弄得像個小戲台，跟傢俱、佈置都會格格不合。

進一步要講究的話，可以考慮把這個角落上的「角」設法處理掉，做一個沒有「角」的角落，在視覺上沒有角落可以停落，或多或少可以拓寬「心眼」的視野，使站在這裡進行禮拜的我們，在心靈上更易淨化無礙，更能自由飛昇。當然，這是我比較個人化的想法。

事實上，有心的話，每個人可以設計佈置自己的神祖祭壇，原則不外簡單、樸素。

原載 《關係我》秋季刊第1期，頁21-22，1980.10.10，高雄：高雄市文化院

讓紅毛城為我們訴說長長的故事

興奮的國民·感動一天

今年六月三十日，淡水紅毛城正式復歸我國版圖。在中英雙方政府代表及有關單位舉行簡單隆重的移交儀式之後，青天白日的國旗開始自在地招展於紅毛城的頂樓上，這歷史性的一刻是多麼的令人興奮！

這一天，來自各地關心紅毛城的人士，尤其是淡水附近的居民，扶老攜幼，懷著莊嚴、切盼的心情，來瞻仰紅毛城頂天立地的雄姿。一百一十九年來祖先們想進也進不來的紅毛城，終於能讓我們一睹它的真面目了！攀上頂樓，極目四望，鄉土之懷，家國之愛油然而生——這些興奮的國民所表現的一舉一動，是多麼令人感動！

紅毛城有這般大的吸引力，為什麼？因為它代表一段重要的歷史，又擁有美好的環境，是一個完整的古蹟，正值今天提倡文化建設的當兒，它將成為一個最有力的教育環境，自不待言了。

重要的歷史·祖先的厚望

台灣與大陸僅有一水之隔，台灣海峽最深處不過六十公尺；台灣與大陸在海底下是相連的，同屬於亞洲古陸塊。台灣在隋時稱為琉球（或流求，現在的琉球古時叫沖繩，至今日本人還是這樣稱呼），先有土著居住。兩宋亂世，大陸流民來此避居，幫番人從事辛苦的墾殖工作，明朝中業，福建漳泉人移居尤多。台灣的氣候，四季如春，禾稻一歲三熟，土壤肥沃，頗具農牧發展潛力；隨著十七世紀海權日興，它的地理位置更顯重要，遂成為殖民國家必爭之地，這是紅毛城當日誕生的時代背景。

西元一六二四年，荷蘭人在現在的台南安平築熱蘭遮城（即今之安平古堡，至今僅留一城門而已）。西元一六二六年，西班牙人入據雞籠（基隆），一六二九年又入據淡水，築羅岷古城（San Domingo），即現在所稱的紅毛城。一六四二年荷蘭人北上圍攻此城，西班牙人棄城而走，荷人據此十九年，為鄭成功所逐。

當初鄭成功選擇台灣作為根據地，目的在於建設台灣作為理想的樂土，厚植實力以反清復明，所以一切的制度都取法堯舜以來歷代治道的菁華。由於鄭成功民族正氣的感召，當時士大夫中有志節的碩彥之士，東渡台灣的就有八百多人。這些人秉著比伯夷、叔齊更積極的精神，離鄉背井來為千秋萬世的理想而奮鬥，他們所欲申張的民族正氣，化作一股不可遏抑的無形力量，成為斯土斯民代代相承的精神血脈。

日本據台五十年間，這一股力量亦發為可歌可泣的故事；這段期間， 國父的推翻滿清也直接、間接的受到台灣同胞的支持。

民國三十四年抗戰勝利、台灣光復，全國上下歡騰之情自不在話下，而台灣同胞終於能自由自在地做個中國人，這當然是最令人興奮之事，唯一可惜的是與台灣歷史息息相關的紅毛城還在英人的租借之下。

台灣光復以來，政府在此三十年的勵精圖治，可以遠紹鄭成功的理想，不負先民對斯土的殷殷厚望。更難得的是我們以我中國人的智慧與團結，不只是完成台灣的開發工作，更建立了一個進步的，安和樂利的社會。今天，台灣成了中國最重要的一省，它將是建設未來新中國的楷模，大陸上十億同胞對我們的引頸而望正與明末清初的中土之士毫無二致。

紅毛城此時此刻回到我國的版圖，台灣才可算是完全的光復。撫今思昔，紅毛城提醒我們：不要忘了祖先為建立國家千秋萬世基業的理想。我們應進一步深思：如何淬厲奮發，使精神與物質建設皆臻高度發展之域，結合有形與無形的力量，來光復大陸神州，使民族正氣伸張到我們所從來的土地，達成祖先闢台、建台的最終目標。

誠懇的建議

紅毛城是一個極為重要的史蹟，依照政府最新修訂的「文化資產保存法」，它應是國家所保護的國寶，本著藝術家關懷文化的立場，在它尚未正式開放之前，我對於有關單位的準備工作及未來將去參觀的大眾，提出幾點建議。對有關單位的準備工作而言，有歷史的「真」，安排的「善」、氣氛的「美」，以及使命的「聖」：

歷史的「真」

紅毛城既是古蹟，我們要強調的，就是要以「歷史」為主題。歷史是不能造假的，這一古蹟的歷史很清楚、很重要，此中所展示的文物資料，要給人很清楚的概念，不能離開此段歷史，凡與之無關的東西最好不要。展示品要根據這三百多年的歷史來好好地收集，雖然必須花錢、費苦心、費時間，也要非常的謹慎。

紅毛城的建築本身已具有相當的歷史性與教育性，此中的展示品是要幫助參觀者了解它，所以寧缺毋濫，不要因為一時找不到東西，隨便找些不相干的來填補，雖然填得滿滿的，卻嚴重地破壞了氣氛，反而減弱了主題。

此外，因紅毛城位於淡水，有關淡水區城的盛衰概況也可配合著展出，相關的民間文物也可放入，但不要過份強調，以免變成民俗館。民俗館可另擇他地興建，用紅毛城作民俗館實在可惜。

安排的「善」

對展示品而言，不管數量或多或少，都要好好地整理安排，讓大家一目了然。紅毛城雖小，假如根據國際水準好好整理，盡我們的可能作妥善的安排，可以顯示我們有正確的文化觀念，不但對國人及後代子孫可以有效地發揮教育功能，對世界的歷史、學術都很有貢獻，也使外人自然而然地尊重我們。

好不容易，我們有這一個完美的古蹟，這樣一個好機會，一定要好好地運用整體的智慧，重新尋求高水準的展示技巧，以作為國內其他地區古物展示的示範。技巧要有所創新，一定要請教有經驗的專家，這個機會再不經意地放過，不但對我們的同胞、後代失去了教育作用，在國際文化界也會貽笑大方。

紅毛城的建築，格調古樸典雅而大方，因它具歷史性，又是這樣的完整、美好，我們只能盡力維護它，一石一磚都不要輕易的變動。最怕的是硬要把它西班牙式的空間變成中國城。

古蹟是歷史的證物，要真才有它的價值，如果破損可以修補，但不能造假。修補之後，也要能讓觀賞者明白地分辨出它是修補的部份。

為了整體運用的需要，非不得已必須加添一些設施時，要分清楚賓主的關係，設法用隱藏式的加添，使主題更清楚；材料只要用得恰當，不一定要求豪華與貴重。總之，一切設施都要加強此一古蹟的特色，這樣氣氛上才不會混亂。

氣氛的「美」

紅毛城的地理位置相當特別，古典的建築配合周圍幽美的自然環境，容易引人發思古之幽情。置身於這難得的完美空間中，不僅可以了解歷史，還可以暫時離開塵囂，享受寧靜幽雅的氣氛。

為了避免破壞紅毛城的氣氛，這裡的環境應儘量保持原狀，花木也儘量照原狀加以整理，草皮的維護也很重要，在適當的位置可以加點花草，但也要特別小心。

燈光的照明可以加強紅毛城的氣氛，但是也要小心運用，要用隱藏式的，燈炮要採用帶一點黃色的一般燈炮，絕不能用霓虹燈、水銀燈或日光燈，這樣氣氛比較柔和。不只室內的照明如此，室外的照明更然，讓燈光從花草樹木中照出來，從黃昏到夜晚，使它整個是亮的，從外面看，整個氣氛將會比白天更幽雅，在晚間參觀更富情調，羅馬城晚上的參觀比白天多，便是最好的例子。

我們保護古蹟，要達整個氣氛都包括在內。一般民間的街道容易變化，像紅毛城這樣重要的古蹟是自成一個世界的。不管外面怎樣變，它都不應該變，永遠停留在古代，使人遊覽於古代的情景中。如要開馬路儘量避免破壞，因為它是國家的財富，如隨便破壞，以後永遠無法再恢復，相當可惜的。

羅馬建城已有兩千多年的歷史，整個地下都是古蹟，羅馬人要開地下鐵道，怎麼開都碰到古蹟，因為古蹟是國家的財寶，所以整個計劃就停了下來。羅馬保護古蹟的態度是全世界的模範，也可作我們的借鏡。

古蹟絕不可翻新、刷新或者畫蛇添足放一些多餘的裝飾性的東西，只能想盡辦法維護原狀。如違反此原則，將給國際間留下「沒有文化觀念」的笑柄。過去，台北以及中南部時常有錯誤的作法，我們不能使這種經驗在紅毛城重複出現。為了維護此一古蹟的完整性，配合整個環境及內部展示品安排，我們應該將展示的品質提昇到國際水準以上，才能作為以後古蹟整理的示範。紅毛城給我們這一個好機會不要放過，如果放過就無法符合我們今日提倡文化建設的意義。

使命的「聖」

紅毛城始建至今，歷時三百五十一年，它歷經的管理者的更迭又映照了中國以至於世界的現代史，（甚至於台灣開發的血淚滄桑史），它的存在隱含著台灣地理形勢的重要性，它的歸回中華民國的懷抱，顯示中華民族的正氣最具恆久的生命力。在今日的文化建設上，它更具有極大的教育功能，要使它能完美的發揮效用，對於我們的同胞及後代子孫的心靈有深刻的啟示，必得結合政府和民間的智慧和力量，好好地搜集資料，加以妥善的整理，安排最合適的展示方式，讓紅毛城一開始就以最活生生的有力姿態出現於世，我們非要把握此一機會，好好努力不可。

在此要特別提醒大家的是：自古以來，紅毛城與淡水地區的興衰息息相關，淡水當地

人從來就覺得紅毛城與他們血脈相連,對它存有一份特別的感情。當地有一批名儒耆宿他們一直努力的保存民族文化與正氣,紅毛城的種種他們懂得很多,可以說是歷史的證人,這一批人應該挺身出來關心這件事。紅毛城既是重要的史蹟,應該邀集當地的士紳,以及外界關心的人士、學者專家共組「古蹟維護委員會」來對此史蹟與有關文物作有效的整理與安排。有了當地人士的參與更會流露真正的感情,他們覺得這是他們的榮耀,不要將當地人摒於門外,不要讓他們關心落空。這樣會造成與當地格格不入的氣氛而使他們覺得紅毛城與他們無關。要讓當地人為他們的子孫也為國家貢獻心力,透過這一個關注使紅毛城成為淡水人親切熟悉的生活空間,在他們的生命中注入新的信心,豐富他們的生活,這樣,整個淡水將會更活潑起來,更富文化氣息。讓所有來訪者能感受這種氣息,則是紅毛城潛移默化的最大功用。

以上「真」「善」「美」「聖」四點,僅提供有關單位,於紅毛城整體安排的大原則上作參考,以下「天時」「地利」「人和」三點,則是給參觀者的幾點建議。

天時

紅毛城以前是戰爭的產品,在西班牙人及荷蘭人手中總共才三十二年,接著整整兩百年的時光是在中國人的照管之下。其後淪為英人的領事館,直至八年前才結束。紅毛城有如一位身經百戰的老英雄,在二十世紀八十年代回到民主自由的中華民國懷抱中。此時此刻,我們忍不住要為它讚嘆一聲:「得其所哉」。

如今的紅毛城卻充滿了和平與安寧。一年四季,晨昏晝夜隨時都可以去拜訪他,不同的時間來,會有不同的感受,就如同聽他講那長長的故事一般。我們希望從今起,直到千年萬代,紅毛城永遠是和平的象徵。

地利

紅毛城前臨淡水河,遠眺觀音山,向南望淡水城的動靜歷歷在目;右控淡水河入海口,向西望海天相連,歸帆片片,由於它的地理情勢極其優異,特別是周圍的自然環境容易使人發思古之幽情。來到這裡,好像到了天涯海角。古老的建築寧靜的氣氛,自然引人陷沈思,想到宇宙永恆時空的交替,一股濃烈的人類愛及自覺的使命感油然而生。

人和

在不久的將來，當紅毛城正式打開雙扉歡迎我們的時候，將有許多來自各地、各個年齡的朋友慕名而來參觀。要提醒訪客的是：可別忘了作客的風度，要避免喧賓奪主。好不容易才保存下來的純樸與安寧，請不要一下子破壞了，也不要將種種的污染帶到那裡去。只有客氣誠懇的風度，才能夠證明您是一位受歡迎的現代訪客。

長長的故事

紅毛城終於回到我們的懷抱中了，有著三百五十一歲的高齡，經歷了久遠的悲歡歲月，它的歷史，等於一部中國的現代史，其中更包含著斯土斯民的血淚滄桑；它們存在，象徵著深刻的意義；它的歸來，亦含藏著無盡的真理。它已沈默了許久，該是發言的時刻了，讓我們誠心地走到它的跟前，聽它訴說那長長的故事。

原載《中外雜誌》第28卷第5期，頁22-24，1980.11，台北：中外雜誌社

自然景觀緣起

自然即是完美

我從小在自然中長大，由於欣賞自然的美而喜愛美術，一生中從未離開美的世界，從美的生命之旅中，深深體會到：美就是自然，自然就是美

在我藝術的探索歷程中，從繪畫到雕塑、到景觀的設計，都是源於自然──從自然可以學到無窮的學問。我深深覺得：要進入美的世界，體會生命的種種，事實上離不開自然。當我們用善良、純樸的眼光、心情對待自然時，自然就會回報我們以一切美的世界……自然會告訴我們該做的事，給我們提示目標──我一生走過的，都是自然給我的。

自然的恩賜

自然是一切生命的憑藉，亦是人類生活的憑依。

在自然中，萬物欣欣向榮，充滿生命的喜悅。西方人有「從一粒沙看世界；從一朵花觀天堂」的雅諺，佛家言「一花一世界，一葉一如來」釋迦牟尼佛更以一朵蓮花和一個微笑，表達了宇宙間所含藏的無盡真理。

與自然交通

我小時候在自然中遊玩、欣賞，等到會拿畫筆，就用畫筆描繪自然，與自然對話，自然告訴我許許多多的原則。從繪畫到雕塑、到景觀設計，我不但沒有離開自然，更一步一步踏入自然的深處，汲取真善美的無盡之泉。

在現代生活中，照相機也成為我與自然交通的工具──近年來因為工作繁忙，在旅遊中沒有空閒的時間作畫，於是利用照相機使那些美好的瞬間化為永恆、長留我心。這些一組一組的照片成

楊英風的攝影作品。

楊英風的攝影作品。

為自然與我之間的橋樑，那當時心中油然而生的感動，時時支持著我的情緒，成為我工作所憑藉的力量。

以美會友

雖然我一生玩照像，但照像作品從未發表。

自然雜誌社創辦人陳國成教授是個有心人，他一心一意想辦好這份雜誌，我被他的人品及熱誠的工作態度所感動，願意參與此項工作，共同推展理想，「自然景觀」這一專欄的產生就是陳教授的熱誠所促成的。我願藉此專欄來加深和他的心靈交通，同時也與每一位讀者作心靈的交通。

在此介紹的張張都是我所喜愛的照片，它們原是我與自然交通的記錄。人之相知，貴相知心，人心與天地、萬物之心原是一體的，透過這些照片，願與大家共同欣賞自然的美，更期望結合每個人心中的真善美，來真化、善化、美化我們的世界。

詩心的點化

每一組照片中，已充分說明了我的審美境界。但基於自然蘊含之富且與人生又有密切的關係；文學與藝術同是源於自然與人生，乃計畫每月邀請一位文藝界的朋友來共同創

作，使這專欄成爲古人「詩中有畫、畫中有詩」意境的新的表現方式。

第一組請詩人蓉子女士寫「溪頭組曲」，蓉子的詩人境界加強了描繪的深度，必能給讀者更深入的體會。期望因著美的欣賞，來陶冶美的氣質，形成完美的人生觀，在每個人的生活中，開闢更高的境界。

與爾同遊

古人提倡「興於詩、立於體、依於仁、遊於藝」的完美文化生活。以往，我走的是與自然交通的藝術之旅。今天，願意藉此專欄與大家分享，讓大家循著我的美之旅程，也能體會與自然交通的樂趣。

自然是大家的，願大家共同來關心它，讚美它。在此專欄中要介紹的是我們週遭大環境中的景觀，不只是我個人週遭的景觀，更是廣大的讀者大家週遭的景觀。讓我們用欣賞的眼光來深入體會自然的美，以自然的美來啓發我們心中眞善美的良知良能，將之化爲生活的智慧，以建立完美的生活，進一步保護自然幽美的環境，將我們週遭的環境變成更美好的世界，這樣，未來的生活將會是何等的美滿！

歸回自然

自然給人類很多恩惠，它啓發人的智慧、豐富人的生活，所以，自然景觀並非自然風景，而是人與自然的交通，也就是人與自然有形與無形的內在交往。人對一般景色是用眼睛來看，但對於自然，要用精神、用心靈與之交往才有意義。要領略自然景觀，必須在忘我的狀態下與自然相交談，才能有所得。宇宙生命的眞理涵蘊於自然之中，心領神會，人在生命的喜悅中會感到幸福。

中國人五千年來一直本著親近自然、享受自然的人生觀，過著相當有智慧、充滿人性的豐富精神生活。然而，於由現代化的影響，部份誤導了人類脫離自然，而產生了許多公害，也漸漸使人喪失了人性，造成了種種社會問題。只有歸回自然才能解決問題。我的景觀雕塑的精神，就是要走歸回自然的路線，透過生活美學的提倡，讓大家回到自然的懷抱中，共創美的生活，享受美好的新境界。在此專欄所介紹的彩色照片，也就是本著此種精神在工作中所遺留下的一批攝影作品，讓大家來共同欣賞美好的大自然。

原載《自然雜誌》第4卷第11期，封面裡，1980.11.10，台中：自然雜誌社

綠的禪境

早晨，天剛亮的時候，在林間散步，露霧微茫，抬頭一望，就是那種顏色，觀著天光，翠溶溶一片，搖曳著一天的開始。

那是一種等待的顏色，初動的顏色，春天的顏色；而此地是四季如春的，也就四時常綠。

只是看慣了綠的常在，就慢慢看不見山清水綠了。而樹與小草，田間野地，只是眼簾外一片模糊的景象，我們只想在其中找花，要紅橙黃綠藍靛紫花成一片才看得見。

單純的綠，其實多美啊！看見草綠如秧，秧青似草，想不想去裡面赤足走一趟，打幾個滾，染一身鮮澄抖擻。

綠是大地的顏色，是泥土吐出的生命訊息，展佈著一種油然的力量，靜靜使萬物欣欣向榮。

原載《自然雜誌》第5卷第1期，頁12，1981.1.10，台中：自然雜誌社
另載《設計人》第16期，頁49，1981.5，台北：國立台灣藝術專科學校美術工藝科美工學會

光芒萬丈話雷射
—— 雷射郵票簡介

花開並蒂　承先啓後

為慶祝中華民國建國七十週年，並提倡藝術與雷射科技之結合，喚起國人對雷射科藝的重視，介紹雷射的應用及基本常識，八月十六日至八月二十三日，在台北市立天文台和圓山飯店的崑崙廳，將舉辦第一屆國際雷射景觀大展，邀請美、日、法、瑞等國參加。活動內容包括雷射藝術作品展覽，雷射音樂表演，雷射相關儀器展，並聘請國內、外學者專家就雷射原理、製造、應用及未來發展做專題演說。由我與毛高文、陳奇祿先生所發起的「雷射推廣協會」和空間藝術協會主辦，郵政總局、觀光局、國立台灣大學慶齡工業研究中心、台北市立天文台、高雄文化院、

大漢雷射科藝有限公司、日本雷射普及委員會等共同協辦，並推魏景蒙先生為雷射景觀大展委員會的主任委員。

郵政總局為了配合這項別開生面，饒富時代意義的大展，同時於八月十五日發行雷射景觀郵票，此項郵票圖案係在台灣大學慶齡工業研究中心製作，由中華彩色印刷公司，以彩色平凹版印製，面值二元為我設計，發行枚數六百萬張，面值五元及八元為楊奉琛設計，發行枚數各為二百萬張，面值十四元為胡錦標先生提供，發行二百萬張。另外印製相關彩色信封，貼票卡、護票卡及活頁集郵卡各一批，以饗集郵界同好。

國內首次舉辦雷射景觀大展，並配合雷射景觀郵票發行，兩者相得益彰，在國際間史無前例，將使全世界對我們的印象煥然一新，刮目相看。印刷精美的雷射景觀郵票，象徵我國郵政事業的效率如同雷射光的神速，更代表了復興基地自由寶島的欣欣向榮，做到了科技與藝術的結合，由現代的雷射藝術中反映我國固有文化的特色，並看出人民的精神與物質生活都有相當的水準。

雷射的原理、歷史和用途

雷射（Laser）係取Light Amplification by Stimulated Emission of Radiation的五個字首而成，意為「由受激輻射所加強的光」又稱激光。電腦、原子能、雷射是二十世紀的三大發明，雷射是結合光學、原子物理學、微波電子學長期研究的成果。大部分的物質都有發光的潛能，原子、分子為組成物質的基本單位，在適當的條件下，受到頻率相同能量的刺激（如電流、熱或化學反應），於「光學共振腔」內，不斷來回加強，就可發出顏色純一，方向性良好，亮度極高的雷射光。氣體、液體、固體都可做為介質而製造雷射光，迄今製造成功的雷射光遍及可見光譜和紅外線、紫外線附近區域。雷射可用於工業的切割、焊接、精密的測量工具，醫學的照射治療潰瘍、癌症、美容手術除去疤痕；其他如通訊，輸送太陽能，資料處理，全像攝影，日常用品等等，雷射都扮演著舉足輕重的角色。發展雷射的和平用途，開拓生活智慧，刻不容緩。

雷射的理論研究有五十年之久，製造成功正式問世約二十餘年，與藝術結合則在八年

〔黃昏〕楊奉琛作品。

〔芽〕楊英風作品。　　　　　　　　　　　　　〔聖殿〕胡錦標作品。

前，始於美國天文台的雷射音樂表演。就科學家而言，雷射光只是科技上的一種光學現象，科學家專注於科學的研究，雷射光動人的一面遂被埋沒，直到藝術家的參與，才使雷射大放異彩，展開視覺藝術的新頁。

雷射與藝術的結合

　　畫家以水彩、油畫從事創作，雕刻家依銅、石、不銹鋼的不同質感，盡物之性而表現其慧心巧思。無論使用什麼做為藝術的素材，同樣傳達了人們的理想與心聲，在夢與真實之間，引發人性深處最誠摯的共鳴。雷射光純潔無暇，宛若仙女下凡，有超俗之氣，藝術家用來做為創作的彩筆，呈顯人類豐富的心靈世界，與宇宙的奧妙互通聲息，境界愈高，表現愈好。雷射的多種用途將為我們的生活帶來莫大的方便。雷射藝術足以啓迪人心的光明，增添世界的綺麗和生機，雷射與生活相結合，不再為少數的科學家或藝術家所專擅而已。

　　這二年來，國際間的雷射專家時常來訪，透過照片與幻燈片的介紹，對我國雷射藝術的成績深表驚訝，對作品讚賞有加。因文化背景的不同及觀念的差距，我們的作品自然而然流露東方的神韻，迴然有別於西方的幾何造型，國外的專家很容易看出我們寫意的境界。塑造中國現代藝術的風格，而不落外人的窠臼，基於二年來國內、外的迴響，更使我

〔生命之源〕馬志欽作品。

對雷射藝術的前途充滿信心。

未雨綢繆　見微知著

　　四年前日本京都第一次看到雷射音樂表演，覺得他們仍停留在對西方科技性格的模仿，我想如果以中國人的智慧加以使用，必定會出現中國境界的雷射藝術，當時便下決心要研究雷射光。

　　白石英司是日本西部傳播界的領導人，對文化特別關心，六年前就開始注意雷射的和平用途和藝術上的表現，由全國雷射專家組成「雷射普及委員會」並聘我爲委員。

　　「雷射普及委員會」的成員，分爲委員、法人會員、個人會員、會友等，包括雷射技術的科學家、美學家、文化人，有研究興趣的機關、企業、團體或個人，和高中生大學生及其他在校生。活動內容主要有普及、教育、交流、開發四大項。普及活動負責舉行各種展示會，樣本展覽，講習會，器材介紹，雷射光劇場，委員擴充，出版等。教育活動負責學校的雷射觀賞，各企業、大學、會員間的國內、外設施觀摩，成立研究小組及有資格制度的援助。交流活動舉辦國內、外交流會議，演講會，相互訪問，新製品的研究發表，工作網的確立，組織國內、外視察團。開發活動包括教育和器材普及的開發，情報收集與調查，資料處理，技術提攜，研究援助，雷射資料館準備等。

　　起初我參加雷射科技研究，只想用之於藝術表現，經過幾次開會後才知道白石英司從雷射的研究中，警覺到日本的工業、經濟正受到歐美的威脅，若不積極發展雷射的和平用

〔荒漠甘泉之果〕楊奉琛作品。

途，則未來國家的經濟前途不堪設想。我身為中國人，更感到雷射在國內有迫切發展的必要，以免因技術的落後，使經濟主權操於他國之手，悔之晚矣！於是開始準備成立「中華民國雷射推廣協會」，並另組「大漢雷射科藝研究社」，以私人的力量，從事研究。

迎頭趕上　展望未來

　　日本對於雷射的和平用途，三年前才開始集中力量，結合各大學，研究所，國防部或大公司的專家共同研究，打破原來各自為政的局面，我國亦應急起直追，發揚團隊精神，秉著中國文化的優良傳統，發展雷射的和平用途，開拓新境界，駕馭雷射的種種功能，正德、利用、厚生。

　　每一次新科技的誕生，免不了引起社會相應的變遷，我們在行動上，心理上須及早準備，迎接雷射時代的來臨，汲取歐美、日本之長而更超越之。

　　過去報章雜誌及廣播、電視曾做過有關雷射的介紹，但大家的印象仍模糊不清，此次為了使國人對雷射的未來發展和用途有所認識，並以雷射藝術美化生活，增進生活智慧，在國內舉辦第一屆「國際雷射景觀大展」，邀世界各地同好前來參加，雷射景觀郵票躬逢其盛，適時推出。此二事交相輝映，在國際間首開先例，是我們的殊榮，希望將來的雷射大展繼續在世界各大都市舉行。

　　雷射景觀大展和發行雷射景觀郵票，象徵我們的民生樂利，做到藝術與科技的結合，更代表了郵政事業發達進步，一日千里。

原載《今日郵政》第284期，頁4-5，1981.8.16，台北：今日郵政月刊社
英文版〈A RADIANT TOOL FOR A NEW AGE：The Utility and Beauty of Lasers〉載於《Postal Service Today》第285期，
頁8-10，1981.9.16，台北：今日郵政月刊社
另載《楊英風景觀雕塑工作文摘資料剪輯1952-1986》頁135，1986.9.24，台北：葉氏勤益文化基金會
《牛角掛書》頁135，1992.1.8，台北：楊英風美術館

科技與大自然的共和諧
—— 雷射藝術

　　宇宙起源之探討，永恆無限之追求，亘古以來，便是眾多哲人、思想家的共同目標。於是，在人類歷史上，乃產生了許多科學家、哲學家、藝術家和宗教家。他們不但是各自追求真善美聖，也共同致力於詮釋真理、揭櫫宇宙奧秘。事實上，真善美本是不可分的，唯有藝術與科技的相結合，也才能真正達到淨化心靈、美化人生的目的。因此，二十一世紀是一個群體合力的世紀，而雷射與藝術的結合，便在此環境下應運而生。

　　由於科技的發達，使得最能反映現代人感情，傳遞現代美感的動態藝術由之興起，而其中細緻綺麗的雷射光，更使科技升級，也為藝術家提供創作的利器。

　　雷射是 Light Amplification by Stimulated Emission of Radiation 的縮寫，為利用原子、分子構造所發振成功的一種光。其應用範圍極廣，無論是在工業切割或醫學照射治療，以及諸如通訊、輸送太陽能和日常用品上，皆扮演著舉足輕重的角色，因此，發展雷射的和平用途，開拓生活智慧，刻不容緩。

　　中華民國於西元一九八〇年八月間，在台北舉辦第一屆國際雷射景觀大展，並同時發行雷射景觀郵票。此次大展，即欲使大眾能對此新科技有所認識，並推而廣之的將科技的使用，奠基於藝術的涵養，以復甦人類本有的美感。

　　雷射之應用，乃是利用光學現象，使繁雜事項簡化至單純，並用人手來操作。因此，雷射藝術亦像手工製品或自然界的生命一樣，充滿感情與靈性。而人類在那一片光芒璀璨的生命動態圖畫前，自能體到人類靈的本質、自然的本質、人與宇宙的關係，因而激發內心深處對生命的崇敬感與自覺的人類愛。

　　藝術造形無論是採取只求神似的抽象手法，或是細膩逼真的寫實手法，皆不離於人手的製作。唯有雷射藝術，不但是神韻盎然，更是纖縷畢實，而且，更是人類的智慧與大自然共和諧而產生的作品。此次，本人提供了一些雷射作品，希望有助於為未來的藝壇與設計界另闢一新路，也願大家共勉之。

<div align="right">1981.11.1文稿</div>

以藝術涵養駕馭科技
善用雷射造福人類

 由於科技的發達和新觀念的衝擊，聲光化電除了與我們日常生活密不可分之外，更成為藝術家創作的素材。

 雷射光的誕生，使科技升級，更展開視覺藝術的新頁，大放異彩，雷射理論研究有五十年之久，正式問世則在二十一年前，雷射的出現對人類的科技面與精神面都將帶來莫大的改變。

 雷射的和平用途由工業、醫療、通訊、全像攝影以至日常用品等等，在藝術的表現上，提升我們的心靈境界，擴大視野，彷彿神遊太空，深體宇宙之妙。

 科技與藝術的結合是時勢所趨，推而廣之，將科技的應用根植於藝術的涵養，使各行各業的人都具有相當的美育訓練，普及於生活中，乃國家社會之大幸，也是世界大同的起點，雷射光是一種新的科技、燦爛的彩筆、鋒利的雕刻刀，將為世界帶來蓬勃生機、祥和之氣。

 今日各部門的專家若能本著忘我的精神，奉獻所長，作整體的規劃研究，便可免於西方偏重局部發展，不當使用科技的錯誤，本著美的原則和統觀全局的智慧，善用科技，發揮中國固有文化中重視人與自然和諧的一貫精神。

 歐美日各國對雷射研究早有長足的進步，我們當急起直追，雷射在光學、精密工業上有深厚潛力，足以左右一國的經濟，藉此大展希望引起國人對雷射的普遍注意，了解其用途與重要性。更希望以藝術修養駕馭科技，創造更輝煌的文化成果。

<div align="right">約1981文稿</div>

萬里鵬程話雷射

——中華民國雷射推廣協會成立大會感言

雷射的重要性

電腦、原子能與雷射是二十世紀的三大發明。其中雷射的歷史最短，而應用範圍最廣，在科學界可謂後來居上，一枝獨秀，二十一世紀更將是雷射的世紀。

雷射可用於工業的切割、焊接、精密的測量工具；醫學的照射治療潰痕、外科手術、癌症；其他在通訊、輸送太陽能、資料處理、全像攝影、日常用品等方面，雷射都扮演著舉足輕重的角色。因此發展雷射的和平用途，開拓生活智慧，刻不容緩。

雷射科藝在本國的推廣經過

民國六十七年秋季，本人與現在清華大學校長毛高文先生與現任行政院文化建設委員會陳奇祿主任委員兩位專家商研，構思籌備成立「中華民國雷射推廣協會」。以集合眾人的智慧與力量，共同研究推廣發展雷射的知識與運用。

中華民國第一屆
國際雷射景觀大展

從那時起陸續地展開了工作，七月七日在聯合報上發表〈雷射在藝術上的震撼與期待〉一文；十日則由「中華民國空間藝術學會」主辦，在中國電視公司舉辦一場演講，並開始在電視上介紹雷射，希望引起國人對雷射的注意；十三日，更聯合有關雷射科技的十五位專家在三軍軍官俱樂部聚會。與會專家皆是科技界的頂尖人才，他們默默地耕耘已有多年，但是限於人力、財力的不足，尚未激起廣大迴響。有鑒於此，大家決定以日本「雷射普及委員會」的成功為例子，團結各業人士，合力推動雷射科藝的發展。

由此，專家們積極開始一系列活動——舉辦各型演講，於報章雜誌發表有關雷射的文章，並翻譯雷射的介紹文獻。民國六十八年初成立「大漢雷射科藝研究社」，民國七十年成立「中華雷射景觀群」（Chinese Laser Artland Group），並發表雷射景觀音樂表演。席慕蓉、胡錦標、馬志欽、楊奉琛等諸位專家與本人都先後在台北太極藝廊舉辦雷射景觀藝術展，並將作品擴展到台中、高雄等地展出。

民國六十八年六月，引進澳洲團體在台北、高雄舉辦雷射音樂表演；此外，還邀請日

本雷射外科醫學研究所所長大城俊夫先生來台兩次，發表雷射醫學方面的研究報告。其間，國內對雷射有特殊研究的人士，也曾先後前往歐美各國、日本、香港等地，參加有關雷射的各項國際會議。民國七〇年八月，推廣活動達到了一個高潮，各界人士紛紛出力，廣為推動，在圓山飯店與圓山天文台舉辦「中華民國第一屆國際雷射景觀大展」，邀請各國專家共襄此一盛舉。大展期間，不但展出雷射的多種用途，並舉行一系列專題演講、雷射音樂表演以及雷射皮影戲的試作。不僅在國內造成轟動，更引起了國際間廣大的迴響，交通部郵政總局也為此次大展發行世界第一套雷射景觀的紀念郵票。

毛高文、陳奇祿等九十六名發起人聯合向內政部社會司申請登記，成立「中華民國雷射推廣協會」，經內政部審核通過，准予成立。首先從發起人大會中推選出十五位籌備會委員，一連串的籌備會議即刻召開，七十一年二月一日籌備會在中央日報刊登了一則徵求會員啟事，一百餘名熱心參與者繼續申請入會。經籌備委員們的審查、討論與籌備，「中華民國雷射推廣協會」即訂於中華民國七十一年三月二十八日正式成立。

因此，我們希望藉著協會的成立，使國人對雷射的未來發展和用途有所認識，以雷射來提升人心，美化生活，增進生活智慧，同時亦將此尖端科技，展示予社會大眾，期使更多國民認識雷射的強大功能，從而共同開發雷射應用，使我國的精密工業和經濟發展，能與世界各國並駕齊驅。

然而這並不是個人的力量所能達到的，唯有透過各行各業有心人士的協力合作才能完成。而協會就是結合各界人士的力量，來達成推廣雷射的目標。

協會的工作計畫，近期內將發行會員通訊，以通訊作為會員的聯繫園地，會員可從其中交換經驗心得，而會訊上的新知報導，更可傳播給大眾。此外，圖書資料、翻譯文件的處理，國際間消息的交流，也都是要努力的方向。但是，我們最大的目標，是希望建設一個雷射光電博物館及美術館，由淺到深的逐步發展、介紹，使一般民眾都能由觀賞到參與到了解到喜愛，進而深入研究，求得發展。

中華民國雷射堆廣協會成立後，諸多事宜，有賴大家共同努力，讓我們在此預祝雷射科藝發展鵬程萬里。

原載 《中華民國雷射推廣協會成立大會》頁4-5，1982.3.28，台北：中華民國雷射推廣協會籌備會

塑造本身的獨特風格

在台北，只要多看一眼，就可以發現：交通壅塞髒亂的街道，五花十色的招牌廣告，千遍一律的公寓大樓，高低雜陳極不協調的建築，櫛比鱗次，混亂無比。做爲一個首善都市和文化大國，這些生活環境中觸目驚心的存在事物，顯然太不相宜，太難令人想像。

本來幾近蓬勃發展的建築業，也一直興沖沖地追在外國人後面趕時髦、比裝潢，以爲和西方人相似的高樓平地起就是進步繁榮，瓷磚地毯美侖美奐就是環境美化或文化的進步？

其實，在生活空間的建設上，集合別人所有的「美」並不能造成自己的美，反而會造成愚昧的醜。像非洲許多新興獨立的國家，他們主要對外城市的建築雖然富麗堂皇，但是除了人種、語言、服飾等若干特性的保留外，你幾乎無法分辨身置何國。顯然，其生活空間的新建設，純粹是西歐生活空間的直接翻版。這是西歐殖民政策的遺影，如不及時自覺，這許多獨立國不過是一個地理名詞而已，毫無獨立的尊嚴可言。

屬於有尊嚴的空間，應該是根據自身的環境條件反省，誠實地表現自己的特點。從過去、現在、到未來，都有一系列推展計劃所建設出來的生活空間。如此必然會造成一個與別人不同，有獨特風格，並切合自己「精神」與「物質」環境兩方面需要的生活空間。當然，在發展中，難免要參照外國人的優點，但是終究要把它消化成適合自己吸收的東西，合而構成統一的、獨特的、自主的個性，才足以象徵一個城市甚至國家的尊嚴。

並非西方人什麼都好，產業革命之後，他們創造了科技文明，他們從中似乎獲得了高度的享受，但是也付出相當可怕的代價。現在，他們已經開始反省，他們檢視那些過去的足跡，在物質充斥的環境裡尋覓重建一個屬於「人性」的生活空間。回顧一九七四年五月四日至十一月三日美國華盛頓州史波肯的博覽會，事實上它就是一個立體的環境檢討會，目的是爲設法彌補缺失，挽救自然和人類自己的生命。

再回頭看看我們目前的生活空間。既然如此混亂，缺乏獨特性風格，那麼應該如何改善？首先我們要了解：無論是人、植物、礦物都深受其身處環境的影響，而各具特點，各不相同。也因爲如此，世界才變得多采多姿，文化才形成各具其態的本質。像中東炎熱的沙漠地，他們的建築物一定非常的低矮，如果把高樓大廈搬過去，豈不叫他們熱死？中東遊牧民族喜歡用香料，也是因爲香料可逐羶臭。這些都是他們文化的特色。

從這裡看，台灣生活空間的開發重點就十分清晰了。我們應當尊重自己天然環境的特點，對於氣候、歷史、人文、生態、地理等種種必然因素，應該予以審視，而不是一味的

移植或模倣。移植或模倣將消滅自己的文化，將違逆自己的自然環境。

　　舉一些例子，可以更清楚我們需要建設什麼樣的生活空間。像花蓮盛產大理石，花蓮人就要充分利用大理石的特質去建設他們的生活空間，或者他們可以就原來盛名為基礎，不但做自己的大理石加工，甚至引進國外的大理石加工，把自己變成舉世聞名之大理石加工區。竹山產竹，竹山人的生活環境應當和竹子產生密切關係，無論住臥坐用都可利用竹子製做，創造一個屬於他們自己綠色、清幽、自然的生活環境。

　　根據這種原則，我們自然知道三峽祖師廟面臨都市計劃造橋工程時，當地的生活環境、特殊景觀與歷史性文化，是否應該被壞？或者我們更當協力聲援？

原載 《今日生活》第189期，頁20-21，1982.6.1，台北：今日生活雜誌社

大理石業者今後應謀求發展之道

主講／楊英風　記錄／陳振榮

蕭所長、吳縣長、各位先生、各位女士：

　　值此世界經濟景氣低迷之際，台灣省手工業研究所蕭所長及該所工作同仁，遠從南投來到貴地，舉辦大理石業者座談會，有著非常之意義，本人有幸受邀參與，盼望藉此座談會，能進一步瞭解大理石現況，作爲以後研究之參考。

　　我雖然出生於宜蘭，但視花蓮爲第二故鄉，因爲此地的山水非常雄壯、清麗，能充分代表中國的自然景觀，三十多年前，我就爲它著迷，也曾有幸規劃設計幾處配合本地特色的景觀，在此本人以誠摯的心情，就大理石業者今後應發展謀求之道，發表我個人的淺見，盼能引起在座各位的共鳴，共同爲大理石今後發展的方向，注入新的觀念與信心。

　　我曾於十數年前在羅馬居住了三整年，在我的感覺裡，昔日羅馬帝國的雄風，隔著久遠的年代，透過宏偉的大理石建築、雕刻與工藝品等，仍不時的予人或深或淺的震撼。義大利自羅馬帝國以降，挾著軍力的優勢，從埃及、希臘、小亞細亞等地運載貴重的石材回到義大利，動用成千上萬的奴隸勞工，街坊建築完全採用全世界最好的大理石材料，大肆完成了豪華的宮殿和宅第，大理石的石柱、雕像表現羅馬藝術的特色，也將羅馬帝國的宏偉傳留至今。

　　義大利是聞名全世界的大理石王國，有其獨特的歷史背景和地理因素，然而，早在五十多年前，義大利當地上好的石材就已採掘殆盡，現在只剩下次級的石材。而義大利以精良的加工技術，使大理石業繼續繁榮，使石材的集中和交易，歷久不衰，仍是當今世界性的大理石交易市場，各國人士熙來攘往迄不稍衰。

　　義大利對於大理石材料的技巧運用，已近乎二千年的歷史，石材進口後，加工爲藝術品，是義大利人今日賴以營生的重要行業，反顧我國，花蓮的業者對大理石的運用則在橫貫公路開闢之後，迄今只有二十餘年，相較之下，在技巧的運用上雖嫌不足，但天然資源的蘊藏豐富，有數十種不同的石材，得天獨厚，爲義大利所不及，將來特有發展的潛力。

　　十幾年前，日本政府禁止河床採石，以維持水位的穩定，防治氾濫，其建材商人便轉向台灣收購石材，花蓮的奇石材料大量傾銷日本，頗見興旺之氣，後來因爲石油危機和世界性的經濟不景氣，停止採購，花蓮的石材竟因而滯銷，棄置空地，反而有礙市容觀瞻。

　　對於石材的欣賞和庭園藝術的設計，在漢唐時代傳入日本，迄今已成爲他們的生活文化之一，我國的庭園藝術基於對大自然的喜愛，在家居中，亦追摹大自然的山水，以水、石美化生活空間，神往悠遊其中，怡情養性，更視石材爲具有獨立生命的藝術品，蘊育於

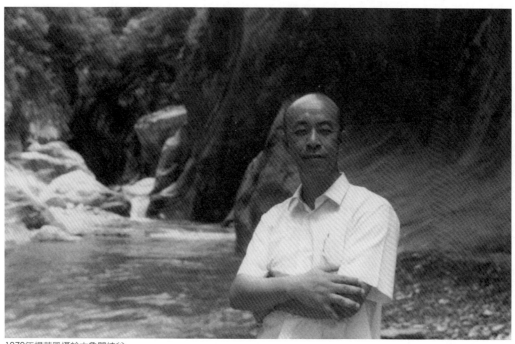

1970年楊英風攝於太魯閣峽谷。

天地之靈氣，特別值得提道的是，在日本有庭園設計及石材裝飾的住宅，便是高級住宅，地價也因之上漲，可見日本人對於生活藝術空間的重視，來台採購石材目的亦在此。當我們逐漸遺忘了這項生活智慧的時候，鄰邦的日本卻不遠千里，運載石材美化裝飾其生活環境。對日本人採購石材的動機和用途，我們應加以深思，可資將來開發利用石材的借鏡，以免著眼於一時的商業價值，盲目的濫採，不注重天然景觀維護和水土保持，造成公害而不自覺，同時，「禮失求諸野」，也可藉此機會反省，恢復我國固有的生活藝術。

　　人和自然環境之間，彼此有一交互影響的循環關係，環境造人，人造環境；大自然不但造就了每一區域的景觀特色，也無形中左右了人們的生活型態、思想方式和審美觀念。中國由原來的畜牧生活轉入安定的農耕社會，視大自然若慈母，對土地有深厚的情感，安土重遷，對自然懷有孺慕之心，西方人長期以遊牧為生，逐水草而居，對大自然採取敵對征服之心態。因之地理環境的不同，在藝術文化的表現上也各有千秋，中國藝術的最高境界，不像西方人把自然視為孤立的對象，而是天人合一、物我兩忘，和大自然契然相合。

　　我國自殷商以來，每一個時期的造形藝術，都能反應出當時生活的特色，先民的日用器皿、工藝品，皆在自然的環境下，根據生活智慧而產生的，故具有相當的代表性，藝術和生活渾然為一體。

　　我們雕塑藝術向來是環境與生活息息相關，就技巧和意境而言，在清末以前，與西方相比，仍有獨特的世界地位，石雕藝術淵源流長，可分為對天然石材本身的欣賞及石雕藝術的表現上，石材的質地軟硬，色澤形象，各有巧妙，必須先能欣賞，掌握石材的特性才能開始雕刻，而且為了保留石頭原始的風味，並不需全部雕琢，所謂的「大盈若沖，大巧

若拙，大成若缺」，才有質樸的美感。西方的雕塑藝術，大部份以表現人體寫實爲主，把大理石、花崗石視爲物質材料，不像我們由欣賞天然石材本身入手。

儘管花蓮大理石的開發和利用，只有短短的二十餘年，但我國有五千餘年的歷史文化，較之義大利自羅馬帝國以來的二千多年，更爲悠久而豐富，可給我們更多的藝術靈感。事實上，我們祖先的確爲後代子孫，留下了令人引以爲豪的藝術文化寶庫，只待我們採擷。今後，要發揮花蓮大理石在國際間的競爭潛力，首先，應主動創作、設計富有中國風格的大理石藝術品，從歷史性的造形藝術整理開始，瞭解我國造形藝術演變和中國美學思想的來龍去脈。對大理石素材的運用，最重要的是，使大理石成爲生活的必需品，和本地的生活相結合，融入生活中才有創意產生。觸目所及，花蓮滿山美石，應該就地取材，詳加規劃，發展專屬於花蓮系統的建築與雕刻，而當地時遭颱風侵擾，建築宜考慮防風、防雨及防震的損害，羅馬城的建材和設計表現了羅馬當地的風貌，而花蓮的自然環境有別於羅馬，故花蓮的家居庭園、住宅、公共建築物和工藝雕刻品等本地產業，同樣的，也要不失花蓮本色，儘求發展出自然地理景觀所賦予的特點，大理石也可內銷到國內其他縣市，在美化花蓮的生活空間之餘，更可加以影響推廣到其他地區。

因此，今後業者講求發展大理石產業的基本方向，不是盲目的模仿義大利；義大利對於石材的運用和加工技巧堪值我們學習研究，但最重要的是，我們應表現我國傳統文化的優點及結合區域的特性，才會融入我們的生活中，加深我們對大理石的喜愛與感情，更熔傳統與現代於一爐。

其次，花蓮礦產甚豐，有自己的石礦，若能附帶的集中國內各地石材，發展爲全國石材交易市場，以至全亞洲或全世界的石材市場，亦可使花蓮增色不少，開闢東方特色的大理石王國，不讓義大利的卡拉拉專美於前，而有朝一日予以超越之。

除了設計開發我們大理石產品的特色外，對工藝品及石材的產銷經營，我們應有整體計劃，使用現代的企業管理，同業間須協力合作開拓外貿市場，不必急功好利，惡性競爭，把握正確的方向，才有美好的遠景，也才能脫離今日慘淡經營之局面。

我國的大理石業正值成長的階段，是重振旗鼓，認清目標的時候，在此本人預祝各位努力成功，謝謝大家！

原載《台灣手工業》第13期，頁28-31，1982.11，南投：台灣手工業季刊社
另載《石材工藝選輯》頁25-28，1986.10，南投：台灣省手工業研究所

藝術與宗教的結合

時間：一九八二年十一月十六日
地點：和南寺甘露堂

　　能和各位談論藝術與宗教結合之關係，感到很榮幸，尤其在大佛開光之前一刻。我在七、八年前與傳慶大師結緣，故今得有機會引進雷射，〔造福觀音〕不是我個人的作品，是大師的智慧、指示、領導，及眾人奉獻的結晶。

　　介紹藝術與宗教之結合，在中國文化東方美術系統，美術與精神是不可分的，在人類雙手與智慧的結合下，製造了許多美好的環境。東方中國文化具有獨特性格，在上古時代，人類生活為畜牧社會，在黃河流域，人民開始農耕，靠著天然美好之黃河流域，農業得以發展，為中華文化形成之大好環境。畜牧時代是動盪不安、輾轉的打獵生活，漸漸變為靜態農耕社會，中國百姓因而得以與大自然密切結合。為了農作物的成長，觀察、研究與氣候間相關關係，在大自然成長生命與人類耕作程序發展中，大自然與小自然結合為一體之觀念因而產生（註：小自然即人）。中國文化為最原始的一支文化，發源自農耕社會，每於農閒期間，人民有機會思考、幻想。希望、理想，一步步的產生了深奧文藝與哲學思想，這種以家庭為中心的農業社會生活，逐漸發展中，成就了倫理道德與社會秩序，安全祥和的社會於為產生，唯有在黃河流域沃土孕育下的中華民族，在困難發生時能堅強、忍耐，持續發展至今，這是中華文化的根本力量，是產生於原本安定的農耕生活，加上智慧、宗教、思想、哲學之結合，而有今日之成就。世界文化第二主流為西方文化，但西方文化不如中華文化，主要因為我們有肥沃的黃河流域使人民與大自然相結合，西方無農耕，畜牧生活也一直不斷演變著，一直到現在，原始的畜牧與農耕社會差距很大，在西方文化的重視實際、利益、現實、個人關係上可看出，截然不同於重自然、講和平、犧牲奉獻的農耕社會。這犧牲奉獻精神發揮不簡單，是經歷了漫長的中華文化背景，在對大自然的了解與對宇宙生命奧妙中體會出。發現氣候與植物生長息息相關，人的精神與大自然無法脫離，了解了人與自然比較下之微不足道，整個思想遂變得達觀，為大眾的理想目標犧牲奉獻，儒、道為純粹的中國思想，至佛教傳人，講究大自然與人的關係，更增添了中國文化的內涵，對人類精神活動、人生觀、宇宙生命的了解更深了一層。其「頓悟」與絕大部份之自然現象息息相關，於是豐富了人生，超脫了人生觀。

　　西方為畜牧生活，基本上拒絕大自然，對大自然現象不關心，對人際、家庭、倫常亦

淡。美術自古以來就是寫實的，尤其自耶穌辭世以後，宗教與美術都與西方文化一樣寫實，以個人爲中心本位，憑一己智慧評判，宇宙間之神妙尚不了解即擱下，俟體會，了解後再作深入研究，科技與文化發展因此變得偏激、刻板，無法掌握住大局面。中國文化則謙虛地了解大自然與人的關係，處處顧慮大局，爲大局著想，不拘泥細節，成了一套達觀、圓滿、高深的人生哲學，東西文化對人生、美術變化有相對的情況：西方重視寫實、寫生、中國以雕刻、寫意爲主；西方以素描爲基礎，東方以書法爲基礎，從字的結構、內含學習了解，體會出中華文化之大體，照顧大局，不重細節，自大自然獲得的意境與智慧，實超過了筆墨，以再現的抽象手法，將之消化爲自己的生活，以表達內心的情感，所以繪畫與雕刻的境界實高出寫實太多太多。中國雕刻且充分利用了大自然石塊，原有的自然形象完全不予破壞，加上幻想而雕出震世佳品。兩種文化在美術上有完全不同之表現，西方文化無內容、思想、理想，是直接了當的，中國文化含有聖賢的哲理，宗教人生觀等種種思想，累積成中國人特有的智慧，養成生活安定、克服困難的生活習慣。

中國大陸美好的環境與大自然接近的文化體系，佛教得能發揚光大，爲中華文化增添更美好的內含，給個人一美好的生活方向，地球上人類眞正能享受的高深文化唯在中國。西方文化過去一、二百年佔去了大部分世界，中國文化受到摧殘，失去了自信心，僅存的悲慘而薄弱。西方文化以人的生活利益爲中心，所有的建設、觀念以人爲本位，不順應大自然，故文明帶來了許多公害。人類不應該摧殘自然，要尊重、保護自然，在生生不息的自然原則中，人類行爲亦不得違反自然。現在中國文化基本體系已受到西方人之了解，並認眞地研究，西方文化藉之可減少公害，中國文化則藉科學更發揚光大，另從西方改善環境以環境管理，可以看出西方已從控制自然轉變爲順應自然。過去台灣學習西方是錯誤的，在西方回頭向東方學習之時，要自西化後轉回東方化的生活方式，一時會不習慣，但我們必須回復該有的生活方式，無論是中國的智慧或美術路線，都是中國人應走的路，這些路的正確性，最大幫助爲宗教與哲學的結晶，基本好處仍存於今天，應加以發揚光大才是。

今天介紹雷射，藉以說明西方科學、文化發展，過去西方科技爲物質科技，以唯物論做發展方向，中國過去的科技是唯心、唯物論並行，都考慮到生活上需要的方向，是調和生活化的，不是爲打仗、強化力量的，我們之所以能持此方向，乃因古聖先賢告誡我們不可控制自然，要虛心奉獻服務，和平而善良。西方唯物論，一切科技發展僅爲物，雷射發

現使西方科技發展成唯心唯物並進。雷射發明為廿世紀三大發明之一，發展近二十二年，一九六〇年才有理論發明，發展迅速。因為雷射光有力、堅強，光線一碰即燒光，因此，馬上變成武器，且有鉅大的貢獻，美蘇兩國為了國防軍備武器競爭，在雷射發展上耗資許多人力物力。專家們初衷非為製造武器，民眾因恐怖「死光」也不接受。雷射僅代表力之盛衰，發展前十年中，專家被控制於武器製造，後十年則力圖使用於和平用途，用於改造生活、醫學、尤其用於開刀，乾淨利落，用於測量有高度之精確度，雷射光為純光，光波程序密而整齊，作月球與地球間距離測量時，誤差僅三十公分；光波為電視光波萬分之一；光的力量為普通光之一萬倍，用於通訊、透過玻璃絲纖維做通訊線，雖細小如髮，傳訊力量為普通通訊線之一萬倍以上；發展於發電，一禮堂之範圍的發電量相當於日月潭之發電量。目前世界各國均在大力發展雷射，台灣致力爭取地位、聰明，只要在雷射發展即可。

　　美蘇二十餘年來武力不相上下，但在太空科學發展之初，蘇領先美，美趕上後，沾沾

楊英風的雷射藝術作品。

自喜之際，蘇卻已暗中研究雷射了，六年後美始發現，於是美急於控制蘇，而意圖連匪制俄，此為中共與美和好之原因，其實美國自始是反共的。蘇俄六年發展雷射即已進步到能控制人的思想，從物質進入精神科技，與精神結合，用超心理學方法，以雷射控制人的思想。本人五年前第一次接觸雷射時，甚為其美好與能量之大所驚嚇，我的興趣不在武器，而是要與藝術結合，最初只為了美學下決心研究，之後發現整個社會均需要它，才在台灣推展開來，使大家對它有深入了解，每種行業都有機會發展研究。

今天開光儀式中的雷射，只是初貌，是最普遍的形象，實際上雷射不用於享樂，更重要的在各行業與雷射配合，將會有革命性的貢獻。目前雷射在世界上已扮演重要角色，在不久之未來，產品、和平、生活方式均會被雷射改變，現在的燈泡會被取代，雷射光是無形體的，可能在地毯上、衣服上發出亮光、或眼鏡帶光，這些光柔和、色調美好，裝飾所須的氣氛，將來可加深我們的生活氣質，環境與音樂，配合光度變化，會起革命性發展。例如：雷射用於照相，無須相機，以底片感光，即可得立體之相片，就像一扇窗子一樣。

這神奇的妙東西，中國其實早就有所發現了，雷射光是所有物質的原子，讓原子結構發散後發光，宇宙中一切物體均有發光之力量，東西會動便是發光的力量使然，人會說話、思想、行動，本為物質，因原子會發亮，是內眼看不見的，有能力擴大的，一切力量就像雷射光。徹底的說，雷射光為精神、思想本質，古聖人頭上有發光體，光體即指精神本質，雷射光會慢慢進展到與精神科技結合，到時其名稱會改變，會發現雷射光非物體，為精神體，所有物質會發光、有動力、行為，均靠光的力量。如將佛學研究與雷射結合，宗教哲學可變為科技，可體會出宇宙神妙的精神體。五年來，我愈深入研究雷射愈害怕，擔心嚴重至人神一體，人的智慧可用雷射光治療、製造、發展，用人的智慧可變成與神一樣地美化並造福世界，問題在於使用雷射光者之品格，如為蘇俄，雷射為武器，如為尚和平之慈悲的中國人，則雷射與神一樣發揚光大，為人類造福。今天雷射光在開光儀式上的使用有很大意義，希望雷射與宗教、哲學能結合，尤其在宗教上，對精神體，雷射光可以做許多解釋。

<div align="right">1982.11.16演講稿</div>

雕塑生活文化

口述／楊英風　記錄／方梓

　　小學畢業那年，我從宜蘭到北平讀中學，也是從那個時候，我開始和美術老師學雕塑。中學畢業後，我到日本東京美術學校（今「東京藝術大學」）讀建築系，由於正逢盟軍轟炸東京，讀了二年，便又回北平唸輔大美術系，大陸淪陷前回到台灣——在北平我總共待了八年，深感北平真是我國文化的精萃之地，雖然當時並不覺得受到很明顯的薰陶，後來在我的雕塑生涯中，卻一直受到固有文化的影響。

　　其實，我從中學到東京美術學校這一階段中，所學的都是西方的雕塑技巧和理論，大半也以寫實、具象爲宗，所以剛回到北平時，看到老師傅的雕塑，感到非常格格不入。對於自己的雕塑，和北平老師傅手下成品的差距，也很懷疑，雖然問過老師，卻沒有人能給我答案。好在我在北平住得相當久，慢慢才從生活中體會出，雕塑的差距就是文化差距。文化不同，雕塑出來的作品風貌，當然不會一樣。西方的雕塑講究寫實，而中國的雕塑則講究寫意、講究境界、講究發揮自然的本質和它的美。

　　這種體會，使我開始關心藝術與生活的種種關係。往前追溯，中國人的繪畫和雕塑很像小孩畫自己父母的畫像，不去考慮比例大小，經常是畫一個大圓圈表示頭部，手腳和身軀則簡略地用線條表示——而這是透過觀察來的，以人性的立場來看，把心靈中最容易感動的事物加以強調，又何嘗不是一種寫實？

　　從寫實到抽象，西方藝術近一個世紀來漸漸也受到東方文化的影響，對於大自然與生活環境的關心，使他們重視到「景觀」，而不再只是「景物」的寫實。尤其在今天科技極端發達，隨之也帶來不少禍害，空氣、水源、海洋等生活環境都已飽受污染，西方人終於切實覺悟，要保護大自然，他們積極立法，動員有關專家，特別是藝術家來參與美化生活環境。而藝術家之投入「景觀」重建，正是數千年來中國寫意藝術的可貴。

　　可惜的是，目前在台灣，雖然擁有可貴的的傳統與生活文化，也不乏外國保護環境的實例可供參考，整個社會卻似乎只要物質的享受，任意破壞自己擁有的心靈資源，對於固有的優秀文化不知吸收，甚至隨意糟蹋，實在令人痛心。

　　這麼多年來，我的雕塑生涯雖然有具象或抽象的不同，但大抵上我所關心的，還是人與自然的關係，我希望能將中國健康的生活智慧，融入自己的創作中，更希望藝術成爲現代人的生活文化，我所提倡並發展的「景觀雕塑」，便是基於這樣的心願。

原載《自立晚報》第10版，1983.3.19，台北：自立晚報社
另載《人生金言 當代名人心影錄（上）》1983.9，台北：自立晚報社

景觀與生活

景觀與人

　　景觀，是在人類的生存環境中，所呈現出的各種自然和人造的景象。自然景觀培養出各個地方的文化特色，以及人民的生活特性；而居住在不同地區的人們，又創造出許多人造景觀，來展現他們對生活的體認與當地文化的發展。

　　景觀中的內觀，相當於形而上的精神層面，具有靜謐、沈思的抽象意念，是生活智慧的內涵；景觀中的外觀，相當於形而下的物質層面，具有波動、變化的具象表現，是生活文明的表徵。

人與生活

　　在中國深遠的傳統文化當中，順應自然、愛護自然的「天人合一」精神，一直是堅定不移的信念。數千年來，黃河流域的農耕生活型態，不斷地發展、成長，使我們的祖先在長時期的循時序、觀天象、種五穀的大自然中取得所需。更從其中，體驗出人與自然密不可分的關係。因此，親近自然、了解自然、尊重自然，成為中國人生活的最高境界。

　　東方文化所蘊含的生活自然觀，是西方文明所欠缺的，西方文明發展自畜牧、游獵生活之中，採取與自然對立的姿態生活，一心只想征服自然、控制自然、改造自然，長久以來，隔離了人與自然間的親密關係，破壞了大自然中原有的平衡與協調。

　　西風東漸，帶來巨大的衝擊和震盪，東方文化滲入大量的西方文明，而世界的潮流，更向著物質文明、科技文明急遽地變動、開展起來。

自然環境的危機

　　十八世紀的工業革命，使人類在生活上，在產業上，在經濟結構上都引起不同程度的變化。以機械代替手工，大量生產，造成物質豐盛的供應和流傳，但是，也累積起工業的遺害，日漸侵擾到自然的秩序與生存環境的潔淨、安適。

　　十九世紀，高度科技文明更是日新月異、瞬息萬變，在不斷研究發展的同時，地球上天然的「能源」和「資源」，呈現出枯竭的徵兆。然而，人類仍繼續著一切物質建設，核子武器的競爭試爆；各類工廠、交通工具所帶來的空氣污染、公害；人口膨脹、空間狹隘；耕地減少、糧食缺乏；戰爭；能源危機大恐慌……，迫使大自然本身有限的淨化和再生作用，無法應付人類科技開發產生的損傷。生物與無生物的生態循環系統嚴重地失衡癱

瘓，環境問題正是人類的存續問題。

西方文明的覺醒——地球只有一個

　　一九七二年，第一次世界環境會議在瑞典的斯德哥爾摩召開，科學家和各界專家們意識到：地球表面維持人類生命的物質，遠比人們想像中更要薄弱，因此，探求環境平衡的途徑，變得萬分迫切。大家共同確認：「地球只有一個，是不可置換的」！（Only One Earth），如何有計劃而迅速的保護景觀、再生景觀，應當是全人類同心協力奮鬥的目標。

　　一九七四年，在美國史波肯城舉行的世界博覽會，以再生明日的清新環境為主題，再度迎接環境問題的挑戰，全世界的人類覺醒了：「地球不屬於人，而是人屬於地球」！（The Earth Don't Belong To Man, Man Belongs To The Earth），人類不可任意地取捨改造地球，人類應當順應這唯一的，不可置換的地球。各國人民在關懷自己環境的整建之中，尋

1974年楊英風攝於美國史波肯世界博覽會會場。

找出自然之道——愛護自然、了解自然、尊重自然，使人類的前程，充滿了無窮的希望。

藝術與人生

然而，所有的藝術工作者，在充塞著物質文明的世界裡，更以他們敏銳的思維以及對自然美強烈的感覺，將形而上的精神意念，轉化成為生活中具體的事物，創作出震撼心靈的作品，描繪出充實、豐盛、圓滿的人生，表現在文學、哲學、音樂、戲劇、繪畫、雕塑、……不同的意境之中。

越來越多愛好藝術、追求藝術的人們，在現實生活中渴望提昇、渴望超越。藝術，不僅提供了生活的智慧，啓發了內在的良知良能，藝術家還引領著人們的心靈重返自然。群體的生活型態逐漸轉變朝向自然，進入理想的精神境界。

景觀雕塑

六〇年代，雕塑作品開始在森林、山野、河谷，找到了它們謙卑的位置。這類作品開啓後日藝術創作更深更廣的天地——現代都市的環境中、芸芸碌碌的街頭上、單調直線的大樓前，都是現代藝術創作的開展處。

世界各地的雕塑家們，默默地耕耘、奉獻，他們製作一些純樸、簡單的作品，一如原本就是自然力所造成的那樣，不加修飾，不加裝點，讓材料展示自己原有的風骨，讓最單純的造型點醒人們去發現，去看見自然之美。

從室內到室外，從園野到都會，現代景觀雕塑日益茁壯，結合雕塑家和建築師的理想，刻劃生命的符誌，呈現出文化的特質。

1983.5.4於台北市西北區扶輪社演講內容

讚美自然‧感謝天主

　　二十年前，為了台灣輔仁大學的復校成功，我曾代表輔大同學會隨同于斌樞機主教前往梵蒂岡拜謁教宗保祿六世感謝鼎力催成，更得有機緣以目睹大公會議的盛況，做一名天主的朝聖者。肅穆的氣氛、壯大的場面，令我得到很大的震撼與啟示。在這百年一度的大公會議中，有著突破性的建議——特別就宗教區域化，並與當地宗教結合、相互體會、相互了解，融入當地風俗習慣等問題，做了深切的研究與改革，使天主教的精神領域和發展，又提昇、擴大了許多。

　　我是一個在台灣宜蘭鄉下長大的孩子，中學時期跟隨父母到北平求學，悠久淵博的文化內涵與氣勢，給我相當大的衝擊力。有八年的時間，在廣闊的幅員和磅礡的山川中，我接受高度中華文化的洗禮，生活的美學、生活的智慧、自然的人生觀深植於心。而大公會議時，我留在羅馬研究環境藝術和雕刻三年，又臨到西方文化的另一種衝擊，使我對西方的美學、人生哲學、宗教、建築等有了更深一層的認識與了解，且進一步地體認出東方與西方文化的特質與差異。

1964年楊英風（左）與于斌樞機主教（右）拜謁教宗保祿六世（中）。

　　西方的藝術表現，以人體的寫實主義爲主體，重視理性、眞實的把握，藉以傳達豐富激烈的感情，無須掩飾、不加隱藏、明朗鮮活。發展出來的生活空間，便成爲講求實際與效率的幾何形態。然而東方的美學觀，則以寫意的境界取勝，含蓄內斂，是一種生活美學，從自然中找尋生活、從生活中體會自然，使生活與自然結合，生活與藝術相通契。

　　其實從歷史文明、人類進化的演變過程中，我們可以清楚的看到：金木水火土的相互消長、相互制剋，推展著人類文明的演進。舊石器時代、新石器時代、陶器時代、銅器時代、鐵器時代、……步步往前推衍、文化、宗教、藝術開始蓬勃發展，人類精神文明日趨豐盈富貴。

　　金木水火土的質能，隨著自然的演進，不斷地精密、不斷地變化、從簡單到繁複，從無形到有形，從不穩定到自由運用，人類的「原始生活境態」逐漸走上「文化生活的環境」。原本「形而下」的物質，有了「形而上」的豐沛生命，包含著天地間所有「具象」與「抽象」的事物。

楊英風　十字架　1980　雷射

　　大自然的演變進化、生長循環、永不休止，從無極生太極、太極生兩儀、兩儀生四象、四象生八卦、……根植、出芽、成長、開花、結果、再生、……所有的生命體，都循環著自然的定律延展，而自然的法則，彷彿是聖靈的雙手，悉心地照撫著萬物。

　　藝術創作經驗的領悟，正如同偉大的自然之力生成萬物，思想爲作品的生機，信仰爲力量的泉源。一切靈感皆來自大自然，因爲原本一切都不存在，當意念、思想、信仰，逐漸形成，使無形變爲有形，再付以雙手製作，將造型昇華，以完成讚美大自然、讚美造物主的藝術傑作。

　　一九七〇年大阪萬國博覽會的〔鳳凰來儀〕景觀雕塑製作，是我最深刻的體驗。一股神奇、巨大的力量推動著我，在短暫、緊

1970年為大阪萬國博覽會中國館設計之〔鳳凰來儀〕。

迫的時間內，從各方出現了龐大的助力，使作品順利自在的完成，我衷心地感動與感謝。因為在宇宙大生命中，我不過是一個小小的媒介，而藉著我的腦、我的手所傳達的美，原就是大自然的訊息。

一九七七年，在日本京都對雷射的感悟，是另一次印證大自然中的聖靈。雷射的出現，如同黑夜裡的亮光，由點到線、由線到面，由面到立體、到無垠的空間擴展、延伸，有如生命的誕生，原始細胞生成、或是宇宙混沌初開的天地化育。

自古以來，哲人、思想家、真理的追求者，對於宇宙、生命的起源，對於永恆、無限的追求，總是堅持著無比的信念——他們要確定生命的意義。於是，在人類的歷史文化上，產生了許多科學家、哲學家、宗教家、藝術家，表面上他們似乎不相干，各自尋求著真、善、美、聖的真諦；事實上他們的共同目標都在詮釋真理、純淨心靈，並探求宇宙生命的奧秘。

科學所著眼的是形而下的物質世界，宗教、哲學則歸心於形而上的精神世界，兩者所面對的完全是同一個世界。而藝術乃是藉著形而下的形象來表達形而上的理念。藝術家的慧心巧手為科學與宗教、哲學搭建一座穩固的橋樑，溝通形下與形上的世界。隨著時代不斷地演進，藝術與科技緊密地配合，結合著音響、光電、雷射等，呈現出新的面貌，引領現代人類進入純淨優美的心靈世界。

　　以宗教的觀點，認為一切生命皆有光明朗耀的良知良能，良知良能本是充滿智慧與慈愛，且具有極大的力量，但是往往被一些不安不明的情緒所蒙蓋，而失去了原有的美德。如果經由外在的教育和內在的修持，可以除去污染，返回圓滿的本性。在宗教中，常以光明象徵智慧、溫暖象徵慈愛，無限的力量總是伴隨著智慧與慈愛而來──智慧、慈愛與力量不可分，且永遠成正比，就好像自然界中的光、熱與能量的不可分一樣。當靈性覺悟後，必能發散無盡的光明與溫暖，發揮無窮的力量。雷射的發明，正是無所不能的造物者給予人類的恩賜，光束潔淨、光度高強、應用廣泛，使精神文明、物質文明同步發展。

　　廿世紀，科學技術進展日新月異、瞬息萬變，尤其當太空科技神速拓展，由精密分工到群體力量的整合運用中，再度喚起人類整體性觀念，同時，更深刻地讓世人明瞭：唯有與自然配合、合乎自然法則研展的科技，才是有益於人類、最適宜生存的。

　　天主給了我們太多太多美好的事物，大自然中，不僅宇宙的外在是非常美好的造型，而內在更是蘊含著無限的生機。除了誠心讚美、心存感謝之外，用心觀察自然、體會生活，使我們動盪不安、連年戰亂、貧窮飢荒的亞洲及其地區更加和諧、更加平衡、更加完滿，正是上天賦給我們的使命。

為參加1984.3.23-30在菲律賓美麒麟山莊召開的第二屆泛亞基督藝術大會，
應主題「聖母頌主詩與今日亞洲」，出國前寫於台北

工藝與生活

　　自然和人類之間，有著相互影響的循環關係，自然生人，人造景觀。大自然在無形之中決定了人們的生活型態、思想方式、行爲處事、審美觀念和風俗習慣，培養出各個區域的文化特性；而居住在不同地區的人們，因著基本素材、生活需求、教育修爲、境界提昇又創造出許多人造景觀，來展現他們對生活的體認以及當地文化的進展。自然景觀與人造景觀，經過長時期的孕積、演變，造就出世界各地不同持色的「文化景觀」。

　　工藝的發展，正是爲了生活，爲了使生活更便利、更舒適、更美好。從歷史文明、人類進化的推衍過程中，我們可以清楚的看到：人類爲了生活的需求，發明創作各種各樣的應用品，從純粹實用到精緻美觀，不論是在食衣住行、玩賞等方面，都不斷地改善了人類的生活。

　　舊石器時代、新石器時代、陶器時代、銅器時代、鐵器時代……人類文明步步推展演進，而可資利用的生活基本素材──金木水火土，相互消長、相互制剋，其質能隨著自然的進化，日漸變化，日趨精密，從簡單到繁複，從無形到有形，從不穩定到自由運用，文化特質開始蓬勃顯現，人類精神文明蘊含豐盈富實。

　　然而，在東西方各個區域裡，由於自然環境的不同，生活習慣的不同，文化特性的不同，以及可供使用素材的不同，所以工藝品的發展也有許多差異。近代人類考古學家，祇需從出土的化石、器皿中，即能了解年代的演變、環境的遷移、當時的人們是如何生活，更能推測出每一個區域、每一個民族文化程度的高低。

　　我國自殷商以來，各個時期的造型藝術，均能反映當時生活的特色。祖先教導我們：生活即藝術、藝術即生活，並在民族傳統精神與感情中融入豐富的生活美學和智慧哲學，留傳給我們，而使生活用具、日用器物、民俗藝品等兼具了實用與美觀的特性，充滿生趣、意境

楊英風
中華民國工藝發展協會常務理事
楊英風事務所負責人／景觀雕塑家

和豐沛的想像力。

老祖先總是從自然中找尋生活，從生活中體會自然，很早就建立起全面性的宇宙觀與時空觀，不僅明瞭大自然、大宇宙存在的本體和發生的現象，同時，更發揮人類本有的創造力來調和生活、美化生命。使生活與自然相結合、生活與藝術相通契。

因此，創作今日的工藝，必須先研析探究我國歷代造型的傾向與演進，尤其是自東漢佛教傳入中國後，對中國人的思維、生活、喜好的影響。因為中華文化中所涵蓋、包容的佛教精神，使原本的佛教更人性化、更生活化，而成為中國文化的一部份。

進而再對先民的日用器皿多作研究，明瞭那些單純而偉大的創作，是用具，也是藝術品，兩者間的關連是如此地密切。唯有在長久生活經驗累積，長期歷史文化薰陶下，才能展現人類最寶貴的民族智慧和藝術精華。這種將造型藝術普遍應用於生活，而與生活智慧融合一體的精神，正是現代工藝設計、製作者所應當學習、認知的。若是在日常生活用品器物中，注入智慧與美，以外在的形象，表達內在的精神，必定能夠提昇群體的生活品質、開創充實、完美的生活境界。

切莫忽視了我們所秉承的數千年優秀文化，無限的生機就在其中，祇要我們悉心承傳、體會生活，創新又合乎時代的作品自然產生。以現代的生活智慧、研展現代的日用器物——樸實、簡潔、強而有力且深具含蓄美，呈現出現代中國的文化景觀，正是我們工藝設計、製作的努力方向。

原載《中華民國工藝發展特刊》1984.10，台北：中華民國工藝發展協會

關心生活

文化景觀

　　自然和人類之間，有著相互影響的循環關係，自然生人，人造景觀，大自然在無形中決定了人們的生活型態、思想方式、行為處事、審美觀念和風俗習慣、培養出各個區域的文化特性；而居住在不同地區的人們，因著基本素材、生活需求、教育修為、境界提昇、又創造出許多人造景觀，來展現他們對生活的體認以及當地文化的進展。自然景觀與人造景觀，經過長時期的孕積、演變，成就出世界各地不同特色的「文化景觀」。

　　我們以肉眼所觀看的景象，為景觀中的外觀，相當於形而下的物質層面，具有波動、變化的抽象表現，是生活文明的表徵；以「心眼」所描繪的意境，為景觀中的內觀，相當於形而上的精神層面，具有靜謐、沉思的抽象意念，是生活智慧的內涵。

　　藝術家，正是以他們敏銳的思維以及對自然美強烈的感應，將形而上的精神意念，轉化成為生活中具體的事物，表現在文學、哲學、音樂、戲劇、舞蹈、繪畫、雕塑……不同的境界裡，創作出震撼心靈的作品，引領人們返回自然，走入理想、充實、豐盛、圓滿的人生。

心路歷程

　　我是一個在台灣宜蘭鄉下長大的孩子，中學時期跟隨父母到北平求學，悠久淵博的文化內涵與氣勢，給我相當大的衝擊力，有八年的時間，在廣袤的幅員和磅礴的山川中，接受著高度中華文化的洗禮，生活的美學、生活的智慧，天人合一而崇尚自然的人生觀深植於心。

　　中學畢業後，前往日本東京美術學校（現在的東京藝術大學）建築系，攻讀建築與雕塑。在學習建築設計之中，體認出環境與生活之間密切的關連性與相互間重大的影響力；而在追隨深受羅丹風格影響的朝倉丈夫先生學習研究雕塑之中，奠定了堅實穩固的基礎。

　　之後的北平輔仁大學美術系、台灣師範大學藝術系以及在農復會豐年雜誌社十一年的美術編輯工作，學習磨鍊之中，東西美學不同的感受，不斷強烈地衝擊著我，而認識了解各處自然環境的特性，亦隨著工作的需要，更日漸踏實。

　　也是一個機緣，當天主教大公會議在梵諦岡舉行時，我跟隨于斌樞機主教一同前往，並留在羅馬三年，研究環境藝術和雕刻，此時又面臨西方文化的另一種震盪，使我對西方的美學、人生哲學、宗教、建築等，有了更深一層的認識和了解，且進一步地體認到東方

與西方文化的特質與差異。

一九七○年，在大阪萬國博覽會中國館前創作了〔鳳凰來儀〕之後的十多年間，則長時期旅居世界各地，從事景觀環境大雕塑的設計製作，由於在不同地區的實際生活與觀察研究，更深刻地體會明瞭自然環境、人造景觀和藝術文化間相互影響依存的微妙關係。

我的一生，經歷著動盪變遷的時代，學習磨鍊的過程，充滿著變化、艱辛與文化衝擊。這一切，更堅定成就我積極從事雕塑和景觀設計工作的意念。藝術創作經驗的領悟，正如同偉大的自然力量生成萬物：原本一切都不存在，當意念、思想、信仰逐漸形成，使思想成為作品的生機，使信仰成為創作的泉源，再付以雙手製作，使無形變為有形，並將造型簡化昇華，以完成對大自然衷心的讚美。因為在宇宙自然的大生命中，我祇不過是一個小小的媒介體，而藉著我的腦、我的手所傳達的美，原來就是大自然的訊息。

關心生活

宇宙萬物外在已是非常完美的造型，內在又蘊含無限的生機，祇需用心觀察自然，從自然中找尋生活，從生活中體會自然，藝術創作的靈感自然泉湧不絕。而中國文化裡宗教圓滿的氣韻和博大無私的氣勢，以求達到理想、充實、豐盛的人生境界，是老祖先留傳給我們最寶貴的生活美學和生活哲學。因此，每一個人都能夠成為生活的藝術家，表達對美的感受。

當我們參觀故宮博物院、歷史博物館或民俗文物館時，可以發覺古時的藝術品，其實大多是生活用具。自殷商以來，每一時期的造型藝術，均能反映當時生活的特色，尤其是日用器物，兼具了美觀與實用的特性；而環境的安排、居住的空間，亦都融合了智慧的生活哲學，注入豐富的想像力，充滿著追求安寧、和樂、幸福、圓滿的意願。

不要忽略了你身旁的一草一石，一景一物，大自然的純真與美好能給我們無限的啟示。讓我們每一個人從本身學習、體會開始，相信生活中蘊含了豐富的智慧與美，必然能夠提昇群體生活品質，開創充實完善的生活境界。

原載 《芙蓉坊》第6卷第4期，頁125，1984.12.15，台北：芙蓉坊股份有限公司

現代雕塑座談會（節錄）

整理／楊麗璧

時間：民國七十四年四月二十六日下午二時卅分

地點：台北市立美術館視聽室

討論大綱：

一、廿世紀雕塑的概況

二、當前內雕塑之面貌及創作之困難

三、國內雕塑發展之方向與未來之展望

四、舉辦雕塑大展的意義及影響

五、如何宏揚民族雕塑特色並建立獨特風格

主席：蘇瑞屏／台北市立美術館館長

出席：

楊英風／景觀雕塑工作者，本屆雕塑展評審委員

李再鈐／從事現代雕塑創作，曾任教私立文化大學、銘傳商專

黎志文／國立藝術學院客座副教授、本屆雕塑展獲大獎

胡坤榮／任職設計公司、超度空間成員

許東榮／玉雕專家

賴純純／藝術家、超度空間成員

張金星／阿波羅畫廊負責人

蘇沅銘／前雕塑家中心負責人

葉松森／復興美工科主任

李光裕／國立藝術學院講師

郭清治／雕塑家、曾獲國家文藝獎

董振平／國立藝術學院講師

楊英風：

廿世紀的雕塑，普遍轉變成生活與環境的結合，它不僅僅是意念單純的造型表現，也跳出了純粹欣賞的範圍。其目標不再局限於被安排的空間裡，而是與空間、生活、環境緊密的結合在一起，也不再使用雕塑台座，而是從大地成長，與整個區域地點、環境功能、文化背景相結合，表現當地精神生活的品質特性，以表達雕塑造型的最高境界。

當前雕塑家之創作方向，深受觀念支配，東西方在創作觀念上有很大的差異。西方是動態的，用肉眼來觀察事物的具體形象；而東方，則用心眼將自我的境界描繪，是屬靜態的。目前國內的美學教育是取自西方的觀念與方法，來作觀察和判斷，很少談及東方美學教育，因此難以求取中國美學基本性格之表達與完整的傳統之建立。

從西方的雕塑觀來看，東方沒有雕塑，因為東方沒有屬於西方性格的雕塑，由東方的心眼意念所開拓出來的美學概念，尋找不到西方的人體比例、美學觀念。從整個東方文化來看，其文化特性是非常生活化的，不管新造型、新材料的發現，都是在提昇生活需要的工具上來表達，並且重視與生活環境的結合。所以東方的雕塑多表現在工具上、器具上，與周圍環境的建築上。中國人對大自然的觀察，是以心靈去意會，國畫中的山水、花鳥都非實地寫生，而是觀察大自然景像後，再從意會中重新畫出。雕塑也是不重視寫實，而是經過心眼，在寧靜的環境下創作出作品。如神像的雕刻，因有宗教信仰，而有神的意念，著重造型的美與實用；不像西方人的觀點，是由肉眼昇華的意念產生其造型，但這種觀念在學校教育中是無法傳達及培育的。

未來雕塑的發展是一個很重要的課題，東西方觀念差異所產生的困難，從學術上來檢討有其必要性的，我們不能盲目的跟隨他人，而要走出自己的風格，表達區域生活的特性，讓雕塑與生活環境結合，這種將生活與環境結合的特色，並不是源自西方，而是源遠流長於東方的。從西方的眼光來看東方，東方沒有雕塑，但為何又會受到東方影響？因為東方文化是整體性的，大自然美好的造型是天經地義的原理，引用大自然造型的基本要領，從雕塑的造型中體會生活的方法，表達生命的原則，再配以西方雕塑造型的優點，這才是今後我們應走的方向。

原載《一九八五中華民國現代雕塑特展》頁151，1985，台北：台北市立美術館

鳳凰的故事

我出生在宜蘭，出生不久就被父母親帶到我國的東北，在那兒隨父母親住到約兩歲左右，旋即又被送回宜蘭老家隨外祖母住。這是因為父母親要忙著經營生意，難以專心照顧我。

然而最重要的還是父母親曾經許諾外祖母，如果執意在外闖蕩江湖，就得把我這個長孫留下，以陪伴外祖母，作為我父母親離鄉的交換條件。於是母親專程回宜蘭，把我「押」給了外祖母，而自己就奔赴東北那塊大土地追隨父親，共築事業美夢了。

這樣被抱來抱去的結果，還是遠離了生身的父母。雖然外祖母和所有親友都對我疼愛有加，可是幼小的心靈總是覺得缺少些什麼。有吃、有穿、有玩，但是身邊沒有父母親，自己就覺得跟其他孩子不一樣起來。

及至稍長幾歲，我的個性慢慢就顯示出安靜和孤獨的偏向。對親友的呵護關愛，也懂

在大陸經商的楊英風父母。

得不時心存感激之情，反而事事都與人家客氣起來了；想要的東西不敢強要，想做的事也會忍住不做，生怕增添人家的麻煩和負擔。大家都讚我乖巧，善解人意，其實我心裡想：如果是自己的父母在身邊，我才不是這個樣子哩！這時候好思念父母親啊。

當然母親是會回來看我的，二、三年一次。回來前我滿懷期待，回來後，我自是高興萬分，又害怕她馬上離去。

我不時問母親：「為什麼又要走呢？」

母親說：「要賺錢養你們啊。」

我又問：「阿姆都到哪裡去呢？」

母親說：「好遠好遠，坐船要四天三夜才能到的地方呢。」

是的，一個遠到看不見的地方。我會意的點點頭，心中立刻充滿哀傷。

記得，一個夏天的夜晚，母親坐在桂花樹旁的涼椅上，指著天上的月亮對我說：「你這邊看得見這個月亮是嗎？阿姆那邊也看得見這個月亮哩。你跟阿姆都可以

楊英風　回到太初　1986　不銹鋼

看到同一個月亮，阿姆不時就在這個月亮裡看著你呢。」

我聽完便非常高興，自此後便喜歡夜晚來臨，一個人搬把小板凳坐在庭院中，睜大眼睛，望著天上的月亮。我想月亮是一面鏡子，它遠遠的照著我，母親就在這面遠遠的鏡子裡看著我、愛著我哩！

有時，我想起母親在家的樣子，她常常對著那面圓圓大大的、雕刻著龍鳳紋飾的鏡檯梳妝理容。母親喜歡穿黑色的絲絨長旗袍，端坐在鏡前描眉、點胭脂。當化好妝的母親緩緩轉身起立的時候，天啊！就像鏡緣那隻雕刻的鳳凰，悠然地從那面古鏡裡走出來。母親是一隻黑色的、美麗的、高貴的鳳凰啊。滿天的星星都亮在她搖曳及地的黑絲絨長衣上。

在五十多年前尚十分閉塞素樸的宜蘭鄉下，母親這樣來自祖國大陸的優雅時髦裝扮，不知引發了多少欣羨讚嘆之聲哪。而她總是來去匆匆，留給鄉親鄰友們的印象，真是驚鴻一瞥啊。

初解事的鄉村童年時期，我就是這樣在月亮的幻想中，與母親相望相會。時常看見年輕母親的神采煥發，有如雕刻鏡檯上的鳳凰，龍鳳喜餅上的鳳凰，我的思念中亦有了些許興奮與驕傲。「所以，她要遠遠的離開我，她是一個不同的母親，久久才給我們看一次。」我這樣安慰著自己。

這是我對鳳凰最早的認識和體驗，是與母親的形象融合為一的。

在如許的憶念中，今年五月我創作了這件簡率的鳳凰作品——〔回到太初〕，應邀參加故宮博物院的「當代藝術嘗試展」，希望這件稚氣十足的小鳳凰，代表我在藝術領域中每一步的初探，和人間情牽的回顧。

原載《聯合報》第8版，1986.6.29，台北：聯合報社
另載《楊英風不銹鋼景觀雕塑選輯1969-1986》頁15，1986.9，台北：楊英風事務所
《五行雕塑小集1986》頁22，1986.9.1，基隆：基隆市立文化中心
《楊英風景觀雕塑工作文摘資料剪輯1952-1986》頁186，1986.9.24，台北：葉氏勤益文化基金會
《龍鳳涅盤——楊英風景觀雕塑資料剪輯》頁131，1991.7.26，台北：葉氏勤益文化基金會
《牛角掛書》頁186，1992.1.8，台北：楊英風美術館
《呦呦楊英風豐實'95》頁101，1995.9.28，台北：新光三越文教基金會、楊英風藝術教育基金會

放射天地能量之美的石頭

　　就「石之美」的發現與欣賞，中國人可謂是富有特異秉賦的民族。自傳說中，我們知道有上古神女——女媧採五色石補天的故事。石器時代，則終日與石為伍，與其他民族並無二致，但石器製品雖屬生活工具之一，亦可象徵人類文明開始演進的第一步。到了虞舜時代，石頭開始跳越了實用價值的範疇而回歸於代表自然的意義；孟子說：「舜之居於深山之中，與木石居之」的真意，乃是讚美他崇尚自然的化育，而藉以陶情冶性而言。至於古人「和氏之璧」的故事，以寶石象徵貞士之情操的比喻，對石頭的認識，更昇華了一層境界。到漢代，玉石則成為當地所珍重的物品，舉凡祭祀，分別官階、裝飾等，莫不慎用之。石頭普遍成為玩賞的珍物，應該是在唐末時代。南唐後主，酷嗜天然精巧而具形山水的雅石，放在文房用具硯台旁邊，稱之為華架山，放在硯台後面叫硯山，成為後日收集山水雅石的典範。此外更搜羅了玲瓏剔透，奇形怪狀的石頭，放在几案上，稱為奇石。此後，愛石者代出奇人，但是玩賞石頭的精微理論，卻在宋代大放異彩。宋代大書畫家米芾（米元章）愛石成癖，據說他看見一顆奇醜的石頭。就穿戴整齊衣冠敬拜它，口中還呼它為「石丈」，人家都叫他「米癲」。

　　米芾在玩味石頭之餘，更重要的是，他研創了一系玩賞鑑定「美」石的學理。這番微妙的創思，可以說也揭示了中國山水畫、雕塑、造園等藝術特質的表現方法。米芾論石：「曰瘦、曰縐、曰透」，以後有人又加了一個「秀」，成為後人賞石所崇尚的四原則：瘦、縐、透、秀。所謂瘦，則線條鮮明、生動、簡單有力、質地密緻。所謂縐者，是表面粗糙自然，自由奔放。透則是結構漏有空間，或窪洞或縫隙，疏而有秩，富有變化。秀則是蘊有自然靈秀之氣。這四原則的建立，遂成為後世的鑑石經典，千古不易。而且更影響到繪畫、雕刻、建築等的造型與結構。米芾愛石之深，鑑石之誠，以致有此偉大精闢的創見，與其說他是品石家，勿寧說他是藝術家來得恰當。「瘦」、「縐」、「透」三字，簡直是道破雅石藝術精奧的妙處。三個字所給人的印象也許是一個「醜」字，正如蘇東坡對雅石的玩賞又創一史無前例的「醜」字，以醜觀其變化，故曰「醜而雅，醜而秀」學說。石之醜即為石之美，綜此等意念的擴大，可以滲透應用到其他任何藝術的欣賞上。這三個字把我們欣賞外物的能力，引發並推進到更深更自在的境界；不但看到外物的形，更透視了它的質，與「形」「質」交互所生的變化。在這變化中，我們可以看到天生俱來的美，不經人工造作的美，純樸坦率的美，這些美都是我們如不經提示都將逐漸淡忘的自然特質。在瘦、縐、透變化的小世界中間，我們看到不再是寸土石頭，而是由一支天地之骨所撐開的

全然開放的大自然。在其間臥遊山水百態，捉摸清冷貞固的氣韻，讓緊縮狹隘的情感得到舒放，呆板疲乏的「人性」得以活潑生動起來。

就研究雕塑而言，特別是中國雕塑，首先該學的就是認識石頭。鑑石四原則也可以運用在雕塑。懂得把握這四原則，自然能創造一個活有生機的作品，而展示廣大豐實的內涵。已故的英國雕塑大師亨利‧摩爾，其作品簡單有力的造型，透漏虛無的空洞，粗糙留有紋路的表面，再再顯示他徹悟了瘦、縐、透的自然美學，而在作品中得以表現出一種內在蘊積的能力，與不息的生命力，與自然環境產生微妙調和。

石頭的品質，因產地不同而各異其趣。這是因為石頭本是大自然的產物，外在環境不同的影響，將使之產生不同的變化。以東西而言，東方石頭色彩較雅純、含蓄，圖案沈定。西方石頭色彩較鮮明、朗麗，圖案較顯明。從這些迥然不同的特質上我們可以聯想到東西民族性的差異，也大致與石頭表徵上的差異相同。從這個角度看，我們就不難瞭解東西方民族對石頭，甚至對於其他藝術的欣賞與處理方法不同的原因了。在西方世界，我們很難想像一個王侯將相在靜靜欣賞一塊奇醜的石頭。可是我們卻隨處可見他們用大理石蓋成的宮殿或雕刻的裸體石像。他們用石頭表達了許多形象世界的美麗，如殿堂的雄偉聖潔，人體的優柔溫潤，正如他們民族的天性，對直接、實際、明朗效用的講求一般，石頭本身，不過是一種材料而已，不經過人工的改造就難以成其為「美」。這是在西方環境下人文藝術發展的必然結果。因此，從石頭的認識，可透視民族文化的差異，可分別各民族文化的特質。

正如眾所週知，中國人欣賞樹石盆景，就等於在欣賞大自然。當他觀想玩味一顆石頭或盆景中的枝椏時，就形同悠遊於山水雲霧及秀巒翠林之中。人與自然之間，就藉著這小小一方景緻的媒介關係互相溝通，甚至是合而為一了。

這是由小見大，體會宇宙生命的偉大，進而轉化對小我的執著而為大我胸臆之擴張，因為在小縮影中闚見大天地。亦是由形而下的觀其形質躍昇為形而上的思索之美，有限的形質遂隨思緒的演化帶來臨高遠眺的回首千年以及綿延未來的跨越時空之感動。

我是一個雕塑工作者，在我多年從事的景觀塑造工作中，常常喜歡用到石頭的砌造，在吊起、堆置種種形態各具的石頭時，無不感受到它千萬年所結晶出來的力量的震盪。而我將它們一一安置在恰當的位置上時，看它們彼此相倚相依，亦或是峭然獨立，更是宣透著一股難以形容的巨大「能量」，支撐起景觀的壯碩架式，藉著自然石塊之力，我才能塑

造景觀的自然之美。因此，我之愛石，是既久且深的。甚至我有許多作品，亦是感動於壯大的石山石壁而創作出來的；諸如花蓮的太魯閣到天祥沿途，奇石景觀雄渾壯麗，石峰峻拔，巖谷幽深，令人讚嘆不已！收攝其偉奇的氣勢於作品的造型線條中，委實是一項自我超越的挑戰。

有人問我：一顆石頭，看不出它像什麼，有什麼美？美在哪裡？

我說：欣賞一朵花，難道花要像什麼嗎？賞花就是愛賞花本身之美啊。

晨曦日出是那麼美，難道日出該像什麼嗎？日出本身的光芒和色彩就是一種美，不是嗎？

所以，石頭本身就能傳達出美（不一定要像什麼才算數），它是含蓄的、沈定的美，是樸實的、堅執的美，是刻劃著大自然生命變替、歲月痕跡之美，是隱射著宇宙撞擊壓力迸發的能量之美。

中國人懂得欣賞石頭，珍視這一脈承傳的雅好，乃是建立起一條通往自然的捷路，發揮出天地大美之無限、力之永恆。這是中國人富有哲思的文化生活之一端，我們今天保有它、傳揚它，是我們的驕傲，更是我們的責任。

原載《中華民國樹石藝術特展》頁16-18，1986.11，台北：中華民國樹石藝術學會編輯出版委員會

在流芳的古往中尋回自己建築的天空

這次應邀參加「七十五年度優良建築作品」之評選，對主辦單位為獎勵優秀建築師及營造業者的傑出表現，數年來所投諸的心力和工作成果深表感佩，相信這項精神性的鼓勵與期勉一定會產生出某種程度的實質性導引作用；讓往後有更多的參選者提供美好的作品，藉此管道公諸社會大眾，讓真正合乎時代性的中國建築物，在這樣反省與思辨的過程與際會之中，慢慢的塑造誕生。這才是主辦者最大的期望與目標。

對得獎作品的一些觀感

這次經過諸評審委員的悉心評鑑研議，終於選出得獎作品如下：（建築師部份）

——國立中央圖書館

——師大教學大樓第一、二期

——世界貿易中心

——林安泰古厝遷建工程

當然，還有許多精緻表現的作品未能登列，實難免感到名額限定之遺憾。然則各評審委員也無不克盡公平坦誠之職責來進行這次重任之達成。

整體而言，大家評選的標準不外「創新」兩字。這創新不只是意味著形式上的新穎，重要的是思想上的搭配，內容上的言之有物。有了思想與內容的基本氣質，建築的整體性新、力、美的和諧性自然就會顯現無遺。

國立中央圖書館——對稱空間的運用恰到好處，線條簡純、氣質莊重

國立中央圖書館這棟建築物的整體表現堪稱大方、莊重、氣質典雅，以簡單的現代化造型線條成功的溶入中國式的對稱空間。例如樓上有一排個人讀書的闢設；一人一間，小小的空間可供讀者單獨使用，求取絕對的安靜，在其間進行研讀，甚為妥貼。此種空間小巧精簡，功能與立意的搭配很切合需要。

不過，綜合觀之，這棟作品的缺失乃在於細膩不足；許多拐彎抹角的小地方處理得有欠工整，難免粗糙之嫌。也許在設計上所下的功夫還不夠。不過，雖然如此，它還是今年度最好的作品。

師大教學大樓——樸實無華，尊重教育理念

　　這棟建築物的優點在於：善用樸素的紅磚建材，以單純的造型將師大校園原有的傳統風格特點再予以現代化的重現。各處大小空間的處理，動線的安排尚稱細膩、順暢，合乎學校建築的功能需求，實用中透著樸素、安靜的氣質，提示了教育以「務實」爲本的理念。

世界貿易中心──充分發揮國際商展的功能

　　在現今的台灣出現這麼一座大型的展覽空間實非易事。它可說是一項結合著建築領域中新技術與材料及結構變化的總體表現，有其樸素的一面；如外表的箱型空間之疊合；亦有其誇張的一面，內部展示空間互爲一體的壯大氣勢。特別是樓上的主要動線能密切配合展示空間的位置，達到連貫、輸送的迅捷目的，而又能飽覽全部展示景觀，（就中涵蓋了一個透空的大中庭）空中有實，實中有空，上下左右渾然成爲一個大整體，功能的表現至爲突出。

　　此項建築雖有藉外力設計之助，然爲獎勵國人建築師及營造單位能勉力完成它，使國內終有一大型的展示性公共場所供推展國際貿易之使用，故而給予鼓勵，嘉許其時代性的意義。

林安泰古厝遷建工程──苦心維護古蹟，重現優美的歷史景觀

　　對林安泰古厝遷建工程，我們給予一項特別獎，獎勵其完美據實的遷建此一具有歷史意義的代表性古厝。

　　在技術上，搬遷又予以重顯原貌實比重新建築更爲不易，然而我們意在鼓勵創新，但認知這項工程的完成，其在文化上的意義大於建築上的意義，所以盼以這個特別獎來紀念這件特殊的工程在持續我國建築文化薪火的傳延上所做的美好的貢獻。

（營造業部份）
新光國際商業大樓

　　這棟建築在都市典型狹小的空間中，施工的條件相當困難，但是營造施工的工作做得很好，花費的苦心很多，同時又以最低廉的工程費完成，實難能可貴。

中國大樓

以其瓷磚預先敷貼的特殊技術構成此座建築的特色，施工精密美好，是一新嘗試，值得鼓勵。

就整體的評審觀感慎重而言，我個人認為：不論是這次或者是以往的幾次評選（個人過去七年以來每年都參與此項評選工作），如果說要確切的選出符合中國特質表現又兼顧現今的時代意義的建築典範，簡直還找不出來。這實在是一個值得深思的問題。

大部份我們所見到的，不論都市或鄉村，幾乎都是西式的建築（在都市，是較有規劃和設計的景觀，在鄉村是雜陳零亂欠缺規整的景觀，但都市屬於西洋建築的支離破碎的模倣和拼湊），絲毫沒有任何區域性的特質。如果說這種零雜的拼湊就是我們區域性的建築風貌又實在心有不甘。而另外有極少的一部份建築，為取代表中國歷史與文化的意義，乃為純粹或者大部份的仿古宮殿式建築，雖有固守傳統典範之心意，但也無法代表當今中國建築應有之風格。這實在是個兩極化的難題：不是拼湊的西化就是仿古翻版。檢討起來，非僅關乎建築，而是關乎我們整個社會各層面都存在的一個嚴肅的文化課題：中國化與現代化的問題。

「中國」與「現代」，少說大家也論爭了四十年，如今似乎還沒有發展出一條融會貫通之道，不是各有偏失就是根本融會不起來，中國是中國，西方是西方，大家還是處在找來找去的階段。

我是景觀雕塑的從業者，廿年來我所留意到的，以對台灣的建築的反省而言，實在是光復四十年以來，還未發展出屬於我們本身風土與人民的、有個性的建築體系，要找一些堪足代表當今中國文化與合乎時代意義的建築物，真是難之又難。我們在現代中國建築史上的這個四十年是交白卷了。

教育的西化偏失造成中國本體文化的斷層

我曾反覆思索，究其原因，發現數十年來我們的教育內容出了問題，不論是知識教育、道德教育都是全盤西化，既使是有心人士不忘推動、傳導中國文化的種種，也不敵伴隨物質環境改善的西化浪潮之淹侵。我們年輕的一代，對自己文化的認知、認同真是愈來愈淡薄了。

這不但是文化上的危機，說它是未來民族的危機也不為過。我們今天很容易自滿於工

商發達，生活水準提昇的物質環境的改善，但是忽略了在這樣競逐名利的社會結構中，我們的文化水平正在相對的急速低落下陷之中，我們迷失了作爲中國人立足爲本的源頭，當然也就失去了個性與主張，那麼自己的風格典範——區域性的文化特質又如何能建立呢？

西歐社會在二次大戰結束後，已經覺悟到國際化是違反人性的，它只適用於某種程度的物質面，而不宜在文化的層面上也講求國際化，因爲文化是根植於區域性、風土性的蘊育才能生長結果的。我們今天多方讚賞西歐人的生活空間充滿美感，那是因爲他們擁有十足區域性的文化遺產，他們不遺餘力的守護歷史古蹟之美，更重要的是他們在現實生活中亦活出風俗民情的優雅樂趣。

什麼是中國風格？中國風格在文化與道德的薰陶中才能產生

中國風格不是宮殿建築，不是中國圖案紋飾，也不是中國器物，更不是長袍馬褂瓜皮帽，這些都是表象，都是片面的形式，與風格無關。

中國風格是中華民族一脈相承的文化精神，其中有倫理之教（修己善群），有中庸之道（不偏不倚），有人禽之辨（發揚人性），有義利之辨（知所取捨）。

中國風格濃縮到最後，就是我們所謂的道德與道統的內涵與範疇。中國風格也是我們祖先經過數千年的驗證所發展出來的一套人與自然相處相融之道——天人合一。

感懷古代中國器物之美，其形制大方、端重，其技巧精純絕倫，其意境超拔靈秀，同樣的東西，我們以今天的科技和材料也絕難做出。爲什麼？因爲做事的人，我們這個「人」的本質已經大大的改變了，我們絕不是古代那些隱姓埋名的藝匠，他們爲完成一件器物，從不計功名，而以忘我之姿完全投入，其無我無名無私的創作意境，自然會成就一脈浩大的正氣，充塞流貫在作品之中，而使其形制無意中就衍變出與天地同寬、與日月同光的一種博大精深的美質。這種美，才有重量，因爲它是放棄了個人的重量而匯聚了大天地的重量而蘊育成果的。這便是由小我的犧牲到人我的完成，我們今天看到那唐代的佛雕會感動，看到宋瓷會神悅，那是被這些物體所蘊含的「大我」所感動。

所以，我認爲要追求中國風格的建立，一定要從追尋中國文化中的道德理念著手，先把「人」這個母體整修、充實好了，這個人所做出的事物，自然就能含容著中國人高超的氣度和美質。

西方文化的三大震撼，對人性產生的影響

為什麼說全盤西化是件危險的事？

以西方藝術而言；其藝術家甫自兩次大戰後的震撼中靜定下來，有的表現透徹的虛無（戰爭中死亡與虐殺的陰影），對社會的價值觀發生懷疑，對人性的不信任，甚至對藝術本身都產生叛離的情緒和行為。

其次是沿續著工業革命的機械震撼，大家無能置身於量化的經濟意識形態之外，最終奉物質至上、金錢至上、享受至上為金科玉律。

第三大震撼乃是從文藝復興的人文主義的抬頭，人的心靈解脫了神的約束，而一瞬彈昇到與神同大、同高的位置，唯我是求，唯我獨尊。

這種西方社會對經歷的變革，是好是壞很難說，也許正反的意義都夠大的，但是有一點我敢說：這樣瘋狂的競逐於成長效率，這樣不計後果的你爭我奪，這樣盲目的自我誇示表現，就是滋生暴戾之氣和引發戰爭的端源。

放棄自我的千年歷史滋養而全盤西化，是不是將來也要涉及毀滅性的後果之承擔？

有道有德始成規制，固倫守理終有中心

讀者會說我把話題扯遠了，說著建築的問題，怎麼又談起道德的問題來呢？其實我這番省思是想過很久才這樣下出的結論：道德乃是文化之本，一言以蓋之；做個中國人都做不好，怎麼期待有好的中國作品產生？不論繪畫、雕塑、音樂、戲劇、文學、詩歌、建築等等任何一項藝術，皆可作如是之衡量，否則辯來辯去只流於東西文化的論戰，各家都言之成理，但很難影響到實質生活的造型變革或創新。所以一切要從人的根本來講求──恢復自己成為泱泱大氣的中國人，才是實際的做法。

中國建築並非飛簷斗拱、琉璃瓦和彩繪這些形象所能代表的，若不從整體文化和道統的內容上去推研、吸收，若不從工作者本身進德修業的根基上去穩定人格的美好，學習古人犧牲奉獻的工作精神，也就無由獲得高超脫俗的大家氣質，而作品當然也無法反射你所欠缺的素質。

所以，中國建築，應該是具有中國人倫理精神之美與深厚文化表現的建築，故而，除了必要的學識和技巧的研習之外，對傳統的修齊治平之道，斷然不能忽略。沒有把這層根基打穩，一切終究還只有向西方看齊。因為找不到自己的立足點。

從思想和倫理觀念的順天應人著手

精神實爲形貌之母，美好的外形不是單從形上去要求，主要是靠內在蘊含的氣質去轉化生成。所以古物之美，在於古人之美，人與物之間是絕對互相說明的。所謂：人人的意念在造型，也是人的自己造自己。

曾談到我國享譽國際的學人周策縱先生的一段話，引之作爲中國化、現代化問題思辨的結論，應是至爲妥貼的。

「現在，中國人應該學習西方科學、民主、政治等方面的長處，同時應發揚中國傳統的倫理道德，使現代化、西化能與中國性、中國化相輔相成。我們學習西方，是爲了改進物質生活，但不可放棄中國固有的精神生活，特別是人與人之間的關係，這是中國人特有的寶貴遺產，我們以之來適應現代化，這是我們這一代應該做的工作。」

原載《建築師》第148期（第13卷第4期），頁81-83，1987.4，台北：中華民國建築師公會全國聯合會雜誌社
另載《楊英風景觀雕塑工作文摘資料剪輯1952-1988》頁189，1988.6.15，台北：葉氏勤益文化基金會
《牛角掛書》頁189，1992.1.8，台北：楊英風美術館

爲台北景觀請命

我經常在國外旅行，可以相較感覺到自己所居住的環境相當污染雜亂；這種情形是從日據時代，到目前所累積造成的；但是四十年來的建設，整體性的計劃比較少，也是原因之一。尤其二次大戰以後，每個國家都在拼命整理、重建，而有相當不錯的成績；相形相絀，我們的腳步就顯得太慢了。反而民間的力量比政府快；所謂民間的力量，就是指有土地的人自己整建、各自爲政；政府則處於被動的情況，這種趨勢一直沒有辦法減輕，所以看起來，整個建設沒有一個規劃性。

譬如，違章建築始終沒辦法解決，就是很遺憾的事情。今天我們的經濟富裕，景觀建設不應該停留在如此狀況，整體規劃必須趕緊做、儘快做！目前既成的事實是這樣，所以必須多花長一點的時間來對付這個混亂的大環境。

以歐洲爲借鏡

都市景觀在歐洲算是整理得最好。歐洲在殖民政策時期發了財，國家相當富有，繼而興建美術館、博物館、研究室以及整理市容。他們的整建早在兩百年前就展開了，並且研究工作做得相當透徹、深入；這期間曾經也像台灣這樣混亂過，後來慢慢改善，一直到今天，才有如此公園化的都市景觀。

事實上，西方的都市最初是密集且空間狹窄的，都市景觀並不理想。但是他們將原來的都市保留爲古蹟城，然後再在周邊比較空曠的空間，重新規劃新的都市。都市景觀空間的理念，是爲了生活品質的提昇；歐洲的情況不像美國或台灣只會拼命賺錢，他們較注重休閒以及生活情調，不過這並不是歐洲老早有的習慣，是近兩百年才改變的，從前他們也是很勤勉、很努力工作，像我們今天這種情形，在剛剛發財時，也是像暴發戶一般。往後，修建硬體文化設施，培育許多專業人才，才建立起具風格的都市景觀。

而我們才開始四十年，四十年來我們的研究工作做得並不好，且研究機構太少，專業訓練不夠，當然還無法與歐洲比，但我們可以以他們爲借鏡。目前台灣還停留在歐洲的一百多年前，其實歐洲乃是學習中國早期社會悠閒的生活方式；歐洲是西方文化的發祥地，一切原都講求現實，現在則已走向一種比較重視文化品質的生活；這原來是中國人的特質，中國人一向是由大自然中學習人生觀。我們現在看到歐洲人的生活態度，應該反省而再回頭從古代生活理念中去改善自己的人生，不能一天到晚只會賺錢。

台北市地狹人稠，高樓林立，許多城市在重建之初，也像台北這樣混亂。他們的整建

計劃,是將都市一區區改變;台北市也可比照這種作法重新規劃;一些次要的建築該拆就拆,儘量擴寬空地,然後將住戶歸納到一社區、做好公共設施、住宅區商業區規劃清楚。如此,台北市才有可能改觀。像目前,大樓一棟棟接著蓋,使台北市過於人造化,自然環境反而一點餘地也沒有,往高樓發展固屬沒辦法,但實際上理想的方式應往郊外發展。台北市該先做的是周邊計劃,將住宅、工業、商業區規劃恰當,人口自然疏散,最後再徹底整理市中心。像信義計劃,便是一個設計理想的都市。

我在新加坡住過三年,最近又因工作關係去了幾趟,這幾年新加坡發展得特別快。它的整體都市計劃,都是由政府集中專業人才做研究工作,再交予百姓有系統的進行建設。新加坡是最具代表的整體性規劃城市,所以整座城看起來像個大公園。我們可以比照他們的做法與魄力,不應該讓商人任意濫建、將土地當作商品,將建築事業當作搖錢樹,把所有土地蓋得滿滿為止,而不去考慮整體需要。這四十年來連該有的公園地都吃掉的作法,已造成無可彌補的損害了。

重整道德觀念

道德觀念的教育是最基本的,這個問題不能解決,好的景觀建設便不太可能實行。台北市的整體景觀計劃,政府已著手在做,但現在開始去做,事實上相當不易,尤其當利害關係有了衝突,在民主社會更是難解決。國民若是為整體著想,應該與政府配合,不應為個人利益而持對立意見。這是民主社會國民應有的涵養,也是教育問題。當然以上只是一個理想的說法,做起來可能相當困難,但是要改變台北市的景觀,也只得一步步往此方向邁進,未來的大景觀才有希望。

目前大台北周邊的板橋、三重等地,人口比台北市密集,這也是沒有預先規劃的結果。原本都市應是人口最密集的地方,周邊不可能密集,現在則因郊外地價便宜,大家便集中郊外,於是民間買地濫建,政府還未有效規劃的情形下,形成另一惡性循環,這也是必須考慮的問題。

與世界各國相比,我們算是開發較慢的,應該可以學習到先進的做法,但我們參考別人的太少了。或許政府應該考慮建設必需借重專家,別讓專家散落在民間,使得民間的行動比政府快,因而整體計劃無法實行。政府借重專家,專家在位才能夠推廣專業性建設,才不致出錯。

籌建中華民國的時代建築

城市景觀必須有自己的風格與特色，台北市目前似乎尚找不到自己的風格。這個問題得話說從頭，日據時代日本想將台灣日化，不重視中國形式發展，幸好他們還懂得古蹟的重要，而未破壞。倒是四十年來，我們自己破壞太多，原有的特色一直在消失，外來的特性卻陸續移植進來，中國式的發展反而式微了。政府也曾勉強蓋了一些宮殿式建築；表面上看來，藉此可以看到中國的影子；其實是錯得一塌糊塗。保存古蹟應該是保留每一個時代的建築遺蹟，比如說「中華民國」這個時代，也有幾個這個時代的重要建築，這些將來當然都不能拆，是為紀念這個時代的建築。問題是，我們的特色要從那裡找？這點非常重要！特色並不是從古代建築中去找；應該從大自然、大環境裡去體會。台灣這個大環境，包括山川、氣候、景觀的特性是什麼？在此特性中，人如何去生存、適應？如何去對抗災害？如何去善用自然景觀來蓋與自然調和的建築、讓空間更能享受大自然？這些問題都是學問，都是專業工作，不是隨便蓋個中國宮殿就能交差的。試想宮殿能應付災害與大環境調和嗎？

自然景觀是都市景觀的資源，城市要有特色需要從自然環境中去思考、體會，保護自然景觀，從這個方向去做，就不可能造成今天「有土地就蓋滿」的情況了。

廢違章興公園

都市景觀的提供，是為了國民生活品質的提昇。台北市市民目前景觀的享受，實在是太少，政府若有心規劃都市景觀，必須從整體著手，小景觀是沒有用的，天災一來，所有的心血都將泡湯。目前已經規劃的公園預定地，絕不可移作他用，地上還有的違章建築應儘快清理掉，讓它變成美麗的公園。現有的生活空間已太狹窄，所有的公園應該讓大家享受，在都市景觀中，公園的建設是非常重要的，政府應先清理這些預定地，加強公園建設，國民的受益將非常大。公園成為老百姓的精神生活中心後，享受美景與清新空氣，就不必依賴陽臺上的幾盆花了。（簡扶真整理）

原載《幼獅月刊》第422期，頁50-52，1988.2.1，台北：幼獅文化事業股份有限公司
另載《楊英風景觀雕塑工作文摘資料剪輯1952-1988》頁195，1988.6.15，台北：葉氏勤益文化基金會
《牛角掛書》頁195，1992.1.8，台北：楊英風美術館

甦醒的金石之音

——讚岐岩的研究震驚了國際樂壇

讚岐岩為一種可發出美妙音響的岩石，在日人前田仁與許多音響工學專家的構思研究下，化為石磬、石琴，終於將沈寂多時的「石之音」，以現代化尖端技術，從長久的睡夢中重新喚醒。

此種岩石於一八九一年，被德籍礦物學家維恩斯根（Weinschenk）命名為「多石基質古銅輝石安山岩」，因原產於香山縣（舊稱讚岐），多稱之讚岐岩，為距今二千五百至一千五百萬年前，火山爆發之熔岩沈積變化而成，因用木槌或金屬敲擊可發出清脆聲音，日人暱稱為「琅琅石」。

將「石」與「音」結合的想法，遠在中國殷商時期，就可以看到此意念的前身，凡重要祭禮儀式中，石材製或的編磬，便成了最重要的禮樂器，但此後，人們似乎已遺忘了沈潛樸拙的金石之音了。

在日本的古籍中，也常有琅琅石的傳說與描述，如安政年間出版的「雲根志」等著錄；此種岩石在香川縣的坂出市、金山等附近蘊藏量最多。不僅在地質學、音樂學上著名，同時在考古學上，亦極具研究價值。近年來，在陸續發掘的考古遺址中，常見大批讚岐岩所製成的石器，可見這些翼狀剝片，在二萬多年前，已被廣泛運用為刀斧、槍鏃等生活與戰爭的工具，同時因其發音的特質，也被用來傳遞情報。奇妙的是讚岐岩的石器，卻在隔海的大阪藤井寺發現的遺址中出現，令人對於石器時代，海陸交通與傳播，愈發覺得不可思議；或者說這些考古的結果，象徵當年陸塊變遷的情形，亦未可知。

日籍人士前田仁先生，在香川附近，擁有廣大的讚岐岩地質之山林地，「琅琅石」勾起了他將之打磨製成樂器的構想，他希望賦予此石新生，重新展現其澄澈悅耳的美妙之音，五年前他邀集了一批專家，共同研究推動。

武藏野音樂大學博物館，對這個理想提供了最大的協助，認為此樂器，將來應該會成為國際性的打擊樂器，現已開發成「石磬」、「石琴」二種石製樂器。

「石琴」是由千百片自然岩石中，挑選出適合音階者，在未經雕琢的情況下，依所選之石片音階，作組合排列，再經特殊的「研磨加工技術」，儘可能在音程與操作上，使之更順暢敏捷。「石磬」則是經研磨或筒狀套鐘式樂器，依音階排列懸掛。

若以樂器本身的機能特徵而言，其音色音程極少因溫、溼度變化，而導致失常或變質。可貴的是讚岐岩本身的質理肌紋，清癯瘦雅，興味天成，經多次打磨後，會發出漆黑的光澤，如加以藝術雕刻，本身就是極具藝術價值的造型作品。

　　武藏野音大於一九八六年，在東京舉辦過一場石磬、石琴的音樂演奏會，其樸素純摯的共鳴，引領聽眾沈浸於悠遠的時光之夢中，如癡如醉地聆聽著這甦醒的金石之音。

　　筆者因透過藍許美麗女士，熱心的推介，而結識前田仁先生，去年八月間，我趁參加太平洋藝術教育會議之便，往訪其研究工作室，深爲其致力讚岐岩研究推動的精神所感動，亦用了這種不曾接觸過的石材，構思了兩件造型作品爲贈。

　　讚岐岩石磬、石琴被譽爲現代日本之音，將會成爲本世紀日本音樂界，獨特風格的表徵，有趣的是以往讚岐岩，因表面粗糙鋒利，極易傷人，對當地人來說，是最教人頭痛的地質，卻好像處處可見，現在發覺了它的珍貴價值後，反倒極不易覓得，這種奇異的轉變，被人解釋爲自然某種靈性的現象。

　　前田仁先生雖擁有一片產有讚岐岩的山林，卻不願將之作商業性的開發，而默默地提供岩石及財力支援，讓專業學者不停的研究，甚至預計未來成立一座讚岐岩音樂研究性質的博物館，以期在專家的改良精進下，爲音樂界拓展出一片更廣闊的領域。

　　這類型的私人博物館，在歐美日本極爲發達，規模不見得大，但均有其獨特的主題，將自己的嗜好、收藏或研究成果公開，抱持著獨樂不如眾樂的開放心胸，而經營理念上，並不以營利爲目的，極具教育性，值得國內有心人士，加以鼓吹，以開這種文化奉獻的風氣。

　　前田氏將石磬、石琴，分贈給世界最重要的博物館與演奏廳，爲各國所珍藏。而中華文化向爲其仰慕，適聞歌劇院之成立，於是將兩件珍貴的石樂器，贈予國家音樂廳，以示其對華廈文化的景仰與推崇。

　　讚岐岩經過歷史長期的掩埋，終於在今天的努力中，重新發出沉雄定靜的「金石之音」，這種原爲中國傳統禮樂器的聲音，在日人奉獻性的研究熱誠中，再度響起，爲我們帶來一些省思——文化建設，不應只在於宏偉的展演場地，或幾場精采的演出，這種表象的層次，就滿足了，而應深入到專精的研究，奉獻性的投入，才能談得上眞正的紮根，踏實地邁向「文化復興」的理想。

<div style="text-align:right">1988.2.1文稿</div>

藝術與企業結合的典範

　　「牛耳石雕公園」於去年十一月落成，這是我國有史以來第一座石雕公園，專供展示我國素人藝術家林淵的三千件作品，包括石雕、繪畫、刺繡、組合藝術等。

　　林淵這位七十五歲的素人藝術家，出生於南投魚池鄉，世代務農，十年前，六十五歲退休。雖然他罷了耕，卻不歇手，終日雕石以自娛，居然無師自通，隨手敲鑿，無不出神入化；顯然他乃師承於山村純樸的環境，大自然孕育出他豐沛的想像力，造成一位傑出的素人藝術家，這正反映了中國文化在自然智慧的陶養中，所體現出「順天應人」的生活境界。起初，他像幽谷中長出一株奇花，未為世人所察覺，直至六十八年，南投縣前任議員黃炳松發現了他，視之為地方的「瑰寶」，於是細心予以照顧，而絲毫未加干涉，收藏其所有作品。一經公開展出，立即引起國內外藝壇重大的迴響，終於激起黃炳松先生在他的家鄉——埔里鎮，興建一座「石雕公園」，此舉促使藝術家、收藏家、企業家三者的大結合，成為我國藝術文化與企業運營相互回饋的最佳典範。

　　在林淵之前，台灣南部先出現過一位素人藝術家——洪通，此二者形成了極尖銳的對比：洪通的天才與造詣，絕不下於林淵，而且也較年輕，可是，洪通的作品收藏、展示及

牛耳石雕公園一景。

其生活保障，與林淵相較之下，則是天壤之別。所以造成如此懸殊，主要因素在於後者擁有藝術與企業結合的背景條件，藉著相互回饋而達到驚人的相乘效果，這一點，已強烈顯示在牛耳石雕公園上。

今日社會追求財富之狂飆，已達高度飽和緊張狀態，藝術文化的精神內涵，逐漸成為共同的迫切需求，它確是建設「富而好禮」社會所不可或缺的要素。

以往，藝術一直是權貴者所獨享，以炫耀其社會地位與尊榮。可是，現今社會財富平均化，藝術品的購藏與鑑賞，也隨而普及尋常百姓家，則可誘使企業界熱衷於藝術投資，因此文化活動的經濟障礙迎刃而解，於是，在藝術家、收藏者、企業界三者結合的理念下，發揮了最高的美育功能，共同締造一個「富而好禮」的康樂社會。

「牛耳石雕公園」這個範例啟示我們：文化奉獻並非一條單行道，企業家藉贊助藝術文化活動，既能塑造優美的企業形象，也能提升員工的素養與情操。藝術家在企業的支持下，得到了生活的保障與精神的激勵；自古道：安逸創造文化，此語是顛撲不移的眞理。

在上述文化與企業相互契合的條件下，林淵得倖免淪於洪通式的悲劇，實屬難能可貴，此有賴於人和、天時、地利三者輳合得宜。「人和」乃指黃炳松先生能為「伯樂」，而識得林淵這匹藝術「良馬」；「地利」指埔里鄉情適於藝術的生長；至于「天時」正逢台灣經濟最飛躍的年代，百計皆能水到渠成，這些契機釀成藝術與企業結合的最佳範例，有了這個先例，我們敢斷言，勢必引起台灣藝術界風起雲湧，創造最輝煌的文化歷史。

原載《中央日報》，第18版，1988.3.17，台北：中央日報社
另載《楊英風景觀雕塑工作文摘資料剪輯1952-1988》，頁196，1988.6.15，台北：葉氏勤益文化基金會
《牛角掛書》，頁196，1992.1.8，台北：楊英風美術館

尖端科技藝術展覽

科技與藝術，向來似乎各自被劃分在理性和感性兩大對立的範疇。產業革命以來，人類環境的劇烈變遷，造成自然美境的逐步消失，而工業化、規格化的消費產品，更是取代以往充滿生活美學的工藝品，使精緻化、人性化的意匠手法遭到淘汰。再環視科技本身製造的環境、空氣、水質等污染，已使地表的生命層，漸漸不利於生命的滋息；這些現

楊英風，197年12月攝。

象，引起了以美爲職志的藝術家強烈的批判與不滿，於焉彼此退縮到各自的畛域內，科學與藝術的距離，事實上並非遙不可及的。

不論是科學家、哲學家、藝術家，均是爲詮釋眞理、探究生命奧秘者，我們看待自然，也應抱持這樣的整體觀，「情、意、智」爲心智結構中不可或缺的共同原質。失去了理性的架構，人類無法謀生存幸福，同樣地，沒有了美的存養，生命也將枯澀無味，是故，眞、善、美的結合，爲今日文明發展的必要過程。

科學在其犀銳尖端的急遽進步中，固然帶來了生活形式的轉變，但也形成了意識型態的新方向。所以，在精神領域的拓展上，何不也運用科技群體整合的力量？讓藝術家以科學研究的態度，將科技發掘的美感特質，轉化爲新造型充分發揮，從而豐富了藝術的表現媒體。同時，亦可化解科學與美學間的對立衝突。美應是通達的生活觀、審美觀及宇宙觀的整體表現。不論是科學或藝術，均爲人類共同的成就，透過了科技藝術，我們更可以感受到兩者之間的和諧與涵容性。

科技爲藝術創作者提供了新的素材、新的題材，甚至於新的思考方式，在歐美、日本等國早已吸引大批藝術工作者的投入，並得到莫大的迴響與肯定。國內熱心參與科技藝術者在觀念的突破與技巧的掌握上，雖努力地創作並亟思推廣，惜囿於展覽場地與器材的限制，始終未能有整體呈現的機會，僅曾就部份科藝作專題展示。

此次適逢省立美術館之揭幕，以前瞻性、整合性的遠見，籌辦「尖端科技藝術展

覽」，為開館期間三項大型展覽之一。這項展出，是國內首度匯整了科藝範疇內的所有主要表現媒體，作一綜覽性的介紹與推廣。這項跨越傳統與未來，結合尖端科技與藝術表現的展覽，涵括了光藝術、動力藝術、錄影藝術、雷射藝術、電腦藝術及人工智能藝術等六大項，相信這個時代性的展題，足以體現出現代博物館的理念，即「教育國民、供給娛樂，同時充實人生」。

展出內容分別為：

一、光藝術：結合光學技術與藝術表現，利用光源、光束、光色等微妙的變化，將抽象思潮表露無遺，同時可直接以光體構成空間形象。

二、動力藝術：利用空間的運動，將藝術具體化，獲得律動性的視覺變化。動力造成了作品更活潑生動的表現形式，使作品與觀賞者間，產生了心靈上的互動。

三、錄影藝術：為一種複合性的媒體，在日新月異的傳播時代裡，扮演著嶄新的視覺語言形態，因具有再生性、即時性的功能，除可不斷廣收資訊來源，亦可延伸為對環境的觀察，使環境媒體化，擴大創作視野，增進雙向交流。

四、雷射藝術：雷射為極純美的自然光能，經過藝術手法的組合，可以迸發出磅礡的氣勢及和諧有力的結構。雷射已廣泛被利用於音樂、舞蹈、劇場、造型、攝影、版畫等方面，為一具無窮可能性的表現素材。

五、電腦藝術：透過數位化的功能，電腦這個體積小卻具大量記憶庫的科技產品，可作各項模擬性、創造性的表現，為一動靜皆宜的媒體。

六、人工智能藝術：為利用人工智慧與情報倫理、自動化控制理論共同完成之藝術。可探討各項藝術模式，藝術訊息之傳播，使之與觀眾結合。

「尖端科技藝術展覽」之嶄新藝術風貌及科技思維，將美學與科技媒體結合，探討視覺藝術中的新領域，正涵容了省立美術館的發展目標——激勵現代美術創作，促進世界美術交流的展望。希望藉此次展出，推動全民參與，共同為創造科藝整合的新文化而努力。

原載《台灣美術》創刊號，頁38-40 1988.6.26，台中：台灣省立美術館
另名〈立足傳統 躍向未來——尖端科技藝術展覽序言〉
載於《楊英風景觀雕塑工作文摘資料剪輯1952-1988》頁195，1988.6.15，台北：葉氏勤益文化基金會
《牛角掛書》頁201，1992.1.8，台北：楊英風美術館

從傳統到未來

　　科技與藝術，向來似乎各自被劃分在理性、感性兩大對立的範疇內；近年來人類環境的劇烈變遷，使自然美境逐步殆減，而工業化、規格化的消費產品，更早已取代了生活美學的器用，使精緻化、人性化的藝匠手法遭到淘汰；再環視科技本身製造出的問題，如環境、水質、空氣的污染，已使地表的生命層，漸漸不利於生命的滋息；這樣的科技發展，自然引起以美為職志的藝術家，強烈的不滿與批評，最後退縮到狹隘的純藝術範疇。

　　事實上，不論是科學家、哲學家、藝術家，均為詮釋真理、探究生命奧秘者，我們看待自然，也應抱持這樣的整體觀，「情、意、智」為生命中的心智結構，不可偏廢的原質。失去了理性的架構，人類無法謀生存幸福，同樣地，沒有了美的存養，生命將枯澀無味，是故，真、善、美的結合，為今日文明發展的必要過程。

　　這種群體的觀念，使以往的精密分工的單線發展，逐步轉變到群體力量的整合運用。科學在其犀銳尖端的發展中，應先建立不以人為宇宙中心的觀念，而是在自然的客體探求上，有所為、有所不為的大我理念；同時藝術的思潮遞變，並非一味地排斥科技，而應用科技發現的美質，轉化為新造型，以化解科學與美學間的衝突。

　　西方藝術求新、求真、求變的美學體系，在逐步接觸東方哲學的圓融、和平、從容、定靜中，體會到「道法自然」的常理，宇宙間許多現象，是物理尚無法解釋的，我們靜觀生命運行，和諧而不滅的秩

〔星雲行旅〕作品高12公尺，尖端科技光電雷射設備於鋼網作品球體內，配合音響演出20分鐘。

序，可以確認這樣的原動力，絕非只是來自自身的力量，而是人的智慧與自然調和之下，盡人事以參天功的常道。

例如雷射光的出現，令人重新體認質能的重要性，精神意志可以詮釋純物理現象所無法達到的境界。中國傳統科學思想，有濃厚的整體主義，重實用經驗，抱「正德、利用、厚生」的態度，而不發展不利生命的技術。這與西方重「孤離」與「抽象」的研究態度十分不同，沿至後世，固然傳統中國科技，無法形成理論系統，但其天下萬物息息相關的「天道齊物」觀，卻有助於今日西方科學重新注重生態環境，認識到與自然和諧共存的重要性。

在紛雜的現代環境裡，要尋出美的定位，必得先回歸到清明的自然智慧中；美應是澈達的生活觀、審美觀與宇宙觀的整體表現。不論科技或藝術，均應為人類共同的成就，充滿了和諧性與涵容性。

今日省立美術館在這樣前瞻性的遠見中，推廣尖端科技藝術，亦是傳承中國人由自然觀中體現的完美哲理體系；並非沿襲西方科技發展，而是將精神文化由慣性役於物質的趨向上釋放，進而將自然或科技物質轉化，應用得更精彩，使「順應自然」的美學思想，在藝術創作中，作美妙的表達。

此次展出計有光藝術、動力藝術、錄影藝術、雷射藝術、電腦藝術及人工智能藝術六大單元，在國內是首次匯整了各種科藝表現媒體，透過藝術家敏銳縝密的構思，將為台灣地區之視覺藝術，開拓一片嶄新的領域，以銜接傳統與未來間的文化精神，闡揚省立美術館的歷史性使命。

原載《尖端科技藝術展覽專輯》頁10-12，1988.6.26，台中：台灣省立美術館
另載《第一畫刊》第2版，1988.7.1，台中：第一畫刊雜誌社
《龍鳳涅盤——楊英風景觀雕塑資料剪輯》頁79，1991.7.26，台北：葉氏勤益文化基金會

光藝術

光是感覺領域中，最精敏微妙的介質，透過光的屈折率，與波長的反射，我們眼睛所見的世界，才有了色彩和具體化的空間感，是光使這些事物得以呈現繽紛的形象。

大地萬物藉著光的照射，獲得了滋衍，它是生命茁長的抽象能源，而物質間相互調和所凝聚的光質，形成一種意識，形象於焉產生，而在我們眼中，覺得自然順暢的才美，所以「光」是視覺藝術中最重要的因素。

光在繪畫上扮演的角色，是營造戲劇性高潮的氛圍，或入微地詮釋作者的情感，使觀賞者振奮激昂或低徊不已。

1988.2.17楊英風攝於埔里自宅。

今日光學科技發達，光的本體也可以成為創作的素材。它雖是一切視覺藝術的前題，但在依媒材分割創作形式的作法上，光亦可獨立為一主題，作深入的發展；因其最不具物質性，是故不能為其他物質材料所圍限之部份，就成了光藝術的表現範疇了。

利用光源、光束、光色等，在明滅的速度中，加以微妙的變化，可將抽象思潮表露無遺，同時也可以直接利用光體構成形象。光藝術不似其他材料，必須受物質固定性的限制，它可以透過機動性的形式，使光在空間中流轉，而劃下完美的視覺形象，或使作品投射出的光，環抱了某種影象空間。

凡物無實際器用之途，則其發展的可能性愈高，正因它虛而無礙，不必受固定用途的限制，所以愈發能自由的表現。「光」正是如此多樣性，而可無所侷限的創作。

人們對光的好奇始於火的運用與天象的觀察。在中國，約五十萬年前，北京人已知用火，當時取火雖費事而少功，但火不僅帶來了熟食文明，同時也促使人類夜間展開了活動。這一點微光，象徵點亮了遠古人類生活的新扉。

中國人的光學技術發展甚早，春秋戰國時期，已製出青銅平面鏡及凹、凸鏡，凹鏡能聚光引燃，又叫陽燧。而「墨經」中已出現很多幾何光學的知識，如成像的判斷等。

　　此外，天文曆法，亦是由於中國人對光的觀察，而形成的一套「天人相應」的思想。易經賁卦有「觀乎天文，以察時變」之說，天象的異變中。象徵了人事的更迭禍福，並藉觀測天象星移，釐訂四時節候的曆法；使中國很早就發展出一套精確而豐富的天文學體系。

　　從生活中，我們也可發覺，中國人如何利用光，來製造出溫馨活潑的情趣；如走馬燈、皮影戲這些傳統民俗藝術，它們點活了農暇時悠閑從容的生活態度，象徵古人對光的親近與感應。今日科技瞬息萬里的進展中，我們已經漸漸遺忘了，老祖先們如何從光的啓示與光的遊戲中，體現出「聊乘化以歸盡，樂夫天命復奚疑」的生命情境。是故汲取傳統文化的自然觀，成爲現在與未來發展的智慧，以濟機械時代之途窮，遂成爲現代中國人的重要課程。

　　在歷史的進程中，科技與文明是水乳交融，相互爲用的。因此科技的發明，往往帶動藝術表現系統的風格；如中國的造紙與毛筆，成就了水墨畫獨特的線條觀，照像術的發明，促使寫實主義沒落；而雷射光的發現，更增加了光體獨立的表現性，是以，素材對表現精神有重要的影響性。

　　雷射可謂是扭轉人類文明未來發展的重大發明，它之所以具有豐富的藝術表現力，正因爲它是一種同調光束，有單一的頻率，波長的振幅與相位的變動極小，容易精確調制，具良好的光學特性。它不僅是視覺之光，而且是一種不具形象的能。這種宇宙間最精純的光質，經美感的造型後，似乎可以展現一個抽象經驗的心靈世界。透過光的凝煉，人與宇宙間心靈的迴映，達到了相融的境界，由此觀照了宇宙本體的和諧結構。

　　筆者曾於一九七七年，在日本京都第一次觀賞雷射藝術的演出，這次演出爲我帶來強烈的震撼，那奇妙的光束，造成一種難忘的印象；當它與音響相應出現時，光彩的幻影，交織成神妙、綺麗的動態，使我有如在太空中觸及了宇宙生命的躍動，面對雷射所發散出的天體景象，一時間，我似乎悟及了生命的本質，體驗到前所未有的充實。

　　雷射藝術由美人埃文‧德拉耶（Ivan Dryer）於一九七三年，正式在加州格烈費斯天文台發表。但先前，德氏已於一九七〇年萬國博覽會，欣賞過日人的雷射表演。東方人雖有此原創性巧思，惜未集合專家，進行學術性研究及發表，因而在雷射的領城中，錯失了先機。

　　不只是雷射，其他的光學現象，經過藝術家的經營取捨，與意匠造型後，常常能呈現

特殊的情境，傳達出哲學的意味，自然中的天體運行與生命現象，可謂一光能的變化，而生命的本質也是一種靈能，爲無數靈思與光芒交會激盪的脈動。

佛家以光明廣大、燄網莊嚴之境，象徵無上圓覺、無邊智慧；是以精神意志爲一切物質的核心，即是光質，一旦光質瓦解，物質亦隨之滅度。金剛經偈：「一切有爲法，如夢幻泡影、如露亦如電，應作如是觀。」由此我們靜觀宇宙間的現象，事實上爲光所凝聚的幻象罷了，這樣的時空觀，正如光藝術所呈現接近禪定的無我之境。此中「整體圓融」的智慧觀，當爲一切哲學、藝術與科學所共同追尋的鵠的罷。

原載《尖端科技藝術展覽專輯》頁13-14，1988.6.26，台中：台灣省立美術館
另載《龍鳳涅盤——楊英風景觀雕塑資料剪輯》頁80，1991.7.26，台北：葉氏勤益文化基金會
另名〈靈思與光芒的交會——淺論光藝術〉
載於《楊英風景觀雕塑工作文摘資料剪輯1952-1988》頁202，1988.6.15，台北 ：葉氏勤益文化基金會
《牛角掛書》頁202，1992.1.8，台北：楊英風美術館

景觀雕塑公園與中國現代化發展

　　中國擁有傲世的文化資產及民族美學，在藝術、園林建築、工藝器物等造型表現上，均臻至一極精緻的巔峰，爲舉世所推崇讚嘆。故今日欲彰顯國格及民族氣象，非得透過綜理性的研究和推廣，發揚我國特有的文化特質，方得扭轉當下我國產業的弱勢。

　　綜觀世界之趨勢，舉凡藝術風潮蔚爲巨擘者，必然也帶動其設計品質成爲產業界的主流。如德國之精密工業設計理念、日本之產品包裝、法國之服飾精品、美國之現代機能產品。

　　唯有提昇中國現代藝術，使之獲世界性的評價，進而提昇工藝設計之素質，脫離仿古、粗糙的品質，才能結合產業、建築、觀光，獲得新的生機，成爲我國最大的發展資源。獨樹東方文明精緻風格，是擠身注重質精格高之國際市場，唯一的進階。

　　吾人一生致力於中國造型美學之研究，自六〇年代起遍歷全球，綜覽世界之藝術發展，於近三十年來，如何帶動產業形象，頗有感於中國徒擁有豐富的文化資產，但因無法掌握世界潮流，積極發展民族特質，以致淪爲加工市場，而充斥劣質品。

1988年楊英風攝於西安九龍壁。

　　七○年代後，台灣因與國際間交流愈頻，漸體會到轉化民族特質開拓自我領域之契機。

　　我曾與舉世聞名的建築家貝聿銘先生合作，為紐約華爾街海外大廈製作了〔東西門〕景觀雕塑，及大阪萬國博覽會中，我所設計的〔鳳凰來儀〕，其體現的中國文化深刻內涵，為美、日的文化界、評論家所肯定及讚嘆，改變了他們原先認為中國文化只是封建社會下繁麗的紋飾玩賞之觀念。

　　由近年來，國際性文物拍賣會中，中國文物受到的熱烈購藏，其評價有凌駕各國之勢，可見積極將文化特質融入產品的觀念，為突破限制，擠身國際最為有利的發展要件。問題是在，大陸缺乏擁有豐富國際經驗的藝術人才來綜理、釐清未來的發展趨勢，給予文化建設、產業形象及觀光等項，最積極的導向與建議。台灣有鑒於此，八○年代在吾人倡議、倡導之下，已成立了「台灣手工業研究所」，多年來，對台灣產品高層形象之提昇及締造經濟奇蹟，多有所裨益。

　　八八年，台灣對大陸政策逐次開放以來，我已三次赴大陸、北京、上海、杭州、桂林、雲岡、龍門等地，作深刻的考察，瞭解到大陸工藝發展步調緩慢之困境與限制，乃在缺乏世界性、前瞻性的理念指導。

　　我之所以致力於推動中國「景觀雕塑及造型美學」數十年，是因為其中富涵了文化精華，並對我國未來各項發展潛能，具有深厚的影響。因此對於大陸本土寄望甚殷，如能於首邑北京或其他足以闡示華夏文明特質的區域，獲得一席足以發展「景觀雕塑」理念，並研理「民族造型美學」之據點，創設一座個人之景觀雕塑公園，旨在結合自然環境與造型美學。相信對於推動中國現代化生活及產業形象，其影響進而延展至工業設計、建築風格及觀光資源，是指日可待的。

<div align="right">1988.12.8文稿</div>

中華民國美術發展座談會專輯（節錄）

口述／楊英風　　記錄／陳聯鳳、陳慧君

感謝省立美術館提供設備、場地，讓尖端科技藝術有機會呈現在國人面前，此座談會對於未來的發展，深具其意義，希望各位能好好的把握。本省尖端科技藝術人才雖不多，但均相當的努力，當然一切的規模都需要開端的幾人，努力不懈的工作，才有可能建立。就本人所知，在全世界美術館中，有尖端科技場合予以配合者不多，省立美術館能在此項藝術剛在國內萌芽之際，即有此表現，至爲難得。雖然推廣經費非常拮据，然而其未來的潛力卻不容忽視，而如何使民眾能夠瞭解尖端科技藝術，當爲推廣之重點所在。尖端科技藝術的發展，我們可由下列幾點來說明：

一、美術材料的改進

（一）科技與藝術之結合，擴張了傳統美術材質的領域，表現媒體更加豐富。

（二）突破二度、三度的空間限制，科技藝術結合了現代的傳統媒體（如電視）、資訊媒體（如電腦），甚至無形的光電效能（如雷射、動力藝術、光藝術）使材料的可能性和包容性、變化度均更深更廣。

（三）科技藝術的科技素材，克服了以往美術材料所無法達到的理性層面與精純的數理架構。

二、美術史上的探討

（一）科技結合藝術之後，文藝復興以來「藝術必然是凝定不動」，似乎均無法脫離畫框或臺座的「迷思」已被完全打破，此一觀念的開展，使藝術創作更加自由。

（二）美術史舉隅——

1.雷射藝術

（1）一九六〇年，梅曼發明了可見光紅寶石雷射。此後漸應用在國防太空、工業生產、精密測量、醫療通訊等。

（2）一九六二年，密西根大學研究出第一張雷射全像攝影。

（3）一九七〇年，大阪萬博出現雷射表演。

（4）一九七三年，埃文・德拉耶在美加州天文臺（格烈費斯）發表雷射音樂。

2.動力藝術

（1）第一次世界大戰後，蘇俄藝術家賈柏及佩夫斯納已開始探討將動力因素加入造

型及結構。

（2）杜象領導的「未來主義」將運動視為美的要素，其宣言為「美就是一種速度」。

（3）一九三〇年初期，美國亞歷山大、柯爾達創出活動雕刻。

三、畫風的演變

科技藝術因媒材的複雜性，及更重思考性，逐漸轉化重視個人畫風為探討更深刻的思想層面。風格上雖為百家爭鳴，但明顯可見的是受到了東方整體性的思想及美學觀之影響，已漸扭轉西方重發展自我、尖銳而分異的形態，而為重視整體和諧、探討物我關係。科技藝術非從今日才開始，以往早有文化的遠因，今天發展科技藝術，不應重蹈西方偏狹的覆轍，而應以自己傳統的美學境界著眼，抱大我胸懷，以闡揚傳承中國文化特質。

原載《中華民國美術發展座談會專輯》頁123-124，1989，台中：台灣省立美術館

不廢江河萬古流

──大陸文化現象之觀察與手工藝發展

　　隨著大陸政策逐次開放以來，令從事藝術工作者，最感到興奮的是──毋需再透過其他國家的訊息及不同文化的眼光，來認知一個「朦朧」的中國全景。我們得以坦蕩的鄉情去面對壯闊的山水，去探視闊別多年的親友，傾聽他們身受這一場歷史浩劫時，所隱忍的韌度及滄桑幻變，也更深刻地珍惜目前我們的所有。首次行程，我是隨著一個經濟文化的探問團造訪大陸的，行程純以觀光及學術探訪為主，十六天的旅程裡，參觀了幾所著名的大學，如：清大、北大、中央美術學院，及一些經濟單位，如：虹橋開發區、交通銀行等。發達的現代交通使我產生一種時空錯置感。朝辭台北，是夜即抵「山水甲天下」的桂林，此中的「歷史時差」，又豈是只在朝夕呢？！

　　自初夏走馬看花的「大陸之旅」結束後，即希望能有機會單獨造訪心儀已久的雲岡、

1988年楊英風攝於雲岡石窟第二十窟大佛前。

大同市內之九龍壁局部動態活潑而古雅。

龍門等佛教藝術寶窟，此外對於蘇州庭園建築、各地傳統工藝發展現況，也希望能深入加以瞭解。這些緘藏於心三、四十年的宿願，卻因緣美意足地在短短半年內實現了。

　　從三次旅行中，可以清晰地見到大陸在經濟、文化新舊交替的過程中，所面臨的各種窘境。我強烈地感到：中國未來的命運，並不端在政治、經濟的發展指向，而是兩岸中國人所必須共同面對的──文化環境的調適問題，否則中國統一之路將倍感漫長。雙方隔著不僅是有形的海峽，也是歷史悲劇造成的鴻溝。而今雖已漸次突破藩籬，然而唯有透過更深更廣的疏浚交流，進一步擴大互動的層次，胸懷「文化中國」的宏旨才有可能實現。

　　我雖生於宜蘭，但因早年父母前往大陸北方經商，所以我在北平度過了成長過程中，最美好的八年。在北平，我耳濡目染地逐漸喜好藝術，並曾在北平、輔大接受藝術教育。北平溫文敦厚的古風，一直是啓迪我藝術創作的源頭活水，所以傳統從容自在的生活美學與崇尚自然的審美境界，向來是我堅持的藝術觀。故國自然山川的畫境，與豐富的藝術資產，是藝術家們最為嚮往的心靈鄉園，然而四十年來，大陸上曾經過盲目的政治風潮，造成明顯的文化斷層，兩岸知識份子均視之為中國文化邁向現代化的最大隱憂。

　　遊罷桂灘千巖競秀的山水、西湖的曉風殘月等等美景後，對於造化神奇與人文的交薈，產生一股衷心的讚嘆，自然是文化創造的母體，中國因受雄渾壯美的山川氣象所擁繞，所以華夏文明特重文化與自然的交融，如今連繫兩岸的正是這股強大的血脈傳承及鄉園情感，所以從「文化中國」的宏觀，來面對兩岸未來的發展，共同相互提攜交流並進，是要比標榜競爭來得明智。

就台灣而言，積四十年掙脫頹勢為順境的富強之道，是通過了種種經濟文化試煉而成就的。在本土文化的文藝思潮中，我們才逐步找回失落的文化命脈與自信自尊，並且堅信中華文化恢宏傳承之必然性，這些正足以提供給方在起步階段的大陸知識界一個調適的參考，減少文化導向的偏離，而共同促成大陸在開放之際即能漸有此遠慮，不至再枉走數十年。

近年來，由於要求開放的壓力很大，中共從「唯物」的空泛理念，漸漸轉向強調「兩個文明一把抓」（即所謂的物質文明與精神文明並進），事實證明：社會主義的教條與自由經濟之間，原本就是無法兩全的；因大陸箝制知識份子思想，塑造「一言堂」的一家之言獨尊，以致在精神文明上普遍濫於空洞，同時物質文明也一直保持在畫餅充飢的狀態。其經建步調如此緩慢，不可否認是因為平頭主義大鍋飯吃出了副作用，因循、懶散、效率奇低，隨處可見，要想走向自由經濟、開放競爭這些毛病都是致命傷。例如在上海時，常常為了請服務生接通一個國際電話，苦候一、二個鐘頭。當地陪同（即導遊）曾告知，如欲

北平故宮太和殿前雄偉的銅獅。

在上海以電話連繫公務，不如直接開車去，但因交通狀況緊張（塞車），開車不如騎車，往往你騎個腳踏車公文送到了，辦公室電話還沒接通呢。另外餐館裡奇差的服務態度也時有所聞。最離奇的是在桂林龍鳳樓用餐的那一次，十幾道菜疊疊搖搖地擠在桌畔，原來服務生懶得代客上菜，索性全堆在餐桌一邊，靜待客官自行料理，同行之人只能相互

桂林農民手編之草葉昆蟲、蛙、蟹等，栩栩如生，頗富鄉野情趣。

調侃：「人家作好作壞，一個月薪資都是人民幣八十塊，同胞嘛，何必計較！」所以要愉快完成全程，同胞愛和無比耐心是不可或缺的。因為長期的窮困，使他們一面對經濟開放，顯得手足無措，從觀光區人潮中各種詭異的打扮可窺見一端，襯裙長於外衣，純炫耀作用的半截絲襪，涼鞋配毛襪等等「流行穿著」著實令人不敢恭維，面對這些「達達主義」的穿著法，我深深以為應予同情而不是訕笑，因為開放的優點，一般大眾還尚未受益，已被各種物慾薰習得浮華、盲目，如果文化調適的誘導不先於經濟，則這種被物質所驅役的怪現象將更擴大。

記得在北平求學期間，人人一襲藏青布衫，樸實大方、和藹可親，帶給我很深的印象，然而今日一見，卻早已為粗魯不文的俗態所取代了，人文素質的低落，暴露了中共長期漠視文化的結果。由於海峽兩岸擁有相同的文化血緣與民情基礎，當今大陸十分渴求台灣模式的經濟復甦，但事實上，文化才是領導經濟型態的首要條件，唯有恢復文化中的生活美學，才足以提高人文素質。

中國古代手工藝，其形制大方，紋飾精巧，向為舉世藝術史家、鑑藏家所推崇。如青銅器的敦穆、兵馬俑的規模、唐三彩的絢麗、宋瓷的典雅內蘊等，其藝術成就早已有定論。此外因各地物產豐富、民情相異，也發展出了許多高超的民俗工藝，如：宜興紫砂壺、景德瓷、杭州絲綢、貴州印染、蘇州年雲，甚至於廣東石灣陶，北平榮寶齋水印版畫及毫芒雕刻等不勝枚舉。

我特意觀察了手工藝的變革，發現水準普遍低落，了不見新意，更缺乏時代性與地方色彩。由於政策上將工藝品視作換取外匯的法寶，乃一窩蜂地製作迎合觀光客口味的產

品，而忽略了工藝品的特質是利用雙手與巧思，來改善生活、增進情趣，如果將工藝品也視作工業產品，侷限於規格化、同質化的生產方式，勢必使工藝品變得呆板，喪失原有的民間性與趣味性。這種現象如不及早改善，待老一輩的藝匠凋零後，許多與中國人生活日日相親相善的傳統工藝，就注定其沒落了的命運了。這些象徵中國人生活智慧與靈巧雙手的民間藝術，終將不復尋覓。

　　大陸手工藝如能急起振興，一方面可以推動產業結構的復甦，改善大陸同胞的生活品質，且可避免發展工業帶來的污染公害，以保持山川的秀麗淳樸，以大陸現有技藝人工而言，只要加上文化性的設計理念，不泥於古，而能借古開今，開發出現代化的中國工藝品，相信未來的潛力是無窮的；另一方面大陸開放政策以來，積極渴求台灣經驗，與其坐待歐美、日本的介入，生產出西洋或東洋旨趣的產品，而喪失了民族風貌，不如借重中華民國頻繁的國際交流經驗，透過兩岸互動，溝通藝術理念與經營手法，相信是較溫和也較合理的交流形式，亦砥礪文化於不墜。

　　振興手工藝，可使家家戶戶因接觸傳統的生活藝術，而漸改善大陸人民的生活環境與

北平天安門廣場之巨型石雕局部。

品質，化粗俗為優雅，以中國人自己的文化智慧來激發民族的再創力，藉以恢復民族自信自尊。相信在生活藝術的薰陶下，不但使大陸同胞體會到傳統文化的可貴，並享受到現代化生活；同時縮短兩岸的文化隔閡，進而開創中華民國在文化上的主導地位，共為奔赴「文化中國」的遠景而攜手，以茲撫平社會主義統治下所造成的歷史傷痕。

原載《台灣手工業》第30期，頁12-15，1989.1，南投：台灣手工業季刊社

別有天地「非人間」

　　趁著造訪佛教藝術寶窟「龍門」之便，兼爲導遊的當地友人，頗爲神祕地詢及對於一處「探秘訪幽」的地方可有興致一遊？我當下好奇地請他帶路。

　　洛陽曾是中國歷史中重要的舞台，五個王朝建都於此，其間冠蓋滿京華、風雲際會的盛況，現已不復見了。但各個遺址出土的文物，仍時時引起喧騰，吸引不少觀光客的青睞。原先我對這項邀請視乎平常，以爲洛陽此行既已見到夢寐中的龍門已心滿意足了，對於其他古蹟恐怕不會有更高的興致！

1988年楊英風攝於洛陽龍門石窟前。

　　孰知一到目的地，對於友人所謂的「探祕訪幽」才恍然大悟，原來這是一座專門蒐羅出土葬墓文物的「古墓博物館」。這些文物原本大部份是得自於陸墓之中，故各種防濕、防潮、防腐的措施較完備，保存也較長久。藉著這些文化資產，我們才能逐步推廣出先民生活的軌跡及當時的社會結構型態。但專以「古墓」作爲展覽者，倒是少見。

　　博物館的建築十分簡樸，其規模尚不及台灣各縣市的文化中心，但廊柱形式轉化了漢畫像磚上古建築雙闕的風格與硃砂紅的設色，可謂匠心別具，雖然沒有雕樑畫棟、飛簷琉璃，但中國建築渾樸的風味油然而生；這點卻是我們的文化中心在規劃上所忽略的。

　　該館正式的展覽空間是深

洛陽古墓博物館入口。

入地下一層的，且設計成地道的形式。步於其中，陰闇的光線和交錯的地道，已成功地塑造了「古墓」的氣氛。對於性好藝術的人，館內種種墓壁畫、帛畫、石槨圖案之拓片及墓獸等，不論其造型、色澤、圖案及質感，都大有可觀之處；不過一旦稍有分神，地道內栩栩如生的「黃泉世界」，仍會陡地使人寒沁脊髓，難怪隨行的二女兒美惠，參觀到一半已大打禁顫了，真是別有天地「非人間」呀！

　　觀畢走出大門，亮烈的陽光映入眼簾，才發覺是立足在真實不虛的現世。我曾遊歷過世界著名的博物館，大凡博物館多是呈現美或推廣教育為職志。獨獨這座博物館，似乎標榜著人類向來不願碰觸的問題——死亡的世界，令觀賞者大惑不知身究在陽間抑或冥界。「古墓博物館」藉著殉葬文物及稜墓形式，呈現了古人的社會儀規、人倫結構乃至生命觀。因為「生死」是人類不論恐懼、驚慌、無奈或超然，終究必要面對的一個最大的命題，所以其震懾力與感染力是自不待言的。許許多多宗教、文學、藝術的思維與創造性，便是繞著它而產生的。對映於前一天朝訪的雲岡石窟之圓融莊嚴，不禁令我對台灣目下混亂的現象，產生一股迴思。

近一年來，上至柏台、議堂之拳腳伴麥克風齊飛，下迄街頭自力救濟、坊間投機事業的狂飆，社會可謂幾近脫序。雖然表面看來，台灣各宗教的巔峰狀況可謂前所未有，但其教義應發揮的化導詳和之功能，顯然爲矇昧愚求的風氣所掩蔽，殊爲可惜。所以我們處處可見各種奇怪的現象，如：以提供明牌惑眾、採低俗手法酬神擾眾，甚至於藉神之名，介入政治利益等，令一般人不是盲從，就是因痛心而敬而遠之，這樣偏頗的態勢，對宗教的發展實弊多於利。

中華文化向來最具民族融合力量的，是而各種宗教傳入中國後，多轉化爲本土性的風貌，並衍生出完整體系的宗教美學。如佛教傳入後，非但挽其衰蔽，甚而以大乘思想影響東南亞各國；並且誕生了敦煌、雲岡、龍門、大足等莊嚴靜穆的佛教藝術寶窟，充分體現了東方美學圓融淨化的生命觀，造就了澄澈華嚴、慈悲莊靜的境界，至今仍爲舉世之史家、鑑賞家、藝術家所共同推崇爲永恆的藝術聖地，此即是將宗教情操轉化爲審美創造的典範。

古墓博物館內展覽的古墓。

　　從出土的古墓中可見各式殉葬品除了禮俗意義外，也兼具了審美功能，從美的性靈中，生者與死者獲得了交感。古人對於離去的死者尚且如此，何況今之生者，在尋求人與人之間的「和同」時，是不是也能抱持這樣的鵠的？藉著宗教的淨化作用，及宗教美學的薰習昇華，打破人我的分別，視一切有情眾生皆為平等，共同奔赴至真、至善、至美之境；而非僅求一己之利益滿足。如是，相信能逐步化解暴戾之氣，以尚美的心，共同期許一個祥和純淨之社會的誕生。

原載《台灣春秋》第1卷第4期，1989.2.10，台北：榮星企業股份有限公司

塞外的琉璃淨土
── 大同巡禮

一九八八年初秋，北平正愁坐在少見的霪雨中，我搭乘夜車，緣長城南邊而行，出居庸關經新安、宣化、高陽等地，黎明前即抵大同，雨勢在北平後就停歇了，取而代之的是邊塞秋意中一種獨特的乾冽。我一踏出火車站，便急急忙忙地想造訪心儀已久的華嚴寺了，不料，因抵達的時刻過早，寺門仍緊閉著呢，這使我頓時卸下倉促的心情，悠遊自在地在週圍散步良久，得以在微曛中懷想遼代的邊塞風情，重溫一下歷史的軌跡，直至東方大白，寺內早課完畢，山門才開啓。

華嚴世界禮華嚴

華嚴寺大雄寶殿聳立在高廣的月台上，它那舉折沈緩的坡簷，相映著朗朗碧空，十分莊嚴靜穆，尤其是高達四、五米的鴟吻兩端對立，有吞氣排雲之勢。甫入山門，逐步拾級而上，撲人眉目的莊嚴象氣，已懾伏了我樸樸而來雀躍不已的心境。

華嚴寺位於大同市西南隅，這座創建於遼代歷經八百多年的巍峨殿宇，以集合磅礴沈雄的建築、精美的塑像、壁畫、及碑記、壁藏之豐著稱於世。上、下華嚴寺各以大雄寶殿及薄伽敦藏殿爲核心，打破一般佛寺坐北朝南之慣例，而採遼國崇日的習俗爲坐西面東。因遼代佛教屬密宗系統，所以上華嚴寺大殿供養的是以毗盧遮那佛爲主的「玉如來」，東方阿閦佛、南方寶生佛、四方阿彌陀佛、北方微妙聲佛，兩旁爲侍菩薩，這些佛像是建於明代。最爲人所注目的是南北兩排二十護法諸天王，因爲這些塑像均側立向中間呈15度傾斜，這種特殊手法，令視覺產生動向感，使信眾禮佛時敬畏感油然而生，而虔誠頂禮。

內殿四壁滿佈巨幅壁面高六‧四米，長一三六‧八米，總面積達三七五‧五平方米，爲清光緒年間繪製，其規模十分罕見，可謂宏篇巨製。壁繪賦彩繁麗、揉入光影烘托出凹凸的立體感，和內地的年畫人像風格頗近。根據構圖及細節的考察，其粉本的來源上溯晚唐至宋、明以迄清原物重繪，而壁面內容包括了：佛傳故事、觀經變、華嚴經變、善財童子五十三參，題材極少見。

華嚴寺是在遼興宗、道宗時陸續建成的。契丹原來是世居於內蒙遼河上游的游牧民族，在經濟文化上都較落後，直至北京初期受到漢文化的薰習，一方面融合漢文化，漸重精神文明的締造，另一方面仍保有渾雄粗獷的民族性。倡議佛教，除了緩和外族與漢人的間隙，並可間接以民間信仰的力量來鞏固帝王之制。此傾向不猶契丹如此，自漢末以降北方的佛教發展，多建立在北朝異族君王的倡導。從西涼、北涼俱崇佛法，大興佛寺伽藍

始，各朝均吸收了大量優秀的藝匠聚會一堂，窮無限虔信投入畢生心血，從事許多鉅構性的創作，造就了曠世的佛教藝術寶藏，華嚴寺亦是在這種熱烈的氣氛下成就的。

上、下華嚴寺是在明萬曆年間才分成兩組建築，各建山門分別修建，遂以大雄寶殿為中心的一組為上華嚴寺，以薄伽教藏殿為中心的一組稱下華嚴寺。薄伽教藏殿為遼中葉後，華嚴寺之藏經殿，殿內曾度藏了遼藏佛經五七九帙，現佛經已散佚，但藏經用的經櫥和天宮樓閣依然存在，是國內現在唯一的壁藏實物，它和大殿的遼代彩塑，俱是非常珍貴的佛教文物。因薄伽教藏殿修於華嚴寺之前，所以其佛像塑造並未根據華嚴經，而是採十方三世佛的題材，這些佛像除曾經局部修補外，多保持遼代原貌。除佛

1988年楊英風攝於上華嚴寺門口。

與護法天王外還陳列了許多弟子、菩薩和供養童子，其塑造手法嫻熟，兼有唐之豐腴及宋塑的沈郁，衣紋線條婉秀流暢，面容情態互異，堪稱遼代雕塑的經典之作。

參訪華嚴寺對一個探討造型美的藝術工作者，是一場豐富的心靈饗宴，除內部目不暇給的塑像、壁畫、碑記、壁藏文物外，其建築本身就是一件碩大無朋而令人感動的藝術精品。

上華嚴寺大雄寶殿，殿身面闊凡間、深進王間，為國內現存最大的兩個佛殿之一，其外觀極洗練古樸，毫無繁飾，然而建築家很巧妙地利用月台的崇高感及北國直朝敦厚的民族性，使此建築在簡潔有力的線條中，自然塑造出沈雄磅礡的氣勢。建築風格係直接受到

上華嚴寺山門；背景為大雄寶殿之坡簷及鴟吻。

唐代遺規的影響，其結構手法利用「減柱法」，即減少殿內柱子密度，加大內殿禮佛空間，又能合理承重節省材料，為我國建築結構力學之重要典範。

薄伽採用敦藏殿採用傳統木骨與斗拱結合的手法，四壁環列著藏經的閣樓式木構壁藏三十八間，為僅存完好的遼代壁藏，其雕工剔透精美，不僅具歷史價值，亦是藝術珍品。

華嚴寺恢宏古樸的氣魄令人折服，而寺中豐富的佛教藝術品，以往只能在畫頁上揣摩、臆想，如今真實地呈現在眼前，細細品賞後，從平面到立體的踏實感令我有種不可言喻的滿足。

代為嚮導的大陸友人接著領我去參觀大同市內的九龍壁，這座九龍壁是中國保存最久、最大也最精美的琉璃照壁，壁長四十五米、高八米，竣工於明洪武年間。龍象徵著中國人對自然力量的崇敬與自覺，這座牆以石青為底，襯出九龍的爍目金鱗。體態靈動活潑，或飛騰彩雲間，或潛躍於深淵，有草書奔雲墜石之勢，極其壯觀，較其他各地之九龍壁更為雄強，顯現了北國豪朗不羈的性格。

千佛來會話雲岡

雲岡石窟位於大同西郊武周山南崖，從大同市驅車前往僅需半個鐘頭的路程而已。然而這半個鐘頭的時間，對我這個期待造訪已經近半個世紀的訪客而言，仍然嫌過份漫長了些。當遠遠眺見石窟的稜線時，從年少時耳聞日籍美術老師對於中國佛教藝術寶窟的詠讚，到自己感悟到佛教藝術之莊嚴浩翰，對敦煌、雲岡、龍門產生了景仰，此時，我才確定，多年來日夜憧憬著親自參訪的夢想已實現了。

雲岡石窟乃是依山開鑿的，綿亙一公里長的砂岩丘陵上，遍佈了五十三個主窟、千餘小龕及多達五萬多尊的大小石雕。現存的主要洞窟，多是北魏文成帝和平年間（西元四六〇－四六五年）至孝文帝太和十八年（西元四九四年）間開鑿的。登臨面對這莊靜肅穆的

淨境，不難想像，當初啓建時的工程浩鉅；其中包括幾位帝王在內的無數供養人之虔誠深心，才能成就如此不可思議的藝術寶窟。

西元五世紀初時，佛教在中國北方和南方均已有相當基礎。北方有印度高僧鳩摩羅什定居後秦首都長安，四方義學沙門俱來受教。其後高僧曇無讖又到了西涼首都酒泉主持釋經。北魏併吞西涼後，多沿用舊制，建都平城（今大同），一時「沙門佛事皆俱東，象教彌增」，太武帝在位時雖有滅佛的政策，但文成帝繼位後，即下詔推崇佛教，使佛教勢力迅速地蓬勃發展。

西元四六○年文成帝接受「沙門統」高僧曇曜之建議，在武州塞「鑿山石壁，開窟五所，鐫建佛像各一，高者七十呎，次六十呎，雕飾奇偉，冠於世」，這便是有名的曇曜五窟。之所以選擇石窟的形式是源於北方佛教修禪，禪者重寂坐禪定，以達「得失隨緣，心無增減」之境，在印度於是有就自然地勢開鑿洞窟，以供行遊僧人落腳，或在兩季坐禪的傳統。曇曜五窟便是兼有廣聚沙門同修禪定的目的。

曇曜五窟（即第十六～二十窟）共同的特點是橢圓形洞窟外壁雕滿了佛，如同千佛來會的盛況；主像高大莊嚴，十八、十九、二十洞內爲三世佛，十七洞以交腳菩薩爲主尊，十六洞則是單一的佛像。其中，二十窟的露天大佛最爲藝術史家所推崇。

第二十窟高十三‧七米，窟前壁已於遼代崩塌了，造像完全露天，右脇侍像已毀，僅存左侍佛。雄偉的主佛面輪豐圓，眉間有白毫相，手結禪定印，一千五百多年來如如不動，俯視這成住壞空的娑婆世界，似乎一直保持著清明而通透的微笑。不記得在捧閱雲岡相關資料時，對於這尊佛陀曾發出多少次的讚嘆。迨一見原作時，對於所發散出無遠弗屆的莊嚴，及渾雄宏闊的藝術魄力，個人以爲史家雖以「犍陀羅風格融合中亞泥塑特質」來界定此造像藝術定位，但其舒暢圓熟的雕塑手法及傳達的精神領域性，堪爲舉世造型藝術的不朽經典之作；也爲中國北方這片廣袤的山河大地，樹立起重點的藝術史座標。

晚於曇曜五窟的是一、二窟及五至十三窟，此時石窟開始傾向方形，有前後室，有些並有塔柱。這些雲岡已不限於皇室所開鑿，而成爲附近佛教徒重要的宗教場所。從造像上明顯看出受孝文帝漢化政策的影響，佛像也漸著漢式服裝了。石窟不再僅雕佛像，而是大量加強裝飾性的處理手法，雕鑿了許多傳統木構建築的圖像，包括了塔、塔柱、殿宇式佛龕、窟簷石柱等多種。論雕飾富麗、工程浩大，第六窟堪稱雲岡之最，這也是中原式樣影響最出色的一段時期。

雲岡第二十窟露天大佛。

　　其後，大窟減少，多見中、小窟及補刻的小龕。當時流行的窟式，已轉變成塔洞、四壁三龕及重龕式了。或許是受當時魏孝文帝遷都洛陽之影響，雲岡的供養人降至中、下階層平民，多是為祈福所鑿建，工程自然不如以往鉅大，所以豐富多變的氣勢就漸弱了。這段期間，「淨土」的題材也漸出現，可見淨土宗的思想已漸在北方受到信仰。

　　雲岡石窟是開鑿在結構較鬆散的砂岩上，由然風雨和地震的自然因素，可使表面風化現象及龜裂日趨嚴重；更大的破壞來自歷代的兵燹，及清季民初西方人結合本地不屑份子的搶奪，由於當時驚艷於如此珍貴的文物，爭相強取豪奪之下，雲岡遭到空前未有的浩劫；據統計，受到破壞和盜走的佛像、佛頭多達一千四百多處，令遊賞雲岡的人，在滿目殘圮景象中，深感扼腕浩嘆。

　　中共當局基於雲岡是一「重點」觀光資源的保護立場，成立了「雲岡石窟文化保所」，除進行環境整理、考古發掘文物研究外，也進行了部份的翻修工程。近年來，有計劃地採用高份子材料，針對五華洞和曇曜五窟的風化裂縫進行加固搶修，使得原先岌岌可及的狀況略有改善。

　　參訪雲岡時每一個步履均是慎重的，手上的相機快門更是沒有停過。面對這座藝佛寶窟，徜徉的快意，早已躲起來了，取代的是屏氣凝神的靜觀，似乎怕任何一點恣縱，會驚擾了這個湛寂莊嚴的世界。

　　暮靄中，我即將結束二日來的雲岡之旅，不覺悵惘，驀然發覺，由於過份專注，幾乎不察覺身邊熙來攘往的本地觀光客。大陸近來雖標榜「宗教自由」，但多年來的殘害與意識形態的陰影，使得佛教的復甦步調較緩，所以仔細觀察大陸遊客參觀雲岡的心態，鮮少

是起於禮佛，各種粗俗不文的窘態時有所見。此時落霞的緋紅漸向雲岡攏放。仰觀露天大佛的那圓融俯視大千世界的目光，及悲憫微揚的雙唇，佛陀似乎完全包容了一切悲、喜與雅俗，而在湛然寂光裡示現「汝莫輕視眾生，眾生皆可成佛」的法語。視線再收回旁邊穿著粗簡的中年本地遊客身上，他對我這遠來客，投以親切的憩笑作爲招呼，令我不禁也想雙掌合十，對著他誦聲「阿彌陀佛」。

　　二天的大同巡禮在搭上返回北平的夜車時落幕了。車上遠遠回望漸行漸遠的大同市，迴想著千百年來發生在這片廣漠大地間的種種；那逐鹿爭霸的豪傑，與因私慾而起的兵燹均已沉寂不復見了，唯有佛教與人文藝佛相示激盪的智慧火花，仍存續不滅，永遠地影響啓迪著百代以後的人們，這真是一種無言的開示與說法啊！

原載《福報》第7版，1989.2.16、17，台北：福報周報社

中國要走自己的未來之路

　　從一九八八年夏季到一九八九年春季，不到一年之間，我到中國旅行三次，所聞所見有無限的感動及感慨。

　　感動的是對自然景觀、對歷史文物所生的感動。

　　感慨的是十億人口生計之艱辛，中國面臨現代化、民主化過程所產生的種種問題。正如「河殤」所言，「我們再也不能迴避對中國古老文明命運的反思了。面對著西方工業文明的挑戰和全球文化匯流的大趨勢，每一個擁有古老文明的民族，都面臨現實與傳統的嚴重危機。傳統越古老，危機越沉重，危機越沉重，尋根越熱烈。」

知識份子共同反思

　　當然，以中國之博大，人口之沉眾，問題之繁複，要理出一條未來的中國之路，簡直是千頭萬緒的浩大工程。今天，海峽兩岸的中國人都應該共同思索這個歷史命題。「河殤」所展現的反省深度和道德勇氣令人敬佩。它表現著一群黃土地上的新生代知識份子的歷史宏觀與切身之痛，那真是海峽兩岸的台灣，甚或海外其他任何地區的中國人知識份子無法比擬的氣魄之呈現，令人感到十分的鼓舞。

中國是自己的未來

　　然而其中談到大陸文明之衰落，海峽文明的躍進，不免呈露著悲觀的情緒，我乃覺得有深思之必要。

　　我是一個藝術工作者，生在台灣，曾在中國北京，日本東京，歐洲羅馬受教育。由東方到西方，由傳統到現代，我的創作理念無時無刻不在這兩大壁壘之間撞擊、迴盪、清理、整合。到現在歷經四十年的創作和學習之路，我已有了自己尋根究底的堅定結論，那就是：

　　　　東方是西方的黎明

　　　　傳統是現代的母親

　　　　陸地是海洋的夢土

　　　　中國是自己的未來

　　我的本行是雕塑及景觀雕塑。就是以藝術來美化環境，我做的雕塑作品大部份是以一個環境為依歸。簡單講，我的雕塑不以畫廊展出為目的，而是適合放在公眾的環境中，如

公園或興建築物配合。我名之爲景觀雕塑。一般也有人稱之爲「戶外雕塑」，但是這個名稱無法涵蓋我對此項工作整體的創作要求及表現。戶外雕塑意指將雕塑品置之於戶外空間，而景觀雕塑是指作品完全與環境密切契合，不只是單純的展示，而是配合環境之需要而存在的。它要凝聚及表現環境的特質，要符合設置地點的自然、人文、歷史條件，是一項當地環境的有機象徵的組合體。四十年來，我堅持著這樣一貫到底的創作路線，作品做在台灣、香港、新加坡、日本、美國等地。意義不僅止於作品的外「銷」，而是透過作品去詮釋當地的區域性的特質，因此必然對各地區的人造環境和自然環境進行著研究和學習、認識，對環境與人的關係產生了極大的興趣。我得出肯定的結論是：環境造人，什麼樣的環境造就出什麼樣的人。文化，文明都是環境這個母親的孩子。世界幾大文明，就是幾大流域的必然產物。正如「河殤」所說：中華民族是黃河孕育而成的。

因此，對中國及其種種問題，我亦視之爲大自然推動力之下的必然結果，從長遠的歷史來看，近百年來的民族重挫，面對海洋科技文明所飽受的欺壓和無奈，絕對是打擊，但也絕對不是絕望。中國人也絕不是再也輸不起的民族。因爲它有強大的自然爲後盾。只要檢討的目標正確，對自己的認知和對外來的影響有所取捨，再給中國一百年，它乃是世界的一條生龍、巨龍。

全盤西化的危險

在諸多討論中國應如何發奮圖強的論點中，我最怕聽到的就是全盤西化或者國際化的說法。簡單說，那是違背中國的自然力之運作，強行套進西化的模式的一條死路。

在西化或國際化的概念中，似乎對傳統的中國文化要做一番無情的批判和揚棄，那更是一項極端的危險。

總括的體認，我以爲西方是向東方學習，才創造了今日的高度文明，西方在未與東方接觸之前是粗野的、黑暗的。而它與東方接觸的方法是侵略的、殖民的，以堅船利炮科技手段打碎了東方的古老沉睡，和千年的民族自信。東方是沒落了，然而並不意味著毀滅。但是如果菲薄自己的一切，而向西方看齊，盲目的移植西方的科技主義、商業主義，給後代子孫的遺害就不止是落後和傷痛了。

以下，我想用我在本行的專業研究，說明自己的粗淺概念：中國文化給予世界數不清的貢獻，但自己卻絲毫不重視，肥了別人，瘦了自己，反過來還派自己不是，長他人威

風，是多麼的不智。

從日本文化看中國文化的光輝

我在北京的中學畢業，便赴日本東京美術學校攻讀建築系，開始有機會接觸及認識日本這個民族。未久，即是二次大戰末期，日本在東亞戰場節節敗退，我看到這個民族在做最後的掙扎。一人一天只能喝兩碗稀薄的豆湯，有錢亦買不到東西，大家天天在找東西吃。（相對於此時的中國，境況亦悲慘深重）。

終至國力耗盡，戰敗投降。那時生產完全破壞，大家沒有工作，沒有食物，只好躺著不動，以免更餓，思索著如何從瓦礫堆中重新開始。婦女只好靠賣淫，從駐防美軍換取食物、日用品。

這樣一個戰敗的侵略國，四十年後成為今日生活水平最高，經濟力最雄厚的強國，是什麼原因？

答案很簡單：日本是個既守舊善模倣又勇於創新的民族。新與舊，傳統與現代，在這個民族的努力中融合為一，戰前的強盛國力儲備自明治維新的成果。明治維新是日本汲取歐洲的科技、軍事、政治、教育規制大力改革的大幅進步時代，奠定了日本現代化的基礎。戰後的復興得力於美國的襄助和自由民主政治的實踐。在這兩大力量的根源，便是日本千年以來吸收消化了中國文化的精華所形成的文明結果，豐富了這個民族的生活內涵，提昇了精神品質，強韌了民族的耐力。他們才是一個輸不起的民族，四周環海，地狹物貧，不努力，不超越就被吞噬、

環境的單薄無力逼使他們要成就自己的有力，天生自有憂患意識，因此與他們最近的中國，盛唐初宋，即成為他們努力學習、模倣，珍視的最佳對象。於是在高度成熟的大陸文化之薰陶下，日本才發展成一個完整根基的島國民族。而在十九世紀初期，接受西歐文化的蛻變中才能很穩當的抬腳前進，銜接現代文明的洗禮。這是日本強大興盛的原因，自然環境造成這個民族懂得愛惜外來文化，不論是西方或中土化（中國化），它都雙軌並行，最後轉化為今日輝煌的日本文化。

以下，試舉一些日本人文化中現在尚保存的小情趣，來說明他們從中國文明的母親成長出如何的精緻文化。這份資料是日本人今年印製的月曆，也是他們追本溯源的一份記錄，我將之節譯出示於諸位，無非是想讓諸位理解：別人是怎麼看待我們的，而我們又應

如何看待自己呢？

禮結──禮尚往來結情意

這種用紅白、金銀、黑白、銀白的色線所編結的東西，有點像中國結的意味，拿來當作禮物鄭重其事的贈予他人，究竟是代表什麼意思呢？

它的意義可深遠著呢：纏一朵結花，供魂魄居停。將自己的好意和牽念，結示在此，送給對方，送的是一份珍貴的心意。這是在日本人的婚禮上常用的一種祝賀吉祥的禮物，它的起源與中國有關。

古代的日本，由中國航海渡來的大帆船，每每滿載盛裝著物品的大小箱子、盒子，其外都繫結著紅、白的線繩，護綑著箱盒中的美好、珍奇物品，帶給人們幾許欣喜和希望。由此延伸為：以「結」當作千里結緣的象徵，祝福婚禮最為恰當。因此贈送一朵金銀紅白的線花，作為情深意長的象徵。漸漸普及為民間工藝品之後，在今日的日本人生活中，成為大家禮尚往來不可或缺的一種情意性質的禮品了。

當然，它精緻的裝飾性亦表現著一份巧思、情趣，充分傳達著「物輕情意重，千里寄懷思」的典雅心念。現代化到極點的日本，卻也是思古懷舊到極點的日本。

紙拉門──跨古越今，歷久彌新

由古迄今，紙拉門在日本人的生活空間中，永遠佔有一席之要。這種用物的產生，說來也是源自中國的大陸文化之影響。

北方（黃河流域）的中國，盛行以紙糊窗戶，或紙製屏風，與雕樑畫棟的建築契合，特有靈透輕盈之美。同時中國是紙的故鄉，許多色彩富麗，圖案優美的裝飾性用紙早已風行民間。唐時，輸入日本的「唐紙」廣為皇宮貴族間珍視使用，其精美的圖案紋樣和高超的質地，甚能表徵典麗清雅的文化情趣，故後來就運用在寢殿中隔間用的拉門之製作上，而成為紙拉門。這種輕便秀緻的紙門跟日本的狹隘性木造建築形成天衣無縫的搭配，可以隨需要改變空間的大小，極具機動性。因此紙拉門即發展成為普及性的規格化建材，兼具實用性、裝飾性，終成日本文化中非常有代表性的器物。就是在今天，高樓大廈中的日本生活空間中也隨處可見。

日本人懂得珍惜外來文化，更懂得將之消化為自己的文化，終於創造了今日獨特的文

化主流，做爲其文化母國的中國，反過來應深思該如何向他們學回來。

菊——日本皇室的象徵

日本皇室徽章的紋樣就是菊花，可見菊受日本人普遍喜愛的程度了。其實菊的原產地是中國，日本原不產菊，中國約當宋朝時，菊的栽培十分普遍，廣受文人雅士之喜好。中國人稱：梅、蘭、竹、菊爲四君子，中國人對菊之愛且慕，既深且重由是可見。

菊之傳入日本約在奈良時期，是作爲藥用的消毒、長壽妙方被珍視的。到了約莫我國清朝時期，日本皇宮還保留著在秋天舉行盛大的賞菊酒宴的儀制。一面賞花，啜飲著菊花酒，一面吟詩奏樂，王公重臣無不以被邀賜參與此酒宴爲莫大之榮幸。此乃源自中國之「酌菊」，而日本人卻將之做得堂而皇之，蔚爲宮廷儀禮，有寓教於樂之意味。日本人小事大作之延展性格可見一斑。

後來菊花自然也成爲庶民眾人賞玩的雅好，同時在栽培和育種方面受到專家悉心的研究和照顧，致使新而優良的品種不斷產生，而燦爛的開出日本菊花王國的美譽。

菊在中國，只是群花中之一芳，但到了日本，卻貴爲日本的文化之花，贏得世界性的讚賞。說日本人最能將中國文化發揚光大，似乎毫不爲過。

賞月——千里共嬋娟

在日本從古迄今的許多文藝、美術作品中，以月亮作爲詩歌或繪畫題材者彼彼皆是。特別是滿月、半月、弦月，都常爲愛情變幻無常的象徵。

農曆的八月十五，日本自古迄今都有賞月的習俗。這習俗乃是早自中國的唐代就傳入日本的，賞月所供奉的祭品：如瓜果，雞冠花等亦與中國大同小異。在平安時代（約我國的北宋初期）賞月只在宮廷貴族間盛行，日本的古典文學名著《源氏物語》（源氏的故事）——（約西元1001年～1008年之作品），有許多描寫宮殿中賞月的雅宴場面，充分表露當時的崇唐之風之極盛。到了我國明清之際，賞月之風才流及民間。

雖然現在人類已經登陸過月球了，月宮、嫦娥、玉兔不過是中國人美麗的傳說，但是人們仍然沿古習，在八月十五，闔家歡聚，仰觀天上明月，玩賞瓜果花插，品嚐甜食清茶。如有遠方未歸人，且托明月寄相思。

中國的中秋賞月原版照翻的映照於日本的歷史文化之中。日本之吸收我國學術文化之

精髓，千年來不知凡幾，如今卻成就爲他們文化中深厚之營養，以滋長出新文化。

扇子——溽暑中的風情

夏天燠熱，濕度高的日本，驅熱納涼的用具老早就有了。在古代王公貴族間所使用的團扇（竹、棕梠、檳榔葉等製品）就是從中國來的。當然後來亦普及民間了，在紙張和摺法方面也發展出日本獨到的韻味。像這些源自中國的日常用品，眞是多得不勝枚舉。

金魚——長夏逍遙遊

金魚的養殖約在明代傳入日本。彼時中國的江蘇省、浙江省等等，多湖泊、河川，盛產魚類，金魚即其中所培養的變種魚。初傳日本，異常珍貴，主要成爲武士階級和富豪之家的玩賞之物。一度亦成了武士階級專屬的養殖謀生事業。到了清朝期間才普及民間。

在日本許多文學作品和浮世繪中，多有描繪金魚的玩賞等素材，特別是夏季，賞魚納涼是一清心樂事。

金魚在日本的育種和改良中，又兼並發展出聞名遐邇的養殖事業，亦堪稱獨樹世界之一幟。

插花——供養神佛

日本的四季分明，花草生長豐富，因此發展出插花藝術是很自然的事。其實這項風習亦是傳自中國，早期田中國傳到日本的原因是緣於供養神佛的祭祀。佛教傳到日本，在佛前隆重的供養鮮花，表示禮佛敬意，同時亦有裝飾佛壇之用意。況且日本古代對神明的祈願亦是有供養花木的習尚的。供神佛的花木需要刻意修剪、安排組合，因此就發展出後來各種流派：如草月流、池坊流等精緻的插花藝術，普及於民間生活，美化了生活空間。

素食藝術——心之雅宴

京都有一座中國明式的建築物叫：萬福寺。創始人是黃檗宗的禪師，名爲隱元禪師。他傳入中國式的精緻美食——素食藝術，原稱普茶料理。就是以茶水奉迎大眾享用之意。以茶代酒，配以素雅的小點、齋菜、食具等等的清淡茶宴。其最大的特色是有許多太白粉的油炸物。這種飲食藝術對日本的飲食文化發生了很大的影響力。

日本茶──禪茶一味

日本人生活中不可或缺的綠茶，有豐富的維他命Ｃ、單寧酸，對消化有益，故傳入日本是以其藥物療效爲貴的，一般民眾尚難以享用的。中國茶傳入日本約在唐玄宗時代，當時日本皇宮中講經時的行茶之儀，所使用的茶，當爲由中國帶回者。嗣後最澄僧人於西元八〇二年──唐德宗貞元十八年，由中國帶回茶種。到了宋朝光宗紹熙二年，榮西禪師又從中國傳回臨濟宗和茶種。到西元十五世紀，日本茗飲之風雖已漸盛，但還算不上有系統的茶道。直到西元一五〇二年期間，約明朝宣德至弘治年間，村田珠光將佛道儒之哲學溶入茶中，悟出禪茶一味的道理，奠定了日本茶道的基礎。日本人十分自傲的說：只有在茶道中才看到茶的理想致極，但也承認這是實行宋代文化運動的成果之一。對日本人而言，茶不但是飲茗的理想化，更是生活藝術中的一種宗教。這種飲料成爲崇拜純潔與高雅的憑藉物，賓主藉以調和而產生一個美的世界。

在中國一項簡單的茶學，到日本發揚爲生活美的儀禮，它引導人們在純粹中求調和的簡樸自然，成爲日本文化令西方學者稱道乃至於學習的瑰寶。

琴──千古美彈

彈琴，宜於耳復宜於目者。

琴，傳入日本爲時甚早，約當秦漢時期隨稻作農耕文化進入日本的。到唐時，日本的宮廷宴樂更崇唐樂，琴的應用蔚爲文雅之習尚。此外亦隨著佛教的流傳，用於儀典上法樂之演奏，就更臻莊嚴深妙之境界了。中國音樂中甚少流行琴的彈奏，但日本音樂琴是不可或缺之樂器，相形之下，不禁嘆：千古美彈，知音何在？

達摩──七轉八起的不倒翁

達摩，這種類似中國不倒翁的小玩意，在日本是十分普遍的傳統鄉土玩具。雖爲日本自創，但與中國有關。

達摩大師五世紀生於印度，是中國禪宗之祖。禪宗傳入日本在武士階層流行達摩禪。流行到民間後將達摩大師傳奇的色彩轉化爲不畏艱難、堅持到底的：七轉八起的不倒翁精神。同時取達摩大師的形象，予以強調：濃眉突眼含胸打坐，製成今天所見的可愛模樣，

作爲祈願時的吉物，起初先點一隻眼，還願時就點另一隻眼。圖中所示爲兩眼空白者。成爲日本庶民信仰的特殊風習。

吉祥圖案──邀福邀貴

在日本與衣、食、住、行相關的實用物品中，受中國吉祥圖案影響的東西相當多，諸如松竹梅歲寒三友，龜鶴延年等圖案的應用，原係由中國傳入的。唐宋時輸入日本織錦就是這類圖案的最多應用物品，影響到日本和服上的圖案亦多有此類的吉祥寶物。連待客的甜食亦做成松竹梅的模樣，以示待客之尊敬。

雙軌文化的推進，現代與傳統並行

以上列舉了當今日本人生活文化中不可或缺的禮俗，由日本人自己追本溯源，全來自中國。當然，日本與中國有關的自是遠超過這些，說其爲我國唐文化的翻版亦不爲過。其中值得我們注意的是：一個島國，千年以來吸收了我國的大陸文化，再加諸接受近代西方科技文明的磨練，終成二十世紀的強國。

日本所憑持的根基乃是在先期的文化養成，沒有千年的文化營養來開啓民智，就無能產生後期推動科技文明的智慧。這一前一後是至爲因果的。

我從求學時代到現在，約五十多年的時間（也是日本進步最快的半世紀），在頻繁的接觸日本之餘，深感有許多地方它實在比中國還要中國。

我學的是建築，從事的是景觀設計，到任何環境自然會留意所見生活環境建設等問題。

以日本東京爲例，由於歷史背景及地理因素，它被建設成一個完全國際化、現代化的大都會，與西方任何摩登城市相比，只有過之而無不及。然而日本有幾個都市，同樣的也是具有歷史背景及環境特質的，如京都、奈良、金澤市等等，卻是紋風不動的極力保持著不變的面貌，而忠實地紀錄著歷史的足跡和文化成果。日本人要告訴子孫，沒有傳統就沒有未來，要告訴西方人：我們也是千年古國，我們有高超的生活文化。

日本從戰後到現在，它的建設一直是雙軌並行的，在傳統中創新，又在創新中保存傳統的根性，如此構成良性循環，推向現代文明的高峰。

木結構建築帶動西方建築文化的革新

一九四五年日本戰敗，美國進駐日本，日本對西方徹底打開門戶，因此也讓西方更深入的觸及日本人的種種生活層面。其中在建築藝術上，日本傳統木結構的建築物，很快的吸引了西方建築師的注意研究，而終於對西方以石結構爲主要經緯的建築理念造成極大的影響。

西方近代建築的初期是發展了鋼筋水泥、高樓大廈，理念上是石結構建築的延長。幾何式的樓屋雖然有益於解決現代都市空間狹小的問題，構成二十世紀現代都市的主要風貌，但同時其建築物的冰冷、沉重、重覆、單調亦形成現代建築的非人性的缺失。

因此，當歐美建築師看到日本至今仍保留完整的木造建築都市，如京都、奈良（這都是我國唐都長安的完全翻版），發現木結構建築物所具有的輕靈、優美、自然、變化是多麼符合人的生活尺度，是多麼具有彈性和柔韌度，比諸冷硬的水泥更能給人安適、溫暖之感。同時，其結構富有變化，造成空間的無限延伸，更是石結構建築山洞似的拘迫感所不能比擬的。

其中，還有木結構建築物所講求的樸素，原木質的呈現和庭園景觀的自然有機化，在在都讓西方建築界震撼不已。因此自七十年代乃至於今日，西方的現代建築事實上已大量的吸收了日本木造建築的特色，而對石建築結構的諸多缺失作了許多改良，始創造出符合人性需要的建築內涵。因此，現代建築受日本建築的影響至鉅，而日本建築的源頭又在中國。

近百年來的中國，雖然在船堅炮利和科技文明方面遠落在西歐之後，但隨著西歐殖民東方，接觸東方之後，從六十年代經七十年代到八十年代，西方對東方（特別是對中國）的理解和熱衷，可謂與日俱增。日本這個東西文化交融得十分均勻的國家，扮演了一個橋樑的角色。譬如說，透過日本禪師的宣揚，西方人認識了禪，乃至於佛學，又豐富了西方哲學、宗教的領域。

我於六十年代留學義大利學雕塑，就親身體驗到西歐文明的轉化過程。其軸心就是發現東方文明的另一境界，掀起一股探索東方的熱潮。

東方的自然觀、宗教觀是完全不同於西方的。東方說天人合一，西方說要征服自然。西方的基督教藝術充滿著基督受苦受難的描寫，不離人間相。而東方的佛教藝術所示於人的總是慈悲、祥和、圓滿、優美的不著人間相，對人性拔苦離慾有相當程度的淨化、提昇

作用。

　　我林林總總所說的這些，無非是要提醒大家，在推進現代化的大方向上，千萬不要盲目一味的唯西方是瞻。全盤西方是五四運動中一個錯誤的導向，中國不能再錯一次。中國應根據自己的歷史、自然、人文的種種條件來走未來的路。現代化誠屬必要，但絕非移植西方。台灣雖然有令人稱羨的經濟成就，但是深入檢討，仍然犯了移植西方觀念的許多錯誤。

　　我熱切的希望，中國在往現代化邁進的當兒，能避免錯誤，在傳統中尋找未來。現代化不是平地一聲雷，而是從歷史中一步步走來的，並非藉西方觀念建築自己的未來，應設身中國，用自己的文化尺度來發展未來，才能解決中國的問題。

落實於眼前的問題

　　前面談了些理論，理論得落實於力行與推動才有助益於民生。以下我試著做幾項建議，看看是否適合於現況之應用。

（一）發展手工藝：

　　從每個家庭做起，但可能要先解決工作場地的問題。台灣在三十年前，由農業社會過渡到手工業就是以發展家庭手工藝（或家庭加工業）開始的。這是對鄉土性的人力與資源最方便而有效益的運用，同時也是替未來的加工式工業生產結構打基礎。

　　（1）愈是高度開發的地區，愈需用手工性的產品，以沖淡機械化的單調和一致性。同時這些地區，人力缺乏，工資昂貴，根本無法生產手工產品。因此這個市場正好適合有充沛人力資源的中國勞力去投入開發。

　　（2）運用六十歲到八十歲現存的老師傅（有家傳手藝本事者）安排其傳續給後進者，讓技藝不至中斷。可以參考日本文化財保護辦法。在這套傳續系統中，同時亦以進行生產為目標，以達到經濟效益。台灣三義的木刻工廠的模式可以參考。這個構想的重點在於發掘、傳承老師傅的絕活，老成凋零，再不整理就來不及了。這是傳統手工藝的延續部份。

　　（3）為適應世界手工藝性產品市場之實際需要，手工藝品的設計、改良，提升很重要，否則，做出來的東西人家不買。這方面需要美術家、設計家的投入。我在台灣花蓮榮民大理石廠的工作經驗，可以提供給各位參考。這裡就牽涉到由手工藝轉化為手工業的生產結構問題了。手工業是手工加機械，提高生產績效又有手工的感覺，可以為中小型工業

打基礎。

（二）古蹟文物和景觀整理：

中國的歷史古蹟和錦鏽山水名勝彼彼皆是，可以大力整頓推展觀光事業。但是要組成專業機構來進行規劃、設計，引進外資在所難免，但是一定要把握中國的風格，民族的特色。否則人家來看什麼？這方面歐洲、日本，甚至亞洲各國可資借鏡之處很多。

（1）重點環境整理：如在北京建設一個雕刻公園。用現代塑造手法將歷代代表性立體文物做部份的模型放大，有展示及說明作用，代表這個重要古都的歷史縮影，有教育意義，又有觀光價值。其中再配合庭園景觀的整理，將傳統的中國庭園藝術賦予新的造型整合，可以成為一個新境界的示範性雕塑公園，做為「傳統與現代」融合的例證，對其他建設可發揮引導或影響的作用。

（2）在這一系列計劃中，將以樸實無華、精簡扼要為原則來濃縮表現中國精神。絕不能做複雜的設計，要力避造成視覺污染。如：我在青島，看到一座龍的雕塑，是用鋼筋和空酒瓶製作成的，廢物利用，是材料應用的好例子，但造型還不夠簡化，尚欠缺現代精神的凝聚。

結論

大陸各大城市，當然急著搞建設，但是要注意保有中國的內涵與思想。西方的技術可以用，但形式不可照單全收，不能失卻中國的立場。我在這方面做過許多研究，以後可以陸續介紹給各位。

中國的大自然，和歷史背景是很珍貴的大條件，是東亞甚至歐美各國所莫及的。如何運用現代造型觀念來整理它、發揚它是當務之急。在這之前要謹防輸入西方許多錯誤的觀念更是緊要之急。這方面的研究還得借重歷史家、藝術家、社會學家等各行業專家繼續研究探討下去，才能在實行建設時減少錯誤，走向光明的未來。

約1989打字稿

大陸文化現象之觀察與手工藝振興

交流互動・胸懷「文化中國」

七十七年六月十八日，我隨著海峽兩岸第一個正式公開團體──「台灣經濟文化探問團」一行十三人，由中正機場出發，經香港，是夜抵達「山水甲天下」的桂林。十六天的旅程中，從桂林、杭州、上海、北平、青島、廣州等地，可以清晰地看到大陸在經濟文化新舊交替的過程中，所面臨的各種窘境。

發達的現代交通使我產生一種時空錯置感。朝辭台北夕抵桂林，此中的「歷史時差」不只有朝夕，而是兩極化發展。我強烈地感到：中國未來的命運，並不端在政治、經濟，而是兩岸中國人所必須共同面對的──文化環境調適的命題，否則中國統一之路將倍感漫長。兩岸間隔著不僅是有形的海峽，也是歷史悲劇造成的文化鴻溝與意識隔閡。今天，此岸已跨出「胸懷中國」的第一步，部份家庭重敘天倫，突破了四十年來的藩籬；然而要進一步擴大關懷，持續文化命脈，唯有透過文化的互動交融，才是走向未來中國的真正橋樑。

有待重整的文化鄉園

我雖生於宜蘭，但因父母在大陸經商，所以在北平渡過了成長過程中，最美好的八年──包括了北平輔大的藝術教育在內。北平溫文淳厚的古風，一直是啟迪我藝術創作的源頭活水，因為中國從容自在的生活美學與源於自然的審美境界，一直是我所堅持的藝術觀。故國自然山川的畫境，與豐富的藝術寶窟，向來是中國藝術家心靈的鄉園，然而四十年來盲目的政治風潮，使得這個文明古國出現了明顯的文化斷層，兩岸知識份子均視為中國現代的隱憂。

恢宏中華文化的必然性

遊罷桂灕山水，直覺難怪中國能誕生出這麼絢麗輝煌的文化，如此千巖競秀，遂遠靈逸的美境，是我從未曾見過的神奇造化。登臨俯看人類文明的進程，相比於自然山川的蘊積形成，直如渺滄海之一粟，對比出人類力量何其有限啊！只要自然環境仍是如此雄渾壯美、博大精恆，以中國人的民族韌性必然扭轉當前的逆勢。

自然是文化創造的母體，中國因受磅礴毓秀的山川氣象所影響，孕育出人文與自然交融的「天人合一」之道，可見中華文化的啟蒙乃是來自天地間廣闊的自然活力。

從「文化中國」的宏觀來看兩岸未來的發展，交流性應較競爭性更爲積極。就台灣而言，積四十年的富強之道，是通過了種種經濟文化的試煉得來的。在本土化的文藝思潮中，我們逐步找回失落的文化命脈與自信自尊，並且堅信中華文化傳承恢宏的必然性，這些正足以提供大陸一個調適的參考，減少文化導向的偏離，恢復中國道統。

精神文明與物質文明

近年來，由於要求開放的壓力很大，中共從「唯物」的空泛理念，漸漸轉向強調「兩個文明一起抓」，事實證明社會主義的教條與自由經濟間是無法兩全的；所以大陸出現精神文明空洞，同時物質文明也仍停在「畫餅充飢」的狀態，其步調之所以緩慢，是因爲平頭主義大鍋飯吃出的副作用：因循、懶散、效率奇低，這些都是自由經濟開放競爭的致命傷。此外，長期的窮困，使他們一面對經濟開放，很快就被物慾所吸引，所以文化調適的誘導必要先於經濟。

文化生活與景觀雕塑

往昔，人人一襲藏青布掛，樸實大方和藹可親的北平，由於錯誤的教育模式，導致現已被粗魯不文的俗態所取代，人文素質的低落，曝露了中共長期漠視文化的結果。由於海峽兩岸擁有相同的文化血緣與國情基礎，當今大陸十分渴求台灣模式的經濟復甦。而事實上，文化才是領導經濟型態的首要條件，唯有恢復文化中的生活美學，才足以提高人文素質。

中國文化將自然視一有機體，致力於尋求人和自然間和諧的關係，所以中國統合了形上境界與形上物質，藉著藝術將美感與生活處處交融，此即是「外景內觀」；景觀雕塑擴而充之，涵括了整個中國人的生活哲思；在這種整體智慧的引導下，藝術文化延伸到我們的工藝品、器物、園林建築，使中國人成爲最懂得文化生活的民族。

手工藝的振興

中國古代的工藝品，其形制大方、紋飾精巧，向爲鑑賞名家所推崇，如：青銅器的威重、兵馬俑的規模、唐三彩的絢麗、宋瓷的典雅等，藝術成就早有定論，此外因各地物產豐富、民情相異，也發展出了許多高超的民俗工藝，如：宜興紫砂壺、景德瓷、杭州絲

綢、蘇州年畫，甚至於廣東石灣陶、榮寶齋水印版畫及毫毛雕刻等不勝枚舉。

此番大陸之行，我特意觀察了手工藝的變革，發現水準已有普遍低落的現象，既不見新意，更缺乏時代性與地方色彩。由於政策上將工藝品視爲換取外匯的加工品，一窩蜂地製作迎合觀光客口味的產品，而忽略了工藝品的特質是利用雙手與巧思，來改善生活、增進情趣。如果不及早設法挽回，待老一輩的藝匠凋零了之後，許多與中國人生活日日相近相善，象徵中國人生活智慧與靈巧雙手的傳統工藝，就要沒落了。

大陸手工藝的振興，一方面推動產業結構的復甦，改善大陸同胞生活品質，以大陸現有技藝人工而言，只要加上文化性的設計理念，開發出現代化的中國工藝品，未來的潛力仍是無窮的；另一方面大陸開放部份政策以來，積極渴求台灣經驗，與其坐待歐美、日本投資，生產出西洋或東洋旨趣的產品，喪失了民族風貌，不如借重中華民國頻繁的國際交流經驗，透過兩岸交流，溝通藝術理念與經營手法。

振興手工藝，可使家家戶戶因接觸這門傳統生活藝術，而漸改善大陸人民的生活環境與品質，化粗俗爲優雅。以中國人自己的文化智慧激發民族的創造力，恢復自信自尊。相信藉著生活藝術的薰陶，可以縮短兩岸的文化隔閡，使大陸同胞也體會到傳統文化的可貴，並享受到現代化生活，進而創造出中華民國爲文化中國的主導地位。

約1989文稿

胸懷中國文化之美

擴大文化交流互動，重建中國文化鄉園

隨著大陸政策逐次開放，兩岸文化互動呈現了前所未有的明朗化，台灣在積極民主化的成就上，造成信仰「社會主義」的彼岸莫大衝擊與反思；同時迅捷、多元化的資訊，令大陸這片錦繡河山，超脫於政治層面，而成為中國人心所共同關切的「中國」。

由於台灣民主化的腳步漸趨沈穩，自由化的認知漸趨成熟，人們已能由「邊陲」的海隅意識轉化為開闊的大中國胸襟。充份流露出對四十年來的努力，有所自我肯定。

我雖生於宜蘭，但因父母在大陸經商，所以在北平渡過了成長過程中最美好的八年，包括了北平輔大的藝術教育在內。北平溫爾淳厚的古風，一直是啓迪我藝術創作的源頭活水，因為中國人圓融自在的生活美學，與源於自然的審美境界，一直是我所堅持的藝術觀。

趁採訪滯留大陸的台籍親友之便，我歷覽了北平、上海等幾個大都市，並參訪了心儀已久的雲岡、龍門等佛教藝術寶窟及桂林、蘇杭等地。初遊桂灕山水，深為其千巖競秀、邃遠靈逸之美境所撼動。登臨俯看人類文明的進程，相比於自然山川的蘊積形成，直如滄海之一粟，自然造化映照出人類力量何其有限？如此雄渾壯美、博大精恆的自然環境，不斷地凝攝培育了中國人堅韌的民族性，也造就了如此輝煌悠久的歷史。

自然是文化的創造母體，中國因受磅礡毓秀的山川氣象所影響，孕育出人文與自然交融的哲學，可見中華文化的啓蒙，乃是源於天地間廣闊的自然活力。

但是令人深感憂思的是：近來大陸在經濟成長上所面臨的窘境，幾乎全然歸罪於傳統、排斥傳統，使得山川大地依舊，而中國人心靈鄉園卻不復尋覓。

存在於兩岸間有著顯著的「歷史時差」，令我強烈感到：中國的命運，並不端在未來政治、經濟的統合，更需要共同面對的是──文化環境調適的問題，兩岸間隔著不僅是有形的海峽，也是歷史悲劇造成的文化鴻溝和意識隔閡。因此走向未來中國的真正橋樑是：進一步擴大關懷，透過文化的交融互動，才有可能持續共同的文化命脈。

恢宏中華文化之必然性

十九世紀以降，中國面對了三千年來未有的變局，西方挾物質文明之強勢席捲全世界，這股衝擊曝露了清季官僚體制的衰腐，及民族力的萎弱。於是許多知識份子便倡議全面揚棄傳統，以追隨時代的巨流。

事實上，這種外族壓境的劣勢，已不只一回在中國出現，但均因豐沛強韌的生命力、創造力，立足於碩實的傳統文化，而能克服繁多的困阨，在危機中轉寰，重建自我。不可諱言的，世界上有許多古老的民族，已在時潮的沖激下一去不返，成為歷史的殘蹟。所以愈加動搖了民族自信，對於中華民族是否能以繼往開來的生命韌度，來回應西潮的挑戰，感到質疑。不過海峽兩岸兩極化的發展，已為此作了最好的論證。

在台灣堅持自傳統中取精用弘、夙夜匪懈地努力，以致創造了百年來中國史上最安定、繁榮的一頁時，中共正以種種非理性的手段，刨除斬斷傳統文化之根，造成了人文素質的低落，長時的漠視文化，使彼岸即使願意局部從事經濟改革，亦因精神文明的空洞，造成對尋求物質文明的各種障礙，經濟開放除了造成更強烈的物慾及貪婪外，並未達成原有的效益，所以文化調適的誘導，必要先於經濟。

由於海峽兩岸擁有相同的文化血緣與國情基礎，當今大陸人民十分渴求台灣模式的經濟復甦。殊不知文化才是領導經濟形態的首要條件，唯有恢復文化中的生活美學，才足以提高人文素質。就台灣而言，積四十年的富強之道，是通過了種種文化經濟的試煉而得來的。在本土化的文藝思潮中，我們找回了失落的民族情感及文化命脈，並且堅信中華文化恢宏傳承的必然性。這些正足以提供大陸一個調適的參考，減少了文化導向的偏離；同時也藉大陸擁有的傳統文化資產，豐富台灣地區藝術創作的視野。

造型美學與文化之未來性

中國文化將自然視為一有機體，致力於尋求人和自然間和諧的關係，所以中國美學得以統合形上境界與形下物質，此即是「外景內觀」，藉著藝術將美感與生活環境處處交融。在這種生活哲學的引導下，藝術文化延伸到我們的日器物、工藝品、園林建築，使中國人成為最懂得文化生活的民族。

除了書畫藝術之成就，為舉世所推崇外，中國古代融以實用或倫理實踐的立體造型，其形制大方、紋飾精巧，更為舉世之鑑賞家所稱奇。如青銅之威重、兵馬俑之規模、唐三彩之絢麗、宋瓷之典雅，莫不是具現歷代的審美特質的最高典範，因此如何型塑當代的造型風格，以呈現這個時代的氣象及中華文化的創造潛能，當為目下之急務。是故為提昇現有之生活素質，闡揚中國造型美學中之生活智慧是刻不容緩的。

今日欲彰顯民族氣象、傳統人文思想，必需透過綜理性的研究和推廣，而造型一項是

最易潛移默化、陶養情性的。吾人之所以致力於推動「中國景觀雕塑及造型美學」，長達數十年，正因爲深刻體味到其中富涵了文化精髓及未來發展之轉機。國內如能籌建一個呈現中國各代美學風貌的景觀雕塑公園，則國人遊賞其間，可將每個時代獨特的造型原理一覽無遺，自然而然地受到薰習，化俗爲雅，逐步認知傳統中的精髓，並激發起民族的創造力。

　　造型藝術在一般人觀念中僅視爲休閒活動，殊不知審美觀影響了我們的生活空間、人文情性，同時亦爲國格之表徵。重視傳承傳統精華、創建未來，並於文化拓展上，積極交流互動，相信可爲當代中華文化造就可觀的定位。

<div style="text-align:right">約1989文稿</div>

華嚴境界

——談佛雕藝術與中國造型美

廿世紀，中國知識份子共同的關懷是：如何在傳承與致力現代化之間，取得中和的制衡？這樣一個宏觀的文化命題，促使我們必須尊重先人的文化成就，由傳統中取精用弘；同時也積極綜理世界文明之良窳，吸取現代化的養分。

但在西式的藝術教育體系中，無疑地已暴露「體」、「用」間的失調。由於基本訓練特重術的養成，各種描寫題材、技法均趨向西方，而獨缺藝的陶養及中國美學的認知。此種偏狹在立體造型上尤烈；青年學子們對於西方宗教、神話上的題材耳熟能詳，對於這些題材的雕塑之輪廓、比例、姿態亦能倒背如流，但反觀其對自己文化中的藝術精髓，如敦煌、雲岡種種造像，則僅停留在鄉愁的感懷，甚或視為民間信仰的產物罷了，這種在「形」、「質」上均以西方為標的的現象，是近代中國藝術最大的不幸與憂思。

我常常覺得自己有幸生在近世最動盪的一個時代裡，因為政治、戰爭種種因素，我不得不在時代的遷流脈動中受到不同的藝術教育，接觸到各種異質的美學理念。我出生在宜蘭的毓秀田園之間，將大自然視為啟蒙的美術教室，及長負笈北平求學，古都的淳雅樸厚，令我浸淫在中國生活美學的廣袤天地中；後又入東京藝大攻讀建築，染濡了日本傳統典範及維新後國際流派的匯陳；光復後我到了歐洲雕塑首邑——義大利研習造型藝術。透過這種多元的美育基礎，使我更清楚地認知了中國文化中有容乃大的恢宏氣度，並體會到其豐厚圓熟的美學智慧。

西方以「物」、「我」兩者主客體的對峙，標榜人本主義，以「我」為萬有核心，發展出霸氣的強權主義及強勢的物質文明，所以在藝術上也不免以強勢的思辯、理性的透析為主流，令人備感仄礙。而中國的文化體系，卻潛移默化的由生活上薰習，教我以思惟上的觀照，及境界上的躍昇。這點澈悟使得我常常鼓勵年輕的藝術工作者，不要自泥在唯西方是瞻的限制中，而應更努力地反思：如何將中國文化博大精恆的精神之美，轉換為創作的素質。

所以，當我首次見到陳哲敬先生所珍藏的中國古佛雕作品時，深為其華嚴莊靜所感懾，心中昇起一股難以言喻的激動。陳哲敬先生長年旅居於紐約及香港，經常往返歐美、亞洲等地從事古物鑑定及收藏，約有三十年的時光。為了護持文化資產，使漂泊異域的文物重寶，重回中國人的畛域，也默默地以沈重的心境，蒐藏這些當年以強取豪奪之姿，被斲摺走的佛雕。令人欣慰的是：由於他的遠見灼知，在台灣的中國人（尤其是藝術工作者）藉著這批精品，能跨越缺乏古典立體造型的實物典範之障礙，直接探尋中國文化之堂奧。

圖一　犍陀羅風格之印度佛雕　約二世紀　　　圖二　秣菟羅風格之印度立佛　約五世紀

　　由於佛教藝術有其宗教內涵及圖象學上的意義，所以在造型要領之上，有更深層的精神建構。在佛教發展之始，是不以有形之素材來塑鑄佛的形象。《法句譬喻經》句中就曾以「所行非常，謂興衰法。夫生輒死、此滅爲樂」來揭示娑婆世界的有限性及無常性，所以早期人們僅以各種相關形相如法輪、蓮座、手印等來象徵佛。然而爲方便宣法及觀相禪定，最早的佛像是在大月氏貴霜王朝（約西元一世紀半）的犍陀羅（Gandhara）和秣菟羅（Mathura）分別出現；前者受強烈的希臘羅馬風格影響，注重理想美的傳達（圖一），約三世紀時即告式微；而印度本土化的佛雕風格則是在秣菟羅藝術中，才明顯具陳（圖二），秣菟羅式造型多豐腴碩麗，明顯地轉化自然形貌的簡約及曲度的運用，此一風格沿續至笈多王朝時更加發皇，對於佛教藝術影響至深極遠。

　　佛教橫越中亞輾轉入中國後，南北發展趨勢不一；北朝臨近西域，佛教交流十分頻繁，加以北朝君主爲鞏固君權，多崇佛法興建佛寺伽藍，並斥鉅資集合當代最優秀的藝匠鑿山開窟，著名的雲岡曇曜五窟，便是因之功成。南朝的佛教發展則因名仕對於義理的闡揚，經過了有機性的抉擇後，逐漸融鑄了我國的本土性的色彩，而蔚爲中土人文思想的核心。南北在佛教藝術文化的智慧火光下交相互映。

　　魏晉是中國面對外族文明衝擊的時代，同時也證驗中華文化活潑的生命力及融和力。在中國美學史上，這段承先啓後的綜理期，不但誕生了《文心雕龍》、《古畫品錄》、《詩品》等文藝美學論著，建立了美學思想的體系；而在造型藝術上，尤其是佛教藝術一項，更是臻於至善之境，綻放出不可思議的光華。這是一個軍事、政治、民生最紊亂的時代，

圖三　雲岡二十窟大佛　北魏

而佛教慈悲喜捨的證悟，卻適時地如純化甘露般潤澤了人們。佛教思想方徹淵奧的般若，滋養了中國人性靈的識田，拓展了中國人生命思想的視域。犍陀羅和笈多藝術經過中國人文思想的融鑄，提煉了其中自然澄觀的哲思，進而結合了社會生活的人間性，已衍生出中國佛教藝術獨特的精神風貌。是故，佛教藝術已不可單獨由宗教或藝術的角度觀之，而是交織了社會結構、文化特質、宗教情操及風格意匠而成的民族性資產與資源。

　　佛之造像即不可避免有「形」，中國佛雕之獨特處在於大量取捨了「人體」的細節，融以老子「大巧若拙」的理念，典型化地雕鑿碩實無華的厚肩及四肢，並以圓潤的寬額廣頤為輪廓，襯托出飽滿的耳垂、婉暢的彎眉、俯憫的慈目及微揚的唇隅，構成均衡圓融的大美（圖三）。既跳脫了人身的有限性及罣礙性，又能具足地傳達佛陀「三祇修福慧、百劫種相好」的妙相莊嚴及菩薩的慈悲自在。佛教藝術為中國造型藝術的審美理則，樹立了悠深且厚實的無盡典範。

　　此外，佛教的哲思更是顯著地影響了中國的人文與藝術思潮。佛家云：「一切唯心造」，如心能了與無罣礙、超拔於無明、證得無上圓覺智慧，則可廣包太虛、量周沙界。這種超曠空靈的形上境界，泯除了常識、知識所積習的分別智，一如「空潭印月、上下一澈」，宋朝書畫家米友仁曾云：「每靜室僧趺，忘懷萬慮，與碧虛寥廓同其流。」藝術家們從參透淨因的法門中，化宇宙動象為靜穆觀照，使得中國藝術中獨爍澈達、虛靜之美。

　　佛教藝術是藝術心靈及形上意象，兩相互映互攝所構成的華嚴境界，令人浸潤在具足的象外天地中領略禪悅，同時悟達一種微妙至深的生命智慧。這點與中國造型美學所揭櫫

的「遷想妙得」恰有異曲同工之妙，佛教藝術之所以能植根於中國，便是因為兩者的形上思惟與造型理則，有互通交感的部份。陳哲敬先生珍藏的這批古佛雕，時代跨越魏晉、唐宋，其中不乏雲岡、龍門、天龍山的精品，非常明顯地將自古拙淳厚到豐麗渾熟的不同風格藝術，化作具體的展現。此次能輯冊出版，在認知中國雕塑藝術的造型內涵與佛教藝術上，均為十分殊勝的化育機緣，相信對於促動現代中國雕塑藝術回歸民族美學，將有莫大的裨益，與不盡的言喻吧！

原載《中國古佛雕》頁34-35，1989.10，新竹：覺風佛教藝術文化基金會
另載《華嚴境界》1989.10.1，台北
《龍鳳涅盤──楊英風景觀雕塑資料剪輯》頁119，1991.7.26，台北：葉氏勤益文化基金會
《中國造型語言探討》頁15，1995.7.16，台北：楊英風美術館
《呦呦楊英風豐實'95》1995.9.28，台北：新光三越文教基金會、楊英風藝術教育基金會
《太初回顧展（-1961）─楊英風（1926-1997）》頁205-207，2000.10.25，新竹：國立交通大學、楊英風藝術教育基金會
本文另與〈華嚴境界──佛教藝術與中國美學〉（《福報》1989.4.20-21，台北：福報周報社、《向覺》第4版，1989.7.15，台北：
向覺雜誌社）文意相同，唯內文稍有不同。

從易象、佛學境界試詮傳統美學之構築

我國上古的藝術型態，多是傾向於以德育來代替美育；或者說早期美學尚處於萌芽時期，藝術的中心命題仍然是圍繞在：對事物本源認知的哲學思想及對制度的讚歌，使藝術表現成爲政治、軍事、經濟、道德的形象化。這些美學思想的闡發者仍是以政治家、教育家爲主；使美德、美政與藝術內容所承載的意義分不開。《國語》中即載有伍舉諫君之言，認爲：「夫美也者，上下、內外、大小、遠近皆無害焉，故曰美。若於目觀則美，縮於財用則匱，是聚民利以自封而瘠民也，胡美之爲？」。此時美、善的關係仍是對等的。這種和同的概念深深地影響著當時的形式美。

從美術史的連續性及質變來考察，上古藝術的美感價值反不在於其載道的功能，而是優秀的民間藝匠們將其練達眞樸的情感與技巧灌注於作品中，煥發出動人的生命語言。我們可以認知到當時這些政治家、縱橫家、教育家的深談高論並不能普及至尋常百姓家，故而先秦的美學思想，多是在朝或仕宦者間討論、風行，與當時藝術創作並無重大的結合；甚而有「美之爲美，斯不美矣」的反詰，將審美的統一性、同質性的迷思打破。老莊思想開闊的河漢天地爲藝術開展了一道心靈視窗；在後世文藝論述中《老莊》中的核心理念成了不可或缺的構築。

有漢以降，論道、論文藝之述作，幾乎已相互交融，無法清晰地指出何者爲哲學，何者爲文藝理論。王充的《論衡》是由邏輯思維中去探討論證方法的一部作品，但其構思過程，又被劉勰引入爲「神思」的範圍，作爲文藝創作的動力。漸漸地，更多的文藝理論從更早的著作中去探索其精神性，作爲審美觀念的資糧，在這一點上正統儒學所提供的現實倫理結構，是很難以滿足這些探尋者的脾胃，於是老莊思想中「大巧若拙」、「大象希形」、「大音希聲」的有無相對論證，及外在形體的釋放，精、氣、神的重視，遂提供了文藝理論更自由的創作空間。《文心雕龍》中提出了「思理爲妙，神與物游」、「神用象通」等，連結了精神思維與創作間的通徑，東晉名畫家顧愷之曾云：「妙畫通靈，變化而去，亦猶人之登仙」，無非是進一步將創作時奔湧至的靈思，解釋爲不可知精神力量的牽引。後世畫人亦將「畫神於形，以形寫神」奉爲完美創作的定則。

老莊思想中的宇宙論相應和了藝術的範疇論，掙脫了禮教中束手縛足的規條，向更邈遠的時空中擴延。然而老莊思想的宇宙論及自然律則的詮釋之精髓，乃是掇取自《易經》的基本架構。所謂「古者庖羲氏之王天下也，仰者觀象於天，俯則觀法於地，觀鳥獸之文與地之宜，近取諸身，遠取諸物，於是始作八卦。」所以易象之產生，乃是綜理先人對於

自然界縝密的觀察及轉化成為抽象思維的符號而成。而《易經》中綿密相和、層疊交掩的演化現象，形成的「終下復始」的循環論證，亦引領了中國文化思想導向相對成倫及對客觀物質世界圓熟的面對態度。

就易象之基本圖案對中國美術之深遠影響而言，直可謂無所不在。天地間飽含最多意象可能性、卻又最單純的幾何形圖案即是「圓」，而太極圖在圓中分出兩儀，卻必相生成互消長，對應無缺，再現自然及生活中的幾何圖形和數何比例，相信世上無法再找出比太極圖更完滿妥貼的圖案了。而圖形不但是中國人最鍾愛的造型，甚至「圓」也構成了中國人的哲學核心、生命願望和人格典範。太極中以圓周的相對應線性函數劃分了陰、陽，此乃一切生命衍生之所在。而兩儀之外為八卦，就其運用的基本元素而言亦是三段最單純的直線，輔以分合兩種變化，便概括了自然界最重要的現象表徵。愈向外推演，符號的意涵愈豐富，畛域也愈精細，充份表現現象界生動而又和諧的節奏。

僅從此易象中，便可呼應中國傳統美學之基本大廓。如線條的重要性：中國人可謂是一最擅用線條的民族，世界上唯有中國文字，將線條作為審美對象，而淋漓盡致的發揮，不但歷代在書體上有所變革，連每種書體都各具其多元化的線條風格及用筆形式。此外，陰陽、分合的觀念影響了水墨畫中的造「勢」，由開合轉承、虛實對應的佈局；小至處處用筆均須講究抑揚頓挫、乾濕濃淡、輕重緩急、剛柔互濟，此均示現了卦象萬殊一本的理念。

易象的抽象思維，至道家思想匯成一溯源的邏輯，即「人法地，地法天，天法道，道法自然」，這種核心思想構成中國藝術「外師造化」的自然觀，同時揭櫫了分異和同，觸類旁通兩項創作要義。黃侃在《文心雕龍札記》中認為：「尋心智之像，約有二端：一則緣此知彼，有斟量之能；一則即異求同，有綜合之用，由此二方以馭萬理。」他將創作的心用，超越了身觀的限制，不論術家是感物造端或憑心構像，總不出「神思」二字，所以藝術創造應是抽象思維和形象思維的融和。

魏晉時期，政經的環境極其動盪困阨，惡劣的現實逼迫了人們向更接近生命本源的核心探索，希望能找出一處可供依皈的前景。最敏銳的文藝家們在此時益加「遵四時以嘆逝，瞻萬物而思紛」，甚至加倍地浪擲其情感因素，以「思涉樂其必矣，立言哀而已嘆」的大喜大悲，來對其面臨的離亂世代，作無奈的反撲。以至「神思」此一觀念，被曲解為自由翻騰的空幻意念，形成浮濫。奇特的想像境界是很容易塑造的，但要用嚴格的審美語

言來傳達，並達到某種令眾人理解的認知效果，就相當困難了。過份強烈的個性特徵和情感因素，很難達到「寓變化於統一」的共鳴之效。

這個時機恰是大乘佛學傳入中土的成熟期，具有覺性的平等心，適時地化導了我執世界的無常流變，因此在文人名士間掀起了研讀經典的熱潮。而一般民間由於直接面對無情的戰禍更深刻地感受有為法的虛幻，崇信者日眾。六祖曾開示：「大圓統智性清淨，平等性智心無病，妙觀察智見非功，成所作智同圓鏡，五八六七果因果轉，但用名言無實性，萬法流通自在，不起愛憎，觀照一切法，平等無二。」這種梵我如一的真如境界，何其澄觀澈達。

佛陀已證悟人生之實相，將所證之法用來啟迪一切眾生，斷一切煩惱，證無上菩提。此般若思想導引人們面對所關照的一切事物，均能拿出大雄之智慧，將生命力擴延出去。去囊括、滲透宇宙的整體，亦即為「大梵天」。

《滅惑論》駁斥道教時認為：「夫佛法練神，道教練形，形器必終，礙於一垣之裡，神識無窮，再撫六合之外，明者資於無窮。」劉勰認為：佛教所要追求的是精神，而道教則偏重於形體，精神世界是可以無窮盡的，但形體卻是時時可能幻滅的。所以，「大梵天」不僅是宗教情操，更是一個不可思議的現量境界。所謂「佛曰：不可說、不可說」此不可言詮之境，顯然是不能將之涵攝在理智主義的範圍內，而是事事靈動，物物關照，法不孤起，仗境方生的。所以可在極渺小中呈現無量，一微塵中，容納三世諸佛普現。此時一切現象界、物質世界（即色界）已不再牽動真如本性。因為思維層次的進展，已跨越了生命現象和時空的範限，將價值論斷提升到更高層，解脫了一切相對的分別智，甚至於苦樂生死。

佛學中深奧而究竟的智慧，自此全然融入中國人的性靈識田中，構成中國文化中最深澈的精神底層。這個新契機，亦將中國藝術順勢利導至更高的精神意涵中，摒棄了追尋「形似」的階段，而崇尚「中得心源」、「萬法唯心所造」，故而在世界各民族之中，惟有中國人深得「於無處有」、「空中妙象具足」之三昧，不論在繪畫、戲劇、舞蹈、詩歌、音樂上，均有獨特意趣的成就，此不得不歸於先秦「易」、「老」思想對於中國文化之宇宙觀有構象之功，及魏晉之後釋家教義對於美學境界之提昇。

謝赫的「六法」以氣韻生動為第一要義，乃是重視意存筆先，以合造化之功，使繪畫從技巧的審美感受中，進入唯心的情境，亦即超乎物象之外，直探其精神。這些美學理則

多來自前述宗教、哲學的陶冶所致。映現於藝術領域中，後世山水畫中得「留白」、劇場中的時空象徵、宋瓷的清明無華……，均足以傳達中國傳統民族美學風貌之特質。

1989.9.22濟南山東大學周易研究中心劉大鈞教授之邀，於「易經與科技美學學術交流會」提出之論文
載於《龍鳳涅盤——楊英風景觀雕塑資料剪輯盤》頁43，1991.7.26，台北：葉氏勤益文化基金會

從佛雕藝術觀照佛教精神與中國造型之美
——觀中國古佛雕一書有感

藝術原為生活過程中自然的產物，雕刻藝術更藉著立體形相來反映當時社會所蘊涵的精神與文化程度。

從中國藝術史上觀察，我們不難看出，從南北朝開始，一股新生的力量注入了中國社會，使當時的藝術產生前所未有的蛻變，而這股新生力量便是佛教的傳入。佛教精神在當時社會的宏揚，以及落實在民間生活虔誠的信仰，使當時的雕刻、器皿、書畫及文學，都煥發出追求極致的精神境界，於是雲岡、龍門的佛雕、敦煌的壁畫，至今觀來，依然散發出震憾人心的美感，這種美感除了是巧匠精緻手藝的雕琢，更重要的是，他們感受到了當時社會環境所孕育的莊嚴平和之氣，這種莊嚴平和氣氛的源由，便來自於當時盛行的佛教正教精神。

何謂佛教正教精神？我們又如何觀照出這種精神的發揚呢？我以為，最直接有效的方法，便是從當時佛像雕刻去尋思佛教的精神了。在旅美收藏家陳哲敬先生蒐

龍門　觀音頭　唐　石灰岩　高37cm

集的中國古佛雕中（見覺風佛教藝術文化基金會出版之《中國古佛雕》），可以非常明顯地看出，從北魏至宋的佛雕，尊尊都散發出一種出自內心自省，對生命喜悅自覺的慈悲之笑，這種悲天憫人的微笑，在佛像半閣的雙目、微揚的嘴角中隱現，這微笑絕不是人類滿足衣食生活後的笑容，而是人感受到佛教「大智、大悲、大雄力」後所散發出的圓融淨化精神之笑。更令人驚異的是，這圓融淨化的境界，在佛教精神裡，全然出自本心本性，無需假借外力尋求。在涅槃經中論菩薩修大涅槃所得智慧功德時，云「……云何為知？知無有我無有我所；知諸眾生皆有佛性；以佛性故，一闡提等捨離本心，悉當得成阿耨多羅三藐三菩提。」（案：「阿耨多羅三藐三菩提」為Anuttara-Samyak-Sambodhi的譯音，意即無上正等正覺，就是最高最完整，修得佛果之意）因此，在佛教精神裡，一切眾生皆具佛性，只要求本心、本性，去體會發現萬事萬物純然之美，即可得正果。此外，佛教精神還強調萬物生靈一律平等，無論是弱禽猛獸，還是自詡為萬物之靈的人類，在佛之法眼下，皆是平等的。是故著名佛教壁畫薩埵那太子投身飼虎、尸毗王割肉救鴿，佛的哀憫，不僅是人的生命，也包括了動物的生命。

這種哀憫眾生、萬物平等，訴求本心本性的自覺自省，轉化到藝術的創作，自然散發出一種純樸、自在、莊嚴平和而又雄健的中國造型之美了。觀諸南北朝、隋唐乃至宋朝的形制器物，從佛雕、唐俑、宋瓷中不難窺出皆是緊扣著當時社會環境所製作出的藝術精品。

混亂的南北朝，人民在飽經戰亂的黑暗生活中欲尋求心靈的寄託，佛教的傳入，適時提供人民精神的依託，但外來的宗教形之於佛雕的藝術中，仍未脫印度犍陀羅高鼻深目的造型。隋朝的一統，大唐的盛世，印證於佛雕，呈現出一種圓熟怡悅、自在從容的盛世景象。令人注意的是隋唐的佛雕，造像圓融豐碩，裝飾華麗繁複，流轉圓融的線條已將佛像徹底漢化了，因此對信徒而言，格外感到親切慈悲。加上高宗、武后時期政教合一，佛教勢力達到鼎盛，不僅莫高窟的繪畫、雕塑盛況空前，各種大幅淨土變（阿彌陀、藥師、彌勒和釋迦）和經變（法華經、維摩經、華嚴經、父母恩重難報經）繪畫，也充分表現唐藝術家的想像力和美感。經由唐代絢爛外揚，宋朝的空靈韻秀彷彿是從絢爛歸於平淡的沈穩內斂。在佛教「色即是空」的內省自思中，宋朝的藝術開始對形式與技巧做更大的捨棄，這將引領中國人進入更深沉靜觀的精神境界，因此宋瓷把形式、色彩降到最低限度，捨棄唐朝以前繁華綺麗的裝飾，徒留造型的純美，把形而下的器物，提昇到形而上的精神追求了。此時，中國的藝術發展至最高峰，中國的造型藝術也至純樸自然、莊嚴平和的形上世界了。惜元人入侵，外族勢力抵毀了華夏正統，佛教也隨之沒落，民間道佛雜揉，藉由神鬼的信仰，求自身安危之庇佑。圓融淨化的純精神境界，一下子降到禍福之祈求，發之於佛雕，也隨之世俗化了。今之台灣佛雕，多沿襲清朝技藝，不僅無法窺得佛教鼎盛的佛雕藝術，更無法從佛雕的造型藝術揣測佛教移風易俗，感入人心的動人魄力了。

今之社會混亂暴戾，人心浮動，崇尚功利，在有心人士一再呼籲恢復中華文化，清根去污，把昔日中國最美好精緻的文化來豐富我們的精神生活，匡正救弊社會不良之風氣，個人以為，要復興中華文化，唯先取文化中最精彩動人的部份著手，而這最精彩動人的文化就是曾在南北朝、隋唐乃至宋朝大放光芒之佛教正教精神，藉推動佛教正教精神——即無私、無我、眾生平等——才能使我們的環境孕育在莊嚴平和的風氣中，在莊嚴平和的環境中生活，人民才能消弭戾氣，彼此禮讓，再創中國歷史文化的高峰。

1989.10文稿

中國古佛雕的價值性

　　中國古佛雕爲歷史上的瑰寶，藉著研究古佛雕，我們可以一探中國歷史文化、宗教及藝術教育之堂奧，它的價值無疑可以提供我們下述的研究：

（一）歷史文化的吸收消化

　　魏晉南北朝爲我歷史上兵馬紛亂之年代，其時外族侵入、佛教東傳，在文化上無可避免地東西激盪交流，深受外來影響，表現在佛雕上，我們便可清楚地看出早期雲岡敦煌石雕未脫印度風格影響，深目高鼻的佛像，赤足飛舞的飛天，陽剛氣盛的力士，皆有異國風味的呈現。但隨歷史的遞嬗，社會在飽經戰亂後的深定省思，佛雕已然中土化，呈現出漢人民族豐潤飽滿的身軀，安定祥和之面貌及中國傳統「有容乃大」的恢宏氣度，隋唐時期的佛雕已見中國人的精神風貌，佛像上一片慈心普照，煥發出雍容自在、純然了悟之造型。所以藉佛雕的研究，我們可以看到中國如何吸收外來文化，轉而消化爲自己的風格。

1988年楊英風攝於雲岡石窟第二十窟大佛前。

（二）佛教精神之探尋

佛教源起於印度，早期未有佛像之雕塑，僅藉法輪、蓮座、手印等來象徵，但為方便弘法及觀相禪定，乃製做佛像流傳廣佈。可見佛教早期乃注重形上精神世界的探尋，而非形下世界偶像之崇拜。所以觀之於古佛雕，乃可由像尋跡，從佛雕煥發的慈悲、了悟去追索佛教精神的真義，及佛普渡眾生，為眾說法之慈悲心腸。

（三）藝術教育的尋根

自民國以來，藝術教育全盤西化，雕塑之學生只知希臘神話中的傳說人物，雕塑大師只知羅丹、亨利摩爾等大臣，殊不知在中國藝術領域內，仍有敦煌、雲岡、龍門等舉世公認之雕塑奇葩。藉著中國古佛雕的研究出版，可使中國習雕塑之學子跨越時間鴻溝，一窺佛雕藝術堂奧，尋回屬於中國精神，煥自內心善良氣質的雕塑，有別於西方沈溺於人體感官的激情追求，把純屬於中國雕塑精神的本質，繼續在未來的創作上發揚光大。

（四）轉化日益消靡之世事人心

現今社會紊亂，雜說異行、暴力事件紛傳，宗教亦式微，佛、道混淆，人們對宗教的企求多為庇蔭保佑，而非求了悟解脫，所以在佛雕的表現上就未見感動人心的圓融相貌。「相由心生，相由心造」，藉這批古佛雕的展示呈現，希望能使觀者感動，喚起觀者潛藏在內心的善意，轉化成善良的風俗行為，消弭日益敗壞的風俗民情。

<div style="text-align: right">1989.11.21「中國古佛雕」座談會講稿</div>

自毀的水仙和自愛的幽蘭

——觀「羅丹與卡蜜兒」一片有感

「我雕刻生命，你卻雕刻死亡。」當羅丹和卡蜜兒激烈地在工作室中爭吵，羅丹由衷迸發的言詞深深扣住觀眾的心弦，也一針見血地道出了藝術創作者內心交戰後的主題差異。生、老、病、死原本是人生必經的歷程，選擇歌頌人於逆境的堅毅或沉溺晦暗的鄙陋，便造就一流藝術家和二流藝術家的差異。羅丹與卡蜜兒都是天才洋溢的雕刻家，他們熾熱的情愛固然激發了無數令人讚賞的傑作，強烈的愛怨，卻也毀滅了天才藝術家——卡蜜兒，釀成一樁扼腕嘆息的悲劇。

「羅丹與卡蜜兒」無疑是一部上乘的影片，女主角伊莎貝·艾珍妮為飾演卡蜜兒，花了三年的時間精研她的傳記，並日夜耽留在博物館揣摩羅丹與卡蜜兒的心態，所以全片出現了〔地獄之門〕、〔加來市民〕、〔神的使者〕、〔我是美麗的〕等塑造場面，也藉兩人運用模特兒的訣竅來探索兩人心領的神會。身為雕刻家觀賞至此，無疑倍感親切，也對羅丹嚴格要求模特兒姿態的畫面留下深刻的印象。全片流暢如詩的運鏡，如泣如訴的配樂帶領我們進入雕刻家的內心世界，莫怪此片勇奪「凱撒獎」、「銀熊獎」等諸項大獎了。

但身為致力闡發中國精神風貌的雕刻工作者，觀賞此片，也不禁細細尋思東西文化的相異。

青年時期，本人曾負笈前往歐洲研習雕塑，對一代大師米開朗基羅、羅丹等人的作品做過仔細的觀察研究。西方追求自由解放的風格，常呈現在袒露的人體及男女的激情上，但過度的縱慾及崇尚物質，也顯露他們對精神文明的嚮往，欲借宗教和東方文化來紓解他們的徬徨。可是源於希臘的眾神，有著人性的耽樂沉溺，在愛慾掙扎中，並未指引人類精神的出路。是故表現在藝術上，上者見人性堅毅的光輝，下者見人性愚昧昏暗，而一般藉男女愛戀、纏綿悱惻的題材比比皆是。是故西元一八八三年羅丹和卡蜜兒相遇相戀之後，因愛情靈思所創作出的男女擁抱糾合群像，常見於西元一八八八年之後。西方為了表現激烈的內心交戰、男女愛戀，賁張有力的肌肉、豐腴的肉體在藝術表現上便屢見不鮮。

東方的創作題材，自古鮮見袒露的肉體、激烈的愛恨，並非激情無以激發靈思，而是較之於廣袤宇宙，私己的愛怨便顯得渺小無力了，是故自古《易經》揭櫫：「人法地，地法天，天法道，道法自然。」《莊子》〈大宗師〉謂：「夫大塊載我以形，勞我以生，佚我以老，息我以死。故善吾生者，乃所以善吾死也。」至佛陀十法界層天重地，肉體渺若晨星，柔若蜉蝣，唐陳子昂在〈登幽州台歌〉中不禁慨歎：「念天地之悠悠，獨愴然而涕下。」了，是故中國的山水，有關於天地的留白空間；佛像的袒露，有澄澈莊靜的慈悲境界。

　　觀畢此片，除了爲卡蜜兒不幸的遭遇深表遺憾，因爲在西方文化孕育下，天才洋溢、熱情澎湃的藝術家，往往趨向自毀，若易之於東方，或寄情山水，託意宗教來轉化旺盛的創作力，遺憾可避免吧！

　　最後，我以希臘水仙之神和倪雲林詩相較作結。希臘神話水仙之神（Narcisse），日日臨水自照，因自愛自憐產生無限相思，憔悴而終。而倪詩之「蘭生幽谷中，倒影還自照，無人作妍暖，春風發微笑。」雖孤芳自賞，空虛寂寞，卻樂於春風之微笑相伴。東西方文化精神差異可由此見一斑，也可做爲觀賞「羅丹與卡蜜兒」一片的參考。

<div align="right">1989.11.29文稿</div>

石的聯想

在我的工作室內放置著一些雅石，它們被置於台座上，或水盤中，有時靜靜地被堆放一角。閒時我會凝神靜視，興起又拾起一塊置於掌中賞玩。常常，一塊素樸雅緻的石頭會令我欣賞半天，並在其中悟出人工所不能傳達的美感經驗。

傳說我國上古時代，天崩地裂，神女女媧採五色石補天，石頭開始被賦予傳奇色彩；孟子云：「舜之居於深山之中，與木石居之。」情感寄於木石，頑固堅毅的石頭也被感染得靈動起來了；至於著名的「和氏璧」，卞和刖去雙足才換得美玉出現，慘烈的犧牲，加上和氏璧遺世的絕美，更憑添佳石難得的傳奇。

南唐李後主酷愛天然精巧而具形山水的雅石，放在文房用具硯台旁邊，稱之為華架山，放在硯台後面叫硯山，為日後收集雅石的典範。此外，又收集了玲瓏剔透、奇形怪狀的石頭，置於几案之上，稱為奇石。之後，愛石者代有人出，宋蘇東坡收集之「雪浪石」，不願用任何文詞形容它的美，一句「豈多言」留給後世愛石者想像的空間。大書畫家米芾更是奇特，傳聞他在安徽任職時，見到一顆怪石，立刻設席整冠下拜，言：「吾欲見石兄廿年矣！」世稱「米顛拜石」。

由這些傳聞史實來看，一般人並不珍視的石頭，竟迭迭在中國文人墨客中獨領風騷，也獨自發展出一套完整的鑑賞美學。

米芾在玩賞石頭之餘，研創了「瘦、縐、透」的鑑賞學理，後人又加上「秀」成為賞石四原則。所謂「瘦」是線條鮮明、生動、簡明有力、質地密緻。「縐」是表面粗糙、自由奔放。「透」是結構漏有空間、疏而有秩、富於變化。「秀」是蘊有自然靈秀之氣。蘇東坡又創一史無前例之「醜」字，曰「醜而雅，醜而秀」。人人皆欲追求世間絕美，唯石之愈醜才愈美。可見石之不同於其他藝術鑑賞的理念，它超脫了世俗的一切，直入讚賞自然生命之堂奧。

值得注意的是，西方美學對石頭的觀念向來是把它當作是一種材質處理，他們看到一塊美石，會把它雕成形象世界的種種，如溫潤豐富的人體、雄健聖潔的殿堂庭柱。中國人則不然，我們很少將石頭著色或雕塑，只是單純的欣賞大自然賦予它的形制，想像它是山水、蟲魚鳥獸、傳奇人物或形而上的靈妙境界。可見中國人在一方石頭之間追求臥遊其上、神遊其中的精神之美。所以，無論是收集山水景石、圖樣石、奇石、化石、雅石或抽象石，中國人皆將精神貫注其上，在石中體驗自然奧妙之趣。

記得我青年時期赴北平求學，當時的北平正傳承歷代文風，整個城市洋溢著文質彬

彬、溫文儒雅的氣氛。從高處俯瞰整個城市，北平屋舍雅然、綠樹蒼翠。當時人們喜穿藍色布褂，悠然自在地行走在街市之間。而屋舍的紅牆黃瓦，道旁綠樹藍服，相互交映成一幅色彩絢麗，卻不失莊重高雅的景象。令我印象最深刻的是，在這種濃郁的文化氣息薰陶下，家家戶戶都有盆栽雅石，或置庭園；或置室內；書齋的紙鎮硯台，橫臥豎放的，多多少少都有幾塊玲瓏雅緻的石頭供人欣賞。這些石頭很自然地處在室內室外，彷彿它們生來就該放在那兒似的。在那種處處樹石的環境孕育下，當時的北平市民個個溫文有禮、進退有度。究其源由，是他們天天與樹石生活在一塊，從樹石體驗了自然附予生命善良的本質吧！

可惜近年西方美學觀昌盛，國人對石頭的欣賞只有一部份人傾全力收集，尚未普及到一般大眾，反倒是深受中華文化浸潤之日本大力提倡賞石、集石之樂，甚且推廣到世界各地，使世界之愛石者反向他們學習。看到原本淵源自中國獨特的美學，卻被他們闡揚發揮，不免扼腕嘆息。

所以要踏入中國藝術精神之堂奧，並恢復中華文化崇尚自然、與自然合而為一的美學精神，可從賞石集石的雅趣開始著手，除了單純地欣賞石素樸之美，也可將它雕成日常陳列的展示品，或者著上顏色，使石具備另一種趣味。在欣賞製作之餘，我們便可把感情融入，使頑石具備生氣，靈動飛舞起來。就如素人藝術家林淵先生，運用大大小小的石頭訴說他豐富的故事一樣。既然石蘊藏了無窮開發潛能與美感，更可貴的是它隨處可得。無論是在山上、河邊、海岸或田野，石遍佈各處，只要有心尋覓，不愁佳石難得。

運用手邊可得的材料，如石、竹、木、土等等，創作出藝術品或工藝品，不僅是生活美學的第一課，也是體驗物我合一的入門階。就讓我們從石開始，優遊大自然的神奇奧妙吧！

原載《台灣手工業》第34期，頁4-11，1990.1，南投：台灣手工業季刊社
另載《龍鳳涅盤——楊英風景觀雕塑資料剪輯》頁106，1991.7.26，台北：葉氏勤益文化基金會

都市景觀與雕塑

因為工作的緣故，我常常在海外創作或旅行。每到一地總是十分注意觀察當地環境景觀與人文藝術之間的關聯，我發現愈是開發完整進步的國家，其地方特色表現愈強，對自然花草樹木也珍惜有加。反觀我們號稱國民所得七千多美元、外匯存底世界第一，都市景觀卻建築紊亂、空間侷促，不僅地方特色不彰顯，對花草樹木的隔絕益使我們的生活陷入緊張、忙亂的步調。

加上近年來我們仿效西方科技文明，都市景觀已然呈現僵硬、刻板的機械特質，全然不見從容蘊藉、雍容大方的民族氣魄。有心人曾經蓋了幾座宮殿式的建築象徵我們的民族特色，但試想已步入民主社會的中華民國要呈現現代都市精神風貌，是否仍用老祖先的建築成就來誇耀當代和未來呢？

很顯然地，要呈現現代都市景觀，我們不能以外在形式來代表，而需以內在精神內涵來象徵，這內在精神蘊涵可藉藝術形式表現在建築、園林、雕塑上，使人生活在其中而受其薰陶，自然的呈現出我們的民族特質。

但在寸土寸金的都市裡，建築主要是提供我們生活的空間，有它的實用性，相對地亦有它的拘束性。相較之下，藝術形式的表達就以雕塑佔的空間最小，效益卻最大了。尤其都市中的建築為精簡空間、呈現出俐落明快的線條，幾何的構成和一組組橫與豎的直線就形成都市建築共同的語言。這樣刻板僵硬的構成，若能以婉轉流暢的曲線所構成的雕塑柔化，都市景觀就會顯得豐富，也更具溫暖的人性了。因此先進國家早就考慮到建築與雕塑的搭配，並藉此顯露地域性特色，令觀者留下不可磨滅的印象，也塑造了他們的城市風貌。

雕塑本身佔據的空間不大，但視點凝聚的空間卻包括周遭環境和建築，它影響的範圍不僅是人們對藝術造型的鑑賞，也涵蓋了在這個空間人們工作的情緒，所以我用景觀雕塑來稱呼這樣的作品，以別於傳統置於美術館檯座的雕塑。「景」是外景，是形下的，指視線所及的景物。「觀」是內觀，是形上的，是把握內在精神於形象層面，以良知來和此精神相通。所以景觀雕塑是凝聚內外精神的象徵，它表現的空間事實是比建築大而且自由。妥善運用此空間的美術能把人間締造的建築、自然的山川、幻變的天空組合成美的環境，創作出美的形象，而我們的都市就是需要這樣的美。

運用景觀雕塑創造城市的美，我們要注入民族精神內涵，讓國人及外人感受到這是中華民國的城市，不是承受外來文化餘緒拼湊的雜薈，所以在傳統精神的承繼上可直接擇取

中國文化史上最精彩的一段魏晉至宋的藝術菁華。因為當時雖然戰禍連連，民生疾苦，卻因佛教傳入使社曾大眾有精神的寄託，反而悲世憫人，綻放出無我無私的大我氣度，因而迸發出敦煌、龍門、雲岡等宗教藝術、唐三彩、宋瓷等塑造藝術。文學上更是成績斐然，四六駢文、謝靈運、陶淵明的山水田園詩賦、家喻戶曉的唐詩宋詞。美學上的性靈、風骨評論皆傳達了中國藝術史最光輝燦爛的一頁。

　　景觀雕塑亦要承繼這種慈悲善良、無我忘私的大我胸襟，融入景觀影響觀者，達到塑造國民品格、都市景致的最高境地。

　　我們的城市需要良好的環境，良好的環境需要美的綴點，就讓景觀雕塑跨出美的第一步。

原載《台北西區扶輪社週刊》第35卷第39期，頁2，1990.3，台北：台北西區扶輪社

觀彼岸燦爛花朵，思本土深埋根苗

　　近年來台灣工商業發達，經濟繁榮，社會安定，各項社會活動蓬勃發展，國際間各項潮流也紛紛湧進台灣形成多元化、國際化的現象。適逢台灣解嚴後揭櫫「立足台灣，胸懷大陸，放眼天下」的理念，開闊視野，邁向國際社會成為我們政治、經濟、社會、文化所欲達成的目標。

　　但國際潮流的湧入也帶來了激進啟蒙和多元批判的觀點，一些藝術家全盤否定傳統文化，認為傳統就是破舊、陳腐、落伍的表徵。所以倡導全盤西化，認為現代就是前衛、激進和進步的代表，其實新興文化是從舊有文化傳統演變出來的，從傳統到現代是不可分割的過程，冒然割捨任何一部份都失周全，也無法宏觀全局。而所謂的國際化也是融合了各地的區域文化所延展的共通性，它並無一定的標準或以那個流派為主，而是相互共融共匯所展現出的共貌，而這其中區域文化扮演了十分重要的角色。

　　區域文化是由該區域的大環境融鑄捶鍊而成，大凡有生命的東西都是依據大環境的性格成長、生存、繁榮。無論動植物都是大自然的一環，都會適應大環境的條件而生長出特

楊英風，1990年攝。

有的個性，以蘭花為例，中國蘭有幽雅清香之美，西洋蘭則尚華豔豐腴；再以松柏為例，中國松柏古勁蒼拔，西洋松柏則挺直勻整。這就是不同自然孕育不同文化的結果。有生命的東西都是順天依地才能成長出健康完整的一面，這就是區域性、原塑性的可貴。所以每個地區、每個民族如果忠於本性，就會顯現其文化特性，展現活潑充沛的生命力。藝術家更要把握住民族文化的特色，創作出有精神內涵的藝術品，才能根植本土，進而受到國際肯定。任何忠實誠懇的藝術家都要先認清自己文化的根苗，才能在諸多光怪陸離的現象中找出創作的目標。

中國的歷史，歷經五千年的融合，在地理和文化結構上已十分完整，美學和哲學的深廣也讓世界其他民族難望其項背，無論庭園藝術、繪畫、雕塑、建築我們都可以看到自然與藝術合一的特質，「天人合一」的哲理讓我們把對環境的關懷溶入一般生活器具中，令人可親可近，傳達出超出個人私慾的高超境界。至魏晉隋唐，佛教的傳入，提昇了藝術的意境，直探清明無華、圓融淨化的神髓。此時、日本慕盛唐之風，遠來學習，把中國藝術空靈、脫俗的意境揉入日本藝術的表現，經過百年的演化，漸漸轉化出屬於日本風格的藝術，至今我們仍可在中日藝術交流的盛會中去揣摩相互的影響，也藉此體會交流傳播中如何把握自己的定向，受到國際間一致的認同。

此次國際文化交流美術巡迴展便提供我們這種省思、揣摩的機會，藉著觀摩交流的契機開闊我們的心胸、擴展這們的視野，觀彼端開出的燦爛花朵，省思本土深埋的根苗，彼此的激蕩中會再創藝術的奇葩！

<div align="right">

1991.1.9文稿
為日本金城大學與台灣之國際文化交流展之序文

</div>

《樹石千秋》序之一

　　「樹石之美」的發現與欣賞，在中國已有數千年的歷史，從「舜之居於深山之中，與大石居之」崇美自然的化育，到賞石「瘦、縐、透、秀」精闢圓融的見解，具現出中國人對樹石欣賞的智慧，已超越具象「我執」的境界，而達到了與宇宙合一、抽象「無我」的宏觀巨視之中。

　　中國人觀賞樹石的歷史由來已久，壯美的河山，豐富的文化資產，蘊育出中國人豁達能容的宇宙觀。借收攝自然於生活中，用其真性之美來提昇自我，凝煉高遠清曠的志節；於是家家有雅石，戶戶有盆栽，人人皆可賞玩吟哦其中，樹石美學成為一脈傳統生活文化的美學，為中國人塑造了一個豐實靈動的精神空間。

　　台灣樹石文化的發展在殖民地時期曾中斷過一段時間，自民國三十六年林岳宗先生隨政府來台，大力推動樹石藝術的傳揚、生根工作之後，風氣日盛；再加上社會安和富利，年輕人在前輩的帶領之下，不僅積極推廣樹石玩賞的風氣，更在收藏的內容及欣賞的角度上有長足的進境，這在今日西風東漸的文化發展情勢上，具有不凡的意義。因為「樹、石」是世界文化史上最能代表中國文化精神內涵的東西，中國人會對一顆石頭起嚴肅尊敬之心，因為一顆石頭即代表了宇宙大而鮮活的生命。由此觀之，中國人也是一個最善於體認、理解抽象之美的民族。將樹石當作大氣的骨骼，天地的結晶，這樣由小見大、形而上的心靈視野，所拓展的領域是與自然同大、同高、等深的。而樹石文化的精神要旨，就是要我們記取造化孕育樹石的純正之氣，培養自己的浩然正氣，俯仰於天地。

　　復興中華文化運動推展數十年，雖然投注無數，卻進度緩慢，若能在民間提倡樹石文化，必然有助於對傳統精神內涵的了解，進而在潛移默化中，穿透樹石結構、形態、質感、量感的心眼，去感受天地造化的精妙偉大，再覓有容乃大的純善氣度。台北教師會館黃金明主任任內對樹石文化的推廣不遺餘力，時常提供場地給樹石團體作展覽之用，此次更以樹石菁華的呈現作為建館二十週年的慶祝活動，足為推廣中國文化具體行動的表率。

　　「樹石千秋」專刊的出版，是一群對樹石藝術推廣志氣相投的有心之士心血的結晶。收集之豐，作品之精，顯見目前玩賞樹石風氣興盛，水準及素質皆有可觀。望藉它的出刊，使樹石欣賞深而廣的普及，讓這一脈珍貴的文化傳承在時代的洗禮中，永遠超絕而彌新。

原載《樹石千秋》頁2，1991.4.25，台北：樹石千秋編輯委員會

材質與文化的邂逅

—— 寫宋瓷之美在不銹鋼中的再現

　　約在民國五十年前後，台灣新進口不銹鋼材料與廚具，那淨潔的材質剎爾入臆，就烙定了：慧點的心靈形影，甚且流連著：神清氣爽，耳目煥新的剔透美感。遇了新材料，自然想心手合一地，玩索、遊走出符映自我心境的創作來，緣此，有了好些件不銹鋼的作品，第一件就喚作〔探訪太陽〕。泥土、石塊、鋼鐵……各類的材質多已熟手，邂逅了不銹鋼，就投注了；回想當年的新寵，而今益是成念：創作裡有她，藝術生命歷久，而能彌新！

　　五十九年間，英風受託在日本大阪萬國博覽會的中國館前，趕製〔鳳凰來儀〕鋼質的紅彩鳳凰，在各國日夜趕工，埋頭苦幹的時遇，我行經瑞士館，心神忽地一亮，一株氣宇昂昂的樹，換上不銹鋼的外衣，一天天地長了出來！那巧手的雕刻家，居然能把硬挺的骨幹，柔軟成生氣流蕩的枝椏；精緻的技藝，打通了不銹鋼的血脈，道地的成就了一棵生命的樹。在迫促而多樣的文明森林裡，它和我的鳳凰，神色互應，油然成趣。東西文化的面向，在大自然的磁場裡，別見了會心的生命基調！

　　鳳凰圓滿地開境，貝聿銘先生因而再邀同製作紐約街道上的〔東西門〕，隨後並創作了數十餘件不銹鋼的造型景觀，以至於一九九○年為國際地球日呈現的〔常新〕和內陸大景觀規劃中的〔地球村〕。

　　摸索了近卅年的材質，越玩味越是能把它性真、質堅的鮮明特性，倚它來展現現代文明繁複多樣裡的淨化或純一，是再妥貼不過！然而，感動我最切的尤在：不銹鋼的物質屬性中，竟隱現著相應於宋瓷般的精美氣息！

　　在景觀造型的琢磨心路裡，它打磨光滑的鏡面，別能凸顯出中國藝術生命陰陽相涵、虛實相生，乃至於文質交融的文化特質；純屬於藝術性靈上——轉化了的或昇騰之間的心思和意想，我或以圓弧或凹角或曲線或側斜的視點，來暖和或柔化整個作品的氛圍。而當作品自身，圓融俱足、清雅有致時，我，作為景觀造型的藝術家，才初層境地，成全了我個人對現代生活空間的美感要求與社會責任，進而無愧於中國人文傳統裡豐盛而寶貴的生活美學！

　　不銹鋼走進了台灣和內陸造型藝術的視野，它的身姿會不會深沉而篤靜地，投影在宋瓷恆在的歷史長河裡呢？來去無礙，情意不執；經得住的，留到，捨不起的，會走。且恁藝術的性靈，在海峽兩翼的文化景致裡，無遠弗屆地飛昇吧！

原載《楊英風不銹鋼景觀雕塑專輯》頁3，1992.1，台北：新光三越、楊英風美術館、漢雅軒

「都市景觀的本土化」座談會（節錄）

整理／林忖姜

時間：民國八十一年二月十七日，下午4:00-6:30

地點：台北市中山北路三段111巷6號

主持人：黃光男／台北市立美術館館長

與會貴賓：

余玉照／文建會第三處處長

林貴榮／建築師，淡江大學建研所教授

林欽榮／台北市政府工務局都市計畫處股長

陳錦賜／建築師，文化大學建築系系主任，淡江大學建築系教授

郭少宗／青年雕刻家

黃世孟／台大建築暨城鄉研究所教授

黃定國／台北工專建築科主任

楊英風／名雕刻家

趙家琪／建築師雜誌主編

文起：

　　生活是文化的表徵，文化是生活的結晶。而與日常生活息息相關者乃是生活的容器——建築。建築的範圍可大可小，小爲一室之治，大則可爲市鎮、都市，是以可說人的食、衣、住、行均包含於其中，對人的生活影響甚鉅。今天談生活環境，已經超越過去衣足飯飽的要求，而是尋求大環境整體的協調——愉悅的都市景觀、良好的交通秩序、完善的公共設施、充裕的開放空間等。其中愉悅的都市景觀因長期爲人所忽視，是以導致今日的紊亂無序：違建四起，廣告招牌林立，單調的街道景觀，設計毫無特色可言，更遑論「愉悅」的感受！

　　面對這樣的居住環境，我們是任其發展呢？還是有所行動！然行動不是盲目無秩的，如何尋求具體可行的辦法，才具有正面積極效果。台北市立美館以提升人民生活品質爲己任，於八十年十二月十四日～八十一年三月一日舉辦都市景觀與現代藝術活動，期能帶給國人些許的衝擊。並與雜誌社聯合舉辦「都市景觀的本土化」座談會，希望藉由各專家的討論，喚起民眾的自覺與行動。以下爲座談會的內容：

……

楊英風，約1992年攝。

楊英風：

所謂都市景觀——應是指每個城市各自的風格、文化，但實際上，甚麼才叫文化是值得深思的問題？因爲文化是生活習慣的表徵，所以新引進而未生根的事物，不應算是文化的一部分。

台灣自西化以來，即引進許多新事物，未經消化吸收就引用，造成今日雜亂無序的現象，此種現象普遍存在於城市、鄉村。雜亂慣了以後，我們的生活也變得雜亂、無法簡化。在這種情形下，整理都市景觀首要的工作不是增加藝術品，而是將現存的景物加以整理、簡化，再視需要增加合適的藝術品，且其型式應盡量簡化，現今社會已十分繁忙、緊張，應盡量避免帶有複雜、刺激性質的事物，盡力提供大眾清新、安詳的視覺感受。

至於本土化的問題，其實所謂的本土化即是整合地區特色，慢慢生根下去。但目前面臨較嚴重的課題是：作都市景觀的人，捨棄自己固有的好東西，加添外來的雜亂事物。所以本人強調簡化我們現有的都市景觀是當務之急。

……

楊英風：

個人曾就讀於日本東京美術學校建築系，該校建築系的教育目的乃爲居住美學的學術研究，將建築視爲美學，發展居住的空間藝術。

個人認爲學習建築後，對雕塑創造影響很大。當時一位教木造建築的教授曾說：「日本的木造建築是從唐朝傳過來的，唐代有如此高深的空間藝術，乃因唐代人具有很健康、對自然很了解的生活境界。」也就是說：先有高的生活境界、生活美學，才能產生好的空

間藝術。此點看法深深感動我。

　　另那位教授又說，要創造好的雕塑，一定要學建築和造型藝術，而好的造型藝術在中國。於是我開始研究中國歷史，並觀察每個朝代的居住空間、生活作息，與建築的影響為何？造型藝術是怎麼來的？所得的結論是：中國的美學是生活美學（不同於西方的純粹美學），所有美的觀念，是為了提昇生活，其所形成的造型藝術消化在建築、庭園、桌椅，甚至小的工藝品之中。

　　而中國生活的最大特色，是取法與生活息息相關的大自然。余處長所提「物我倫理」是中國美學很重要的一點。自然物與人的關係，怎樣才可提昇人的生活面，繼而提高生活境界。亦因取法自然，所以具有謙讓的美術，是以所謂的本土化，就是中國化，也就是謙讓的造型藝術。

　　台灣因西方文化的入侵，西方強調自我，中國謙讓的特性，漸為人所看不起，日漸消失。所以，基本上我對本土化抱著悲觀的看法。直到近幾年，兩岸文化交流後，才漸有改觀。中國的河川仍在，人民的特性依循舊有，古蹟中仍保有昔日的造型藝術，所以，我覺得中國仍有希望。

原載 《建築師》第211期，頁41-48，1992.7，台北：中華民國建築師公會全國聯合會雜誌社

北魏佛像造相殊勝的文化美質

　　從佛法多次元的精神領域來看，佛像也屬無相的一種存在；而藝術在虛中求實，將相具現在你我視野之間，共同的焦點上。兩者緣起於空與靈的造型基調，則有異曲同工之妙。

　　爲了信眾宗教情操的寄寓，乃至禮敬情意上的依憑，佛像雕塑即凝駐了當時當地人們普遍認同了的造型風貌；從西方美學觀來分類，由工匠、工藝家、藝術家分別營造的佛像，則各有造像上的層次和境界的高下。

　　而從中國文化的生態美學觀來探討，型，屬環境的總代言人。北魏佛法興隆昇華與呈現的佛像造相，以雲岡二十窟大佛爲典範，它流露樸直、健康、圓融而大度的風采，其型的殊勝，與其背涵的文化美質，係本文研究發表者所要細究的。

一、佛像無相

　　西元二千五、六百年前，佛教由釋迦牟尼創設，其緣起性空、苦集滅道等的人生義理，世尊在世的八十年間，多有所闡發；而世尊像在佛滅五百年後才有具體的造相，其因由根本上，和佛教諸種的基本教義即有相當密切的關係。

　　釋尊本爲印度皇室的王子，感懷人世的空苦與無常，修行得道，成爲覺行圓滿的佛陀。早期，由原始佛教至部派佛教時期，佛弟子因體認佛性的超越一般人性，故不倚人的形貌來追念世尊；而當時佛教聲聞戒律亦崇尚樸實無華的生活態度，處處均流露印度苦行僧的文化特質，有關佛教藝術形色工巧的特異表現，均不樂意多加發揮。追懷者先是以供佛陀舍利塔，漸而藉著足跡、臺座、蓮華、菩堤樹、法輪等的記號或象徵物，來追思世尊超凡入聖的精神實證。

　　而到了紀元前後，大乘佛教興起，隨著印度都市工商業文明的勃發，雕刻、建築、繪畫、工藝等的藝術表現隨之而起，遂打破往昔不摹擬佛陀本相的觀念，開始普遍地塑造佛像，以爲供養和禮拜。以尊像的製成和崇拜爲中心的大乘佛教，因而由印度逐向各國跨出佛像造相的文明腳程。

　　源發於印度的佛教信眾，在造相上，首先就倚其民族傳說中的明君聖主「轉輪聖王」、「三十二相」、「八十種好」造型上的理想美，來摹寫釋迦的法相，在常人通有的外觀上，以宗教寓意加以變貌，使觀賞者在揣擬超人格的佛陀生命時，無涯地寬放其在現實世界中有限的認知和感受底的心靈基調。

如同Dr. G. Malalasekera所寫的：

「……佛像不過是一個象徵、符號、代表，有助於觀想和回憶佛陀而已。對於崇拜的宗旨來說，像之有無是無關緊要的。但一尊佛像，一張圖像，或一些象徵性的物品，對於集中心念是很有幫助的。……佛教行者在對佛像禮敬時，喜歡在自己心中憶起大師活生生的形貌，以使得他個人深虔的崇拜行止，成為銜繫彼此的具體經驗。……佛陀雖遠逝了，而其感化力量，如水之涓滴，持續而綿長地遍達世人的心靈深處！」

佛像造相由古而今，由印度流佈東方日、韓、緬、泰、棉、柬埔塞以及中國，依各國的文化氣質、民族情性、地理風貌，乃至主導造相工程的政治力量與實踐造相單藝術的技藝景境，分別展現依時、依地、依人，風采各異的佛像造相；若不能回溯與品味「緣起性空」的教理精髓，以為造相上最高的抽象法則，各地又如何因應造化出如此繽紛的造型風貌？而佛像又如何凝駐當時當地人們普遍認同的造相特色，成為信徒禮敬情意上的依憑，下文試作探討。

二、佛像造相風格之流遞

印度佛像早期的造相風貌，深受希臘文化的影響。

公元前三二六年，希臘馬其頓國亞歷山大王東征波斯後，曾入侵印度西北，希臘文化因而流入印度，它與傳統的印度文化重作結合，凝作一種嶄新的藝術表現，也就是藝術史所稱的犍陀羅風。

而在公元前三二二年建立的印度孔雀王朝，到了阿育王時，他感於戰爭的悲苦，皈依了佛教，以虔敬的宗教信仰揉和王權的統治；佛教藝術就在阿育王的倡議下，始有前所未有的發展機會，繼而巽伽及安達羅王朝均極力闡發。就在孔雀和巽伽王朝相與積累，且成就豐碩的藝術基礎上，犍陀羅藝術隨著大乘佛教的興起以及迦膩色伽王朝允許人民禮拜佛像的宗教儀式，而開始出現佛像雕刻，佛教因而成為有深厚圖像傳統的宗教，從此，過去釋迦尊者曾經跋涉說法的地方，也就是以恆河為中心的中印度，受此刺激，也開始製作佛像；但這些地方未受希臘樣式的影響，其佛像乃以純粹的印度樣式發展，其代表性的美術風貌史稱秣菟羅。

印度佛像兼涵了犍陀羅、秣菟羅的美術風貌，有幾個主要的造型特色：

1.曲線造型，蓮花端座：希臘人側重於表現人體美的文化傳統，很快地被印度吸收，

還融和了大自然間動物、植物、花果等鮮活的線性，優雅地昇騰了其幾何性的造型特質；別出心裁地圓成涵帶印度風的佛像雕刻，而承載佛像的「蓮花座」，屬禪定坐姿，主要是在傳達佛陀說法或悟道時莊嚴而肅穆的氛圍。

2.靜穆崇高，象徵法義：印度佛像借鑑了古希臘藝術靜穆崇高的美學準則，但超越了希臘造相人神同格的人間性，緣佛教即人成佛，佛在人間等的宗教法義，以象徵意涵濃郁的造相程式體現佛像。比如：坐立的姿勢有「安逸坐」、「蓮花座」，佛祖的型式則有「舞王相」、「智慧相」，再者佛的手勢通稱「手印」，它也是用來表現特定的宗教語言，如施捨、慈悲或說法；至於，佛的面部表情，一般為低眉垂眼，目下無塵，以表露佛陀五蘊皆空，寂然觀照的內心世界。

3.輕柔典雅，清透無掛：印度國地處亞熱帶，多民族的傳統情性多能歌善舞，其藝術表現，尤以擅於從枝葉蔓妙的自然習性和花朵綻放的優美曲線中，揣擬造型上的文化特色，也從舞姿翩飛，輕紗薄裙的韻致中，體現心無罣礙，外不多累，印度化的裸體與半裸體的雕像形貌。

佛教約在西元三世紀時，經絲路東傳，才把佛像造相的樣式傳入中國，約在一四〇〇年以前，再由中國經朝鮮，或直接傳到日本。

西元一、二世紀左右，印度貴霜王朝，印僧入吳，首次將佛像與佛畫引進中國，時有「曹衣出水」之說，畫衣紋綱褶如貼在身上，就是遵照犍陀羅美術的風格。五胡十六國時中土最初製作的佛像，從現存極少的古式金銅佛像的遺品可窺知，其表現亦仿自犍陀羅式的造型。而其中足以肯信的一點：追念世尊，由記號或象徵物發展到具足三十二相特徵，造形化了的形姿，例如：肉髻相、白毫相、手足指間的漫網相等，已有了身體上的特徵——印度佛像傳至中國時的造相思想，並非出自歷史或倫理意念的容姿，而是作為佛陀，純粹理想化的釋迦尊者的形貌。

三、佛像造相與藝術造境

1.印度東傳的石窟造像

佛教石窟起自印度，為僧侶苦修之用。安達羅王朝的阿梅多，素有「東方藝術之宮」的美稱，自西元前二世紀至七世紀數百年間逐次開鑿，以壁畫著稱，為印度美術之精華，係最早發現的石窟。

石窟，又稱石窟寺院、石室、窟寺、窟院或窟殿。即將山岳之岩質斷崖鑿成洞窟，並安置佛像以為寺院者。

石窟的內部，遺存了豐富的佛像雕刻、裝飾和壁畫，充分地展現了佛教藝術的綜合風貌。而石窟一般多建築在人跡罕至的深山幽谷或大漠的荒丘，為僧侶們清修和禪坐所，而石窟裡的造像則是為佛教僧徒，乃至是護持佛法，供養法師的信眾頂禮膜拜之用。

我國石窟開鑿，依目前所發現者推知，約在前秦建元二年（三六六），由沙門樂僔於敦煌鳴沙山試鑿開始，直至十五世紀，歷時千餘年而不衰，其分布遍於中國西部、北部，自新疆之高昌、庫車，甘肅之敦煌、天水，及南北二石窟，大同雲岡、洛陽龍門、太原天龍山、河北河南之響堂山、濟南千佛崖、南京棲霞山、杭州飛采洞，以至遼寧萬佛洞，甚而麥積山、炳靈寺鞏縣、四川廣元千佛崖、杭州西湖等，佛像造相藝術在內陸中國遺存之豐與彌值細究之況，由歷代諸種規模可見一斑。

2.佛教法義與中國雕塑傳統相會，在佛像造相上的文明表徵

秦漢以前，起碼遠自殷商，雕塑在中國已充分地發展到：在純熟的寫實技藝上表達物象，又出乎心靈上抽象的寫意境界，以殷商時，蹲坐的石虎為例，它雄偉而凜立的風姿，依著石塊的堅硬材質來傳遞，還是表達得生氣活現！又以一九七八年在湖北隨縣曾侯乙墓出土的戰國（公元前四七五年～二二一年）青銅尊，尊高30.1厘米，口徑25厘米，盤高

雲岡石窟。

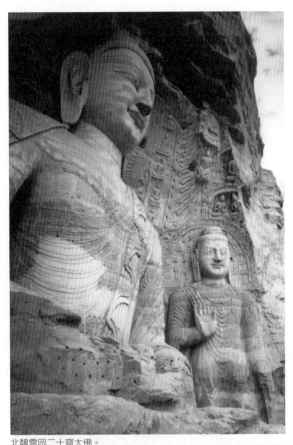

北魏雲岡二十窟大佛。

23.5厘米，口徑58厘米，尊置於盤內，兩件器物風格一致，口沿裝飾爲多層套合的鏤空蟠螭，腹部、底部鑄龍形和豹形紋飾；鏤空幡螭雕工細緻，繁複驚人，整個器型又堂正而壯美。

單從這兩件中國早期，鬼神時代的雕塑作品所表現的器物風貌寫意、精美而落落大度的神色，就不難揣想殷商以前，中國人已具備的造型基礎，漢時霍去病墓前的「匈奴踏馬」，以至秦俑的大量出土等所展現的雕塑能耐之高，就眞是不足爲奇了。

手藝家憑木、石、泥、銅等材料，增、益、減、損，增減適度地來創作形象，在中國雕塑倚造型爲其精髓的文化傳統上，融入超人間性的佛法法義，西傳的佛像造相，因藝術造境，以性靈、生氣、寫意等非現實性的創作特質，和佛法空性無我的法理，交相應和，因緣契機，而在各國佛像造相的文明工程上，中國佛像因中國文化儒、道、玄相與迸觸的思想風潮間，以中國特有的文明風采，展現境界高遠的造相氣質。

3.北人樸純的真性，真心專注地汲取中國文化高竟景境的滋養，爲佛像造相開拓曠世奇偉的人文風貌

在中國壯麗且無比優雅的大地山川裡，蘊育且涵養了中國文化生活多采的內容，由建築、寺院、造園、器物、用具等舉凡視覺以及視覺背後發乎的心靈視點所涵括的一切，稱作景觀雕塑整個的文化景境，悠遠而耐尋。

五胡亂華時，胡人入主中原，出自大漠沙地，體魄威武，心靈樸純，一觸接到中國文化豐富而極其生活化的內涵，深有感動，進而下大決心，徹底漢化。此舉最爲有名的是北

魏孝文帝所推行的華化政策，太和十年（四八六）正式採用中國天子袞冕禮服上朝，太和十七年（四九三）遷都中原的洛陽，更全面地禁止胡服、胡語、獎勵胡漢通婚，並改國姓「拓跋」為元。其先祖文成帝時，即運用了佛教造相的大工程，來彰顯北魏君主強大儡民的威權，令高僧曇曜法師督建雲岡的五大石窟，五尊大佛完成於和平年間（四六〇～四六五），主尊皆高達十數公尺，分別代表了北魏開國時的五位帝王。

這些大佛雖受印度秣菟羅乃至笈多初期或中亞樣式，甚且犍陀羅樣式的顯著影響，但卻可以在北魏拓跋民族雄才大略，俐落明快的造型美當中，品味到中國文化沈著含蘊中有佛法超然的洗練與極其人間性的自在和圓融，政治用意與其揮動的人力、財力，在透過造型文化追訪新世代文明境界的新風向中，成了不可或缺的發展階梯。

中國的大地是博愛的母親，透過佛法無私的搖籃，既人間又非人間地，懷養出人文與自然融涵一調，智慧而健康的文化新意，拓跋民族但屬其一。

四、北魏雲岡二十窟大佛樸實、健康、深刻而圓融的造相風貌，其後為中華文化所蘊涵的新機點

雲岡二十窟為世尊牟尼相，細長圓睜的雙目已跳出傳統舊佛像眼目垂視的神色，以寬然靜笑，意味悠遠的風采，千餘年來，坐看古往今來生滅流轉的宇宙與人生！

大佛樸實、健康、深刻而圓融的造相，是時局紛亂，人心惶惑，整個社會混亂失序的精神大皈依——社會失序、心理失序、整個文化社會的大結構更是失了大序，人心底層的惶惑，敏銳地凸顯在藝術家出塵的情懷與創作的性靈裡——獨抒性靈，不拘格套，這股落落灑脫的風息，尤其飄零在當時甚能把握自然浸潘趣味的放逸書風，而這樣自覺於性靈美的真精神，寄寓在為藝文而藝文的理想境遇裡，卻是連通而沈澈，自在而靈動地激盪著藝文人潛藏無盡的創作才情！「建安風骨」、「建安七子」、「世說新語」、「典論論文」、「文心雕龍」、「詩品」、「昭明文選」、「洛陽伽藍記」或「顧愷之」、「宗柄」、「王羲之」、「竹林七賢」等，在中國文化史脈間，因人成事，因名表徵的藝文蹟業，難不是因巧成書？不的，是人類文明史上，整個社會文化格局易位、昇華，逆增上緣的一次大遇會。

五、結語

型屬環境的代言人。歷代人類大明的成績單都歸結在型自身的形貌，像黃山上的松，

寒冬的梅，歲時的清蘭，文雅的中國竹，因自然的正氣搓洗下它們動人的形色；去蕪存精，迎對時或恐嚴厲，存續下的，確是簡明切要，且久遠可長；佛像在中國，如同它在其它國度般，因當地的大自然，因當世的文明，因當時的文化特質，被搓洗出純屬於中國的型。

佛像以禪定的心姿，安坐中國信眾的信仰深處，以人心追訪佛心，以藝心圓融佛境；佛在人間，即人成佛的修行之道，脫去政治、社會、人情、世理的拘縛，還望人人有願，當下領納，定慧自如！

佛像無相——惟藝術能造境，且直心、靜慮，恁佛法與藝術，法藝與技藝，相濡以沫，於禪定般如一的境地。

原載　《佛教藝術創作研討會論文集》頁7-13，1992.8.7，台北：國立藝術學院傳統藝術研究中心

尋找美麗新世界

—— 文化藝術獎助條例座談會（節錄）

記錄／林慧娥

　　「文化藝術獎助條例」順利通過之後，如何落實條例中的各項細則，已成爲各界矚目之事。爲此，本刊特別邀集學者專家、政府官員，針對「文化藝術獎助條例」第九條：「公有建築物所有人應設置藝術品，美化建築物與環境，且其價值不得少於該建築物造價百分之一。」進行討論，以提供未來實施之重要依據，並藉此凝聚各界力量，爲尋找眞正美麗的新世界而努力。（編者）

楊英風：（雕塑家）

　　公有建築爲都市景觀的一環，代表規劃設計者與使用者的生活智慧、文化特性與民族思想。凡是在這都市裡生活的民眾、學者、藝術家等都有參與並要求高品質的權利和維護的義務。公有建築經費的應用，應包含淨化原來髒亂的大環境、綠化、建設相關文化設施、藝術品的購置、培養具豐富的人文思想與專業素養的青年藝術家。廣泛而多元的活動應用，不但可提昇整個大環境的品質，塑造都市的文化的特色，且更進一步爲邁向國際化而努力，一雪多年來被稱爲「只有經濟沒有文化的恥辱」。

關於「如何有效運用1%公有建築經費」，我認爲有三個方向：

一、廣納各方意見，三思而後行。

　　中國人的生活智慧中有一個最重要的原則，就是「中庸之道」，不走極端，不執著片面的利弊，而是顧全大局，求整體的和諧。近年我國逐漸步上民主化，台灣民眾也慢慢瞭解參與的重要和表達爭取自身權益，政府機關許多事情亦多方參考不同的聲音。在這種進步的溝通基礎上，對於1%公有建築經費，我建議暫時保留一至二年，這其間經費的持有單位可經由舉辦說明會、座談研討會、甚至是公聽會等廣泛聽取並搜集市民、學者、專家等不同層級的看法，落實公眾參與。近年來由於都市化發展快速，台北市的人口、車輛、建築物乃至廣告招牌的成長度和密度已超越了這都市的負擔，在搜集各方意見的同時，也可將部分經費運用按淨化公共空間，儘量以安靜、簡單、樸實、圓融爲原則，減少多餘和複雜。

　　綜合歸納各界的意見和言論後，聘請專家組成審議委員會，審議後之決策，可以書面公告或透過電視媒體的轉播傳達訊息。溝通是一門藝術，畢竟大部分的民眾都不是專業人員，教育宣導與溝通是實現民眾參與和提昇專業共識必要的配合措施，同時可調整與融合各界意見。

二、嚴密規劃與品管

環境對於人的精神具有很大的潛在影響，透過美化環境可以美化人生。但是再美好精良的設計也須施工者的施工的過程中確實遵循藝術工作者的理念，不貪一時之便擅作細部彈性化。所以審議委員會作決策之前不但須要對環境與各界意見確實作好分析評估，施工的過程更須要嚴格的品質。審議制度的建立，除了考量整體景觀的規劃、設計、執行的整合外，母體文化的承續、廣博的國際資訊、生活空間的文化觀，都是延聘專業規劃人員與國際水準的指導專家，所須顧及的。

三、人材的培育與現代中國文化觀的建立

先進國家在公共空間的淨化、都市規劃與執行，公有建築的品管維護方面，有很多成功的例子，如歐洲各國、新加坡、日本等，我們可運用部份經費補助優秀的專業青年和藝術家，讓他們到這些地方去旅行、學習、開闊視野胸襟。仔細衡量國外空間規劃理論對台灣地區性和文化特質是否適用？取人之長補己之短，激發創作的思考領域。所謂「讀萬卷書，行萬里路」，博觀而後約取。尤其應到中國大陸實地瞭解體會母體文化的博大精深，培養豐富而完整的人文與與專業素養，學習圓融內省，超脫清末以來文化失根與文化殖民地的危機，建立完整健康的現代中國文化觀，提昇國際性的知識領域。也可邀請國際上知名且廣受肯定的藝術家提供作品作為觀摩教育，提高年輕藝術家和國內民眾的欣賞領域，但須同時留意觀摩作品的佔四分之一比例即可。才不致喧賓奪主，地方特色與代表性的選擇也很重要。

中華民族承傳源遠流長的歷史文化，確認和諧秩序才是宇宙生生不息的原動力。英文的LANDSCAPE只限於一部份可見的風景或土地的外觀，我用的LIFESCAPE卻意味著廣義的環境，即人類生活的空間，包括感官與思想可及的空間。景觀雕塑應是智慧的創造，藉外在的形象表現內在豐富的精神境界，來提昇現代人的生活。以景觀雕塑的精神去增減調和我們的環境與生活，活用生活美學以創造幸福美滿的藝術生活，才是重要的。

原載 《文心藝坊》第39號，頁4-9，1992.8.15，台北：文心藝坊週刊

尺寸千里

　　在宇宙誕生的瞬間，大宇宙的法則隨之形成。萬事萬物都有其自然運轉的軌道、秩序、韻律和節奏。

　　四十億年前，宇宙爆炸無數的微星球形成千萬個銀河星系，各以不同的週期循環輪迴再生。由微星球相互撞擊而誕生的地球，在空間、時間和金木水火土各種物質組成元素的巧妙機緣下，形成了無數的物體。這些微星球的碎片，經熔化後又再度冷卻，形成了各種形態與體質的石頭。石頭是地球形成的最原始材料，它也有它的個性和自我，石頭是歷史、是時間的記載，記載宇宙自然形成的各種活動。

　　中國人對石頭的發現與欣賞已有數千年的歷史，從「舜之居於深山之中，與木石居之」，崇尚自然的化育，到北宋光元章獨創品評石頭以「瘦、縐、透、秀」為尊，雅石或置於書齋案頭、或佈於園林庭景，都是借收攝自然於生活中，凝煉豐實圓融的生活美學。

林岳宗先生來台後，即大力推展樹石藝術。

　　中國地處大陸板塊——地球上金木水火土等物質組成元素最完整且分布最均衡的環境，有壯美的河山、豐富的文化資產，蘊育出中國人「天人合一」、抽象「無我」的宇宙觀。對於玩賞雅石，歷代雖有興移，都是具現中國人的生活美學，藉賞石、鑑石超越時空，回歸自然，融於自然。

　　型，是環境的總代言人。如黃山的松，其根嵌合在花崗岩壁中，僅靠高出雲霧的水氣和岩石間少許的土壤，生長了數百年，一株株姿態宏偉優雅。好像中國人在每三年就有二次氾濫的黃河邊堅強地生活了七千年，由四季草木的生長變化陰陽晨昏的週期循環，了解宇宙、愛護自然，並與之相依共存。

　　石頭是地球形成的最原始材料，從古到今一直被運用為藝術素材，它是永

恆的藝術。東方和西方，因自然環境的差異、物質組成元素的不同，產生各種形態與體質的石頭。尋找雅石好似尋找精神相契、磁場頻率相近的知己一般，靜觀自得，意境在於心領，所謂雅石本無定相，唯與人氣慨相投耳。

　　台灣樹石文化的發展，自民國三十六年林岳宗先生隨政府來台，大力推展樹石藝術的發揚後，風氣日盛。年輕人在前輩的帶領下，收藏的內容和欣賞的角度都有很好的進展。這對清季以來，以西方為導向的文化發展，具有特殊意義。樹石是世界上最能代表中國文化精神內涵的根源。從了解一個石頭出發，由小見大，體認宇宙造化，善養天地浩然正氣，是復興中華文化最經濟、最原始的入門之道。在潛移默化中，孕育宏觀思想，調整過去長期西化的矛盾，發展現代中國特有的民族風格，進而將賞石文化發揚至國際，與世界其它民族分享此東方文化的精髓。

　　板橋醉石會於民國七十九年成立，會員多為青年才俊，對雅石的賞玩以整體氣韻為尚。今將其會員收集之精華，專刊出版，水準及素質皆有可觀。望藉此專刊的出版，使賞石文化更普及而深廣，讓中國這「尺寸千里」的文化能歷久彌新的傳承下去。

<div style="text-align: right">原載 《醉人雅石》頁3，1992.10.12，台北：板橋醉石會</div>

景觀雕塑的教育意涵與美感欣賞

口述／楊英風　整理／聞三多

　　楊英風教授是中國當代首屈一指的景觀雕塑大師，其一生創作歷程就是一部濃縮的中國現代雕塑史。其景觀雕塑作品，不論傳神寫意、實體抽象，藝術語言意境高超，動人心弦！此外，其對作育英材也興致勃勃，從未懈怠，因此遍地桃李，藝壇萬人欽仰。

　　在楊英風美術館內，楊教授侃侃而談，話裡行間，在在顯示一位中國宇宙哲人高逸不凡的偉大襟懷……。（編者）

今日的功能名就
源於良師的教誨

　　今天如果我有幸也能躋身成功者之林，我想只能作惟一的詮釋——「幸運」。我的幸運建立在「老師」兩字身上。在成長的過程中由於老師們的提攜與指導，我才能走出屬於自己的世界，才能堅持到今天，持續不斷的對中國文化的深邃內涵作永無止境的探究、解析與肯定。

　　回憶過去，成長過程中一事令我感動至今。在東京美術學校（今東京藝術大學）建築系就讀時，一位木造建築結構老師課堂中給了我很大的啓發。他析論建築藝術，認爲傑出的建築藝術必然根源於優異的文化背景：民族具備良好的人文內涵、人文見解、人生哲學方能激發高超的藝術境界，中國就是最佳的典範。以其對中國唐代、魏、晉文化與建築的推崇，認爲當時的中國必有良好的時代背景與人生觀作基礎。他期待我們從此觀點去解析偉大藝術文化的來龍去脈，才能對文化藝術的傳承與開創有所貢獻。

　　這段學習歷程促成我深層的思考，中國人祖先的偉大連外國人都肯定而深信不疑，我們追求高超的藝術境界又何需捨近求遠。因此我確立了一個信念，必要到本國文化的內在中去追求，那是中國民族生命的本源。我的創作歷程長久來皆循此方向邁進，將來也不會停止。經由此途，我深入體會到中國哲學、藝術及生活美學的偉大。

時代藝術家的角色責任

　　藝術家生於時代，長於時代，藝術家是屬於時代的。因此，一位時代藝術家必然負有艱鉅的時代責任，要能捨我其誰又適如其份的扮演其所應扮的角色。

　　析論藝術家的角色與責任首要從時代的背景切入，以今天的時代背景觀之，社會繁榮、商業經濟活動鼎盛，人們的物質生活非常富裕。然而，歌舞昇平，在富裕的表象下卻

也產生了許多的問題與亂象，讓人憂心不已。究其根源，在於整體社會缺乏文化氣息，人心浮華虛妄，有日益墮落的傾向，這是中國文化的重大危機。

平實而論，中國人在過去本於人文基礎所發展出的中國文化，是世界文化的重心，是獨一無二的。然而今天或因西方強勢文化的衝擊，或因教育效能的問題，社會上普遍對中國文化的了解不夠、缺乏信心。嚴重者更是全盤西化，而拋棄了原有的文化，這是不正確且又令人惋惜的事。實際的情況是，我們的文化內涵比西方高明的多。因此，重建文化信心，避免民族文化的根流失，進一步開展文化傳承的大河，正是矢志肩負時代重任的藝術家所要扮演的角色與責任。

景觀雕塑的教育意涵

景觀雕塑一詞已漸漸蔚成風潮。所謂景觀乃內觀與外觀的融合觀念，並不是單單用眼睛所見之景而已，而是眼睛所見與內心所體會到的境界，二者融合為一的上乘概念。景觀雕塑的重要功能在於加強人類生活的美化，生活的美化則出自空間和大自然的結合，並賦予了天人合一的觀念，這種特色有別於西方的雕塑觀念，是富於教育意涵的。

「教育即生活」，中國的雕塑美學實際上就是生活的運用而已。人類的生活空間環境，基本上就是立體的，這是環境美學的元素。中國人的美學源出大自然，與大自然息息相關，從大自然中學到萬物生生不息的要領，或塑之形象，成了境教的張本；或筆之為教材，成為教育的內容。景觀雕塑就是自然境教的核心，是很好的潛在教育方式

從有計劃的學校教育看，美感教育首從校園的環境美化開始，應學習大自然的規律，大自然本身就充滿了美的原則。一切萬物都是金、木、水、火、土五行結構所組成，五行要素齊備、平衡則發展和諧順暢、安定可愛。反之，過猶不及，基本原理被破壞，則衝突不安四起，原理非常簡單。總之，景觀雕塑教育意涵在於讓整個環境和諧美好，讓人人生活安適、身心愉快。

就中國人的人生觀看，所謂的創造，應是指大自然而言。人的智慧不易凌駕大自然，人只能欣賞大自然的美與造型，基於此而打開教育之門。

學校在指導學生時不論利用的素材為何，應注意在學生的純真天性中，自然的開展引導其美感的學習。

教學時不要計較與實物像或不像，這並不重要。可以放任孩子自由表現，以小學兒童

言，雕塑的教學可以是具象的，可以是抽象的。就抽象的概念來說，很多人以爲來自西方，其實抽象本之於中國。西方原是很寫實的，並無抽象的觀念，淪爲機械的寫實造型，將脫離人性。中國的美學因跟著自然走，而自然中有很多的抽象事物，因此也就有許多抽象的創作。例如殷商的老虎就是一種簡練抽象的造型，把老虎人性化了，變成像是家裡養的小狗一樣。教學時不論其主題爲何，重要的是著重——眼與心感受的結合爲一，能夠明確的敘說心中的意念。

美感的欣賞

美的欣賞比美的創作對大多數的人而言更爲重要，如何欣賞美、掌握美的規律呢？事實上，萬變不離其宗，我以爲仍要從大自然的環境中去學習。

從人生長的環境看，人是不能脫離大自然的。美感的欣賞首從大自然的觀察始，學習自然萬物生生不息的規律，從樹木花草的自然規律中學習，即可了解大自然環境本身就充滿了許多美的規律，能了解至此，則美的觀念就會成長。美感觀念成長到一定程度以後，再進一步發展其他，如喜歡繪畫或是喜歡作雕刻等。當然，發展中也不要離開自然的領域，脫離了大自然，美感即無依傍。

事實上，宇宙自然中並沒有不美的事物。成長的事物充滿了生生不息的動力，有生命之美；如果衰退了，亦有蒼老的美，病中、困頓之中亦有美的感受。從另一個角度看，心情愉悅，萬事皆美，這是心理上的感受問題。

對小學生而言，美感的哲理很難加以清楚詮釋而使其明白。教育工作者應作的是，讓小孩子心中沒有矛盾，讓其天眞的個性自由的發展，在充滿美感規律的大自然中天眞的生活，則其所見都是美的。小學生正在成長，觀賞成長的事物、花草樹木，或者出生不久的小動物，則較容易感受美感。例如豢養小寵物，或是到自然野外巡禮，對於美感知能的培養、欣賞與體會應有相當的幫助。

原載《國教世紀》第28卷第3期，頁2-5，1992.12，新竹：國立新竹師範學院

「我在北京看到的月亮，和你在台灣看到的是同一個月亮。」

從小，父母親爲了到大陸東北、北平等地經營生意，而把我交給住在宜蘭的外祖母撫養。縱使親人對我再疼惜，等到稍懂世事後，仍覺自己和別人不一樣，因此養成一個人獨處的習慣。

母親每兩、三年回來看我一次，那是我最快樂的日子。但也害怕她馬上要離去，總纏著她，要她別走。

記得那是一個夏天的夜晚，月亮明亮的掛在夜空中，母親坐在桂花樹旁的涼椅上，指著月亮對我說：「你看這個月亮，阿母在北京看到的月亮，和你看到的是同一個！」

楊英風母親陳鴛鴦。

此後，我喜歡一個人坐在院子裡看月亮。看到月亮就想起母親，想到母親這時也正看著月亮在想我。我的童年，就在月亮的幻想中與母親相望相會。月亮在我的腦中與母親的形象合而爲一。獨處的時光也養成我塗鴉的習慣，由於對母親的思念，畫筆底下出現的自然是母親，和一切與母親有關的事物。日後，月亮也就成爲我藝術創造的靈感之一，不時出現在我的各類作品中。（戎巧復）

原載曹又方主編《改變人生的一句話（四）》頁14-15，1993.1，台北：圓神出版社

台灣的藝術前景

由於整個社會對美術環境的關心及立法的保障鼓勵，台灣未來藝術應有不錯的發展契機與空間。

過去社會制度、教育法令、政治規章均採用西方模式，因此，社會傾向西化，所以中國文化的特色難以彰顯，大家也就忽略了對自己文化的研究，也導致美學洋化，如何加強中國現代化實在是大家要共同努力的目標。

楊英風，1992年攝。

東西方文化的差異由藝術表現上可窺見一斑，西方藝術強調個人主義，有悲觀絕望的意味；而中國的藝術往往呈現出宏偉、樂觀、無私無我的意境，其創作過程常與大自然結合為一體，渾然天成，而西方藝術與自然調配者較少，因此表現在作品氣度上較東方文化略遜一籌，這也是值得我們珍惜的特性。

工商社會的忙碌，人們的心靈往往容易在簡單事物中獲得感動，如果藝術呈現健康、明朗的意象，那麼人類更會衍生對未來充滿希望的理想。在國際對中國現代化的期待中，我們似乎更要扛負起振興固有文化的責任，發揚中國特有的美學，讓質樸之美淨化人類繁雜不安的心靈。

隨著兩岸交流，大陸政策日趨開放下，大陸山川之美確實孕育著豐富創作的理念及泉源，古代文人薈萃，奇才輩出，無一不是受這壯麗風景的影響，才會產生令人驚豔的作品，如果我們可以利用大自然賦予資源發揚光大，中國人的藝術作品更是令世人期待。

依台灣目前財力與實力應可有一番作為，大家切勿妄自菲薄，要正視自己的文化資產及固有特性，使古代美學思想轉化成中國現代化，勿迷失在西方文化模糊概念中，台灣藝術前途乃操之在每個人手裡，如果大家攜手努力，把中國特色變成現代化的時機定指日可待。

原載《蘭陽》第65期，頁8，1993.4，台北：台北市宜蘭同鄉會蘭陽雜誌社
另載《自立晚報》1993.4.24，台北：自立晚報社

石頭與生命演化的歷史

　　淨靜空靈的宇宙空間，由最初的爆炸開始，形成星系的規律運轉，而後，在無始無終的時空中，由於磁場與能量的衝擊，星球像生命的呼吸一樣，經由不斷爆炸爆縮的演化，形成星球、太空隕石、石塊、瓦礫甚至塵土，展現宇宙妙化變幻無窮的造型，記載歷史演進的痕跡。先民的生活以農業為主，生命的延續依靠土地滋養，人死復歸於土，化作春泥再現生機。土既是由石頭爆炸至微粒而來，可見石頭是生命最初的元素，泥塑，即是塑造生命。石頭是最鄉土化、民俗化、本土化，所謂鄉土即香土，人們可由石頭的型見到故鄉，懷想親人。解讀石頭的型與內涵，就是解讀整個歷史的演進。石雖無語，人若有心石頭將告訴你無數歷史與生命變化的故事。也因此，玩石頭的人很容易一見如故，藉由談心與精神文化的交流成為密友。

　　石頭的型是生命演化的歷史，也是生命造就的環境，生命成長過程的代言。中國人很早就懂得欣賞石頭，由石頭觀賞自然生態，探索生命之奧秘，昇華心靈之妙境。將石頭引置於庭園、案牘等，陶冶性情，提昇個人的精神境界和人生觀。由小見大，體會學習自然和生命的法則，進而產生創造力、想像力，隨機應變生活的無常，超越物質環境的限制，對整個人生、宇宙和世界都能表現出圓融觀照的思想。在我多年從事的景觀雕塑工作中，常喜歡藉石塊自然樸實的力量，調和增減環境景觀的自然之美。在吊起、堆置各種形態各具的石頭時，無不感受到它千萬年來，經由氣候、環境、熱度，幾番分離、凝固、爆裂所散發出來的力量震盪。其中更是宣透著生機無盡、希望無窮的生息脈動。

　　石頭爆炸時產生火花，美麗而令人讚嘆，亦為煉石鍛造更美好堅強的生命所必須經驗。每有隕石自天落下，隕石的周圍便成火海，天災演變出多少生命的流亡，動盪中產生許多有情有義、可歌可泣的故事，引伸為文學美術的題材，用以教育下一代，提昇文化。文化也是生命火花的記載，生命與文化經過幾千萬次天災人禍的鍛煉，成就大團體、大生命的延續和提昇。前幾年我因工作到北京及大陸各地區和朋友談起近代史的風雲，他們都說：「能活下來已經很慶幸了。」我的父母自大陸歸來後，我常問他們這些年的變化，每講到傷心處便不再繼續，他們不忍也不願再回想過去悲慘的歷史。這是大時代政局矛盾多變所引發的影響，不只是北京，大陸各地，和台灣也有許多令人傷心和無奈的事件。民國三十六年在台灣發生了二二八事件，也是因為特殊的時代背景，因為人類彼此的誤解、無知，導致許多生命的犧牲，許多家庭有了悲傷的陰影。但是二二八事件犧牲的生命產生了燦爛的火花，促使後人改正無知與錯誤，減少後來的災禍，提昇大團體生命的成長。這些

1993.7.24楊英風於花蓮中華雅石會第一屆全國雅石展中致詞。

悲傷的事,從人類進化的歷史觀點來看,是一個文化提昇的機會和過程,並非是停滯局限的一點。前人的犧牲後人應心懷感恩,更應讓他們的犧牲對後世光明的發展產生正面的貢獻,如此他們的生命才能在燦爛的未來得到再生。好像隕石因大宇宙爆炸爆縮的循環,不斷產生絢目的火花同時令許多生命流離所失,但是有更多的生命依靠石頭碎裂的瓦礫塵土獲得生存延續。西方傳說中鳳凰浴火重生,佛家本生故事中菩薩捨身飼虎,都是瞭解生命的循環動態,菩薩更發揮無私無我的精神,以己之身成就其他生命的延續。這種尊重所有生命生存的權利,就是佛家所謂護生,更是中國文化環保的精神。先民發現生命演變的軌跡,更尊重自然保護萬物循環的規律,由此發展出「天人合一」的哲理,以玩賞雅石作為入門的方法。

玩賞石頭貴在真實、天然,取石之神勝於取石之形,如此,方能從一顆石頭觀看一個超然的世界。玩賞石頭是最具中國文化精神內涵的根源。從瞭解一個石頭出發,由小見大,體認宇宙造化,善養天地浩然正氣,是復興中華文化最經濟、最根本的教育入門之道。近來,年輕一輩玩賞雅石與在溪邊撿石頭的人愈來愈多,使關心中華文化復興的人們感到未來充滿希望。人們將在潛移默化中,調整過去長期西化的矛盾,發展現代中國特有的民族風格,進而將「天人合一」的宏觀思想在國際間發揚光大。

原載《中華雅石會選集(一)》頁5-6,1993.7.24,台北:中華雅石會

回首一甲子

　　求學的每個階段，都剛巧碰上時代轉接的節骨眼，時間和空間的變遷，讓我有機會見識、接觸許多特殊的人、事、物，目睹時代戰爭、東西文化衝擊，親見先進科技的發明及多樣媒材廣泛應用的可行性，感受諸多變化與刺激，因而學習的過程充滿不斷地探新冒進和養成逼迫性的適應力，同時訓練我作為一個藝術工作者的彈性和耐力。對事情也因此產生較前瞻性的觀念，影響我創作理念和材料的大膽嘗試。新鮮材料和技術的不斷嘗試產生多元化的作品，詳實地記錄時間空間的變化與個人思想、學習、工作的歷程。

　　我出生在宜蘭，從小喜歡接近大自然，常在小橋、流水、山川、田野之間遊玩，深受自然之美的陶冶教育。中學期間在北京讀書，故都居民儒雅淳厚的生活境界、中國文化的博大精深，奠定了我認識、喜愛中國文化的基礎。但對我影響最大，使我從此與中國博深的生活美學結下不解緣的卻是在進日本東京美術學校（今國立東京藝術大學）建築系就讀，受系上吉田五十八和朝倉文夫兩位老師的啓發，開始對魏晉到大唐時代中國人融會自然、結合環境的優越成就有了具體的認識。也因此體會到中國的哲學、藝術及生活美學，在空間的運用上十分獨特。中國美學是為了提昇生活，追求的是整體環境和人文的完整融合，而非單獨的自我表現，與西方追求個人主義的出發點完全不同。因此我更堅定把所學運用在環境、雕塑美學的整合研究上，以便能將雕塑融入生活空間作一更圓融地表達。

　　後來我或因戰爭、或因工作而來往於國內外各地，學習的環境更是豐富多變：在豐年雜誌十一年的美術編輯任期，讓我得以上山下海，將台灣農村轉型的過程以版畫和鄉土寫實的銅雕作品記錄下來。多年花蓮太魯閣山水名蹟的探索，我親臨其境的感受到台灣山勢磅礴、聳地擎天的自然巨擘，將這源於自然生機的感動，以斧劈寫意的銅雕作品表達中國「天人合一」的生命哲思。而義大利、日本、新加坡、沙烏地阿拉伯、紐約、黎巴嫩等地的遊學和工作經驗，使我有機會比較中西文化特質的差異，這期間的深入研究使我得到一個啓示：文化不是人類自己能夠創造的，而是從環境衍生來的。東西文化的差距，是由不同的地理環境，歷史背景所產生的結果。同時，更加肯定中國文化的偉大與價值，並再度強化自己要從事景觀雕塑的信念。

　　中國文化很早就發展成豐富和諧的全面性智慧，對於宇宙自然一直保持尊重與親和的態度，確認和諧與秩序才是宇宙生命生生不息的原動力。英文的Landscape只限於一部份可見的風景或土地的外觀，我用的Lifescape意味著廣義的環境，即人類生活的空間，包括感官與思想可及的空間。因為宇宙生命本來就與其環境和過去現在未來的種種現象息息相

關。雕塑是因環境需要而生，好的雕塑對環境有增減調和的作用，兩者配合得宜更能提昇精神生活的領域，啓發健康圓融的生活智慧。

龍鳳是中華民族族群融合的代表，是宇宙天地力量的菁華，爲中國「天人合一」特獨、宏觀的思想表現，文藝美術理想昇華超越的抽象哲思之具體化，更是中國智慧文化的總合。陰、陽、日、月爲生命聚合、演化和開展的基本。我將象徵知識、資訊、智慧和傳播迅速等特質的「磁帶」，結合代表中國文化精華的龍鳳意象，引日月之形爲龍鳳的眼睛，以純樸、簡潔、有力的造型，運用現代不銹鋼的材料表達中國文化的現代意念，統攝傳統與現代，回應宇宙自然和文化日新又新的無限生機。

美學與佛學，對於我的生命和創作，一直是息息相關，彼此互相影響。長久以來，中國文化浩如煙海的文化寶藏始終是我創作的本源，魏晉時期自然、樸實、圓融、健康的生活美學一直是我景觀雕塑的精神核心。佛教於西漢末年傳入中國，至魏晉南北朝時期普及於民間，對中國人的生活境界和造型藝術產生深厚的影響。這個新契機，將中國藝術推展至更高的精神意涵，超越了「形似」的階段，由於佛法觀納所有有情眾生，乃至器世間之形成，不過是種種因緣之合與幻滅的現象，並無一本然恆常不變自性。這種空靈的意境，轉化爲造型語言，正是抽象藝術的最高境界，同時應合了藝術虛中求實、形虛質實、妙化萬有的精神。

三年前，在大陸工作時，因體力透支，忽罹重病，險些喪命，經歷這次危險，我體認到應盡快將一生所努力研究的成果整理發表，留傳給後學作爲探討學習中國文化的參考。今蒙省立美術館安排時間與空間爲我作工作一甲子的創作發表，並承該館輯印專集，這是我個人創作歷程最完整的呈現，同時記錄台灣四十年來轉變的軌跡，謹此深致謝意。並以此就教方家。是爲序。

原載《楊英風一甲子工作紀錄展 （1993.10.2-11.21）》頁5，1993.10.15，台中：台灣省立美術館
另載《自立晚報》第18版，1993.10.30，台北：自立晚報社
《自由晚報》1993.10.30，台北：自由晚報社

慇勤喜自然

　　明李時珍本草綱目：「石者，氣之核，土之骨也。大則爲岩巖，細則爲砂塵。」中國地理環境優越，金木水火土五行具足，平衡發展，漢民族以農立國，生活和文藝也與大自然結合，發展出「天人合一」的生命哲理，對萬物和宇宙主張互利共生、平衡共存，甚至引自然界的樹石爲庭園造景、案牘擺設，充實生活內涵與生命意境，進而培養恢廓宏觀的生命氣度。

　　宇宙生命最精彩、內涵最豐富的就是石頭。石頭是造物者最初的雕塑作品、最基本的生命元素，也是人類最原始的雕塑材料。從石頭的質地和造型可瞭解當地的歷史演變、生活環境和社會文化。台灣地處大陸板塊和菲律賓板塊交接，氣候寒暖具足，物產資源豐富，深海部份受兩板塊擠壓形成中央山脈，因此其高海拔之端，遍佈許多古生物的化石和形貌材質殊勝的奇石。實爲「寶島」地理環境和歷史演進的最佳見證。

　　長久以來，我始終以中華民族深厚的文化精髓爲創作本源，尤其是魏晉時期，軍事、政治、民生都紊亂，佛教於此時傳入中國，提昇中國人精神境界，豐富文化層次。佛教慈悲喜捨、圓融淨化的生命態度，單純、自然、無我、簡樸、健康的生活境界，適時如甘露般潤澤了中國人的性靈，它匯聚成的宇宙宏觀和審美情操，融鑄成中華氣度最爲波瀾壯闊的一面。這個新契機，亦將中國藝術推展至更高的精神意涵，超越了「形似」的範疇，注入「眞實觀照、緣起依存」的般若智慧，更提昇「外師造化、中得心源」的抽象表達。我一直認爲「石文化」是傳統美學中最能圓融中國人生活智慧和宇宙觀的東西，因爲中國人不但從石中由小見大，更擺脫我執的限制，穿透石頭千萬年來的變化與爆裂之力量震盪，參悟自然界最深奧玄妙的抽象之美。

　　日本曾在多年前的萬國博覽會展出盆栽和水石道，推廣樹石文化。源創於中國、於鴉片戰後受西化政策影響而漸式微的石文化，經由國際活動的盛會介紹其自然化育的風華，並普受國際友人喜愛，甚至於一九九一年成立國際愛石協會，促進國際間的賞石風氣。台灣近年收藏與玩賞雅石的人越來越多，雅石協會的成立如雨後春筍，並且經常舉辦展覽，各種質地與造型的石頭琳瑯滿目，使各地的同好有機會觀摩到地域環境互異的石頭風采。玩賞雅石不但可以使緊張的精神鬆弛、享受一下與大自然神遊的樂趣，藉外在的形象體驗內在豐富的精神境界，提昇現代人的生活。更可在潛移默化中推廣中華文化，精益創新，進而建立發展現代中國獨特的文化觀。

　　屏東雅石協會將於近期舉辦展覽並出版專刊，余僅爰就數語，不揣簡陋，是以爲序。

<div align="right">1993.11.17為屏東雅石協會展覽專刊寫序</div>

回溯中國美學精神

口述／**楊英風**　整理／**葉彩雲**

　　中國也有美學，和西方美學截然不同的賞美觀念，是因爲東西方不同地理環境、文化指標等條件因素所導致，若認不出這點冒然赴國外留學，一味全盤移值西方美學，是捨去自己文化的根的愚行。

　　這份體悟是源自出生於日本殖民台灣的時空背景而來，因爲我隨父母居住中國大陸，在北京唸中學期間，深深感受北京居民生活的敦厚、儒雅和文化涵養之深厚，帶著對中國文化新的認識和喜愛負笈日本東京美校唸建築系時，便不同於當時台灣留日學生對東京的孺慕，反而比較出從北京到東京的文化氣質有如從大城市變成小都市一般，因而更加深中國擁有有待深掘的美學觀念這層信念（甚至可說是眞理），尤其受教師朝倉文夫和吉田五十八的影響，認識到世界公認結構最美、最有氣氛的唐代建築之美根源於中國美學精神。而什麼是中國美學？簡而言之，中國美學就是觀照萬物、天人合一的「生活美學」，藉由自然的美好來提升生活、融入生活，純粹爲生活而有的哲思架構；所以中國人懂得欣賞自然、瞭解自然、學習自然，畫寫景、寫意的山水、花鳥，相異於西方畫寫實畫，如裸體畫之類。我在日本殖民教育下的觀念以爲中國沒有美學的存在，至此之後觀念轉變，且引發以歷史爲經，切入研究比較中國和西方美學之差異的興趣，並堅信由此途徑才能確認中國美學比西方美學更爲精湛。因此有幸到西方藝術搖籃的義大利，所抱持的心態是「察看」，並非是「學習」，和時下留學生的心態、認知不同。

　　本來留學學習國外藝術的優點、長處是件好事，但不質問西方美學的本質，生吞活剝、全盤接受，將發現兩者的架構是相對的兩種方向（反自然／崇拜自然），用西方美學是無法建立中國美學的。尤其從西潮東漸以來，中國人仍普遍崇尚西洋文化之際，不知時代潮流的風尚已轉爲西方人求諸東方文化的美學，卻依然甘願受西方帝國主義時期醜化、矮化東方文化的觀念來自欺、長他人志氣，這現象需要反思的。

　　如此絕對頌揚中國美學，立足點看起來似乎有些爭議，但文化的理解上，中國的確有精妙的美學哲理，爲何不堅持光大？難道顧忌「爭議」就認定可議、需放棄中國美學？今日，闡釋中國美學精神的創作作品受到西方人的肯定、歡迎，可見中國文化的特性是易於現代化的觀點是正確的，所以我成功了！

原載《雄獅美術》第282期，頁36，1994.8.1，台北：雄獅美術月刊社

自始堅持宏揚中國美學

　　近幾年，馬不停蹄地參加國際間重要藝術博覽會，並有機會接觸到國內外藝術家，彼此切磋觀摩，並互相交流心得。我發現西方藝術家在物質文明過度發展的情形，早已汲汲地向東方吸取精神文明的內涵，尤其是中國美學的發揚與應用，更是吸引他們深深為其深奧所折服。這也使我的作品在會場備受矚目，引起廣泛的討論，這些國際參展的經驗，不禁讓我思及自青年時即堅持的藝術理念，及中國美學現代化等課題。

　　我的一生皆在時代轉接點，使我在藝術領域不斷嘗新變化，養成逼迫性的適應力。創作媒材雖然多變不一，但藝術理念卻始終淵源於中國美學的深奧博大。在我成長的環境中，雖歷經台灣、日本、中國大陸、義大利等國家，工作的歷練也使足跡廣及歐美亞各地，我始終不斷思索研究環境與人的相互關係，堅信「環境造人」，人亦可發現環境特質而塑造之，因此，我提出「景觀」的涵義，乃意謂著廣義的環境，即人類生活的空間，包括感官及思想可及的部份，宇宙間的生命個體並非各自過閉塞的生活，而是與其環境及過去、現在、未來種種現象息息相關。如果只注重外在形式，就僅限於「外景」的層次，須進一步掌握內在形象思維，才能達到「內觀」的形上境界。中國人喜將自然環境視為一有機的生命體，致力探尋人與自然間和諧的均衡關係，因之發展出「天人合一」的思想，透過這層體悟，才能詮釋中國美學的體系。

　　因青年時期在故都北平求學，其爾雅文風、宏偉壯闊的建築與自然大環境令我體認到中國人的生活

1994年〔大宇宙〕於香港國際新興藝術博覽會展覽情形。

美學是如此儒雅高尚，加上閒瑕時尋訪名勝古跡，大同、雲岡的古石刻，陶瓷造型等令我流連忘返，而含蘊甚妙的太極拳及古籍，也令我愛不釋手，這奠立了我一生追求且發揚中國美學的基礎，也讓我日後目睹西方藝術潮流變化而不亂於心，堅持至今的信念始終如一。

近年許多年輕藝術家不斷問我，如何將中國藝術現代化，我的答案很簡單，就是從中國的造型美學中去尋思、發現屬於中國特色，尤其是魏晉南北朝之型，蘊含了泱泱大我、無私無華的風範，其簡練壯闊的氣魄，正可傳達出中國人堅韌不拔、寬容含蓄的質樸精神，這也是中國歷經變亂，依然深植在內心的深沈性格。

藝術家和其他人一樣，都應關心人類，講求什麼是理想中的生活，思考如何創造出理想境界和安排創造的步驟。尤其是現代的中國藝術家，更應拋卻我執的理念，探尋傳統文化的根，將之宏揚在國際藝壇，並引領潮流。

一九九四年三月八日至十一日，在香港會議及展覽中心將舉辦「國際新興藝術博覽會」，這是以正在形成中的當代藝術潮流為重點的展示，這場國際盛會提供社會大眾了解最新藝術發展，而我的作品〔大宇宙〕（高五公尺，不銹鋼群組雕塑）將置於一樓圓形大廳最顯著的位置，來代表該博覽會的精神。我致力宏揚中國美學之創作已六十多年，而其根源也是五千年來中國藝術精神，至今卻被當做國際新興潮流的代表，可見中國精神文明將在下世紀引領風騷。去年十二月二十七日，英風又乔獲國家最高文化成就象徵的行政院文化獎，這些年來的小小成就，如今獲得國家及國際間的重視，給英風多年堅持的信念莫大鼓勵，今願以此榮耀與更多人分享，願青年藝術家更殷切努力，傳承中國壯闊雄健且無我無私之藝術境界，繼續為宏揚中國美學共同奮鬥。

約1994文稿

東方的睿智與「美」

　　受那個予人無數美夢的馬哥波羅^{（註1）}的著述的引誘而產生對東方的嚮往，至今仍舊吸引著人們的心。如果西洋中世紀是探險東方寶藏的時代，那麼當世可說是探險東方智慧的時代吧！東方的睿智，爲何對西歐的命運，甚至對人類的歷史有這麼深切的關聯呢？

　　東方美學的眞髓，是從大自然中將「生命」掏出的。西洋的寫實主義，是與被指爲自然科學性的客觀主義相反的；東方的是去掉「自我」而投入於「物質」之中，也就是根據即事即物精神的深遠的智慧，即事即物的蘊奧，乃是「天人合一」的寫實主義。那是「物我一體」，出自自然與人類融合的所謂「一如觀」。在西洋，大體上「自我」意識特別顯眼，他們的歷史和文化，是由「自我」不斷地對立、抗爭而形成與拓展的。與專搞「知」（主知主義）和「爲」（作爲主張）的西洋相反，在東方是以「忘我」、「無爲」爲特色。前者是由人們指向外（自然）推動的外動性、積極性態度；而後者則是採取自然性、被動性態度，並由於探討其主體性意識的秘密，更能超越它的所謂「諸法實相」^{（註2）}。這便是形而上的世界觀，寓意著擁有無限發展性的一大特長。

　　如今新的世代業已在開始。否定文化的新文化正在蠢動，否定官能的新官能也正在尋求新的表現。在西洋美術的成果上，東方深奧的美的哲理，到底該添加什麼呢？除了使我們的傳統活現以外，既已談不上什麼新文化哩！

<div align="right">年代未詳之文稿</div>

【註1】：Marco Polo
【註2】：佛家語，各種現象的真實相之意。

計畫書

東部生活空間開發的起點

甲、東部生活空間開發的起始及籌備工作。

（1）在花蓮航空站美化工程的建設期間，因工作及志趣的關係，與花蓮地方人士的接觸頻繁，且對花蓮地方倍增瞭解與喜愛。時值一九六九年夏季，曾思行先生帶我去看一塊在山地五公頃大的土地，並希望我為此土地的開發做若干建議與計劃。同年秋季，陳阿珍先生也來看我，同樣是帶我去看一塊五公頃的山地，此地正好與曾思行先生那塊地同在一座山地上，這山地屬於花蓮縣壽豐鄉鹽寮區。同樣地陳阿珍也徵求我對土地開發的意見，緊接著同年秋末，王苦和來找我，並帶我去看他那塊七十六公頃的土地，巧極了，這片山地也正好在鹽寮的山地上，並且與二位陳先生的土地比鄰相連。王先生興致地述說著自己對這片土地開發的理想，遂引起我一個大膽興趣的構想，三位地主的土地都相連在一處，又同樣有開發的志趣，何不將三塊土地合併起來，設立整體性的計劃，來完成此地的開發建設。經過協商，土地合併經營的構想也開始充滿著幻想和希望，花了不少時間在思考它。

（2）正當我在為以上的問題做初步研究的時候，恰好，經濟部要我到日本解決萬博會中國館的雕刻問題，所以就擱下了花蓮的工作在十一月底到日本。未到之前，我就想到必

楊英風為花蓮航空站作的景觀浮雕〔太空行〕。

需爲花蓮未來的開發收集有關資料，其中有關水族館的設置，也是列爲土地開發重要的課題之一。恰巧在東京停留的時候，經過東京都恩賜上野動物園水族館館長久田迪夫的介紹，認識了一位全日本首屈一指的水族館設計專家——齋藤進一，他身爲貴族，更是水族學研究的權威。我從他處得到很多寶貴的資料和經驗，並且順便也跟他談到花蓮的開發，他對一切非常感興趣，並且表示在將來願意提供有關方面有效的幫助。

（３）在二月中旬，我爲中國館的雕塑，第二次去日本，又遇到毛利元敬先生，他是研究地區開發的專家，特別是對投資與貸款的開發事業有重要的成就，本身係出名門，事業多半配合學術性、文化性的開發建設，從他處又得到一批珍貴的開發文獻資料；包括國內（日本的）與國外的，同時得到一批有關地區開發的各方面的專家名單，以備未來之需。

（４）在日本大阪三個月實地工作期間，從頭至尾看到日本萬博會整體的建構，並接觸了不少這方面的專家，檢討過許多問題，結集經驗所得，正如上過一個「開發大學」。同時看到人家所做的以人性作中心，種種對未來生活空間的創作努力和結果，凡此種種獲得更增加我對未來花蓮開發的信心和責任感。

（５）從兩次去新加坡主持其環境美化，大理石雕刻和籌備藝術學院的工作中，發現這個「中國城」各方面充滿著努力後可喜的成就，和未來理想建設發展的可能性，由此，不但可以獲得更豐富更實際的工作經驗和資料，更重要的是，欣見中國人在下決心後所表現的銳利與智慧比起任何外國人有過之而無不及，因此對花蓮的開發倍增勇氣與興趣。

（６）從主持設計黎巴嫩國際公園裡中國公園的工作中，更明確的認識在當代對人的重要性；是世界文明進展的必然趨勢，是國家現代化的表徵。此外，更重要的是對中國文化在未來人類的生活空間中放射出博大深厚的人間性的可能性，增加無比的信心。花蓮的開發，將以此種信心產生的愛心，做爲追求復興中華精深文化的情感動力，建立一個眞正屬於世界性的，代表中國人的過去、現在與未來的生活空間。

以上六點是東部生活空間開發的構想和若干初步籌辦工作的簡單經過。

乙、對現代生活空間開發的必然性與重要性

一、何謂獨立國家的尊嚴？

生活空間絕對是自己的：

人的生活空間應該是由傳統演變至現代並推展至未來，在生存環境中，有一系列完整

楊英風攝於正在建置中的大阪萬博會會場內。

的發展。

雖然在發展過程中，難免有時受到外來文化浸染，但是此種移植的文化終究要在時空的轉移下，受到本身文化的同化，而成為切合自己文化背景的產物，這種再也不是直屬別人的文化以及種種根據環境、歷史、人民所結合成的文明，絕對是由自然所發展出來的，必然會產生一種特性，獨一無二，只屬於此地區，足以代表此獨立國家執著自信的尊嚴，在此歸納起來，有兩種環境為有力的影響因素：

（1）自然環境：天然的地理形式，氣候物產的因素結合後對人產生的影響，將會造成人某種特殊的性格：譬如日本島國國民的特性，地中海四周國家如法國、義大利、黎巴嫩等國家的民族特性，再影響力量，在此力量下被塑造的人，屬於先天性的潛移默化，所受的影響根深蒂固，不易改變。

（2）人為環境：歷史的演變，民族間文化生活的往來，生活空間的改變：如土木工程的設施、橋樑水壩的建築、都市計劃、道路公園的設置等，時時都在影響著人的情緒和左右人的情感，長此以往，也將會造成人的某種特殊性格。

這種由自然環境和人為環境交互影響下所形成的某種特性，自然的在國民生活中流露出來，堅定不移，執著沈默，就足以建立一個獨立國家的尊嚴。

二、宇宙與人的關係。

（1）東西方的宇宙觀和人生觀：

這可以中國人的宇宙觀和人生觀來代表解釋是絕無疑意的。因為中國人自古來就不斷研究人與宇宙的關係，建立宇宙間萬物相對相成的宇宙律——陰陽學說，從而發現了人與宇宙息息相關的必然關係。人是宇宙中的一方小宇宙，人不能離開宇宙，人生最高的境界是與宇宙結合，在此意欲的追求下，人可以改造宇宙（某種程度的），為的是要更親切的與它溝通。在無數過去的生活空間和藝術品的構成中，不難發現種種宇宙與人緊密結合的特性，這就是東方特有的文化。

西方文化呢，因其對宇宙關係的解釋不同，所以形成與東方文化完全相對的結果。如走向科學的研究，誇張機械能力，追求個體發展，表現人為的能力，漸從宇宙中游離而出，甚至與之隔絕了。西方人，在宗教上，特別是基督教上所投注的努力和誠意可以顯示他們精神上的空虛，和追求彌補空虛的需要。

（2）東西方文化交流後的改變：

東方在與西方接觸之前，一直是信賴這種人與宇宙的關係，其發展從未脫離宇宙，生活空間一直是重視順其自然的生活美學，與人生哲學，成為東方文化的特質，此特質在與西方接觸後遂有，無可諱言的，單薄空虛的西方文化，也逐漸吸收到東方文化的要領去改善其生活空間，他們不斷地嘗試著去瞭解東方，尋找東方，擷取東方整體精神的無限和自由來填充他們有限空間裡的空虛和單調。

此外，從近幾十年來他們科學文明的高度發展：如太空科學的發展、電腦（計算機）的發明、電器等大規模的運用中。也認識了整體性的重要，因此他們也漸漸從個體科學的發展邁進整體科學的研究，所以，基本上，已經可以跟中國人古來的整體性生活空間的觀念結合起來。從而得到人性問題必須重視的啟示，以後，對未來世界的建構就起了很大變化，跟過去完全是兩回事。在與整體宇宙環境的配合並善用的原則下，整理生活空間，享受人性應該發展的許多活動的樂趣，使生活更有意義，這種發現與成就，就是代表一種現代性，是現代人生活真諦的表現。

這個階段西方人近幾年來的成就斐然是世人有目共睹的，而在文化所從出國的此地，尚未進入最起碼的開步狀態。實在是當今有智見人士當務之急。

三、目前吾人生活空間形態與內容的檢討：

吾人自從清代開始與西方接觸，經歷著鴉片戰爭以後西方列強不斷的侵略和壓迫，民族自尊心一落千丈，次殖民地不如的自卑感，不斷地浸淫著國人原本信賴不疑的古老文

化，遂在吾人原有的精神文明特質上發生了動搖根本的變化。爲了追趕西方人所標示的科學與物質文明，便不斷不擇地採用西方的教育制度和內容，甚至於生活空間的思考標準都是建立在西方文化的基礎上，失去了做爲中國人的基本立場和想法，結果造成了對自己國家文化特點一種嚴重的遺忘症，此症漸漸影響到國民生活的基本形態，以致生活與自然，和傳統的深厚文化完全脫節，構成東方文化上的一種斷層。

舉個例子，像清代對郎世寧的解釋和今天對他的解釋形成了很大的對比。清代那時一般的藝術家對中華文化仍然充滿了信心，看到郎氏寫實的成就仍然不會動搖自己對藝術追求超脫的境界的信念，甚至於大膽的用中國文化思想的標準去批判他的結果，是不足有什麼成就可言的。（儘管民間後來有了受其影響的玻璃畫的產生）而今天對他的批評，完全根據西方的美學標準去衡量的結果，就覺得他是個十分了不起的領導者了。這就是有信心與沒有信心的兩種絕然不同的批判把一個人變成了兩個人的可悲事實。因此，在目前，如果試著在我們的生活空間中去找出足以代表中國個性的東西，我們將能有些什麼？這是個必須正視的問題。

嚴格說來，這是一個迫不急待需要解決的問題，吾人應當及時徹悟覺醒，加緊認識自己的文化，建立信心，回到自己文化的本位上，去從雜亂無章的環境中，努力改善，建立一個屬於中國現代人的生活空間。

四、東部是目前生活空間開發最理想的試驗場所：

目前台灣自然環境最優秀且未經開發的地區是東部台灣，它具有中國古來山川那種雄偉厚實而多變化的形勢，在一向被漠視的情況下仍然保持著質樸原始的姿態傲視四方。而且在如此優越環境下，必可培養出充滿信心壯志而富幻想力的堅強人物，發揮智能，試驗其成爲未來新生活空間領導者的可能性。

這純粹是順乎時代潮流的作法。我們可以看到西方人近代所從事空間開發的努力，不在於建設大都市，不把人才集中在大都市，而是用社區分區發展的方式使所有都市以外的自然空間得到充分的利用，讓人們充分享受溫暖豐富的生活。這些設計，在西方早已有了相當的成果了，而我們尚落後在都市繼續無秩序的膨脹狀況中，所以開發東部是當務之急。開闢試驗場，是趕上時代潮流的第一步。然而爲了確實推展此一試驗場所的初步建設工作，我們先把範圍縮小到僅以花蓮縣的開發做起步來努力。如果能成功，就能成爲其他地區未來推展生活空間研究的模型。

然而目前有幾大前提必須先確立：

（1）開發花蓮，絕不是以商業性的標準去衡量，和為商業的目的去推展，也許將來難免有一二商業行為的出現，但絕不是一般商業行為的作法。

（2）開發的目的不是純為外國人的觀光，而是專為自己國民的育樂提供一個合乎時代觀念的生活空間。

（3）間接的使外國人從種種建設的提示中，真正瞭解現代中國人生活空間和文化的內涵。並引導之共同為人類生活空間的開發而努力。

（4）所開發出來的成果，必須為下一代指示出一個對無限未來繼續開發的目標，和研究的路線，總算對下一代有了交代。

（5）讓對未來關心的學者們有一個實現夢想的實驗所。

（6）花蓮的開發，雖然範圍縮小了，但是目標卻是必須要以世界性的發展觀念去比較，而非僅是與台灣其他地區的相比較，如此方能瞭解花蓮對世界的重要性。

五、研究花蓮各項過去、現在、未來的有利及不足的因素，以便適應空間開發的推動。

（1）人文方面——教育的開發是一大目標。

目前花蓮沒有高等教育學府的設置是一大缺憾，其結果造成人才外流。對地方陌生，地方永無改善的可能性。而外來的開發又大部份以掏金者的姿態來利用地，這種方式，在無意中，只有構成地方的傷害，阻礙該地方空間開發的前途發展。原因是，外來人的開發，不清楚地方建設的整體性，而且對地方沒有血濃於水的鄉土情感。

此外，當地人由於缺乏對當地確實認識的教育，日久對地方極易呈現漠不關心的冷淡，將是地方建設開發的一大阻礙。所以，建設高等學府，設立適應花蓮開發的開發大學或學院，實地研究發展並應用，即可達到利用自己的人才來建設地方的最大效用。

在此目標下，當然目前初步工作的進展，還需要借助外來的專家領導推動是無疑義的。

這樣從花蓮對自己土地的認識開始，更深廣的意義將是重新建立對自己文化的信心。

（2）科學方面——自然優勢的認識與利用是開發的目標。

1.地理形勢優越性的利用

花蓮天然地形上富有變化，且具有中國山川壯麗雄偉的氣魄，這種先天性的優勢，即

爲空間開發的瑰寶，再加上人爲的建設，可以創造出一個嶄新的生活空間，使東方式的立體美學在人間性的適用上獲致有力的驗證。

2.產物資源的開發

礦產開發：石材方面如大理石、寶石與奇石的開採及利用。

林業開發：造林與防洪、野生物的護植。

海洋開發：海洋資源的開發利用，水族館的設立經營等。

3.颱風地震等天然災害的防備研究。

4.民俗的研究與整理。

5.陸海空交通的開發。

以上所列僅係簡要的鋼目。

1970.8.12楊英風寫於台北呦呦藝苑
另載《萬般風情賞美石—石譜》頁10-13，1994.2，花蓮：花蓮縣立文化中心

未來美麗的新加坡

前言

在當今亞洲國家中，新加坡在短暫的五年內，以其迅速確實的努力，勇敢的向世人證實了一個新興國家那股銳不可當的勇氣和智慧，已經把它自己建設成為一個亞洲可數的安定而富有朝氣的國家。如眾所週知的，無論在經濟商業，教育事業，建築事業，國家工業化，觀光事業，衛生設施等任何一項現代化國家必備的建設上，都表現了可喜的成就，由此更預示了這個年輕的國家，在未來發展上擁有的偉大潛力。

當然在這裡，歸根結底的推敲一下，我們不難發現一個重要的事實；那即是一個國家優秀的領導者，所投諸於國民間的影響力之鉅大，以及善於結合並運用此影響力的結果，是推展國家富強的原動力。

新加坡政府和民眾優越的表現，早已是世上有心人士所稱道不止的奇蹟。本人有幸在此認識貴國如此輝煌的成就，除了與人無異的讚嘆以外，更覺無上的光榮，由此對貴國不禁而生的一種親和感，油然從心底湧現而出，促使對貴國這一番新景象，更傾注了無限的喜愛。

因此，本來兄弟可以像任何其他的人那樣純直的稱道：「對於一個獨立國家規模和基礎的設立而言，新加坡目前的建設是堅固有餘的了。」然而基於對貴國一種喜愛的深入延伸，加以參與貴國的部分美化環境的設計工作，兄弟在此更覺得責無旁貸的必須深思一個非常重要而根本的問題；那便是如何透過華麗的外表規模，去探測並建立一個國家的精神實質，從而確立獨立國家不可置疑的尊嚴，以推向未來穩固而無限的發展。

獨立國家基本要素的探討

甲——獨立國家的基本要素是什麼？從那裡可以具體表現？

獨立國家的基本要素是確立不移的國家尊嚴，不容置換的國家特質。

其表現的途徑有：

（一）從精神文明的建設上表現。

（二）從以精神文明為基礎所充實建立起來屬於自己的生活空間中表現。

科學文明在文化進展需要中的缺陷

（一）就第一點精神文明的建設申述之：

　　七十年代初的今天誰都可以看見的，物質文明藉著科學的精進，在不同的時間內，在世界各個不同的角落上，或多或少的做著不同程度的進展，不論速率如何，各個國家都不遺餘力的來推動這方面的建設乃是不容置疑的事實。就普通的認識而言這當然是一種進步的現象，然而更深一層研究，我們發現這雖然是國家強盛尖銳化的表現，並不是立國強國之本。理由在於：科學物質的研究發展是每個國家，只要有認識，只要願意，都可以逐步而行的事，而且有其極限。並不能以此來確立國家的尊嚴和界分國家的特質。這是因為在科學方法物質功能所表現的一致性，機械性，制度化下統一了一切，因而以它為對象的人，只能有一種。這種人不包含民族、國籍、性別、年齡等因素的區別，與科學本身的特質一樣，是純粹制度化的，機械化的。譬如，對於計算機操作利用的技能，東方人是無異於西方人的，它的設計和運用，有一定的程式，你非按照這種程式來操縱使用它不可，不管你是東方人或西方人，美國人或是日本人，中國人，所以，對於計算機的有效因素而言，它所選擇的只有一種人，所決定的也只有一種人，就是認識它的操作程式的人，而非屬於那個民族，那個國家，多大年紀的男人或女人，所以在計算機的使用上，並不能替我們表現出那一種人，那一個國家的什麼特質。再如在當今電器化的普遍運用上，也是同一道理，沒有說是西方人這樣開關電梯，這樣打電話，而東方人就那樣開關電梯，那樣打電話的事，也沒有西方人用冰箱來冷凍物品，而東方人卻用它來焙烤物品的事，所以，對於電梯、電話、電冰箱來說，它對每個人的功能和人對它必需的使用方法，都是一致的，因此以它為對象的人，只有一種，無分東方人西方人，所以在它的使用和推展上不能界分出什麼民族、國家的特色。

　　在這裡不只是電腦、電梯、電話、電冰箱如此，甚至當今太空科學一日千里的進展，也不出這種道理。「月球」雖是美國人捷足先登了一小步，它所標榜的意義卻是人類的一大步。月球印上了太空人阿姆斯壯的腳印，並不表示美國人對月球任何的特權所有，將來在不同的時間內，只要願意，任何國家，任何人都可以和美國人一樣的造訪月球。因此美國人不能以「登陸月球」這件事實來確立美國固有的國家尊嚴和界分美國與其他國家不可置換的特質。所以我們就更大的範圍說，科學物質的文明，是大家都可以發展的，而且有它的極限，終有一日大家的發展都會到達這個極限，到那時就分不出那個國家跟那個國家不同的地方，那麼每個國家在科學文明所表現的科學尊嚴上也是一致的、統一的、平等的。所以我們無法單從科學物質的進展來確定某個國家的特質，和界分其不可置疑的尊嚴。

純科學化危機的補救

　　不只如此，而且我們可以大膽肯定的另一件事實是，按照純科學和純物質需要的取決，其結果只能造成全世界一種模式的人，就不含有任何「人性」因素的人，那實在是純屬機械的世界，而不是人的世界。這種情形，誠足可憂，所以實際上今天許多科學物質文明先進的國家，已經有所警惕，都正在或多或少的避免陷溺期間的努力中。他們基於對科學物質在這方面無能為力的體認，逐漸嘗試著在與科學物質相對的另一世界——精神世界中開拓彌補此項缺陷的途徑。

精神文明的特質

　　「精神世界」的精義應該是精神文明主持下的世界：是人性化的世界。

　　精神文明的特質在於它是以「人」為本位的表現，是順乎人性需要的發抒結果。人的思想、情感、意志，以其不佔空間不具重量的形式存在，並且可以做不受時空約制的自由交替配合的活動，是多變化的、是鮮活的、是無窮盡的，因此以此為基礎的精神文明的發展也是多變化的、鮮活的、無窮盡的，以致於它的有效表現對象也是無限制的。他可以每一個人為對象，以每個家庭為對象，以每個團體為對象，以每個組織為對象，以每個國家為對象，以每個民族為對象，並且，最重要的是，每個對象不盡相同，每個對象是獨立互異的，這是精神文明異於科學文明最明顯的地方。譬如某甲對於詩歌的吟詠，他選擇一個悲劇性的題材而用喜劇化的方式來吟詠時，詩歌可以成立，他用一個喜劇性的題材而用悲劇化的方式來吟詠時，詩歌也可以成立。換成某乙用另一個不同於某甲的悲劇性題材或喜劇性題材而用他自己所選擇的任何方式來吟詠時，詩歌照樣可以成立。在這裡重要的是，某甲所成的詩歌，必然與某乙所成的詩歌有所不同，也就是說某甲的詩歌有某甲的特點產生，某乙的詩歌有某乙的特點產生。假如，這些特點的產生，造成一種慣性，我們就可以單從他們所成的詩歌上來分辨和歸納以致確定某甲某乙的特質。

　　當然，詩歌對於每個個人有分別產生，對於每個團體，對於每個國家，甚至於每個民族又何其不然？

　　再如，繪畫藝術由個人一系列的推展到國家民族所能形成的分辨和歸納其對象之特質的能力，也是一樣的。

同樣是繪畫，東方人表現的有東方人的特質，西方人表現的有西方人的特質，其歸納演繹的結果，二者絕不容混淆。像在繪畫裡描繪大自然的範疇中，大致說東方人與西方人因立足點和許多主觀客觀因素的結合不同，其表現的形式與內容歸納起來就有絕大的差異。對於大自然的描繪，東方人其立足點是在大自然一個廣大的面上，所以在同一張畫紙上他可以畫出重重疊疊的山水雲霧，掩掩隱隱的草木樹石，間或有人物、動物、小橋流水、人家，點綴其間，色彩是單調的，平實的，它的趣味不單是點的、面的，而且是好幾個層次的，不是零碎的而是整體性的，不是現實的，而是超現實的。西方人是站在割取自然的一小部份的一點為基礎，把一方景物依照透視學的原理，再現於畫布上，吾人視線的焦點最後將被集中到一個點上，所以它的趣味是點的、是片面的，與整體無關，是現實的具現而不是超現實的幻化。這兩種趣味迥然不同，歸納起來，也就顯示出東西方人的不同特質來。

精神文明的具體功能

在這裡不但是詩歌、繪畫如此，其他任何種藝術都俱備這種有效而無限的功能。嚴格說來，它們並不直接相等於精神文明，而只屬精神文明的範疇；只是精神文明通常表現的幾種方式或途徑而已。我們應該著力的重點是在這些藝術形式內容開始造成時的立足點，主觀客觀因素的總和，這才是精神文明的本質。因此它所涉及的範疇非常深廣，最少有幾項條件是必須考慮的，如民族、國家、地理、氣候、時代、人種、社會組織等，這種種條件彼此經過長時期的融鑄調和，漸漸會形成一種不易受制於時空變化的力量；不易被磨損的質地，這才是精神文明的本質。它如果從藝術的途徑上表現，便形成多樣性多變化的藝術品，如果把這種彼此互異的特質，從個人經過家庭團體，社會組織，到國家民族做一系列的歸納時，當然這一體系的表現便足夠顯示出國家民族間不同的特質。假如這種特質的提鍊，能產生優秀於他國之上的結晶，那麼，無疑的，一國賴以自信自強的尊嚴即可在此建立，這是精神文明表現最具體的功能。

科學文明與精神文明在時間上持續性的比較

就是科學文明所建立起來的「科學尊嚴」，和精神文明所建立起來的「精神尊嚴」，在時間上持續性的比較。

　　科學文明的發展成果是隨時可以超越，隨時可以革新的，一種功能較便捷廣大的途徑的發現或產生，一定立刻取代舊有的，功能較狹隘的途徑，其成果容易建立，亦容易被破壞或被改革，在短時間內的異動性很大，故科學文明的成果，其存在的持續性是很薄弱的。

　　精神文明在這方面就有比較優越勢態的表現。這當然是因為精神文明建立時所涉及的條件因素和對象如此複雜。（如上述的，有個人、家庭、社會、國家、民族、地理、氣候、其他自然因素等），以致於其成果不是短時間能建立的，也不是短時間內能有所變異和被破壞的，其成果是必須以舊有的成果來改善的，（與改革不同）所以是累積的，在時間上由過去以至現在及未來是一脈相承延的；有時幾千年累積的成就不過爾爾，如做斷代切片的發展，當然不可能有成果，所以精神文明的成就比之科學文明的成就不容易建立是顯而易見的事實，但是如果一旦建立起來而且有相當的成就，比起科學的成就不易被異動和破壞，在時間上有相當的持續性，也是不容懷疑的事實。

　　以上，從科學、精神兩方面就其特質和功能的分析比較中，我們不難確定在國家基本要素——國家不可置換的尊嚴建立上，精神文明的建設，乃是吾人發現的一條最根本，最可靠的途徑。這是就近處以國家為本位的觀點而言。如果就遠處，以人類為本位的觀點來看，人類人性的調和和發揚尤須賴於精神文明的建設。

人性的再發現，人文主義的再勃興

　　今天，「人性」的重新被重視是本世紀七十年代初最偉大的發現，所以應該是人文主義再一次復活的時代。

　　我們知道在歷史上人類早已經過了一次人文主義勃興的輝煌時代，那便是西元十四世紀時，產生在義大利半島的「人文主義」。這次「人文主義」的興起是針對宗教勢力的影響而產生的。

第一次人文主義勃興的時代背景

　　為歐洲自西元四、五世紀至十四世紀文藝復興運動興起以前，大約一千年的時間內，基督教成為歐洲最高的權威，當時無論任何方面，都受到「基督教文化」深刻的影響。當然，基督教對西歐文化是有相當的功勞的；西歐上古時代燦爛輝煌的希臘羅馬文化，到了西元四、五世紀日耳曼蠻族騷擾歐洲大陸以後，就陷入文化低落的黑暗時代，那時，唯有

基督教教會能保存一些古書，教會的教士能從事古典文化的研究，而成爲社會上少有的智識份子，因此，這以宗教信仰爲中心，以「神」爲中心的中古基督教文化，便全然以文化領導者的姿態支配了西歐人這段文化眞空時期的一切活動，並強烈的影響其生活，使其脫離現實；流於頑固、愚昧、狹隘。

人文主義的興起

這種局勢維持到西元十四世紀便有了劃時代的改變。原來在義大利半島上的中等階級人士佩脫拉克（Patrarch,1304-1374），薄伽丘（Boccaccio,1313-1375），克里索羅拉（Chrysoloras,1355-1415）等人起來研究拉丁文、希臘文的古典著作，從此古典研究風行於世。加以，十三世紀以後，中國的造紙術和活字版印刷術傳入歐洲，使古典書籍普遍流傳，更促進古典研究之風，教會不再能獨有古典，教士不是唯一的有學之士了。

他們研究古典，跟過去的教士研究古典以宗教爲本位求教義的詮釋和引證不同。他們是就古典求了解和欣賞，初期的研究可稱爲古典文化的再生；因爲他們是將埋沒將近千年的古典著作，就其本來的意義再求顯現。由於這種古典的復興而產生所謂的「人文主義」（Humanism）。原來古典著作大都在基督教產生以前所寫成的，它所討論的問題大都是有關「人」的問題，或描寫「人」的感情等，與中古時代專門討論「神」的著作全然不同。因此，他們領悟到社會是以「人」爲中心的，而專心於研究人類本身的事，回到對現實注重的生活裡，便脫離了以「神」爲中心，而產生了以「人」爲中心的人文主義。

人文主義發展的成果

這樣，人文主義興起，以至發達的結果，不但產生了後來歐洲的自由主義、功利主義、民主主義等新思潮，而且，更重要的是給緊跟著勃起的「文藝復興運動」奠定了理論上、本質上堅實的基礎。由於「人」的再發現，「人性」重新得到認識，受到重視，大家普遍熱烈的循各種途徑發揚的結果，便完成隨後在藝術上（文學、建築、雕刻、繪畫等）、科學上、政治上，多彩多姿，豐富偉大的研究成果，爲西歐精神文明的世界，建立了永存不朽的寶庫，儲備了用之不竭的精神食糧。

這是「人文主義」在歷史上曾造成空前未有人類進步的成果。

七十年代人文主義再勃興的意義

　　而七十年代初的今天，就更深入的意義而言，應該是人文主義再行復活的時代。這一次的人文主義復活，是針對著當今日益增強的科學物質對人類構成的壓力而言的，與歷史上針對宗教壓力而言的人文主義，在立足點上是不相同的。但是它們在從一種過於強大的壓力下，探求「人性」的重新被重視的需要是相同的。說到這裡，無可否認的，當今的人文主義，乃必須在人類精神文明的建設中才能得到復活的機會。這種機會一旦獲得，人類整體性的文明將邁進一個怎麼樣的新紀元，人類的生活將臻於一個怎麼樣完美的境界，我們雖然難以想像，然而我們可以確信其成果絕非十四世紀時的文藝復興可以比擬的。

本質與型式的比較和調和

　　到此為止，我們討論過物質文明與精神文明在本質上的差異及其功能上的有效限度，而做成精神文明的建設乃是當務之急的結論。也許在此難免會令人產生一種錯覺；認為這種針對科學文明的精神文明的建設理論，是站在反科學的立場建構的。其實，它跟反科學毫無關係，它雖針對科學物質而發，但並非反科學反物質的。正如同十四世紀的人文主義是針對宗教而發生的，但並不是反宗教是同一道理。我們倡言當今精神文明建設的重要性，乃是把科學置於一個與精神相對立的地位，比較之後產生的，既然有對立，必然雙方都有相同發展的權利與形勢，對立方可成立，比較才有意義。所以，在這裡，我們雖然經由比較而肯定了精神文明的意義與價值，但是並不等於否定了科學物質的意義與價值。或者，說的更確切些，科學物質的文明所決定的是訴諸形式的問題，而精神文明所決定的是本質問題，形式與內容是一物的二面，在今天科學物質文明的極度發展情況下，必然會淹沒或忽略了精神文明的建設，也就是說形式的建構將凌駕於本質的充實之上，這種不平衡不協調的情況的維持，將造成未來世界嚴重的危機。

　　所以，在此確定精神文明之必須被重視，實在是強調本質的建設必須再加強的意義，因為通常大家容易被形式的華麗所迷惑，而不及深思本質問題，故特別提出申述之。

　　所以新加坡，在此，從狹隘處想，基於國家尊嚴的建立，國家特質的造成，必須在精神文明的建設上著力做整體性的努力，從遠大處看，為了迎接一個世界性必然的新世紀來臨的需要，更要從根本上做好準備，對於精神文明建設的完成更是當務之急。

生活空間開發的基本原則

七十年代以後，人類對於生活空間的開發，將是舉世全力以赴的必然趨勢。眼前結束不久的日本大阪萬國博覽會用自己的力量，破壞過去自己不自由的生活空間的表現，就是一個最好的例證，從中我們不難看出人類是如何樣的嘗試著向一個跟現在迥異的生活空間突飛猛進。然而，對於每個獨立的國家而言，不論它的生活空間將朝著什麼樣的方向變化改善，有一個原則是必須嚴格把握的；那就是無論在任何情況下都要不失爲它自己，也就是說生活空間絕對是屬於自己的，這就是以上所說的精神文明建設具體成果的表現，由此可以維護並建立國家的尊嚴。

失去尊嚴的生活空間

國家尊嚴必須建立在以屬於自己生活空間爲基礎上的道理是很明顯的。

譬如，非洲許多獨立不久的國家，其生活空間的建設純然是西歐生活空間的直接移植或翻版，它們主要對外聯繫的城鎮雖然一切建設堂皇美麗摩登，但是除了人種、語言、服飾等若干特性的保留外，你甚至無法分辨是否置身於法國、英國、比利時、荷蘭等國家中。這種情形仍然是西歐人殖民成果的遺影，如果不及時自覺，繼續就此現象發展的話，充其量成爲原統治國家的縮影，獨立國的名稱，不過是一個地裡上的名詞而已，毫無獨立的尊嚴或實質可言。

再如，我更熟悉的一個中東國家——黎巴嫩。

爲了替黎國貝魯特國際公園籌設中國公園的事宜，我曾到實地去研究考察了一段時間。在那裡我不難發現了黎國一個急待解決的根本問題；那就是獨立後，他們的生活空間處處充滿著變態和矛盾的現象；不是極端的西化，就是極端的保守，形成形式化絕對的反比。絕大多數的人，在這兩股力量的沖激下，也弄得不知何去何從，徬惶無主。因此生活空間的表現顯得極不調和，雜亂無章。

舉個很簡單的例子，拿屋頂的建築來說，他們的屋頂因氣候的關係，原來是平頂無瓦的佔極大多數，最近其政府方面爲模仿北歐的建築，鼓勵他們蓋有紅瓦片的尖屋頂，爲此還給他們免繳房屋稅的優待。

這種建築的推行鼓勵，可以說是極爲不智的。因爲當地雨量少，不需要尖頂的房屋是

自然的，不能說爲了求美觀就罔顧對自己需要的切合性，而做做北歐的安排。並且，「紅色」是否能與他們的生活空間的色彩調和還是個問題。再說，充滿了紅瓦尖頂的黎巴嫩，跟北歐又有什麼分別呢？花了九牛二虎的力量，結果又把自己造成別人的影子，從那一方面講，都沒有任何光榮可言。

單純「美」的集合不能解決問題

所以在生活空間的建設上，「美觀」雖然是一項很重要的原則，但是單純「美觀」的集合，並不能解決問題。即使把全世界各地的「美」全部都集中在一個地區，非但不能造成自己的美，反而會造成一種愚昧的醜，完全跟自己所需要的所適合的生活空間無關，如此，在國家特質的建立中最重要的一個據點上，便一無所成。

因此，國家的尊嚴表現在屬於自己的生活空間中。

生活空間開發的途徑及有效因素

屬於自己的生活空間，通常是由傳統演變到現代，甚至於推展到未來，都有其一系列的進展方式，發展的結果，必然造成與別人不同的，或是別人所沒有的，並且是切合自己精神文明的生活空間的形式。有時在發展的過程中，難免受到其他外來文化或生活形態的影響，但是終究必須受到本身文化與生活形式的同化，而成爲切合當地需要的形式後，構成統一的，獨特的，自主的個性，便足以代表此一地區或國家執信的尊嚴。

在此，有兩種必要的因素強有力的維繫著並建立這種生活空間的獨特性，（一）自然環境（二）人造環境。

自然環境的影響力

（一）自然環境

屬於非人類的能力或意志所能控制或改變的，所以，它的存在，以其長遠的時間優勢和規則的變化運行，足以對人產生訴諸於根本性的影響力，譬如地理位置、山川形勢、地形的變動、氣候的變化這種種因素交替配合後的結果，就能形成特殊而不易有所變更的空間，直接或間接的影響到在這種空間下人的生活。像日本島國人民的特性，跟日本地形的天然勢態，不乏可追溯的因果關係。此外舉凡藝術上、文學、美術、建築、戲劇，也結合

著自然界的關係，而產生特有的表現形式。

再如，地中海四周的國家，像法國、義大利、希臘半島上的國家，也是深受了地中海型氣候的影響，國民性在浪漫熱情而富麗於幻想的特質上得到統一，當然，在他們生活空間中，不論食衣住行，亦無處不映現其濃郁的地方色彩。

再如，中國北方人的性格是豪放直率的。體格是粗獷壯實的，生活是簡單樸實的，南方人就適得其反了，性格是優柔精明的，體格是矮小纖弱的，生活是考究華麗的，這種種差別無一不顯示出中國南北地形、氣候，對人的影響力量。此力量擴展延伸到人們廣泛而多樣的生活空間中，便形成一種對人所不能更易的根深蒂固的力量。就表現為獨特的生活空間形式。

人造環境的影響力

（二）人造環境

屬於人類的意志和能力可以創造、控制或改變的。它的存在，不論是有形的，或者是無形的，都是因人的因素而存在的。就廣大的、長遠的範圍說，歷史的演變，民族間，國家間文化生活，物質生活的往來，就狹窄的、短期的範圍說，諸如都市計劃中的橋樑、水壩、鐵路、公路、住宅、公園等的建築與設施無不時時刻刻構成對人或對彼此的影響。並且從這些互相影響互相搭配的結合中，便自然而然的具現出一種特殊的生活空間形式來，不論這種空間是經由有意的設計而形成的，或是無意的湊和而形成的，只要它的存在，有了一段相當的時間後，一切就自然會受到這個人自己造成的環境的影響。

由此可知自然環境和人造環境是相互造成一種獨特生活空間的重要因素，所以在一種能代表國家尊嚴而屬於自己的生活空間的建設上，必須切實從這兩個角度去研究決定建設的方向方法和需要。

自然環境與人造環境的調和

在當今人為力量喜歡作誇張表現的情況下，部分自然環境是可以被改造的，缺陷也是可以彌補的，譬如說，移山為平原，填海為陸地，開闢人工運河來改變自然的河道等等，所以，大有人造環境的被重視駕臨於自然環境之上的趨勢，而在建設上，往往忽視了與自然環境的配合或調和，事實上，當我們站在一個較高遠的角度來看時不難發現這種自然可

塑性的程度仍是很微淺的，它所易動的只算是自然的形，還有更多自然的質，是絲毫沒有辦法改變的，像氣候，像土地。所以雖然站在比較實際的地位看，跟人關係最密切的是人自己所造成的人造環境，但是事實上，自然環境也以其難以易動的某種有形或無形的力量影響人，所以人與自然的關係不容忽視。過於依賴或信賴人造環境的力量，在人性的需要上將會鑄成嚴重的錯誤與損失，因此，在屬於自己的生活空間的建設上，雖然要留意這兩個原則，可是不可一味的有所偏頗，應當把握人造環境與自然環境的調和建設。

未來生活空間的再推展

以上所言，係就以國家民族爲本位的生活空間建設途徑。當這種基礎的建設臻於成熟的階段時，很自然的，那時生活空間的建設必將向一個更深遠，更廣大的里程突進，那是一個什麼樣的里程呢？

第三種文化生活空間的形成

概言之，那就是一個世界性的第三種文化空間的形式。

爲什麼說是第三種文化空間呢？

因爲我們可以把前面所說的科學文明的空間列爲第一種文化空間，把精神文明的空間列爲第二種文化空間，現在所說的是，既不純以科學文明的空間爲依歸，也不純以精神文明的空間爲依歸，而是兩者兼容並蓄的發展，到了不以任何一方爲具體表現的空間形式，也就是超越了二方面獨立的形式表現，而且也超越了以國家爲基點，推展到以一個世界性的感覺空間爲目標，這個里程，就是所謂的第三種文化空間。

第三種文化生活空間的形式

那麼第三種文化空間的具體形式是怎麼樣的呢？

所謂第三種文化生活的空間，就是超越過去純以文字文化（或活字），語言文化，爲中心所發展出來的視覺和聽覺的文化空間，而是在人的感覺性的技術中所形成的文化空間；也就是以人的五官能直覺感應的範疇所形成的文化空間，說的更具體也就是接受或容納平面、立體、視覺、聽覺、觸覺、嗅覺、味覺甚至第六感的靈感等多樣性感覺所結合而誕生的新感受性的空間。這就是我們的經驗所能直接作用的現代生活環境問題。像人的行

動半徑的增大，速度的感覺，像電影那種跳接的快速變化，藝術上一種透視的表現等等，都是與人有直接關係的新感受性問題。

藝術機能的再推展

這種以人整體一系列的感覺為基礎所建立的新感受文化空間的形成，實在有賴於建築家、藝術家、工藝家、設計家等之間確實的協調與合作。然而以藝術的技巧來結合適應人整體感受性需要的表現，並不是意味著過去藝術形式的死亡，而是顯示藝術機能更進一步的變形推展，藝術家做一種比從前孤立在studio中時對人間更有影響力量的貢獻。

所以，在此第三種感覺文化空間的開拓中，所有藝術工作者都是現實環境中任重道遠的創造者。

新加坡在未來空間開發的途徑

新加坡這個迷人的古城，更是個新興的國家，以其優越而特殊的地理位置和複雜的歷史傳統，居於一種能徹底的融和了世界上各國家各民族的文化，習慣和傳統的地位。特別是貴為世界五大海港之一的特性，經由掌握著港埠和交通位置上有利的條件，經營得法，促成了新加坡工商業發達，觀光業蓬勃，國家欣欣向榮的新景象。因此，不但在一個現代國家各方面應具備的條件上來說，新加坡有其先天及後天的特殊優越性，而且，發展成為一個世界性的都市或國家，新加坡更有別人所沒有的優厚潛力。

第三種文化空間的實驗場

述說至此，很明顯的，諸位可以發現前面所提示的世界性的第三種文化空間，將可以在新加坡開闢一個最適當的實驗場所，換個角度說，新加坡在未來生活空間開發中應採取的途徑，也就是這第三種文化空間的拓展途徑。那麼無疑的，未來的新加坡，便足以站在這第三種文化空間的特殊性上，建立起傲然無二的世界性的國家尊嚴。

第三種文化空間開發的起點——文化示範區的設立

當然，這第三種文化空間的開發，可以說是對過去傳統理念中的空間開發形式的一項挑戰，更是嚴屬的發動了一項對七十年代人類智能的總測驗，也將是人類進化史上的更新

紀錄。所以，大家都明白的，這種空間的開發，不可能是一步即蹴的事。以新加坡目前的建設成果而言，雖然已經俱備了這種空間開發的可能性，但是距此目標必備的條件，仍有一段尚待努力的距離。以個人之我見，係認爲，新加坡文化示範區的建立是這第三種文化空間開發的起點基地，也是這種空間開發的試驗場所。

甲、文化示範區設置的基本條件

（一）所需面積：

（二）人口配置：最終目標爲全國人口的廿分之一。

（三）分期籌劃：籌備期爲兩年，第三年步入第一個五年計劃。

（四）關係位置：處於跟城市中心，工業中心成等邊三角形的關係位置。

（五）地理形勢：富有變化，風景優美，未經開發的丘陵地上，能眺望新加坡全域，有小河及湖泊。

（六）特別立法：爲新加坡未來新生活空間的開發，及世界性全人類感覺空間的拓展，讓文化示範區中的人，在享受這種特別法的保障下，能充分自由的試驗設計未來生活空間的種種可能性。

（七）交通建議：對外交通方便，聯絡快捷。

（八）公害預防：預防未來生活空間中公害的侵襲或造成。如噪音、空氣污染、水源污染、廢棄物質、交通事件等公害。

（九）預算編列：由國家編列全區開發的財政總預算，在區內儘量避免課稅，鼓勵大眾推行福利制度。

乙、文化示範區的建設目的

（一）匯流全世界優秀的文化，消化吸收變爲有作用於領導全人類生活空間開發的成果。

（二）新加坡變成世界文化活動的泉源，這種文化空間建設的完整性，將表現新加坡國家獨立傲然的尊嚴。

丙、文化示範區的建設途徑

（一）生活區的建設

（二）文化區的建設

生活區的建設宗旨

（一）形式與內容均根據自然因素與人文因素的調和而設計，造成新加坡特有的生活
空間。而且避免過去都市建設機械化的氣氛，利用自然及人文的長處，應用於
人性的需要上，以達成未來世界性感覺空間開發的最終目標。

（二）滿足文化人基本生活、食、衣、住、行、育樂方面的需要。

（三）不是過去習慣上生活空間的因襲或翻版（否則有失為「示範」的意義），而是
對未來空間的探討研究，充滿了創意、改革、幻想隨時給予區內人或區外人最
有速效的提示或感動。

（四）以人的基本感覺得到高度有創意多變化的發揮和滿足為建設目標。以「人性」
的需要為建設的出發點，以有作用於「人性」完整需要的產生為終點。

（五）不以現世的社會結構規範和習慣衡量自限，在時間的開拓上是過去加現在加未
來，在空間的開拓上是示範區到新加坡到全世界。

文化區的建設宗旨

（一）集中培養文化示範區的建設人才。

（二）針對著國家性，世界性的大原則，有系統，多目標的研究計劃建設方案。

（三）不是現有的文化研究制度和方法的因襲，為了追求第三種世界性感覺空間的實
現，應大膽假設，小心求證，慎重週密的從事各種實驗。

（四）在此文化空間內，讓每一個階層的人都有未來和理想，而不斷地從事於自己所
興趣的研究學習工作。

（五）注重研究，並重研究成果的推展，才能把幻想提鍊成事實，成為具體的事實
後，方能產生力量。把力量投諸環境中，促成力量的擴大增強。

（六）重視檢討，嚴密的糾正錯誤，時刻校準大目標大原則的正確性。

（七）把握人性整體需要和感覺適切愉稅的滿足的研究。

（八）研究人與環境關係的聯繫，改善及創造。

丁、文化示範區的建設綱要

生活區的建設綱要

（一）生活情報（傳播）中心

為現代生活情報的據點。迅速確實而完整的收集處理有關人類生活活動的資料供給研究。並且對外負責報導介紹，解答疑問的工作，做內外與生活有關問題接應的橋樑。兼有資料中心與公共關係的功能，並充分利用現代的傳播工具與外界，（新加坡全國及世界各國）保持密切的聯絡。

（二）生活研究發展委員會

是一個獨立性超然性的組織，消極目的是負責客觀督察生活區的建設工作，具有檢查成績的作用。積極目的是對於生活開發提出建設性的策略。此外更重要的是建立其對生活空間建設評論的權威。

（三）產業機構的特別研究室

政府統籌規定產業機構應繳稅率中的百分之若干為該廠設立研究室的費用，如果廠方不願設立，應照繳包含研究費的稅款數目。此研空室乃供給政府或民間遴選的藝術家，從事研究工作。藝術家在此充分自由的運用廠方的空間、材料、機械從事研究和創作。起初藝術家的表現也許與廠方的需要無關，但是不必著急，不能干涉他，左右他，仍然讓他有充分的自由，獨立的意志，使他安心愉快的工作。經過若干時日，由於身歷其境的工作經驗，藝術家與廠方自然會產生密切的相關性，那時藝術家的研究和創作就可以幫助廠方把握產品改良的要點，和適應未來需要的途徑。藝術家也得力於廠方的協助而推展了自己的研究與創作。這是一種互惠的社會教育，是社會工業家和藝術家合作最具體的成果。工業家的產品不再是純商業性的專注而是趣味的有內容的文化產物。藝術家也由個人純粹美學的舊觀念轉移到與社會有關的實用美學的應用，直接有力地作用於生活空間的開發，由個人的獨善進為社會群體的兼善，發揮藝術機能的最大效用。

（四）國際造型藝術家的延請

（1）由文化情報中心及生活情報中心提供世界性各國藝術家的資料，經有關人員的遴選後，邀請至新加坡，供給他們優厚的生活待遇，請他們在新加坡的生活空間中長住下來。

（2）根據他們自己的需要，讓他們到自己所適合的工廠或研究機構去工作。

（3）讓他們自由出入新加坡各角落，深入政府與民間的各層面，在潛移默化中，將對新加坡產生深刻的瞭解和情感。

（4）等到若干時日後，舉辦一次大規模的國際造型藝術展，這時，他們展出的藝術品，必然是有新加坡的特質存在其中，而且與當地的自然人文因素能密切配合。

（5）這些在新加坡生活空間中產生的作品，必然與當地有關，便能對當地發生直接的作用。藝術真正是與環境需要密切相關的產物，而不只是裝飾環境的產物。

（6）打破以往那種把各國的藝術家純粹屬於他們自己本國生活空間的藝術品，集中在一個無相關的國家的環境中展覽的方式。

（7）展覽完畢後，各藝術家除了留作紀念的作品外，其餘大部份都帶回國，無形中，替新加坡做了文化傳播的工作，使國與國之間有了精神上的來往。

（8）是全世界藝術家的大會師，地主國可以由此瞭解世界整體性的藝術動向，所獲益處自當非淺。而且也是世界各國藝術家彼此學習影響的機會。

（9）此項計劃如獲實現，新加坡勢將成為全世界的藝術家所嚮往的樂園，更是未來全世界的藝術中心。

（五）國際造型公園的設立

（1）供給國際藝術家經常性的作品展示園地。

（2）各種展示都可以運用的。

（3）收集展示外國藝術家留作紀念的作品。

（4）事實上，整個示範區就是一個符合造型公園的需要而建設的造型公園。

（六）交通建設

設立禁止行車的地區，讓區中的人不必擔心交通事故，形成一個特殊優雅安祥的空間。

（七）起居環境建設

（1）與整體性的環境設計密切調配。

（2）適合當地的需要，不矯作。

（3）是滿足文化人完整的感覺性空間。

（4）建設發展從地面到地下到空中，到海洋，拓展人性充分得以漫遊發揮的空間。

（5）休閒活動。

（八）鼓勵民間與工廠設置與自己興趣或需要有關的收藏空間或展示設備。對個人而言可以深入研究，對社會而言可以普及高度智識，互相觀摩，增加人間的交通關係，提高文化水準。

文化區的建設綱要

（一）文化情報（傳播）中心

為現代文化情報的據點。有關文化資料的收集或傳播，其對象是新加坡全國和全世界各國。以高度的正確性隨時提供給研究單位最豐實最有效的資料，糾正研究的錯誤。並且負責內外文化工作的聯繫，隨時對外報導文化建設成果，徵求外界的意見，是一個文化徵信機構，以求集思廣益之效。

（二）文化研究發展委員會

對文化開發具有隨時監察的作用。嚴格的對文化建設做全盤性，多方向，多目標的檢討，並建立評論的權威。

（三）文藝科學實驗中心的設立

是藝術與科學互相調和合作的場所，是實驗科學人性化的可能限度，及藝術科學化的有效功能，以適應未來世界性感覺空間的建設研究。也是從平面到立體，從單元到多元，從個體到整體的感覺性空間的聯合實驗。

其中的研究系統包括器材設備和分目科系有：

（1）音響設計—音樂美學、音樂心理學，音響生理學、音響心理學、立體音體理論、騷音制御等科目

（2）映像設計—映像情報論、映像藝術史，社會知覺論、視覺形成論、視覺情報處理等科目。

（3）工業設計—生活樣式論、造形論、造形工學、製造方法論、人間工學、知覺構成論、人間行動論、環境生理學、人間生態學等科目。

（4）環境設計—環境論、環境設計、氣候論、自然環境設計論、自然環境工學

等科目。

(5) 光學設計—光體塑造論、光體工學、環境光學、光體生理學、光體心理學、光體美學等科目。

(6) 殘缺者特別教育—可利用以上所有器材設備，爲殘缺者特別設立附屬的教育研究科系。

(四) 系統化的天才教育

(1) 讓具有特殊秉賦和才幹的人，從幼稚園小學到中學到大學一系列的接受適合他志趣或長處的系統化的教育，以達因材施教的實效。

(2) 學習不受按步升級的限制，只要聰明才智能力達到另一年級的標準，就可升級或越級而升，如此可以省時省力的進行深入的研究。

(3) 學校不是過去一般龐大組織的學校形式，而是適合一、二人或是二人以上的家庭式生活空間，教授學生的相處正如家庭裡的父母子女，容易養成隨時自在檢討的習慣。

(4) 從幼稚園到小學中學除了基本的技術性的教育爲主以外，時時刻刻要注意創造性的教育的提示。到了大學，研究院，就屬於全力發展創造性的教育了，教授與教材當密切配合這種需要。

(5) 天才教育的結果，雖然可能僅是一、二人的成功而已，但是已經足夠了，對於其他的人來說，天才不是英雄，而是公僕，是設計者是導引者，其他的人，成爲信徒去實行，幫助造成環境的感染力。

(6) 課程的編排是按照文化生活環境設計的整體性需要而產生的，如：音響設計系、映像設計系、工業設計系、環境設計系、光學設計系、環境文化系等科系，研習中可以與文藝科學實驗中心密切配合，運用適合各自程度的設備器材。

(五) 成人短期大學的設置及職業教育的新規劃

(1) 提示學習是無止境的，不是一般大學畢業就算完成了教育的觀念。

(2) 短期大學有一年制二年制的，儘量供給社會人士普遍繼續受教育的機會，以便隨時接受新知識新觀念、新訓練，趕上時代或超越時代。

(3) 課程的編排，不論短期大學或職家教育，都以與生活環境直接有關的實際

需要來設立，如：娛樂環境系、飲食環境系、健康環境系、家庭環境系、觀光環境系、宗教環境系、未來環境系、等。學生入學不受文憑的限制，讓每個有理想的人都能找到適合自己實用的生活目的，發揮能力。

（六）供研究需要的參考機構的設立—如：美術館、圖書館、博物館、科學館、展示館。

（七）與教學研究有關工廠的設立

（1）模型儀器製作廠。

（2）材料供應，加工廠。

（3）教具製作廠。

（4）作品製作實驗廠。

戊、文化示範區目前及時可推行的事項

（一）成立籌備委員會

集合政府與民間有關的有效人員籌辦，研究行動事宜。

（二）成立籌備設計中心

在城市中心（與各方面聯絡最方便的中心點上）設置一辦公處，供籌劃期間一切開會、研討、集合、聯絡活動之用。

籌設中心的設計原則：

（1）把握屬於未來整體性感覺空間的表現，使人一進到此地，就覺察到與外面的空間有不同之處。

（2）設計中心裡每個房間大大小小各異其趣，應用各種現代化的材料，加上音響、燈光、溫度、映像的設計、調節，造成各種感覺情趣的空間，培養工作人員產生適當的工作情緒，有助於他檢討，研究，推動想像力。

（3）設計中心本身就是未來感覺空間的初步實驗場。

（4）運用電腦處理在設計中心所研討的資料，並可利用錄音、錄影設備，在自然的情境下為工作人員從事紀錄工作。

（5）有休息室、餐廳、臥室的設置，以供外來或自己的工作人員，藝術家，長時期的工作研究。

（三）集合當地的專家學者，及廣徵世界各地的專家學者共同研討整體開發的細目。（因爲最終目標是世界性的，故必須結合全世界的客觀助力。）

（四）設立綜合性的情報（傳播）中心，處理資料收集及消息發怖。有廣播、電視、印刷、出版等設置。（可以附屬於國家的傳播機構中）

（五）成立財政委員會，除了國家的編列預算外，也接受民間、外資、樂捐等財源提供。

（六）國際造型公園的設立，以便隨時收集各地從過去到現在的優秀藝術品，或複製品，及未來的計劃資料、藍圖與模型。

（七）在世界各地籌設分處，由當地的文化人負責，也成爲設計發展委員的一份子。如此可以集合全世界的文化力量，跟新加坡保持密切的聯繫。此機構可以委託新加坡駐各國大使館中的文化參事負責籌設。

（八）組織工作考察團，到外國觀摩研究，並收集資料，聯繫各國有成就的文化人兼做宣揚交流文化的工作，考察回來後，把成果資料交給情報中心，裨使與各國的文化機構保持懇切的聯繫，做爲隨時改進自己建設的參考。

結言

從精神文明的建設到世界性感覺空間的拓展，相信以貴國新銳的勇氣和智慧來努力，這種境界的完成是指日可待的。本人如有幸參與此項偉大的文明工程建設，將引以爲畢生最有意義的工作。終有一日，貴國將向世界證實——

未來美麗的新加坡，將是表現尊嚴與特性的空間，將是充滿感覺與悟性的領域，將是洋溢文明與人性的泉源。

原載《未來美麗的新加坡》1970.11.5，台北：呦呦藝苑
另載 《龍鳳涅盤——楊英風景觀雕塑資料剪輯》頁7-12，1991.7.26，台北：葉氏勤益文化基金會

呦呦藝院構想草案

甲、設立宗旨：

（一）發揚中華文化特質，塑造完美人格，建立國家民族的尊嚴與自信。

（二）探究中華立體藝術精奧，推展未來有特性的空間建設。

（三）謀求自然環境與人造環境的調和發展，推進符合人性需要的整體建設。

（四）推展立體美術教育與其應用到生活環境的教育。啓發人類美感本質，滿足美感需要。

乙、組織形式：

依財團規定成立法人組織，即財團法人，以捐助行爲維持固定永久性經營。

丙、教授主旨：

每一組均包含基本教育與創造教育之並行研究。

（一）基本教育：（教授性）

（1）技巧研練：基本技巧課程之習作，重科技性。

（2）理論研習：基本學理之分析，重人性學之研究。（如對自然與人關係之理解）

（二）創造教育：（自發性）

（1）實用途徑之開拓：以技巧配合生活環境之改造，致力社會需要之研創。

（2）新穎意念之培育：新觀念之建立，未來生活空間之設計。

丁、教授內容：

平面美學教育雖爲立體美學教育之基礎，但二者需交互研修，相輔運用，方能解決實質問題。

分組教學之內容：

（一）雕塑組

（1）雕刻：木、石等材料特質之運用

（2）塑造：土、磚等材料特質之運用

（3）雕塑：前二者之綜合運用。

（二）繪畫組

（1）金石、版畫

（2）水彩

(3) 素描

(4) 油畫

(5) 水墨畫、書法

(6) 兒童畫

（三）研究設計組：

(1) 人間工學之研修。

(2) 工具、材料、產品之設計。

(3) 環境學之研究：了解過去的先天自然，改造現有的後天自然（先天自然加人工自然的結果），推展未來自然的創設。

(4) 環境設計：為配合都市計劃多目標之建築性設計。

(5) 民俗學之研究：台灣文化延伸到中華文化的成長之研究，及中西民俗文化藝術之比較。

(6) 育樂研究：中華傳統養生、建身、運動、技能與音樂之探究。

(7) 參加產業機構實況操作：充分運用工廠空間、材料、機械、從事研究與創作，協助改良產品，推展互惠的社會教育。

(8) 工業設計：科技性之設計。

(9) 工藝設計：民俗用具之設計。

另設公共關係組

（一）《創與造》刊物之出版

（二）研究成果之發表：舉辦展覽會、出版叢書、從事譯作。

（三）舉辦演講、座談會（學生之作品發表，及名家的經驗介紹）。

（四）與外界人才與物材之交換、流通。

（五）資料之蒐集與運用。

（六）對外有關機構之聯繫。

（七）經營材料、工具。

（八）提供設計構想。

<div align="right">1972.4.30楊英風寫於呦呦藝苑</div>

輔仁大學文學院美術工程學系規劃草案

大學部──「美術工程學系」──隸屬輔仁大學文學院

目的：

（一）探究東西美學與科技的精奧，推展美術與工程結合的應用務實教育，造就「藝術」
與「技術」平衡發展，統一運用，立體創造的能力。

（二）配合國家整體建設需要，培育未來產業開發，社區建設的適用人才。

（三）改善生活與文化的「形」，充實生活與文化的「質」，建立屬於現代中國人有尊嚴有
特性的生活空間。

校　　長：于斌

院　　長：

系主任：

一、學科劃分：

第一期：

（1）繪畫藝術學科（繪畫科）：30人

（2）雕塑藝術學科（雕塑科）：30人

（3）建築藝術學科（建築科）：30人

（4）景觀藝術學科（景觀科）：30人

第二期：

（1）繪畫藝術學科（繪畫科）：30人

（2）雕塑藝術學科（雕塑科）：30人

（3）建築藝術學科（建築科）：30人

（4）景觀藝術學科（景觀科）：30人

（5）工業藝術學科（工業科）：30人

（6）傳播藝術學科（傳播科）：30人

（7）育樂藝術學科（育樂科）：30人

二、設立時間：

（1）一九七二年九月底以前籌組建系委員會。

（2）一九七三年七月招收四科學生（第一年、第二年－第一期）。

（3）一九七五年七月招收七科學生（第三年－第二期）。

△一九七二年始適時增設夜間第一期學科進修班

三、所在地：

（1）日間正科班：台北市內湖區成功路三段六十一號

校園佔地：

電話：

郵政信箱：

（2）夜間進修班：台北市辦公處

地址：

電話：

郵政信箱：

四、招收名額：

（1）第一期招收四科120人。

（2）第二期招收七科210人。

（3）夜間進修班另列。

五、報考資格：性別不拘。

（1）普通高中高職畢業者。

（2）具同等學力持有進修學校發給成績證明單者。

（3）夜間進修班另列。

六、報考程序：

（1）參加全國各大專院校聯合招生之學科考試。

（2）次於本校（內湖）加考術科及適性測驗、口試。

（3）夜間進修班另列。

七、錄取標準：

（1）已達學科錄取最低標準者，視其術科成績錄取正取生與備取生。

（2）術科成績特殊優異者，學科成績雖未達最低錄取標準，仍視為特殊才藝學生錄取為正取生。

（3）夜間進修班另列。

八、修業階段：

（1）學校教育四年畢業後發給臨時畢業證書。

（2）學校畢業後參加社會建設實際工作一年後，撰寫研究報告與實際經驗心得，通過校方檢定，始發給正式畢業證書。

（3）學校畢業亦參加校外實習一年後，可通過甄試，晉入研究所深造。

（4）夜間進修班另列。

九、教授與學習特點：（日夜間均同）

（1）師徒制「教」與「學」：教授應為所授科目之權威學者，每科系不超過30人，學生務必受到充分照顧，建立教授與學生間之直接研討關係。設立以教授專家為主體之教室。如X先生與Y先生為色彩學專家，則設立「X先生教室」與「Y先生教室」專授色彩學。學生研修色彩學不分科系可任選「X先生教室」或「Y先生教室」聽課。此種教制有下列優點：

A.此位色彩學教授必須對繪畫、雕塑、建築、景觀等有關的色彩學精通。授課時可以顧全整體性，配合不同科系學生之需要。

B.各不同科系學生可以瞭解不同表現法之色彩相關性，對色彩的認識是整體的，而不是片面的。

C.學生科系不同在一起學習，可激發多樣性的學習興趣及對其他科系的瞭解，將來在應用時就能兼顧整體的需要，而且學生突破科系的界限，大家融為一體。

（2）教授應帶學生深入各種情況中實地研習，活學活用，以大自然的材料做書本。

（3）鼓勵教職員住校，隨時啟發學生、指導學生，而非授完課就走，學生有疑難隨時可見到教授。

（4）學校自設工廠工房，供教授與學生應用，俾達學以致用，參加實際生產創作活動，開闢實用途徑。

（5）建立交換教授學生制度。與國內外相關科系之學校交換教授教學，交換學生學習，或由校方推薦學生至他校有關科系上課，教授亦應不斷在進修研究中吸取新知。

（6）對於具特殊才能學生予以特別輔導與優待。

（7）培養學生有自動自發的學習精神，尊重學生的決擇。

（8）教授採取重點教學，學生跟教授在一起應充分體會教授的整體（思考、工作與生活）氣質與特質，與教授共同進行研究工作，學生則得以受到完整的訓練。

（9）教授與學生可充分利用校中設施做研究工作，教授應保有自己研創新知的餘力與時間，因此必須有助教協助其工作。

十、特別考試：除以學期中及學期末之學科考試及平時術科成績為計算成績外，再加一特別考試成績方結算總成績。此特別考試係：

（1）每一學年終了，各科系統一由校方於校內或校外舉辦一次成績展覽會，學生務必擇定題目參加創作發表，或提出研究報告，請相關科系教授評分，分數算入總成績。

（2）學生如有集體創作，每人均可由教授評定給予平均分數。

十一、學科內容：繪畫科、雕塑科、建築科、景觀科。

（一）繪畫藝術學科（繪畫科）

　　教育目標：

　　（1）繪畫藝術應包括「純繪畫」與其「應用」的廣泛意義。因此教學上應具備足供學生二者兼修的學習內容，給予學生二者兼習的必要訓練，培育面對社會需要與責任，而有實際工作能力的生活繪畫家，不但蓄有活潑純真的繪畫精神與技巧，成就個體的表現，更使之滲透大眾生活，美化社會的「形質」。

　　（2）凝鍊東方整體觀的生活藝術特質，理悟人性的需要，認識人文的歷史經驗與地

域的背景特性，從中建立東方人自己的繪畫藝術特質，維護藝術節操，保全純真的文化進展，並向西方世界推介我們的研究成果。

（3）建立廣泛的學科基礎認識，機動性安排學習活動，使技術訓練與藝術本質的研究同時並進，塑造繪畫家完美的人格。此外更應重視群體研究合作的訓練，增擴整體性理解領域，尋找切合廣大民生需要的目標。

因此，針對以上所說的教育目標與內容重點，檢討目前國內已有的繪畫藝術教育，新教材、新方法、新觀念，必須應時而生了，否則無法解決社會的需要。有許多課程在我們這邊從未被有系統的介紹過，但是在國外，早已成為學生必修的知識，我們應廣泛的予以吸收，擇已所需建立我們自己在這些學科上的研究權威，（其他雕塑、建築、景觀等科系均同有此需要）在大學的「美」育上，開闢一個新的里程，供學子們馳騁遨遊。

所以，在課程的安排上，應把握三點原則（以下雕塑、建築、景觀均同）：

（1）不能忘記我們處於東方，我們的文化遺產有助於建立我們的文化特質。

（2）不要割離西方的科技新知，加以適當的攝取，我們將更形豐美堅實。

（3）不可漠視大眾的需要，幫助社會美化「形質」，是七十年代藝術工作者，不容逃避的責任。

教學系統：

綜此，訂定教學內容三大系統，課程亦循此系列予以安排。

（1）東方繪畫研修

（2）西方繪畫研修

（3）平面造型與設計研修

（A）一般教育科目：

　　1.人文科學：東方哲學史、西洋哲學史、東方藝術史、西洋藝術史、東方繪畫史、西洋繪畫史、人類文化史、心理學、論理學、中國文化基本教材、藝術鑑賞。

　　2.社會科學：民俗學、東西社會發展史（包括經濟、政治等）、東西社會思想史、法學。

　　3.自然科學：自然科學史、生態學、環境學、數學。

4.語言學：英語、法語、日本、德語。

5.育樂保健：中國養生學、中國健身學、倫理學、生理學、旅遊學、音樂、舞蹈、影劇、家政等研究。

（B）專門教育科目：

1.人體工學、解剖學、人間工學、未來學。

2.美學、色彩學、材料學、造型學、製圖學、空間表現學、平面設計學。

3.素描、速寫、油畫、水彩、版畫、壁畫。

4.水墨、書法、金石。

（C）實習與創作：平面造型與設計創作、畢業計劃。

（二）雕塑藝術學科（雕塑科）

教育目標：

（1）雕塑藝術應包括「純雕塑」與其應用的廣泛意義，理解宇宙立體存在的事實對人類的影響，肩負建設未來有益於社會改善的空間創造責任，而不單是個人創作慾望與情感的滿足。

（2）探討古代東方雕塑空間立體造型的必然因果關係，把握現有雕塑空間必然因素的體認，剖析主題與環境的關係，探究人類整體性的感覺需要，精鍊想像力的表達，建立現代中華嶄新而有尊嚴的立體造型特性與生活空間。

教學系統：

（1）東方雕塑研修

（2）西方雕塑研修

（3）立體造型與設計研修

（A）一般教育科目：

1.人文科學：東方哲學史、西洋哲學史、東方藝術史、西洋藝術史、東方雕塑史、西洋雕塑史、人類文化史、中國文化基本教材、心理學、論理學、藝術鑑賞。

2.社會科學：民俗學、東西社會發展史（包括經濟、政治等）、東西社會思想史、法學。

3.自然科學：自然科學史、生態學、數學、環境學。

4.語言學：英語、法語、日語、德語。

5.育樂保健：中國養生學、中國健身學、倫理學、生理學、旅遊學、音樂、舞蹈、影劇、家政研究等。

（B）專門教育科目：

1.人體工學、解剖學、人間工學、未來學。

2.雕塑美學、材料學、雕塑學、造型學。

3.平面基本訓練（素描）、立體設計學、空間表現學。

4.金、石、木、土及水火、化學合成材料之應用。

（C）雕塑實習與創作：立體造型與設計創作、畢業計劃。

（三）建築藝術學科（建築科）

教育目標：

（1）建築藝術係「工程」與「美」的結合，除了應具備工學上的內涵，更應具有人性上的內涵，方能跨越單純滿足人類物理環境的界限，而進入滿足人類完整感覺需要的境界，使藝術的情感與技術的機能同時作用於生活空間的完美創造。

（2）追索東方建築民族性格與文化精神的表達特質，及東方人生活空間的必然「適性」，順應自然生態的發展，防治公害，研究材料特性之極限利用價值，及新科技的介紹與運用，結合大眾民生需要，建立現代屬於我們自己獨有的，真實的建築個性。

教學系統：

（1）東方建築研修

（2）西方建築研究

（3）建築造型與設計研修

（A）一般教育科目：

1.人文科學：東方哲學史、西洋哲學史、東方藝術史、西洋藝術史、東方建築史、西洋建築史、世界都市發展史、人類文化史、中國文化基本教材、心理學、論理學、藝術鑑賞。

2.社會科學：民俗學、東西社會發展史（包括經濟、政治等）、東西社會思想
　　　　　史、法學。

3.自然科學：自然科學史、生態學、環境學、數學。

4.語言學：英語、法語、日語、德語。

5.育樂保健：中國養生學、中國健身學、倫理學、生理學、旅遊學、音樂、舞
　　　　　蹈、影劇、家政研究等。

（B）專門教育科目：

1.人體工學、人間工學、未來學。

2.建築美學、工程美學、建築結構學、應用力學、構造力學、測量學、造型
　學、材料學、製圖學、應用數學。

3.東方地理學、氣候學、地質學、交通學、音響學、光學、地震工學、土木工
　學。

4.國土計劃學、都市計劃學、社區計劃學、景觀設計、國民住宅整建研究、室
　內設計、公共設施學、公害防治學、建築法規、建築施工。

5.平面、立體美術習作基本訓練。

（C）實習與創作：建築造型與設計創作、畢業計劃。

（四）景觀藝術學科（景觀科）

　　　景觀藝術學（Environmental Arts）的意義：所謂景觀藝術乃是：在從個人住家
室內，到住宅區，到都市，到國土——人的一系列活動空間中，舉凡人為的，自然
的「景態」與「建築」，在合理而符合人性美感經驗與實用價值的需要原則下，組合
為表現特定意義，達求特定功能的機動性環境的研究。其機能的完整性係建立在古
典建築、雕塑、庭園設計、室內設計等藝術綜合關係的搭配上，結合為影響人們物
質與精神領域的環境，並映射出群體文化的本質。七十年代初，景觀藝術的研究正
獲致重大的成果，在人類生存環境的探討中佔一席要地，而且廣泛而有效的被運用
在現代生活空間的創革中。

教育目標：

（1）探悟東方整體生活空間的建設成果與其特質，研究立體美學活潑擴大運用的方

法，結合現代社會的需要，美化基於人性需要的現代生活環境，培養對未來空間創造的想像力與構造力，將個體建築做有機的安排與「形象」「力量」的擴大。

（2）體認先天環境與後天環境對人的影響，保護先天自然的環境，創造後天自然的影響力，解除現存的精神與物質公害，建立推動環境系統化整理的信心與責任感及培養實踐能力，創造廣大社會面的嶄新氣質與民生環境。

教學系統：

（1）東方景觀研修

（2）西方景觀研修

（3）景觀造型與設計研修

（A）一般教育科目：

　　1.人文科學：東方哲學史、西洋哲學史、東方藝術史、西洋藝術史、東方景觀史、西洋景觀史、人類文化史、中國文化基本教材、心理學、論理學、藝術鑑賞。

　　2.社會科學：民俗學、東西社會發展史（包括政治、經濟等）、東西社會思想史、法學。

　　3.自然科學：自然科學史、生態學、環境學、數學。

　　4.語言學：英語、法語、日語、德語。

　　5.育樂保健：中國養生學、中國健身學、倫理學、生理學、旅遊學、音樂、舞蹈、影劇、家政研究。

（B）專門教育科目：

　　1.人體工學、人間工學、未來學。

　　2.環境史、景觀設計論、自然環境設計論、自然環境工學、氣候學。

　　3.建築設計論、建築計劃論、都市計劃論、構造計劃論、工程美學、土木工程學。

　　4.國土計劃、個體建築、庭園設計、室內設計、公害防治。

（C）景觀造型與設計實習：都市計劃、造園、室內構成、舞台裝置、都市公園、公共設施、衛生設施、都市再開發。

十二、夜間進修班：夜間上課

（1）設立時間：預計一九七三年一月始設立。

（2）設立目的：

　　1.在聯考限制外，吸收社會有志趣從事學習研究的人士，推廣藝術教育。

　　2.進修班可視爲職業技能的補習教育，增進學習者的生活技能與情趣，提高藝術鑑賞水準。

　　3.進修班可爲本校的先鋒傳播部隊，以爲向社會推介的橋樑。

　　4.進修班中可遴選優秀學生協助建系。

（3）課室設立：

　　1.擬設聯合課室於台北市區內交通便捷處，佔地160坪左右爲理想面積。

　　2.課室部份做爲夜間進修學生的作習場所。

　　3.課室部份做爲建系辦公處，籌備建系以及便於對外做聯繫、宣傳、聯誼，接待等公共關係工作。

　　4.課室可兼陳列室之用途，展示對外宣傳資料，舉辦展覽活動。

　　5.課室中之辦公處可設產業經營部，協助學校自給自足的生產途徑。

　　6.課室之經營可視將來學校發展需要做適當的擴大，或爲分部，或爲正式夜間部均甚妥善。

（4）進修班別：第一期

　　1.繪畫班　20人（滿額）

　　2.雕塑班　20人（滿額）

　　3.影像班　20人（滿額）

（5）報名資格：不限，凡有志趣參與美術研究者均在歡迎之列，不需考試。

（6）教學內容：比照大學部教學宗旨與內容編排，理論與實技並重，俟大學部成立後，亦可至大學選讀課程。

（7）進修期限：不限。

1972.4.30楊英風寫於台北

輔導運用拓展花蓮奇石工藝建議書

一、建議主題：輔導運用拓展花蓮奇石工藝

二、建議動機：

（一）花蓮奇石蘊藏量極爲豐富，目前民間礦主擁有之礦區甚爲廣大，不論暴露部份及埋藏部份其儲量均堪稱驚人。最重要者，乃其品質精良，形態特異，色澤鮮麗，線條富有變化。且大小各俱，採掘運輸方便，（3.5噸爲一立方米，目前每顆可搬運重量最大爲20噸）。

（二）中國人原是最早懂得玩賞奇石的民族，一系完整的石藝文化早已發展成熟，流傳在廣大的民間，形成中華文化的一大特色。甚且影響到中國傳統的繪畫、雕塑（山水畫、刻作）、庭園設計（假山怪石）等藝術。近年來此項玩賞藝術似乎日見式微，爲維護文化特質，實應予以大力提倡。（詳見附件：「從一顆石頭觀看世界」）

（三）日本是汲取中華文化而長成的文化先進國，其對石藝的玩賞亦學自中國，而發展爲舉國上下共同嗜愛的風雅藝事。尤其是京都、奈良一帶，幾乎每一中上家庭，都以「家有雅石」爲文化世家的表徵。此種儒雅典麗的純東方生活情趣，深深吸引了西方人士的注意，間接對西洋造園學發生了重大的影響。

（四）因此，在日本便不斷掀起著採購奇石的熱潮。長期以來供不應求的局面，使許多礦區呈枯竭狀態，新礦源的開發不盡理想，而且嚴重的破壞了自然生態循環系統的平衡，一九七二年年初，採掘行爲即受到政府嚴屬的禁止，致使石源與市場形成無法接應的斷層。

（五）近年來，因日本大量向花蓮採購大理石的結果，間接發現花蓮更有他們迫切急需的奇石，品質優良，產量豐富，足應付日本廣大市場的需要。於是日商又湧起向花蓮採購奇石的風潮。據聞，日商擬於近年內以最低價格把花蓮上選的奇石買盡，儲積於日本，預計可在其中獲得暴利。

（六）花蓮奇石，昔日暴露溪底，民間視同廢物，今突因日人搶購，大有「受寵若驚」之感，而未能免於手亂腳忙。隨即大大小小的奇石工藝業應時而立。但因缺乏有計劃的經營，新穎高尚的設計，及權威的鑑賞能力，原本高雅的藝事交流，大都流於草率低俗的材料買賣。日商乘虛而入，大量收購原石，民間賤價出售，小利暫得，大利外流，國家財益損失不計外，昧於藝事，貽笑大方的文化

挫損，實不得不嚴加防範。

（七）如前年（五十九年），一日商曾赴花蓮經中間人向一奇石礦礦主選購奇石，日商
　　　至礦區觀察後甚覺滿意，隨即委託該中間人向礦主訂購數仟噸。日商離去後，
　　　中間人一反初衷，持「可在他處找到相同石頭而售價更低廉」之理由向礦主殺
　　　價。不成，又謂：「訂量的三分之一向礦主買，餘由他處買，兩下互相摻和提
　　　交日方」。礦主亦不肯，中間人乃乾脆由各處收購，湊足數量，運交日商。日商
　　　驗貨發現受騙後曾提出控告與指責，礦主自當無法負責。由此可反映兩項事
　　　實：

　　（1）缺乏有系統的輔導經營，難以遏阻不法商人的劣行，將招致商業信譽的污
　　　　　損，甚至危害國家整體利益。

　　（2）偷取石頭，非法圖利的交易顯然存在，嚴重的威脅礦主合法的權益與正當
　　　　　的商業行為。

（八）有鑑於上述事由，本人深覺此項事業，若任其就目前狀況繼續發展，後果實不
　　　堪設想。故議陳當局有關單位，對此事業予以關切，積極輔導，妥善運用，則
　　　花蓮奇石工藝，無疑將成為大有發展的企業，為國家賺取無盡的財益與聲譽。

三、奇石拓展及運用途徑：

（一）利用奇石建置一個供觀光遊賞的「奇石樂園」
　　　在台北近郊，如：內雙溪小瀑布、陽明山等地，覓一地點，建設「奇石樂園」，
　　　增闢為台北區內一個觀光勝地，成為國際觀光旅客欣賞中華文化特有情趣的精
　　　華所在，讓外國人士在此找到真正的「奇石文化」。

（二）環境美化──在以下地點，利用奇石美化現有環境：

　　（1）松山國際機楊、桃園國際機場。

　　（2）國父紀念館四周。

　　（3）中山堂。

　　（4）故宮博物院。

（三）奇石製品外銷──設立工廠，系統化經營，或輔導民間改善作業方式，可降低
　　　成本，提高品質，大量生產，開闢日本以外市場。

　　（1）奇石原石之精選再施以少許加工，成為高貴的藝術品展覽或出售。

　　　（2）奇石原石之銷售，售價應由專家核定。

　　　（3）奇石手工藝製品之銷售。（設計製作均有待徹底改善）

四、本人自民國五十三年以來，因工作關係，（曾任花蓮榮民大理石廠顧問）與花蓮石礦業接觸頻繁，瞭解至深，以致有此認識與隱憂，並且對花蓮各項開發更有一言難盡的關切情懷，（詳見附件：東部生活空間整體開發事業草案）此項建議，至盼速能獲得重視與處理。俟後有關奇石業的營運企劃，石藝品的設計改良，奇石的運用設計（如環境美化、庭園設計等），本人站在藝術家與技術家的工作崗位上，當盡力提供具體方案，以策協力研究推展此項前途遠大的企業。

五、耑此陳議，敬請見覆。

此致

交通部觀光事業局

副本呈

行政院長　蔣
交通部長　高
台北市長　張
陽明山管理局長　金
中華觀光開發公司總經理　陳

　　　　　　　　　　　　　　　　建議人：楊英風
　　　　　　　　　　　　　　　　住址：台北市重慶南路二段十九巷二號
　　　　　　　　　　　　　　　　中華民國六十一年十一月六日

中國雕塑景觀學校擬議

校名：中國雕塑景觀學校

籌辦：擬於六十二年八月底前籌劃完成。

校址：台北市士林區內雙溪溪山里

建地：現有面積二‧七七三四公頃，周圍有私有山地，另留有公地，可供擴建。

環境：

1.建地後倚緩坡，前對山環缺口，視野廣擴，高度適中，有山泉、小樹、石頭（石材儲量甚豐）校園在其中如置身國畫山水之中。

2.附近有一小瀑布與石谷，為一小有名氣的郊遊娛樂區。

3.內雙溪入口處為故宮博物院，是中國歷代文物精華的收藏與展示場所，為觀光名勝。

4.兩條公車路線直達，交通至為便捷。

特點：

1.自然氣勢優美單純，便於有效建立特殊氣質的校園。

2.不遠處即為故宮博物院，是古典中國文化學術研究中心，便於配合教學研習。

3.將開闢為近代學術研習中心（發展中）。

建校精神：

1.配合政府天才教育政策，推展「雕塑與環境美化結合」的雕塑景觀專才教育；提供研究與實驗場所，集中人才為整理生活環境而努力。

2.在校階段即培養學生與外在環境需要結合的能力，學以致用，有效參與改善社會形質。

3.普及「生活與美」結合的環境教育。

4.公害防治與環境整建研究之特予重視，以準確把握空間開發的目標與途徑。

科系：

三年制及五年制專修科

1.雕塑藝術學科：30人至40人

2.景觀藝術學科：30人至40人

3.繪畫藝術學科：30人至40人

4.景觀雕塑學科：30人至40人

報考資格：性別不拘

五年制——初中，初職畢業或同等學力報考

三年制——高中，高職畢業或同等學力報考

（極富天賦才藝者另訂有活用之特殊學生優待辦法）

夜間進修科修業無定期限，特爲一般有志趣而缺乏足夠學習時間之民眾而設

1.雕塑藝術學科：30人至40人

2.景觀藝術學科：30人至40人

3.繪畫藝術學科：30人至40人

4.景觀雕塑學科：30人至40人

報考資格：性別不拘，資歷不拘。

教學特點：

1.師徒制「教」與「學」：建立教授與學生間之直接研討關係，開設專題講座。

2.教授與學生深入實際工廠研習，活學活用，以現實與大自然的材料爲教本。

3.學校自設工廠工房，以供授課實習及從事實際生產創作活動，開創實用途徑，自給自足。

4.除正科雕塑、景觀雕塑、景觀藝術、繪畫四科系外，另設四項課外研究學組：理論藝術、工業藝術、傳播藝術、育樂藝術四學組。讓學生選修研習，以增進對環境造型需要的整體認識及作爲課外之休閒活動，必要時機獨立爲專門正式科系。

景觀雕塑學科之簡介：

所謂景觀藝術，概言可爲環境藝術（Environment Arts）指「人」一系列的活動空

間，舉凡人為的、自然的「景態」與「建築」，在合理而符合人性美感經驗與實用價值需要的原則下，組合為表現特定意義，達求特定功能的機動性環境美化研究。其機能的完整性係建立在建築、雕塑、庭園設計、室內設計、社區計劃等藝術綜合搭配的關係上，結合為足以對人們產生影響的景觀——（係景觀造人），雖然開始景觀諸象乃是人們造成的——（係人造景觀）。七十年代，景觀藝術的探究正邁進世界性的迫切問題的探討年代，在人類生存環境的改善中，肩有重任。並已廣泛而有效的被運用在現代生活空間的創革中。而景觀雕塑學科之創設乃是應環境美化之需要而生的，在台灣美術教育中仍屬一項創舉。其目標在探悟東方整體性生活空間的建設成果與特質，研究立體美學活潑擴大運用的方法，結合現代社會的需要，美化現代生活環境，解除現存的精神與物質公害。本校命以雕塑景觀學校之目的，即是以達求生活空間研創為終善目標。

未來的展望：

1.以學校為基地，建設發展內雙溪全域為嶄新的文化特區，提供對未來生活空間的研究，對現代生活空間的革創途徑。再連串外雙溪代表過去文化光輝的故宮博物院，成為一完整的文教風景線，從古老到現代，從過去到未來，都有照顧與特殊的欣賞主題。

2.學校第二期計劃乃是對「從小孩到老年人」的一系列「美與智」的教育都有妥善的安排，使每一段年齡的人都有其創作思想和表達的方式，都覺得自己真正有用。

3.學校將強化已有的四學組成為四科系：理論藝術、工業藝術、傳播藝術、育樂藝術等學科。

以上擬議敬祈贊助並候指教為感。

一九七三年五月十日於台北呦呦藝苑

紐約「孔子廣場」文化藝術中心活動計畫

宗旨：

一、推展教育、文化、生活三方面兼顧之交互融和活動，樹立華埠合新社區現代生活的精神指標。

二、發揚中華文化的精華，建立現代中國人的新環境，新理想及新的生活定力。

三、成為東西文化交流，促進彼此了解喜愛的交誼樂園。

活動及設備：

一、表演藝術中心：本中心為適應多目標之「表演及欣賞」使用場所。

（一）活動項目：

（1）開會、演說、公眾聚會、座談會、發表會、學術討論會，各種語言教學。

（2）電影、戲劇、音樂、歌唱、舞蹈，等之發表，表演與觀賞。

（3）配合傳統中國節日或當地嘉年華會，舉辦慶祝活動。

（4）其他。

（二）活動項目：空間及設施：

（1）大舞台（適用於多目標表演，及富彈性變化者）

（2）觀賞區位（屬於可機動搬移）

（3）音響、映像、照明設備（視聽器材裝置）

（4）樂器購置（中外樂器之收集，可用於教習活動）

（三）日常教習活動：

利用現有空間及設施，舉辦教習活動，可維持經常性的表演，又可訓練表演藝術的人才。

（1）國樂各種樂器之教習，如古箏、琵琶等。

（2）中國傳統舞蹈及現代舞蹈之教習。

（3）平劇、粵劇、地方戲劇之教習。

（4）民間雜技之教習。

（四）向當地廣播電視台提供表演節目。

二、育樂藝術中心：本中心為供應傳統中國健身術之修習，以及若干現代運動之場所及運動器材。

（一）活動項目：

（1）中國傳統拳術教習，如：太極拳、太極劍、少林拳、形意拳、五禽戲等。

（2）各種現代拳術，防身術之教習，如：跆拳、空手道、柔道等。

（3）男女子體操、美容操、韻律活動之教習。

（4）中國養生學之教習，生活藝術之研究。（儒、道、佛三家中，有極富科學根據之生理學，養生術可傳習。）

（5）其他現代運動，如：游泳、乒乓球、羽毛球、網球、保齡球、籃球……視需要情形添設項目及設備。

（6）兒童遊樂設施集中於另設之兒童育樂中心。

（二）空間及設施：

（1）綜合育樂館：提供上項諸活動之公開表演場所，以及平日練習場所。

（2）室內或室外運動場。

（3）運動器械。

（三）向當地廣播電視台提供表演節目。

三、孔子藝廊：為一綜合性供書畫、雕塑展出之藝廊，維持經常性的展出活動。

（一）活動項目：

（1）繪畫、雕塑、陶藝、攝影、書畫、建築、建築等創作展。

（2）各種藝品收藏展。（銅器、玉器、陶器、手工藝品等。）

（3）華僑歷史文物展。

（二）空間及設施：

甲：綜合藝廊：供流動性及永久性的展示。

乙：造型研究室：配合藝廊展出，從事教習活動。

（1）雕塑造型研究室。（木刻、石刻、泥塑、金屬鑄造。）

（2）陶藝造型研究室。（陶瓷、藝術。）

（3）繪畫造型研究室。（書法、中西繪畫。）

（4）手工藝造型研究室。（刺繡、亂針繡等中外手工藝。）

四、家政藝術中心：培養生活技能，陶冶身心。

（一）活動項目：

（1）縫紉、烹飪教習。（配合中國餐廳之經營。）

（2）美容、美姿教習。（配合美容院營業。）

（（二）空間及設施：

（1）作業教室。

（2）展示教室。

（3）應用器具設施。

五、視聽資料中心：包括圖書館。

（一）活動項目：

（1）圖書、報章、雜誌之收集及借閱。

（2）影片、圖片、幻燈片之收集與放映。

（3）唱片、錄音帶之收集與播放。

（4）定期及非定期刊物之出版。（屬於「孔子廣場」全域性活動之報導，包括文化、生活教育等。）

（5）與其他各類似機構進行資料交換，技術合作。

（二）空間及設施：（部份設施可為表演藝術中心合用）

（1）綜合閱覽室、圖書資料等。

（2）音效室、播映室。

（3）編輯室。

（4）器材及場地設備。

六、公共關係部：

（一）活動項目：

（1）發佈新聞、推動宣傳。

（2）安排藝術文化團體或個人之演出、展覽。

（3）安排旅遊，接待訪客。

（4）販賣紀念卡、書畫藝品、手工藝品等。

（二）空間及設施：

　　（1）公共關係室。

　　（2）販賣中心。

七、藝文俱樂部：

（一）活動項目：

　　（1）休閒交誼談天場所。

　　（2）採會員制、定期繳納會費。

（二）空間及設施：

　　（1）俱樂部。（包括飲食部。）

　　（2）有關之設施。

八、兒童樂育中心：為配合此文化中心的成人活動，得設立一兒童育樂中心。因成人在休閒或假日外出活動，往往攜家帶眷，到此文化中心，成人有活動天地，兒童亦有活動天地。

（一）活動項目：

　　（1）室內活動：闢設1.玩具商店；2.讀物供銷社；3.兒童用物公司；4.少年俱樂部；5.兒童劇坊。

　　（2）室外活動：闢設1.兒童遊樂場；2.兒童樂園。

附註：本文化中心各項活動皆可經由營運活動獲得收益，雖名為文化事業，亦可視為投資途徑。

<div align="right">1973.6.15楊英風寫於台北呦呦藝苑</div>

中國景觀雕塑學校籌創簡介

校名：擬定爲「中國景觀雕塑學校」。

校址：台北市士林區內雙溪溪山里。

校地：現有面積二‧七七三四公頃，周圍尙有私有山地及公地，可供徵購擴建。

環境：1.建地後倚緩坡，前對山環缺口，視野廣擴，高度適中，有山泉、小樹、石頭、

（石材儲量甚豐）校園在其中如置身國畫之中。

2.附近有一小瀑布與石谷，爲一小有名氣的郊遊娛樂區。

3.內雙溪入口處爲故宮博物院，是中國歷代文物精華的收藏與展示場所，爲觀光名

勝。

4.兩條公車路線直達，交通至爲便捷。

籌辦：自六十一年六月開始迄今。

籌辦人：楊英風

一、過去兩年中我們爲這個學校做了些什麼？

本來是雜草叢樹蔓延橫生的一座山坡野地，經過我們兩年的辛苦開發與耕耘，現在的

是：

（一）學校專用道路正在修築中：由溪山里馬路邊學校之外門口通往學校建築基地之

道路長約六百餘米，寬約八米，正在修築中。

（二）學校建築基地正在整理中：基地之推土塡地整建，已完成約九千餘坪，分爲九

個階層，層層而上，每層約爲千餘坪之平地。

二、這是個什麼性質學校？

（一）景觀雕塑學校是一個性質較爲特殊的藝術學校，而不是一般性的藝術學校。

（二）景觀雕塑學校是一個訓練雕塑人才與環境美化人才的學校，也就是立體藝術與

環境藝術的教習學校。

三、這個學校將造就什麼人才？

（一）環境美化工作者。

（二）雕塑工作者。

（三）雕塑與環境美化合一的工作者。

（四）立體美術工作者。

（五）環境設計及製作者。

（六）人類環境的保護者。

四、為什麼要辦這樣的學校？

（一）因為我們的社會欠缺整體性的「美」與「秩序」——所以看起來很紊亂，不調和，甚至不合理，歸根結底，是很落後。為了使社會的建設，達到「美」與「秩序」，我們需要這方面的人才來使社會逐漸「美化」和「調和」，所以要辦一個儲備並訓練這方面人才的學校，而景觀雕塑學校就是一個訓練這方面人才最好的學校。

（二）時代在不斷的改變，我們必須對未來有所準備——現代人愈來愈重視生活環境的美化，而文明先進國家，更重視生活環境的建設，（生活環境是指凡是人所能接觸到的地方，而非專指住屋、斗室、花園等）我們要現代化，要添列為文明國家的一員，要使人們過真正的有意義的生活，就必須從整體性的建設開始，而景觀雕塑學校，可以確實地幫助我們從事環境的建設與美化，使我們面對未來的建設有所準備。

（三）環境有環境的專門學問和藝術，要懂得它，才能安排好的環境。「環境學」也是一門相當專門性的學科，是環境建造者必須專心研讀的課程，歐美或日本等先進國家在大學中普遍設有環境系，以培養環境建設人才。我們今日還沒有任何學校設立這樣的科系，而我們的環境建設又確實需要這方面專門研究人才，所以景觀雕塑學校特別以環境學為教育主題，訓練人才來安排好的環境，來建設好的環境。

（四）人造了環境之後，環境可以造人——環境雖然是人造的，但是反過來說，環境也可以造人，那是因為環境對人有很大的影響力量，環境是最好的教育場所，所以環境的建設不能隨便，要有章法和方法，必須深入研究才能把握，景觀雕塑學校是專為這方面的研究而設立的學校。

（五）環境的建設與美化是整體性的，而不是片面的單元的整理。一般人以為蓋房子修花園或公園，就是環境整建，也以為蓋房子的人就會美化環境，其實「蓋房子」「環境美化」是兩回事，我們蓋房子往往只考慮到房子本身的問題，而卻忽略了房子與周圍的環境能不能調和的問題，更少考慮到長遠性的、全面性的

社區發展與人們精神上的要求。換言之，就是只考慮技術問題，不考慮「美與調和」的問題及「文化教育上」的問題，這是極危險的事，景觀雕塑學校就是為推廣這種整體性環境建設的觀念而存在的學校，也更是為要教育能顧全整體性環境建設的人而設立的學校。

五、如何辦這個學校？

（一）學生就是工人，工地就是教室——教授與學生深入實際工廠研習，活學活用。

（二）學生就是生產者，學校就是生產場所——學校自設工廠工房，供學生從事實際的生產創作活動，開創實用途徑，自給自足。

（三）社會的需要，就是全體師生的需要——推展立體美術的應用教育，使與廣大群眾的需要結合，而不是為個人開展覽會而學習而創作的。

（四）中國人要有中國人的特質——無論是塑雕或環境的研究，皆要站在中國文化的基本立場上研究，吸取中華文化的精粹。

（五）生活在自然與純樸之中——教授與學生，以自然純樸為準則。不偽裝不造假。

六、當我們被問及「你為下一代做了什麼？」至少我們可以坦然無偽的說：「我們曾為國家的環境建設努力過，那也是為了下一代」。

七、現在我們能做的仍然很有限，我們急需要您的加盟——

人力上的加盟。

財力上的加盟。

我們祈求這個學校在您的加盟中長成、開花、結果。

八、希望聽到您的批評，收到您的指教！

^晚楊英風 謹具

中華民國六十三年七月廿六日於台北

413

有關「現代美術館」的建議

前言

　　一個國家的文化，過去的可從歷史博物館中尋視，現在的及未來的，則必需在現代美術館中求證。我國迄今只有故宮博物院、歷史博物館，來宣揚我國列祖的輝煌文化成果。而現代的，甚至是未來的呢？是一片空白、彷彿現代的中國人只能生息在祖先的餘輝裡！

　　而事實上是怎樣呢？對我們一心一意想迎頭趕上國際藝壇水平的全國同胞，對一群苦心孤詣，歷經滄桑的現代藝術工作者，說大家沒有向未來期待，沒有合乎時代的創造是不公平的。然而造成這種可怕的「誤解」，恐怕最重要的是我國沒有一座現代美術館；沒有一個容納保藏現代藝術作品作定期定點展示的場所，這在我們堪稱為「文化大國」的文化與精神的建設上，始終是一種缺陷與遺憾。乃至於現代的藝術活動，國際藝壇的進軍，真是舉步維艱。

　　林市長不愧是良醫國手，上任未久一眼探出病處，並毫無猶疑的開出良方──籌建一個「現代美術館」。有識者無不交口贊譽，衷心感佩，雀躍不已！

　　在熱烈的歡呼，交互慶賀的當兒，英風願以一個在現代美術工作崗位上堅守目標垂三十年之心懷，對籌建「現代美術館」一事，略陳管見！提供　市長及有關部會參考。願見「中國現代美術館」成功的誕生。

一、成立籌備處，號召藝術家

　　成立一個籌備處，實實在在的開始。

　　「說到就做」是這個期望實現的第一步：

（一）好好的請幾位肯替大家著想的藝術家做委員，與官方有關的人員及機構聯合組成一個委員會，專門而認真的推展此事。

（二）委員會隨時向社會公開進行的程序，決議事項。使社會了解籌備的經過、進度及接受社會人士的建議。

（三）籌備期間，可考慮辦一個簡單的刊訊，負責報導籌備動態以及聯繫藝術家。更可藉之與國際藝壇先行進行聯繫工作，即時收集有關資料。一旦美術館正式成立，即可擴充為一權威性的美術刊物，報導國際藝壇消息動向及藝術家、藝術思潮。宣揚國內藝術品、藝術家等，作為精美的觀光資料供國際人士收集，提高國民的美術教育。

（四）找一兩層寬大的樓房做籌備處。籌備處的地點不適合附設在某一個政府機構中或現

有的藝術館、博物館、紀念館中。而是單獨處於一個單純的空間。方可不受影響或干擾的推動研究。除了利用作籌備處以外，亦可以利用這個空間進行收集作品、舉辦展示，為未來的美術館作準備。否則將來有了館，不一定在短期間內能收集到好作品，聯繫到好作家。有了真正的地方做活動，才會有實際的效果。而且，藝術家們也一定會在這個確實的地點上集中起來，排除己見，協力合作，在國際間爭取聲譽，為藝術館的誕生而努力。同時，與國際交換所得的資料，收集到的資料甚至作品都有一個正式的集中存放的地點。

（五）地點有了，籌備處成立了，就可以立即進行對國外美術館的聯繫、收集資料、作品，把圖書等集中，作為藝術館的基石。

二、充分的考慮，長期的準備

籌備處成立後，撥出經費，開始進行研究。

研究的期間最好有一年之久。在一年當中，就地點、建築、設施、活動、人員等各方面進行週詳而充分的考慮、研究。

首先，是地點的選擇，是最重要的。因為地點決定大局。環境的好壞，適當與否影響美術館性質的正誤。

所以個人以為，地點不必馬上決定，沒有經過研究的階段，也很難發現美好恰當的地點。

就整體的計劃而言，美術館的功能，不只是展示，對外宣傳。而是要鼓勵作家，發掘人才，激發國民的內在潛力，推動美的生活。這一系列複雜的工作，也非長期專心研究不可，以獲致完美的構想。一方面藝壇人士也有一段充分的時間可以準備參與協同研究，發揮出關心合作的力量來。

不要草率定案，錯誤了再修改是很辛苦的。如果我們沒有美術館，別人到底不容易摸清我們的實力，如果有了一個錯誤百出的美術館，是不可原諒的。因為畢竟位於台北的美術館，是多少具有示範作用的，可供台灣其他地區參考者。

三、單純的環境，寬敞的空間

選擇一個極為單純的環境、寬敞的空間來建設美術館內部及外部的空間。

　　美術館雖然不是藝術品和藝術家唯一的去處，但是它的存在有不容忽視的意義。因為它畢竟一個具體的照顧藝術品與藝術家的地方，擴而言之，它是個關心照顧國家文化、表現精神文明的地方。這個地方自然要維持它一份獨立性、崇高性，方能啓應人們的靈性活動。這獨立性、崇高性地位的獲得，乃有賴一個單純的、寬敞的、自然的環境之選擇與建設。

（一）單純的環境，寬敞的空間，並隔絕一切的繁雜、瑣碎。藝術品與藝術家在其中才能清晰而重要的被襯托而出。展示的主題才能獲到清晰的印象。

（二）因此，美術館的地點，不論是外圍的空間和內部的空間，都要至始至終都是爲美術館存在而存在的空間，不要夾雜（或附屬）在任何其他不相干的機構或建築目標裡面，並且也是不要被其他任何不相干的目的所附屬。因此不要利用現有的任何公園、藝術館、紀念館，或公共場所的空間等。（詳後）

（三）美術館的建築及內外環境，爲了要求一貫的單純化，應儘量避免裝飾，儘量保持樸素的形質。也不要有刺眼的裝置。因爲館的本身是襯托性的，次要性的。只有沈靜單純的背景才能托出作品與人的活動。「人性」才會充分表現。

（四）回歸自然的路線，是當今國際藝壇的主旨。因爲公害與現代科技文明的遺害，漸漸抹殺了自然及人性，大家倍嘗苦果，如今一切都往回走，走回自然，接近自然，讓人性與自然鮮活的結合。如果我們不照此路走，就是落伍。如果我們把握住這個目標，我們就是對未來有所準備。同時，我們也是在發揚中華文化，因爲中華文化的本質就是與自然合一，先祖的這項哲理是千古不易的眞理。

（五）欣賞藝術品是需要心理準備的過程的，所以美術館的大環境要足夠提供給人們這種過程所需要的空間與時間。譬如一進到藝術館的範疇來，就好像進入一個完美不同於平常的世界；非常的寧靜、單純、祥和，在行走遊賞之間，心境慢慢的轉變，變成拋棄俗務雜念而與四周的環境調和的狀態，於是欣賞藝術品的情緒就被培養出來了。

　　如果爲將就人們交通與觀賞的方便，勢必在市區內擇處而建，那麼在一個複雜的環境中，突然有這麼一個美術館，人們只有一步之距就跨入美術館，絲毫沒有變化心緒的餘地，好像路過隨意進來看熱鬧似的，心理毫無準備，不是給人們方便就可以得到效果。效果必然很差，不易了解，甚至會誤解展示的題材。

進入美術館的人，要如進入廟宇、教堂朝拜的心境，要有虔敬專一的心懷，才能體會到美的本質。而美術館的環境，要能積極的使人產生這種虔敬專一的心懷。

再如寫字前的磨墨，是安定情緒做心理準備，美術館的環境要如磨墨般的作用，使人定靜純一，排除雜念，準備寬大單純的心胸去容納藝術品或藝術家。

（六）根據以上諸原則個人以為建館最為理想的地點是——陽明山地區的公園預定地。它可以鼓勵人們接近自然，欣賞自然之美。人們前去，正是漸離塵囂，專程拜訪欣賞。該地有美好的自然景觀，某些藝術品就可以直接以自然的草地、山坡、林間為展示台，與自然長相輝映。

有了這麼美好環境的美術館，來襯托藝術家及藝術品，相信藝術家們會團結合作、努力創造，為充實美術館而奮力。因為環境會給人們信心與力量。不但是藝術家，就是普通人也會有相同的領悟，而在那種氣氛中昇華了自己的心靈。我想這是美術館最珍貴的功能。

四、現代美術館的目標與內容

（一）現代美術館的基本目標是：「整理過去，推向未來」。是從過去的美學發展到提高今日、未來的生活文化。有關過去的，目前有故宮博物院、歷史博物館，他們照顧的很週全，成績斐然。有關今天的及未來的部份，就要靠這個「現代美術館」來擔當了。

在「人」的方面，現在正從事藝術工作的人，和下一代的藝術家，也要靠「現代美術館」來照顧。

當然，我們在推進未來時不能忘本，當就記憶所及儘量整理，歷史的淵源必須了解。但是重點還是在今天與未來。讓今天仍活著的人追求生活的提高，文化精神面的價值的肯定以及地區性、民族性特點的昇華。現代的生活應該從現代美術館開始，應該是一項抱負與目標。現代美術館不只是展作品，培養藝術家，而重要的是推展「美與生活結合」。

（二）整個美術館的大環境就是「美術館」，而不是單單一座美術館的建築才是美術館。換言之，室內外空間都是美術館。

（三）美術館的展示與收藏，應是廣泛的包容了「平面的、立體的」與生活有關的美術表現。

（四）美術館的空間上應該具有：

　　1.室內展示空間

　　2.戶外展示空間

　　3.美術圖書資料室

　　4.光學藝術實驗及展出空間

　　　光學藝術品的表現與應用，對生活空間的影響至大，世界多數國家已將之列入藝術探討之重要課題，是平面與立體美學品另一度空間的探討。現代美術館中應有起碼的設備，以從事實驗。

　　5.生活藝術的展示空間

　　　是一個較為綜合性的，為了實際生活的，創造性的生活空間展示場所。展示的不是單純的藝術品，而是一項室內設計、社區設計。用模型、圖表甚至實際的佈置來展示。因為與生活有關，也必須包括手工藝品及工業產品的展示空間。

　　　這部分其實就是現代設計的範疇。我們要強調人性的發揮與尊重的作品，以使別於廣告性商業性的作品，以及鼓勵替人們生活環境設想的創造性設計。

　　6.大教室：供人多的藝術教學活動或展示。

　　7.小教室：人少的藝術教學活動或展示。

　　8.藝術家俱樂部：供藝術家交誼、聯絡，有方便的住宿設備，必要時可以接待國外的藝術家。

　　9.工作室：供藝術家工作研究的空間，有時亦可供市民從事簡單的製作活動。

　　10.學術性活動的空間：供舉辦學術性活動如演講等。

（五）設立基金，收購藝術家的作品。不要老要藝術家免費提供作品送給美術館，如此才有好的作品收藏陳列，才能有美術館的權威，藝術家才以被收購收藏為最大的榮譽。否則只要贈送品，陳列品沒有水準，美術館的價值就形同一般畫廊，難以建立權威。（即使贈送的作品，也要通過鑑定方可收藏）。有了基金，就容易辦理這些事情，甚至國外的藝術品也可收藏，也應該收藏。

五、不宜設於國父紀念館之內

（一）國父紀念館是應該以有關　國父紀念性的事蹟或美術之展示為宜。

（二）與　國父無關者切勿介入，否則將恐紀念館的主題變相，減輕了　國父的重要性。

（三）國父紀念館的空間，在設計上不適宜作「現代」美術館。

（四）現代美術作品時有奔放豪情之作，（如裸體者）與嚴肅而紀念性的空間極為不調
　　　和，將來勢必就該空間的性格而刪略某種現代作品，而限制了作品的展示，就完全
　　　失去現代美術館的意義了。

（五）最重要者是美術館本身需要一個獨立而單純的環境才能發展美術活動。詳見前第三
　　　項——「單純的環境，寬敞的空間」之敘述。同理未來的中正紀念堂，亦不宜作此
　　　類似的考慮。

後語

　　像大旱之望雲霓，我國的藝術工作者，等待了卅年的現代美術館，經市長及有關單位
的此番籌措，而償願有期矣！這些日子裡，藝術家們及文化的關心者，所想、所談的都是
這個問題。這不僅是解決國際觀瞻，增加觀光目標等對外作表揚的問題，對促進藝術家們
團結、鼓勵其創作，提高國人藝術生活的教育關係尤為重大。與所謂「成不世之功，奠萬
世之基」，相去不遠矣！如何盡善盡美促成它，不但是政府的責任，更是市民的責任。我
們願意在期待中奉獻一己之棉薄為我們自己的「命運」和「財富」而盡力。

1976.8.27楊英風寫於台北
為參加1976.8.27台北市政府教育局「現代美術館」籌建會議建議書

輔仁大學文學院景觀藝術學系創系緣起（草稿）

一、景觀與人生——人造環境，環境造人

　　景觀是指人類的生活環境，舉凡一切人類生活所接觸到的景物都包括在內。人類的生活是離不開環境的，而人的環境乃包括先天環境——即大自然與後天環境——即人對先天環境所作的建構與安排。

　　環境是人類生活的背景，一般人很少注意到環境與人生的相互關係。事實上，環境對人有很大的影響力量，它是最好的教育場所：一個整潔、美麗的環境可以保護、提昇人性，給人健康、愉快的身心以導向幸福美滿的人生；而一個紊亂、污染的環境卻容易壓迫、傷害人性，往往成為罪惡滋生的溫床，導致亂上加亂的惡性循環。可是歸根究底，不管好的或不好的環境，都是人自己造成的，而人自己造的環境卻回過頭來塑造人，甚至直接影響人的生活快樂與否的取向，這是現代人應該深思的問題。

二、藝術、景觀與人生——從美化環境到美化人生

　　美是藝術的靈魂；和諧與秩序是它的特色。

　　藝術可以淨化心靈、提昇人類真、善、美、聖的情操，所以藝術對於人生可以產生相當積極的效用。

　　今天的社會所普遍缺乏的，就是和諧與秩序；要建設我們的社會成為安和樂利的現代社會，就必須運用藝術的處理與安排。

　　今天的藝術家應該走出象牙塔，走向大自然，尋求人與自然的和諧關係；走入人群，關懷人們的幸福，謀求自然與人性的結合，為人類安排一個充滿和諧與秩序的美好生活環境——透過美化環境以達到美化人生的目的。

三、景觀藝術與生活美學

　　景觀藝術乃是應環境美化的需要而生的。在七十年代，它已成為世界性迫切探討的主要課題，其目標在於探尋整體性生活環境的建設，研究立體美學活潑擴大運用的方法，因應現代社會的需要，美化現代生活環境，以解除現存的精神與物質公害。本系之創立，即是欲藉著生活環境之研究與創造，將美學與人們的生活結合在一起。

　　本系要訓練學生從生活中去探討美、體驗美，更創造美，也就是建立「生活美學」，透過美學與各種可能的媒體（包括科技）結合，為人類的生活環境找尋出新的生活體系，

使人們得以生活在美的環境中，藉著美的潛移默化作用來提昇人類的心靈境界，激發每個人心中的真、善、美、聖的本能，以導向未來健康美滿的生活。

四、課程設計及分組

本系的課程設計是要使學生技術訓練與藝術本質的研究同時並進，特別注重建立廣泛的學科基礎認識，機動性的安排學習活動，最後依性向與天賦選擇專精的研究。課程的內容與種類力求質與量的充實，使學生可以有極富彈性的選擇機會。

本系既以景觀藝術的研創以及生活美學的推展為目標，為了有效訓練學生，依學生性向，興趣的不同及學科屬性的不同，分為四個小組，各組之下有其相關的研究範疇：

甲、美術組（繪畫、版畫、書法、金石、雕刻、塑造等）

乙、工藝組（陶瓷、琺瑯、編織、紡織、木工、竹工、金工、紙工、石工、寶石工藝等）

丙、環境設計組（庭園、室內、衣飾、建築、社區、綠化保護、自然生態等）

丁、雷射光學組（全像攝影、偏極光藝術、疊紋藝術、雷射雕塑、雷射景觀等）

五、招生及開列課程

本系預定於民國七十年七月開始招生，第一年招收兩班，人數每班各五十人，共計一百人。第一年課程為共同必修課程及各種基礎訓練。到第二年再依第一年修業成績及個別性向與興趣分成四組。每組均須修畢八十個必修學分及至少選修四十八學分（一般選修課程），方能畢業。

詳細課程安排另附課程表。

六、特別補充說明

有關於第四項分組丁、雷射光學組，乃是藝術與新興科技雷射光學相結合，在國內尚屬首創，故必須加以說明：

雷射是繼原子能、電腦之後的本世紀三大發明之一，它是一種潛在不具形象的能，可以稱得上是一種取之不盡、用之不竭的新能源。國外二十年來的研究發展已經相當有成就，在不久的將來雷射即可取代電氣，及各種複雜的機器而將人類帶入雷射的世紀。鑑於雷射有極廣的和平用途，如全像攝影、精密長度測量、焊接、遠距離通訊、精密工業、醫

療等的應用，在國內如不急起研究，恐怕工商業又要落於外國之後。

雷射乃是光學現象的運用，它與藝術的結合更能將藝術帶入嶄新的境界。雷射與美術、文藝宗教的結合將可發揮積極的教育功能，扭轉現今一些人對未來世界悲觀的看法。本系希望能透過雷射光學的研究，訓練一些能操作雷射的人才，將豐富、動態的雷射藝術去美化現代人的生活空間，此乃藝術與科技結合的最新途徑。

有關於雷射光學組的一些代表性課程內容簡介如下：

（一）全像攝影：

（1）基本光學及雷射知識

（2）全像攝影原理介紹

（3）感光材料及沖洗技術

（4）全像攝影之各性技巧

　1.穿透式

　2.反射式

　3.白光全像片

　4.動態全像片

　5.合成式全像片

（5）全像攝影在各藝術領域

　　內之探討

（二）雷射景觀：

（1）雷射原理介紹

（2）雷射景觀之發展及現狀

（3）雷射景觀製作原理

　1.光學系統

　2.干涉、繞射、折射現象

　3.雷射與物質之相互作用

　4.暗房技術

　5.特殊技巧

（4）靜態雷射景觀

（5）動態雷射景觀

（三）雷射雕塑：

（1）高能雷射介紹

（2）雷射對各種材料之切割

　　鑽孔性質

（3）切割之控制系統

（4）掃瞄式鑲鏤

（5）電腦雷射雕塑

（四）疊紋藝術：

（1）光柵與繞射

（2）光柵之種類與製作

（3）黑白與彩色光柵

（4）靜態疊紋

（5）動態疊紋

（6）平面疊紋

（7）空間疊紋

（8）高階疊紋

（五）偏極光藝術：

（1）雙折射現象

（2）雙折射材料

（3）光彈性基本原理

（4）偏極光藝術之設備

（5）偏極光模型製作及材料

（6）穿透式模型

　1.暫態式圖案

　2.凍結式永久圖案

（7）反射式模型

七、輔仁大學文學院景觀藝術學系課程表

組別	科目	規定學分	第一學年 上	第一學年 下	第二學年 上	第二學年 下	第三學年 上	第三學年 下	第四學年 上	第四學年 下	備註
共同必修（部定）	藝術概論	2			2						基本畫法
	藝術解剖學	2				2					
	美學	4					2	2			
	色彩光學	2	1	1							
	透視學	2	1	1							
	素描	12	6	6							
	國畫	2	1	1							
	中國美術史	4			2	2					
	西洋美術史	4					2	2			
小計		34	9	9	4	4	4	4	0	0	
共同必選（系定）	攝影美學	2	2								
	版畫	4					2	2			
	基礎雕塑	2		2							
	生活環境美學	2	1	1							
	哲學	2					1	1			
	未來學	2							1	1	
小計		14	3	3	0	0	3	3	1	1	

組別	科目	規定學分	第一學年 上	第一學年 下	第二學年 上	第二學年 下	第三學年 上	第三學年 下	第四學年 上	第四學年 下	備註
一、美術組	書法	4	2	2							
	篆刻	2			1	1					
	國畫	6					3	3			
	素描	4			2	2					
	水彩	2			1	1					
	油畫	6							3	3	
	雕塑	6			3	3					
	基本造型	2			1	1					
小計		32	2	2	8	8	3	3	3	3	

組別	科目	規定學分	第一學年 上	第一學年 下	第二學年 上	第二學年 下	第三學年 上	第三學年 下	第四學年 上	第四學年 下	備註
二、工藝組	工藝概論	2			1	1					
	木工	4	1	1	1	1					
	紙工	2	1	1							
	竹工	2			1	1					
	編織	1								1	
	紡織	1							1		
	衣飾	1								1	
	陶瓷	6			3	3					
	石工	2			1	1					
	寶石工藝	1							1		
	金工	2					1	1			
	蝕鏤	1					1				
	鑲嵌	1						1			
	琺瑯	6					3	3			
小計		32	2	2	7	7	5	5	2	2	

組別	科目	規定學分	第一學年 上	第一學年 下	第二學年 上	第二學年 下	第三學年 上	第三學年 下	第四學年 上	第四學年 下	備註
三、環境設計組	製圖學	2	1	1							
	平面基本設計	2	1	1							
	立體基本設計	2			1	1					
	彩色計劃	1				1					
	設計概論	1			1						
	表演展示設計	2					1	1			
	室內設計	4			2	2					
	庭園設計	4			2	2					
	建築設計	4							2	2	
	綠化保護學	1							1		
	自然生態學	1								1	
	模型製作	4			2	2					
	景觀雕塑	4					2	2			
小計		32	2	2	8	8	3	3	3	3	

組別	科目	規定學分	第一學年 上	第一學年 下	第二學年 上	第二學年 下	第三學年 上	第三學年 下	第四學年 上	第四學年 下	備註
四、雷射光學組	雷射光學	2	1	1							
	環境電影美學	2	1	1							
	電腦美學	2					1	1			
	疊紋藝術	4			2	2					
	偏極光藝術	4					2	2			
	電子顯微鏡攝影	2					1	1			
	雷射景觀	4			2	2					
	雷射雕塑	4			2	2					
	全像攝影	6							3	3	
	表演展示光學	2							1	1	
小計		32	2	2	6	6	4	4	4	4	

組別＼合計	規定學分	第一學年 上	第一學年 下	第二學年 上	第二學年 下	第三學年 上	第三學年 下	第四學年 上	第四學年 下	備註
美術組	80	14	14	12	12	10	10	4	4	
工藝組	80	14	14	11	11	12	12	3	3	
環境設計組	80	14	14	12	12	10	10	4	4	
雷射光學組	80	14	14	10	10	11	11	5	5	

一般選修課程（每組應再選四十八學分以上）

一、人文科學：人類文化史、文化論、心理學、倫理學、藝術鑑賞、中國文化特論

二、社會科學：民俗學、人類社會發展史（包括經濟、政治學等）、人類社會思想史、法學、公共衛生

三、自然科學：自然科學史、環境學、數學、公害防治學、天文學、氣候學

四、語言學：英語、法語、日語、德語

五、文藝：文選、詩歌、民謠、聲樂、樂器、舞蹈、影劇、編導學、編輯學、作曲

六、育樂保健：中國養生學、中國健身法、生理學、旅遊學、體育

七、理工科學：力學、土木工學、建築結構學、社區計劃、人體工學、人間工學、音響學、電子學、電腦

1980.9.14楊英風寫於台北

中華民國空間藝術學會籌設
「中華民國空間藝術館」計劃草案

一、前言

　　中華民國空間藝術學會為籌設「中國空間藝術館」，以倡導「人類生活環境理想化」的觀念，及培養改善生活環境的人才，進而建設「實質空間」與「思想空間」的理想生活環境，一方面傳承吾國悠久歷史文化的道統，另方面迎接現代科技藝術思潮的沖激，提昇國人「生活環境的品質」。從建築的外型到室內的設計，從國產材料的應用到新產品的開發，從都市社區的計劃到交通路線的合理化，從庭園佈置到風景區的規劃，更從吾國歷史文化背景到現代習俗生活環境，來創造未來健康美滿的生活模式。

　　謹此提出此一構想，籌設一常設機構推展實施，草案初稿臚列如下：

二、構想

甲、「中華民國空間藝術館」籌設構想

（一）緣起：

　　人類生活離不開環境，環境也就是我們的生活空間。生活空間包括感官及思想可及的空間，理想的生活必須精神與物質兩方面配合得宜，所以實質空間與思想空間在生活中佔同等的重要性。

　　人類高度的智慧可以創造（或改變）環境，他所創造的環境又會回過頭來塑造人，因為環境對人有潛移默化的作用，所以我們對於生活空間的安排必須特別謹慎，尤其要運用藝術的處理，經由美化環境以達到美化人生的目的。

　　處於二十世紀八十年代，一方面要面對世界種種浪潮的沖激，一方面要傳承五千年悠久的歷史文化，如何透過學術研究尋求最適合現代中國人的生活空間，並將藝術推展到生活層面上，應是本學會義不容辭之事。

　　藉著工商企業界的財力，與本學會優秀的人力，籌設一個機能豐富的「中華民國空間藝術館」將是很有效率的措施。

（二）宗旨：

　　「中華民國空間藝術館」以研究並推展理想的現代中國生活空間藝術為宗旨。英文取「CHINA ARTLAND MUSEUM」為便於與國際間的文化會館美術館居相等地位以利文化交流。

（三）設置及說明：

（1）圖書室：搜集國內外有關各種空間藝術之書籍，以供各界研究之參考。

（2）資訊室：搜集國內外有關空間藝術之各種（包括視聽）資料及訊息。

（3）陳列室：即環境生活美術館，配合各種視聽設備展示優秀的空間藝術作品，以供觀摩研究。

（4）研究室：

目標：專門研究空間藝術，並提供各學術機構及有關人員研究空間藝術之用。

內容：

1.環境研究：以區域為單位，配合自然環境與人文環境（歷史文化背景、風俗民情、生活方式等）研究富區域特色的理想生活空間。

2.生活研究：以區域為單位研創理想的生活方式及內容，以提高生活素質。研究歷史文化背景、倫理、習俗、生活方式、休閒活動、人生意義、身心健康等與空間藝術之關係。

3.藝術研究：配合環境與生活的研究，尊重區域特性，因應現代社會之需要，研究如何運用各種藝術去美化現代生活空間，藉著美的潛移默化作用來提昇人類的心靈境界，激發每個人心中的眞善美本能，以創建未來健康美滿的生活模式。

（5）試驗社區：為了配合本館整體性研究的需要，應有一塊基地作試驗社區以推展理想的生活空間藝術。

（6）出版專刊：對於本館研究成果及活動狀況定期出版專刊，推展到各階層並與國內外有關機構交換研究心得與資訊。

乙、「中華民國空間藝術學會景觀藝術獎」設置構想

（一）主旨：為提昇中國人的生活，鼓勵國人共同關心生活及空間的改善，針對「今天的中國人該有的生活空間」向各行各業徵求方案，希望能激起大眾討論的興趣，從各個角度來反省，並提供意見，作為各方面研究與實踐的參考。

（二）甄選：每年舉辦一次，訂出題目公開徵集作品。

（三）審查：組織評審委員會，聘請與主題有關之各行各業的專家一同審核，對於方案內容原則上選取切實可行者。

（四）頒獎：務求儀式隆重，以鼓勵眞正有眞知卓見者的重視和參與。

三、步驟

甲、成立籌劃小組：由本會遴聘專家成立籌劃小組，設一專用辦公室定期集會研議整個計劃之細節，完成計劃後，依據決定的計劃分門別類聘請專家學者從事籌備進行事項，擬定完成進度及日程表等細節。

乙、培養人才：籌備進行中需要人才，執行計劃時需要人才，新館創立後更需要人才，因此要先成立培養人才的單位，同時構想中的研究室、圖書室亦應先行成立。

丙、陳列與資訊：次第設立陳列室與資訊室以為建館之第二步，亦即是為未來建館同時先作籌備工作。

丁、完成建館之大業：依據建館之藍圖計劃逐步完成。

戊、充實內容加強工作：館內系統之建立制度之完備，進而出版專刊專書及試驗成果等。

四、概算

按照進行步驟分階段編列經費預算

甲、成立籌劃小組

　　　　項目：1.辦公室租費

　　　　　　　2.會議桌、辦公桌、文具櫃等費

　　　　　　　3.聘請專家研討車馬費

　　　　　　　4.秘書人員工作費

　　　　　　　5.郵電印刷等事務費

　　　以上合計貳佰伍拾萬元。

乙、培養人才：約計伍佰萬元

丙、設置陳列室及資訊室：約計壹仟伍佰萬元

丁、建館經費：約計壹億伍仟萬元

戊、充實內容：伍仟萬元

以上各階段共分五年完成。

<div style="text-align:right">1981.3.13楊英風寫於台北</div>

如何重建中國現代化的藝術生活空間

　　中華民族是深愛自然的民族。種田人用頂禮膜拜的祭典來回報大自然的賜予；詩人墨客用質樸無華的詩篇表達對山水田園的愛戀；操觚弄縵的樂師則以平和深闊的樂音模仿大自然的風韻；而文人畫家更醉心於大自然可居可遊可寄情的意趣。由於這種愛，使得中華民族從土、木、竹、石等自然材料上，發展出一個優秀而古老的文化。也由於這種愛，使得中國人對於其所屬的自然環境，總是抱著天人合一的生活目標。因此，各個朝代固有其獨特的造型藝術，然其連續脈絡仍是可依循的——那就是因他們的生活時代與環境而形成的。

　　就以中國的雕塑藝術而言，從新石器時代的陶塑到商周的青銅塑鑄；從漢代的石畫像磚到南北朝的浮雕石刻；從敦煌的彩塑佛像到雲岡、龍門的石雕巨佛；從唐三彩明器到五代墓前辟邪，在這些或是樸實簡潔，或是莊嚴穆師，或是豐滿富裕諸風格的作品中，無不真實的流露出中華民族五千多年來歷史過程中的思想變遷與民族融合。因此，我們在在可以從出土的雕塑作品中，看到各個時代的造型特徵、生活情形與歷史精神，因為，中國雕塑的成就是由歷代士、農、工、商各階層總體努力而達成的，而這些順乎其時自然環境的作品，也是其時人鄉土之愛的結晶。

　　然而，近代的中國人卻在西潮洶湧下，忘掉了自己原有的文化體系與身處的生活環境，一般人汲汲追求西方模式，藝術家甚有閉守自關，大作其個人沙龍藝術之夢，前者喪失了自我，後者美則美矣，然而與中國歷代的藝術精神大相違背，並且，也自造了陝隘短視的象牙塔。因此，我們必須再回頭來看清自己，須知道，若欲有真正好的藝術品或欲建立現代化的中國生活空間，必從認知自己的文化、環境開始，要為自己的生活而作，要在自己的環境上生根。

　　基於上述，我們可依下列計劃來進行：

一、近程計劃：

　　　從學校教育到藉用大眾傳播的社會教育著手，改變國人的觀念，讓民眾了解自家芬芳的土地和燦爛的文化，觀念的改變，固非一蹴可成，然唯有觀念正確，才能免於錯誤的行動。

二、中程計劃：

　　於各縣市建立景觀雕塑公園，動員當地的藝術家，設立出最能發揮當地民情特色的公園。例如：三義即可以樟木為建材，而在公園規劃上，特別表現出木雕藝術。於此，藝術家不但走入社會大眾，提高了百姓、生活空間的品質，一般人民也由於朝薰夕染中，產生了愛鄉之心。

三、遠程計劃：

　　以中央政府立場，設立國家景觀雕塑公園，忠實的表現出中國五千年來的造型藝術，配合民俗風物，將其演變、發展，有計劃的規列設計在各個區域，然後表現於各個區域的建築、工具及風景規劃上。如此，當人們一進入殷商區域，則彷若回到殷商時代，由之，教育不但寓於遊樂中，人們也可由了解過去之際，向過去學習，對未來思考，將其整合到更大的觀景中，而逐漸創造出本時代，中國造型藝術應走的路線來。

　　從觀念、計劃到行動，時間有別，實質意義卻是互重的。有觀念的激發，才有行動的實行；地方公園的建立，實為國家公園的準備；而國家公園的參考價值，更可作為地方公園的改良發揮。互行互重下，我們自可開創出本時代的藝術花果，也拓展了中國現代化的藝術生活空間。

<div style="text-align: right">1982.2.11楊英風寫於台北</div>

夏威夷國際大飯店美化工程初步建議

壹：前言

英風當此機緣得識先生，實感幸甚！今後若能獲賜契機，為先生之旅館建設工程，提供美化裝潢之實際服務，多聆教益，更覺榮焉。今，經初步構思，謹此提陳淺見一、二，就教於先生，尚祈不吝指正為感。

貳：將美化工程導入藝術領域

（1）國際極品大飯店

夏威夷係國際知名的觀光勝地，常年吸引著全世界無數的觀光、渡假、旅遊人士前往居停，享受自然風光和人造景緻。眾多旅客中，當不乏富商巨賈，各行各業之專家學者，及文化、藝術、娛樂等各界頂尖人士。因此，想當然，先生這座新建的大飯店，必定是朝著國際極緻的品味標準興建的，以便接應來自全球各地的名流雅士。

是故，本大飯店的美化工程，無論是室內裝潢，亦或室外景觀建置，均需達求國際一流之水準表現。

（2）藝術性的全面設計

然而，國際極品的表現，實有賴於高度的全面性藝術設計及施工。關於這點，相信先生高瞻遠矚之世界性眼光，定然對之有深刻而豐富的體認和嚴謹的要求。

（3）面面兼顧，無處不美

大飯店的基本性質，乃接應各方面大量且頻繁的人來客往，自然需要具備全面性的「展示」機能；就是說要「面面兼顧，無處不美」，多少具有「櫥窗」的性質，供人觀賞、瀏覽、享受。當今時潮所趨，世界各大旅館，多闢有藝術畫廊，常年展出各種藝術品，除增添大飯店之聲譽外，更能美化其實質的環境。

（4）藝術性之裝潢，藝術品之設計及製作

藝術性的設計及施工，除開闢畫廊外，還包括以下兩大主要階段之工作：

第一階段──以藝術性手法，設計各項設施之安置，及傢俱用具之安置，以及裝潢之進行。使整體環境從基礎部份就堅實美化起來。這個階段的工作，係為空間打基礎者，至為重要，以藝術性技法設計施工，當比一般裝潢更具價值及美感。

第二階段──配合室內實際空間之需要，設計及製作藝術品，或使藝術品成為空間的一部份，或設置室外景觀雕塑，或建置藝術庭園等。這個階段的工作，係使藝術性的

建置較爲突出，進而強化空間的特質，當然，最爲重要的還是在於：增加空間的美感。

▲第一階段的工作可謂處理空間的「裡」面，第二階段則是處理空間的「表」面，「表」「裡」必須統一設計，統籌考慮，才能「表裡一致」的美化起來。

▲因此美化工程需要第一階段、第二階段同時進行設計及施工，這是一體兩面的工作。分開來做，不但多所浪費，甚且兩個階段的工作不易統一，而事倍功半。

（5）精心貢獻專長，美化飯店表裡

弟在藝術崗位工作，積四十年之經驗，由平面而立體，由繪畫而雕塑，由雕塑而進至景觀、環境、庭園之建置，曾主持國內外各類繁簡大小工程甚多，由於藝術表現之特色之發揮，多能滿足業主之需求，以盡美化事功。是故，這次，弟對先生該項大飯店之美化工程之整體設計，深具信心及興趣。至盼爲先生此一宏大建築，精心設計，貢獻所長。

參：藝術美化工程的工作特性

全權委託藝術家統籌處理：

（1）根據弟從事藝術美化工程之多年經驗，以及國際間藝術美化工程的慣例，這系工程皆由業主直接全權委託藝術家統籌處理，對藝術家採完全信任的態度，讓其充份發揮、創造。

（2）所以需要如此辦理，乃是因爲藝術性質的工作與一般建築師或工程師的工作大不相同。藝術性質的工作，從設計圖階段到建置完成的階段，其間變化萬千，常須因時、因地、因狀況、因材料之不同，而隨機應變，發揮創造蛻變的靈感，並非按設計圖一成不變、不容修改的發付包工去施工就可以完成的。因爲這類工作所用的材料，經常是「活材料」，如自然的石頭、花木、流水、色光等等，它們沒有固定的形態或安定的尺寸，所以由設計圖移至工作現場時，往往需要做臨場的調配和更動，而無法一一按圖施工。所以這類的工作也是一種「活性」的工作，必須具有相當的「彈性」，也允許一些「變數」的產生。藝術家就在這「彈性」和「變數」中，化單調爲神奇，而成就其藝術性的創造了。

（3）當然，這並非表示藝術家可以漫無指標、毫無計量的進行工作，他仍然得在他設計的

範圍內去進行變異，以及控制預算。重要的是他必須從頭到尾（從設計到施工），親自掌握施工和監督品質，以便運用其間的「彈性」和應對可能的「變數」。

（4）所以，這類工作不能比照一般工程或建築，把設計發給土木營造商去做，換言之，一般土木包工是無法承攬這類的業務的，大部份的工作，實非藝術家親自動手執行製作不可。

（5）自然，在成立委託之前，業主有權、有必要充份考察藝術家的設計能力、施工能力、監造能力等各方面的作為，以及檢視其過去之業績成效。然一旦委託成立，即全權付託藝術家承攬進行工作，完全信任藝術家的作為。

（6）以弟作為一個藝術工作者的本性及使命感，以及維護在國際間多年辛苦經營起來的信譽，對此大飯店的美化工作，弟必定全力以赴，求全求美，絕不會稍有鬆懈，自損形象，有負先生之信託。

肆：藝術美化工程可以達求「國際性」、「現代感」、「地域性」、「中國美」的最高效果。

對本座大飯店的設計，我們將把握四項大原則去進行：

（1）國際性

發揮國際性的藝術理念，以建立整體設計的經緯。譬如說：將夏威夷這個「國際渡假勝地」的特色整合抽離出來，再將這特色表現在具體的旅館環境之中，使本飯店的氣派與氣質呈現國際水準的宏偉面貌。

（2）現代感

融入時代的特色，例如：適當的簡化、樸素化來表現當今時代所需要的簡樸之美，這種「回歸自然之美」乃是現代人走避工商業文明的弊病，醫療都市生活緊張繁忙職業性倦怠感的甘爽良藥。

（3）地域性

這個大飯店是在夏威夷，而非在紐約、巴黎，我們的設計要表現充份的地域性特色。觀光客來到此地，要讓其確切享受到夏威夷動人、迷人的浪漫熱帶風情！此外，精緻的表現當地的民俗、文化特質，也是具有吸引力的設計。

（4）中國美

最後，我們也將畫龍點睛的表現一些中國文化、藝術的特色，以示大飯店的身家血脈是來自歷史悠久、文物鼎盛的中華大邦。這種設計的考慮，可以增加裝潢的價值感（因為背後有深長的歷史價值）。亦可區分在當地由日本人、美國人等所經營的飯店，顯現泱泱大度的中國風格。

伍：藝術美化工程不但可以適當的撙節裝潢修飾上的花費，尚且能提昇環境的品質。

（1）堆金砌玉，繁複瑣碎已經不合乎現代設計的時潮了。然而一般純以「裝潢觀點」出發的設計師，往往喜歡朝這個方向走，以為非如此無以表達豪華絢爛。是故，競相使用複雜昂貴的材料、拼命花錢在許多精雕細琢的瑣碎事物上，如此浪費的結果，不但會喪失美感，更予人一種低俗的感受。花費大又欠缺高雅的氣質。

（2）我們在藝術美化工程上，一向把握的準則是：「花最少的代價，表現最典雅的氣質與最端莊的氣派」。我們所依持的；不是五花雜陳的材料，不是爭奇鬥麗的陳設，而是「自然」、「朗爽」、「簡帥」、「紮實」的藝術技法，創造靈性上的神彩和自然的清新之氣，運用樸素的材料做出第一流品味的美化空間。我們相信在夏威夷這個充滿自然野趣美感的地區，這個方向的把握必然會受到觀光者的肯定和喜愛。

（3）藝術美化工程的整體承攬和統籌負責，可以避免中間轉包所造成的層層脫節和步步浪費。實在是最經濟、最省錢而效果最完整、最突出的辦法。因此，我們殷切地希望能以總體承攬的方式，進行整體大飯店的藝術美化工程之設計、監造。包括室內裝潢和室外景觀建置。

陸：藝術美化工程付款程序說明

藝術美化工程比諸一般的裝潢設計工程，有著極大的差異。前者偏重發明性、創造性，後者偏重技術性、組合性，兩者之成果截然不同。

因此，創造性、發明性的規畫研究所涉及的工作深度和廣度，實遠非一般設計裝潢業者所能比擬的。

是故，我們循著往例，在委託書成立之時，乃需請業主支付若干訂金款額，其計算方式係：設計費的30%+監造費的20%。（此部份係指室內裝潢的部份）。

這項訂金的用途主要是：

（1）支援藝術家在規畫研究時的精神付出和實質消耗。

（2）支援藝術家至實地現場作深入廣泛的旅行觀察、收集資料和進行人文、環境的調查等
　　　等花費。

（3）支援藝術家在規畫工作中必要的種種模型塑造費用和某些抽象設施：如聲光效果的模
　　　擬等製作費用。

附註：請參閱以下所附——

（1）藝術美化工程——室內裝潢設計業務付款程序表

（2）藝術美化工程——藝術品設計製作業務付款程序表

藝術美化工程—中有關藝術品之設計、製作部份之業務，在委託書成立時，乃需請業主支
付訂金，其計算方式係：設計費的50%。

這項訂金的主要用途亦為支援藝術家在創作研究時之各項開支。

1985.12.6打字稿

「台北市文化景觀雕塑公園」建議重點

中華文化源遠流長，在廣闊幅員，磅礡山川中的每一個區域裡，均有其自然環境與人文風俗的特色，不僅表現於實際生活之中，更顯示在藝術境界之上。這些以「肉眼」去觀看的景象，以「心眼」去描繪的意境，成就了我們蘊涵富實的「文化景觀」。

台灣，是延續傳統中華文化命脈，開創現代中華文化精髓的寶島。我們每一位國民都應當培養維護樸實自然環境的健全習性；建立保護區域文化的完美觀念；肩負承先啓後，繼往開來的時代使命。

台北市，是我們復興基地的精神重心，是其他縣市規劃建設的模範，如何使台北市居住空間的品質不斷提昇；如何使國民及國際友人能夠從台北市生活空間中，深刻地感受到中華文化的氣息；如何集中眾人的智慧、力量，將祖先留傳給我們的生活智慧，靈活運行於現代生活內，是我們必須加速腳步的文化建設工作。

「雕塑公園」的建立，在提昇生活品質中佔著重要的一環，而規劃建設整個台北市成爲一個大型「雕塑公園」，正是這項工作的落實。

一、整個台北市就是一個大型的「雕塑公園」

生活即藝術、藝術即生活，景觀雕塑就在我們四週。台北市所有的公共設施，不論是道路橋樑、公園綠地、行政大樓、公有市場或是國民住宅等等，均編列每項建設總經費的百分之一至百分之五，作爲環境美化、雕塑製作的費用。不但可以分散經費的擔負，加強維護的責任，更重要的是，建設台北市成爲一個大型的「雕塑公園」，而大型「雕塑公園」中包含了「住宅區」、「商業區」、「辦公區」、「行政區」、「休閒娛樂區」等不同的區域特色。

二、成立「中國雕塑造型研究促進委員會」

委員會的成立具有教育意義，主要工作是研究中華民族各個朝代深具代表性的性格、造型和演變，以發揮中華文化固有的雕塑藝術，使民眾對於歷代造型演變的來龍去脈，自然了解。委員會陸續再將西方雕刻的特性與發展介紹給民眾，民眾在了解，比較之後，能夠對現代中國的新造型新藝術，給予更多、更高的鑑賞與評價。

委員會不斷地研究推展，必將成爲美術教育的中心。

三、成立「台北市景觀雕塑審核委員會」

「台北市雕塑公園」範圍廣大，需要每一位雕塑工作者投諸心血，審核委員會建立高度的權威，以審查作品並核定安置作品的理想位置。

四、新舊動物園都是最佳的雕塑公園

在新的動物園中，配合動物生態的進展，製作一系列的動物造型雕塑，寓教於樂。動物園舊地，則闢建為雕塑展覽區，不僅展示雕塑家的精心傑作，並設立製作中心，使有才華、有創意的青年，能充份地發揮而不受自身環境的拘圍。製作中心同時歡迎民眾的參觀、參與，具有社教功能。

理想的環境，為我們的國民帶來健康的生活，積極進取的人生觀。「台北市雕塑公園」的逐步展現，使藝術與生活更緊密地結合在一起，啟發現代人生活智慧的泉源，開展現代中國精神的新境界。

1983.10.21楊英風於台北市政府教育局

家鄉建設座談會（函件）
——第五組：文化組建言

前　　言：四月五日，舉行埔里第四次家鄉建設座談會，本人因事，不克參加，至感遺
　　　　　憾，特謹以書面略陳淺見，尚祈指正。

建議主題：請考慮設立「民宿」（民居）聯誼會（名稱尚有待議定），提供外來遊客休憩
　　　　　旅遊服務，使遊客能實地享受埔里之風土，民情鄉野情趣。

建議動機：

（一）埔里係極具特色之台灣農業性產業鄉鎮。外來遊客雖久聞其名，亦多有前來，但大
　　　多僅作短暫之駐步，略為休息，而轉赴主要目的地——日月潭。此點，雖多年如
　　　此，有其歷史性與地理性的因素。然近年來埔里各方面頗有進展，可以嘗試對此情
　　　勢略為扭轉，對地方建設及資源附生價值的運用，能更盡其用。

（二）遊客不在此居停的原因，一是埔里未有符合觀光標準的旅館業，二係地方的旅遊據
　　　點尚未建立，亦無旅遊業配合。

建議事項：是故，乃建議由地方人士，提供住家之多餘空房間，作為如日本鄉間常見之「民
　　　　　宿」模式之家庭式「小客房」供遊客作羈停旅遊。有經濟效益外加文化效益。

說　　明：

（一）依我觀察，埔里一般民眾農舍生活樸實，好尚整潔，民情開朗好客，這是推展「民
　　　宿」的有利條件，如加以適當的宣導、鼓吹，當不乏有心人，樂助其成。

（二）埔里農業特產豐富，如甘蔗、香菇、草莓、種花、造紙、製酒、製米粉等等其種
　　　植，乃至於製造過程都可以列為遊客遊賞目標，此類農業性景觀，與泥土親近的訪
　　　遊方式，必獲都市性遊客的喜愛。

（三）埔里當地有甚多古老的典型鄉村民宅，有歷史的價值，有民俗的雅趣，讓人興思古
　　　之幽情，亦是供人旅遊的重點。

（四）此外，埔里的山村、河泉景緻亦佳，又當地水質遠近馳名，實具觀光發展價值。

（五）安排「民宿」供遊客作短暫居留，供食宿（鄉土性的特殊風味，餐食及乾淨的臥浴
　　　設備），並提供以上諸多鄉土性遊覽項目，除了地方特色的利用，而收經濟效益之
　　　外，最大的用意乃在於：長此以往，可以提升地方人士的現代生活層次，因為與外
　　　界接觸而間接吸收外來文化、知識，擴大生活天地。再者，反過來說，也當然會間
　　　接地把埔里美好的鄉村特色介紹給遊客，對發揚鄉土文化，別具意義。

原載　《埔里鄉情》第21期，頁39-40，1986.3.28，南投：埔里鄉情雜誌社

高雄之愛

——港都的公衆景觀建設之建言

　　在我國外匯存底即將逼臨世界第一位的此時，在我國的民主政治將邁進另一層新階段的此刻，在環境保護的觀念已在國民眾人的認知中日益成形而或多或少的付諸於行動的現在，大高雄市，率先提出公眾景觀的問題來廣徵博議，實在是一項有遠見、有器識的文化推展抱負。從這類活動的舉辦和種種問題的深入探討中，才有可能找到將高雄市推晉入國際性大都會的路徑，發揮出亞洲港都的特殊魅力，甚至是泱泱大度中國人的文化特質。

　　這雖然是一個高遠的理想，但絕非遙不可及的。最怕就是不看不覓，無動於衷。本人很高興有此機會參與這個論題的討論，可惜開會時，我人在泰國，不及趕回來，失去與諸位專家前輩敘談討教的機會，實感遺憾。故於此陳述對此問題的若干淺見，以就教大家。首先，我要略談景觀雕塑的緣起以及它的現代藝術的關係。然後我們可以看出大環境的美化導向該是怎麼一回事。

為什麼會有景觀雕塑？

　　景觀雕塑的誕生，算起來也不過是近三十年來的事。一九五九年，奧地利雕刻家卡普蘭（Karl Prantl）在維也納南方約七十公里的地方；一個被葡萄園和麥田圍繞的村落叫聖·瑪嘉雷頓（ST. Margarethen），村中有一個千年歷史的採石場，石塊採下後，遺下十數公尺高的石灰岩層壁面，氣勢天然壯觀。卡普蘭就在這個採石場舉辦了世界第一次正式的石雕景觀大展。

　　這個大展有許多特色，例如不使用傳統的名稱——Exhibition（展覽、陳列），而使用了一個新穎而活潑的名稱——Symposium，而這次的活動則名之為Sculpture Symposium。

　　Symposium的原意是古希臘時代稱酒宴歡會的意思。後來這個字便轉化延伸為討論會、座談會等意義。用在文藝活動的範疇中，就更為妥貼而有活力，因為它有互相聚會、大家參與討論研究的廣泛含意。所以，卡普蘭這次在六○年代初期創設Sculpture Symposium的模式絕不同於往昔習以為常的雕塑展覽陳列，它的意義當然有展覽陳列的作用，但不只是這樣。最大的不同乃是一種饗宴式的雕塑聚會。是雕塑家、雕塑品和觀賞者共同參與、發表、溝通、了解和觀賞的聚會，它是活生生的「人」與「作品」的打成一片，而不只是擺作品在陳列台上給人觀看。這是Symposium和Exhibition很不同的地方。

　　因此，Exhibition的基本個性是唯我獨尊式的表彰自己，高高在上的展示自己。而Symposium則是讓人參與性的發揮自己的想法和觀念。是人與環境共諧調的展示自己。

景觀雕塑是參與人們生活情境的藝術理念表達，反映著區域文化與時代意義

什麼是饗宴式的雕塑聚會呢？什麼又是這種Sculpture Symposium的精神呢？讓我們再看看卡氏所倡導的石雕景觀大展就可以清楚的明白其特出的內涵。卡普蘭約集了來自世界各地的藝術家在這個採石場居住下來，把整個採石場當作工作室，在這兒進行研究、調查、了解，作家全然的融入這個地區的人文、歷史，甚至是產業與經濟的結構體系中，消化吸收當地的區域特性，跟當地的大環境發生密切的關係。作家乃是在一個自然體系中孕育自己的創作意念，然後再運用採石場的天然素材——石壁或石材進行創作。這樣的作品自然能充分反映環境的特色，而絕不是作家獨自爲所欲的純粹自我主張。最後，作品完成了，作家完成發表，離開了，作品仍然遺留在當地，在這個「石頭的原鄉」中接受風吹、雨打、日曬的考驗和洗禮。

雕塑作品從室內、美術館的廊櫃和台座上走向山壁、原野、森林、廣場。在這個創作體系當中，展現的要義即是：雕塑家不是關起門在工作室中隨心所欲的發抒意念來創作，而是投入一個特定的環境，爲那個環境而創作。作家必須考慮到大環境所有的條件：人文的、地理的、風土的、歷史的種種演變和特質來創作，因此，所做出的作品即是能反映當地的區域個性，屬於當地文化環節上的作品，跟大環境、跟所在地的種種景觀發生密切關係，故稱之爲景觀雕塑。

卡普蘭是第一位運用Sculpture Symposium（雕塑饗宴）的形式把景觀雕塑的理念發揮得淋漓盡致的先驅者、突破者。

從一九五九年以後，卡氏在這個採石場陸續舉辦過十次的石雕景觀大展，十幾年之間，來自世界各地的雕塑家們，在這裡交會相聚，生活創作，研究互磋，累積下來的作品散見於採石場的各角落，亦成爲採石場歷史的一部份。

故自此之後，景觀雕塑在六十年代以降，於全世界引起熱烈的迴響，如在德國、奧國、南斯拉夫、捷克、美國、日本等地，都分別發展出各式各樣的景觀雕塑大展。其中，許多藝術家尋求與某些大工廠，如：大鋼鐵廠的合作，藉助工廠的設備、材料和人工等，發展出多彩多姿的鋼鐵景觀雕塑大展（Steel Sculpture Symposium），表達出「技術」與「藝術」結合的種種可能性和必要性。因此，由於技術與素材運用層面的日益擴大，在七十年代以來，景觀雕塑確乎在雕塑運動史上走出壯闊的大局面。

於是，我們在大自然的森林原野亦或是城鎮公園、建築物的廣場看見各種材質：金屬、木材、水泥、石頭等等配合環境美化，反射人文特質的大型戶外景觀雕塑樹立起來，參與著人們實質的生活環境的塑造，大幅度改變了藝術品的流動視野，表現了十足的公眾屬性。

所以，我常感覺：景觀雕塑三十年以來的突出於藝術領域，實在是由於它的親和性，與市民群眾的親和，與時代科技的親和以及與環境自然的親和。作家要表現的不是自我，而是能詮釋大環境乃至整體景觀的「大我」。

藝術品由展示性走向生活應用範疇的形成，豐富了生活的實質，而蔚為現代文化一大特色

我們今天所習見，所沿用的美術館、博物館收藏、展出藝術品的形式，其實是西歐三百年以來所發展形成的。早期，藝術品是附屬於帝王宮廷的，或是教會的，會堂的，尋常百姓難得觸見聆賞，玩賞藝術品是皇室貴族的專利。到了西歐諸列強帝國殖民擴張到亞洲、非洲和拉丁美洲之後，由殖民地所搜刮來的大量財富和藝術品，大大的充實、豐富了宮廷的收藏。等到帝國崩解、皇權結束，由產業革命的發生進入民主政治時代，自然所有原本屬於皇宮的藝術殿堂也隨即開放給一般庶民大眾，而過去的皇宮宅院順理成章的就成為今天的博物館、美術館。如大家所熟悉的巴黎羅浮宮亦或是我國的故宮博物院等，其都有皇家的血統。

由於這種淵源，三百年來藝術品始終還是走「館藏」和「館展」的路線。其中又有沙龍和私人藝術館、藝廊的發展和延伸，藝術家參與和藝術品普及民間的彈性又增大了。不過這時候恰逢資本主義及伴隨著的個人主義興起，藝術品的買賣交流，亦成了商業市場結構中的一項產品，經紀人制度、拍賣制度的產生更加鞏固了這個體系。這樣的經濟體系雖然對普及藝術有莫大的助益；可以供給藝術家生活上的必需條件，同時，一般人只要有錢就可以購買藝術品。但是也助長了藝術家走向純粹藝術發展的導向。因為藝術品也是一項商品，為了促銷，藝術家不得不標新立異、各樹門派。風格、思想之要求於焉誕生。當然這樣的變局自有其相當的正面意義，但是其負面的影響乃發生在藝術家難免在風格獨立的探索中，愈發走入個人思想、意念表達的純粹之境。這樣個人夢幻意念的表達，不是一般人能理解或欣賞的，是遠離生活實質的。藝術家發生了脫離社會、反社會、反應用的種種

問題。（當然，也可以說是由於時代的諸多不合理現象所使然，藝術家採取一種對社會、對時代批判的態度。同時，第二次世界大戰戰後，人們飽受摧殘後精神上的空虛、茫然、失望亦有相當的關係；藝術家退閉到一個自我滿足的世界中去活動，自是離群獨居的。）

然而也就是這兩次的世界大戰，部份藝術家由於戰時有走入工廠參加生產行列的經驗，以及戰後的百般毀廢皆有待復興重建，大家慢慢開始對純粹藝術進行檢討，質疑藝術家固守夢幻式的創作發展是否真正有利於大眾民生？由此而激發出應用藝術，實用藝術的誕生。藝術家開始以美學上的觀點和專長介入民生必需產品的創革生產中，而對民生大眾生活品質的提昇發生了劃時代的影響。藝術家所設計的桌椅杯盤刀叉是實用的，同時也具有美學上的價值。其精品亦等於就是藝術品。我在歐洲留學的六十年代初期，正碰上這股反省的浪潮的興起，藝術家要求或者被要求走回生活，為生活而藝術的理念重新被重視、被肯定。（因為在純粹藝術產生之前，藝術家本來就是為生活而創作的，而不是為展覽，不是單純表達意念。這條路線也就是中國文化與藝術發展的路線。）

景觀雕塑最能反映時代特色及成為廿世紀最具代表性的美的標的

前述的景觀雕塑運動，就是呼應著這個思潮而誕生了。既是為生活，藝術品的去處就不應只是博物館、美術館，或畫廊，那麼把繪畫和雕塑品收集在美術館或畫廊中陳列，讓大家集中到這些地方去純粹觀賞，就不是很生活性的作法。藝術家也不應只是為了在美術館的陳列而創作的。因為基本上這樣的作法還是與大眾實際生活的層面隔絕的。

於是像卡普蘭這樣的藝術家便一一站出來呼籲：藝術家應該走向街頭及大眾的生活社區之中，跟人們的生活與環境建設發生直接關係。藝術家應該與時代科技的腳步配合、結合，才能做出反映時代意義的作品。藝術創作應該是關係著民族性、地域性的文化背景而創作的，絕不是走國際路線的同一化。

近百年以來，考古學的興起與乎發現，從研究世界各地出土的古物之中，可以明確的知道：每個地區的古物都充分反映著該地區的自然景觀和人文特色。都能代表該地區民族性的獨特風土民情。這是順乎自然與人性演進的必然結果。考古學的結論，可以證明區域文化的產生的必然性和重要性。國際化是一種暫時的模倣風尚，但絕不會是文化的結果。

所以景觀雕塑所揭示的理念；是為生活而作，是為環境而作，是為時代而作，更是為群眾而做。這個改變的產生乃是由歷史推進中兌變出來的，是突破美術館與純粹藝術範疇

的一大轉化。

　　三十年以來，無數雕塑家透過與傑出的建築師的合作，配合著大環境與建築物的需要塑造了無數的景觀雕塑，與當地的景觀發生密不可分的關係，互相襯托，使環境的特色躍然顯現，給都市城鎮的面貌帶來活潑美妙的生氣。藝術家與建築師的合作，來共同詮釋對時代的體認，以及對區域文化的認知。因此，可以說景觀雕塑是廿世紀七十年代以來在造型美術的領域中最能充分反映時代思潮與時代意義的一項成就。

　　我所尊敬的建築大師貝聿銘先生，可謂是倡導景觀雕塑與建築物搭配的第一位功勞先見者。他所主持設計的建築物，大都設有空間，專為與藝術家合作，做出配合環境與建築物的景觀雕塑。我有兩次與他合作的經驗：在一九七○年的大阪萬國博覽會，我在他設計的中國館前完成〔鳳凰來儀〕的鋼鐵景觀雕塑。第二次就一九七三年在紐約的東方海外大廈前為他設計製作〔QE門〕不銹鋼景觀雕塑。他非常瞭解藝術品對於表達建築內涵的重要性，龐大複雜的建築物，往往可以透過一件簡單精純的雕塑造型物詮釋其特點給一般的人知道。貝氏的睿智和魄力，在七○年代以來確實是帶動了建築物建置景觀雕塑的風尚，使得許多美好的藝術品有機會進入都市眾人生活的基層，貝氏的貢獻值得吾們頌揚與稱道。

高雄市景觀雕塑饗宴的邀約為高雄市的美化需要而創作

　　從景觀雕塑的源起到它的內涵，我們有了以上概括性的瞭解之後，再回到本文的主題——高雄市的公眾景觀應該如何建設，就很容易找到明確的答案。

　　首先，我要建議的是：邀請藝術家專心專意的來為高雄市的公眾景觀而創作。不是把任何一位藝術家現成的作品直接搬到高雄來置立於環境中。我這個想法完全是模擬前面所說的卡普蘭所創的雕塑饗宴的模式。

　　高雄市確實是需要加強公眾景觀的建設與整理，但絕不是說在某些公共廣場上或者公共建築前或圓環中心、文化中心等處所，請藝術家把作品樹立起來這樣的草率行事。這樣的作品不會屬於高雄市，也無法表徵高雄市的個性，對公眾景觀的建設，發揮不了美化的作用。

　　在高雄這個經濟工業大都市舉辦景觀雕塑的饗宴，絕非難事。可由政府策劃安排，邀請當地藝術家，或者是接待邀請外地藝術家，一年一、二位（或數位，看規模而定）一段

長時間住在高雄，進行對高雄市的深入調查了解；從歷史的、地理的、經濟的、社會的、文化的各個層面去研究，歸納出高雄市這個地區的獨有特質，然後吸收這份獨有的營養，表現在藝術的創作之中，這樣才屬於當地的藝術之果，自然會具現高雄市的風土民情的特質，跟這個大都市自會發生親和的共融關係。這樣的景觀藝術作品才有公眾的屬性，才能包含景觀的意義。

藝術家結合於高雄市的風土民情而進行創作——made in kaohsiung

高雄市是個工業大都會，有中鋼、中船等大工廠，在做法上比方說可以安排藝術家他們進入工廠去工作，利用工廠的設備和材料（甚至是廢料）來創作，跟當地的產業機構結合，這是十分符合經濟原則的。當然，在選擇藝術家的考量時，對其能力要有相當的了解，最重要的宗旨是：在這兒所進行的創作，不是他個人任欲的表達，而是為高雄市這個大都會在創作，他必須有投入環境的基本耐力，有綜合歸納環境特質的透視能力，才能在作品中表達恰到好處的景觀理念之美。

藝術家的邀請和接待，如果每年一位到數位，能在高雄居住若干時日，而做出作品，就是高雄本身的「產品」，（而不是外來藝術品的堆積）這樣從風土的理解中產生的作品，累積數年，十年下來，必然可觀，高雄市的公眾景觀，有了如此深厚的藝術性參與，必定有令人耳目一新的文化可觀性。

北歐挪威著名的石雕景觀公園是政府與藝術家合作的美好範例

在挪威的奧斯陸，有個福洛納公園，是由一百五十多組的人體雕塑所組成的一個聞名世界的石雕公園。人們可以觸摸這些藝術品，孩童可以在其中爬上爬下的嬉耍，是一座非常有特色和對市民有親和力的景觀雕塑公園。作者是一位雕塑家，他向市政府提出構想，市政府劃出一塊地並撥置經費給他進行工作，作品完成後就屬於公眾的，並不屬於藝術家的。這個石雕公園亦因著這樣政府與藝術家的合作成功而成為世界第一個範例，為公眾景觀建設打開了一條大手筆的可行之路。

我覺得這個辦法很值得我們借鏡。邀請一位專業藝術家來高雄，市政府選擇一塊適合的公園用地給他，並支援其經費，讓這位藝術家在此充分發揮，作品完成就是屬於全體市民的。這樣統籌由一位藝術家所完成的雕塑公園，其風格是鮮明的，其特點會完整突出。

目前在台灣，事實上已經有以私人力量在進行類似的景觀公園了，那就是在埔里的林淵石雕公園。上百顆的碩大石頭散置在樹林中，完全由林淵老先生隨興的雕琢，已完成大半，所雕琢的素材、內容完全是反映當地的鄉土性以及林淵本人的生活體驗和幻想熱情，氣勢龐大，純真動人！所以，我想此類的巨構由高雄市政府來統籌推動，藝術家也不計利益的予以配合，應是不難達成的。如果成功，那將是全台第一。

大家來比比看，誰的家最美好！

其次，我建議設計舉辦一系列的——「美的生活」的競賽活動，讓全體市民積極參與。

譬如：以一個個家庭為單元的「家庭美化設計比賽」，市民購買了新房屋，或裝修老屋，我們出個題目來設計一套比賽辦法：「你如何佈置你溫暖的家？」，讓大家在這個題旨下比個高下。不許依賴專業的室內設計師，不是比賽用材料、搞裝潢、花大錢，而是比創意、比用心、比品味，看誰的整體設計能在實用經濟的原則下又具現特色。這特色是南台港都的特色，不是台北人的或外國風的模倣。

像利用海港折船業的廢品來佈置生活所需或點綴美化，不就是發揮著港都個性的簡樸生活設計嗎？外地客人一到家，就會感受一股濃厚的地區特質之新鮮有趣。

在這個以家庭為單元的競賽中，家庭的每一份子都要動手參與設計、佈置的工作。會寫字的就動手書寫一幅掛軸，會作畫的就揮灑一幅水墨畫，會做手工藝的打一串中國結作壁飾，會做陶的就捏幾個瓶罐作擺飾，能自己動手做的儘量靠自己做。美的教育從個人做起，從自己生活環境的改善做起是最實在的，最迫切的。人人關心自己生活中的美應如何塑造，才有可能將美的需求由室內推延到戶外，到公眾景觀與環境的改善上。

除了比賽生活中美術及設計的創意之外，也可以安排其他藝術形式在生活美的表現上所發揮的成果的競賽。譬如一個音樂家庭是如何藉音樂之助而達到和美祥雅的生活境界？選出有特殊心得者而讓他們全家發表或演出這種生活的調適經驗。（注意：不是個人音樂專長的比賽。）而是著重誰家因為有音樂的喜好而造成全家如何樣的快樂氣氛的顯現。

文化不只是在文化中心、美術館、藝廊中所看到的那些陳列品所代表的意義，文化要從家庭中出發，要在家庭中養成，才能壯大生根，而與提昇生活品質產生關聯。美的生活的養成是漸進的，由內而外，由家庭到公眾，由點滴到涓流，都必須紮根於生活的基礎

上，才有能力外釋擴散其影響力。每個家庭都對美的生活有所憧憬和安排，一個都市，一個社區的公共景觀才會得到市民們真心的關照和協力的建設。我覺得舉辦這樣的活動比辦任何藝術展示活動都來得實際而有意義，因為大家共同參與了種種的思辯，才會知道美的誕生的真正過程。

唯有這樣的鼓勵和教育是潛移默化的、深入人心的。

期望於蘇市長和全體高雄市民的國際港都之美，要在大家手中完成

高雄市在蘇南成市長的主政之下，各方面的建設和創革顯得生氣勃勃，令人激賞。盼望這個建設高雄市成為國際大港都的理想能在高雄市民結合於有為政府的領導之下，邁向坦途。

一條「臭」名昭彰的愛河，經過大家長久以來的努力整治，如今不是已經又見清澈？這就是具體的高雄市民之愛，使一條河重映天日、恢復生機。這不是一件容易的事，高雄市民如今做到了，不禁讓我們台北人汗顏於一條污濁的基隆河的莫知所措。

因此，使高雄市的整體景觀放射出獨特的吸引力，使港都的美譽成為全國的楷模，是可期待的吧。

1987.4.15文稿

科技藝術的重要性

（一）群體性的整合觀念

廿世紀科學技術進展日新月異，尤其當太空科技迅速拓展，由精密分工到群體力量的整合運用，再度喚起人類群體性的觀念。

不論科學家、哲學家或藝術家均為詮釋真理，探究生命奧秘者，但科學家所著眼的形而下的物質世界，哲學歸心於形而上的精神世界，藝術則是藉形而下的形象，來表達形而上的理念，經其慧心巧手，溝通形上與形下的世界。

（二）真、善、美是不可分的，這是科學與藝術結合的前題

以往科學家在從事研究時，常發現許多美好事物，但因僅關注科技發展，而輕忽了美的特質，此時唯有藝術家的參與，將此發現轉化為新造型，充份發揮其特性，便可淨化心靈，進而擴展「美」的領域。

（三）充滿智慧的創作形式

工業革命前，人類文明原是用靈敏的雙手，所創出的有情世界。而機器代替手工後，科技發展由簡入繁，無限制的擴充，以至造成種種公害及缺乏人性的環境，威脅到人類的生存，如能將以往科技的單項發展，整合為一智慧的創作形式，才能真正為人類帶來無窮福惠。

如雷射，為繼原子能、電腦後，世紀之重大發明，是一種潛在不具形象的能，其應用即是由繁入簡。它是宇宙最精純的本質，所散發的光、能，利用光學現象，使繁瑣的事項簡化到單純，並發揮龐大的效能。雷射的操作是靠人的性靈與雙手的直接反應，使機械時代又重回人性的溫暖。

（四）科技與藝術結合，為尋求形上精神與形下物質並重的智慧

一九七三年，雷射藝術首創者埃文‧德拉耶（IVAN DRYER），在一群科技專家的合作下，發展成雷射與音樂的結合，在美國加州格烈費斯天文台首演。他便認為：「雷射藝術可以激發、引領觀眾，進入一種抽象經驗的心靈境界，……所以雷射很接近禪思的境界。」

雷射是純宇宙生命本質的尖端科技，透過與藝術的結合，能在短時間內讓我們頓悟靈

的本質，人與宇宙的關係，進而激發內心深處，對生命的崇敬感與自覺的人類愛，其基本精神是與自然的調和，爲一種形上、形下並重的智慧。

（五）中國文化的特質在於全面性的宇宙觀

我們深深明白中國文化，很早就發展出豐富而和諧的全面性宇宙觀，開放的天下觀，與健全的人生觀。對於自然一直保持尊重與親愛。確認宇宙生命生生不息的原動力，在於其和諧與秩序，這是西方科技文明，發展至今日分崩離析的態勢，所應作的一番省思。

唯有與自然配合，合乎自然法則，且抱持大公無私的奉獻理念，所研展出的科技，才會有益於人類。而藝術乃是文化中的智慧精華之一，輔以科技的發現，可以啓發人類內在的良知良能，豐富精神的世界。

（六）成立「中國式」的藝術學院

國立交通大學爲一所應用科學學術研究的最高學府，擁有最完善的科技研究設備。在藝術學院的籌備宗旨上，必然更具有前瞻性的遠見，得以結合中國傳統的生活美學，與卓越的尖端科技，創建出一所以中國精神爲主導，自然理念爲依歸的「中國式藝術學院」。

1987.12.22文稿
為國立交通大學籌備藝術學院之座談會因出國無法參加，以此稿代述意見

蘭陽景觀雕塑公園規劃構想

前言

　　中國傳統美學受文明發展影響，因地理環境適於農耕，文化精萃乃在於自然與人文力量主、客觀之契合，培育出獨特的宇宙觀和審美觀，別於西方人與自然相對立、抗衡的態度。

　　我們擁有傲世的豐富文化資產，據之可資瞭解先民生活的軌跡與智慧。藝術則多表現在器用範疇上，工藝品之形制文飾優雅動人，且將人生倫理的哲思涵寓其中，值得反覆玩味、鑑賞。中國人透過這些充滿美感的造型作品，在日常潛移默化中，漸凝煉出清明、和諧、物我交融的生活意境，呈現深厚蘊藉的整體文化特質。

　　然而現階段，面對西潮衝擊，傳統文化日趨式微，如何掌握民族的中心思想，進而取精用弘，發揮當代的美感精神，以增進國民生活的素質，遂成文化建設薪傳性的使命。

　　為傳承中國美學，開創時代新猷，亦為後世留下文化的典範，宜就本土的造型藝術歸納整理，擇自然美境闢建「景觀雕塑公園」，今中國整體性的生活哲學與高尚的審美情操，全然交融展現於其間，闡揚區域文化的特性，而使民族藝術邁向精緻化、多元化的層面。

主旨

　　宜蘭縣自然景觀鍾靈毓秀，人文薈萃，擁有豐富的民俗藝術資源，同時更積極於推展文化建設，是一具有無窮開發潛能的縣治。未來「北宜便捷輸運系統」完成，台北與蘭陽地區距離縮短，宜蘭可能成為傳統與現代藝術兼容的文化匯點，是「景觀觀塑公園」最理想的籌建處。

　　「蘭陽景觀雕塑公園」若能透過專家縝密的規劃實行，將來不僅樹立宜蘭縣最高精神文化象徵，同時可使中國重圓融敦厚的整體性美學觀，推廣至全世界；對於提昇民族心靈及生活素質有莫大裨益。

「蘭陽景觀雕塑公園」規劃程序

一、宜蘭縣自然景觀之運用

　　蘭陽地區在地理條件上，類似我國文化發源地黃河流域之濃縮，除東面傍海外，山勢、地形、氣候亦十分雷同，在台灣欲覓出具大陸山川磅礡氣象者極其不易，西部山勢平

淡，無甚奇處，花束則腹地過狹，發展受限。唯有宜蘭兼備了這種得天獨厚的自然景觀，受大自然的陶養，藝文風氣濃厚，優秀人才備出。

景觀雕塑公園之建地，宜處於溪山林泉之間，在自然滌塵脫俗的性靈與美感間，藝術品與造化交感融通，不但令人靜心賞閱，更能由中體現中國美學的最高意旨——「氣韻生動」，達到山水移情、淨化身心的目的。

此外，縣境內時有的黑松可構成蒼鬱挺秀的林相，宜加以充份發揮利用。

二、區域文化特質之展現

景觀雕塑公園將成為蘭陽地區藝文活動匯集交流的重心。專研中國造型美學的學者與藝術工作者，可在其中獲得智慧性的互動，並彼此切磋激盪出新的創作理念，使現代中國藝術，更加豐碩充實。

全民在這種藝術活力的感染下，自然而然去除了自私、鄙陋的積習，陶冶出優雅開闊的胸襟，使吾人得以傳承中國文化的精神性，並加以闡揚光大，塑造當代民族文化的風貌。

三、結構、組識

欲籌劃一高水準的景觀雕塑公園，必得視政府的魄力，與企業界、藝術家的傾力配合。其理想的籌建用地，擬請政府提供。而站在宜蘭籍藝術家的立場，個人願採奉獻性的作法，在整體規劃設計方面，提出數十年來，參與國際性景觀工程的經驗，為家鄉謀劃一世界性視野的景觀雕塑公園，並願將畢生重要的藝術作品，製作成園內大型景觀雕塑，政府只須提供補助材料等基本費用。希望藉此「拋磚引玉」，呼籲地方人士，共同熱心推動此一深具文化意義的工作。

公園完成後將成為宜蘭縣之公共文化資產，可成立財團法人精心管理營運，再將部份收益回饋於擴展新建設及研究計劃，並成立研究單位，對中國造型藝術美學作系統性的歸納整理，在基金會的支援下，推廣藝術活動，充實藝術教育。

四、內部機能與設施

此景觀雕塑公園因涵括文化、藝術、教育及觀光等功能，故於各項園區設施的設計

上，當力求運用當地自然材質，期能與景觀混然一體，而兼具現代機能，如：與國內外重要博物館、圖書館、研究單位之資訊網路聯結，及進步的視聽設備等。

園區景觀作品以宜蘭籍藝術家為主，依作家、風格分區配置，順應山形、地勢之象，使藝術品有如自然立於岩壑之間，充滿生趣。此外籌建美術館，以生動的方式展現相關資料，及不宜置於戶外的材質作品等。為彰顯蘭陽地區藝術特質，並加強空間機能，對於具獨特風貌成就的藝術家，宜擬訂專題、特定展區、作系統性的介紹，尚可籌辦綜合展覽，以擢拔新進藝術工作者。

首期工程約可於三年內完成初步規模，包括對外交通、觀賞步道動線、景觀設計、行道樹之栽植與重要建築設施等。

俟開放後，再逐步著手長期發展計劃，及各種附屬機能性的交流中心及景觀雕塑研究學院等。

五、結語

壯麗的自然景觀，孕育了豐厚悠遠的華夏文明，今日欲振興民族自信心，必先將傳統恢宏的自然觀，深植於人心。而文化紮根的工作，尤應避免由西化著手的表象模倣，欲開闢自己的美學領域，當由中國美學體系出發。

「蘭陽景觀雕塑公園」傳承中國藝術獨特的審美態度，從中映照了我國文化的博大精恆，並對當代造型藝術作一巡禮，可謂濃縮了歷史文明與時代風貌，具國際性、前瞻性，當能提昇宜蘭縣藝文評價及國際文化地位，增進區域文化素質。

英風有幸生長於蘭陽此一毓秀的環境中，由於幼時即喜與自然接觸，培養了我敏銳的感受力和無私忘我的自然觀。也因為這些基礎奠定了在藝術上的發展，造就己身的藝術特質，使我在參與國際性的藝術工作時，必然堅持民族的審美原則與風貌，積極向國際間闡揚中國美學精深的智慧。

今謹提呈「蘭陽景觀雕塑公園規劃構想」，冀藉此將畢生心力的結晶奉獻給鄉梓，並為後世創造一足以體現民族文化血脈的美境，實現藝術文人薪傳的祈願。

1988.3.14文稿

「中國科技藝術中心」建議重點

　　中國擁有傲世的豐富文化資產，透過這些文物及藝術經典，可以瞭解民族生活的軌跡與精神內涵。但放眼今日卻缺乏系統性的綜理，來展示「現代中國」的生活內涵。故吾人倡議應於首都儘早籌建「中國科技藝術中心」，將現代科技文明透過公眾化、藝術化、教育化的手法，化冰冷僵硬的科技發展為藝術的美感形式，使科技深入現代生活核心。

　　藝術乃是藉形下形象來傳達形上的意念，所以藝術家的慧心，可以為科技與生活間築起一座橋樑，溝通科技文明與精神文明，透過美化的世界來美化人心，令人知曉萬物間，彼此和諧之愛才是宇宙間生生不息的力量。

　　中國人特重「天人合一」、「物我交融」之宇宙觀，正同時表現在科技文明及藝術美學之上。科技藝術使人民透過美的表達、共鳴，體現出科技的內涵，了解現代生活與科技間緊密結合的關係。

　　推廣科技已是本世紀發展的必然趨向，科技藝術中心，可藉種種精心設計的科技藝術，引起人們對於現代科技與傳統美感特質的興趣，進而人人投身於研究開發，從中體悟到人類文明的美妙，並啟發了創造力。

　　科技藝術中心對各類科技展項，不僅如傳統博物館負有維護展示之責，且應積極激發文化的認識與交流，由研究而創新，如此一來，人們欣悅於一切由自然與智慧結合而創造出的美，漸漸懂得利用科技的精準與藝術的匠心來改善自己的生活環境，提昇自己的生活品質。

　　科技藝術不像純科技般艱澀，也不像純藝術般需要學院式的審美，它如同天體運行一樣的純任自然。透過了精純的科技與藝術風格的結晶，人與宇宙間產生了相融交映的共感，是故，科技藝術中心亦是具審美藝術氣氛，可供哲學思考的地方。

　　科技藝術中心，所吸引的觀眾層面較廣，只要展項及機能設計得宜，從學齡兒童到成人都會有興趣投入展區的。兒童們可在「自己動手」的特定展區中，由專家指導，從證明、觀察物理化學上諸種理論及效用中，融入了自己的創造性與想像力，甚至將自己創作的科藝作品帶回家，獲得學習上的成就感。

　　有了科技藝術中心的設置，可以將科技推廣到全民，帶動全民走向現代化，此種潛移默化的教育功能，不僅促進了現代科技生活化，亦可經由這個具中國藝術風格的科技中心，交流國際科技資訊，吸引更豐富的觀光資源。

<div style="text-align: right">約1988年文稿</div>

景觀雕塑公園之構思

中國擁有傲世的文化資產及民族美學，在藝術、園林建築、工藝器物等造型表現上，均臻至一極巔峰，為舉世所推崇讚嘆。故今日欲彰顯國格及民族氣象，非得透過綜理性的研究和推廣。

吾人一生致力於中國造型美學之研究，推動中國景觀雕塑及傳統藝術精神的現代化，因是其中富涵了文化的精萃，並對我國未來各項發展潛能，具有深厚影響。

景觀雕塑公園規劃構想

主旨：近年來，國際性文物拍賣會上，中國文物受到熱烈的購藏，其評價有凌駕各國之勢，可惜受到重古貶今的普遍觀念影響，現代中國藝術品未曾受到相當重視。我曾與舉世聞名的建築家貝聿銘先生合作，為紐約華爾街製作了〔東西門〕景觀雕塑，及大阪萬國博覽會中，我所設計的〔鳳凰來儀〕；其體現的中國文化深刻內涵，為美、日的文化界、評論家所肯定及讚嘆，因而對現代中國藝術有所改觀。可見積極將中國文化精緻的特質融入現代精神是相當重要的，「景觀雕塑公園」即是這個理念的具體化呈現。

景觀：北京為文化古都，四郊毓秀鍾靈，氣象恢宏，最宜襯托景觀雕塑公園的旨趣。林泉幽境最易引人入勝；而匯整歷代造型藝術精萃的雕塑創作錯落其間，在自然滌塵脫俗的陶洗下，藝術品與造化交感融通，不但令人靜心賞閱，更能從中體現中國美學「氣韻生動」的最高意旨。達到山水移情、淨化身心的目的。

週邊組織及未來效益：除雕塑公園本身為一新興觀光園區外，尚有其他發展潛能

（一）成立相關景觀雕塑工程顧問公司或設計事務所：

由於融合傳統美學內涵及現代化藝術風貌，將可吸引海外中國藝術愛好者的購藏。除了作品之複製及經紀外，可引進美、日、台、港的大型景觀工程、庭園規劃及佛教建築、佛像塑造等工作。在具豐富國際經驗的藝術人才指導下，結合航天部所屬雕刻廠老師傅精湛的手藝，相信可大大地拓展外匯收益。

（二）指導手工藝品設計：

綜觀世界之趨勢，舉凡藝術風潮蔚為巨擘者，必然也帶動其設計品質，而成為產業界的主流。要改善工藝設計之素質，脫離仿古粗糙的階段，唯有先提昇中國現代藝術的評價，才能結合工藝產業，使之獲得新的生機，獨樹東方文明的精緻風格，掌

握世界潮流，躋身注重質精格高的國際市場。

（三）樹石藝術的推廣及精選出口：

樹石盆栽原是中國建築中特有的審美物，深爲世界名仕所鍾愛，極具收藏價值。

（四）基金會及研究學苑：

以上各項營利所得可固定提撥部份成立基金會及研究單位，推廣民族造型美學，使
景觀雕塑公園成爲闡示華夏文明特質的據點，進而推動現代化生活及產業形象。

1989.3.25文稿

國家圖書館出版品預行編目資料

楊英風全集・第十四卷-第十五卷,文集/
蕭瓊瑞主編.---初版.---台北市:藝術家.
2008.12
　面19×26公分
　　ISBN 978-986-6565-17-5(軟精裝)
　　ISBN 978-986-6565-18-2(軟精裝)
　1.藝術　2.文集

907　　　　　　　　　　　　　97021496

楊英風全集
YUYU YANG CORPUS 第十五卷

發　行　人／張俊彥、何政廣
指　　　導／行政院文化建設委員會
策　　　劃／國立交通大學
執　　　行／國立交通大學楊英風藝術研究中心
　　　　　　財團法人楊英風藝術教育基金會
諮詢委員會／召　集　人:張俊彥、吳重雨
　　　　　　副召集人:蔡文祥、楊維邦、劉美君(按筆劃順序)
　　　　　　委　　　員:林保堯、施仁忠、祖慰、陳一平、張恬君、葉李華、
　　　　　　　　　　　　劉紀蕙、劉育東、顏娟英、黎漢林、蕭瓊瑞(按筆劃順序)
執行編輯／總策劃:釋寬謙
　　　　　　策　　　劃:楊奉琛、王維妮
　　　　　　總　主　編:蕭瓊瑞
　　　　　　副　主　編:賴鈴如、黃瑋鈴、陳怡勳
　　　　　　分冊主編:賴鈴如、黃瑋鈴、吳慧敏、蔡珊珊、陳怡勳、潘美璟
　　　　　　美術指導:李振明、張俊哲
　　　　　　美術編輯:廖婉君、柯美麗

出　版　者／藝術家出版社
　　　　　　台北市重慶南路一段147號6樓
　　　　　　TEL:(02) 23886715　FAX:(02) 23317096
　　　　　　郵政劃撥:01044798／藝術家雜誌社帳戶

總　經　銷／時報文化出版企業股份有限公司
　　　　　　中和市連城路134巷16號
　　　　　　TEL:(02) 2306-6842

南部區域代理／台南市西門路一段223巷10弄26號
　　　　　　TEL:(06) 2617268　FAX:(06) 2637698

初　　　版／2008年12月
定　　　價／新台幣600元
Ｉ Ｓ Ｂ Ｎ　978-986-6565-18-2(第3冊:軟精裝)

法律顧問　蕭雄淋
行政院新聞局出版事業登記證局版台業字第1749號